旅運
觀光叢書
李銘輝博士／主編

文化觀光

【第二版】

——原理與應用

Cultural Tourism

楊正寬◎著

叢書序

觀光事業是一門新興的綜合性服務事業，隨著社會型態的改變、各國國民所得普遍提高、商務交往日益頻繁，以及交通工具快捷舒適，觀光旅行已蔚為風氣，觀光事業遂成為國際貿易中最大的產業之一。

觀光事業不僅可以增加一國的「無形輸出」，以平衡國際收支與繁榮社會經濟，更可促進國際文化交流，增進國民外交，促進國際間的瞭解與合作。是以觀光具有政治、經濟、文化教育與社會等各方面為目標的功能，從政治觀點可以開展國民外交，增進國際友誼；從經濟觀點可以爭取外匯收入，加速經濟繁榮；從社會觀點可以增加就業機會，促進均衡發展；從教育觀點可以增強國民健康，充實學識知能。

觀光事業既是一種服務業，也是一種感官享受的事業，因此觀光設施與人員服務是否能滿足需求，乃成為推展觀光成敗之重要關鍵。惟觀光事業既是以提供服務為主的企業，則有賴大量服務人力之投入。但良好的服務應具備良好的人力素質，良好的人力素質則需要良好的教育與訓練。因此觀光事業對於人力的需求非常殷切，對於人才的教育與訓練，尤應予以最大的重視。

觀光事業是一門涉及層面甚為寬廣的學科，在其廣泛的研究對象中，包括人（如旅客與從業人員）在空間（如自然、人文環境與設施）從事觀光旅遊行為（如活動類型）所衍生之各種情狀（如產業、交通工具使用與法令）等，其相互為用與相輔相成之關係（包含衣、食、住、行、育、樂）皆為本學科之範疇。因此，與觀光直接有關的行業可包括旅館、餐廳、旅行社、導遊、遊覽車業、遊樂業、手工藝品，以及金融等相關產業，因此，人才的需求是多方面的，其中除一般性的管理服務人才（如會計、出納等）可由一般性的教育機構供應外，其他需要具備專門知識與技能的專才，則有賴專業的教育和訓練。

然而，人才的訓練與培育非朝夕可蹴，必須根據需要，作長期而有計畫的培養，方能適應觀光事業的發展；展望國內外觀光事業，由於交通工具的改進、運輸能量的擴大、國際交往的頻繁，無論國際觀光或國民旅遊，都必然會更迅速地成長，因此今後觀光各行業對於人才的需求自然更為殷切，觀光人才之教育與訓練當愈形重要。

文化觀光
Cultural Tourism

　　近年來，觀光學中文著作雖日增，但所涉及的範圍卻仍嫌不足，實難以滿足學界、業者及讀者的需要。個人從事觀光學研究與教育者，平常與產業界言及觀光學用書時，均有難以滿足之憾。基於此一體認，遂萌生編輯一套完整觀光叢書的理念。適得揚智文化事業有此共識，積極支持推行此一計畫，最後乃決定長期編輯一系列的觀光學書籍，並定名為「揚智觀光叢書」。依照編輯構想。這套叢書的編輯方針應走在觀光事業的尖端，作為觀光界前導的指標，並應能確實反應觀光事業的真正需求，以作為國人認識觀光事業的指引，同時要能綜合學術與實際操作的功能，滿足觀光科系學生的學習需要，並可提供業界實務操作及訓練之參考。因此本叢書將有以下幾項特點：

1. 叢書所涉及的內容範圍儘量廣闊，舉凡觀光行政與法規、自然和人文觀光資源的開發與保育、旅館與餐飲經營管理實務、旅行業經營，以及導遊和領隊的訓練等各種與觀光事業相關課程，都在選輯之列。
2. 各書所採取的理論觀點儘量多元化，不論其立論的學說派別，只要是屬於觀光事業學的範疇，都將兼容並蓄。
3. 各書所討論的內容，有偏重於理論者，有偏重於實用者，而以後者居多。
4. 各書之寫作性質不一，有屬於創作者，有屬於實用者，也有屬於授權翻譯者。
5. 各書之難度與深度不同，有的可用作大專院校觀光科系的教科書，有的可作為相關專業人員的參考書，也有的可供一般社會大眾閱讀。
6. 這套叢書的編輯是長期性的，將隨社會上的實際需要，繼續加入新的書籍。

　　身為這套叢書的編者，謹在此感謝產、官、學界所有前輩先進長期以來的支持與愛護，同時更要感謝本叢書中各書的著者，若非各位著者的奉獻與合作，本叢書當難以順利完成，內容也必非如此充實。同時，也要感謝揚智文化事業執事諸君的支持與工作人員的辛勞，才使本叢書能順利地問世。

李銘輝　謹識
於文化大學觀光事業研究所

二版序

哇！看到本書初版是在民國99年9月9日的序文，才猛然地發現四個9的巧合，再版也未免真的拖得太久了吧？

應該就像父母望子成龍的心情一樣，相信每位作者都是抱著最大希望，希望把最完美的、週延的內容呈現給喜愛文化觀光的讀者。特別是在難得有機會出版第一版我最喜愛的文化觀光之後，第二版當然就是在這樣的心情下，為了追求完美、周延，因而處處慮之至再，勉力以赴，以致造成四個9的巧合，真是始料未及！

首先我考慮的是，政黨又再度輪替了，攸關文化觀光發展的政策、行政與法規也勢必改弦更張。姑且不論新的政策、行政與法規的成效會是如何，起碼這是代表人民自己的選擇，這一版我把它全面更新了，好讓大家有方向、有期待。另外在行政組織方面，我國的文化觀光主管機關，縱然一直是「文化」與「觀光」的雙頭馬車，但仍然必須兼顧，不得偏頗。觀光主管機關雖然未變，而文化主管機關隨著行政院組織改造計畫，已由原來合議制的行政院文化建設委員會，改組為首長制的文化部，自然也必須認真地配合修訂過來。

其次我考慮的是，文化觀光的周延性。或許大家會先疑惑「文化是甚麼？」再去考慮文化觀光的實質基本內涵是甚麼？文化觀光內涵未必是要與文化的定義完全吻合，但也不能有所脫鉤。當人們以列舉式的方式詮釋文化的時候，就會發現很難周延，常常顧此失彼。西方學者喜歡用涵蓋面很大的「文化，就是人類生活的總稱。」雖然高明，但人類生活又是甚麼？仍顯模糊。於是，這時候我就非常佩服我們的偉大國父孫中山先生的「民生主義」，因為他簡潔了當，很有智慧而且務實的提出「食」、「衣」、「住」、「行」是民生主義的四大主軸，把最基本的人民（類）生活搞定了，文化不就呼之欲出了嗎？因為其他的族群、宗教、信仰、節慶、婚喪、喜慶、生育等文化不就會自然而然，隨著生活、生存及生態，源源不斷地衍生出來了嗎？因此，我毅然決然地把「建築文化觀光」及「運輸文化觀光」兩章弭補過來。

再其次我考慮更多的是，教學也好、寫書也罷，絕對不能停留在故紙堆中，尤其是文化觀光這種課程，最起碼比較有名的、代表性的世界遺產、歷

史建築、地方美食、有名氣的鐵路、公路、重要節慶活動或古文明城郭等，雖然沒能全部親身體驗，但總得多少踏踩一二，不能完全陌生啊！近十年來就是努力在補修「行萬里路」的學分，當然還有一個好處，就是書中的借用照片比率也就自然會降到最低了。

最後我考慮的是，本土化的問題。無論是過去的「觀光客倍增計畫」或現在的「千萬大國政策」，其實比較能夠達成目標的是，能引起國際觀光客重遊興趣的文化觀光，尤其如何增強導遊人員善盡臺灣主人的角色，更是我再版在意的，就這樣我在各章主題都加強了臺灣本土文化的內容，覺得心安很多。

特別要感謝揚智忠賢兄及其堅強的團隊，多年來就像換帖的兄弟一樣，始終無怨無悔地照單全收。謝謝忠賢兄，謝謝揚智的換帖兄弟！

楊正寬

民國105（丙申）年觀光（元宵）節
序於靜宜大學觀光系

目　錄

Chapter 1

導　論

文化觀光（cultural tourism）一詞，乃人類90年代之後的旅遊新趨勢，但並不是新興的觀光旅遊方式，因為它其實自古就已然存在，並潛移默化在人類的觀光旅遊行為活動中，是大家行而不察的事實，只是在過去或因大家醉心致力於經濟發展，在講求「俗擱大碗」[1]的時代，所以很容易就被大家輕率地糟蹋攪和在「劉姥姥遊大觀園」式的廉價遊程中而不覺察罷了。近一、二十年來[2]，由於經濟復甦，生活改善，當「窮得只剩下錢」的時候，人們開始反思，講究品味與品質，於是興起懷舊、尋根與好古情懷的旋風，影響所及，便紛紛奔走尋問「我從哪裡來？」，尋根「我的祖先是誰？」，尋求「我族的根源是什麼？」，尋找「我們祖先到底還有哪些遺產留下來？」，甚至像好奇寶寶似地想到處尋探「為什麼別的族群的人，他們的生活習俗文化跟我們不一樣？」

就這樣，在大家這一連串問號的不斷糾結疑惑，反覆思索，交集掙扎的情懷醞釀下，終於豁然開朗想通了，原來我們實在真的很迫切需要一系列「文化觀光」的主題遊程，來滿足大家的疑惑，當然這也就讓「文化觀光」，不論中外，自然而然地成為觀光產業界的新興寵兒。於是很多的懷舊之旅、美食之旅、老街之旅、古道之旅、遺產觀光、宗教觀光、節慶觀光，以及鐵道文化觀光，甚至大陸上興起的紅色旅遊等主題遊程，如雨後春筍般地紛紛出籠。這也讓各國政府恍然大悟，原來老祖宗留下來的東西，老百姓平常的生活習俗，竟然也可以秀出來賺錢，甚至開始斥資維護、修建、包裝、行銷。旅遊業界更是認為這是大好商機，磨刀霍霍，絞盡心機地設計開發出深度、感性又知性的文化觀光遊程商品。當然，我們可以信心篤定的說，「文化觀光」在21世紀必然是榮景可期。

更令人興奮的是2008年520之後，馬蕭也看準了這股大好形勢，在競選的「觀光政策」中，除了提出設立300億元「觀光產業發展基金」，並預計四年後觀光產值將突破6,000億元，創造十四萬個就業機會等以發展觀光為主軸的政策訴求，還積極地提出馬蕭執政後，一年內將成立「文化觀光部」

[1] 指閩南語「便宜又多」的意思，像買擔仔麵一樣，消費者總是希望以最低廉團費，享受最豐富的旅遊行程，結果景點雖多，卻沒有主題又不深入，每個景點像蜻蜓點水式的旅遊，回到家好像看了很多但卻什麼都沒印象，就像是在這碗麵中多加了些湯水而已，或許這就是經濟開發初期的消費者心態吧！

[2] 包柏（Bob McKercher）與希拉蕾（Hilary du Cros）認為，文化觀光是從1970年代晚期才開始。請參見Bob McKercher & Hilary du Cros (2002), *Cultural Tourism: The Partnership Between Tourism and Cultural Heritage Management*. New York: Haworth Hospitality, p.1.

的政見之外，又在「文化政策」中提出以「文化」作為21世紀首要發展戰略、以「觀光」作為領航旗艦產業，厚植臺灣文化，開啟國際市場，以文化創造「和平紅利」、以文化突圍創造臺灣新形象等政策綱領；同時與觀光政策一樣，提出一年內成立「文化觀光部」，並完成「文化創意產業法」的立法[3]。到了2016年蔡英文當選總統，仍然也是提出頗多文化觀光發展有關的政見[4]，這些政見顯然誘惑不少好古成痴的民眾，特別是旅遊業界更是期待商機的到來。雖然文化觀光部已經確定不成立，但是大家可不要忘記，積極努力去研究與推動文化觀光，是讓觀光產業市場邁向高品質深度又知性之路的最佳法寶，特別是透過豐富文化資產的引誘，一定可以讓臺灣特殊多族群文化行銷到國際，讓國際觀光客源源不斷走進來。

 # 第一節　文化觀光的定義

　　談「文化觀光」，就不得不先瞭解什麼是「文化」？什麼又是「觀光」？因為東西方學術與思想觀念的差異，對這兩個名詞或許會有些不同，特別是對文化的定義，學界有不少爭論，各門各派都有不同的定義。殷海光在《中國文化的展望》一書中就曾把46種西方學者對文化的定義列舉出來[5]，美國學者克羅伯（A. L. Kroeber）及克羅孔（L. Kluck Khon）在《文化概念和定義的批判與回顧》（*Culture: A Critical Review of Concepts and Definitions*）一書，則列舉1871到1951年這八十年間歐美對文化的160多個定義[6]。相信「觀光」的定義也不相上下吧！試想如果要在眾多的定義中決定一個真正可奉為圭臬的定義是很危險又不可能，也不切實際的事。因為沒有任何定義足以一舉無遺地將概念與指涉內容囊括而盡，每個定義都會因人的觀點不同而只能說到某一個或若干個的層面或要點，因此本節將分別先就東、西方學者對這兩個名詞的定義加以搜尋介紹，再嘗試從「文化觀光」的角度或需求面做一綜合的看法，希望能對文化觀光有一清晰的認識。

[3] 馬蕭文化政策（2008）。http://www.ma19.net/policy4you/culture。按：文化觀光部經過交通部及行政院文化建設委員會根據行政院組織再造相關會議決議，已經決定不成立，維持隸屬在行政院組織再造後的交通建設部。

[4] 請詳本書第三章。

[5] 思薇。「文化是什麼？」。香港：香港中文大學人文哲學會網頁，http://www.arts.cuhk.edu.hk。

[6] 王玉成（2005）。《旅遊文化概論》。北京：中國旅遊出版社，第一版，頁2。

壹、何謂文化？

一、東方學者對文化的定義

　　東方學者傳統上受儒家、道教及佛教影響，對文化的定義與西方容有不同。楊幼炯認為文化是出自《易經》賁卦：「文明以止，人文也。……觀乎人文以化成天下。」也就是孔穎達《周易正義》所說：「觀乎人文以化成天下，言聖人觀察人文，則詩、書、禮、樂之謂，當法此教而化成天下」[7]。但似乎仍然無法滿足對文化的概念。

　　「文化」兩個字最早見於西漢劉向《說苑》指武篇：「凡武之興，為不服也，文化不改，然後加誅。」又晉《束皙補亡詩》：「文化內輯，武功外悠」。前者為「文治教化」，後者為「文化武功」。

　　《辭海》[8]將文化做兩方面解釋，除了與《易經》一樣做「文治教化」解釋之外，另一種解釋謂「文化（culture）是人類社會由野蠻而至文明，其努力所得之成績，表現於各方面者，如科學、藝術、宗教、道德、法律、風俗、習慣等，其綜合體則謂之文化。」《辭源》[9]更延伸：國家及民族文明進步曰文化；記述一國之政治民俗教育等之程序謂之文化史。雖然所列舉的所謂綜合體的項目未必能滿足涵蓋文化實質的所有內涵，但顯然已較貼切文化觀光的需求。

　　梁啟超在《中國歷史研究法》說：「文化是人類思想之結晶。」錢穆在《文學大義》說：「文化是人類生活之綜合全體，必有一段相當時期之綿延性與持續性。」梁寒操指出，「文化是由人類心理造成的力量，從少數人慢慢流播人群而變為社會的一種『業力』。」牟宗三則說「文化就是各種生活方式的總集，在各種方式之中，自覺的或不自覺的後面總有一觀念或原則指導這種生活方式。」[10]毛一波認為，文化是人類控制環境所造成的共業，因為人能用腦和手，又有語言或文字以滿足其需要，所以在各種不同的環境中造成各種不同文化。他還將文化分為廣義和狹義，前者指人類精神結構的總和，後者偏指人間的學術、技藝而言。[11]

[7]　楊幼炯（1968）。《中國文化史》第一篇。臺北：臺灣書店，一版，頁2。

[8]　《辭海》。臺北：臺灣中華書局，1982年3月，增訂本臺二版，頁2048。

[9]　《辭源》。臺北：臺灣商務印書館，1978年10月，增訂本臺一版，頁957。

[10]　孫武彥（1995）。《文化觀光：文化與觀光之研究》。臺北：九章，頁77-78。

[11]　毛一波（1977）。《臺灣文化源流》。臺中：臺灣省政府新聞處，四版，頁1。

王曾才雖然寫《西方文化要義》，但仍不忘以中國傳統角度為文化下定義，也舉《易經》賁卦說：「文化在中文的涵義是『人文化成』，所謂『剛柔交錯，天文也；文明以上，人文也。觀乎天文，以察時變；觀乎人文，以化成天下。』[12]」他認為天文是自然現象，而人文就是人對自然現象經過認知、重組、改造及利用的活動現象，與西方的文化（culture）是相通的，因為culture源於拉丁文的cultura，其本意為「耕耘」或「培養」，因此，最需要重視耕耘和培養的「農業」就稱作agriculture，這個說法與下述西方學者探討的定義較為吻合。

陳嘉琳引用楊心恆《中國大陸百科全書》說：「廣義的文化指人類創造的一切物質產品和精神產品的總和。狹義的文化專指語言、文學、藝術及一切意識形態在內的精神產品。[13]」

二、西方學者對文化的定義

克羅伯及克羅孔定義文化為：當我們把一般的文化看作是一個敘述性的概念時，文化即是因創造所累積起來的寶藏，譬如書籍、繪畫、建築等均屬之。兩人分析前述160多個學者的定義後，歸納成列舉描述的、歷史性的、規範性的（normative）、心理性的、結構性的、遺傳性的等六大定義[14]。但仍然強調文化是要經由人類所創造而成，不同族群會創造屬於自己的文化特色。克里弗吉爾茲（Clifford Geertz）認為，我們對著自己訴說關於自己的故事，這些故事的集合體，就是文化。[15]

生物學家胡金桑（G. E. Hutchinson）定義文化為一個群體所表現之整個行為層次，可稱為該群體之文化。英國人類學家泰勒（E. B. Tylor）1871年出版的《原始文化》（*Primitive Culture*）從文明的角度，將文化定義為「以廣泛之民族誌意義而言，文化或文明乃一複合之整體，包括知識、信仰、藝術、道德、法律、風俗習慣，和作為一個社會成員的人透過學習而獲得的任何能力和習慣。」[16]英國歷史學者湯恩比（A. Toynbee）在「挑戰與回應」此

[12] 王曾才（2003）。《西方文化要義》。臺北：五南圖書，初版，頁12。

[13] 陳嘉琳（2005）。《臺灣文化概論》。臺北：新文京，初版，頁2。

[14] 夏學理、凌公山、陳媛（1990）。《文化行政》。臺北：國立空中大學，初版，頁5。

[15] 陳貽寶譯（1998），Ziauddin Sardar著。《文化研究》（*Cultural Studies for Beginners*）。臺北：立緒文化，初版，頁5。

[16] 整合陳嘉琳（2005），《臺灣文化概論》（臺北：新文京，初版，頁2），及孫武彥（1995），《文化觀光：文化與觀光之研究》（臺北：九章，頁77-78）。

一理論認為，文化成長的原動力來自適度的挑戰。尼羅河埃及文化、兩河流域巴比倫文化、恆河印度文化，皆號稱文明古國，但目前已淪為歷史名詞；而黃河流域中國文化則正接受挑戰。[17]以上這些定義似乎比較適合教育、人類或社會學的引用，對於觀光，尤其文化觀光似乎還是模糊些，很難應用。

其實文化的定義在歐洲隨著歷史也會演變，陳瀅巧在《圖解文化研究》認為，culture由拉丁文colere演變而來[18]，為居住、耕種、保護、崇拜等意思；15世紀由法文culture傳入英國而成為英文culture；16到19世紀初，culture衍生為象徵人類發展過程與心智教養，與civilization（文明）意義接近；18世紀末culture與civilization二詞混用，曾在德國引起廣泛討論；19世紀中葉，culture一字代表著美學與智力的發展成果，例如宗教、藝術等；19世紀末葉，英國哲學家艾德華‧泰勒（E. B. Tylor）提出了，culture包括知識、信仰、藝術、道德、法律、風俗，及任何作為社會一分子所應習得的能力與習慣；到了20世紀，便以前述克羅伯及克羅孔的定義為主流。

聯合國教科文組織（UNESCO）則對文化下定義為：文化是一系列關於精神與物質的智能，以及社會或社會團體的情緒特徵，除了藝術和文學，它還包括了生活型態與共同的生活方式、價值系統、傳統與信仰。[19]

三、綜合的看法

文化是什麼？看完東西學者的定義，大家可能還是「霧煞煞」，但這並不是令人驚訝的事。韋政通說，在這個世界上，沒有別的東西會比文化更難捉摸。我們不能分析它，因為它的成分無窮無盡；我們不能敘述它，因為它沒有固定的形狀。我們想要用文字規範它的定義時，就像伸手把空氣抓在手裡一樣，什麼都沒有；但當我們在尋找文化時，它除了不在我們的手裡之外，事實上它無所不在[20]。對文化定義的模糊，竟連文化高人也有同感。

但是，我們可不能放棄，因為它是文化觀光的「根」，今天我們就是希望從文化觀光的角度去認識文化，所以還是必須強求整理出適合「文化觀

[17] 孫武彥（1995）。《文化觀光：文化與觀光之研究》。臺北：九章，頁79。

[18] 陳瀅巧（2006）。《圖解文化研究》。臺北：易博士出版，初版，頁13。查所舉colere 與王曾才所舉拉丁字源cultura不同。

[19] 陳瀅巧（2006）。《圖解文化研究》。臺北：易博士出版，初版，頁14。

[20] 夏學理、凌公山、陳媛（1990）。《文化行政》。臺北：國立空中大學，初版，頁6。按：「霧煞煞」是臺語很模糊的意思。

光」的「文化」定義來，否則就很難清楚認識這個學科的本質。

　　首先，我們可以試著從眾說紛紜的東西方學者定義中，抽離出一些務實且適合觀光的元素來，那就是不論何種說法，相信文化一定是離不開**人類族群**、**歷史時間**及**地理空間**三個基本元素所交錯互動、融合同化所產生的共同生活習慣與方式，以及所有精神與物質所顯現的「複合總體（complex whole）現象」。其次，再歸納出前三者的「人（人類族群）」、「時（歷史時間）」、「地（地理空間）」可說是文化的「因」，而後者則是文化的「果（複合總體現象）」。簡單地說，就是泛指一群人在某一時、空互動下的總體現象，譬如像演戲，有人物（族群）、有故事（歷史）、有舞臺（地理），就會演出一齣精采的戲（總體現象），這四者應該就是文化觀光想尋求的定義吧！這種整體文化現象形成的原因，也有認為是受地理環境、經濟活動、社會組織、信仰與價值等作用因素的影響，因此我們可以對不同的文化加以比較，甚至興起好奇心而計畫前往探訪或學習。前者是「文化差異」，後者是「文化交流」，而所有的過程不就是「文化觀光」了嗎？

　　這**人**、**時**、**地**三者主要因素的互動融合而形成文化概念，可繪製如**圖1-1**示：

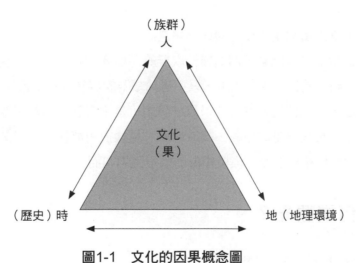

圖1-1　文化的因果概念圖

資料來源：作者繪製。

　　最後，再從實用的角度，我們可以衍伸出文化觀光非常豐富的內容來，例如：從「人類族群」可以安排瞭解不同族群的生活習慣與方式，讓觀光客扮演人類學者的角色；從「歷史時間」可以安排歷史事件、人物主題等的尋根之旅，讓觀光客扮演歷史學者的角色；從「地理環境」可以安排史前遺

址、自然地景、自然遺產等知性之旅，讓觀光客扮演地理學者的角色。從文化的「複合總體」那就有更多采多姿的行程等著我們去踏勘、開發與設計。其實不論是因或果，都能無窮無盡地豐富文化觀光的內涵。這些實際的內涵，如就臺灣常見的舉述文化的名稱情況，可以嘗試做如表1-1的分類：

表1-1　臺灣文化分類表

主要成因元素	種類
人（族群）	閩南文化、客家文化、南島語族文化、原住民文化、平埔族文化、道卡斯族文化、泰雅族文化等
時（歷史）	史前時期文化、明鄭時期文化、清領臺時期文化、日治時期文化、戰時文化、節慶文化、生命禮俗文化等
地（地理環境）	卑南文化、長濱文化、十三行文化、圓山文化、山地文化、戰地文化、都會文化、大墩文化、討海文化等
複合（總體現象）	媽祖文化、飲食文化、庶民文化、鄉土文化、繩紋陶文化、移民社會文化、眷村文化、稻米文化等

資料來源：作者整理。

　　表1-1的任何文化種類都可以作為文化觀光資源，提供我們設計遊程前往探究，當然這只是方便定義或分類之用，其實任何成因元素列舉的文化，多少也包含了其他因素，例如屬於族群的平埔族文化，是指在臺灣（地）已經消失（時）的原住民（人），只不過歸類為族群較易被大家接受罷了。

　　總之，文化觀光是實用的學科，我們可是沒有理由隨著東西方理論學者對「文化」莫衷一是的定義，聞風起舞，這樣很可能摸索了很久還是一直在問「文化到底是什麼？」模模糊糊地找不到方向而「霧煞煞」下去。

貳、何謂觀光？

一、東方學者對觀光的定義

　　《辭海》對觀光定義為：《易》〈觀〉：「觀國之光，利用賓于王。」謂居近得位，明習國之禮儀也。後世則稱遊覽視察一國之政教風習為觀光。耶律楚材詩：「黎民歡迎德，萬國喜觀光。」[21]《辭源》亦做同樣解釋，不

[21] 辭海（1982）。臺北：臺灣中華書局，增訂本臺二版，頁4036。

過是把「政教風習」改為「文物制度」[22]。所謂《易》〈觀〉係指易經的六四觀卦的爻辭，解釋易經觀卦卦文的象辭，又強調：「觀國之光，尚賓也。」顯然觀光在上古時代是用來做政治用途，猶如今日的考察、訪視等，其實本質上也是旅行。

「觀光」也常被同屬東方漢文體系的日本與韓國使用，例如日本觀光局、日本觀光振興會、日本部際觀光連絡會議、日本觀光政策會議等；在韓國2007年5月25日改組成立的文化體育觀光部，以及韓國觀光公社等，也都使用觀光。但是中國大陸則用「旅遊」，如隸屬於中國國務院的「國家旅遊局」[23]、各省市自治區旅遊局、各大學的旅遊學院、旅遊事業系等。大陸學界也常將tourism譯為「旅遊」，如彭順生《世界旅遊發展史》一書英譯為 *Development History of World Tourism*。[24]

國內學者劉修祥在《觀光導論》一書引travel字源說：在古代英語中，旅行（travel）這個字，最初是與辛勞工作（travail）這個字同意的，而travail這個字乃是由法語衍生而出，其原本是從拉丁文中的tripalium這個字而來，指的是一種由三根柱子構成之拷問用的刑具。[25]顯然觀光與旅行或旅遊的定義互通。薛明敏認為「觀光」是一種外來的、新的社會現象，所以欲研究觀光須從外國之觀光現象的發展過程中去探索。[26]

二、西方學者對觀光的定義

劉修祥《觀光導論》又認為，最早以「觀光」來直譯西洋文字者，是翻譯sight-seeing一詞，因為seeing是「觀」，sight是「光」，使得觀光有「觀看風光」的新字義。[27]這是從中文觀光翻譯英文的說法。

麥肯土希（Robert W. McIntosh）及哥爾德納（Charles R. Goeldner）認為，觀光的定義要完整的話，必須考慮與觀光產業有關的各個面向，主要包括從觀光客、業者提供的服務、觀光機關的政策及當地民間社區等四個觀點角度去下定義，也就是這四者互動結果所形成的總體，因此觀點不同，便會

[22] 辭源（1978）。臺北：臺灣商務印書館，增修本臺一版，頁1929。
[23] 楊正寬（2008）。《觀光行政與法規》。臺北：揚智文化，五版，頁101-106。
[24] 彭順生（2006）。《世界旅遊發展史》。北京：中國旅遊出版社，一版，封面。
[25] 劉修祥（1994）。《觀光導論》。臺北：揚智文化，初版，頁2。
[26] 同上註，頁3。
[27] 同上註，頁3。

9

對觀光有著不同看法。他們兩位在此前提下也為觀光定義：「觀光是在接待觀光客或其他訪客時，由觀光客、觀光業者、政府觀光機關，以及當地接待的民間社區之間的互動結果，所產生之各種現象與相互關係的總體」。[28]

Britton. M認為，觀光與遊憩的區別在於離家前往戶外從事活動時間長短與距離遠近不同，兩者可能會使用同一地點，從事同一活動，使用相同設施。Kelly, J. R.的定義更簡捷，認為觀光是一種動態的遊憩，離開家裡從事遊憩活動，以尋求某一方面的滿足。《美國觀光》（*Tourism USA*）一書指出，觀光是前往某一地點度假、商務、訪友、探親或參與遊憩活動。Alister, M.認為，觀光是人們短暫離開工作與居住的場所，選取迎合其需要的目的地，做短暫性的停留，並從事有關遊憩活動。[29]

三、綜合的看法

觀光又是什麼？不管是東西方的定義，大概要從觀光活動內容到底是什麼著手較容易理解，比起反覆討論觀國之光、觀光客、業者提供的服務、短暫或長時間離開、滿足等會較為務實，也可能較契合文化觀光的需要。《美國觀光》雖有列舉度假、商務、訪友、探親或參與遊憩活動，但仍無法舉盡所有的觀光活動，例如就沒有舉出生態或文化活動。

努力推薦定義「觀光」的權威機構，當屬世界觀光組織（World Tourism Organization，簡稱UNWTO）[30]在1991年於渥太華召開國際觀光旅遊會議，所下的定義：「觀光是指一個人旅行到他經常居住環境以外的地方，時間不超過特定的期間，主要目的不是為了在所訪問的地區從事獲取經濟利益的活動。」這中間當然已包括觀光客（主體）、觀光業者（中介體）、觀光資源（客體）在內了。這裡還包含有三個要釐清的關鍵：

[28] Robert W. McIntosh & Charles R. Goeldner (1990). *Tourism: Principles, Practices, Philosophies*. New York: Wiley, pp. 3-4.－Thus, Tourism may be defined as the sum of the phenomena and relationships arising from the interaction of tourists, business suppliers, host governments, and host communities in the process of attracting and hosting these tourists and other visitors.

[29] 李銘輝、郭建興（2000）。《觀光遊憩資源規劃》。臺北：揚智文化，初版，頁6。

[30] 按：國內自從臺灣加入世界貿易組織（World Trade Organization）之後，為了方便區別兩個WTO簡稱起見，常將屬於聯合國體系的世界觀光組織（World Tourism Organization）簡寫冠以聯合國（UN），以免混淆。WTO的定義參見尹駿、章澤儀譯（2006），Stephen j. Page、Paul Brunt、Graham Busby與Jo Connel著。《現代觀光—綜合論述與分析》（*Tourism: A Modern Synthesis*）。臺北：鼎茂圖書，頁15。

1. 經常居住的環境：排除人們在居住地區區域內的流動、人們在居住地區和工作地區之間頻繁而有規律的移動，以及其他具有規則性的社區活動。

2. 不超過特定的期間：排除人們的長期移居。

3. 不是為了在所訪問的地區從事獲取經濟利益的活動：排除因暫時工作原因所形成的移民。

由此看來，觀光的主要目的才是決定生態、文化、宗教、醫療、城市觀光的關鍵，如果再藉助文化觀光的定位與分類，探討之後就會很容易更清楚地逆推出觀光的定義了。

參、何謂文化觀光？

瞭解了文化與觀光是什麼之後，「文化觀光」就很容易望文生義，直覺的就是從事與文化有關的觀光活動。一開始我們強調「文化觀光」並不是新興的觀光旅遊方式，其實自古早就已然存在，但是「文化觀光」這個名詞卻是很晚才發展，徐鴻進認為國內是1990年由唐學斌成立「中國文化觀光研究發展協會」，先後舉辦七次學術研討會，才對「文化觀光」名詞之建立與推廣，開創先河。但在學術上被做有層次之分析與說明則是由孫武彥於1994年所提「文化觀光之研究——當前海峽兩岸交流之主要方向」，最具代表[31]。以下就文化觀光的定義與要素、文化觀光與旅遊文化、文化觀光的命題與屬性介紹如下：

一、文化觀光的定義與要素

理論上，「文化」與「觀光」的定義清楚，「文化觀光」的定義也就昭然若揭。包柏（Bob McKercher）與希拉蕾（Hilary du Cros）在其合著的*Cultural Tourism: the Partnership Between Tourism and Cultural Heritage Management*（2002）一書引用世界觀光組織（UNWTO）在1985年的定義說：「文化觀光本質上是指人們居於滿足某些文化動機，實際從事受文化的激勵誘引而進行或研究如何參加觀賞表演藝術、觀看嘉年華、節慶及祭典、造訪某些歷史遺跡或紀念景點，或去旅行學習自然、觀賞自然地景、參觀民

[31] 唐學斌（1996）。《觀光統一中國》。臺北：中國觀光協會，初版，頁414。

俗藝術，以及朝聖等觀光活動的文化旅遊團。」[32]這可能是比較權威機構的定義。

其實，包柏與希拉蕾一口氣從**觀光的來源**（tourism derived）、**動機**（motivational）、**經驗**（experiential）或**期待**（aspirational）及**操作**（operational）等面向一共列舉了四個定義[33]，其中除「動機」面向的定義就是前述UNWTO的定義之外，就「來源」面向而言，兩位採取麥肯土希及哥爾德納的看法，認為文化觀光是一種特殊興趣的旅遊方式，原因是各種文化內容及形式都會吸引遊客或激勵人們去旅行。就「經驗或期待」面向而言，文化觀光就是經由觀光業的介入，使遊客體驗或有不同強度期待瞭解各地方獨特的社會體制、遺產和特殊文化。就「操作」面向而言，文化觀光實際上就像一把傘一樣，成了各種各樣的相關文化旅遊活動的總名詞，包括**歷史觀光**（historical tourism）、**族群觀光**（ethnic tourism）、**藝術觀光**（arts tourism）、**博物館觀光**（museum tourism），以及其他各種文化觀光活動，他們全都分享了共同的文化資源、管理問題和渴望期待體驗的結果。

兩位綜合了四個定義之後，認為文化觀光其實包含了**旅遊業**、**對文化資產的用途**（use of cultural heritage assets）、**經驗和產品的消耗量**（consumption of experiences and product），以及**觀光客**等四個要素。[34]

至於前述遊客體驗或有不同強度期待瞭解各地文化的問題上，包柏兩位與李察（Greg Richard）一樣，都從遊客喜好文化的程度加以區分為**有目的性的文化遊客**（the purposeful cultural tourist）、**一般觀光的文化遊客**（the sightseeing cultural tourist）、**意外收穫的文化遊客**（the serendipitous cultural tourist）、**偶爾為之的文化遊客**（the casual cultural tourist），以及**偶然發生的文化遊客**（the incidental cultural tourist）五個等級，李察更從遊客過去的文化體驗與對造訪文化主題目的地的重要決定程度，認為會呈現如圖1-2文化觀光客的類型[35]。

從圖1-2看出，有目的性的文化遊客屬於文化觀光經驗愈深，決定從事文化觀光的意願或目的也最強的人，所謂玩上癮了吧！至於沒有強烈目的偶

[32] Bob McKercher & Hilary du Cros (2002). *Cultural Tourism: The Partnership Between Tourism and Cultural Heritage Management*. New York: the Haworth Hospitality, p. 4.

[33] 同上註，頁4-6。

[34] 同上註，頁6。

[35] Greg Richards (2006). *Cultural Tourism: Global and Local Perspectives*. New York: The Haworth Hospitality Press, pp. 26-28.

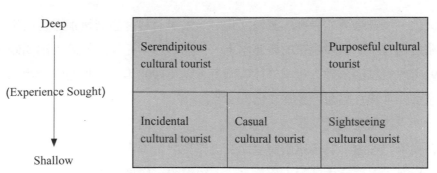

Deep

(Experience Sought)

Shallow

Serendipitous cultural tourist		Purposeful cultural tourist
Incidental cultural tourist	Casual cultural tourist	Sightseeing cultural tourist

(The importance of culture in the decision to visit destination.)

圖1-2　文化觀光遊客的類型

資料來源：Greg Richards (2006). *Cultural Tourism: Global and Local Perspectives*. New York: The Haworth Hospitality Press, pp. 26-28.

然發生的文化遊客，推銷招攬文化觀光遊程商品，應該就比較費力。

　　國內學者孫武彥認為，參觀文物歷史、名勝古蹟及風土民情，其目的在增進該文化的瞭解，進而增進個人知識領域，都可稱文化觀光。[36]作者則曾在法言法，藉助「文化資產保存法」的內容與精神，下了一個定義為「所謂文化觀光，就是指從事與文化資產有關或以文化資產內容為主題，所安排或設計的遊程規劃、解說及體驗的觀光活動而言。」[37]又所謂「文化資產」係指「文化資產保存法」第三條規定：「指具有歷史、文化、藝術、科學等價值，並經指定或登錄之下列資產：一、古蹟、歷史建築、聚落。二、遺址。三、文化景觀。四、傳統藝術。五、民俗及有關文物。六、古物。七、自然地景。」該法施行細則對上述七類的細項有更詳細的列舉。

　　總之，以詳細列舉文化觀光景點項目的定義，應該更能掌握在文化觀光遊程設計時的務實概念，以及加強觀光客認識「文化資產保存法」，在從事文化觀光活動時善盡對文化資產保護的責任。

二、文化觀光與旅遊文化

　　就如同「觀光」與「旅遊」一樣，「文化觀光」在大陸常被稱為「旅

[36] 孫武彥（1995）。《文化觀光》。臺北：九章，頁136。

[37] 楊正寬（2008）。《觀光行政與法規》。臺北：揚智文化，五版，頁259。按：文化資產保存法規定，指定或登錄文化資產的機關是由主管機關行政院文化建設委員會會同有關機關辦理。

遊文化」。在臺灣如果談「旅遊文化」，大家通常會想到是指遊客或旅行團在旅遊過程中所展現出來的旅遊水平，例如1979年元旦開放國人出國觀光、1991年政府試辦公教人員國外休假旅遊，以及1998年元旦實施隔週休二日，大家都非常關心重視「旅遊文化」。[38]

而大陸旅遊文化又是以「游」代「遊」字，兩字雖通用，但何以如此？實在找不出理由，為因應兩岸學術交流與發展，本書只好將兩個名詞互為通用。只是可以確定大陸對「旅遊文化」很重視，學界著墨也很深，從1978年結束「文化大革命」，實施改革開放初期，中共國務院就推出了要走「中國式旅遊道路」的方針，認為發展旅遊應兼顧「大、窮、古、遠」四個客觀國情條件去發展旅遊。[39]所謂「大、窮、古、遠」，就是大陸發展旅遊應把握大國、窮國、古國、遠國的先天旅遊資源環境。徵之目前大陸成為世界觀光旅遊被重視的國家，靠的應該就是當年發展這個「文化觀光」的政策吧？

郝長海及曹振華界定旅遊文化「是古今中外不同文化環境下的旅遊主體或旅遊服務者，在旅遊觀賞或旅遊服務中體現的觀念型態及外在行為表現，以及旅遊景觀、旅遊文獻等凝結的特定的文化價值觀。」兩位學者尚提出旅遊文化可分為物質、制度及精神三個層面。[40]

1984年《中國大百科全書‧人文地理學》對旅遊文化的界定是：旅遊與文化有著密不可分割的關係，而旅遊本身就是一種大規模的文化交流，從原始文化到現代文化都可以成為吸引遊客的因素。遊客不僅吸取遊覽地的文化，同時也把所在國的文化帶到遊覽地，使地區間的文化差別日益縮小。繪畫、雕刻、工藝作品是遊客樂於觀賞的項目。戲劇、舞蹈、音樂、電影又是安排旅遊者夜晚生活的節目。詩詞、散文、遊記、神話、傳說、故事又可將旅遊景物描繪得栩栩如生。[41]這種針對文化觀光活動內容採取列舉式的定義，有助於規劃文化觀光遊程，但最大缺點是容易遺漏，例如美食呢？服飾呢？節慶呢？古蹟老街呢？還有前述包柏與希拉蕾操作型定義所列的歷史、族群、藝術及博物館觀光呢？都沒看到列舉，顯然還要對文化觀光做有系統的分類，才能彌補各種定義的完整性。

[38] 楊正寬（1998）。〈優質休閒文化的建構——實施隔週休二日必先建立的正確休閒觀〉，《人力發展月刊》。南投中興新村，第48期，頁12-19。

[39] 楊正寬（1996）。《觀光政策、行政與法規》。臺北：揚智文化，二版，頁130。

[40] 郝長海、曹振華（1996）。《旅遊文化學概論》。吉林省：吉林大學出版社，一版，頁2-4。

[41] 潘寶明（2005）。《中國旅遊文化》。北京：中國旅遊出版社，一版，頁2。

三、文化觀光的命題與屬性

章海榮綜合大陸學者謝貴安、馬波、沈祖祥等人的定義之後，也為文化觀光提出了一個界定與三個命題。所謂**一個界定**指「旅遊文化是奠基於人類追求人性自由、完善人格而要求拓展和轉換生活空間的內在衝動，其實質是文化交流與對話的一種方式。它是世界各區域民族文化創造基礎上的後現代全球化趨勢中大眾的、民間的休閒消費文化。**42**」這應該是從更高的人文思維或文明發展的角度去界定，已經超乎列舉式定義的格局。

至於所謂**三個命題**是指：(1) 旅遊文化是人類正面的文化交流和對話的一種方式；(2) 旅遊文化是世界各民族文化創造基礎上的一種趨同的、大眾的、民間的休閒消費文化；(3) 旅遊文化是後現代人類完善人格，追求人性自由而要求拓展生活空間的生活創造。章海榮根據一個界定與三個命題又衍伸出所謂旅遊文化自身理論的邏輯系統，即主體的文化身分（旅遊者）；區域的文化生態系統（旅遊目的地）；旅遊的跨文化交流（旅遊媒介、旅遊消費事件及影響）。**43**並以這三個環節為框架，建構起其《旅遊文化學》一書的章節架構，最後再以其命題三作為啟發性的結論。

王玉成認為大陸長期以來偏重關注旅遊的經濟屬性，偏重旅遊的經濟性研究，而忽視旅遊的文化屬性及對旅遊文化的研究。殊不知，旅遊文化是旅遊業得以發展的靈魂，因為旅遊活動中吃、住、行、遊、購、娛六要素的實現，要求旅遊主體、旅遊客體和旅遊中介體三者之間緊密地、連貫地互相配合，體現旅遊的本質屬性，即**文化屬性**。**44**所謂**旅遊主體**是指旅遊者，是旅遊資源的享用者；所謂**旅遊客體**是指旅遊資源，是旅遊的吸引物和吸引力；而**旅遊中介體**是指旅遊媒體，是幫助旅遊主體順利完成旅遊活動的中介組織。王玉成主要強調旅遊業在整個旅遊活動過程中，要努力朝文化屬性去發展，特別是旅遊資源要優先考慮有什麼文化因素可以用來開發，這樣才會創造價值，吸引遊客。其實過去我們推動「觀光客倍增計畫」，如果能體認文化觀光的重要，創造臺灣移民社會特有的文化觀光機會，相信政策的倍增目標，應該雖不達亦不遠矣！

42 章海榮（2004）。《旅遊文化學》。上海：復旦大學出版社，一版，頁17。

43 同上註，頁18。

44 王玉成（2005）。《旅遊文化概論》。北京：中國旅遊出版社，一版，頁5-8。

文化觀光
Cultural Tourism

 ## 第二節　文化觀光的特性與功能

壹、文化觀光的特性

　　探討文化觀光的特性，有助於把握文化觀光或旅遊文化的本質，設計及推動更有深度、知性、感性的旅遊行程。其實文化觀光，既含有文化的特性，也具有觀光的特性，孫武彥就分開舉述為：文化有學習、社會、適應、限制、整合及創造新慾望等六個特性；而觀光則有雙向、自由、複合、普遍、服務、國際、季節、經濟、昇華等九個特性[45]。雖然文化是發展觀光的基礎和重要條件，但是文化觀光的發展一定要掌握其特性或特徵，才能夠推動裕如，因此必須整合來看，才能夠相得益彰。

　　潘寶明列舉中國的旅遊文化基本特徵有地域性、民族性、承襲性、時代性、變異性、多元性、交融性、互補性等，但在《中國旅遊文化》一書卻只列述時間上的承襲性，空間上的地域性，以及各種文化的交融性三者。[46]郝長海及曹振華在《旅遊文化學概論》認為旅遊文化具有綜合性、民族性、大眾性、地域性、直觀性、傳承性、自娛自教性、季節性等七個特徵。[47]王玉成在《旅遊文化概論》則認為旅遊文化除了具有文化的一般特徵外，還具有綜合性、地域性、傳承性、民族性、大眾性、服務性、時代性等七大特徵。[48]茲扼要列舉如下：

一、綜合性

　　綜合性係指文化觀光的主體，即旅遊者在各自不同的旅遊動機下對文化觀光遊程的理解、欣賞、選擇與創造，所進行旅遊消費行為也因此呈現複雜的特徵；而文化觀光的客體，即觀光資源有秀美自然地理風光，又有歷史積澱深厚的古蹟建築，既有物質形態的文化遺跡，又有精神文化的神話傳說與歷史故事，滿足遊客求知、求美、求新、求知的旅遊需求。中介體的旅遊業

[45] 孫武彥（1995）。《文化觀光：文化與觀光之研究》。臺北：九章，頁85-151。

[46] 潘寶明（2005）。《中國旅遊文化》。北京：中國旅遊出版社，一版，頁14。

[47] 郝長海、曹振華（1996）。《旅遊文化學概論》。吉林省：吉林大學出版社，一版，頁19-32。

[48] 王玉成（2005）。《旅遊文化概論》。北京：中國旅遊出版社，一版，頁13-20。

與從業人員也要強調文化素養，以人為本的文化特性去服務，三者互動就構成了文化觀光綜合性。像福建的武夷山有特殊地理景觀、險峻的節理地質、多樣化動植物生態，也有宋明理學家朱熹書院、大紅袍武夷茶貢品原產地，以及稀有的懸棺文化，也有蜿蜒盤旋的九曲溪，山壁文人雅士的詩詞石刻等文化的、自然的綜合性珍貴資源，所以被UNESCO列為世界複合遺產。

二、地域性

地域性是從空間角度來考察不同地域的文化特質，每種文化都有自己賴以生長的環境，文化的萌芽、孕育、發展和演進都離不開地域的依託，必須附著所屬成長的地域才能保持該文化的生命力。不同國家地區的民族、文化、歷史演變、傳統習俗、社會生活方式、政治制度等方面存在差異，使得各個國家地區文化表現不同，所謂「五里不同風，十里不同俗」或《晏子春秋》說的「古者百里而異習，千里而殊俗」，就是這個道理。

三、傳承性

傳承性又稱承襲性，是從時間角度的一脈相傳來看的特性，現存文化觀光資源都是人類長期文化歷史演變的結果，愈是古老的文化資源，愈具有豐富的歷史累積。傳承的意義在於與時俱進，因為一成不變的文化模式絲毫沒有生命力。王玉成批評目前各地的「民俗文化村」民族歌舞表演節目雖一時滿足部分遊客好奇心理，但因脫離實際原生文化傳統背景，終究不會有長久的吸引力，因為文化內涵、民族價值和行為規範不是簡單藉著拷貝（copy）

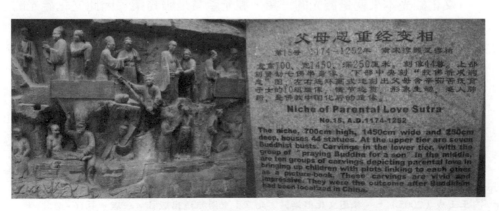

具有教育與傳承性的四川大足石刻世界文化遺產。

可以直接拿來就用。[49]

四、民族性

民族性又稱**族群性**，是指文化觀光資源的主體文化具有民族性，不同民族塑造的文化觀念、行為模式、生活方式、價值信仰、道德風俗、語言習慣自然不一樣，因此濃郁的民族特色是最具吸引力的旅遊資源。臺灣是多元族群的文化，就原住民族而言就展現了豐富的民族性，還有閩南、客家，每年的豐年祭、打耳祭、矮靈祭、古式婚禮、廟會活動、放天燈、放蜂炮、炸邯鄲、媽祖遶境進香、划龍舟、吃月餅等等文化活動都具民族性，也富有觀光價值。

五、大眾性

大眾性是指文化觀光參予活動人數之多，層次之廣而言。由於旅遊業具有經濟屬性，營利是這一產業的動力，「觀光客倍增計畫」目的也是繁榮觀光產業，只可惜立意雖佳，但方法不周，因為忽略文化觀光。王玉成認為文化觀光不是書齋文化，而是民間文化；不是廟堂文化，而是庶民文化；不是雅文化，而是俗文化；不僅有「下里巴人」，而且有「陽春白雪」；它不是文化的「庸俗化」，而是被廣泛接受的「通俗化」。[50]我覺得這是對大眾性最好的詮釋了。

六、服務性

文化觀光本來就是觀光的一類，觀光產業是服務業，因此文化觀光的**服務性**很容易明白。不過王玉成特別強調辦理文化觀光時旅遊各部門的行業文化，如景點文化、旅行社企業文化、飯店業文化，以及從業人員的文化素質。[51]但是我認為更重要的除了以上要求之外，還要講究旅行社或從業人員專業能力、對文化觀光遊程規劃設計、景點選擇、導遊解說能力，以及解說圖表製作等都要達到一定程度的文化素養，才能夠服務並滿足文化觀光愛好者從事一趟知性及深度的文化之旅。

[49] 王玉成（2005）。《旅遊文化概論》。北京：中國旅遊出版社，一版，頁16。
[50] 同上註，頁18。
[51] 同上註，頁19。

導遊解說及解說牌誌製作服務（左為臺灣史蹟源流館解說牌，右為導遊人員與遊客的互動）。

七、時代性

　　時代性是指旅遊資源具有時代文化差異的特性，不同時代的文化對旅遊觀念和行為都有差別。文化觀光除了要維護並傳承古老傳統文化外，更要具備創新精神，與時俱進創造現代文化，所以各國政府都很重視「文化創意產業」。在中國接受共產革命傳統，正逢勃興起新的「紅色旅遊」，已成為大陸文化觀光新的旅遊活動。在臺灣我們也看到年輕族群文化的興起，於是

閒置工廠與廢棄鐵道的文化功能再利用（左為舊臺中酒廠改建的臺中文化創意園區，右為臺東廢棄的舊火車站改建的臺東鐵道藝術村）。

「街舞」、"RAP"、「飆車」、「網咖」、「電玩」等早已成為新的現代社會文化，從外國或從古人觀點來看，已經是時代性的文化觀光項目。

舊的工廠與機器、夕陽的農業文化、廢棄的鐵道，經過文化的變臉與觀光的包裝，也都紛紛重新成為朝陽產業，這些都是文化觀光的時代性。

貳、文化觀光的功能

人為何要去旅遊？這似乎是旅遊心理學有關旅遊動機的問題，但如果能清楚讓遊客瞭解文化觀光有哪些功能？可能對一般人為何去觀光，又為何選擇從事文化觀光的動機更清楚而且強烈些。

章海榮在〈追尋古人足跡，回溯文化源頭〉一文中對人類歷史與旅遊文化做了「遷徙的足跡」、「神話的啟示」、「智者的業績」等三段式的誘導啟發[52]，企圖引起人們對文化觀光的興趣，這應該述說了對這方面有興趣的人們可以計畫從事一趟文化觀光來滿足期待。

孫武彥也分開舉述文化有學習與溝通、預測與指示、認知與判斷、知識與技能、區別社會標準、社會分工與互通有無、宗教與信仰等七大功能；觀光則有教育、娛樂、國際親善等三個功能與直接體驗及文化交流兩個效果。[53]與前述特性一樣，雖都有各自功能，但實際探討文化觀光時，最好還是整合起來較宜。

具體提出文化觀光功能的有王玉成引用馬林諾夫斯基（Bronislaw Malinowski）在《文化論》（*The Scientific Theory of Culture*）的觀點，列舉「提煉自然、陶鑄自然」、「教化、培育」及「調節、控制」三大功能[54]。但我從教學心得中覺得還可以再加上「懷舊、尋根」、「知性、思古」，成為五大功能，茲扼要列舉說明如下：

一、提煉自然、陶鑄自然的功能

從觀光資源的角度，自然資源常與人文資源對立，前者講究生態與保育，後者強調歷史與文化，似乎是壁壘分明。但世界遺產卻分為自然遺產、

[52] 章海榮（2004）。《旅遊文化學》。上海：復旦大學出版社，一版，頁12-12。

[53] 孫武彥（1995）。《文化觀光：文化與觀光之研究》。臺北：九章，頁90-158。按：文化的七大功能，其原文並無標題，係由作者依全段大意匯整濃縮。

[54] 王玉成（2005）。《旅遊文化概論》。北京：中國旅遊出版社，一版，頁20-23。

文化襲產，甚至兩者兼具的複合遺產都是文化觀光資源，我國「文化資產保存法」第三條也將「自然地景」列為文化資產。[55]

王玉成認為，自然可作為人類的審美對象，包含大自然與自然美兩個層次，旅遊文化的重要功能之一就是使自然成為「人化的自然」。自然先於人類而存在，人與自然的關係由敬畏而親近，名山大川以磅礴氣勢，震撼旅人的心靈，原始人類對自然進行圖騰崇拜。漢武帝登泰山有「高矣！極矣！大矣！」的感慨；陶淵明有「性本愛山丘」的詩句；柳宗元將自己對山水的審美觀概括為「曠」、「奧」兩字。藉著文化觀光可以在山水審美中追求「物我合一」的境界，尋求「內在超越」，豐富「人文內涵」。

二、教化、培育的功能

人無時無刻都生活在一定的文化當中，受文化的薰陶與教育，學校、企業、家庭、班級有文化，族群、社區與國家也都有文化，這種被教育的狀態有時是自覺的、明顯的，但大多數情況下是隱蔽的、潛移默化的；有時是樂意接受的，但有時是抗拒的。很多觀光客出國看到別人好的排隊文化，回國後會學習它，並知道遵守秩序的重要。因為文化是流動的，文化環境又在不斷交流變化，所以文化對人的塑造就顯現不同時期的價值觀。

在臺灣，政府為了培養公務人員決策能力、服務態度，恢弘視野，常派員出國考察；企業為了拓展國際市場，也常派員做市場調查，瞭解當地生活消費文化；目前興起「遊學」風氣，可以學習另一個陌生的語言與文化的生活方式。這種考察、調查、遊學其實本質上都符合觀光的定義，也是文化範圍的觀光行為，更何況從事與文化資產有關的古蹟觀光、遺產觀光、鐵道之旅、美食之旅等文化主題觀光時，不但可以與古人對話，也是一種很好的校外學習方式，這些都有教化、培育的功能。

三、調節、控制的功能

這個功能是建立在旅遊中介體的功能方面，因為一定的文化是以一定的社會環境為背景，在社會形成道德意識、行為規範、價值觀念、法律制度等，旅遊文化作為文化的一個分支，同樣會產生一定的社會規律。特別是作

[55] 行政院文化建設委員會，http://www.cca.gov.tw/law.do?method=find&id=30。所謂自然地景，指具保育自然價值之自然區域、地形、植物及礦物。

為旅遊中介體的旅遊業與從業人員，為了要完成對旅遊客體作用的過程，就必須遵守旅遊制度與規章，形成良好的行業風尚，提供遊客滿意的服務。從這個觀點來看，應該說成「觀光文化」比「文化觀光」，也就是旅遊文化較為貼切些，從王玉成所列的調節、控制的功能來看，可見在大陸是不特別區分「旅遊文化」或「文化旅遊」。因為好的旅遊文化可以讓員工熟知行為準則，實現自我約束，提高工作效率，提升服務品質。

四、懷舊、尋根的功能

王玉成的前述三個功能好像並未搔到文化觀光的癢處，特別是調節、控制的功能，總感覺那是「觀光行政與法規」學科的功能，也就是如何才能塑造出良好的「觀光文化」，建立口碑的旅遊市場秩序。但是文化觀光明明就是一群喜愛踏訪古蹟、追本尋源、好古成痴的遊客們特有的癖好與活動，與良好的旅遊文化行為秩序似乎搭不上線。

文化觀光的遊客們喜歡尋找祖先的根源，懷念老祖母的紅眠床，踏查失落的古文明，撿拾史前的破瓦片，懷疑沙漠中不可能建立起的金字塔，愛聽一連串明知被騙的神話故事，瘋跑世界遺產之旅，趕著宗教廟會進香活動，埋身危險的蜂炮中，不怕發胖地猛嚐各地美食小吃，有志一同去放天燈、划龍船，然後精疲力竭，倦鳥歸巢地滿足於懷舊、尋根的期待與心願。

懷舊與尋根已經是現代人忙中偷閒的一門功課。

五、知性、思古的功能

　　相信很多領隊有這個經驗，時常在帶團參觀完了金字塔、萬里長城或吳哥窟等世界遺產之後，總會聽到團員們驚呼讚嘆地說：「我終於看到了，好偉大喔！」「怎麼會這樣？真的不敢想像呢？」「這不是只有在歷史課才看得到的嗎？」有的甚至看完了還感動落淚，回來就努力寫下感言，將旅遊記憶的文章連同相片放在「部落格」（blog）與普天下的人分享。

　　甚至很多人就會成為像李察（Greg Richard）所歸類的屬於「偶然發生的文化遊客」轉變成「有目的性的文化遊客」，慢慢地熱愛起文化觀光，經驗也愈來愈深，決定從事文化觀光的意願或目的也增強起來，終於玩上了癮！他們會像獵人一樣不斷地蒐密尋奇，到旅行社探詢沒征服過的文化觀光遊程；到圖書館、書店找下次要遠征的目的地資料，努力做功課，找自己的假期，存更多的錢，再出發；甚至不滿意旅行社推出的遊程商品，自行規劃景點、路線、時間及夥伴，也就是所謂「背包客」的自助遊。

　　或許您會奇怪，到底他們為什麼沒事找事，會這麼忙碌？何苦來哉？其實原因無他，因為文化觀光有知性、思古的功能，可以滿足這些上癮的族群。

您知道埃及金字塔是用每一塊都一人高的花崗岩堆砌起來的嗎？

 ## 第三節　文化觀光的定位、分類與群聚效應

　　本節將探討文化觀光在觀光學上的「定位」，目的是想讓大家瞭解文化觀光在觀光學界或產業界所占的分量有多重；探討文化觀光的「分類」，是想瞭解目前國內外對文化觀光發展的規模有多大；而探討文化觀光產業的「群聚效應」，則是為了瞭解文化觀光可以與那些行業或產業聯盟，進行異業合作，互補互助，共存共榮。

壹、文化觀光在觀光學上的定位

　　一般觀光學是將「文化觀光」如何定位的？這是一個有趣的問題，因為可以探討出文化觀光被重視的程度。麥肯土希及哥爾德納在*Tourism: Principles, Practices, Philosophies*一書，依旅行目的地分類為**族群觀光**（ethnic tourism）、**文化觀光**（cultural tourism）、**歷史觀光**（historical tourism）、**自然生態觀光**（environment tourism）、**遊憩觀光**（recreational tourism）、**商務觀光**（business tourism）等六類，不過從遊客體驗的分類，除了這六類之外，又增加**複合式觀光**（combination tourism）[56]，在七類之中，事實上屬於文化觀光範圍的除了文化觀光本身之外，還有族群、歷史觀光兩類，當然複合式觀光應該也會多少有屬於文化觀光性質的行程。

　　庫坡（Chris Cooper）等人在*Tourism: Principles & Practice*一書雖未明確作觀光的分類，但在估測遊客需求時，將Cultural列為十四項旅遊目的之一，如**表1-2**所示。[57]另外，劉修祥的《觀光導論》雖並未對觀光作分類，卻直接在第一章〈觀光的意義與發展沿革〉列了生態觀光及社會觀光兩節，只有第四章〈觀光客〉引用了Pearce, P. L. 所列表舉出的十五種遊客相關行為及二十種角色相關行為的遊客角色，[58]這些角色或行為雖都含有文

[56] Robert W. McIntosh & Charles R. Goeldner (1990). *Tourism: Principles, Practices, Philosophies*. New York: Wiley, pp. 139-145.

[57] Chris Cooper, John Fletcher, David Gilbert, & Stephen Wanhill (1993). *Tourism: Principles & Practice*. London: Pitman Publishing, p. 44.

[58] 劉修祥（1994）。《觀光導論》。臺北：揚智文化，初版，頁199-200。

表1-2　Main Purpose of Visit分類表

Main purpose of visit	Leisure and recreation	Recreation
		Cultural
		Health
		Active sports (non professional)
		Other leisure and holiday purposes
	Business and professional	Meetings
		Mission
		Incentive travel
		Bussiness
		Other
	Other tourism purposes	Studies
		Heath treatment
		Transit
		Various

資料來源：整理自Chris Cooper, John Fletcher, David Gilbert, & Stephen Wanhill (1993). *Tourism: Principles & Practice*. London: Pitman publishing, p. 44.

化觀光，但無法明確分類出來。李明輝、郭建興則從「觀光遊憩資源」的分類角度，將觀光遊憩資源分為兩大類十一大項四十個資源[59]，整理如**表1-3**。

　　由**表1-3**發現，所有列舉的項目或資源，雖無文化觀光之名，但卻有文化觀光之實，很多世界遺產、史前遺址、歷史古蹟、失落的文明文化、古戰場、歷史建築等不都離不開這兩大類十一大項四十個資源中嗎？可以證明文化觀光在觀光領域有舉足輕重的位置，不論自然或人文觀光遊憩資源，都有文化觀光的可能。

貳、文化觀光的分類

　　瞭解文化觀光的分類，目的是為了要知道想從事文化觀光到底有那些內容、形式或種類，而這些分類很多，孫武彥同樣分別將文化分為物質、倫理、精神等三類；將觀光依人（團客與散客）、時（長、中、短期）、地（按距離、區域、國家區分）、停留性質（目標、過境、育樂地區）、交通手段（公路、鐵路、水上、空中）、觀光目的、觀光型態（自由的、有限制

[59] 李銘輝、郭建興（2000）。《觀光遊憩資源規劃》。臺北：揚智文化，初版，頁29。

表1-3　觀光遊憩資源一覽表

大類	項目	資源
自然觀光遊憩資源	氣候觀光遊憩資源	氣象、氣候
	地質觀光遊憩資源	地質構造、岩礦、火山遺跡、地震遺跡、海岸地質作用、人類史前文化地質
	地貌觀光遊憩資源	自然構造地形、冰河地形、風成地行、溶蝕地形
	水文觀光遊憩資源	海洋、河川、湖泊、地下水
	生態觀光遊憩資源	動物、植物
人文觀光遊憩資源	歷史觀光遊憩資源	歷史文物、傳統文化
	宗教觀光遊憩資源	山地位置、洞窟位置、臨水位置
	娛樂觀光遊憩資源	運動設施、主題遊樂園、各型俱樂部
	聚落觀光遊憩資源	防禦性城寨聚落、丘陵地區聚落、平原聚落、谷口與山口聚落、宗教聚落、礦業聚落、河口聚落、岩岸聚落、綠洲聚落
	交通觀光遊憩資源	陸路、空中、水路交通運輸
	現代化都市觀光遊憩資源	機能性空間、都市空間景觀

資料來源：整理自李銘輝、郭建興（2000）。《觀光遊憩資源規劃》。臺北：揚智文化，初版，頁29。

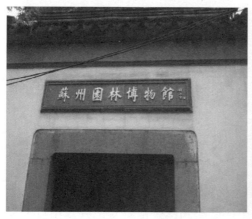

蘇州園林文化觀光（左為蘇州園林博物館，右為拙政園）。

的、不自由的）、消費程度（豪華團、普通團）、觀光對象（自然、人文、複合型觀光資源）等分為九類，其中直接以「文化觀光」為名稱的分類，係在以「觀光目的」的區分時，與娛樂觀光、運動觀光、休養觀光及會議觀光

並列出來。[60]

潘寶明將中國大陸的旅遊文化分為十五類[61]：

1. 山水文化觀光：又分為山岳、江河、湖泊水域、海濱、森林風景、石林溶洞瀑布等文化觀光。

2. 聚落文化觀光：又分為聚落、歷史名城、特色城鎮等文化觀光。

3. 園林文化觀光：又分為皇家園林、江南私家園林、嶺南園林等文化觀光。

4. 建築文化觀光：又分為長城與城堡、宮殿與官衙、郵驛、會館、書院、橋樑與閘壩、傳統民居、壇廟與陵墓等文化觀光。

5. 宗教文化觀光：又分為道教、佛教、伊斯蘭教、基督教等文化觀光。

6. 民族文化觀光：中國一共有五十六個民族，臺灣除了閩、客之外，也有十三個原住民族。民族文化觀光可以包括各民族食、衣、住、行、歌舞、信仰等內容。

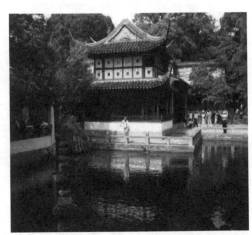

留園為中國四大名園之一，園內廳堂、走廊、洞門、假山、水池、花木等建築充分展現了古代造園家的高藝術風格。

7. 民俗文化觀光：又分為地域風俗、時令風俗及品德習俗等三大類，包括居住、服飾、飲食、生產、交換、交通、工藝、家庭、村落、結盟、社會結構、民間職業、歲時風俗、婚喪嫁娶、宗教信仰、道德禮儀、禁忌習俗、口頭文學、心理特徵及審美情趣等內容。

8. 烹飪文化觀光：又分為廣東菜、山東菜、四川菜、北京菜、上海菜、江蘇菜、遼寧菜、湖南菜、湖北菜、河南菜、福建菜、陝西菜、安徽菜、浙江菜、清真菜、素菜等十六種。

9. 酒文化觀光：又分別介紹酒文化淵源、酒品、酒器、酒戲、古代名

[60] 孫武彥（1995）。《文化觀光：文化與觀光之研究》。臺北：九章，頁133-139。

[61] 潘寶明（2005）。《中國旅遊文化》。北京：中國旅遊出版社，一版，目錄。按：原書並無各類「觀光」兩字，而是我為加強銜接本書及閱讀方便而附加上去

酒、現代名酒、酒之禍德、酒茶之爭。

10. 茶文化觀光：又分別介紹茶文化淵源、茶具、茶品、茶飲、茶類（綠茶、紅茶、青茶、白茶、黃茶、黑茶、花茶、緊壓茶、萃取茶、果味茶）。

11. 詩詞文賦文化觀光：又分別介紹詩詞、文賦、對聯、傳說軼聞等旅遊文學。

12. 書畫雕塑文化觀光：又分別介紹書法與繪畫結合，以「山石為紙，錘鑿為筆」的碑刻、摩崖石刻，以及雕塑（佛像雕塑、建築雕塑、工藝雕塑、陵墓雕塑）、石刻、磚刻、木刻、金屬刻、泥塑、壁畫等。

13. 戲曲歌舞文化觀光：又分別介紹戲劇、京劇、地方戲（昆曲、粵劇、越劇、湘劇、黃梅戲、梆子戲、川劇）等。

14. 工藝美術文化觀光：又分別介紹陶器、瓷器、景泰藍、漆器、玉器、織繡印染、金銀器、青銅器、象牙雕、犀角雕、家具工藝、民間泥塑等所謂「剪、扎、編、織、繡、雕、繪」的工藝品，都是很受遊客喜愛的旅遊紀念品。

15. 花鳥蟲魚文化觀光：又分別介紹花（名花名木、花木盆景、國花、省花、市花）、鳥（觀賞鳥、籠養鳥、禽鳥打鬥、放飛、保護區賞鳥）、蟲（鳴蟲、鬥蟋蟀、賞蝶）、魚（金魚、鯉魚、鯽魚）等。

這是從「中國」的觀點，列舉得可謂淋漓盡致。但是從「世界」的觀點，以上所列或許有所不足，譬如外國近十幾年來盛行以UNESCO歷年評選公布的世界自然遺產、文化遺產及複合遺產等為景點，進行深度、知性旅遊活動的**遺產觀光**（heritage tourism）[62]；甚至中國大陸解放後在20世紀90年代，經過幾次以抗戰勝利五十周年、建國五十周年、建黨八十周年等紀念活動，媒體競相報導革命地區景觀、配合豐富的文藝演出後，流行起參觀革命地區的「紅色旅遊」[63]等都未列入。

其實到底如何分類較宜，也是見仁見智的問題，例如潘寶明分類的八到十項如果整併稱為「飲食文化觀光」，而十一到十四項，整併稱為「藝術文化觀光」又如何呢？還好分類只是為了幫助我們瞭解文化觀光旅遊的實際

[62] Bob McKercher & Hilary du Cros (2002). *Cultural Tourism: the Partnership Between Tourism and Cultural Heritage Management*. New York: Haworth Hospitality, pp. 43-63.

[63] 王玉成（2005）。《旅遊文化概論》。北京：中國旅遊出版社，一版，頁306-321。

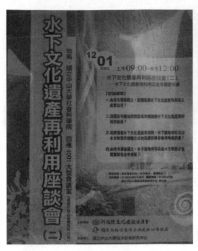

作為海洋文化國家的臺灣必須發展海洋文化觀光或水下文化觀光（攝於行政院文建會水下文化遺產再利用座談會）。

內容，提供蒐集景點的對象，豐富主題內含而已。一個事實告訴我們，那裡有文化，那裡就有因應當地文化的分類；文化有多遠，文化觀光也就有多遠，例如文化界正在關心水下文化遺產再利用的問題，因為臺灣海峽是古航海時代必經航道，臺灣又是位於颱風頻繁地區，也成立了海洋國家公園來守護，就可以想見我們有多麼豐富的水下文化遺產值得大家去重視，那麼作為海洋文化國家的臺灣，不是又要增加「海洋文化觀光」或「水下文化觀光」類了嗎？別的學者沒分類到的我們就不要去發展它了嗎？因此分類問題就不再冗論下去了。

參、文化觀光的群聚效應

群聚效應（clustering effect）可提升相關產業的生產力與市場競爭力，目前正受到國內外電子、建築、汽車及傳統產業界的重視，紛紛以「策略聯盟」、「連鎖經營」、「產業聚落」等型態去發展[64]。這個概念也可以應用到各種產業或服務業，可說是環環相扣、脣齒相依。

但是「文化觀光」呢？大家自然會想到除了前述與觀光產業聚落有關聯的產業之外，從前述文化觀光的特性與分類中，可以嘗試再擴大群聚效應，

[64] 何美玥。「發展臺灣產業群聚，強化核心競爭力」。臺北：行政院經濟建設委員會，2008臺灣經濟金融發展系列講座—高屏場，網址：http://www.cepd.gov.tw/。

增強及恢弘文化觀光推動或行銷的功能與效率，為期周延起見，文化觀光群聚效應的關連性可以從「產」、「官」、「學」三方面加以探討：

一、在產業界方面

就以「觀光產業」而言，又可分為：

1. 產業內的群聚：如文化單位或旅遊資源必須依賴旅行業組團行銷，引導招徠客人參觀；觀光旅館業或民宿及餐飲業自然成為不可或缺的食、住消費供給者；航空、鐵、公路交通運輸業，更是旅客必須的運輸工具，甚至臺灣新興的休閒農業、觀光遊樂業、森林遊樂等，已然形成密不可分的產業聚落。

2. 產業外的群聚：如為了發展文化觀光，各地方政府必須將文化古蹟整建維修好，各古蹟或歷史建築管理單位必須加強管理及培養優秀解說導覽人員，警政單位必須將治安秩序維持好，環保單位必須注重清潔與綠化，衛生單位必須經常抽查餐廳飲食業衛生安全，外交單位的簽證及護照，出入國及移民署的效率，都形成緊密的群聚架構。

二、在政府部門方面

以目前來說，文化觀光到底是文建會或交通部觀光局的事，真的是一個尷尬的問題，最好是中央早日兌現政見，整併成立「文化觀光部」，那就沒有主從問題了。但是以目前中央政府而言，幾乎各個部會多少都有涉及與文化觀光有關的業務或活動，甚至必須相互支援協調、配合辦理，基本上已儼然成為一強而有力的群聚結構，或策略聯盟。

除了交通部觀光局負責每年元宵節，又稱為觀光節舉辦的臺灣燈會之外，各部會例如文化建設委員會的文化創意產業、世界遺產潛力點、文化資產保護等、客家委員會的客家文化維護與辦理客家桐花祭、原住民委員會的各族原住民文化維護與辦理南島文化節、農業委員會的鄉村休閒文化推廣與辦理各種「芒果祭」、「蓮花節」、「黑鮪魚祭」等活動，甚至故宮博物院、經濟部觀光工廠、財政部農村酒莊、內政部國家公園與古蹟勘考之旅等，尤其整個「觀光客倍增計畫」的推動，幾乎已將行政院變成「觀光院」，各部會間很多環節，不得不仰仗行政院觀光發展推動委員會整合協調。中央如此，各直轄市及縣市地方政府的各處、局單位也是如此，特別是

中央與地方政府的攜手合作，在在已說明政府各部門的群聚效應現象非常鮮明而且重要。

三、在學術界方面

以「文化觀光」為中心的群聚效應研究並未發現，庫坡等人在 *Tourism: Principles & Practice*一書，雖然是從「觀光」的觀點引用迦法利（J. Jafari）探討觀光課程和基礎學科的關係[65]，但頗適合用來解釋文化觀光研究的群聚效應。茲就迦法利認為與觀光學術有關的基礎學科（department of discipline）與觀光課程（tourism course）對應關係，亦即可以應用到文化觀光群聚效應的有關學科列舉如表1-4。

表1-4　與文化觀光學術有關的群聚學門與觀光課程

觀光課程 （tourism course）	基礎學科 （department of discipline）
Tourism Laws	Laws
Management of Tourism & Organization	Business and Administration
Fundamentals of Transportation	Transportation
Role of Hospitality in Tourism	Hotel and Restaurant Admin.
Tourism Education	Education
Sociology of Tourism	Sociology
Economic Implications of Tourism	Economics
Tourism Motivation	Psychology
Host-Guest Relationship	Anthropology
World Without Border	Political Science
Geography of Tourism	Geography
Design with Nature	Ecology
Rural Tourism	Agriculture
Recreation Management	Parks and Recreation
Tourism Planning and Development	Urban and Regional Planning
Marketing of Tourism	Marketing
Cultural Tourism	Cultural and History

資料來源：整理自Chris Cooper, John Fletcher, David Gilbert, & Stephen Wanhill (1993). *Tourism: Principles & Practice*. London: Pitman Publishing, p. 2.

[65] Chris Cooper, John Fletcher, David Gilbert, & Stephen Wanhill (1993). *Tourism: Principles & Practice*. London: Pitman Publishing, p. 2. 按：該表最後的文化觀光（cultural tourism）與文化歷史學（cultural and history）為作者所加。

　　由表1-4可見文化觀光的群聚效應相當廣袤，幾乎可以自成一個學程或學系，國內大學也有很多與「文化」有關的系所，如國立清華大學人文社會學系、雲林科技大學文化資產維護學系暨研究所、臺南大學鄉土文化研究所、東華大學原住民民族學院、東華大學族群關係與文化研究所、臺北藝術大學建築與古蹟保存學系暨研究所、中央大學客家學院、聯合大學客家學院文化觀光產業學系、金門技術學院建築與文化資產保存學系、嘉南藥理科技大學文化事業發展學系、樹德科技大學建築與古蹟維護學系、中原大學文化資產等系所，琳瑯滿目，目不暇給，這些系所雖名稱不一，但卻有兩個共同特性，一是都很重視「文化」，一是都沒有加上「觀光」為名的系所，可見「文化觀光」的學程或系所，值得學界重視與開發及加強研究。

Chapter 2

文化觀光的研究與架構

作為一門朝向發展成熟，而且理論與實務兼具，有完整體系的學科，文化觀光應該清楚交代它的研究目的與範圍、與文化相關的研究領域，以及文化觀光研究的理想架構，提供研究者尋找研究方向與著力點時的參考。或許有人容易誤以為文化觀光不就是旅遊體驗嗎？走出去不就對了嗎？但事實上文化觀光牽涉到「文化」本來就很複雜，加上藉助「文化資產」作為「觀光資源」，維護與破壞的衝突管理問題、遊客從事文化觀光的態度與行為問題、文化觀光的遊程設計與行銷問題、世界遺產導入觀光旅遊影響問題、文化差異與文化比較對文化觀光解說技巧問題，以及文化創意在文化觀光商品上的應用等一系列問題，都亟須要吾人仔細認真思考，該如何進行研究，才會獲得正確或理想的解答，因此本章將試著完成這個任務。

第一節　文化觀光的研究目的與範圍

文化觀光屬於社會科學，也屬管理科學範疇，社會與管理科學都是理論與實務並重的學科。吳聰賢認為無論是理論與實務，或者說是基本與應用，都須先探討其研究目的與範圍，並認為基本的研究是為建立理論或學說而研究；應用的研究則是以解決現實問題為出發點，而建立理論只為其部分目的。[1]本節綜合探討文化觀光的研究目的與範圍，作為文化觀光獨立研究的參考。

壹、研究目的

文化觀光的研究目的可以視研究者的身分與需求而有所不同，但一個共同的事實應該是大家都在藉助對文化的喜好，透過觀光旅遊行為，進行文化觀光研究，這也是目前被學界重視，而且方興未艾的研究課題。總的來說，文化觀光的研究目的可以列舉如下五項[2]：

1. 認識文化是什麼？它與文明、文獻、文學、文物及文字等歷史記憶之間有何關聯？如何從比較的觀點，區別各文明與文化的特色，豐富解

[1] 楊國樞、文崇一、吳聰賢、李亦園（1985）。《社會及行為科學研究法》（上冊）。臺北：東華書局，八版，頁37-38。

[2] 楊正寬（2010）。靜宜大學觀光學系碩士班「文化觀光研究」教學大綱。

說導覽的知識。

2. 思考「文化」能為觀光產業注入什麼新生命？有那些文化資產與內涵能為觀光產業建立特色並帶來契機？

3. 瞭解文化創意、文化商品、文化差異、世界遺產的意義，以及如何應用使之成為文化觀光產業的寶貴資源？

4. 掌握文化觀光產業的特色，研究如何讓文化資產透過觀光行為與旅遊產品的設計途徑，予以行銷、傳承與學習。

5. 立足臺灣，放眼天下。熟悉自己文化，認識先民披荊斬棘的辛苦，感激並思索文化觀光產業日後對本土文化及世界文化發展應盡的責任與義務。

貳、研究範圍

與研究目的一樣，文化觀光的研究範圍也視研究者的身分與需求而有所不同，但是比較有趣的是東西方學界有別，就算是同為東西方學界，學者撰寫也因為學術背景與關注焦點的不同而有別，為擴大視野，特就東西方學界的看法，以及綜合觀點列舉如下：

一、西方學界

西方有關文化觀光的著作較之東方，特別是臺灣要來得豐富，同樣是以文化觀光（cultural tourism）為書名，就有很多不同的觀點去撰寫，例如李察（Greg Richard）在其*Cultural Tourism*一書就加上副標題 "Global and Local Perspectives" [3]；華勒（Alf H. Walle）的*Cultural Tourism*一書也加上副標題 "A Strategic Focus" [4]；包柏（Bob McKercher）與希拉蕾（Hilary du Cros）合著的*Cultural Tourism*一書則加上副標題 "The Partnership Between Tourism and Cultural Heritage Management" [5]；史密斯（Melanie Smith）及羅賓森（Mike Robinson）在其合著的書乾脆連書名也交代觀點取名為*Cultural*

[3] Greg Richards (2007). *Cultural Tourism: Global and Local Perspectives*. New York: Haworth Hospitality Press, Cover.

[4] Alf H. Walle (1998). *Cultural Tourism: A Strategic Focus*. Colorado: Westview Press, Cover.

[5] Bob McKercher & Hilary du Cros (2002). *Cultural Tourism: The Partnership Between Tourism and Cultural Heritage Management*. New York: Haworth Hospitality, Cover.

Tourism in a Changing World，還加上副標題 "Politics, Participation and (Re) Presentation" [6]。至於各書因為觀點歧異，雖書名同為Cultural Tourism，但各章內容卻迥然不同，不再贅述。

二、東方學界

大陸學者王玉成在《旅遊文化概論》一書的目錄中有[7]：

1. 旅遊文化導論：包括旅遊文化界定、特徵、功能、構成、研究。
2. 旅遊行為的文化分析：包括動機、消費行為、審美行為、中西傳統文化差異對旅遊行為的影響。
3. 自然景觀文化：包括概述、類型、功能。
4. 人文景觀文化：包括中國古建築文化、中國園林文化。
5. 社會景觀文化：包括中國宗教文化、民俗文化、飲食文化。
6. 旅遊企業文化：包括企業文化、旅遊企業文化、旅遊企業文化的建設與創新。
7. 旅遊景區（點）文化：包括旅遊景區（點）文化概述、意義與原則、步驟、方法、經營與傳播、建設應注意的問題。
8. 旅遊目的地文化的影響：包括旅遊目的地社會文化的影響、旅遊目的地文化的可持續發展。
9. 紅色旅遊文化：包括紅色旅遊文化概述、紅色旅遊景觀的特點與發展紅色旅遊的意義、紅色旅遊景觀的開發。

其他潘寶明的《中國旅遊文化》一書，則純以中國為範圍，主要內容如前述文化觀光的分類所舉。也有屬於研究主題式的專書，如方志遠、王健、朱湘輝等著的《旅遊文化探討》一書，共蒐錄十八篇互不相屬的文章，已非我們探討成為一個學科的研究範圍了。

三、綜合觀點

整合東西方學界研究範圍之後，很想從國內觀光學界的觀點，提出一些研究範圍的建議，當然這也是個人的教學大綱，特列舉如下：

[6] Melanie Smith & Mike Robinson (2006). *Cultural Tourism in a Changing World: Politics, Participation and (Re)Presentation*. New York: Channel View Publications, Cover.

[7] 王玉成（2005）。《旅遊文化概論》。北京：中國旅遊出版社，一版，目錄。

1. 導論：文化與文化觀光研究的內涵、特徵、價值與方法。

2. 文化創意觀光：文化是好生意、文化商品與文化產業的觀光企劃與
 行銷途徑。

3. 跨域文化觀光：如何掌握跨域文化行為的特性及其在觀光產業的應
 用。

4. 世界及臺灣常民飲食文化的傳統與發展趨勢。

5. 美食文化之旅：美食在觀光產業的機會與在遊程設計的應用。

6. 古文明之旅：細述希臘、羅馬、埃及、印度及中國等古文明的故
 事，開發深度、知性並具有文化觀光主題特色的套裝遊程產品。

7. 遺產觀光：世界遺產的意義、分類標準及各國在觀光產業結合的發
 展趨勢；UNESCO及我國文化觀光組織、政策與法規。

8. 文化差異在觀光上的應用：如何針對文化差異，創新設計較具有市
 場潛力的旅遊產品。

9. 南島語族文化觀光：南島語族的分布範圍、分類；臺灣原住民族的
 分類、文化內容及尋覓平埔族蹤跡之旅。

10. 臺灣移民尋根之旅：閩、客歲時節慶、宗教信仰、建築、古蹟、聚
 落、遺址、技藝、歷史建築、戲劇，以及食、衣、住、行、育、樂
 等。

11. 文化觀光政策行政與法規專題研究。

12. 民族服飾文化觀光專題研究。

13. 建築與古蹟文化觀光專題研究。

14. 戲曲與藝術文化觀光專題研究。

15. 宗教信仰觀光專題研究。

16. 地方自然與文化特色觀光專題研究。

17. 民俗與節慶文化觀光專題研究。

18. 結論。

以上研究範圍大綱，係配合學期進度，每週一個主題，循序探討。但實
際本書章節架構，限於篇幅，略做調整，但主要仍著眼於「立足臺灣，放眼
世界」，以整合的觀點，強調「文化」是資產、「歷史」是故事、「觀光」
是途徑；讓「文化」豐富觀光的生命；以「文化觀光」認識我們的過去與瞭
解未來的責任。

 # 第二節　文化觀光相關的研究領域

　　一如前述，文化觀光的學術群聚效應牽涉很廣，除了歷史學、地理學，以及與人類學有關的民族誌，在另節敘介之外，本節特就與「文化」有關，同屬於「文」字輩的相關研究領域，如文明、文物、文字、文學、文獻等與文化觀光有關的資源或議題稍加說明如下，讓文化觀光研究的觸角更延伸而宏觀。

壹、文明

　　文明（civilization），在《易經》乾卦「見龍在田，天下文明。」疏：「陽氣在田，始生萬物，故天下有文章而光明也。」故《辭海》解為「人類社會開化之狀態，為形容詞，與野蠻相對待」。[8]16到19世紀，文明與文化常被借用為受過教育有教養，但是18世紀末德國哲學家赫德率先將兩者分開，認為任何國家、種族、團體都有屬於自己的本土傳統文化，並無優劣之分，以駁斥並反對殖民國家強勢去除殖民地的本土文化，造成許多「文化創傷」。兩者可以比較如下[9]：

1.文化：
 (1) 側重物質層面：包括生活方式、風俗習慣、禮儀等體現在社會生活中的整體特徵，例如服飾文化、飲食文化、建築文化、祭典文化等。
 (2) 強調族群特色：將族群特色作為心理認同的本源，如客語是客家人真正的母語，刻苦耐勞是客家人的族群精神，藍布衫是客家重要服飾特色等。
 (3) 認同差異性：族群文化各有不同，因此無法以單一價值標準批評。
2.文明：
 (1) 側重精神方面：藉由教育使人們遵守一致的社會規範，擁有共同的信仰，如宗教文明。
 (2) 強調後天教養：作為宗教、政治認同的來源，例如天主教會禁止

[8]　《辭海》（1982）。臺北：臺灣中華書局，增訂本臺二版，頁2049。

[9]　陳瀅巧（2006）。《圖解文化研究》。臺北：易博士出版，初版，頁16-17。

墮胎。

(3) 進行社會化或同化：樹立價值標準，對不同文化以相同標準檢視，並使其趨向一致。

梁啟超1900年在《二十世紀太平洋歌》中，認為世界四大文明古國，為「古文明的搖籃」（cradle of civilization），一般指尼羅河河谷的**古埃及**、幼發拉底河和底格里斯河流域美索不達米亞平原的**古巴比倫**、黃河流域的**中國**，以及印度河、恆河流域的**古印度**等四個人類文明最早誕生的地區[10]；另外，**馬雅族**（Maya）文明誕生於公元前3113年，是居住在中美洲的古印地安人，在公元後約750年神祕地消失了。這些都可以是很富**深度知性的文化觀光**主題遊程。

貳、文物

文物（an antique），是構成充實文化觀光的重要內容之一，《辭海》有二義，一謂禮樂制度，如《左傳》桓公2年「文物以紀之，聲明以發之」；另一為文人，如韓愈〈題杜子美墳〉：「有唐文物盛復全，名書史冊俱才賢」[11]。博物館典藏的文物是文化觀光重要的旅遊主題之一，美國大都會博物館（The Metropolitan Museum of Art）、英國大英博物館（The British Museum）、法國羅浮宮（The Louvre Museum），為世界三大博物館。故宮博物院是觀光客來臺灣最喜愛景點，但這是中國宮廷文物，如想認識臺灣常民文化，就必須到臺灣歷史文化園區的「臺灣民俗文物館」、九族文化村、臺灣民俗村、臺灣原住民文化園區、鹿港民俗文物館、國立臺灣史前文化博物館、金門民俗文化村等去參觀，也是設計臺灣民俗文化主題之旅很重要的必訪景點。

一般對文物的分類見仁見智，國立歷史博物館出版品分為博物館類、宗教藝術、文化歷史、陶瓷類、藝術綜論、美術與國際展、雕刻類、文房四寶、書法篆刻、攝影、文物考古、應用藝術、繪畫、技藝、其他等。國史館臺灣文獻館《臺灣民俗文物大觀》分生活性文物（包括飲食篇、衣飾篇、居住篇、運輸篇、生產篇）、社會性文物、宗教性文物、藝術性文物、原住民

[10] 維基百科，http://zh.wikipedia.org/。

[11] 《辭海》（1982）。臺北：臺灣中華書局，增訂本臺二版，頁2050。

文物等五大類[12]。坐落南投中興新村的「臺灣民俗文物館」的分類係按展覽動線分六大主題，列如**表2-1**[13]。

　　「文化資產保存法」第三條列有民俗及有關文物及古物。前者指與國民生活有關之傳統並有特殊文化意義之風俗、信仰、節慶及相關文物；後者則指各時代、各族群經人為加工具有文化意義之藝術作品、生活及儀禮器物及圖書文獻等。「文化資產保存法施行細則」更詳細指出其內容，如第三條第

表2-1　臺灣民俗文物館展覽動線主題表

主題	內容	說明
臺灣的歷史與文化導論	臺灣的史前文化、臺灣的族群、臺灣開發史略、海洋文化特質、現代都市的興起	以歷史發展為經，人、土地、文化為緯，以早晨到黃昏意象手法展現臺灣史前，海洋文化以至現代都市的興起，如海洋文化時如日中天，現代化都市的興起已是華燈初上、霓虹輝映
臺灣的民俗特色	臺灣民俗源流、高山青、農村曲、漁村即景	觀眾經過一亭子腳與早期農村中常見的短甕牆，體驗環境與民俗的關係，強調人與自然、土地的對應方式，並啟發對早期墾殖的民俗特質
日常生活起居	神明廳（公媽廳）、大廳（客廳或花廳）、書房與帳房、寢室、廚房、廁所建築與聚落、厭勝與辟邪	以臺灣早年常民生活態樣展示，強調先民生活背景與環境相互結合的時空感受，並設計建築與聚落模型、厭勝與辟邪文物，以供瞭解
臺灣民間工藝文化	生活器物、社會器物、宗教器物、民間藝術	以真實標本塑造各種不同生態展示，另外在民間技藝表現上，除了說明技術之精湛外，同時亦強調工藝之美
民間信仰、祭儀、藝能、戲曲	原住民慶典、民間信仰的神像、臺灣的廟、祀神用具、醮祭、出巡陣頭、民間藝能、民間戲曲音樂	以模擬情境的立體景（diorama）展示，設定「廟埕與廟會」的廣場及陣頭，藉以營造熱鬧的氛圍，並介紹臺灣傳統藝能、戲曲音樂的風貌
生命的過程（民俗的過去、現在、未來）	出生、結婚、歲時、節慶、疾病、慎終追遠、祖德流芳	呈現生之喜悅及死之衝擊，文物置於「文化脈絡」民俗意涵的核心中，並提供生命歷程為主的展示軌跡，使參觀者對臺灣民俗文物有更實際的認識

資料來源：取材自國史館臺灣文獻館，http://www.th.gov.tw/。

[12] 《臺灣民俗文物大觀》（2008）。行政院文化建設委員會及國史館臺灣文獻館出版，初版，目錄。

[13] 國史館臺灣文獻館，http://www.th.gov.tw/。

一項指出「遺物」包括：

1. 文化遺物：指各類石器、陶器、骨器、貝器、木器或金屬器等過去人類製造、使用之器物。
2. 自然遺物：指動物、植物、岩石、土壤或古生物化石等過去人類所生存與生態環境有關之遺物。

第五條第一項的「傳統工藝美術」則包括編織、刺繡、製陶、窯藝、琢玉、木作、髹漆、泥作、瓦作、剪粘、雕塑、彩繪、裱褙、造紙、摹揚、作筆製墨及金工等技藝。第七條第二項的「生活及儀禮器物」，包括各種材質製作之日用器皿、信仰及禮儀用品、娛樂器皿、工具等，包括飲食器具、禮器、樂器、兵器、衣飾、貨幣、文玩、家具、印璽、舟車、工具等。[14]上述這些不但是歷史文物修護學術研究的對象，也是文化觀光愛好者喜歡觀賞從事深度知性之旅，認識異族文化的入門文物。

參、文字

文字或字符（characters），也是構成充實文化觀光的重要內容之一，《說文解字》：「倉頡之初作書，蓋依類象形，故謂之文；其後形聲相益，即謂之字。」顧亭林：「春秋以上，言文不言字……以文為字，乃始於史記。」《辭海》解釋為：「今多稱連綴成文者曰文字。」[15]世界上有名的古文字如：

一、美索不達米亞的楔形文字

楔形文字是蘇美人的一大發明，蘇美文由圖畫文字最終演變成楔形文字，經歷了幾百年的時間，大約在西元前2500年左右才告完成。最早是寫在泥板的印刻，因此只適合書寫較短的、直線的筆畫。1472年被一名叫巴布洛的義大利人在古波斯也就是今天的伊朗遊歷時，在設拉子（Shiraz）附近一些古老寺廟殘破不堪的牆壁上發現。但解讀成功的是英國軍人羅林森，他於1843年解讀出是波斯王大流士一世征伐叛亂者高墨的紀念碑文。[16]

[14] 楊正寬（2008）。《觀光行政與法規》。臺北：揚智文化，五版，頁257-259。
[15] 《辭海》（1982）。臺北：臺灣中華書局，增訂本臺二版，頁2049。
[16] 黃碧君譯（2005），小川英雄著。《圖解古文明》。臺北：易博士出版，初版，頁59。

文化觀光
Cultural Tourism

二、中國的甲骨文字

　　甲骨文字是商朝寫或刻在龜甲、獸骨之上的文字,其內容多為卜辭,也有少數為記事辭。中國的文字從出現至今,已經歷了早期的圖畫文字、甲骨文字、古文、篆書、隸書、楷書、行書、草書,以及印刷字體等漫長的發展歷程,其中甲骨文字被看作是中國最早的定型文字。傳說是在19世紀後期,農民在河南安陽耕地時偶爾發現甲骨的碎片,他們把這些甲骨作為龍骨賣到藥房。1899年,被古文字學家劉鶚在別人所服的中藥中,發現了這種上面刻有古文字的甲骨,便開始收集研究工作。[17]

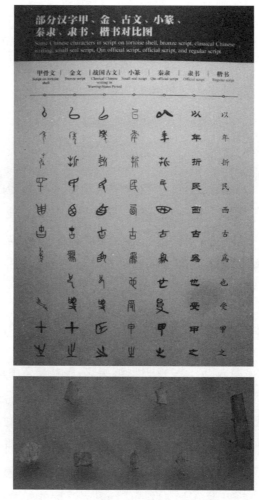

甲骨文字(攝於湖北博物館。上為中國文字對比圖,下為殷商書有甲骨文字的骨片)

[17] http://studentweb.bhes.tpc.edu.tw/91s/s860436/www/new_page_2.htm。按:繼甲骨文之後出現的漢字書體就是金文。由於這種文字多鑄於各種青銅器上而得名,也稱為鐘鼎文或青銅器銘文。

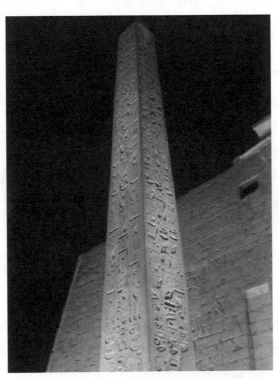

三、希臘的線形文字

位於希臘與土耳其中間於克里特島出土的線形文字，是由英國考古學家伊凡斯挖掘克諾索斯的克法拉之丘龐大的邁諾斯王宮的宮殿遺跡時發現，線形文字分為A及B兩類，前者尚未被解讀仍舊是謎，B則已由英國建築師解讀成功，認為正是古希臘語，也讓後人相信希臘本土因遭受異族入侵，導致邁諾斯文明毀滅。[18]

四、古埃及的象形文字

古埃及象形文字，相傳是智慧之神托特（Thoth）為了要審判往生者發明的，且後來成為審判堂中的銘文。[19]是一種繪畫形式演變出來的最古老的文字形式，基本上就是圖畫，是一種想像描寫的象徵，用來記載某些事物或事件，通常是由描繪具體的生物體和非生物體的各種符號組成，既可作為圖

路克索神殿方尖碑上的古埃及象形文字。

18 黃碧君譯（2005），小川英雄著。《圖解古文明》。臺北：易博士出版，初版，頁138。

19 高美齡、楊菁、趙晨宇、李昧（2006）。《埃及》。臺北：時報文化，初版，頁32。

畫或符號，也可以作為想像描寫的象徵性的符號來閱讀。象形文字通常使用的符號大約有七百個，到了羅馬時代增加到五千個，象形文字作為雕刻的碑文或銘文，大約流行了將近四千年之久，最後的象形文字是公元4世紀菲萊（Philae）島上的銘文。[20]

五、貴州的女書文字

貴州女書文字[21]的傳承是母女世代傳襲，上輩傳下輩，傳女不傳男，它的使用者、欣賞者乃至創造者都是普通女性。女書的文字形似漢字，但與漢字不同，其形體傾斜，略呈菱形。筆畫纖細飛揚，自由舒暢，當地婦女把它叫做「長腳文」。女書的書寫款式與中國古代線裝書相同，上下留天地，行文自上而下，走行從右至左，通篇沒有標點符號和橫豎筆畫，均由點、圈、撇、捺、折五種筆畫組成，約有1,500多個單音文字。具體地說，這種文字叫「女字」，用這種文字寫成的作品叫女書。[22]

六、雲南納西族的東巴文字

雲南納西族的東巴文字[23]，是居住於西藏東部及雲南省北部的少數民族納西族所使用的文字。東巴是智者之意，東巴文創造於一千多年前，是今天世界上唯一仍被使用的一種象形文字，有2,223個單字，2003年，東巴古籍被聯合國教科文組織列入世界紀憶名錄，並進行數碼紀錄。

以上古文字都是人類珍貴的文化資產，可以藉著導入文化觀光遊程中，引起世人重視，妥為保存與研究。

肆、文學

所謂文學（literature）有廣狹二義，廣義泛指一切思想之表現，而以文字記敘者；狹義則專指偏重想像及感情的藝術作品，故又稱純文學，詩歌、小說、戲劇等屬之。章炳麟‧《文學總略》：「文學者，已有文字著於書帛故

[20] 古埃及文字，http://www.mingyuen.edu.hk/history/2egypt/11words.htm。

[21] 參見http://tw.knowledge.yahoo.com/。

[22] 世界唯一女性文字女書瀕臨滅絕，http://www.epochtimes.com/b5/5/4/19/n893209.htm。

[23] 維基百科，http://zh.wikipedia.org/。

雲南納西族的東巴象形文字（攝於麗江古城）。

謂之文，論其法式謂之文學。」[24]**觀光文學**（tourism literature），又稱**旅遊文學**（travel literature）、**記遊文學**或**旅行文學**，凡是撰寫記錄與觀光旅遊有關的文學，或指凡是透過旅遊的經歷及體驗，心有所感而記錄下來的文字作品均屬之。郁永河《裨海記遊》及陳第《東番記》是探索古老臺灣的旅遊文獻，也是作者將旅遊心境以優美文采流傳下來的旅遊文學作品。

　　旅遊文學的發展，在西方文學史上，可追溯自18世紀，所逐漸形成一個通俗的敘事文類，文藝復興時期的旅遊文學不脫中古傳奇的框架，多為怪譚虛構；啟蒙運動以後，轉而強調實證經驗，要求旅遊文獻兼具「知識與怡情」的功用。直到19世紀末，旅遊文學寫作的基本原則仍以客觀描述為主。

　　交通部觀光局為提高觀光地區、風景特定區或自然人文生態景觀區之聲譽，並能發揮文學藝術創作水準，吸引觀光旅客前往旅遊，對促進觀光事業之發展有重大貢獻之作品給予獎勵，特依發展觀光條例第五十二條第一項規定，訂定發布**觀光文學藝術作品獎勵辦法**。該辦法第三條獎勵項目分為：

1. **文學類**：包括小說、散文、報導文學、詩歌。
2. **藝術類**：又包括：
　　(1) 音樂：器樂曲（獨奏或合奏）、聲樂曲（獨唱或合唱）。

[24] 《辭海》（1982）。臺北：臺灣中華書局，增訂本臺二版，頁2053。

　　(2) 影劇：舞臺劇、廣播劇及影視。

　　(3) 美術：繪畫、雕塑及攝影。

　　(4) 民族藝術。[25]

　　觀光文學是旅遊素質的昇華，時下頗多部落格及網路圖文並茂的旅遊文學作品，精采又有深度，建議觀光局能配合網路的發達，將該辦法增設網路或部落格旅遊文學獎項。

伍、文獻

　　最早將文獻（documents）二字連成一詞，是《論語》八佾篇記載孔子感嘆文獻不足，以致夏禮、殷禮無從考證，孔子說：「夏禮吾能言之，杞不足徵也；殷禮吾能言之，宋不足徵也；文獻不足故也。足，則吾能徵之矣。」[26]用「文獻」二字作為自己著述書名的是宋末元初的馬端臨《文獻通考》，他在序中指出：「凡敘事，則本之經史而參之以歷代會要，以及百家傳記之書，信而有證者從之乖異傳疑者不錄，所謂文也。凡論事，則先取當時臣僚之奏疏，次及近代諸儒之評論，以至名流之燕談，稗官之記錄，凡一話一言，可以訂典故之得失，證史傳之是非者，則采而錄之，所謂獻也。」[27]原來「文」、「獻」兩字是分開的，學界常用「參考文獻」，習焉而不察，難怪《辭海》會引朱熹注《論語》八佾篇：「文，典籍也；獻，賢也。」[28]

　　而所謂旅遊文獻（tourism documents），則係指凡是與旅遊有關的一切典籍，無論是文學或非文學，也無論是地方志書或文集，包括古今中外出版的書籍、期刊、電子圖書、地圖、文物、史料，甚至網際網路，只要內容可供旅遊者參考，又具有導遊性質作用，增強旅遊心得與效果的典籍，均可稱為旅遊文獻。

　　魏振樞《旅遊文獻信息檢索》一書認為，旅遊文獻具有數量增長速度快、分散性、內容具有廣泛複雜性和時效性、效益性、專業性不斷增強等

[25] 楊正寬（2008）。《觀光行政與法規》。臺北：揚智文化，五版，頁134-137。

[26] 《論語·八佾》。

[27] 馬端臨。《文獻通考·總序》。

[28] 《辭海》（1982）。臺北：臺灣中華書局，增訂本臺二版，頁2053。按：賢即賢才，指者舊言。

五個特點。[29]如果以現在網路發展趨勢觀之，網路旅遊資訊與電子商務資訊等，已具有方便性、時效性、豐富性，相信大家都有同感，一定是文化觀光最好的旅遊文獻。

 ## 第三節　文化觀光的研究方法

　　文化觀光的研究方法什是麼？這又是一個見仁見智的問題，但主要還是要以研究主題與目的而定，其實談這個問題要先解決文化研究的方法有那些？一個比較有趣的學界現象是，當大家急於瞭解文化研究本身到底用的是什麼方法論，或說到底有沒有所謂「方法學」這樣的東西時，宋文里曾打趣地引用《毛語錄》，毛澤東談什麼叫做理論方法時說：「你若想要知道革命的理論和方法，你就得參加革命。一切真知，都是從直接經驗發源的。」[30]

　　由於英國文化研究起源於勞工階級承認教育運動，因此伯明罕文化研究中心強調文化研究方法沒有固定的學科基礎。而由於美國並沒有與英國可以比擬的這種開放式教育運動，事實上，臺灣也沒有。因此文化研究移入美國之後，是透過學院體制，最初是在人文學科裡發展，臺灣也是類似。其實這也等於宣告了文化研究的方法，就是各取所需的主義。近來對於這樣的文化研究偏重於文本分析研究方法的拼布，也出現了一些反省的聲音，比方有些文化研究學者呼籲重返某些社會科學的經驗研究模式等。[31]

　　因此本節也牽就事實，以文化形成主要因素的研究出發，除了民族誌（人）、歷史（時）、地理（地），以及與文化觀光開發有關的遊程設計等研究法之外，也將人文社會科學中常應用到文化觀光研究的幾個方法，如參與觀察法或質化與量化的研究也一併扼要介紹。

壹、民族誌研究法

　　民族誌（ethnography），又稱「文化比較研究法」（cross-cultural

[29] 魏振樞（2005）。《旅遊文獻信息檢索》。北京：化學工業出版社，頁10-11。

[30] 文化研究學會（2001）。文化研究方法論與學程規劃座談會。座談日期：2001年4月14日，網址：http://hermes.hrc.ntu.edu.tw/csa/journal/03/journal_forum_3.htm。

[31] 同上註。

comparison）[32]，最早是由人類學家發展，而被應用到文化觀光的研究來，是屬於一種描述群體或認識異文化的行為科學。描述或研究的內容可以是某個異族部落或社區文化，特別強調事實真相，必須從各種不同的角度去觀察人們的行為和社會現象。這很像新聞記者所做的採訪調查工作，不同的是記者擅於挖掘不尋常的事；民族誌學者則帶著開放的心靈（open mind），而非空洞的頭腦進入所要研究的族群或文化個案，深入觀察、記錄及研究他們的日常生活。所以**田野調查**（fieldwork）是民族誌研究設計中的核心部分，而基本人類學概念（anthropological concepts）、資料蒐集方法、技巧及分析是進行民族誌的基本工作。觀光客有點像新聞記者，但文化觀光研究者進行民族誌研究法就必須兩者兼而有之。

對觀光客而言，進入不同文化領域時，當地人的態度和習慣一切都是新鮮的。因此在陌生的文化國度或社區住上一段時間，有助於田野工作者瞭解當地人民的觀念、價值與行為，包括走路、交談、穿著、起居、家庭生活等事務。人在一個陌生環境待得愈久愈能建立和諧關係，觸角就愈深入，研究這個文化的潛在部分也就愈驚人，甚至結束研究離開之後，回到自己本身的文化國度，反而深陷什麼才是最熟悉的迷惘之中，這種研究經驗常被稱為**文化衝擊**（cultural shock）。[33]但最大的貢獻還是有賴研究者仔細蒐集觀察，描述所見所聞，包括微觀與巨觀，並經思考、多方驗證使之脈絡化的「文化詮釋」（cultural hermeneutics）能力。

採用民族誌的研究步驟有：選定研究題目、標的場所和對象、進行資料蒐集、資料分析、撰寫報告。而研究者所扮演的角色很重要，會決定研究結果的深度與廣度，甚至信度與效度，例如遊客的背景是心理學家、人類學家、醫師、教師、民俗專家或文史工作者，不同背景會以完全不同的角度來定義或詮釋一個問題。這種研究方法很重視資料蒐集與資料品質，前者可採用田野調查、參與觀察、深度訪談等方法進行蒐集；而品質的控制或判斷，視研究者經驗而有別，納羅（Raoul Naroll）在 "Data Quality Control in Cross-Cultural Surveys" 一文中曾提出二十五點可作為判斷某一民族誌品質的

32 楊國樞、文崇一、吳聰賢、李亦園（1985）。《社會及行為科學研究法》（上冊）。臺北：東華書局，八版，頁278。

33 賴文福譯（2000），David M. Fetterman著。《民族誌學》（*Ethnography: Step by Step*）。臺北：弘智文化，頁40。

標準，但李亦園認為其中的九點是最重要的品質判斷標準，這九點是[34]：

1. 調查時間：研究者在田野時間愈長，其報告愈可靠。
2. 參與觀察：實際參與或觀察要比訪問資料可靠。
3. 報告性質：報告個案要比一般陳述可靠。
4. 語言應用：用當地土語調查所得較經過翻譯可靠。
5. 作者訓練：有訓練的研究者比一般記述者可靠。
6. 報告內容：詳細但不含糊者為佳。
7. 報告長短：報告篇幅較長者通常有較多資料可用。
8. 報告發表時間：發表時間與田野調查時間的差距短較可靠。
9. 土著助手的人數與性質。

貳、歷史研究法

歷史研究法（historical research）是研究過去所發生的事件或活動的一種方法，它可以從錯綜複雜的歷史事件中，發現事件間的因果關係與發展規律，以便作為瞭解現在和預測將來的基礎。從事歷史研究者必須隨時抱持批判的態度，以發現真理。亦即主要在於藉助歷史資料（historical sources）的蒐集獲得、鑑定真偽、組織與加以解釋，使各自分立不相關連的史實發生關係。

早期的歷史研究，比較偏重於發現和敘述過去所發生的史實；時下則強調解釋現在，亦即根據過去事件的研究、提供瞭解當今的制度、措施和問題的歷史背景，使史實和解釋的參考架構發生關係，使史料更富有意義。

一、歷史資料的分類

歷史研究的特性有其時間性、變異性與特殊性、科學與藝術、價值性存在；而歷史資料的分類如下[35]：

(一)按資料的形態區分

1. 官方紀錄或其他的文件資料（document）：包括紀錄與報告、調查、

[34] 楊國樞、文崇一、吳聰賢、李亦園（1985）。《社會及行為科學研究法》（上冊）。臺北：東華書局，八版，頁295。

[35] 教育研究法講座，http://www.1493.com.tw/upfiles/skill01101373983.pdf。

特許狀、證書、遺囑、專業的與普遍的期刊、報紙、校刊、年報、學生作業、學報、信函、自傳、日記、回憶錄等。

2. 口頭證詞（oral testimony）：例如二二八事件、慰安婦口述歷史、民謠、傳說等，意謂「將歷史事件親身參與者或見證者的錄音訪談逐字抄錄」。

3. 遺跡或遺物（remails or relics）：包括建築物、設備品、教學材料、裝備、壁畫、裝飾用圖片等。

4. 數量紀錄（quantitative record）：例如統計調查紀錄、學校會議出席紀錄、統計調查紀錄、測驗分數、學校預算與師生人數等均為數量紀錄資料。

(二)按史料在時空遠近關係區分

1. 主要史料（primary sources）：又稱直接史料或一手史料（firsthand information），是研究歷史最珍貴的資料。其主要來源有三：
 (1) 過去遺留下來的遺物。
 (2) 文件資料，如歷史人物的函件、著作、手稿、日記等。
 (3) 事件發生的觀察者或參與者所提供的報導。

2. 次要史料（secondary sources）：又稱間接史料或二手史料（secondhand information），如轉述、轉手的史料或後人編纂的史書等。

二、歷史研究的步驟

歷史研究的步驟則以研究者已閱畢所有蒐集的資料，並確定其真偽為首要，在考量各種資料的相對價值之後，再循序進行下列各步驟：

1. 界定研究問題：研究問題的敘述通常以與該問題有關的假設或問句的形式提出。

2. 蒐集與評鑑資料：歷史研究蒐集得到的史料，如值得採信或可用的部分，便可稱之為歷史的證據（historical evidence），欲獲得歷史的證據需經過內在鑑定與外在鑑定。

3. 整理資料：研究者需開始考慮各種資料的相對價值，如主要資料比次級資料重要。

4. 分析、解釋及形成結論：即將資料進行匯集分析，並加以解釋，以確

認其他可能是合理的替代性解釋。但不論是採哪一種解釋，研究者應盡可能求其客觀。最後形成的結論，將原先導入的假設，予以支持，或加以拒絕。

參、地理研究法

所謂**地理研究法**和前述「歷史研究法」一樣，都是研究方法的總和名詞，泛指所有研究地理學，包括研究地形、地質、地貌、氣候、氣象、水文、生物、聚落、人口、宗教、交通、森林、海洋等所運用的一切方法。地理學研究法應用到觀光，就成了**觀光地理**（tourism geography），是國內外觀光休閒系、所很重要的課程。其中「人文觀光地理」構成文化觀光很重要的部分，例如李銘輝《觀光地理》一書的第三章就是「人文活動與觀光」，分為觀光與文化、觀光與民族、民俗與宗教、觀光與聚落、名勝古蹟、建築等都是文化觀光的內涵；還有第四章觀光地區的分類，六節之中也有歷史文化觀光地、宗教觀光地兩節是屬於文化觀光。[36]

地理研究法主要研究內容包括：自然環境、歷史背景、人口與聚落、土地利用、生產事業、交通事業與市集等。赫爾（C. M. Hall）及帕基（S. J. Page）在合著的*The Geography of Tourism and Recreation: Environment, Place and Space*一書中將應用地理研究法在觀光及遊憩的論文整理如**表2-2**。[37]

韓傑在《現代世界旅遊地理》一書指出世界旅遊地理的發展大致歷經個別旅遊地的研究、評價自然資源、確定旅遊專業化和進行旅遊區劃、社會地理學研究等四個階段；而未來世界地理旅遊學研究則有研究內容多樣、研究主題鮮明、研究方法先進、研究方式開放等四大趨勢。[38]吳國清的《中國旅遊地理》則指出國內外旅遊地理的研究有旅遊客體、旅遊資源、旅遊地、旅遊交通、旅遊環境、旅遊區劃、旅遊影響、旅遊線路、旅遊地圖等九大領域。[39]

[36] 李銘輝（1998）。《觀光地理》。臺北：揚智文化，初版，頁61-189。

[37] C. M. Hall & S. J. Page (1999), *The Geography of Tourism and Recreation: Environment, Place and Space*. New York: Simultaneously Published, pp. 12-13.按：該表列有examplar studies，限於篇幅，將之省略。

[38] 韓傑（2004）。《現代世界旅遊地理》。青島：青島出版社，三版，頁3-11。

[39] 吳國清（2006）。《中國旅遊地理》。上海：人民出版社，二版，頁7-11。

表2-2　地理研究方法與觀光遊憩相關性

方法（approach）	關鍵概念（key concepts）
空間分析（spatial analysis）	實證（positivism）、區位分析（locational analysis）、地圖（maps）、系統（systems）、網絡（networks）、地形（morphology）
行為地理（behavioral geography）	傳播（diffusion）、行為論（behaviouralism）、行為主義（behaviorism）、環境覺知（environmental perception）、意境地圖（mental maps）、決策（decision-making）、活動空間（action spaces）、空間選擇（spatial preference）
人文地理（humanistic geography）	人事（human agency）、主觀分析（subjectivity of analysis）、詮釋（hermeneutics）、地方（place）、地標（landscape）、存在主義（existentialism）、現象學（phenomenology）、民族誌（ethnography）、生活世界（lifeworld）
應用地理（applied geography）	規劃（planning）、搖感探測（remote sensing）、公共政策（public policy）、製圖（cartography）、地理資訊系統（Geographic Information Systems, GIS）、地區（regional）、發展（development）
基礎研究（radical approaches）	新馬克思主義者分析（neo-Marxist analysis）、國家的角色（role of the state）、性別（gender）、全球化（globalization）、地方化（localization）、個性（identity）、後殖民主義（post colonialism）、後現代主義（postmodernism）、空間角色（role of space）

資料來源：整理自C. M. Hall & S. J. Page (1999). *The Geography of Tourism and Recreation: Environment, Place and Space*. New York: Simultaneously Published, pp. 12-13.

　　總之，地理研究法無論研究何種主題，其研究步驟或流程包括：(1) 確定目標與擬定工作計畫；(2) 認定範圍；(3) 蒐集資料；(4) 選定基本圖；(5) 觀測；(6) 記載與攝影；(7) 訪問調查；(8) 資料的整理分析；(9) 撰寫研究結果報告。

肆、參與觀察法

　　觀察是科學研究的首要方法，也是文化研究最基本的方法之一，人們大都因為好奇而透過旅行觀察；研究者或領隊可用參與觀察法隨團研究遊客行為；而觀光客也可以用參與觀察法，透過自助旅行，瞭解異族文化。

　　所謂參與觀察法，依Lofland的定義是指研究者進入研究場域，對研究現象或行為透過觀察的方式，進行相關資料蒐集與對現象的瞭解。Morris則定

義為研究者為了瞭解某一特定現象，運用科學的步驟，並輔以特定工具，對所觀察的現象或行為進行有系統的觀察與紀錄。[40]

參與觀察法具有強調此時此地、著重瞭解與解釋、綜合運用觀察與資料蒐集方法、與被研究者建立關係、強調情境彈性與發現等五項特質。其類型可依參與的程度分為局外完全觀察者（complete observer）、**觀察者的參與**（observer as participant）、**參與者的觀察**（participant as observer）、**完全參與者**（complete participant）四類。[41]Spradley則依據研究過程參與研究情境的深淺程度，區分為如下三種形式[42]：

1. 描述性觀察（descriptive observation）：研究者進入場域後依循觀察與描述空間、行動者、活動、物體、行為、事件、時間、感情等項目。

2. 焦點觀察（focused observation）：研究者進入場域後逐漸聚集觀察的焦點，焦點的選擇可從研究者個人的興趣、報導人的建議、理論的興趣及符合人類的需要等標準去決定。

3. 選擇性觀察（selective observation）：將參與觀察比擬為漏斗，描述性觀察為漏斗上端，焦點觀察為漏斗中間，選擇性觀察為漏斗底部，研究者逐漸縮小觀察範圍，集中於某些特定焦點去深入觀察。

李亦園從「觀察結構」分為無結構的觀察（unstructured observation）與有結構的觀察（structured observation），前者又分為非參與的（non-participant）及參與的（participant）。所謂**無結構的觀察**，是對研究問題的範圍採較鬆散而彈性的態度，進行的步驟與觀察項目也不一定有嚴格規定，同時觀察記錄工具也較簡單。所謂**有結構的觀察**，則是指嚴格地界定研究的問題，依照一定的步驟與項目進行觀察，同時並採用準確的工具進行記錄。[43]除了觀察的範疇與記錄項目及符號之外，特別要注意觀察的信度（reliability）問題，包括不同觀察者的相關數、穩定係數、信度係數，也就是不同觀察者的符合度。

[40] 潘淑滿（2003）。《質性研究：理論與應用》。臺北：心理出版社，初版，頁270-271。

[41] 楊國樞、文崇一、吳聰賢、李亦園（1985）。《社會及行為科學研究法》上冊。臺北：東華書局，頁139。

[42] 潘淑滿（2003）。《質性研究：理論與應用》。臺北：心理出版社，初版，頁278-280。

[43] 楊國樞、文崇一、吳聰賢、李亦園（1985）。《社會及行為科學研究法》上冊。臺北：東華書局，頁157。

觀察法的研究步驟有：

1.選定研究對象。

2.確定研究題目：如行為主義、次數、性質、類別等。

3.進行觀察並做記錄。

4.資料分析。

總之，**參與觀察法**（participant observation method）是文化觀光研究的重要方法之一，包括解說時如何區別文化差異、認識陌生族群文化、遊客體驗不同文化，或業者開發新遊程商品等各方面都適用。

伍、質化與量化研究

質化與量化研究一直是人文社會科學研究的兩大主軸，文化研究在70年代之後逐漸採用社會科學研究，不僅包括**質化研究**（qualitative research），例如一對一訪談、田野調查等，還包括了**量化研究**（quantitative research），例如問卷調查的統計數據分析。但事實上質化與量化可以交錯使用，並與文獻探討檢閱相互補充，最後由研究者將所有研究資料綜合後加以分析，得出研究成果。[44]基本上，文化觀光研究是以文化、社會學和觀光學的理論結合來進行研究，所以文化觀光研究方法以文化研究為基礎，其質化與量化研究，可以比較如**表**2-3。

文化觀光研究所指涉的內容不可避免地必然會帶有價值判斷的意義，因為一開始「設定主題」時，都已經不可避免地「主觀」選擇欲研究對象了。因此，「客觀」事實上是一個不存在的理想，也是研究者應注意的盲點，「分析」與「批評」正是主觀的，但也是研究結論與建議必然的過程。那如何判斷分析與批評是對或錯？其標準又如何？因此文化觀光研究就會像社會科學一樣，不論是採用「質化研究」或「量化研究」，都是「公說公有理，婆說婆有理」很難有是非標準，原因在於隨著時空的遞移，人類集體的生活經驗不斷在改變，價值標準亦不斷在變動，例如觀光賭場、大陸人士來臺觀光等議題，不論進行質或量的研究，都會有「此一時，彼一時」的研究結論，這也是文化觀光研究議題為什麼可以源源不斷的原因了。

[44] 陳貽寶譯（1998），Ziauddin Sarder著。《文化研究》（*Cultural Studies for Beginners*）。臺北：立緒文化，初版，頁1-19。

表2-3　文化觀光質化與量化研究方法比較表

區別項目	質化研究	量化研究
意義	研究觀察，蒐集和研究對象有關的資料，對資料之間的關係與意義進行分析	以自然科學方法將蒐集的資料化為數據，並以統計方法分析，獲得所研究對象的因果關係，再建立普遍原則
信念與目標	對特定主題做深度研究，著重一或少數實例的詳細調查	抽樣調查為主；蒐集大量資料輸入電腦做統計分析，以量取勝
研究方法	如一對一訪談法	如問卷調查
研究歷程特性	1.有較大的彈性，可隨做隨改 2.資料分析與解釋較具主觀性	1.必須依循一定研究步驟 2.盡量減低研究的誤差、偏見與干擾
優點	1.對社會邊緣議題提供研究空間 2.補充量化研究的不足	1.若抽樣正確，則結論鮮少誤差 2.作為質化研究的佐證
缺點	1.研究者易介入議題 2.樣本數量太少，無法有佐證 3.易以偏概全	1.抽樣可能有失誤 2.過度依賴統計數字 3.易積非成是

資料來源：整理自陳瀅巧（2006）。《圖解文化研究》。臺北：易博士出版，初版，頁27。

　　事實上，質化研究只是一個研究領域的通稱，真正還包括前述民族誌、參與觀察、歷史、地理等研究方法，此外還包括深度訪談、焦點團體訪談、口述歷史、行動研究、個案研究、德菲技術（Delphi techniques）或半結構式問卷訪談等方法[45]，一般都是研究者為了深入探討某個問題，在自然情境下，以觀察、深入訪談或分析私人文件，廣泛蒐集資料，來分析受試者的內心世界與價值觀等。通常以錄音機、錄影機、攝影機等工具來蒐集與記錄資料，再對這些資料加以整理、歸納、分析，進而以文字說明研究發現的事實，所以並不限定某一種，有時可以多種方法併用。

　　而量化研究則採取自然科學研究模式，對研究問題或假設，以問卷、量表、測驗或實驗儀器等作為研究工具，蒐集研究的對象有數量屬性的資料時，經由資料處理與分析之後，提出研究結論，藉以解答研究問題或假設的方法。它可以在短時間內，蒐集一大群受試者的反應資料，有利於分析現存的問題。但研究樣本大都由母群體抽樣而來，因此將研究結果推論到母群體時，有其限制。主要研究設計有採用問卷調查、抽樣與推論統計、變數操作與分析、詮釋統計分析結果等方法，整個過程要特別注意測量的信度與效度。

[45] 潘淑滿（2003）。《質性研究：理論與應用》。臺北：心理出版社，初版，目錄。

吾人如以「臺北101大樓的文化觀光價值與應用研究」為例,一個建議性的研究流程可繪如圖2-1。

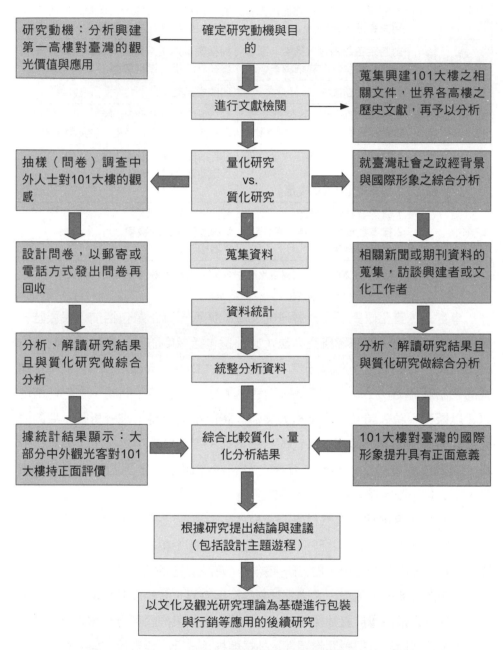

圖2-1　臺北101大樓文化觀光價值與應用研究流程圖

資料來源:整理應用自陳瀅巧(2006)。《圖解文化研究》。臺北:易博士出版,初版,頁29。

陸、遊程規劃設計與成本分析法

遊程規劃設計與成本分析與其說是文化觀光的研究方法，不如說是文化觀光的行銷方法更為貼切些，列在研究方法介紹只是方便說明。一般進行遊程規劃設計與成本分析必須先市場分析、蒐集資料、包裝設計，並進行利潤與定價、推廣工具、掌控銷售等所謂成本分析的工作。陳瑞倫認為遊程規劃的步驟，依序包括產品會議、設定目標、簽證作業程序與蒐集資料、市場定位、航空公司選擇、國外代理店選擇、遊程規劃前期作業、遊程初稿估價、修正遊程定案與訂價、與協力廠商議價達成共識、訂價與包裝產品、教育訓練與推廣及首團檢討與量化等。[46]

 # 第四節　文化觀光的研究架構

文化觀光到底應該是重實務或是重理論比較好？這是見仁見智的問題，或許您會說兩者兼備不是很好嗎？當然這是最理想的答案。但是環視中外文化觀光的書，直覺得要不是偏理論，否則就是重實務，當然也有兩者兼具的，似乎相當分歧。此處不擬詳細列舉比較，只希望就多年來教學研究心得，將本書界定在「原理」與「應用」並重的前提下，擬具思維模式架構如圖2-2，作為本書撰寫與思維的架構。

圖2-2的架構除包括一般常被列舉的如飲食文化觀光、族群文化觀光、民俗文化觀光、藝術文化觀光、世界遺產觀光、節慶祭典觀光，以及其他包括歷史建築、交通、鐵道、醫療養生等特殊文化觀光等基本分類與內容之外，應該企圖再添加上一些藉由文化成因、文化創意、文化差異、跨域文化、文化商品與行銷、群聚效應等基本原理，交錯演繹成文化觀光政策、行政與法規、文化差異與跨文化觀光、文化創意觀光與行銷、文化觀光主題遊程設計，以及文化觀光導遊解說技巧等章節的探討，目的是希望讓文化觀光研究真正能活潑地應用理論到實務上，不會落入類似一般廣告文宣主題式的分類介紹，而這個研究架構的思維模式，自然地也就被依序推演成為本書章節的主體。

[46] 陳瑞倫（2004）。《遊程規劃與成本分析》。臺北：揚智，初版，頁45

文化觀光
Cultural Tourism

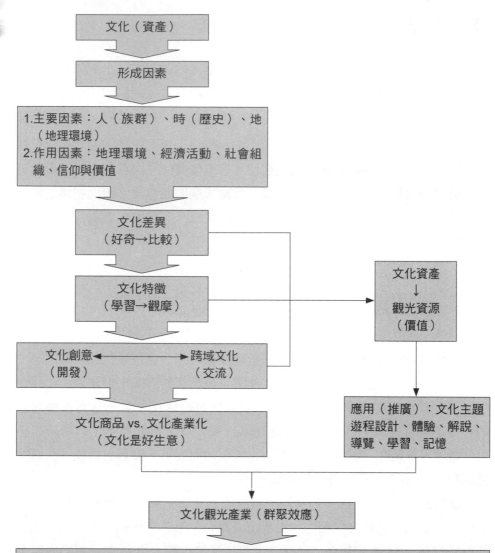

圖2-2　文化觀光研究思維模式架構圖

資料來源：作者繪製。

Chapter 3

文化觀光政策、行政與法規

政策、行政與法規三者，不但是呈現互動與調適的現象，也是政府推動各項政策的原動力，缺一不可。政策（policy）按照戴伊（Thomas Dye）最簡練的解釋就是：「政府選擇作為或不作為的行動。」這個解釋包含了一系列的目標、方向、方案、計畫、作法、成果評估等步驟。行政（administration），簡言之，就是公務的推動，是指政府主管官署如何運用計畫、組織、人員、領導、協調、經費等行政技術去推動政策。至於法規，包括法律和規章，前者指立法院三讀通過，並經總統公布而制定的法、律、條例、通則；後者又稱為命令，指行政部門依據立法授權或本於組織職權，循行政體制訂定的規則、規程、細則、準則、辦法、綱要、標準等規章，此外還有行政程序法規定的行政規則及自治規則都屬之。[1]

以上為我國的說法，在國外，包括聯合國及國際性各區域組織，則須依據各該民主法治的制度或體制去制定，作為文化觀光發展的行動依據。本章除介紹與我國有關的文化觀光政策、行政與法規之外，當然也會介紹先進國家或聯合國在這方面的規定。

第一節 我國文化觀光政策

我國一直是只有「文化」政策，也有「觀光」政策，但就是缺乏整合起來的「文化觀光」政策。從**表3-1**的我國近年來觀光政策一覽表中可以看出，自2000年以來，陸續推出的各項政策中，包括各年度交通部施政重點等，雖都隱含著文化觀光政策的宣示，但就是沒有兼顧的、整合的文化觀光政策。

另一方面，從我國行政院文化建設委員會或文化部公布的文化政策中，整理如**表3-2**我國近年來文化政策一覽表中也只是看到「文化」的政策，並沒見到「文化觀光」的政策（見**表3-2**）。民國105年5月20日政黨再次輪替，民主進步黨取代中國國民黨再度執政，總統候選人蔡英文在競選期間，對全國選民分別提出了當選後執政團隊的文化及觀光等有關未來國家各項政經發展的政策。從民主選舉或政黨政治的原理來說，這些政策已經是選民期待候選人兌現「文化觀光」的承諾，因此本節特加以分別介紹。[2]

1 楊正寬（2008）。《觀光行政與法規》。臺北：揚智，五版，頁4-6。

2 楊正寬（2015）。《觀光行政與法規》。臺北：揚智文化出版，八版。

表3-1　我國近年來觀光政策一覽表

觀光政策名稱	實施年度
觀光拔尖領航方案	民國98至101年
旅行臺灣年	民國97至98年
重要觀光景點建設中程計畫	民國97至100年
年度施政重點	民國99至91年
觀光客倍增計畫	民國91至96年
2004臺灣觀光年工作計畫	民國93年
臺灣旅遊生態年	民國91年
觀光政策白皮書	民國90年
21世紀觀光發展新戰略	民國89年

資料來源：參考整理自交通部觀光局（2010）。

表3-2　我國近年來文化政策一覽表

文化政策名稱	實施年度
創意臺灣──文化創意產業發展方案行動計畫	民國98至102年
臺灣生活美學運動計畫	民國97至101年
地方文化館第二期計畫	民國97至102年
新故鄉社區營造第二期計畫	民國96年10月提出
「社區組織重建計畫」暨「專業團隊及社區陪伴計畫」	因應民國98年8月8日莫拉克颱風侵襲
文學著作推廣計畫	民國98至103年

資料來源：參考整理自行政院文化建設委員會（2010）。

壹、文化政策

　　蔡英文在民國104年10月20日競選期間推出文化政策，並設定七大目標、五項計畫，同時宣示重振影視音產業的政策，至於業者最關心的投資問題，將利用多重來源的資金投資，像是民間投資、政府投資等媒合機制。[3]

　　蔡英文表示，文化的蓬勃發展，背後必定有民主價值的支撐，臺灣在民主轉型的過程中，有許多人努力爭取言論自由和表達自由，使得臺灣的文化愈來愈多元、豐富而細緻，容許各種不同的創新和叛逆。為了讓政府機器中

[3]　今日新聞，http://www.nownews.com/n/2015/10/21/1850869/2。按：蔡英文係於民國104年10月20日出席「全國藝文界蔡英文顧問團成立大會」中宣示其文化政策的競選政見。

的文化齒輪順利轉動，成為帶動國家整體進步的主要力量，未來將設立永久性的文化交流中心，並訂定一套「文化基本法」，讓所有人能夠更公平地接觸文化。

這七大目標是：

1. 翻轉由上而下的文化治理。
2. 讓文化為全民共享。
3. 確保文化多樣性。
4. 文化從社區出發。
5. 提升文化經濟當中的文化涵養。
6. 給青年世代更豐富的土壤。
7. 善用文化軟實力重返國際社會。

而五項計畫則是：

1. 從教育到生活，振興文化產業。
2. 從文化教育加強，並承諾全面改革獎補助體系。
3. 資源分配一定要有專業者的參與。
4. 把文化資產保存作為「重大公共建設投資計畫」。
5. 將文化國際合作在地化、在地文化國際化。

至於近來臺灣演藝產業被批評素質沉淪，甚至有人稱曾落後我們的中國已經追趕超越。對此，蔡英文指出，臺灣電影、電視與音樂創作的能量，在亞洲地區一直都有很重要的地位。但是由於全球資本市場競爭的壓力以及政策的偏差，臺灣的影視音環境的確面臨很嚴峻的挑戰。

蔡英文表示，未來要增加展演通路和多媒體實驗空間，希望以2014年新版的電影法為基礎，建立國片院線的體系，擴大放映通路。此外，她希望可以成立「藝文夢工坊」，從閒置公共空間與私有空間的輔導轉型，發展影視音的實驗場域，讓影視音工作者形成專業聚落。

蔡英文認為，為了不斷培養創意人才，也需要深耕文化教育，透過公廣集團的專業機制，擴大本土戲劇、紀錄片、動畫的製作，讓本土的影視音人才，有更大的創作園地和表演舞臺。至於影視音從業者最關心的投資問題，蔡英文指出，會積極處理，利用多重來源的資金投資，改善影視音的環境，像是民間投資、政府投資、政府輔導金和贊助媒合機制，都是可以增加投資

的方式。

貳、觀光政策

　　蔡英文在104年9月10日提出的「2016總統大選蔡英文觀光政策主張」[4]，主要植基於下列現況背景：

1. 觀光是經濟發展與國際交流的重要關鍵。
2. 政策失當、管理不善、缺乏規劃，造成觀光亂象：
　　(1)簽證程序複雜，國際觀光客來臺不便，不利於拓展國際客源市場。
　　(2)外幣兌換所不普及，降低消費意願。
　　(3)缺乏區域觀光規劃，自由行觀光客集中臺北。
　　(4)缺乏國家整體的觀光承載分析及政策環評。
　　(5)一條龍壟斷陸客團市場，在地店家與民眾賺不到錢，且零團費、負團費充斥，引起負面效果。
　　(6)陸客團來臺環島觀光路線固定，造成尖峰時間交通及景點壅塞。
3. 政府偏愛短期對策，阻礙臺灣觀光朝正向發展。

　　蔡英文針對前述現況背景提出下列**策略目標**：

1. 臺灣位於亞洲航線交通樞紐，以及亞洲郵輪經濟圈中心點，應該朝向**亞洲海空轉運中心、亞洲旅遊重要目的地**這兩個目標來前進。
2. 積極拓展**國際旅客**（包含新興國家如穆斯林）與商務旅客來臺，並讓觀光和永續達到平衡，把景點、環境、住宿、交通、飲食提高到國際品質。
3. 營造**安全友善**的環境，讓各國觀光客，都能藉由**深度體驗、文化交流**，體會臺灣的人情美好。

　　蔡英文的觀光政策還提出下列**十項具體主張**：

1. **簽證便利**：分期分階段開放**東協十國**來臺免簽證，並發展電子簽證網路申請系統，提高國際觀光客來臺便利性。
2. **消費便利**：iTaiwan Pass樂愛臺灣觀光卡，一卡全臺走透透。

[4]　2016總統大選蔡英文觀光政策主張，http://iing.tw/posts/102。

左側邊欄垂直標題

文化觀光
Cultural Tourism

3. 旅行便利：善用共享經濟模式，全民一起做觀光，營造友善安全的觀光環境。

4. 海洋觀光：發展海洋觀光休閒產業，發揮海洋國家的觀光優勢。

5. 優質觀光：做好觀光整備，成立區域工作圈，發展深度觀光，豐富觀光路線。

6. 永續觀光：落實永續精神，做好觀光承載分析與觀光政策環評。

7. 對於陸客部分：增加自由行、優質團、高端團配額，減少低價團。

8. 調節陸客團觀光路線：分區、分時、分流，紓解集中壅塞壓力。

9. 觀光與電子商務新時代：檢討放寬電子商務法規，鼓勵電子商務產業、電信業、物聯網與觀光產業結合，主動將臺灣特色行銷給全球各地旅客。

10. 觀光與會展商務新時代：會展規劃必須結合觀光，展覽主軸尚須結合地區特色、產業群聚特性，做出精確的市場區隔，例如北部發展電子展、中部發展精密機械與觀光休閒展，南部可發展精緻農業與遊艇展，東部可藉由召開國際會議結合獎勵旅遊發展觀光。

 # 第二節　我國文化觀光行政組織

　　一如前述政策一樣，我國有「文化」主管機關，也有「觀光」主管機關，但並沒有「文化觀光」的主管機關，原來文化主管機關是行政院文化建設委員會，現為文化部；觀光主管機關則是交通部，將來則是交通及建設部所屬的觀光署。馬蕭競選政見中的「文化觀光部」從文化觀光產業發展，雖有其理想，但卻在2008年5月20日之後，曾一度被規劃出藍圖，最後卻毀譽參半，不了了之，胎死腹中。

壹、中央觀光行政組織

　　為有效整合觀光事業之發展與推動，行政院於民國91年7月24日提升跨部會之「行政院觀光發展推動小組」為「行政院觀光發展推動委員會」，目前由行政院指派政務委員擔任召集人，交通部觀光局局長為執行長，各部會副首長及業者、學者為委員，觀光局負責幕僚作業。

64

在觀光遊憩區管理體系方面，國內主要觀光遊憩資源除觀光行政體系所屬及督導之風景特定區、民營遊樂區外，尚有內政部營建署所轄國家公園、行政院農業委員會所轄休閒農業及森林遊樂區、行政院退除役官兵輔導委員會所屬國家農（林）場、教育部所管大學實驗林、體育委員會所管高爾夫球場、經濟部所督導之水庫及國營事業附屬觀光遊憩地區，均為國民從事觀光旅遊活動之重要場所。

依據「發展觀光條例」規定，交通部為全國觀光主管機關，負政策責任；為推動觀光事務，設交通部觀光局：下設企劃組、業務組、技術組、國際組、國民旅遊組、旅館業查報督導中心、旅遊服務中心（臺北、臺中、臺南、高雄）、臺灣桃園及高雄國際機場旅客服務中心、國家風景區管理處及駐外單位，其組織系統如**圖**3-1。

交通部觀光局各單位職掌如下[5]：

1.企劃組：

 (1)各項觀光計畫之研擬、執行之管考事項及研究發展與管制考核工作之推動。

 (2)年度施政計畫之釐訂、整理、編纂、檢討改進及報告事項。

 (3)觀光事業法規之審訂、整理、編纂事項。

 (4)觀光市場之調查分析及研究事項。

 (5)觀光旅客資料之蒐集、統計、分析、編纂及資料出版事項。

 (6)本局資訊硬體建置、系統開發、資通安全、網際網路更新及維護事項。

 (7)觀光書刊及資訊之蒐集、訂購、編譯、出版、交換、典藏事項。

 (8)其他有關觀光產業之企劃事項。

2.業務組：

 (1)觀光旅館業、旅行業、導遊人員及領隊人員之管理輔導事項。

 (2)觀光旅館業、旅行業、導遊人員及領隊人員證照之核發事項。

 (3)國際觀光旅館及一般觀光旅館之建築與設備標準之審核事項。

 (4)觀光從業人員培育、甄選、訓練事項。

 (5)觀光從業人員訓練叢書之編印事項。

 (6)觀光旅館業、旅行業聘僱外國專門性、技術性工作人員之審核事

[5] 交通部觀光局，http://admin.taiwan.net.tw/indexc.asp。

文化
Cultural Tourism
觀光

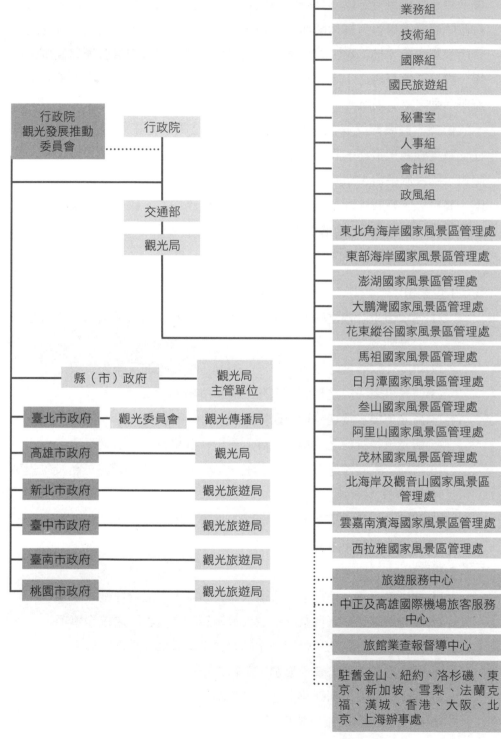

			企劃組
行政院 觀光發展推動 委員會	行政院		業務組
			技術組
			國際組
			國民旅遊組
	交通部		秘書室
	觀光局		人事組
			會計組
			政風組

東北角海岸國家風景區管理處
東部海岸國家風景區管理處
澎湖國家風景區管理處
大鵬灣國家風景區管理處
花東縱谷國家風景區管理處
馬祖國家風景區管理處
日月潭國家風景區管理處
叁山國家風景區管理處
阿里山國家風景區管理處
茂林國家風景區管理處
北海岸及觀音山國家風景區管理處
雲嘉南濱海國家風景區管理處
西拉雅國家風景區管理處

縣（市）政府		觀光局 主管單位
臺北市政府	觀光委員會	觀光傳播局
高雄市政府		觀光局
新北市政府		觀光旅遊局
臺中市政府		觀光旅遊局
臺南市政府		觀光旅遊局
桃園市政府		觀光旅遊局

旅遊服務中心
中正及高雄國際機場旅客服務中心
旅館業查報督導中心
駐舊金山、紐約、洛杉磯、東京、新加坡、雪梨、法蘭克福、漢城、香港、大阪、北京、上海辦事處

圖3-1　我國觀光行政機關組織系統圖

資料來源：整理自交通部觀光局，http://admin.taiwan.net.tw/indexc.asp。

項。

(7)觀光旅館業、旅行業資料之調查蒐集及分析事項。

(8)觀光法人團體之輔導及推動事項。

(9)其他有關事項。

3.技術組：

(1)觀光資源之調查及規劃事項。

(2)觀光地區名勝古蹟協調維護事項。

(3)風景特定區設立之評鑑、審核及觀光地區之指定事項。

(4)風景特定區之規劃、建設經營、管理之督導事項。

(5)觀光地區規劃、建設、經營、管理之輔導，及公共設施興建之配合事項。

(6)地方風景區公共設施興建之配合事項。

(7)國家級風景特定區獎勵民間投資之協調推動事項。

(8)自然人文生態景觀區之劃定與專業導覽人員之資格及管理辦法擬訂事項。

(9)稀有野生物資源調查及保育之協調事項。

(10)其他有關觀光產業技術事項。

4.國際組：

(1)國際觀光組織、會議及展覽之參加與聯繫事項。

(2)國際會議及展覽之推廣及協調事項。

(3)國際觀光機構人士、旅遊記者作家及旅遊業者之邀訪接待事項。

(4)本局駐外機構及業務之聯繫協調事項。

(5)國際觀光宣傳推廣之策劃執行事項。

(6)民間團體或營利事業辦理國際觀光宣傳及推廣事務之輔導聯繫事項。

(7)國際觀光宣傳推廣資料之設計及印製與分發事項。

(8)其他國際觀光相關事項。

5.國民旅遊組：

(1)觀光遊樂設施興辦事業計畫之審核及證照核發事項。

(2)海水浴場申請設立之審核事項。

(3)觀光遊樂業經營管理及輔導事項。

(4)海水浴場經營管理及輔導事項。

(5)觀光地區交通服務改善協調事項。

(6)國民旅遊活動企劃、協調、行銷及獎勵事項。

(7)地方辦理觀光民俗節慶活動輔導事項。

(8)國民旅遊資訊服務及宣傳推廣相關事項。

(9)其他有關國民旅遊業務事項。

6.旅館業查報督導中心：

(1)督導地方觀光單位執行旅館業管理與輔導工作，提供旅館業相關法及旅館資訊查詢服務，維護旅客住宿安全。

(2)辦理旅館經營管理人員研習訓練，提升旅館業服務水準。

7.旅遊服務中心（臺北、臺中、臺南、高雄）：

(1)提供旅遊諮詢服務暨國內旅遊資料。

(2)設有觀光旅遊圖書館：提供國內外旅遊圖書、觀光學術圖書、影帶、光碟、海報等，供民眾閱覽。

(3)提供展演場地，供各機關、團體辦理國內觀光活動宣傳推廣。

(4)設有觀光從業人員訓練中心，供觀光業界辦理從業人員訓練。

(5)建置「臺灣采風翦影」圖庫系統，供各單位借用幻燈片，作為國際觀光宣傳推廣使用。

8.臺灣桃園及高雄國際機場旅客服務中心：於臺灣桃園及高雄國際機場內配合機場之營運時間辦理提供資訊、指引通關、答詢航情、處理申訴、協助聯繫及其他服務。

貳、中央文化行政組織

我國文化觀光行政組織，一直以來可說是「**雙頭馬車**」，**文化歸文化**，**觀光歸觀光**，雖殊途，卻同歸。其主管機關前者為**文化部**；後者為**交通部**，觀光行政事務則由交通部觀光局負責，已如前述。但除了該兩部之外，也許文化及觀光都是當紅炸子雞產業一般，除了內政部及外交部與簽證、護照及入出境有關之外，其他部會也或多或少都有投入文化觀光的業務，如**蒙藏**、**僑務**、**原住民族**及**客家委員會**等，所以事實上是「**多頭馬車**」，茲將中央文化行政組織「文化部」介紹如下：

文化部前身是民國70年11月11日成立的**行政院文化建設委員會**，因隨著21世紀亞洲華人世界崛起，臺灣面對全球化競爭、數位化衝擊、產業化壓

力、亞洲區域文化板塊勢力的移動，以及中國大陸的挑戰，臺灣所具備的獨特性與環境優勢，勢必透過更具計畫性及長遠發展性的策略運用，方可在這一波的激烈競爭中，取得更有利的位置與焦點。因此，配合中央政府組織改造，民國101年5月20日文建會改制為**文化部**。其目標在於突破以往狹隘的文化建設施政概念，以**彈性**、**跨界**、**資源整合**及**合作**之角度進行組織改造。其職掌、組織、附屬單位與機關職掌如下：

一、職掌

依據**文化部組織法**第二條規定，該部職掌包括統籌規劃、協調、推動及考評等有關文化建設事項及發揚我國多元文化與充實國民精神生活。事項如下[6]：

1. 文化政策與相關法規之研擬、規劃及推動。
2. 文化設施與機構之興辦、督導、管理、輔導、獎勵及推動。
3. 文化資產、博物館、社區營造之規劃、輔導、獎勵及推動。
4. 文化創意產業之規劃、輔導、獎勵及推動。
5. 電影、廣播、電視、流行音樂等產業之規劃、輔導、獎勵及推動。
6. 文學、多元文化、出版產業、政府出版品之規劃、輔導、獎勵及推動。
7. 視覺藝術、公共藝術、表演藝術、生活美學之規劃、輔導、獎勵及推動。
8. 國際及兩岸文化交流事務之規劃、輔導、獎勵及推動。
9. 文化人才培育之規劃、輔導、獎勵及推動。
10. 其他有關文化事項。

二、組織

文化部依據同法第三條規定，置部長一人，特任；政務次長二人，職務比照簡任第十四職等；常務次長一人，職務列簡任第十四職等。第四條又規定，該部之次級機關及其業務如下：

1. 文化資產局：辦理文化資產之保存、維護、活用、教育、推廣、研究及獎助事項。

[6] 文化部組織法，民國100年6月29日總統令公布。

Cultural Tourism

2.影視及流行音樂產業局：執行電影、廣播、電視及流行音樂產業之輔導、獎勵及管理事項。

　　另依據該部**處務規程**第五條規定，該部下設**綜合規劃司**、**文化資源司**、**文創發展司**、**影視及流行音樂發展司**、**人文及出版司**、**藝術發展司**及**文化交流司**等業務單位；秘書處、人事處、政風處、會計處及資訊處等輔助單位、法規會任務編組；以及**文化部文化資產局**、文化部影視及流行音樂產業局、國立傳統藝術中心、國立國父紀念館、國立中正紀念堂管理處、國立歷史博物館、國立臺灣美術館、國立臺灣工藝研究發展中心、國立臺灣博物館、國立臺灣史前文化博物館、國立臺灣交響樂團、國立臺灣歷史博物館、國立臺灣文學館、衛武營藝術文化中心籌備處、國家人權博物館籌備處、國立生活美學館（新竹、彰化、臺南、臺東）、國家表演藝術中心等附屬機關及駐外文化單位。其組織系統如**圖**3-2[7]。

三、附屬單位與機關職掌

　　文化部共有七個業務單位（司），其職掌規定於該部處務規程第六至十二條，內容列舉如下[8]：

(一)綜合規劃司

　　綜合規劃司分四科辦事，其掌理事項如下：

1.本部施政方針、重要措施與政策之研擬、協調及規劃。

2.國內外重大文化趨勢、政策、措施與議題之蒐集、評析及研議。

3.本部中長程計畫、年度施政計畫、先期作業與重要會議決議事項之追蹤、管制、考核及評估。

4.本部綜合性法規之研擬及訂修。

5.本部綜合性業務資料之蒐集、彙整、建置、出版及推動。

6.文化法人與公益信託之設立及督導。

7.民間資源整合與跨領域人力發展之規劃、審議、協調、獎勵及推動。

8.文化志工與替代役之培訓、管理、輔導及獎勵。

7　文化部。組織職掌，http://www.moc.gov.tw/content_247.html。

8　文化部處務規程，民國100年10月31日發布。

70

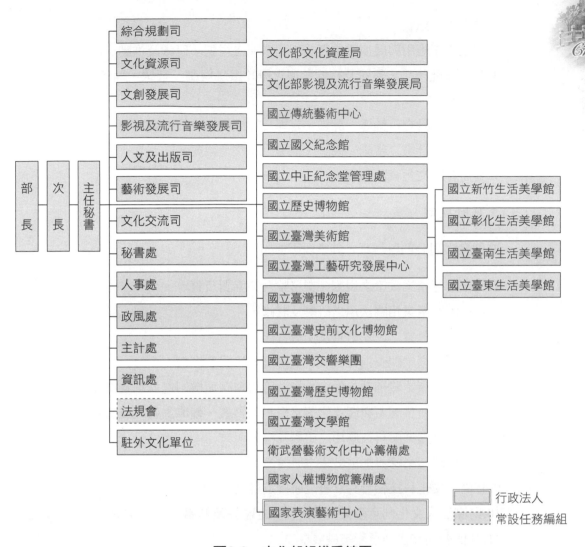

圖3-2 文化部組織系統圖

資料來源：文化部網頁。

9.本部公共關係及新聞媒體聯絡業務。

10.其他有關綜合規劃事項。

(二)文化資源司

文化資源司分四科辦事，其掌理事項如下：

1.文化資產、文化設施、博物館、社區營造政策與法規之規劃、研擬及
推動。

2.文化資產、文化設施、博物館、社區營造之人才培育規劃與業務資料

之蒐集及出版。

3.文化資產應用與展演設施產業相關事項之規劃、研議及推動。

4.文化設施興建、整建及相關營運管理計畫之規劃、審議、輔導、考核及獎勵。

5.博物館之設立、輔導、評鑑、督導及交流。

6.社區營造計畫之審議、協調、輔導、考核及獎勵。

7.其他有關文化資源事項。

(三)文創發展司

文創發展司分四科辦事，其掌理事項如下：

1.文化創意產業政策之規劃、業務整合、協調及督導。

2.文化創意產業相關法規之研擬及訂修。

3.文化創意產業之人才培育及交流合作。

4.文化創意產業調查指標與資料之研擬、建置及出版。

5.文化創意產業獎補助、融資、投資等財務融通機制之規劃及推動。

6.文化創意產業園區與產業聚落之規劃、審議、輔導、考核及獎勵。

7.文化創意產業與科技應用之研擬及推動。

8.文化創意產業跨界加值計畫之研擬及推動。

9.時尚、文化科技結合等計畫之研擬及推動。

10.財團法人文化創意產業發展研究院之監督及輔導。

11.其他有關文化創意產業發展事項。

(四)影視及流行音樂發展司

影視及流行音樂發展司分四科辦事，其掌理事項如下：

1.電影產業政策之規劃及推動。

2.電影產業法規之研擬及訂修。

3.廣播、電視產業政策之規劃及推動。

4.廣播、電視產業法規之研擬及訂修。

5.流行音樂產業政策之規劃及推動。

6.流行音樂產業法規之研擬及訂修。

7.電影、廣播、電視及流行音樂類財團法人之監督及輔導。

8.其他有關電影、廣播、電視及流行音樂發展事項。

(五)人文及出版司

人文及出版司分四科辦事，其掌理事項如下：

1. 人文素養之培育、規劃、協調、輔導及推動。
2. 文學創作之人才培育及交流。
3. 多元文化保存、融合與發展政策之研擬、規劃、宣導、獎勵及推動。
4. 出版產業政策及法規之規劃、研擬、輔導、獎勵及推動。
5. 出版產業交流合作及人才培育。
6. 出版產業業務資料、指標之研擬、蒐集、規劃及出版。
7. 出版產業類財團法人之監督及輔導。
8. 政府出版品政策與法規之規劃、研擬、輔導、獎勵及出版資源之調查、研究發展、資訊公開。
9. 公有文化創意資產之圖書、史料等之利用、管理與政府出版品之推廣、銷售、寄存及交流。
10. 其他有關人文及出版事項。

(六)藝術發展司

藝術發展司分四科辦事，其掌理事項如下：

1. 視覺藝術、公共藝術、表演藝術政策之規劃、協調及推動。
2. 視覺藝術、公共藝術、表演藝術相關法規之研擬及訂修。
3. 視覺藝術、公共藝術、表演藝術人才培育之規劃、輔導、獎勵及推動。
4. 視覺與表演藝術團體、個人之獎補助機制之規劃及推動。
5. 視覺與表演藝術活動之規劃、輔導、獎勵及推動。
6. 視覺藝術、音樂及表演藝術產業之規劃、輔導、獎勵及推動。
7. 視覺與表演藝術業務資料、指標之研擬、蒐集、規劃及出版。
8. 跨界展演藝術規劃、輔導、獎勵及推動。
9. 傳統藝術政策之規劃、協調及推動。
10. 其他有關藝術發展事項。

(七)文化交流司

文化交流司分五科辦事，其掌理事項如下：

1. 國際及兩岸文化藝術交流、合作業務之規劃及推動。
2. 國際及兩岸文化藝術交流相關法規之研擬及訂修。
3. 國際及兩岸文化藝術交流之獎勵及輔導。
4. 國際及兩岸文化藝術交流業務資料、指標之研擬、蒐集、規劃及出版。
5. 其他有關文化交流事項。

(八)文化部文化資產局

至該部各附屬機關（構）多達十九個，因為文化是大家公認的寶貴資產，觀光導遊及旅遊界應該配合珍惜及維護，使文化觀光產業能永續經營。故特僅就較有關係的文化部文化資產局掌理事項，列舉如下[9]：

1. 文化資產之指定、登錄、公告、廢止或變更。
2. 文化資產之調查、整理、教育、研究、推廣、保存及活用。
3. 文化資產保存技術與保存者之審查指定、保存技術之研究發展、推廣及運用。
4. 文化資產環境評估、整合及再發展。
5. 文化資產保存區、特定專用區之研擬及推動。
6. 直轄市、縣（市）政府辦理文化資產業務之輔導及協助。
7. 文化資產相關業務之國際合作及交流。
8. 文化資產保存及活用之獎勵及輔助。
9. 其他有關文化資產管理事項。

參、地方文化與觀光行政組織

一、地方「觀光」行政組織

觀光事業管理之行政體系，目前地方是在直轄市，分別為臺北市政府「觀光傳播局」、高雄市政府「觀光局」；現因觀光事業重要性日增，各縣（市）政府相繼提升觀光單位之層級，目前已有新北市、嘉義縣、花蓮縣成立「觀光旅遊局」，苗栗縣成立「國際文化觀光局」，金門縣成立「交通旅遊局」，澎湖縣成立「旅遊局」，連江縣成立「觀光局」；另民國96年7月

[9] 文化部文化資產局組織法第二條，民國100年6月29日公布。

11 日地方制度法修正施行後，縣府機關編修，組織調整，宜蘭縣成立「工商旅遊處」，基隆市成立「交通旅遊處」，桃園縣成立「觀光行銷處」，新竹縣、臺南縣成立「觀光旅遊處」，新竹市、南投縣成立「觀光處」，臺中市成立「新聞處」，臺南市成立「文化觀光處」，嘉義市成立「交通處」，屏東縣成立「建設處」，臺東縣成立「文化暨觀光處」等，專責各該縣市觀光建設暨行銷推廣業務。

目前較特殊的是，以「國際文化觀光」為導向的地方文化行政組織首推苗栗縣，該縣在民國96年9月20日成立國際文化觀光局，苗栗縣長劉政鴻還在成立儀式上特別表示，苗栗縣傳統以來就是客家大縣，保有相當獨特的客家文化，除此之外，還有河洛人、原住民以及新住民等，可說是一個多元族群的大熔爐，當然呈現出來的人文特色更是多采多姿，不過以往文化局和觀光課分屬不同單位，導致在文化觀光的推廣上整合較不夠，因此透過組織重整，把文化和觀光合併在一起，成立苗栗縣政府國際文化觀光局。未來透過該局，將全力發展文化觀光事業，運用優渥的文化觀光資源，除了要打開苗栗縣的視野之外，更要行銷苗栗的多元文化觀光特色，進而邁向國際舞臺。[10]

二、地方「文化觀光」行政組織

前述各地方政府依照地方制度法，在「文化」行政組織方面大都成立有文化局及文化中心；但在「文化觀光」組織方面，除前述成立的地方「觀光」組織外，將文化與觀光同時考量而成立專責行政組織的只有苗栗縣政府「國際文化觀光局」及嘉義縣政府「文化觀光局」，特介紹如下：

(一)苗栗縣政府國際文化觀光局

苗栗縣政府國際文化觀光局，依法辦理該縣文化、藝術、文物、文獻、文化資產、觀光行銷、發展、史料之蒐集、陳列、出版、推廣、保存與利用及文化基金管理、公共圖書館之營運等事項。該局除設有局長、副局長之外，下設博物管理、展演藝術、藝文推廣、文化資產、觀光行銷、觀光發展、文創產業及行政等八科，以及會計、人事、政風等三室。其組織架構如圖3-3所示[11]：

10　大臺灣旅遊網，http://w114.news.tpc.yahoo.com/article/url/d/a/070919/62/kuay.html。

11　苗栗縣政府國際文化觀光局，http://www.mlc.gov.tw/content/index。

文 化 觀光
Cultural Tourism

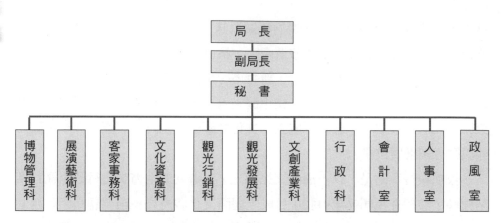

<div style="text-align:center;">圖3-3　苗栗縣政府國際文化觀光局組織架構圖</div>

<div style="text-align:center;">資料來源：苗栗縣政府國際文化觀光局，http://www.mlc.gov.tw/content/index。</div>

(二)嘉義縣政府文化觀光局

2003年啟動「嘉義縣觀光元年」，經過八年奮力不懈，已圓滿完成階段性任務，新任縣長張花冠迎接快速變化局勢與挑戰，展開組織再造大工程，為使文化、觀光政策規劃與管理一元化，靈活運用人力資源，將文化處與嘉義縣觀光旅遊局合併，100年8月1日成立嘉義縣文化觀光局首任局長由吳芳銘擔任，持續推動統籌辦理嘉義縣文化與觀光事業願景，朝向富含文化美感、精緻的新境界邁進。設局長一人、副局長一人、秘書一人，下設九個單位，分述如下[12]：

1. 企劃科：
 (1)辦理文化觀光發展策略規劃。
 (2)市場調查與效益分析。
 (3)重大觀光節慶活動。
 (4)遊程開發。
 (5)文化觀光之合作、服務與接待。
2. 藝文推廣科：
 (1)辦理社區總體營造規劃。
 (2)地方文化與節慶活動輔導執行。
 (3)生活美學與公共藝術規劃執行。

[12] 嘉義縣政府文化觀光局，http://www.tbocc.gov.tw/Administrative/organization.
aspx?NewsMaster=A&lang=tw。

(4)文化志工管理。

3.文化資產科：

(1)辦理文化資產保存及活化。

(2)無形文化資產保存與推廣。

(3)地方志書與文獻編撰與推廣。

(4)地方民俗文史工藝輔導與推廣。

4.產業科：

(1)文化及觀光創意產業輔導與推廣。

(2)遊樂區、旅館及民宿審核與管理。

(3)縣內風景據點管理與活化。

(4)觀光志工管理。

(5)水域活動規劃與管理。

(6)溫泉標章與經營管理。

(7)消費者爭議事件處理。

5.設施科：

(1)辦理文化觀光工程設施規劃設計。

(2)用地取得與興建。

(3)文化觀光地區動線及指標之規劃與設置。

(4)文化觀光地區景觀植栽設計及改善。

其組織架構如圖3-4：

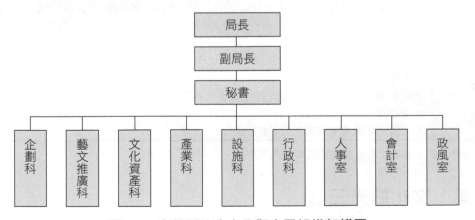

圖3-4　嘉義縣政府文化觀光局組織架構圖

資料來源：嘉義縣政府文化觀光局，http://www.tbocc.gov.tw/Administrative/organization.
　　　　　aspx?NewsMaster=A&lang=tw。

 第三節　我國文化觀光法規

壹、「文化」及「觀光」類法規

　　「法規」是將政策具體的以文字化、條文化的方式呈現出來，作為提供官民相互規範的依據。從前述我國文化觀光政策與主管機關的探討中不難發現，我國有文化政策與主管機關，也有觀光政策與主管機關，但是就沒有整合的文化觀光政策與主管機關；換言之，有觀光法規，也有文化法規，但就是沒有整合的文化觀光法規。目前只好將現行的「文化」及「觀光」兩類法規，爬梳整理如**表**3-3。

表3-3　我國文化觀光法規一覽表

類別	文化類法規	觀光類法規
法規名稱	文化資產保存法及其施行細則 文化創意產業發展法及其施行細則 文化藝術獎助條例及其施行細則 行政院文化建設委員會組織條例 國家文化藝術基金會設置條例 文化資產獎勵補助辦法 古蹟指定及廢止審查辦法 歷史建築登錄廢止審查及輔助辦法 聚落登錄廢止審查及輔助辦法 暫定古蹟條件及程序辦法 古蹟管理維護辦法 古蹟土地容積移轉辦法 文化景觀登錄及廢止審查辦法 自然地景指定及廢止辦法 自然地景保存獎勵辦法 申請進入自然保留區許可辦法 公共藝術設置辦法 傳統藝術民俗及有關文物登錄指定及廢止審查辦法 文化藝術事業減免營業稅及娛樂稅辦法	發展觀光條例 發展觀光條例裁罰標準 交通部觀光局組織條例 國家風景區管理處組織通則 風景特定區管理規則 旅行業管理規則 導遊人員管理規則 領隊人員管理規則 觀光遊樂業管理規則 大陸地區人民來臺從事觀光活動許可辦法 大陸地區觀光事務非營利法人來臺設立辦事處從事業務活動許可辦法 優良觀光產業及其從業人員表揚辦法 自然人文生態景觀區專業導覽人員管理辦法 觀光文學藝術作品獎勵辦法 民宿管理辦法

資料來源：蒐錄自文化部及交通部觀光局法規。

貳、文化觀光三法

　　從**表**3-3得知，文化與觀光的法規在臺灣壁壘分明，以法律位階而言，在文化方面，可以說是以「文化資產保存法」及「文化創意產業發展法」與

發展文化觀光有關；而觀光方面，當然就只有「發展觀光條例」與文化觀光發展有密切關係。可見兩者都各自擁有與文化觀光發展有關的法規，但就是沒有整合性的「文化觀光法」。因此，「文化資產保存法」、「文化創意產業發展法」及「發展觀光條例」三者可說是我國目前發展文化觀光的主要作用法，吾人姑且就稱之為「文化觀光三法」。

至於用「三法」來帶動文建會與觀光局「兩頭馬車」發展文化觀光，是否對推動文化觀光會有所窒礙難行，甚難下定論，因為這要看執政團隊的政策方向與默契、公文履行、協調能力、會議效率、履勘調查等的行政效率而定了。只是唯一可以確信的是，臺灣的文化觀光感覺上大家都很重視，但是大家都有各自的看法與立場，因此整體成效的問題就留待全民自己負責了。並將「文化觀光三法」整理分析如**表3-4**。

表3-4　文化觀光三法比較表

法律名稱／項目	文化資產保存法	文化創意產業發展法	發展觀光條例	備註
公布日期	民國71年5月26日	民國99年2月3日	民國58年7月30日	指首次公布施行
修正日期	民國94年2月5日（修正五次）	尚未修正	民國98年11月18日（修正五次）	指現行修正公布
編章節及條目	第一章總則§1-11、第二章古蹟、歷史建築及聚落§12-36、第三章遺址§37-52、第四章文化景觀§53-56、第五章傳統藝術、民俗有關文物§57-62、第六章古物§63-75、第七章自然地景§76-86、第八章文化資產保存技術及保存者§87-89、第九章獎勵§90-93、第十章罰則§94-100、第十一章附則§101-104。	第一章總則§1-11、第二章協助及獎補助機制§12-25、第三章租稅優惠§26-28、第四章附則§29-30。	第一章總則§1-6、第二章規劃建設§7-20、第三章經營管理§21-43、第四章獎勵及處罰§44-65、第五章附則§66-71。	§1-11表示第一章係從第一條至第十一條。
立法宗旨	為保存及活用文化資產，充實國民精神生活，發揚多元文化，特制定本法。§1	為促進文化創意產業之發展，建構具有豐富文化及創意內涵之社會環境，運用科技與創新研發，健全文	為發展觀光產業，宏揚中華文化，永續經營臺灣特有之自然生態與人文景觀資源，敦睦國際	條文之後如加§1，表示規定於該法或條例第一條；§1-1，

文化觀光
Cultural Tourism

（續）表3-4　文化觀光三法比較表

法律名稱／項目	文化資產保存法	文化創意產業發展法	發展觀光條例	備註
立法宗旨		化創意產業人才培育，並積極開發國內外市場，特制定本法。§1-1	友誼，增進國民身心健康，加速國內經濟繁榮，制定本條例；本條例未規定者，適用其他法律之規定。§1	表示第一條第一項。
中央主管機關	1. 古蹟、歷史建築、聚落、遺址、文化景觀、傳統藝術、民俗及有關文物及古物之主管機關：在中央為行政院文化建設委員會（以下簡稱文建會）。§4-1 2. 自然地景之主管機關：在中央為行政院農業委員會（以下簡稱農委會）。§4-2 3. 具有二種以上類別性質之文化資產，其主管機關與文化資產保存之策劃及共同事項之處理，由文建會會同有關機關決定之。§5	行政院文化建設委員會。§5	交通部。§3	同上註。
地方主管機關	直轄市為直轄市政府；縣（市）為縣（市）政府。§4	直轄市為直轄市政府；縣（市）為縣（市）政府。§5	直轄市為直轄市政府；縣（市）為縣（市）政府。§3	同上註。
行政規章及法源	文化資產保存法施行細則§103、古蹟及歷史建築重大災害應變處理辦法§23、公有古物複製及監製管理辦法§69-2、歷史建築登錄廢止審查及輔助辦法§15-2、暫定古蹟條件及程序辦法§17-5、聚落登錄廢止審查及輔助辦法§16-3、古蹟修復及再利用辦法§21-4、古物分級登錄指定及廢止審查辦	文化創意產業發展法施行細則§29、文化創意事業原創產品或服務價差優惠補助辦法§69-2、行政院文化建設委員會公有文化創意資產利用辦法§21-5、行政院文化建設委員會促進民間提供適當空間供文化創意事業使用獎勵或補助辦法§16-2。	風景特定區管理規則§66-1、觀光旅館業管理規則§66-2、旅館業管理規則§66-2、旅行業管理規則§66-3、觀光遊樂業管理規則§66-4、導遊人員管理規則§66-5、領隊人員管理規則§66-5、出境航空旅客機場服務費收	各規章名稱之後如加§103，表示依據其母法第一○三條訂定；如加§69-2，表示依據其母法第六十九條第二項訂定。

（續）表3-4　文化觀光三法比較表

法律名稱／項目	文化資產保存法	文化創意產業發展法	發展觀光條例	備註
行政規章及法源	法§66-3、文化景觀登錄及廢止審查辦法§54-2、傳統藝術民俗及有關文物登錄指定及廢止審查辦法§59-4、文化資產保存技術保存傳習及人才養成輔助辦法§89-2、文化資產獎勵補助辦法§90-2、遺址指定及廢止審查辦法§40-3、古蹟管理維護辦法§24-4、古蹟指定及廢止審查辦法§14-3、遺址監管保護辦法§42-3、遺址發掘資格條件審查辦法§45-3、古蹟歷史建築及聚落修復或再利用採購辦法§25、古蹟歷史建築及聚落修復或再利用建築管理土地使用消防安全處理辦法§22。		費及作業辦法§38、觀光文學藝術作品獎勵辦法§52-1、民間團體或營利事業辦理國際觀光宣傳及推廣事務輔導辦法§5-3、觀光地區及風景特定區建築物及廣告物攤位設置規劃限制辦法§12、民宿管理辦法§25-3、觀光旅館及旅館旅宿安寧維護辦法§22-2 & 24-2、觀光產業配合政府參與國際觀光宣傳推廣適用投資抵減辦法§50-3、法人團體受委託辦理國際觀光行銷推廣業務監督管理辦法§5-2、自然人文生態景觀區專業導覽人員管理辦法§19-3、優良觀光產業及其從業人員表揚辦法§51、觀光旅館建築及設備標準§23-2、外籍旅客購買特定貨物申請退還營業稅實施辦法§50-1、水域遊憩活動管理辦法§36、發展觀光條例裁罰標準§67。	

資料來源：作者整理。

　　總之，臺灣是一個有文化政策與觀光政策，但沒有文化觀光政策的政府；也是一個有文化主管機關與觀光主管機關，但沒有文化觀光主管機關的政府；更是一個有文化法規與觀光法規，但就沒有文化觀光法規的政府。

參、文化資產與文化觀光資源

　　資產（heritage），又稱為襲產或遺產，需要保護與保存，與資源不盡相同；資源（resource）雖然也重視保護或保育，但也可以應用或利用它，文化觀光的資源與生態觀光一樣，沒有資源就無從發展。生態觀光資源如地形、地理、地質、氣候、氣象、動物、植物、水體等，又稱為自然資源；而文化觀光資源呢？就值得我們來推敲了。

　　一般如要讓大家列舉文化觀光資源或許容易以偏概全，本書第一章第一節從文化資源的內涵，已經對文化觀光的要素加以界定，係指依據「文化資產保存法」第三條：「指具有歷史、文化、藝術、科學等價值，並經指定或登錄之下列資產：一、古蹟、歷史建築、聚落。二、遺址。三、文化景觀。四、傳統藝術。五、民俗及有關文物。六、古物。七、自然地景。」

　　施行細則是行政命令，也是主管機關就委任立法權限，加以詳細詮釋，使之容易落實施行。故此處從文化資源進一步轉成文化觀光資產的需要，特就該法第三條及施行細則對上列各單項名詞定義的詳細詮釋，彙整列舉如下：

一、古蹟、歷史建築、聚落

　　古蹟、歷史建築、聚落係指人類為生活需要所營建之具有歷史、文化價值之建造物及附屬設施群。施行細則第二條強調，該法所定古蹟及歷史建築，為年代長久且其重要部分仍完整之建造物及附屬設施群，包括祠堂、寺廟、宅第、城郭、關塞、衙署、車站、書院、碑碣、教堂、牌坊、墓葬、堤閘、燈塔、橋樑及產業設施等。所定聚落，為具有歷史風貌或地域特色之建造物及附屬設施群，包括原住民部落、荷西時期街區、漢人街、清末洋人居留地、日治時期移民村、近代宿舍及眷村等。

二、遺址

　　遺址係指蘊藏過去人類生活所遺留具歷史文化意義之遺物、遺跡及其所定著之空間。施行細則第三條強調，該法所定遺物，指下列各款之一：

「(一)**文化遺物**：指各類石器、陶器、骨器、貝器、木器或金屬器等過去人類製造、使用之器物。(二)**自然遺物**：指動物、植物、岩石、土壤或古生物化石等與過去人類所生存生態環境有關之遺物。又所稱**遺跡**，係指過去人類各種活動所構築或產生之非移動性結構或痕跡。所定遺物、遺跡及其所定著之空間，包括陸地及水下。」

三、文化景觀

文化景觀係指神話、傳說、事蹟、歷史事件、社群生活或儀式行為所定著之空間及相關連之環境。施行細則第四條強調，該法所定**文化景觀**，包括神話傳說之場所、歷史文化路徑、宗教景觀、歷史名園、歷史事件場所、農林漁牧景觀、工業地景、交通地景、水利設施、軍事設施及其他人類與自然互動而形成之景觀。

四、傳統藝術

傳統藝術係指流傳於各族群與地方之傳統技藝與藝能，包括傳統工藝美術及表演藝術。施行細則第五條強調，該法所定之**傳統工藝美術**，包括編織、刺繡、製陶、窯藝、琢玉、木作、髹漆、泥作、瓦作、剪粘、雕塑、彩繪、裱褙、造紙、摹搨、作筆製墨及金工等技藝。所定**傳統表演藝術**，包括傳統之戲曲、音樂、歌謠、舞蹈、說唱、雜技等藝能。

五、民俗及有關文物

民俗及有關文物係指與國民生活有關之傳統並有特殊文化意義之風俗、信仰、節慶及相關文物。施行細則第六條強調，該法所定**風俗**，包括出生、成年、婚嫁、喪葬、飲食、住屋、衣飾、漁獵、農事、宗族、習慣等生活方式。所定**信仰**，包括教派、諸神、神話、傳說、神靈、偶像、祭典等儀式活動。所定**節慶**，包括新正、元宵、清明、端午、中元、中秋、重陽、冬至等節氣慶典活動。

六、古物

古物係指各時代、各族群經人為加工具有文化意義之藝術作品、生活及儀禮器物及圖書文獻等。施行細則第七條強調，該法所稱**藝術作品**，指應用

各類材料創作具賞析價值之藝術品，包括書法、繪畫、織繡等平面藝術與陶瓷、雕塑品等。所稱**生活及儀禮器物**，指各類材質製作之日用器皿、信仰及禮儀用品、娛樂器皿、工具等，包括飲食器具、禮器、樂器、兵器、衣飾、貨幣、文玩、家具、印璽、舟車、工具等。所定**圖書文獻**，包括圖書、文獻、證件、手稿、影音資料等文物。

七、自然地景

自然地景係指具保育自然價值之自然區域、地形、植物及礦物。施行細則第二十二條強調，該法自然地景之管理維護者依該法第八十條第三項擬定之管理維護計畫，其內容如下：

1. 基本資料：指定之目的、依據、所有人、使用人或管理人、自然保留區範圍圖、面積及位置圖或自然紀念物分布範圍及位置圖。
2. 目標及內容：計畫之目標、期程、需求經費及內容。
3. 地區環境特質及資源現況：自然及人文環境、自然資源現況（含自然紀念物分布數量或族群數量）、現有潛在因子、所面臨之威脅及因應策略。
4. 維護及管制：環境資源、設施維護與重大災害應變。
5. 委託管理規劃。
6. 其他相關事項。

第四節 國際文化觀光組織

臺灣雖然不是聯合國的會員，但也是地球村的一員。透過文化觀光的推動，可以讓世界看得到臺灣，比起外交途徑更溫和、有效，這是大家都瞭解的事實。因此本節將對國際文化觀光有關的組織，分別就聯合國教科文組織、世界觀光組織、以文化觀光為國家觀光組織的韓國「文化體育觀光部」加以介紹如下：

壹、聯合國教科文組織

聯合國教育、科學與文化組織（United Nations Educational, Scientific and

Cultural Organization, UNESCO），簡稱**聯合國教科文組織**，是一個聯合國專門機構，成立於1945年11月16日，總部設在**法國巴黎**，其詳述請見第五章。[13]

聯合國教科文組織最重要，也是與文化觀光最有關的任務，就是同時負責管理「世界遺產」（world heritage）。（該組織的組成細節，另於第五章〈世界遺產與古文明觀光〉中一起介紹，於此不再贅述。）

貳、世界觀光組織

一、成立沿革

聯合國世界觀光組織（World Tourism Organization, UNWTO）為1934年成立的國際官方觀光宣傳組織聯盟，1925年在海牙召開國際官方觀光協會大會，1946年在倫敦召開首屆國家觀光組織國際大會，翌年在巴黎舉行第二屆大會，正式成立官方的觀光組織國際聯盟。1969年聯合國大會批准將其改為政府間組織，1975年改為世界觀光組織，改為現在名稱，總部設在西班牙首都馬德里。2003年被納入聯合國體制之內，是聯合國系統的政府間國際組織，最早由國際官方觀光宣傳組織聯盟發展而來。[14]

我國係於1958年10月10日於比利時布魯塞爾舉行的第十三屆大會時正式入會，當時仍屬UNWTO前身的國際官方觀光組織聯盟，此組織於1975年時改名為「世界觀光組織」（World Tourism Organization, UNWTO）時被中國大陸所取代，離開了此一國際組織迄今。

二、組成與活動

該組織宗旨是促進和發展觀光事業，使之有利於經濟發展、國際間相互瞭解、和平與繁榮。主要負責蒐集和分析觀光旅遊資料，定期向成員國提供統計資料、研究報告，制定國際性觀光公約、宣言、規則、範本，研究全球觀光旅遊政策。其成立沿革可整理如**表**3-5[15]。

[13] 維基百科。聯合國教育、科學及文化組織，https://zh.wikipedia.org/wiki/聯合國教育、科學及文化組織。

[14] UNWTO，http://www.unwto.org/aboutwto/his/en/his.php?op=5

[15] 世界觀光組織（UNWTO），http://www.unwto.org/states/index.php。

表3-5　世界觀光組織（UNWTO）成立沿革一覽表

年度	組織名稱	地點
1925年（5月4日至9日）	國際官方觀光協會大會	荷蘭海牙
1934年	國際官方觀光宣傳組織聯盟	荷蘭海牙
1946年（10月1日至4日）	首屆國家觀光組織國際大會	英國倫敦
1947年（10月）	舉行第二屆國家觀光組織國際大會，決議成立國際官方觀光組織聯盟，其總部設在倫敦	法國巴黎
1951年	總部遷移並決定成為永久會址	西班牙馬德里
1969年	聯合國大會批准將其改為政府間組織	西班牙馬德里
1975年	改名為World Tourism Organization，簡稱UNWTO（世界觀光組織）	西班牙馬德里
1976年	成為聯合國開發計畫署在觀光旅遊方面的一個執行機構	西班牙馬德里

資料來源：整理自UNWTO，http://www.unwto.org/aboutwto/his/en/his.php?op=5。

　　世界觀光組織成員分為正式成員、分支機構成員和附屬成員，現擁有154個成員國。機構包括**全體大會**、**執行委員會**、**秘書處**及**地區委員會**，分述如下：

1. **全體大會**：為最高權力機構，每兩年召開一次，審議該組織重大問題，每兩年召開一次會議。
2. **執行委員會**：下設五個委員會，包括計畫和協調技術委員會、預算和財政委員會、環境保護委員會、簡化手續委員會、旅遊安全委員會。
3. **秘書處**：負責日常工作，秘書長由執行委員會推薦，由大會選舉產生。
4. **地區委員會**：為非常設機構，負責協調、組織該地區的研討會、工作專案和地區性活動，每年召開一次會議，目前共有非洲、美洲、東亞和太平洋、南亞、歐洲和中東六個地區委員會。

　　世界觀光組織確定以每年的9月27 日為「**世界觀光日**」，並為不斷向全世界普及觀光理念，形成良好的觀光發展環境，促進世界觀光業的不斷發展，UNWTO目前的出版刊物有：《世界旅遊組織消息》、《旅遊發展報告（政策與趨勢）》、《旅遊統計年鑒》、《旅遊統計手冊》和《旅遊及旅遊動態》，都是各國規劃國家觀光政策重要的參考文獻，特別是我國。我國雖然不是會員國，但為了國家觀光產業在國際上的發展，更需留意UNWTO的動態與出版信息。

參、其他與文化觀光有關的國際組織

一、國際自然資源保育聯盟

國際自然資源保育聯盟（International Union for Conservation of Nature and Nature Resources, IUCN），成立於1948年，總部設在瑞士葛蘭（Gland, Switzerland），是一獨特的聯盟，也是一個多文化、多語言的組織，成員來自七十多個國家、一百多個政府機關以及七百五十個以上的非政府組織。其下有六個全球委員會，志願參與的成員涵蓋一百八十多個國家、一萬名以上國際知名的科學家與專家們，在世界各地有一千名職員。1999年，聯合國會員國授與IUCN在聯合國大會觀察員的地位。它提供一個公開而中立的論壇，使來自世界各地的機構與團體能聚在一起交換意見，並研訂保育行動。也協助建立政府及環境保護團體間之合作關係並幫助甚多國家訂定國家保育策略及提供專業技術。由於它的特殊地位，它與聯合國教育科學文化組織（UNESCO）、聯合國糧農組織（FAO）、聯合國環境計畫署（UNEP）等關係密切，亦為聯合國保育事務之重要諮詢組織。雖然自1990年開始使用「世界保育聯盟」（The World Conservation Union）之稱呼，但原來慣用的IUCN名稱仍然經常一起併用，許多人也仍習慣稱其為**IUCN**。[16]

IUCN之任務首在影響、鼓勵並協助世界各國及相關機構保育大自然之完整及多樣性，確保自然資源能受到公平正義與合乎生態原則的永續利用。其主要達成目標包括：

1. 保育自然及生物多樣性，因為它們是人類將來賴以生存的基本。
2. 確保自然資源明智而且永續的利用。
3. 導引人類社會生活，提升生活品質，並和生物圈中其它組成分子和諧共處。

IUCN的組織架構，除基本會員及每三到四年召開一次世界保育會議（即聯盟會員大會），表達會員們的觀點，指導聯盟政策及批准各項計畫

[16] 彭國棟（2010）。「國際自然保育組織及公約」，http://wwwdb.tesri.gov.tw/ content/ information/in_org-f1.asp。按：1948年10月5日，「國際自然保護聯盟」（International Union for the Protection of Nature）在法國楓丹白露成立，簡稱為IUPN。之後在1956年改名為「國際自然資源保育聯盟」（International Union for Conservation of Nature and Natural Resources），到了1990年，再將此名稱簡化為"IUCN -The World Conservation Union"。

外，並於瑞士格蘭總部設秘書處，置秘書長一人，下設六個委員會，列舉如下[17]：

1. 物種存續委員會（Species Survival Commission, SSC）：主要工作為給予聯盟在物種保育方面的建議，以及動員各項由保育團體為保護瀕臨絕種與有益於人類等物種所進行的行動。

2. 世界保護區委員會（World Commission on Protected Areas, WCPA）：本組織之成立目的為有效管理世界各地水、陸保護區。

3. 環境法律委員會（Commission on Environmental Law, CEL）：主要從事環境法律之提升、發展新的法律概念，以及建立社區團體運用環境法律的能力，支持IUCN的各項任務。

4. 教育和宣導委員會（Commission on Education and Communication, CEC）：藉由策略性的教育與宣導方案，提倡學習及促使人們參與，以實現IUCN的任務。

5. 環境策略和規劃委員會（Commission on Environmental, Economic and Social Policy, CEESP）：為一專門技術與知識的智庫，從經濟與社會衝擊等面向，提供自然資源以及生物多樣性相關資訊，同時也為自然資源保育與永續利用發展提出政策建議。

6. 生態系經營委員會（Commission on Ecosystem Management）：提供整合生態系方法的各種專門指導。

二、國際古蹟和遺址委員會

國際古蹟和遺址委員會（International Council of Monuments and Sites, ICOMOS），成立於1965年，總部設在巴黎，是國際上唯一從事文化遺產相關工作之非政府國際機構，主要負責對文化遺產領域的審查與指定工作。ICOMOS的成員是來自一百多個國家在建築學、考古學、文化事業、遺產地管理和保護的專業人才。其主要任務有[18]：

1. 對於所提名為《世界遺產名錄》進行評估，不過評估工作上須與IUCN組織相互配合。

[17] 臺灣環境資訊協會，http://wpc.e-info.org.tw/PAGE/ABOUT/brief_iucn.htm。

[18] 張習明（2004）。《世界遺產學概論》。臺北：萬人出版社，頁47。

2.進行被推薦登錄文化遺產物件之專業評估，及將已登錄為世界遺產者的保護情況向世界遺產委員會提出報告。

3.致力於相關領域的人力培訓，以提升推廣工作。

三、保護和恢復文化遺產國際研究中心

保護和恢復文化遺產國際研究中心（International Center for 光the Study of the Preservation and Restoration of Cultural Property, ICCROM），1956年在西班牙新德里舉行的聯合國教科文組織會議中，在對文化遺產保護及保存的迫切性下決議設立的國際性政府與民間的組織，並於1959年在羅馬正式成立的機構。該組織宗旨是保護所有從有形到無形範圍的世界遺產，也對所有世界遺產的保存提出建議、協助所有機構的人力培養、舉辦各種工作營、媒體宣傳等工作。該組織任務有三[19]：

1.透過人力培訓、訊息傳送、調查研究、合作及宣傳等方式致力於文化遺產的保護工作與教育。

2.扮演諮詢機構的角色，對某些遺產所發生的問題具體地向世界遺產委員會提出技術性的建議。

3.在文化景觀遺產方面，增加與IUCN合作的機會。

肆、韓國的國家觀光組織

世界各國唯一將文化觀光整合成一個部級機構的只有韓國，依據韓國文化體育觀光部（The Ministry of Culture, Sports and Tourism, MCST）官網（http://www.mcst.go.kr/）顯示，最早是1994年12月23日由文化體育部接管交通部的觀光局業務；1998年2月28日成立文化觀光部；2005年新設觀光休閒城市策劃團，由總策劃組、觀光休閒設施組、投資協力組組成；2008年2月29日改為現在名稱「文化體育觀光部」，下設二個次官，企劃調整、文化信息產業及宗務等三室，文化政策、旅遊產業、體育、媒體政策及宣傳支援等五局，以及十三館（團）、五十二科（組）、十一個附屬機構[20]，各附屬機構中與文化觀光較有關係者，首推文化藝術局與旅遊產業局。

[19] 同上註，頁48。

[20] 韓國文化體育觀光部，http://www.mcst.go.kr/chinese/aboutus/history.jsp。

　　該部主要職責是監管文化、藝術、宗教、觀光、體育、青少年事業等方面的工作，以全球化和市場自由化為發展目標，該部預算占政府總預算的1.06%，為提高旅遊收入，致力於文化產業項目的招商引資。該部有三大政策推進目標：

1.將所有國民培養成為具有創造性的文化市民。
2.營造一個工作與休閒有度的社會，社會構成成員可從文化角度表現自身個性化的社會。
3.建設多種地區文化百花齊放，整體充滿活力的文化國家。

其組織架構如**圖**3-5所示[21]。

[21]　韓國文化體育觀光部，http://www.mcst.go.kr/chinese/aboutus/organizationchart.jsp。

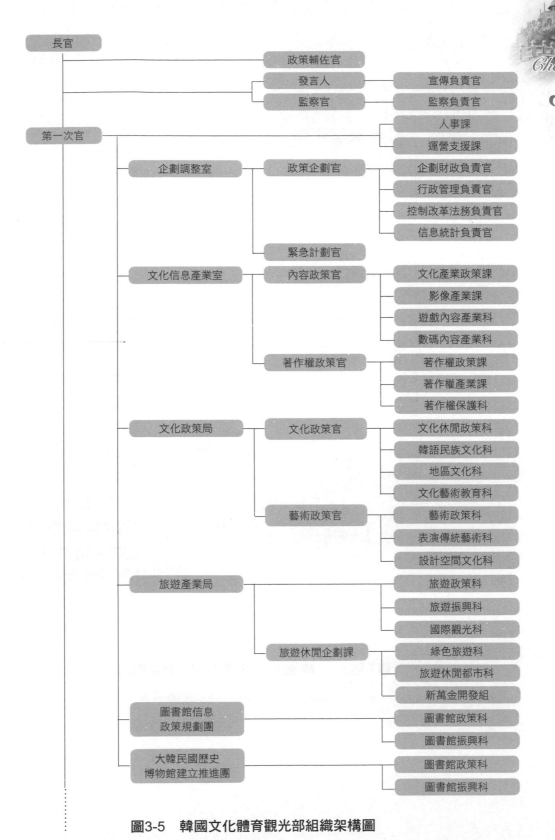

圖3-5　韓國文化體育觀光部組織架構圖

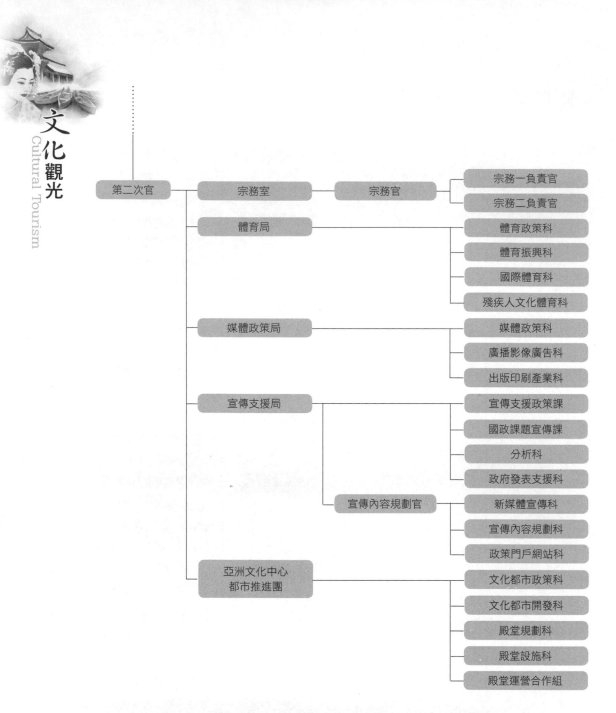

（續）圖3-5　韓國文化體育觀光部組織架構圖

資料來源：韓國文化體育觀光部，http://www.mcst.go.kr/chinese/aboutus/organizationchart.jsp。

Chapter 4

文化差異與跨域文化觀光

🏮 第一節　概說

　　文化差異與跨域文化不是時髦的社會科學名詞，而是有人類歷史以來就已然存在的事實與現象，只是在日出而作，日入而息的傳統社會較沒有需求。但是到了現代，人類已進入地球村的社會，不只是觀光產業，就連政治、經濟、教育、外交及國際貿易等行業都有迫切需求。尤其隨著人（族群）、時（歷史）與地（地理環境）的遞移，使得文化有了差異性與共同性。差異性增加了文化的創造力；共同性則促使文化的溝通與情感的融合，而觀光旅遊行為就成為兩者很好的媒介，扮演著酵素或甘草的功能。

　　因此本節將循序演繹，先從人類愛比較的天性說起，再論及尋找觀光的原動力，最後再介紹異文化與次文化問題，企圖提醒大家，文化差異與跨域文化觀光，才是今後觀光產業值得重視與開發的方向。

壹、人類愛比較是天性

　　萬能的上帝創造這麼多奇妙的差異世界，例如大與小、高與低、寬與窄、厚與薄、美與醜、男與女、老與少，甚至於酸、甜、苦、辣，好像原本就是要給凡事都愛計較的人類來做比較用的，而人類果然也都真的中了這個魔咒似的，養成了愛比較的天性，這個天性如果發展在「人我關係」，就有很多社會問題及恩怨情仇的劇本等著我們去電影院、去劇場「靜態」欣賞，如果用在「文化活動」，那就得用觀光旅遊去體驗滿足愛比較的天性了。

　　因此，文化觀光或遊程設計者就要善用上帝創造差異世界的大好情境，以及賦予人類愛比較的天性開創商機，大家不是對「文化是好生意」都有共識了嗎？所以推動觀光產業，就必須一方面運用前述文化差異的原理，認識觀光客的客源地文化特色與旅遊目的地或接待者本土文化之間的差異，能如數家珍地導覽介紹給遊客知道；另一方面又要運用文化差異的原理，蒐集本地市場客群比較陌生但又有可觀的「文化故事」，去進行遊程規劃、菜單設計或餐飲服務。可以應用人類愛比較的天性，實際從事在觀光產業發展的地方，約略有如下六個方向可以提供大家發揮或思考：

1.遊程設計方面：選擇與自己所服務客群文化背景及屬性不同的異文化或次文化的目的地與主題，包括不同族群、生活方式、建築、習俗等

作為遊程設計題材。遊客會像人類學者一樣，處處比較，時時新奇，最後晚霞滿漁船的豐收歸來。

2. 解說導覽方面：要切實瞭解解說員講解客群的文化背景，甚至價值觀，很持平的不要加入自己主觀意識立場在導覽任務中，比較的工作除非必要，特別是牽涉比較性的內容，如果敏感度較高，則留給遊客自己解決。

3. 餐飲服務方面：建立自己餐廳的服務品牌，堅持與眾不同的經營特色，容或會遇到形形色色客人的批評時，在不影響品牌及特色下，有則改之，無則勉之，有時所謂的好壞，都只是起因於愛比較或計較的文化使然。

4. 菜單設計方面：前面已提到酸、甜、苦、辣，好像原本就是要給凡事都愛計較的人類來做比較用的，所以要確信沒有任何一種料理是會讓所有客人都合胃口的，經過饕客愛比較的天性，自然會有一定的客群成為您的老主顧。

5. 遊樂設施方面：同樣受到人類愛比較的天性，迪士尼之所以被歡迎，是因為迪士尼經營文化被廣大遊客接受，因為這些遊客本來就生活在白雪公主與七矮人的文化背景下。但是應該還有廣大的客群，可能比較喜歡《西遊記》、《紅樓夢》的文化主題，可是很奇怪不知道什麼緣故，為何就是沒有業者想投其所好？

6. 遊客行為方面：既然愛比較是人類的天性，那麼遊客或觀光客自然也不例外，特別是出國觀光，難免看到一些異文化的新奇事物，常常就會情不自禁地驚訝、歡呼、感嘆、睥睨，這種反應都是與自己所屬文化潛意識的比較結果，有時會對地主國文化或主人造成困窘與難堪，有文明水準的遊客應該要克制自己愛比較的行為，克制不住粗魯行為的話就建議用筆記本記下來，既文明又有心得收穫。

貳、尋找觀光的原動力

文化差異與跨域文化兩者可以說是文化創意觀光的原動力，因為可以滿足眾多遊客好奇與旅遊學習需求及動機，特別是在目前大家一方面講究「本土化」，另一方面又追求「全球化」的同時，文化差異與跨域文化自然而然是文化觀光的新課題，相信也是各項追求文化創意產業的努力課題。

Thomas, J. A.在 "What makes people travel?" 一文中將十八種旅遊需求分為教育與文化、輕鬆和樂趣、種族與傳統、其他等四大類如下**表4-1**[1]：

表4-1　遊客旅遊需求表

教育與文化	輕鬆和樂趣	種族與傳統	其他
1.去異國看不同人民的生活起居 2.去看特殊景觀 3.去對正在發生的新聞事件有更清楚瞭解 4.參與特殊活動	5.遠離日常單調的生活方式 6.盡興地去玩 7.與異性朋友享受浪漫生活	8.訪問祖先故鄉（懷舊之旅） 9.造訪親友或家人曾經去過的地方	10.天氣 11.健康 12.運動 13.經濟 14.冒險 15.競技 16.順應潮流 17.歷史勘考 18.瞭解世界願望

資料來源：Thomas, J. A. (1964). "What makes people travel?", *ASTA Travel News*, p. 64.

Thomas, J. A.所列的這十八種需求，若再從旅遊動機（motivation）而言，一般可再歸納為好奇、嚐鮮、求知、探秘、尋根、懷舊、體驗等，這些動機便成為創意無限的觀光發展驅力。因此把握這些動機或驅力，吾人可以藉著各地的文化差異，延伸開發設計出琳瑯滿目的跨域文化觀光商品，帶動文化觀光產業的商機。因此從文化差異與跨域文化原理可以探討出多元文化衝擊與觀光商機、地球村與馬賽克文化在觀光的應用、跨域文化觀光遊程設計等面向的文化觀光發展問題。

參、異文化與次文化問題

無論是文化差異或跨域文化，兩者其實都隱含著異文化的概念。所謂異文化（other cultures），就是人類學上所指我族自身以外的他族群的文化，也是從事文化比較時必備的常識。但在現代華語的語境中，異文化則常泛指一切非主流的文化，如底邊階級、特殊旨趣團體，以及少數民族族群在一個複雜的大社會中所展示的多種次文化（sub-cultures）。後現代社會所呈現的多姿多采形貌，主要由於其中異文化的蓬勃發展，特別是人類學者、社會學者及文化學者經過一段時間的努力捕捉、調查、記錄、展演與論述[2]，便發

[1]　Thomas, J. A. (1964). "What makes people travel?", *ASTA Travel News*, (8). p. 64.

[2]　世新大學異文化研究中心，http://acc.aladdin.shu.edu.tw/。

現異文化的存在，而文化觀光的目的，就是希望藉由觀光的活動，滿足遊客們對異文化的好奇與瞭解。

「異文化」有時就是文化觀光本質的總稱，因為辨別異文化往往就是從自己所屬文化的角度去認定，包括不同族群的膚色、語言、服飾、行為、居住、交通、宗教信仰、歲時節慶、戲曲、技藝等，這些都是文化觀光的內涵。例如拉丁美洲文化、非洲文化、中亞文化，與我們臺灣文化就迥然不同；又如**圖4-1**的四張相片，由左而右圖我們也可以從膚色、文物、服飾、行為、居住等差異，辨識出是印度、土耳其、韓國、臺灣。

至於「次文化」是相對於該文化的上一層「主文化」而言，是在同一個已被認同的價值體系之下衍生的次級文化，當然與異文化一樣，也脫離不了文化觀光的本質，這中間常受文化的「分離」與「融合」影響而有程度的差異，遊程設計者或解說導遊時必須明察辨別。例如同受儒、釋、道影響而衍生出來的大陸文化、臺灣文化、日本文化、朝鮮文化，相互之間看似異文化，本質上卻又是「儒、釋、道」主文化的次文化。

(a)　(b)　(c)　(d)

圖4-1　異文化的辨識

說明：請試著分辨一下各圖所代表的是那一種文化？

　　其實無論是異文化或次文化的觀念，同樣都是受到「人、時、地」文化互動因果關係論的解釋，相互之間同樣可以因為藉著比較而引起好奇，所以對文化觀光而言，不管是旅遊行程設計、餐飲料理、服務管理等都是很好的商機，因為可以藉著這些觀光旅遊活動，解答遊客無止盡的問號，彌補書本有限的紀錄，來滿足觀光遊客「勝讀萬卷書」、「百聞不如一見」的宿願。就以次文化而言，從層級分析方法的論點，相同的次文化層級，必然有一共同的或更高的文化層級，統攝這些次文化，例如**圖**4-2的四張相片，由左而右圖我們也必須讓異文化的歐美觀光客，可以透過解說輕易分辨出這些亞洲文化或東方文化，依序為臺灣、泰國、中國、香港。

　　總之，異文化與次文化的問題，會經常在觀光客的心中盤繞而不自覺自己正透過旅遊方法，在做異文化或次文化的辨識。一位用心「去玩」的觀光客，必然會在結束文化觀光活動行程後，如數家珍地道出差異之處，因為他們已經觀察入裡，融會貫通，這就是文化觀光成功的地方。

(a)　　　　　　　　　　　(b)

(c)　　　　　　　　　　　(d)

圖4-2　東方文化的次文化

說明：請試著分辨一下各圖所代表的是那一種文化？

 ## 第二節　文化差異與跨域的動因及應用

　　文化差異與跨域文化觀光既然是利用人類愛比較的天性，從旅遊動機而言，大都是受到異文化與次文化的影響，因為同質性愈高的文化就較少觀光的動因。因此本節將探討文化差異與跨域文化的動因與應用，除了大家熟悉的全球化動因之外，由歷史經驗得知，從野蠻到文明還有很多動因，而且呈現有趣的連續帶，供人們省思與抉擇，巧的是吾人發現「文化觀光」卻是居連續帶的分水嶺。最後本節將提出文化差異與跨域文化觀光的重要性與行為準則，期待實際操作時能穩健應用。

壹、文化差異、跨域文化與全球化

　　跨域文化也簡稱**跨文化**（cross-cultural），是晚近最為文化、社會、教育界人士研究與關注的主題之一，從觀光是「觀國之光」的定義言之，文化觀光實質上就是跨域文化活動的典型，無論這個「域」字是指族群、地理、歷史或宗教信仰，藉著觀光旅遊活動，一定是最佳體驗異文化的選擇與整合的作法，這就是跨域文化的行為。從字的表面是從一個文化橫越另一個文化，文化間有交雜，到最後可能融合，甚至同化了。現在拜交通、網路等科技發達之賜，任何文化、有形無形都全球化了，也許可以說是再殖民化（re-colonization）。

　　與跨域文化相關的名詞是全球化（globalization），兩者都讓我們覺得世界變小了（the world has shrunk），政治、經濟、貿易、社會，甚至人與人、族群與族群、文化與文化之間，儼然是一個地球村（a global village），人們已經瞭解到必須透過共通語言，交流學習與尊重，去拆除藩籬，跨域文化觀光一定可以滿足前述期待，協助不同文化的族群及社會產生情感共鳴，當然也是促成各種跨域文化或全球化發展的動力之一。

　　無論是跨域文化或是全球化，都必須先承認與瞭解文化差異性的存在，從影響文化形成的因素到文化觀光產品，歷經文化差異、特色、創意到融合成為文化觀光資源的過程，都是觀光產業的商機，值得開發應用，其過程可如**圖**4-3所示。

　　從**圖**4-3可知，追求地方化、本土化，就是致力型塑具有文化特色的文化差異，這種差異也是進軍全球化的本錢，地方文化差異愈懸殊就愈有特

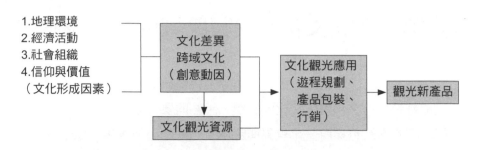

圖4-3　文化差異與觀光應用過程

資料來源：作者繪製。按：圖中文化形成因素也可以是人（族群）、時（歷史）及地（地理環境）三者。

色，也就愈會引起觀光客好奇的動機，愈能開拓國際市場。例如過去很多國際友人大都不認識臺灣，甚至攤開地圖不知道臺灣在那裡，經過多年來大家努力型塑臺灣文化的特色，大力行銷宣傳，已經使臺灣能見度提高，也因此引起國際人士因為好奇而紛紛到臺灣來觀光；而臺灣也因為塑造並成功區別出與其他文化，特別是東方文化及中國文化比較容易模糊難辨的地區文化差異，才讓臺灣有了全球化的趨勢與進軍地球村的可能。

貳、跨域文化發展動因的連續帶

　　世界上各種文化發展的跨文化行為方式或動因很多，如常從歷史上得知的文化戰爭、文化侵略、文化衝突、文化尊重、文化交流、文化學習，甚至文化觀光，這麼眾多的名詞，正好可以從「野蠻」到「文明」；或從「激烈」到「溫和」加以歸納排列，組合呈現出一種連續帶的互動現象，而「文化觀光」就是居連續帶之中位，這是一種用來詮釋與行銷文化觀光極其利多的現象，吾人可以將之整理繪製成圖4-4。

　　從圖4-4可知，不同跨域文化行為之間的互動情形，若從演進發展來看，方式上有自野蠻到文明的轉變，手段上也從激烈轉為溫和。[3]「文化戰爭」和「文化侵略」，難有明確界定，但算是最激烈與野蠻的跨文化動因。舉凡歷史上，為了政治或宗教目的，用武力擴充勢力範圍，戰爭的過程中

[3] 按：該連續帶過程不見得循歷史發展的順序去演進，可能同時交雜出現，比方說現代的兩伊戰爭，以激烈方式野蠻對立；唐代文化影響日本大化革新；又比方說地球村的發展，外勞、外籍配偶等族群，也正以一種新的、溫和文明型態的移民方式，進行跨域文化的互動。

野蠻 <-------------------▲-------------------> 文明						
激烈 <-------------------▲-------------------> 溫和						
文化戰爭：如十字軍東征、亞歷山大東征、蒙古人西征	文化侵略：如鄭和下西洋、荷蘭與日本在臺灣的殖民地	文化衝突：如宗教衝突、漳、泉與閩粵的械鬥事件、美國黑白種族事件	文化觀光：如族群、宗教、飲食、建築、遺產、節慶之旅等	文化尊重：如遊客之心理與行為	文化交流：如通訊、網路、移民、考察、通婚	文化學習：如遊學、留學、講學、Long-stay

圖4-4　跨域文化發展動因的連續帶

資料來源：作者整理繪製。

也會自然而然地將自身文化帶入爭戰之處。例如十字軍東征、亞歷山大帝國的擴張，蒙古人西征、民國的建立、抗日，美國的南北戰爭等，中西文化都有這樣的過程。當然沒有人將戰爭視為旅遊，因為手段太野蠻、激烈而不足取。但仔細思考，戰爭的過程，包括爭討路線、目的地、戰鬥、野營等不就是火藥味十足的一趟典型旅遊事實嗎？很多如十字軍東征、美國南北戰爭，或本土的林爽文事件及朱一貴事件等大小戰役，如果能考據詳實，規劃成具有深度主題的知性及懷舊之旅，就是應用到文化觀光很有創意的商品。

「文化衝突」互動方式比「文化戰爭」緩和，但也是有強對弱、不對等的雙方互動，「殖民地」及「移民社會」都是帝國強權及弱肉強食的典型文化衝突。例如哥倫布發現新大陸，歐洲進入航海時代，葡萄牙、西班牙、荷蘭，乃至英、法等國，紛紛進入航海強權時代，殖民時期各自劃地為王，占據為殖民地。

這部分還可歸納為，西方文化的侵略與東進，而東方文化也有西進發展的現象，例如明成祖派鄭和七下西洋，一樣是將強勢文化帶到南洋，甚至非洲。這種文化侵略必然帶來文化衝突；又如甘地率印度人民的「不合作主義」、達賴率西藏人民組「流亡政府」，甚至國父孫中山先生當年推翻滿清，建立民國，莫不都是起因於文化衝突與戰爭，在跨域文化動因中是屬於比較激烈的手段。

在臺灣也有荷蘭據臺時期1652年的郭懷一抗荷事件；清領臺時期，康熙60（1721）年的朱一貴、乾隆51（1786）年的林爽文，以及同治元（1862）年的戴潮春等的抗清事件；還有日本據臺初期的「臺灣民主國」、中期林獻堂組「臺灣文化協會」、晚期日本人實施「皇民化運動」，甚至

同治13（1874）年日本藉口琉球人被牡丹社人殺害，派兵侵臺的「牡丹社事件」[4]、日本昭和5（1934）年霧社泰雅族原住民莫那魯道發動的「霧社事件」、以及日本大正4（1915）年余清芳為首發動抗日的「噍吧哖事件」[5]等，再加上族群間的閩粵械鬥、漳泉械鬥等事件，或因政治原因，或因經濟原因，基本上都因文化的隔閡而引發衝突，一方面我們不希望歷史重演，一方面其實可以藉著觀光旅遊，從事一趟療傷、懷痛的深度主題文化旅遊。

至於因為基於「文化尊重」而「交流」或「學習」，歷史上則是所在都有，例如日本歷史上先有學習中國的「大化革新」，後又學習文藝復興的「明治維新」；還有中國清末康有為發起的「戊戌變法」，或稱「百日維新」，姑且暫不論其功過，但卻都是屬於很典型的溫和、文明的跨域文化動因，從事觀光導遊者必須瞭解這些原理與常識，才能為遊客們講解一些道理出來。例如日據時期日本人在臺灣為何會建有這麼多像總統府、國立臺灣博物館、臺中車站等巴洛克式建築？就要從日本占據臺灣，也就是正逢明治天皇實施學習歐洲文藝復興的明治維新時期，因此種下日本帝國富強的基礎。

參、文化觀光居跨域連續帶的分水嶺

「文化觀光」算是跨域文化互動發展連續帶的歷程中，介於野蠻、激烈到文明、溫和的中數，是連續帶過程的分水嶺，這是因為文化觀光有正、負兩面，不見得只有正面功能而沒有破壞力，如遊客的壞習慣，在野柳女王頭刻上到此一遊的文字；也多少帶來垃圾污染環境及禁不住過度欣賞而觸摸兵馬俑；或者儘管已經標示禁止攝影卻仍有遊客對著千年珍貴古文物拍照等，這些都是負面的行為，是在破壞文化資源，必須再加強遊客行為倫理教育。

正面來看文化觀光，它可以讓觀光客從不同文化角度與立場，藉著看熱鬧、好奇、探秘、懷舊等旅遊方式，去欣賞不同文化的意義和美善，甚至虛

[4] 按：該事件起因於清同治10（1871）年琉球人因颱風漂流至屏東八瑤灣，誤入牡丹社，多人被當地土著殺害，日本就藉口派兵侵臺，史稱「牡丹社事件」，又稱「臺灣事件」。

[5] 維基百科，http://zh.wikipedia.org。按：西來庵事件又稱為噍吧哖事件及玉井事件，發生於1915年，是日治時期臺灣人武裝抗日事件中規模最大、犧牲人數最多的一次，也是臺灣人第一次以宗教力量結合反抗日本統治的重要事件，更是臺灣漢人移民最後一次武裝抗日。因為策劃革命的地點在臺南市西來庵五福王爺廟，所以稱「西來庵事件」；起義事件首要人物是余清芳（1879-1916），所以也叫「余清芳事件」，此外還有羅俊、江定等人。由於參與事件的義士遍布全臺各地，據臺灣總督府統計，於事後被捕的人數多達1,957人。

心學習他人文化優於自己的地方，這比起文化戰爭、殖民或文化侵略等企圖以野蠻方法改造對方，變成客觀地欣賞、尊重異類文化，透過解說導覽或交流的觀光旅遊，就文明許多了。

文化觀光或多或少本來就是「文化衝擊」的力道之一，但不見得完全是負面的現象，有時是一種文化成長或現代化的正面現象，從歷史的經驗法則觀察，當不同族群文化的差異，撞擊在一起的時候，大都會產生彩虹般的燦爛。

以臺灣歷史與族群為例，苗栗南庄「賽夏族矮靈祭」本來是該族子民利用午夜舉行的祖靈祭拜儀式，是很忌諱閒雜外人旁觀的，但是為滿足人們的好奇與探秘心理，經過多年來發展結果，終於開放觀光客深夜造訪，因而打擾了寧靜的原鄉與祭典儀式的神聖莊嚴，且已經變成國人及外國觀光客極其喜愛的觀光資源，正因為觀光客好奇而紛往學習與研究，因而興起如何珍惜這種文化遺產的省思，也因大家的珍惜重視而獲得保存的機會，更因保存而又讓觀光產業得到長足發展。如此一來，就行銷了原本神秘的賽夏族矮靈祭的寶貴文化資產，將世界獨特的祭典文化推廣到世界各地，又導引進來一波波的觀光客，這或許就是文化觀光在跨域文化動因連續帶中，介於野蠻、激烈到文明、溫和的中位，是連續帶過程的分水嶺，這也是文化觀光有正、負兩面的最佳詮釋，更是世界上其他地區的文化襲產發展觀光的範例。

因此，文化觀光沒有像政治家、侵略者般視異文化為眼中釘、肉中刺；或一樣地以武力、殖民等野蠻、激烈的方式去逼另一個異文化就範；更沒有像靠著因仰慕該國文化而前往留學、通婚等需要漫長時間的溫和、文明的方式，就可以透過短時間內的旅遊活動去認同異文化，所以可說是各種跨域文化動因中比較中性、持平的，居跨域文化動因連續帶的分水嶺。

充滿神祕引人好奇的苗栗南庄賽夏族矮靈祭。

肆、推動跨域文化觀光的重要性與準則

一、推動跨域文化觀光的重要性

為什麼推動跨域文化觀光很重要呢？John Mattock認為，那是因為大家都已經感覺到[6]：

1. 世界變小了（the world has shrunk）。
2. 情感共鳴會帶來好商機（empathy is good business）。
3. 文化影響觀念（culture influences perceptions）。
4. 文化影響行為舉止（culture affects behavior）。

因此，藉著文化差異性的認知，帶動跨域文化觀光，已經是觀光產業的新趨勢，也是新創意。不只是旅行的問題，就是餐飲、旅宿，以及所有觀光旅遊服務，都已經感受到有其需要性的存在。但到底是那些人需要研究跨域文化？John Mattock認為下列的人應該都有需要[7]：

1. 到國外旅行或經商，希望有世界觀的人。
2. 在本土作東道主，接待外國客人。
3. 總部與駐外附屬機構之間經常交流。
4. 作為多國團隊成員，需要經常互動。
5. 企業組織須參加許多國家的會議。
6. 推動員工必須在國際上有事業發展的老闆。
7. 致力開發及改善海外市場的企業。
8. 國內或國際連鎖經營者。

John Mattock認為，上述這些是需要研究跨域文化的人，從其實際行為面來看，不也就是對跨域文化觀光都有需求的人嗎？因為文化觀光本質上就是跨域的行為，無論所跨領域大、小、遠、近如何，其實都是跨域行為，不只是國外旅遊容易瞭解跨域行為，就是從國內旅遊而言也是如此，例如我們計劃到另一個縣市、另一個族群，或是觀賞另一個節慶活動，基本上都是離開自己的生活文化圈，到另一個比較陌生的文化圈去旅遊，這個目的地的文

[6] 左濤譯（2002），John Mattock著。《跨文化經商》（*Cross-Cultural Business*）。香港：三聯，頁3。

[7] 同上註，頁13。

化圈只有陌生與熟悉的程度差別而已，本質上還是跨域行為，這不就是與John Mattock的看法不謀而合了嗎？因此推動跨域文化觀光對觀光發展極為重要。

二、跨域文化觀光的行為準則

如果您相信跨域文化問題很重要，John Mattock認為那就要研究一種策略來處理這些問題，當然包括他沒有提到的跨域文化觀光的問題來作為行為準則：

1. 我們欣賞和享受文化的多樣性。
2. 承認我們自己的觀點受成長的薰染與本土文化的局限。
3. 努力試圖理解他人的觀點，因為知道這些觀點也是受其文化背景的影響。
4. 我們要做一些學習或準備工作來更瞭解這些不同文化的背景。
5. 我們要有開明的思想，千萬不要將一種文化模式搬到另一個人身上。
6. 情感共鳴會帶來好商機（empathy is good business）。

John Mattock從企業的角度，還要大家想像一下在兩個供貨商進行選擇，當他們提供的價格、質量和條件不相上下時，一個是對您的國家、人民、歷史、文化、語言，甚至經濟、法律表現出濃厚的好奇心，並很積極地要按照您們當地的習慣建立一種良好的工作關係；另一個則沒有這些雅興，就事論事，只顧手頭生意，並希望所有生意夥伴都符合一般和正確的方式看問題與做生意。那您會選擇跟那一個人做生意？這就是「主觀」的問題，跨域文化觀光也同時跟John Mattock在商場上的看法一樣，注意到「主觀」的問題，業者要跳脫「主觀」的覺知，表現出濃厚的好奇心，並積極地要按照當地的習慣建立一種良好的工作關係。遊客也要跳脫「主觀」的覺知，表現出濃厚的關心，尊重當地文化，這是跨域文化觀光的行為準則。

三、「哈」異文化的省思

在跨域文化觀光過程中常會見到有兩種極端的現象，應該也是病象，一是諂媚的「哈」（hot）異文化，如過度哈日、哈韓或崇洋，卻小看自己，漠視自己的文化；一是驕傲的「踐」自己所屬的母文化，總是沉浸在自己文化的優越感之中，批評或蔑視異文化；這兩種是常見於跨域文化觀光行為的

過與不及的病象。因此遊客行為與倫理教育就很重要,哈異文化的結果容易喪失自信心,迷失自己;蔑視異文化的結果又容易「知障」,失去了學習機會。文化可以被比較,但要尊重;文化可以好奇,但這是學習的好機會。

因此,「尊重」與「學習」是破解與治療這兩個跨域文化觀光病象的不二法門,任何文化旅遊行程中如有聽到、聞到、看到,因此感受到「落伍」、「迷信」、「好可憐」等的負面字眼的態度與驚叫;以及「好棒」、「好帥」、「酷斃了」的過度「哈」(hot)異文化字眼的崇拜,都不是文化觀光活動的健康行為,這有賴遊客與業界提升自我文明修持,特別是與觀光旅客朝夕相處的領隊與導遊人員的專業素養,都要一起努力加以提升。

冬季戀歌電影場景把韓國原本寧靜的南怡島,藉著觀光旅遊而繁榮了起來。

第三節　跨域文化觀光產品設計原理

　　跨域文化觀光產品的設計層面很廣，除了前述經營企業及工業產品之外，觀光方面還包括遊程設計、旅館裝潢、餐飲服務、菜單設計等，本節不想一一加以列舉，但希望將一些設計原理，譬如從歷史詮釋的前後戲臺理論、掃描文化戰爭的跨域文化動因、外勞文化與臺灣文化的互動、東西方文化的差異與跨域、宗教文化的差異與跨域等原理與應用問題加以論述。

壹、從歷史詮釋的前後戲臺理論

　　為了方便將跨域文化原理實際應用到文化觀光發展，實在有必要再將前述有關跨域文化發展連續帶的動因或現象，加以詮釋列舉說明。但無論如何詮釋，其實也都脫離不了文化構成因素中人、時、地三者的互動，也就是族群的、歷史的、地理的爭戰與互動，難怪也有人形容跨域文化，其實就形同「前後臺演戲」現象，前與後就是「時」、戲臺就是「地」，演戲的「人」透過劇情的變化，很自然地演出了迥然不同的精采戲碼來，而有了班級文化、家庭文化、企業文化、社區文化等，都是可以用這個理論加以詮釋的。

　　以臺灣一地作為戲臺來比喻吧，荷蘭人來臺演了三十八年荷蘭時期的戲；荷蘭人走了鄭成功來了，雖然才短短二十二年，但也演出了影響臺灣文化發展的戲碼；然後清朝領臺二百一十一年、日本人據臺五十年，以及國民政府撤退到臺灣來，都同樣在這個舞臺上各自演出所屬族群（人）熱衷的、精彩的戲碼文化，應用這個原理，吾人可以開發無窮無盡以時間為縱軸的文化觀光遊程，例如臺灣建築文化之旅、臺灣服飾的變遷、二二八事變始末療傷之旅等。或是「臺灣建築文化之旅」、「臺灣日據時期建築文化之旅」，然後更深入的「臺灣日據時期客家建築文化之旅」，具有歷史的深度與廣度，這都要從前後歷史沿革切入，安排具有特色的各種主題，從事深入搜索，應該都會是具有市場潛力的跨文化旅遊商品。

　　因此，瞭解歷史演變，從歷史詮釋文化形成的前後戲臺原理，那麼太多糾葛不清的臺灣與中國大陸兩岸問題，以文化來說，其實很容易就可以從如**圖**4-5「臺灣歷史的前後戲臺理論概念圖」輕易區別出來了。

文化觀光
Cultural Tourism

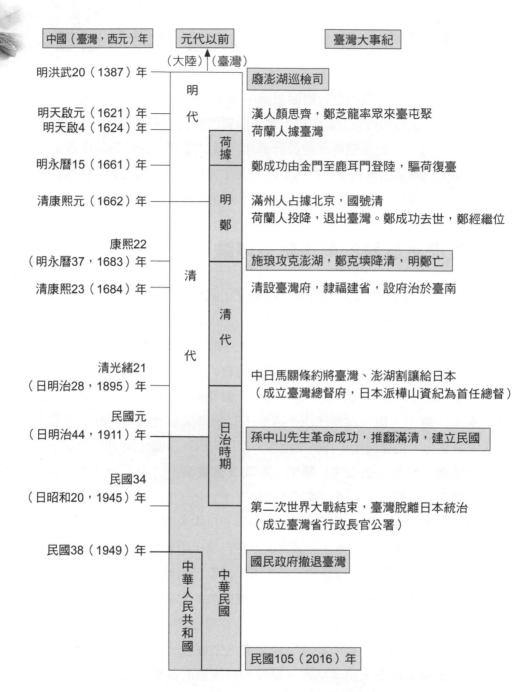

中國（臺灣，西元）年	元代以前	臺灣大事紀

明洪武20（1387）年 —— 明代 —— 廢澎湖巡檢司

明天啟元（1621）年 —— 漢人顏思齊，鄭芝龍率眾來臺屯聚
明天啟4（1624）年 —— 荷蘭人據臺灣

明永曆15（1661）年 —— 荷據 —— 鄭成功由金門至鹿耳門登陸，驅荷復臺

清康熙元（1662）年 —— 明鄭 —— 滿州人占據北京，國號清
荷蘭人投降，退出臺灣。鄭成功去世，鄭經繼位

康熙22（明永曆37，1683）年 —— 清代 —— 施琅攻克澎湖，鄭克塽降清，明鄭亡

清康熙23（1684）年 —— 清設臺灣府，隸福建省，設府治於臺南

清光緒21（日明治28，1895）年 —— 中日馬關條約將臺灣、澎湖割讓給日本
（成立臺灣總督府，日本派樺山資紀為首任總督）

民國元（日明治44，1911）年 —— 日治時期 —— 孫中山先生革命成功，推翻滿清，建立民國

民國34（日昭和20，1945）年 —— 第二次世界大戰結束，臺灣脫離日本統治
（成立臺灣省行政長官公署）

民國38（1949）年 —— 中華人民共和國 / 中華民國 —— 國民政府撤退臺灣

民國105（2016）年

圖4-5　臺灣歷史的前後戲臺理論概念圖

資料來源：作者整理繪製。

貳、掃描文化戰爭的跨域文化動因

　　所謂文化戰爭（culture wars）也可以稱為**文化侵略**，它可以因為研究者的角度而不同，例如韓特（James Davison Hunter）在他1990年出版的《文化戰爭：為美國下定義的一場奮鬥》（*Culture Wars: The Struggle to Define America*）一書中，從宗教研究的角度認為當今的文化戰爭是基督教基本教義派和世俗進步主義者根據自己的價值，意圖為美國尋找定義而引發的戰爭[8]。但是從觀光研究者的角度，個人希望能直覺地將歷史上所有影響文化質變的戰爭，無論原來它的戰爭目的是為了爭領土、爭主權，還是為了復仇、為了愛情，不惜一切爭得女人芳心的淒迷悲慘經過，但本質上已經因為強大的異文化入侵力量而影響了原來文化的態樣，都可稱為文化戰爭。文化觀光的創意與商機，不是要大家抱著幸災樂禍的心情，而是企圖如何藉著這場戰爭的故事始末及情節，設計開發成為有市場潛力的遊程，隨著憑弔戰爭路線、戰場景點時的起伏心情，來警醒或教育世人。

　　一般可以瞭解，臺灣跨文化現象的動因有殖民地（日本、荷蘭、西班牙）、戰爭、移民社會、外勞政策、觀光旅遊、商務貿易、學習。一些接受不了外來文化者時有所聞，例如清領初期的朱一貴、林爽文及戴潮春的所謂三大民變；日據時期的羅福星、林少貓、柯鐵、莫那魯道、林獻堂，甚至臺灣民主國的成立，都是文化戰爭或文化侵略動因下，很好的跨域文化觀光遊程設計題材。

　　世界歷史上最有名的戰爭，因而造成跨域文化的動因首推西方的「十字軍東征」，以及東方的「蒙古人西征」，其對文化的影響可整理如**表4-2**。

　　這兩個歷史上的戰爭動機，其實不是真為文化目的而戰，但結果卻促成了東西文化的大融合，其他歷史上還有大小不等、動機不同的戰爭，甚至某一國家的內戰，如美國的南北戰爭、中國的五胡亂華、安史之亂、太平天國，就是剛好百年推翻滿清的國民革命，無不造成文化的空前劇變。小規模又大家比較熟悉的臺灣開發史上也比比皆是，如漳泉械鬥、朱一貴、林爽文、戴潮春等事變，本質上都不是因為文化動機的文化戰爭。研究這些文化戰爭，除了可以對文化「人、時、地」互動因果的瞭解之外，還可以從戰爭典故、人物、動線，去規劃很有創意的體驗型、緬懷式的特色主題遊程，是值得開發的文化觀光課題。

[8] 王佳煌、陸景文譯（2005），James Davison Hunter著。《文化戰爭：為美國下定義的一場奮鬥》（*Culture Wars: The Struggle to Define America*）。臺北：正中書局，序。

表4-2　歷史上有名的文化戰爭

事件	十字軍東征	蒙古人西征
時間	1096-1291（共195年）	1219-1300（共81年）
次數	八次	三次
動機	挽救東羅馬帝國收復聖地	意外事件引起（花剌子模殺害蒙古商人）
領導人	羅馬教皇	第一次　成吉思汗 第二次　拔都 第三次　旭烈兀
影響	打開東西方交通，使歐亞文化接觸	東西方陸道再通，歐亞混合，接觸頻繁

資料來源：作者整理。

參、外勞文化與臺灣文化的互動

開放「外勞政策」各有褒貶，但如果是從文化觀光或跨域文化的角度，卻是一項可以發展無限創意的觀光商機，以下列舉越南、泰國這兩個大家熟知的外勞輸入國家，在臺灣因為異文化而引起跨域文化的質變現象來探討。

一、越南

我們一般人對越南的印象應該從南海血書開始，越南這個國家的動向便走上了現代的舞臺。越南是一個多災多難的國家，被很多外來的敵人統治過，而最早、也是最久的統治國家就是鄰近的中國，也因此越南受中國文化的影響是最深遠的，在13世紀前越南的文字還是以漢字為主，一直到現在越南的街道上還可以看到中國文字刻印在建築物上。

1859年法國藉著自己的船堅炮利，入侵後占據了當時著名的商港——西貢，在南北越統一後改名為胡志明市，在法國殖民地時代，雖然受到法國人的統治，但是法國人的文化也帶給了它現代化的建設與發展，包括建築與飲食，都有法國人殖民發展的影子。胡志明市是目前臺商在越南投資的主要地方，因為交通與資訊的發達，連帶生活習慣與飲食文化也受其影響。

越南有具靈氣的湄公河流經的區域，這也造就了越南食材的取之不盡、得天獨厚的優點，如果說中國菜是大家閨秀，那麼越南菜就是小家碧玉了。越南菜的菜餚供應特色，大菜的部分較少，服務品質當然也說不上，一般供應的充其量應該說是「小吃」或「點心」較為合適，河粉、越南春卷、越南包、越南海鮮飯、象魚越南卷等，如果以我們的餐飲服務標準來說，應屬於

點心小吃類的服務。餐具的擺設，除了一雙筷子、湯匙之外，就是一雙萬能的手。

二、泰國

從1990年開放外勞到臺灣受僱，東南亞經濟發展較為落後的國家，紛紛申請到臺灣來幫傭或從事勞動基層的工作。外勞的文化在臺灣也另有發展，其中以越南、泰國的外勞輸入人數最多，所謂的「人不親、土也親」，當同鄉人到異地工作相遇時，特別會珍惜這份緣，外勞在假日相聚一起，除了聊天紓解內心的思鄉之苦外，製作家鄉風味的菜餚更可以安慰異地遊子的心，在這樣的背景下，許多從越南或泰國下嫁到臺灣的「外籍新娘」，洗手做羹湯讓同鄉人品嚐。

剛開始是一家家名不經傳的家庭式小吃店，在假日會有許多外勞在固定的場所聚會，漸漸這些越泰的美食也日久傳開來，除了外勞喜歡這些家鄉味外，喜歡多樣變化的臺灣消費者，也開始嚐鮮了。這種因為外勞朋友帶來的越菜、泰菜，加上臺灣原住民的飲食、閩南人的料理及廣東人的客家料理，

受到跨域文化的影響，因而呈現馬賽克（mosaic）文化現象的臺灣飲食市場。

還有西洋料理、日本料理，如果有人問說臺灣的飲食文化是什麼型態？好像一時也不好回答，乾脆就答說是「馬賽克（mosaic）飲食文化」，因為它是高度跨域文化的結果與現象。

肆、東西方文化的差異與跨域

應用東西文化差異，除了可以針對不同客群設計投其所好的遊程之外，還可以因應東西方遊客帶團解說時，更能深入契合其文化背景，提高旅遊興趣與滿意度，一般來說，東西方文化的主要差異，經整理及比較可以繪如**表4-3**。

根據**表4-3**，可知東方文化不一定就是指中國文化，因為香港、澳門、臺灣、日本、韓國等地的文化，基本上都屬東方文化。但是以中國文化代表東方文化與西方文化比較，一般說來有如下較明顯的文化差異存在：

1.中國文化以農立國，長久以來均須依賴自然而生存，因此農民對環境

表4-3　東西方文化比較表

項目	東方文化	西方文化
特色	向內心探索	向外物探索
價值的根據	人與天、地、萬物和諧一體，認為「天」只要去體會它，就可以肯定它	以上帝為一切價值的根源，不斷邁向天地萬物，以尋求上帝真正的旨意，於是發現很多自然規律（因而造成科學的進步）
科學	較不發達	飛躍進步
文化基礎	家庭倫理	民主、法治
社會現象	坦誠相對、互諒互助	務實、守法、隱私
宇宙觀	順應自然、天人合一	征服自然、人定勝天
倫理觀	崇尚道德倫理、重家庭	重知識、重團體
知識觀	實用性、直覺（知識為人生而存在）	理智、系統分類（知識獨立於人生）
宿命論	一命、二運、三風水、四積陰德、五讀書	上帝主宰一切，信上帝得永生
飲食	合菜	一人一份
建築	三合院：大家族、祠堂	美感設計：小家族、庭院
優點	肯定自我價值、重視家庭倫理	科學、法治
缺點	民主法治觀念淡薄，科學不發達	過分重視物質文明，忽略精神文明

資料來源：作者整理。

的人與事皆隨緣惜情，敬重自然，不肆意破壞自然萬物，這種建基於農業的中國文化，很容易地就會以「順應自然」與「天人合一」為根本。而西方文化以希臘文化為根本，希臘文化發源於商業貿易，基於商業需要發展向外拓展的殖民事業，所以希臘人重視航海科技及天文知識，從而培養產生「征服自然」與「人定勝天」的精神，這也就成為西方文化的傳統。

2. 中國文化重視倫理或倫常綱紀，處處以人品為先，而後學問，所以讀書先重德性培養，然後才講究知識的探討。而西方文化則有「為學問而學問」的精神，如希臘亞里斯多德曾說：「吾愛吾師柏拉圖，勝於餘物。然吾愛真理，勝於吾師。」西方人由此逐漸養成這種真理至上的傳統，所以科學得以昌明。

3. 中國文化以孝道為本，重視家庭觀念，所以詩、書、五經皆教導士人重視家庭倫理，所謂「百善孝為先」就是這個意思，可知中國文化以家庭倫理作為生活的核心。而西方文化則重視個人（individual），認為家庭的成立，最初實起源於自然生理的血緣關係；而家庭恆為個人的束縛。所以提倡家庭成員應互相尊重對方意願，家庭聯繫也不可太緊密。另外由於歐洲小國林立，戰爭劇烈，起因於人民要依靠國家保護，因此對國家親近，造成西方有重團體多於重家庭的文化傳統。

4. 中國人重視日常倫理，是以重視個人的感悟。這正是孔子所說的「默而識之」；孟子所說的「盡心而知性，知性以知天」；禪宗六祖慧能所說的「明心見性，當下即悟」的道理。由於中國人重自然與人生的契合，因而對自然的認知重在體悟，而不在客觀的研究。西方文化則崇尚理智，且依賴抽象思維、邏輯推論和客觀經驗。

5. 中國文化自始即注重日常倫理的實踐，一切知識均用以促進人際間的和諧，「洞悉世情皆學問，人情練達即文章。」即說明了中國文化重視知識的實用性，而不欲把知識分割得太瑣碎，失掉知識對人倫生活的應用價值。換句話說，知識為人生服務才有價值。而西方文化則相反，因此實事求是，重視科學。

其實就是同樣受到儒、釋、道影響的中國文化或東方文化，也會有明顯的文化差異存在，曾經就流傳有一個網路笑話，教人比較西洋人如何從旅遊地區中分辨東方觀光客的國籍？經過再蒐集其他參考書籍，加上這個網路笑話之後，整理如**表4-4**，對日本、韓國、臺灣、香港、中國大陸等東方國家

表4-4　西洋人分辨不同東方國家遊客比較表

國別	日本人	韓國人	臺灣人	香港人	中國人
旅遊行為	櫥窗前以高分貝尖叫：「哇……卡哇依捏」	坐在遊覽車上猛補妝，而其實臉上的粉已經很厚了	大太陽底下撐洋傘	常聽到「好賽雷」的驚叫聲	香煙不離手
化妝	化妝但是不美麗	化妝化得很美麗	不美麗也不化妝	美麗也不化妝	美麗也不化妝
與導遊互動	導遊說話，團員會頻頻點頭並出聲回應	導遊拿著小旗子，所有的團員都緊跟著，全體距離不超過10公尺	導遊拿著大旗子，所有的團員跟在後面，但全體距離可長達100公尺以上	導遊拿著大旗子，所有的團員跟在後面，但全體距離可長達100公尺以上	導遊拿著大旗子，所有的團員跟在後面，但全體距離可長達100公尺以上
講手機	忘了手機存在	忘了手機存在	一邊觀光一邊講大哥大	一邊觀光一邊講大哥大	一邊觀光一邊講大哥大
說話音量	輕聲細語	輕聲細語	嗓門大但不會吵到他人	嗓門又大、又吵	嗓門又大、又吵
衣著	整齊	整齊	隨便	整齊	出來玩還穿西裝打領帶
拍照	走到哪拍到哪	走到哪拍到哪	走到哪拍到哪	走到哪拍到哪	走到哪拍到哪
旅遊習慣	多讚美、常點頭微笑、買與不買常不殺價	與日本人同	1.上車睡覺，下車尿尿，遇廟拜神，一入旅館，大吵大鬧 2.看了別人買東西，不管自己需要或不需要都要跟著買	雖有中國人習慣，但卻有英國人紳士風度	1.上車睡覺，下車尿尿，遇廟拜神，一入旅館，大吵大鬧 2.已經很便宜了，還是愛殺價

資料來源：整理自網路旅遊文章及親自觀察。

遊客最赤裸裸的觀光客旅遊現象比較，雖然或有不近事實或幾近譏諷情事，卻也算是文化差異現象，仍然值得大家省思，或是領隊及導遊人員帶團時可作為遊客教育之參考。

伍、宗教文化的差異與跨域

利用文化差異設計文化觀光商品，還要兼顧「文化距離」的問題，特別是與宗教及信仰有關的文化觀光更有需要。所謂**文化距離**（cultural

distance）就是指各種文化差異下所產生的一種文化認同感，若對某文化認同感愈強烈，則文化距離愈短；反之，彼此的差異就愈大。領隊、導遊帶團必須注意這種文化距離的問題，才能獲得較高的遊客肯定，其他在餐飲準備、飲食方式及服飾要求上，也是必須留意的。

目前世界上三大宗教的觀光遊客所在多有，特別在觀光客倍增政策的要求下，企圖讓所有觀光客都能有賓至如歸的感覺，那就必須瞭解這些遊客的宗教信仰背景，旅遊產品行銷連鎖經營、航空公司準備餐食、觀光旅館客房內擺放聖經、佛經或可蘭經，還有在客房天花板的適當角落，標示麥加聖城方向的指示標記等，都能讓這些不同信仰的虔誠教徒賓至如歸。（世界三大宗教的比較可參見**表10-1**）

 # 第四節　文化差異觀光產品設計

雖說人比人會氣死人，但是人類愛比較的天性依然有增無減，比較才會進步也是不爭的事實。文化觀光如果善用人類這個天性與心理，必定能夠開發琳瑯滿目的商品，創造無窮無盡的商機，文化差異觀光產品設計時，就是要掌握人類這個天性與心理，締造觀光業績。

壹、設計原理

從文化觀光主題遊程設計與行銷的角度而言，不論是準備設計一套具有市場行銷價值的產品，或希望獲得一趟深度知性的自助旅遊，甚至設計跨文化菜單、旅館服務及遊樂區設施，都必須事先蒐集旅遊目的地的資訊，從而深入瞭解與旅遊者本身所處的文化差異性，然後就差異性懸殊的文化特徵或特色，加以觀察記錄下來，如果能由一組志趣同好者共同觀察、討論、記錄，再彙整成為共同心得更佳，此即集思廣益。

當有了共同心得，包括搜索到了不同族群、飲食、服飾、歷史建築、交通運輸、宗教信仰、節慶祭典、古文明，甚至世界遺產等具體的文化內涵與興趣之後，就可以進而設計成可待價而沽，且具有知性、感性而與一般大眾或陽春的旅遊商品迥然不同，又獨具異文化風味，也就是顯得更特殊、又討喜，很吸引客人來體驗享受的特色遊程、跨國風味料理、跨文化連鎖旅館建

築與經營，或與本地不同而具有濃濃異國風味的服務方式，相信源源不斷的商機就在您對文化差異的感應能力，有的人漫不經心，有的人像觸電了似地如獲至寶，再發揮創意，加以包裝行銷，問題是在文化差異的敏感度該如何獲得。

貳、文化差異停、聽、看的練習

除了少數人有發覺文化差異的天分之外，大部分都要靠學習。除了努力閱讀歷史文化群書，就是要訓練有效的文化差異觀察力，吾人可將之稱為「文化差異停、聽、看的練習」，其實驗步驟如下：

第一步　選擇一組學生或觀光旅遊同好，給予一個共同時間一起觀察與欣賞不同地區的文化。

第二步　設計觀察矩陣表格，選擇計畫區別文化差異的地區，如北美洲、拉丁美洲、非洲、中東與中亞、東南亞、南亞等世界六個地區的教學影帶。

第三步　再就人（族群）、時（歷史）、地（地理）等文化形成因素，以及食（飲食）、衣（服飾）、住（建築）、行（交通）、信仰與宗教，以及藝術等文化實質內涵作為觀察記錄項目。

第四步　每一個地區經過每位參與者用心觀察後，必須在印象最清晰時，以最快速時間、用最簡練的關鍵字眼，記載世界各地各個項目的文化特徵。

第五步　最後再請參與者賦予各該地區文化整體的綜合印象，作為各該地區文化停、聽、看的總結，然後再繼續共同觀賞另一個地區的文化教學影帶。

第六步　全部各地區教學影帶觀察後，再將所有參與者記載表格彙整，求異存同，也就是將大家所見相同的共同關鍵字只留下一組，其餘刪除，再尋求其他不同且新奇關鍵字的特徵，製成集體成果總表，就可以很容易看出差異。

應用這個文化差異停、聽、看的練習，可以拜媒體及電子網路發達之賜，節省出國考察的時間與經費，在短期間內就可以清處楚分辨出各地不同文化的特徵，作為設計既特殊又新奇的觀光旅遊產品之活水源頭，從而創新

表4-5　北美洲、拉丁美洲、非洲、中東與中亞、東南亞及南亞文化差異表

地區／文化特徵	北美洲	拉丁美洲	非洲	中東與中亞	東南亞	南亞
族群（人）	全球人種，種族融合（歐洲人、非洲人、亞洲人、印地安人）	今：民族融合（印第安人、歐洲移民、非洲人）昔：馬雅人、印加人、阿茲特克人	在五十個國家有超過一百種人種、多數黑人、原住民、最早的人猿、歐洲殖民	多元種族（阿拉伯人、猶太人、巴勒斯坦人、以色列人）	多元種族（中國後裔、馬來族、印度人）	兒童多於老人、人口密度高、貴族平民之分、雅利安人、印度人
歷史（時）	移民史、18世紀獨立	馬雅文化、由哥倫布發現、15世紀移民陸續加入、1820年陸續獨立	西元8000年前埃及古文明、歐洲殖民地、15世紀發現好望角	兩河流域古文明、文字的發源、鄂圖曼帝國、戰亂多	西元前2000年，受中國影響大	屬古印度文明、孔雀王朝、蒙兀兒帝國、英國殖民、1947年印度獨立
地理環境（地）	美國、加拿大、天然資源豐富、農漁畜牧業	墨西哥以及中、南美組成	熱帶地區、沙漠、逐水草而居、歐洲列強劃分各國疆界	中西交界、兩河流域、高山	赤道雨林、與中國接壤	印度與周邊小國、人口密集
飲食	多元飲食文化、魚、小麥、豆類	玉米、馬鈴薯為主、番茄、小麥、豆子	農漁畜牧、穀物、逐水草而居	多樣化、雜糧、回教不吃豬肉、重口味、農耕畜牧	農漁業、香料多、重口味、米食為主	農漁業、重口味、伊斯蘭教不吃豬肉、佛教不吃牛肉、咖哩、辛辣
服飾	多元服飾、移民帶來了各種傳統服飾、受歐洲及非洲影響	原移民服飾受歐洲影響，原住民色彩濃厚、色彩鮮豔	富含民族特色，鮮豔、簡單、面具、草編織品	白色、黑色為主；婦女戴頭巾與面紗；男人戴帽或頭巾	泰越緬各民族服飾受中國影響，服飾鮮豔；泰北長頸族	傳統服飾鮮豔；男著頭巾；女著紗麗並全身包裹
建築	歐式建築、都市化大樓，各個移民有各自的風格	歷史古蹟、教堂、豪宅蓋在廣場附近	城市：歐式建築 鄉村：自然建材，草屋、泥造屋	有許多古老建築：伊斯蘭教建築、清真寺、馬賽克裝飾建築、石造建築	多樣宗教、遺產、殖民、歐式建築、受中國影響、摩天大樓、石雕建築、伊斯蘭教尖塔	宗教建築、罕堵坡、泰姬瑪哈陵、佛寺、堡壘、宮殿

Chapter 4

文化差異與跨域文化觀光

117

（續）表4-5　北美洲、拉丁美洲、非洲、中東與中亞、東南亞及南亞文化差異表

地區／文化特徵	北美洲	拉丁美洲	非洲	中東與中亞	東南亞	南亞
信仰與宗教	基督教、天主教、猶太教、希臘正教	天主教、巫毒教、基督教	伊斯蘭教、基督教、萬物有靈論、巫術	伊斯蘭教、猶太教、基督教的發源地，主張一神論	佛教、印度教、伊斯蘭教、基督教	佛教發源地、印度教、伊斯蘭教、猶太教
藝術（音樂、繪畫等）	各地移民帶入自己的文化，後多元文化融合爵士樂、嘻哈音樂、西班牙舞蹈	多樣藝術文化、傳統手工藝、銅器、笛子、村莊樂隊、舞蹈節奏熱情	各原民文化、天然樂器、舞蹈為主、音樂以打擊樂為主，音樂、舞蹈在生活中很重要	馬賽克藝術、手工地毯、肚皮舞、瓷器、木器、顏色豐富	獨特藝術風格、編織品、木雕、石雕、竹子舞、音樂、舞蹈	受宗教影響大、陶瓷、編織物、街頭藝人、雕刻、手工藝、弄蛇人
整體（文化）綜合印象	經濟強國、文化大融合，兼容並蓄、民主、先進、自由開放	受西班牙、葡萄牙影響極深，民族性豐富、歷史文化豐富、貧富差距大、藝文活動多元、舞蹈風氣盛行、多混血、人民熱情、樂天知命	城鄉貧富差距大、豐富古文明、殖民色彩重、經濟難提升、落後	三大宗教發源地、伊斯蘭教色彩重、傳統現代共存、城鄉生活方式差異大、緊張衝突的鄰國關係	受外來文化影響極大、新舊生活方式差異大、貧富差距大、宗教對人民影響很大、多文化種族融合	多樣的生活方式和文化、種姓階級、貧富差距大、傳統和信仰影響很大、人口密度高、樂天知命

資料來源：作者實驗觀察整理製作。

旅遊內容、活潑旅遊市場。**表4-5**為靜宜大學觀光系、所98學年度選修文化觀光研究的56位同學，依據前述步驟進行觀察後，經彙整並歸納每位同學觀察紀錄所得的文化差異，特列供參考。

　　這種文化差異停、聽、看的練習方法，其好處有節省時間、經費，又可以集結同好共同欣賞各地文化，相互交換心得，凝聚共識，聯繫情誼。但是缺點也很多，最主要是沒能腳踏實地去感受情境，體驗在地文化，如果有疑問也無法馬上獲得印證，對所得到的文化差異印象，有可能失之交臂。

參、文化差異在觀光上的應用

　　「文化差異停、聽、看練習」目的只是培養觀察各個文化之間差異的能

力，觀察的結果，最重要還是要會應用在觀光產業的發展上，來滿足旅遊者的新鮮與好奇，以下是幾個大家熟知的應用方式：

一、在連鎖經營上的應用

連鎖經營早已是一個全球性的發展趨勢，有的旅遊消費者已經很偏好某一類型的產品或服務，到世界各地經商或旅遊就很自然地急於找尋自己喜歡及消費習慣的商家接受服務。例如麥當勞（McDonald）或肯德基（KFC）在世界各地都有連鎖，雖然廣告招牌都一樣，但是都會利用各地文化差異去求變，如南亞、印度地區就不賣牛肉漢堡，伊斯蘭教地區也會有豬肉製品，連各地區的新年節慶，也都配合當地文化做裝飾，連歡迎光臨的麥當勞叔叔到了佛教國家的泰國也因受文化差異的影響，改為雙手合十的造型。

麥當勞在世界各地以同樣招牌販賣不同信仰的文化餐食（泰國的麥當勞叔叔以雙手合十呈現多元文化差異）

二、在餐飲旅館服務的應用

　　很多國際觀光旅館客房內會因應國際觀光客的不同信仰，同時擺放新、舊約聖經、可蘭經及佛經，藉以尊重不同宗教的旅客，有的還會在天花板上標示麥加聖城方向的指示箭頭標記，藉以方便伊斯蘭教徒一天數次的禱告。

　　在餐飲料理或菜單設計上，有的會尊重素食主義者在五花八門的豐富佳餚中搭配一、兩樣素食餐點。還有為因應泰國、越南等日增的外勞，餐飲界也紛紛推出泰式或越式料理，各大賣場及百貨公司都競相爭設美食街，真正臺灣本土料理在外來文化衝擊下，日見式微，不久的將來，在過度尊重文化差異的影響下，難免很快被融合成另一種兼容並蓄的新料理趨勢，就如之前定義的所謂「馬賽克」飲食文化。

　　在歐洲也一樣，很受不同觀光客歡迎的Best Western連鎖餐飲旅館，到了希臘也隨俗地把牆面外觀漆成藍白相間的顏色；而原來綠色的Starbucks Coffee招牌到了希臘卻變成黑色，這些可說都是連鎖經營者善用市場文化差異的例子。

國內知名的連鎖餐飲。

在希臘的Best Western及Starbucks Coffee連鎖餐飲旅館。

三、在遊程設計上的應用

　　文化差異及跨域文化應用得最多，也最淋漓盡致的莫過於「遊程設計」。特別是打破傳統劉姥姥遊大觀園式的旅遊方式，去選定特殊遊程主題，例如歷史人物、事件等文化主題，前者又如設定鄭和下西洋之旅、孫中山先生與民國百年檔案勘考之旅、玄奘西域取經之旅、亞歷山大征戰之旅；後者如設定林爽文事變、滑鐵盧之役、古寧頭之役等，針對歷史人物行誼，根據歷史考證，雖然今月已非秦時月，但是如果應用文化差異的觀察，透過精心的遊程設計，用緬懷的心情，踏著古人的足跡，不就可以與古人攜手同遊，享受一趟具有主題、深度、知性，時空交錯的旅遊體驗，尤其可以體驗行程中各地的文化差異了嗎？

四、在國際觀光宣傳上的應用

　　臺灣要致力發展觀光，招攬國際遊客的政策方向絕對正確，但是方法上有待商榷，特別是在吸引國際人士來臺旅遊，時常引不起國際人士的興趣，癥結在沒有留意到國際人士的文化差異性。

　　其實我們大可以從SWOT分析的觀點來進行文化差異的探索，我們可以發現臺灣發展觀光最大優勢是多元族群的文化，否則臺灣沒有世界遺產，沒有豐富天然資源，面積又不大，歷史也不長，這些劣勢及受到國際空間的威脅，造成必須仰賴多元族群所帶來的多元文化，因而形成一系列豐富多姿的宗教、信仰、飲食、建築、節慶、技藝、戲曲、歌謠、舞蹈，甚至於與民間生老病死，婚喪喜慶等民俗有關的文化觀光商機。

　　從觀光產業中，可以瞭解跨域文化的開發是觀光的一個契機，但也必須深度去瞭解每個文化，各個文化所注重的以及各個文化不同之傳統與規範，只要稍不留意，就有可能造成產業的不順利與服務的滿意度降低。所以觀光從業人員需要具有用心的態度與一定程度的瞭解，才能打造觀光產業獨具新裁的文化價值，並將跨域之文化融和一起，讓跨域文化的市場能夠開發得更加完善，並從中去認識各個跨域文化的特色與價值。

五、在長宿休閒營運上的應用

　　長宿（Long Stay）是90年代新興的觀光產業，特別是老齡化社會來臨，銀髮族群增多，有閒又有錢，最重要的已經沒有養育子女及社會責任之後，

文化
Cultural Tourism
觀光

高齡銀髮族就想找一處適合修身養性的地方，從事短期的靜養。他們在尋找長宿目的地的條件之一，一般都會尋找與自己大半輩子生活相異文化的地方，去體驗另一種文化的生活方式。

民國95年2月間，第一對來臺的日本中村夫婦在埔里Long Stay所引發抱怨的問題[9]，質言之應該是文化差異與適應的問題。根據我的觀察瞭解，中村夫婦來臺Long Stay如果能抱著體驗臺灣文化的心情，而埔里鎮公所也不必因為要迎接的是日籍銀髮族夫婦，致極盡投其所好之能事，包括設備、路標等講究日式品味，卻終究也無法變天，成為日本生活的環境。

相較之下，馬來西亞的「我的第二故鄉計畫」（Malaysia: My Second Home，簡稱MM2H）[10]，就始終堅持馬來西亞文化的原味，他們很有自信的歡迎世界各國不論國籍、年齡、宗教、性別的人，凡符合申請條件的就給予十年多次入境簽證及居留。所謂堅持馬來西亞文化原味就是他們Long Stay的生活環境仍以馬來文（Bahasa Melayu）、信奉回教、住馬來西亞的排屋、享用馬來西亞的熱帶水果、美食，他們不會因為是那一國籍的客人申請，為了歡迎就改變迎合他們的文化，結果就成為「四不像」的文化體驗了。

臺灣有獨特的鄉土美食，三合院閩南式建築，也有濃濃臺灣味的年節慶典，為什麼就不很有自信的堅持臺灣文化原味。否則為了爭取日本客源，就改頭換面粉飾成為日本文化的Long Stay休閒環境，那麼改天埔里這個地方如果又改為要爭取韓國、爭取美國、爭取更多更多國家的客人，不就會窮於應付了嗎？想來臺灣長宿的人，理論上應該是想來體驗臺灣文化的人，結果來臺灣好像又回到日本，但又不是日本，這跟我們到歐、美旅遊，上掛著臺灣料理招牌的餐館，卻吃不到道地的臺灣料理一樣的失望。因此，今後計畫發展Long Stay的業者或主管機關，對文化差異在觀光上的如何應用，是應該認真思考一番的時候了。

[9] 第一對來臺Long Stay的日籍中村夫婦。http://mypaper.pchome.com.tw/adadi10311/post/127716641。

[10] Ministry of Tourism Malaysia，http://www.promotemalaysia.com.tw/about_11.htm。按：四不像是指什麼都不像，但又什麼都像，例如新加坡總理吳作棟早在1999年就曾公開指責新加坡人不遵守英語文法規則，隨意在英語中夾雜當地的馬來語、印度語及中國各地方語言，破壞了英語原貌，無形中降低了新加坡的競爭力，但地方人士卻認為四不像的語言是新文化，而一致反對。

六、在導覽解說上的應用

　　從事導遊人員或專業導覽人員，面對所帶領的觀光客，要靈活運用文化差異的原理或要領去為客人解說導覽。就曾經有一位經驗豐富的資深導遊，在開放陸客來臺灣光初期，很熱心周到的帶團並送機之後，總要跟陸客Say Goodbye時，不免關切地問「臺灣好不好玩啊？」「要不要再來啊？」結果被少數年長陸客抱怨：「臺灣有什麼好玩啊？你帶我們去看的一、二百年古蹟小廟，我們大陸隨便都可以找到加一個零的廟宇。」「供奉的關公、媽祖等神明，還不都是我們大陸來的！」

　　這位導遊其實是很資深、優秀，頓時非常洩氣，認真的問我說：「到底開放陸客來臺觀光的政策對不對？」我馬上告以政策方向有助於觀光產業應該沒錯，只是您沒有運用文化差異的原理來做解說導覽工作。例如為什麼同樣是華人，移民到臺灣就跟大陸人不一樣，那是到了臺灣，又受到荷蘭人、日本人殖民統治，加上臺灣地震、颱風、瘟疫又很多，對生命的不確定感，自然地在宗教、信仰會不同。可以讓陸客知道，關公在大陸就是三國演義中熟知的關公，來到臺灣就被稱為恩主公或成了財神爺。而馬祖林默娘也因為是海神，對一個海島臺灣，移民社會的臺灣先民自然倚之甚深，每年各地遶境進香盛況空前。如果媽祖泉下有知，給她再次選擇長住故鄉莆田或臺灣，相信大家都知道，當然選擇臺灣。

　　還有同樣受到儒、釋、道影響的東方國家，中國文化也與日本文化、朝鮮文化、臺灣文化、香港文化都大異其趣，這些都是受到不同的人、時、地的影響，瞭解這種文化差異的原理，解說導覽工作才會抓住不同國家或文化的觀光客心理，生動又有深度的滿足到臺灣旅遊，想瞭解這個異文化的好奇心。所以把握文化差異來解說的導遊，就可以成為一位既稱職又成功的導遊人員了。

Chapter 5

世界遺產與古文明觀光

　　文化觀光最大的潛在功能，應該是藉著人們在喜好探索古文明與懷舊的心情下，從事深度、知性之旅時，潛移默化，喚醒世人注意遺產的可貴與興起愛護的責任。旅行業者利用這種機會行銷觀光商機的同時，也不要忘記肩負這個神聖使命，不但規劃這類遊程時要注意讓破壞程度降到最低，而且也要責成領隊及導遊等從業人員善盡解說及愛護責任，教導遊客從事一趟高水準又文明的遺產之旅。因此，本書特別從世界遺產與古文明觀光資源的介紹中，希望能夠達成以上這個文明社會普世價值的目的，期讓世界各地歷史文化與古文明遺產永續發光。

 # 第一節　概說

　　「世界遺產」是由「聯合國教科文組織」所推動的世界級自然與文化保護工作，以「世界文化與自然遺產保護公約」（Convention Concerning the Protection of the World Cultural and Natural Heritage）為依據。該組織的全稱是「聯合國教育、科學及文化組織」（United Nations Educational, Scientific and Cultural Organization），簡稱「聯合國教科文組織」（UNESCO），成立於1945年11月16日，是聯合國的一個專門機構，其總部設在法國巴黎。「世界文化與自然遺產保護公約」是一項國際協定，1972年由聯合國教科文組織超過150個國家簽署通過，於1975年12月17日開始生效，目前迄2011年10月締約國已增至196個正式成員國和8個非正式會員國家[1]。簽署公約之後，每一個締約國就必須致力於其國家境內歷史場所的維護，將之保存流傳後世是整個國際社區的責任。世界遺產之運作，則以「世界遺產執行運作指導方針」（Operational Guidelines for the Imple Mentation of the World Heritage Convention）為依據。

壹、何謂世界遺產

　　所謂世界遺產（英文world heritage，法語patrimoine mondial），就是一種超越國家、民族、人種及宗教，以國際合作的方式保護、保存人類共同資產的觀念。也就是登錄於聯合國教科文組織世界遺產名單，具顯著普世價

[1] 聯合國教育科學及文化組織，維基百科，http://zh.wikipedia.org/zh.tw。

圖5-1　世界遺產標誌

資料來源：UNESCO, http://portal.unesco.org。

值（outstanding universal value）之遺跡、建築物群、紀念物，以及自然環境等，它超越國家民族的界線，並且應該留傳給未來的世代，是人類共同且無可取代之自然文化、複合及無形的所有遺產。有鑑於此，聯合國教科文組織第十七屆會議於1972年11月16日在巴黎通過著名的「世界文化和自然遺產保護公約」，簡稱「世界遺產公約」，這是聯合國首度界定世界遺產的定義與範圍，通過世界遺產者並頒給下列標誌，希望藉由國際合作的方式，解決世界重要遺產的保護問題。

根據世界遺產公約的精神，條約認定自然與文化遺產應是相輔相成的整體，因而其標誌為外圓內方彼此相連的圖案（如**圖5-1**），方形代表人造物，圓形代表自然，也有保護地球的寓意，兩者線條相連為一體，代表自然與文化的結合。

貳、世界遺產的起源與分布

世界遺產觀念起源於第二次世界大戰結束後，許多有識之士意識到戰爭、自然災害、環境災難、工業發展等威脅著分布在世界各地許多珍貴的文化與自然遺產。最早起因於尼羅河亞斯文水壩（Aswan Dam, Nile River）建設計畫，1959年阿布辛貝神殿（Abu Simbel Temples）及伊西斯神殿（Temple of Isis）等努比亞遺跡區面臨永沉水底的危機。而為了救援這兩個神殿，當時聯合國教科文組織呼籲世界各國共同保護，遂在許多國家的協助下完成移築工程。此外，聯合國教科文組織於1972年發起「人與生物圈（Man and Biosphere, MAB）計畫」，帶動國際性自然保護運動風潮也是一個契機。[2]

[2] 參考自行政院文化建設委員會，http://wh.cca.gov.tw/tc/learning/。

登錄世界遺產是為了將我們人類共同遺產（our common heritage）傳予後世；保存人類在歷史上所留下的偉大文明遺跡或是具高文化價值之建築，並保護不應該從地球上消失之珍貴自然環境。而為了將人類共同的遺產傳諸後世，根據世界遺產公約，將世界遺產地登錄於世界遺產名單。

最近一次是2015年6月聯合國教科文組織在第39屆世界遺產年會，世界上共有世界遺產1031項，其中文化遺產802項、自然遺產197項、文化與自然雙重遺產32項，總共有161個世界遺產公約締約國有世界遺產列入[3]，各地世界遺產數如下**表5-1**：

各國世界遺產名單分布如附錄一。

表5-1　各地世界遺產數

區域	文化	自然	複合	合計
非洲	48	37	4	89
阿拉伯國家	73	4	2	79
亞洲太平洋	168	59	11	238
歐洲及北美洲	420	61	10	491
拉丁美洲及加勒比海	93	36	5	134
合計	802	197	32	1,031

資料來源：維基百科。

參、世界遺產的分類

世界遺產根據「世界遺產公約」，其類型可分為文化遺產、自然遺產、兼具兩者特性之複合遺產，以及2001年新增的口述與無形人類遺產（或非物質文化遺產）、世界瀕危遺產等五類，說明如下：

一、文化遺產暨文化景觀

文化遺產（Cultural Heritage）並不只是狹義的建築物，凡是與人類文化發展相關的事物皆可被認可為是世界文化遺產。依據世界遺產公約第一條之定義，文化遺產包含紀念物或文物、建築群與遺址：

1. 紀念物或文物（monu-ments）：指建築作品、紀念性的雕塑作品與繪畫、具考古性質成分或結構、碑銘、窟洞，以及從歷史、藝術或科學

[3] 聯合國教科文組織網站，http://whc.unesco.org/en/news/647。

日本日光世界文化遺產及頗富藝術價值又可愛的睡貓神態。

的觀點來看，具有顯著普世價值（outstanding universal value）物件之聯合體。

2. 建築群（groups of buildings）：指因為其建築特色、均質性，或者是於景觀中的位置，從歷史、藝術或科學的觀點來看，具有顯著普世價值之分散的或是連續的一群建築。

3. 遺址（sites）：指存有人造物或者兼有人造物與自然，並且從歷史、美學、民族學或人類學的觀點來看，具有顯著普世價值之地區。

　　文化遺產的數量截至2015年底共有802項，在四大類世界遺產中是數量最多的，其中又以歐洲占絕大多數。著名的世界文化遺產如：埃及孟斐斯及其陵墓——吉薩到達舒間的金字塔區（Memphis and its Necropolis-the Pyramid Fields from Giza to Dahshur）、希臘雅典衛城（Athens, Acropolis）、西班牙哥多華歷史中心（Historic Center of Cordoba）、中國北京天壇（Temple of Heaven: An Imperial Sacrificial Altar in Beijing）等都是。

二、自然遺產

　　根據世界遺產公約第二條，自然遺產（Natural Heritage）要列入《世界遺產名錄》必須具有以下特徵：

1. 代表生命進化的紀錄、重要且持續的地質發展過程、具有意義的地形學或地方文學特色等，地球歷史主要發展階段的顯著例子。

2. 在陸上、淡水、沿海及海洋生態系統及動植物群的演化與發展上，代表持續進行中的生態學及生物學過程的顯著例子。

3. 包含出色的自然美景與美學重要性的自然現象或地區。

中國四川九寨溝世界自然遺產。

目前包括化石遺址（fossil site）、生物圈保存（biosphere reserves）、熱帶雨林（tropical forest）與生態地理學地域（biographical regions），全世界到2015年共197處被列入自然遺產。著名的世界自然遺產，如中國九寨溝風景區、黃龍風景區、雲南保護區的三江並流（Three Parallel Rivers of Yunnan Protected Areas）、加拿大洛磯山脈公園群（Canadian Rocky Mountain Parks）、瑞士少女峰（Jungfrau-Aletsch-Bietschhorn）、澳洲大堡礁（The Great Barrier Reef）等處都是。

三、複合遺產

複合遺產（Mixed Cultural and Natural Heritage）又稱綜合遺產，即指兼具文化與自然特色，並且同時符合兩者認定的標準的地方，為最稀少的一種遺產，至2015年止全世界只有32處，如中國的黃山、武夷山、泰山，秘魯的馬丘比丘，澳洲的烏魯魯卡達族達國家公園等都是。

福建武夷山世界複合遺產（上為九曲溪及題字石刻，中
為朱熹書院，下為險峻地理景觀）

四、人類口述與無形遺產或非物質文化遺產

此類係根據2003年10月聯合國教科文組織通過的「保護非物質文化遺產（Intangible Cultural Heritage）公約」，獨立成為非物質文化遺產名錄，故又稱非物質文化遺產。所謂非物質文化遺產是指被各群體、團體、或個人視為其文化遺產的各種實踐、表演、表現形式、知識和技能及其有關的工具、實物、工藝品和文化場所。是2001年由聯合國教科文組織的秘書長松浦晃一郎先生提出納入世界遺產的保存對象。原因是由於世界快速的現代化與同質化，這類遺產比起具實質形體的文化類世界遺產更為不易傳承，因此這些具特殊價值的文化活動，都因傳人漸少而面臨失傳之虞。確認非物質文化遺產的新概念目的是用來取代人類口述與無形遺產，並設置了人類非物質文化遺產代表作名錄。

與此同時，教科文組織持續以兩年一次的進度評選**人類口述與無形遺產**，它們具有特殊價值的文化活動及口頭文化表述形式，包括語言、故事、音樂、遊戲、舞蹈和風俗等，迄2009年9月止，聯合國教科文組織公告了166項人類口述與無形遺產代表作，如摩洛哥說書人、樂師及弄蛇人的文化場域、日本能劇、中國崑曲，以及西西里島的提線木偶戲等。綜合來說，所謂**非物質文化遺產**，包括：(1)口頭傳說和表述；(2)表演藝術；(3)社會風俗、禮儀、節慶；(4)有關自然界和宇宙的知識和實踐；(5)傳統手工藝技能等。

五、世界瀕危遺產

所謂**世界瀕危遺產**，是指世界遺產公約第11條第4款條文規定，委員會應在必要時制定、更新和公布一份瀕危世界遺產清單，清單所列均為世界遺產名錄中亟需採取重大保護活動，並依據世界遺產公約要求給予協助的經費概算，來處理遭受特殊危險威脅的遺產。這些特殊危險包括蛻變加劇、大規模公共或私人工程、城市或旅遊業迅速發展計畫造成的消失威脅、土地的使用變動或易主所造成的破壞、未知原因造成的重大變化、隨意棄置、武裝衝突的爆發或威脅、天災或災變、火災、地震、山崩、火山爆發、水位變動、洪水或海嘯等。1982年世界遺產大會上通過的「世界瀕危遺產清單」（world heritage list in danger）還分為「突發危險」（ascertained danger）和「潛在危險」（potential danger）兩類。至於世界瀕危遺產原因與UNESCO的相關做法，將在本章第四節另外探討。

已被聯合國教科文組織從瀕危清單除名的吳哥窟世界文化遺產及修護情形。

 ## 第二節　國際文化觀光憲章

壹、緣起

國際文化觀光憲章（International Cultural Tourism Charter）是1999年「國際文化紀念物與歷史古蹟委員會」（ICOMOS），在墨西哥舉行第十二屆年會中所通過採行的一部重要憲章，對於文化觀光有許多原則性及觀念性的指引。該憲章開宗明義闡述了**遺產**（heritage）的意義，指其涵蓋景觀、歷史地方、場所和營建環境，以及生物多樣性、收藏品、過去及現在持續的文化內涵、知識與生活經驗，也進一步提出遺產必須要被妥善經營管理，而且首要目標就是要將遺產之重大意義與維護之需，與當地居民及外來訪客相互溝通與信守。

貳、主要內容與精神

從國際文化觀光憲章發展的過程中，存在著幾項值得臺灣發展文化觀光時可以參考的議題，其中包括當前人類發展的最重要議題，以及資源或資產的永續性。整部憲章分為兩大部分，第一部分為思潮與目標，第二部分為文化觀光的原則。其實在西方國家，文化資產之觀念往往超越單純的「硬體」建設，而將之定義為更廣泛的範圍，因此古蹟及相關的人、事、地、物都被

整合於「遺產」的觀念中。[4]

參、文化觀光與文明素養

「國際文化觀光憲章」也提出了遺產必須要被妥善經營管理，而且其首要目標乃是將遺產之重大意義與維護，需充分與當地居民及外來訪客相互溝通。換句話說，文化資產經營管理之真正作用，乃是希望以此使其意義更加彰顯，進而突顯維護之必要性。憲章中一項很大的原則乃是以文化發展觀光絕對不能傷害到文化資產本身，而且也必須對當地居民與社區有所助益。因此如何利用各地文化觀光資源，加強與居民溝通，強化文化遺產對社區是一種助力的觀念，也已經是一種再造文化資產的契機。另一方面，憲章中也提及國內與國際觀光已成為文化交流最主要的媒介。因此，地球村的人可以更清楚的認識自我，也認識其他文化，這也是從事文化觀光活動應有的文明素養與必須遵守的倫理法則。

1985年世界觀光組織（UN, WTO）大會通過「觀光權利法案和觀光客規約」（Tourism Bill of Rights and Tourist）指出，對文化觀光與文明素養有如下規定[5]：

1. 觀光客途經和逗留的地方接待旅遊團體的居民，有權得到觀光客對他們的習俗、宗教和文化的理解和尊重，因為這些都屬於人類共同遺產。
2. 觀光客有權自由地使用自己的觀光資源，用他們的觀光態度和行為，使當地的自然與文化環境得到尊重。
3. 觀光客應該尊重接待團體的習俗、傳統的宗教、當地禁忌、名勝古蹟及聖地等文化資產，以及當地的動植物和其他自然資源都受到保護。
4. 觀光客應該透過自己的行為，負責促進國內與國際的人與人之間相互理解和友好關係，並為維護和平做出貢獻。
5. 觀光客應該尊重觀光目的地的政治、社會、道德和宗教的既定法律、規範與秩序，並對遺產表現出最大程度的尊重，避免顯示出文化差異的隔閡。

[4] 傅朝卿（2003）。〈從教育導覽到文化觀光──由「國際文化觀光憲章」談熱蘭遮城城址試掘在永續經營上的助益〉，《熱蘭遮城》。第5期，2003年11月號。

[5] 劉紅嬰（2006）。《世界遺產精神》。北京：華夏出版社，第一版，頁3-4。

第三節　世界古文明與觀光

　　吾人似乎可以歸納出，古文明的地方不一定留下世界遺產，但是世界遺產一定大部分位在古文明的地方比較多。世界上到底有多少處古文明地方？論斷的尺度莫衷一是，有稱四大古文明、五大古文明或六大古文明，但不管有幾大古文明，相信必然都蘊含著頗多值得世人懷古、好奇、探秘的觀光景點，可以提供作為文化觀光絕佳資源。茲就大家較為熟悉，可以規劃作為遺產之旅的七大古文明扼要介紹如下：

壹、埃及尼羅河文明

　　尼羅河是埃及生命之河，長達6,700公里，是世界最長的河流，河水週期性的氾濫，卻孕育了人類早期燦爛的埃及古文明。埃及從地理位置來說，南方是交通不便的山區，東西是沙漠，只有北方可通巴勒斯坦地區，因為有保障而可以在孤立中發展。因此這些由敘利亞南下的包括阿拉伯、猶太等組成的閃族人，以及由現在衣索匹亞的努比亞（Nubia）漢姆族人在大約一萬年前遷徙組成的埃及人，其發展大致可分為舊王國、中王國及新王國三個時代，主要文明表現於象形文字、紙草文獻、建築、天文、數學及醫學，其中最輝煌的成就是古埃及帝王陵墓的金字塔與獅身人面像，也是聞名的世界七大奇景之一。

　　古埃及前後約有二千多年的歷史，曾分別在西元前525年被波斯人、西元前332年被亞歷山大大帝征服，進入馬其頓希臘時期。古埃及國王被尊稱為「法老」，意指太陽神的化身，是用宗教力量統治臣民的全國最高統治者。最早建立埃及王朝的是美尼斯王，當時埃及分為兩部分，以尼羅河三角洲頂點為主，往上游約32公里地區為上埃及，以下則為下埃及。美尼斯王在上下埃及分界處建造孟斐斯城，作為統治地點，成為此後四百年埃及王朝首都。

　　古埃及人認為死亡才是生命或新生活的開始，所以製作木乃伊就是為了讓人的靈魂能夠永遠回歸到肉體。埃及古老傳統認為王是天神的化身，所以建造金字塔作為法老王建造的墳墓，第一、二王朝法老王的墳墓是用磚瓦所建的桌狀建物，被稱為**階梯式金字塔**。第三王朝卓瑟王在沙卡拉建造高達60公尺階梯的金字塔，到了第四以後的王朝開始用大約一個人高的巨大石塊建造，也就是目前在吉薩沙漠的古夫王、卡夫拉王和孟卡拉王的三座金字塔。

埃及尼羅河及其南端源流的亞斯文水庫。

　　現代的埃及是回教文明的產物，使用阿拉伯文，信奉真神阿拉。埃及之所以會成為回教世界是因為在希臘及羅馬統治後起了急速變化；因為埃及古文字的難學難懂，因而漸被希臘文拼音的埃及方言所取代；加上埃及在西元7世紀中葉時為回教徒所征服，喪失了政治的獨立性，後又喪失文字和宗教信仰，就這樣三千年古埃及文明消失了。

貳、美索不達米亞文明

　　美索不達米亞在希臘語是指底格里斯（Tigris）河和幼發拉底（Euphrates）河之間包夾比較肥沃的低地，也就是現在北伊拉克到北敘利亞地區，此區很少下雨，但上游山區春夏常有大雨造成突發性的洪水氾濫，因此水利建設發達。歷史上這個文明，前後有四個民族國家，即西元前約3400年的蘇美人（Sumerian）、西元前約2350年的阿卡得王國、西元前約1894年的巴比倫（Babylon）王國，以及西元前約1244年的亞述（Assur）帝國，都是美索不達米亞兩河流域聞名的主人。到了西元前18世紀，整個兩河流域被巴比倫王朝統一；西元前8世紀巴比倫又被亞述帝國推翻。亞述帝國以暴虐殘酷的軍隊聞名，也是最早統一東方世界的帝國。

　　蘇美人的楔形文字、六十進位法、巴比倫的天文曆法與占星術、建築、雕刻，以及漢摩拉比法典，都是美索不達米亞兩河流域的文明成就，一直被保存在歐洲文化中。位於今日伊拉克境內的「巴比倫空中花園」也是世界七大奇景之一。

　　漢摩拉比法典是西元前1792至1750年，漢摩拉比王繼承王位時因應強力的中央集權政策需要所制定，此法典頒行各地，後為法國探險隊在波斯的

蘇薩遺跡發現，是黑色閃綠岩圓柱刻了楔形文字的法典，共282條文，主要精神在歌頌正義、保護弱者，最被人熟知的是以牙還牙、以眼還眼的復仇方式。後來的以色列人和猶太教就是根源於兩河流域的宗教思想和習俗，而歐洲文明的基礎之一基督教，就是從猶太教發展出來的。

參、古印度河文明

古印度河文明為典型的人種熔爐，包括土著人、達羅毗舒人、蒙古人、原澳洲及地中海遷徙的人，約在西元前3000至1750年之間就存在，但有歷史記載的吠陀時代，則是西元前1500至600年。正式帶領印度進入帝國時代的孔雀王朝更晚，是在西元前324年，是由當時的阿育王所開創，他也同時將佛教定為國教。《摩訶婆羅多》、《羅摩衍那》是古印度最著名的兩大史書。古印度著名建築有阿占達石窟、阿育王四獅柱頭、建陀囉等，泰姬瑪哈陵是17世紀建造的世界七大奇景之一。

西元前3000年誕生了摩亨佐達羅、哈拉帕及朵拉毗羅等三個高度計畫性都市。**摩亨佐達羅遺跡**是目前出土的古印度河文明最具代表性的都市計畫，遺跡上可以看出有30公尺平方的會議場、列柱大廳、大浴場和市政廳等公共建築，以及大小排水溝。殘留的住宅遺跡都是幾個小房間包圍中庭的格局，從各式各樣的造型可以看出當時的貧富差距和階級制度。

哈拉帕遺跡是位在印度河上游摩亨佐達羅東北600公里，巴基斯坦東部的旁遮省，是摩亨佐達羅的雙子都市，於西元1949年被發現，也有完整的都市計畫，經考證屬於古印度河文明的後期型。

朵拉毗羅遺跡位於印度西部古加拉特省的沼澤地，東西寬781公尺，南北長630公尺，遺跡保存良好，建築物以曝曬過的磚塊蓋成，地基、牆壁表

印度河及英國統治時期興建用來迎接英皇的印度門。

137

面、蓄水槽等則使用砂岩和大理石，北邊為市街，中間為競技場，為了不浪費寶貴的水資源，在城市周邊建造了一座大型蓄水池包圍著城市，城北入口有巨大印度文字的匾額。

古印度河文明衰退的原因有被亞利安人（Aryan）征服、洪水淹沒、鹽害、乾燥及與波斯灣交易網絡的崩毀等很多說法，但以地殼變動、印度河改道，因而被洪水淹沒的可能性較高。

西元前1500年左右，亞利安人南下，用武力征服成為新印度的主人，為了保有統治者身分，將社會分為教士、武士和貴族、平民（農、工、商），以及奴僕等四大階級，互不通婚。也因為社會階級的區分養成印度人輪迴的特殊宗教觀念，認為人要接受現實並努力行善，以求來世誕生在較高的階級中。亞利安人的宗教與文化，都保存在吠陀（Veda）經，這是一些內容龐雜的詩歌、祭文與哲學思想論文集，最主要的神明是代表永恆與無所不在的唯一婆羅門（Brahman），因而也稱為婆羅門教。

西元前6世紀印度才誕生佛教，創立者釋迦牟尼原是一位印度王子，為瞭解人生的意義而出家苦行，結果悟到人生的苦痛與憂愁來自人心的貪念。只有貪欲都被克服才能體會到沒有痛苦與快樂，達到無人、無我的寂滅境界，稱為涅槃。由於打破婆羅門教階級觀念，發展迅速，西元前及後二世紀期間是全盛期，其後發展成兩大支派，大乘佛教經北方傳入中國與日本；小乘佛教則由南方傳至錫蘭和東南亞，而原來仍被印度人信奉的婆羅門教就稱為印度教（Hinduism）。

肆、中國古文明

中國古文明發源於黃河流域的中原地區，黃河下游出現仰韶文化和龍山文化，被推定是西元前2500到1500年殷商，但是更早在西元前2697年黃帝（姓姬名軒轅）即位，其後歷經少昊（姓己名摯）、顓頊（姓姬名高陽，黃帝孫）、帝嚳（姓姬名高辛）及帝摯的「五帝時期」，以及由帝嚳之子帝堯即位，國號唐，置潤法，黃河氾濫命鯀治水，鯀用圍堵無效。堯禪讓給舜，國號虞。舜使禹治水，疏濬有功，命禹攝位，國號夏。唐堯、虞舜、夏禹三代傳賢不傳子，史稱「禪讓政治」，夏以後禹傳子啟、啟傳子太康，從此中國帝王就成為世襲。

商中期主要遺跡是鄭州市的二里岡遺址，其中最令人矚目的是巨大的城郭，城壁為版築，採用平行直立的板塊並立，中間填入泥土的施工法。在遺

黃河上游及中國人的母親河雕塑景觀。

址的巨墓中發現了青銅器的陪葬品。君主和王族被視為是神派來的使者，王族中地位最高的是占卜師，許多宰相也都是占卜師出身，中後期則開始變成以軍事武力來統治，末代君主紂王迎向君主專制鼎盛時期，但也走入滅亡之路。根據司馬遷《史記》的記載，紂王課民以重稅當成自己的財產，不斷揮霍，溺愛妲己，酒池肉林，極盡奢侈之能事，最後被周武王集結不滿紂王的壓迫和重稅的部族，在牧野一舉攻滅，中國古文明進入周朝。

伍、希臘愛琴海文明

最初古希臘文明並不是今天的希臘共和國，而是以地中海為中心，由希臘半島、愛琴海中的克里特（Crete）島、狄洛斯（Delos）島、米克諾斯（Mykonos）島等各島嶼，以及小亞細亞半島西部沿海陸地為發源地。主要是以克里特島為中心向東西擴展的文明，可分為三個地區：一是克里特島和附近群島、二是希臘本土的邁錫尼（Mycenae）、三是土耳其西北端的特洛伊（Troy）。西元前2000至1600年被稱為邁諾安（Minoan）古文明的克里特島是連接歐亞的細長島嶼，被發現巨大的宮殿遺跡，宮殿中的壁畫以花草和人物的運動為主，沒有埃及或亞述神廟中常見的戰爭畫面，而出土的線形文字也已被解讀為古代希臘語。

西元前1500年左右，邁錫尼人（Mycenaean）毀滅克里特邁諾安文明，建造堅強城堡，就是特洛伊城王宮遺跡。西元1871年由於謝里曼相信並受荷馬（Homer）史詩描寫特洛伊木馬屠城記的吸引，來到在土耳其愛琴海邊的特洛伊挖掘，竟然發現重疊九層的城市遺跡，最深的城市推斷是西元前3000到2400年，而荷馬史詩中描寫的特洛伊竟然是西元前1700到1250年的第

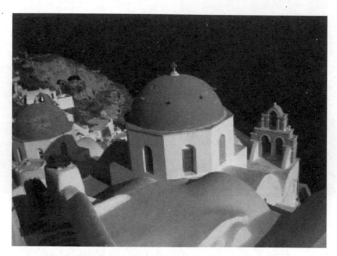

希臘愛琴海Mykonos島上藍白相間可愛的建築。

六層。西元1876年謝里曼再依荷馬史詩伊利亞德所描述,又發現了邁錫尼遺跡,從獅子門南側開挖邁錫尼王朝的墳墓,挖出五個豎穴的王冠、黃金面具及10公斤以上的黃金陪葬品等財寶,遠超過特洛伊出土物。

　　希臘人的思想特質是注重人或事物整體的健全,以及相信宇宙間有一最終秩序和理性,蘇格拉底(Socrates, 469-399 B.C.)、柏拉圖(Plato, 427-347 B.C.)及亞里斯多德(Aristotle, 384-322 B.C.),三位師徒是希臘早期著名的哲學家。柏拉圖的對話錄及理想國都是發揮蘇格拉底思想的政治學說,但其弟子亞里斯多德重視感官經驗與邏輯推理,和老師柏拉圖重視抽象,認為真理必須經由對觀念的討論才能獲得的主張不同,亞里斯多德因此創造了有系統的生物學及物理學。

　　西元前8世紀城邦國家出現,雅典城迅速發展,以衛城為中心建築有鑄幣所、裁判所、祭壇及評議會議議事堂等公共廣場,有可容納四萬人的普尼克斯公民大會議場,城的周圍有伯里克利斯劇場、帕德嫩(Parthenon)神殿、雅典娜勝利女神神殿、戴奧尼索斯神殿,還有布滿水道,以及廣大田園和部落。對神諭的相信是希臘宗教的一項特色,德爾菲(Delphi)阿波羅神殿的神諭,就是以深奧難解、模稜兩可而出名。

陸、羅馬文明

　　羅馬的歷史可分成王政時代(西元前750至510年)、共和時代(西元前510至27年)、帝國時代(西元前27至西元476年)三期。西元前750年由伊

特魯里亞人羅慕勒斯國王開始王政統治。一直到西元前387年，克爾特，即高盧（Gaul）人占領羅馬後，西元前60年由龐培、克拉蘇、凱撒（Caesar）組成第一次三頭政治；西元前43年，屋大維（Octavian）、安東尼、雷比達三人又組成第二次三頭政治，西元前27年元老院給了屋大維「奧古斯都」（Augustus，神聖之意）稱號，屋大維37歲就成為第一代皇帝，開始羅馬帝國時期。

羅慕勒斯國王之後，持續了七代，約250年的伊特魯里亞文化是推動羅馬發展的動力。伊特魯里亞人居住北義大利的托斯卡尼地方，為羅馬帶來了劍術決鬥競賽、拱門、浴池、劇場、水道等建築藝術，還留下陶器的鑲金工藝品及塔克文。西元前6世紀初羅馬邁入貴族領導的共和政治時代，當時貴族與平民階級鬥爭頻繁，王政統治結束之後，最高權力掌握在市民大會推選的執政官手上。西元前451年羅馬史上最早的成文法典「十二表法」，內容強化了貴族的權威，階級鬥爭更形激烈。西元前445年卡奴萊亞法允許貴族和平民通婚，鬥爭才暫時平息。

奧古斯都屋大維死後，西元80年羅馬建造足以容納五萬人的圓形競技場；此外，西元79年8月24日被維蘇威火山爆發淹沒的龐貝城，則因為有許多妓院，而被稱為「愛欲之城」，龐貝城是一直到1860年才被發現，該城的生活樣貌才被忠實的還原。

西元96年羅馬廢世襲皇帝改由內爾瓦、圖拉真、哈德良、安東尼比約與馬可奧勒利烏斯五位優秀賢人統治約一百年，被稱為五賢帝時代。西元98至117年的圖拉真時代，領土擴張到最大，羅馬興建了與約一百個大城連接的道路，高達85,000公里，條條道路通羅馬，就是說明當時羅馬帝國壯麗的道路網。西元180年馬可奧勒利烏斯在維也納戰死後，羅馬帝國開始墮落，最後被日耳曼民族入侵而分裂，東羅馬帝國被鄂圖曼土耳其帝國所滅，西羅馬帝國則被日耳曼傭兵隊長奧多亞克所滅。

柒、古代美洲文明

古代美洲文明，可分為中美洲的馬雅文明及南美洲的印加文明。

一、馬雅文明

現在的墨西哥、瓜地馬拉、宏都拉斯等地是中美洲古文明的發源處，西元前1000年左右，墨西哥（Mexica）部族興起，建立阿茲提克（Aztec）

文化觀光
Cultural Tourism

帝國，到了16世紀前葉被尋求殖民地的西班牙人滅亡。在墨西哥南方猶加敦（Yucatan）半島的馬雅（Maya）部族，約西元4至9世紀發展出相當進步的天文、曆算、藝術和獨特的文字，可是當阿茲提克帝國建立時，馬雅文化已經進入衰落期。

馬雅文明的特色是以其宗教為重心，例如文字系統是以神明和鬼怪的頭像作為表意的符號。馬雅曆算相當進步，已經知道一年有365又四分之一天，並發展出置潤方法。馬雅宗教是多神的自然崇拜，包括雨神、穀神、洪水神、戰神、死神等，也有靈魂不朽、天堂與來生的觀念。信仰的目的在求得生命的延續與身體健康，以及充足的糧食，馬雅人對宗教的極度熱忱，可以從其製作精細，滿布紋飾的石雕、紀念碑及金字塔式的祭壇，與一般人民居住茅草屋頂及土牆的簡陋小屋加以比較，加上馬雅人沒有統一的政府組織卻能夠建造如此巨大建築物，更可瞭解馬雅人對宗教的深重信仰，教士階級對人民及其資源也有很大的支配力量。

二、印加文明

現在哥倫比亞、厄瓜多爾、祕魯，以及智利北部地區是南美洲文明發祥地，西元前3000年左右已經開始農耕生活，由於是山區耕種，梯田就成為其特色，又因高山不適合牛馬生存，其特產的駱馬又不能拖負重犁，因此全部使用人力。西元1400年左右，印加（Inca）部落建立了大帝國，範圍包括今日哥倫比亞以南，一直到智利南端綿延4,000公里的整個安底斯山脈地區，後被西班牙人比撒羅（Pizarro）所滅。

在秘魯中部沿岸1平方公里的那斯卡臺地上還遺留巨大的地上繪圖，除了人類及動物之外還有數公里的直線與幾何圖案，這些圖案在地面上無法看清楚，要高出地表350公尺的空中才能看到，堪稱世界奇觀。

和馬雅人相比，印加人沒有發展出文字，但有完備的政府及軍事組織，被稱為「查斯基」的信差制度，加上發達的道路網，以接力賽跑的方式，一天可以移動240公里的速度，使廣大國土內發生的事情很快就能傳達給皇帝知道。

首都庫斯科的太陽神殿牆壁，全都由黃金裝飾，公共建築牆壁則是以大石頭建造，石頭與石頭之間以十分精準的方式接合，幾乎沒有空隙。人民會受徵召修建王宮、神殿，也會被召集組成軍隊。

印加人的宗教信仰是自然崇拜，對卜卦、預言相當迷信，農民根據曆法

耕種農地，但國王和農民擔心氣候，常在每年播種的10及11月，為了祈雨而進行活人犧牲的獻祭，印加人有雄偉的宮殿、城市、廟宇，但與馬雅人最大的不同是建築物上少有裝飾性的雕刻，只有在小件日常用品或紡織品喜好幾何形花紋的圖案。

茲就以上介紹的世界各古文明，整理如**表5-2**。**表5-2**除了印證一個文明或文化的誕生，都是必須受到人（族群）、時（歷史），地（地理環境）三者互動影響之外，也可以依據地理位置設計遊程，進行一趟知性、懷古的古

表5-2　世界各失落古文明一覽表

名稱		歷史起源	地理位置	族群	文字	文明（文化）
埃及尼羅河文明		西元前6000年左右	非洲尼羅河流域	北邊敘利亞閃族人南下，南邊努比亞漢姆族人北上	象形文字	金字塔一百座（古夫王、卡夫拉王、孟卡拉王）、人面獅身像、木乃伊、埃及男女神及神殿
美索不達米亞文明		西元前6000年左右	底格里斯河、幼發拉底河（肥沃月灣）	蘇美人、古巴比倫人、喀西特、亞述人、新巴比倫人	楔形文字	漢摩拉比法典、灌溉與農耕、中央集權、攻城術、巴比倫人：六十進位法
古印度河文明		西元前7000年左右	古印度恆河流域	澳洲系、地中海系及蒙古系三族熔爐	梵文	都市計畫、大沐浴場、棉織與染布、貿易（於美索不達米亞地區）、排水溝
中國古文明		西元前6000年左右	黃河流域	殷	甲骨文	仰韶文化、龍山文化、青銅器、漢字（六書）、長城、孔子、指南針、造紙術、印刷術
希臘愛琴海		西元前3000年左右	愛琴海及其各島嶼	邁錫尼人、亞利安人	線形文字	馬拉松、蘇格拉底、柏拉圖、亞里斯多德、城邦政治、神殿
羅馬文化		西元前753年左右	義大利半島	伊特魯里亞人、希臘人、腓尼基人、高盧人		共和體制、競技場、龐貝城、基督教、道路網（85,000公里）、引水道渠
古代美洲文明	馬雅	西元前1000年	墨西哥猶加敦半島	馬雅人		文字及數學、天文學、太陽曆（260天）、二十進位法、都市文明、活人祭
	印加	西元1300年	安地斯山脈	印加人		巨石建造物、納斯卡地上繪圖、神殿、道路網、查斯基信差制度

資料來源：整理自黃碧君譯（2005），小川英雄著。《圖解古文明》。臺北：易博士文化。

文明之旅。表中各古文明或文化的內容，只是扼要列舉，實際進行遊程設計或前往旅遊之前，建議都必須再上網或深入研讀各該古文明書籍，蒐集更多地理位置、旅遊路線及民情風俗等常識，才會滿載而歸。

 ## 第四節　世界遺產保護與觀光問題

壹、瀕危遺產的原因與UNESCO保護做法

所謂**世界瀕危遺產**（world heritage in danger），是指將已被登錄的世界遺產中具有瀕臨危險或滅絕而又亟需世人共同重視保護的遺產。被列入聯合國教科文組織《世界瀕危遺產名錄》中，其目的是讓世界遺產委員會利用世界遺產基金，對這些瀕臨滅絕的遺產即時做出救援，也希望全球文物保護組織同心協力挽救。所有行動都是為了盡快恢復遺產的價值，使它們得以盡快從《世界瀕危遺產名錄》中除名。因此《世界瀕危遺產名錄》並不是一種制裁，而是一個保護方案，對瀕臨滅絕的遺產提供有效的緊急救援。

依據聯合國教科文組織2016年3月的網頁公布，目前認定通過的全世界瀕危遺產有48處[6]，分布在31個國家，比起2010年37處，分布在27個國家，其增加速度值得世人重視。詳如**表5-3**。世界遺產公約中就提及世界遺產遭到破壞而淪為瀕危遺產的主要因素有二：

1. 人為因素：由於人為的不當過度開發，造成破壞與威脅所致，不妨稱為「人禍」。包括大規模公共或私人營造工程的威脅、城市或旅遊業迅速發展、土地使用變動與超限、隨意遺棄土石、武裝衝突或鬥毆等原因。
2. 自然因素：屬於自然現象，不可抗力的因素所造成。包括火災、地震、山崩、火山爆發、土石流、洪水、海嘯等，這是世界遺產的天敵，但事實上人類也應該負起過度開發的責任，否則大自然也不會頻繁反撲。

根據1972年11月16日通過世界遺產公約的規定，聯合國教科文組織必須實施「監測制度」，開始定期對各地世界遺產進行監測，亦即根據國際公約

　　[6] UNESCO (2010)，http://whc.unesco.org/en/danger/。

表5-3　聯合國教科文組織供部是藉瀕危遺產一覽表

國家	瀕危遺產名稱
Afghanistan	Cultural Landscape and Archaeological Remains of the Bamiyan Valley (2003) Minaret and Archaeological Remains of Jam (2002)
Belize（伯立茲）	Belize Barrier Reef Reserve System (2009)
Bolivia (Plurinational State of)	City of Potosí (2014)
Central African Republic	Manovo-Gounda St Floris National Park (1997)
Chile	Humberstone and Santa Laura Saltpeter Works (2005)
Côte d'Ivoire（象牙海岸）	Comoé National Park (2003) Mount Nimba Strict Nature Reserve (1992) *
Democratic Republic of the Congo	Garamba National Park (1996) Kahuzi-Biega National Park (1997) Okapi Wildlife Reserve (1997) Salonga National Park (1999) Virunga National Park (1994)
Egypt	Abu Mena (2001)
Ethiopia	Simien National Park (1996)
Georgia	Bagrati Cathedral and Gelati Monastery (2010) Historical Monuments of Mtskheta (2009)
Guinea	Mount Nimba Strict Nature Reserve (1992) *
Honduras	Río Plátano Biosphere Reserve (2011)
Indonesia	Tropical Rainforest Heritage of Sumatra (2011)
Iraq	Ashur (Qal'at Sherqat) (2003) Hatra (2015) Samarra Archaeological City (2007)
Jerusalem (Site proposed by Jordan)	Old City of Jerusalem and its Walls (1982)
Madagascar	Rainforests of the Atsinanana (2010)
Mali	Timbuktu (2012) Tomb of Askia (2012)
Niger	Air and Ténéré Natural Reserves (1992)
Palestine	Birthplace of Jesus: Church of the Nativity and the Pilgrimage Route, Bethlehem (2012) Palestine: Land of Olives and Vines – Cultural Landscape of Southern Jerusalem, Battir (2014)
Panama	Fortifications on the Caribbean Side of Panama: Portobelo-San Lorenzo (2012)
Peru	Chan Chan Archaeological Zone (1986)
Senegal	Niokolo-Koba National Park (2007)
Serbia	Medieval Monuments in Kosovo (2006)
Solomon Islands	East Rennell (2013)

文化
觀光
Cultural Tourism

（續）表5-3　聯合國教科文組織供部是藉瀕危遺產一覽表

國家	瀕危遺產名稱
Syrian Arab Republic	Ancient City of Aleppo (2013) Ancient City of Bosra (2013) Ancient City of Damascus (2013) Ancient Villages of Northern Syria (2013) Crac des Chevaliers and Qal'at Salah El-Din (2013) Site of Palmyra (2013)
Uganda	Tombs of Buganda Kings at Kasubi (2010)
United Kingdom of Great Britain and Northern Ireland	Liverpool – Maritime Mercantile City (2012)
United Republic of Tanzania	Selous Game Reserve (2014)
United States of America	Everglades National Park (2010)
Venezuela (Bolivarian Republic of)	Coro and its Port (2005)
Yemen	Historic Town of Zabid (2000) Old City of Sana'a (2015) Old Walled City of Shibam (2015)

資料來源：整理自聯合國教科文組織網頁，http://whc.unesco.org/en/danger/ 。

文物保護準則，對各個世界遺產地的保護狀況進行周全的專業檢查、審議和評估，向世界遺產審議委員會提出報告，審議委員會就報告的保護狀況做出評定，包括肯定與鼓勵、情況通報、建議國際援助或合作，並把世界遺產地存在的嚴重問題，基於保護原則列入《世界瀕危遺產名錄》等。從2001年起特別排定亞太地區，包括中國與印度兩大世界遺產大國，監測的項目包括遊憩承載量是否失衡，致造成過多的遊客破壞遺產、管理不善、增加過多的人工造景等。

　　至於近年來原被列入，經過搶救現已脫離《世界瀕危遺產名錄》紀錄的世界遺產，以及因為前述遭到破壞的因素被列入該名錄的遺產。依據聯合國教科文組織網頁的顯示有：

1. 2006年：7月10日，德國的科隆主教座堂、塞內加爾的朱季國家鳥類保護區、印度的亨比古蹟群和突尼斯的艾什凱勒國家公園脫離；7月11日，德國的德勒斯登易北河谷列入；7月12日，阿爾及利亞的提帕薩考古遺址脫離；7月13日，塞爾維亞的科索沃的中世紀建築列入。
2. 2007年：6月24日，美國的沼澤地國家公園和宏都拉斯的普拉塔諾河生物圈保護區脫離；6月25日，貝南的阿波美王宮和尼泊爾的加德滿

都谷地脫離；6月26日，厄瓜多的加拉帕戈斯群島，和塞內加爾的尼奧科洛—科巴國家公園列入；6月28日，伊拉克的薩邁拉考古城列入。

3. 2009年：6月25日，亞塞拜然的巴庫古城及城內的希爾凡王宮和少女塔脫離；6月25日，德國的德勒斯登易北河谷遭除名世界遺產。

貳、觀光發展與遺產維護取得均衡才是雙贏

世界遺產既然是珍貴的人類共同資產，觀光與保護之間必須達到平衡，而最好的方法就是建立正確的旅遊態度與健全的保護政策。除了藉由當地政府與國際合作來保護遺產外，特別是世界瀕危遺產，遊客應該學習如何對待世界遺產。在旅遊前，遊客最好能事前先做功課，掌握該地遺產的特色與價值，避免因為無知而對遺產造成無可彌補的損害；而如果行有餘力，儘量避免旅遊旺季前往世界遺產觀光，過多的人只會帶來大量的污染；到了遺產地點，應該遵守當地的習俗，尊重當地的風俗文化、當地人的隱私與生活習慣。

世界人口增加的速度令人擔憂，人口增加對土地的開發利用愈形迫切，對世界遺產而言，不管是文化、景觀類或自然、複合類，自是可預見的隱憂。加上天災、兵燹、無為的管理與顢頇的政策，許多世界遺產正不斷地面臨到威脅，而且正失去它的完整性。因此只列入名錄是不夠的，還需要後續實地考察工作以便盡早發現險情和鼓勵認真的管理。當然這些措施不是解決問題的唯一辦法，但是至少藉著透過文明有效的觀光旅遊運作與管理可以提醒人們及國家政府，進而產生一些不願失去人類特殊遺產的積極作用吧！

世界遺產的最大意義在於表達了四海一家，也就是地球村的概念。指定世界遺產就代表了這是全人類所共同擁有的財富，並非是那一個國家或族群所能獨有。此外在環保意識日益高漲的今日，我們作為地球村的一分子，更應該努力去保護這些人類文化的遺產以及稀有的自然景觀，作為留給下一代子孫的最佳寶藏。讓遺產藉著觀光旅遊行為，彰顯遺產的偉大，並興起人類疼惜遺產、愛護遺產的教養；人類也因為世界遺產加入觀光資源行列，成為最有知性、懷舊的深度旅遊，豐富了觀光的內涵，並培養正確旅遊態度與保護遺產的觀念，真正的讓觀光與維護之間，取得絕對的均衡，才是遺產觀光的雙贏。

參、住民的意識與遺產保護

　　住民對遺產的認知與意識，常會影響遺產保護的成效，而遺產保護機構也要在維護居民利益下，才能相得益彰。因此，國際文化紀念物與歷史場所委員會（ICOMOS）1999年頒布「國際文化觀光憲章」，揭示文化遺產的經營管理，必須在維護居民利益的前提下，協助居民與觀光客對話，並透過觀光的方式彰顯其文化意義，這項精神也成為後續文化遺址管理與觀光政策制訂時的主軸。

　　例如世界文化遺產的保存過程，第一步都是先由住民的意識覺醒開始，包括日本的歧阜縣白川鄉白川村（合掌村），和沖繩竹富島聚落保存經驗，都是由下而上力量集結的展現。德國建築家布魯諾陶德曾將合掌村讚譽為日本之美後，寧靜的白川鄉剎時成為焦點。1970年代受到財團覬覦，祖先傳承的百年建築，也面臨改建的威脅。此時，居民自主成立「白川鄉萩町村落自然環境保護會」，住戶間定下規章，確立聚落內的房舍不賣、不租、不拆，以維持聚落的整體規劃。透過建物的保存，合掌村特有以蒲葦層層鋪設的屋頂與翻修技術，也得以被傳承下來。

　　目前合掌村中有一百零九棟被指定為保護屋舍，其屋頂每三十年需更新一次，一般家屋每次更換需要耗費6,000束蒲葦，浩大的工程需要動員全村的協助。透過有形建物的保存，其實進行的更是社會關係的重整，透過聚落共同生活經驗的傳承，才能活化聚落，吸引新一代回流。除共同生活經驗與記

深具地方特色的日本白川鄉合掌屋世界文化遺產。

憶的型塑外，經濟力的復甦也是促成聚落重生的重要力量，此時遺產觀光就
成為最重要的產業。如今白川鄉每年吸引的觀光人潮達百萬人次，在七十五
家商家中，約有六成經營民宿餐飲業，有八家經營遊學（見學），以重現原
住民的生活作為主要參觀項目。

　　綜觀日本經驗，遺產或歷史聚落保存不是原封不動，能結合觀光，讓
世界各地遊客興起維護遺產的信念，才是文化遺產最好的保存方式，日本聚
落保存與觀光之間之所以能取得良好的平衡，就是在尊重住民意識的前提之
下，將政策制訂清楚的結果。

 # 第五節　聯合國教育科學及文化組織

壹、組織沿革

　　聯合國教育科學及文化組織（United Nations Educational, Scientific and
Cultural Organization），簡稱**聯合國教科文組織（UNESCO）**，是聯合國的
專門機構之一。1945年11月16日在英國倫敦依聯合國憲章通過「聯合國教
育、科學及文化組織法」，翌年11月4日在法國巴黎[7]宣告正式成立，並設為
總部，該組織的旗幟如**圖5-2**。

　　聯合國教科文組織成立的宗旨是「透過教育、科學及文化促進各國間合
作，對和平與安全做出貢獻，以增進對正義、法治及聯合國憲章所確認之世
界人民不分種族、性別、語言或宗教均享人權與基本自由之普遍尊重。」世
界文化、自然遺產保護機構，就是屬於其中文化方面的業務。又該組織除負
責管理世界遺產之外，還有**五大任務**[8]：

圖5-2　聯合國教科文組織旗幟

資料來源：取自UNESCO，http://portal.unesco.org。

[7]　世界遺產協會，http://www.what.org.tw/unesco/。

[8]　維基百科，http://zh.wikipedia.org/w/index.php。

1.前瞻性研究：探討未來世界需要什麼樣的教育、科學、文化和傳播。
2.知識的發展、傳播與交流：主要依靠研究、培訓和教學。
3.制訂準則：起草和通過國際文件和法律建議。
4.知識和技術：以技術合作的形式提供會員國制訂發展政策和發展計畫。
5.專門化信息的交流。

貳、組織架構

聯合國教科文組織設有大會、執行局、秘書處，分別列述如下：

1.大會：為最高權力機構。每兩年舉行一次定期大會，由全體會員國參加；遇有特殊情況時，可召開特別大會。主要職能是：審議秘書處的工作報告，決定組織的方針、政策；審議並通過組織的六年中期策略和雙年度計畫與預算；審議並通過國際公約、建議、宣言等準則性文件；修改組織法，接納新會員國和準會員國；改選執行局成員及各政府間計畫理事機構的成員國；任命總幹事。至2011年4月該組織計有196個會員國及8個準會員。[9]

2.執行局：執行局是大會閉幕期間的監督、管理機構。由58個經大會選舉產生的會員國組成，任期4年，每兩年改選半數，可以連選連任；每年舉行兩次或三次會議。主要職能是：審議秘書處關於大會通過的雙年度計畫與預算執行情況的報告，就編制下個年度計畫與預算草案向大會提出建議，就該組織的其他政策、業務、行政、財務、人事等問題提出建議或做出決定，向大會提出新一任秘書長人選。執行局下設五個委員會：計畫與對外關係委員會、行政與財務委員會、公約與建議委員會、非政府組織委員會、特別委員會。

3.秘書處：為該組織的常設執行機構，負責執行大會批准的雙年度計畫與預算，落實大會的各項決意和執行局的各項決定，起草編制下一個雙年度計畫與預算和六年中期策略草案，向執行局和大會提出工作報告及其他需要審議決定的事項。秘書處是由各國招聘的各類國際公職人員組成，最高行政首長為秘書長；由大會選舉產生，任期六年，可連任一次；目前的秘書長是2009年10月17日就任的保加利亞籍伊琳

[9] UNESCO (2010)，http://portal.unesco.org。

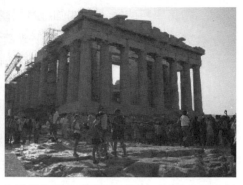

被列入世界遺產的景點都同時有聯合國教科文組織旗幟及世界遺產標誌（右為被聯合國教科文組織採用為旗幟圖案的希臘雅典衛城及其標誌牌）。

娜‧博科娃（Irina Georgieva Bokova）[10]。秘書長下設副秘書長一至二人、助理秘書長若干名，分管教育、自然科學、社會科學、文化、傳播與資訊、公關、行政、綜合業務等部門。與585個非政府組織及教科文組織保持正式關係，與約1200個非政府組織及教科文組織有不定期合作。

參、職責

聯合國教科文組織的職責有如下五個：

1. 教育方面：召開地區性部長會議，討論教育政策和規劃問題，並對教科文組織在本地區的教育活動和國際合作問題提出建議。組織開發中國家的學生到已開發國家留學；幫助開發中國家興辦學校；提供教育儀器和設備；研究世界教育動向和問題；出版教育期刊和著作。

2. 自然科學方面：召開地區性科技部長會議，協助會員國制訂、協調科技政策。組織基礎科學研究，培訓基礎科學研究人員；組織某些學科國際合作科研項目。

3. 社會科學方面：組織人權問題（包括婦女地位問題）與和平問題的研究、宣傳和教育活動；組織社會科學研究的國際合作和有關社會經濟分析法的研究與應用，包含人員培訓活動；開展人類住區條件和社會文化環境的研究；組織人口問題的研究、宣傳和教育活動；組織哲學

[10] 〈聯合國教科文組織選出首位女總幹事〉。新浪新聞，http://news.sina.com.tw/article/20091017/2269679.html。按：總幹事也有譯為秘書長。

和跨學科的研究,加強社會科學的出版工作和情報資料工作。

4.文化方面:召開世界文化政策會議,協助會員國制訂、協調文化政策。組織世界各地區文化和歷史研究;組織世界文化遺產的保護、恢復和展出工作,培訓文物保護人員;組織國際文化交流,舉辦會員國巡迴展覽、翻譯並介紹世界文學名著。

5.傳播與資訊方面:在新聞、出版、廣播、電視、電影等交流方面,召開交流政策會議;協助會員國制訂、協調交流政策;推動實施國際交流發展計畫;組織有關交流問題的調查和經驗交流;透過辦理培訓班等方式,為開發中國家培訓新聞工作者;促進書籍的出版、推廣工作和資訊傳播工作。

 ## 第六節　臺灣世界遺產潛力與推動

壹、臺灣的世界遺產潛力點

　　行政院文化建設委員會深覺臺灣不應礙於政治因素的干擾,而失去參與國際間有關世界遺產保護的機會與權利,且臺灣與聯合國教科文組織於1972年為了保護具突出普遍價值的世界遺產,通過的世界遺產公約已相差近三十年,臺灣在對文化資產的保護與經營管理做法上應該與世界的保存概念同步,為了使國人能跟上世界的腳步,學習與借鏡國際組織對世界文化與自然遺產的保護機制,學習人與自然和諧共處的方法,自2001年起舉辦世界遺產系列講座。

　　臺灣以往推動文化資產保存皆只注重單點的保存維護,並未有世界文化遺產之文化地景保存概念,因此當一棟古蹟修繕完成,繼之而來的常是周遭景觀的嚴重破壞,自從文建會將世界遺產概念積極推展至國內後,世界遺產的整體保存觀念,漸漸為國人所瞭解,而身體力行地從事保護工作。

　　2002年,文建會邀請國外專家包括東京大學西村幸夫教授、日本PREC Institute所長杉尾伸太郎、研究員大野涉,以及澳洲首席文化資產建築師Bruce Robert Pettman等人,針對臺灣的文化與自然資產,評估選擇了蘭嶼、棲蘭檜木林區、太魯閣峽谷、金門島、阿里山森林鐵路、金瓜石聚落、紅毛城及周邊地區、三義舊山線鐵道、澎湖玄武岩自然保留區、陽明山國家公

152

園、卑南遺址及玉山，共12處具「世界遺產」潛力點名單，[11]稱為「臺灣世界遺產潛力點」，分為三類[12]：

1. 第一類潛力點：棲蘭山檜木林、太魯閣國家公園、卑南史前文化遺址、阿里山森林鐵路。這些潛力點具有顯著的特殊價值，文獻及其他輔助設備較為完善，目前面臨著開發或觀光等壓力較為顯著，急需關注。

2. 第二類潛力點：金瓜石、淡水紅毛城、陽明山公園大屯火山群、勝興火車站、舊山線、澎湖玄武岩、蘭嶼。

3. 第三類潛力點：由專家們提出，未被涵蓋於上列潛力點，但可能擁有相同價值的建議名單，如玉山。

為讓國人瞭解各潛力點之價值，文建會「2002文化論壇——世界遺產系列講座」則以各潛力點之介紹為主，並舉辦「認識古蹟日——重返黃金城」活動、辦理「認識古蹟日——臺灣世界遺產潛力點特展」及巡迴展、建置文建會「世界遺產知識網」等，以期逐步建立各潛力點之基本資料。

2003年文建會除賡續辦理文化論壇「世界遺產系列講座暨巡迴講座」（中區、南區、東區）、邀請國際學者專家來臺，指導遺產潛力點經營管理工作、出版世界遺產相關專書、規劃辦理「認識世界遺產教師研習營」及「2003年世界遺產研習營」、辦理「92年度大學院校參與世界遺產教育訓練整合計畫」、「推動臺灣世界遺產潛力點」相關計畫：計核定補助九縣市十七項計畫，包括書目彙編、翻譯、世界遺產相關講座、學術研討會、出版計畫及調查研究等。

貳、申請世界遺產的程序

行政院很用心的提出12處臺灣世界遺產潛力點，文化界人士也很熱心推動申請被納入世界遺產，但到底世界遺產是有一定的條件與程序，條件的部分就如同前述世界遺產的分類所列舉，至於聯合國教科文組織規定的流程圖如**圖**5-3所示。

[11] 行政院文化建設委員會（2004）。文建會「文化白皮書」第二篇第一章第七節，〈與世界遺產接軌〉。

[12] 中華世界遺產協會（2010）。世界遺產的保護，http://www.what.org.tw/heritage/what_heritage_03.asp。

尋求登記的地域的擔當政府機關候選地推薦，暫定名單提出
↓
聯合國教科文組織世界遺產委員會評價要求

↓	↓
文化遺產候選國際文化紀念物與歷史場所委員會（ICOMOS）現場調查報告	自然地遺產候選世界自然資源保育聯盟（IUCN）現場調查報告
↓	↓

聯合國教科文組織世界遺產委員會判斷登記推薦
↓
在世界遺產委員會最後審議
↓
正式登記

圖5-3　聯合國教科文組織世界遺產登錄申請程序流程圖

資料來源：維基百科，http://zh.wikipedia.org/zh-tw/世界遺產。

　　按照這個登錄申請程序流程圖提名的遺產必須具有「突出的普世價值」，以及至少須滿足以下十項基準之一[13]：

1. 表現人類創造力的經典之作。

2. 在某期間或某種文化圈裡對建築、技術、紀念性藝術、城鎮規劃、景觀設計之發展有巨大影響，促進人類價值的交流。

3. 呈現有關現存或者已經消失的文化傳統、文明的獨特或稀有之證據。

4. 關於呈現人類歷史重要階段的建築類型，或者建築及技術的組合，或者景觀上的卓越典範。

5. 代表某一個或數個文化的人類傳統聚落或土地使用，提供出色的典範──特別是因為難以抗拒的歷史潮流而處於消滅危機的場合。

6. 具有顯著普遍價值的事件、活的傳統、理念、信仰、藝術及文學作品，有直接或實質的連結（世界遺產委員會認為該基準應最好與其他基準共同使用）。

[13] 維基百科，http://zh.wikipedia.org/zh-tw/世界遺產。

7.包含出色的自然美景與美學重要性的自然現象或地區。

8.代表生命進化的紀錄、重要且持續的地質發展過程、具有意義的地形學或地文學特色的地球歷史主要發展階段的顯著例子。

9.在陸上、淡水、沿海及海洋生態系統及動植物群的演化與發展上，代表持續進行中的生態學及生物學過程的顯著例子。

10.擁有最重要及顯著的多元性生物自然生態棲息地，包含從保育或科學的角度來看，符合普世價值的瀕臨絕種動物種。

以上1至6項是判斷文化遺產的基準，7至10項是判斷自然遺產的基準。一個國家如有需要申請登錄為聯合國教科文組織的世界遺產，首先就要對本國有價值的文化和自然遺產列出一份詳細的目錄，被稱為預備名單，沒有列入預備名單的遺產不能進行申報。然後該國可以從預備名單中篩選出一處遺產，列入提名表中。世界遺產中心會對如何準備一份詳盡的提名表提供建議和幫助。提交給世界遺產中心的提名表會被國際文化紀念物與歷史場所委員會（ICOMOS）和世界自然保育聯盟（IUCN）這兩個機構獨立審核。之後評估報告被送到世界遺產委員會。委員會每年舉行一次會議討論決定是否將被提名的遺產登錄到《世界遺產名錄》中。有時委員會會延期做出結論並要求會員國提供更多的信息，或者決議不予列入，被拒絕列入《世界遺產名錄》中的提名遺產地將不得再次提出申請。

參、參加世界文化紀念物守護計畫

世界文化紀念物守護計畫（World Monument Watch，簡稱WMW），係由世界文化紀念物基金會（World Monument Fund，簡稱WMF），成立於1965年，為私人非營利組織，總部設於美國紐約，在法國巴黎、英國倫敦、義大利威尼斯、西班牙馬德里及葡萄牙里斯本等地設有支部，為全球性藝術及建築遺產保存的民間活動。由於世界文化紀念物基金會之資金來自於其它基金會、企業及個人之捐款，因此得以脫離政治之干預。

世界文化紀念物守護計畫之運作方式為每兩年自全球各機構或專業人士所提供受到威脅之珍貴文化紀念物名單中，篩選出一百件最值得世人關懷，並加以維護保存者，透過經費之募集及技術資源之投入，使其得以受到良好的照顧。除了從事實質的保存工作外，該計畫也透過電子媒體及平面媒體，宣導文化紀念物之重要性。

2002年底，在學者專家及文化工作者同心協力下，臺灣正式向世界文化紀念物基金會推薦臺南「安平單身手住宅」及澎湖「望安中社村」，列入全球最值得守護及保存的文化紀念物名單，澎湖「望安中社村」還獲選為2003年全球100大最值得守護及保存的文化紀念物。

肆、推動國際合作辦理文化資產保存修復研究

文建會自2002年開始由所屬國立文化資產保存中心籌備處，與日本保存修復專家合作進行「三級古蹟臺南興濟宮彩繪保存修復合作研究案」，合作研究成果除了實際協助解決該古蹟修復工程面臨的彩繪修護技術問題，更因而獲得日本豐田財團獎助，以及文化財保存振興財團等多項獎助，讓臺日雙方合作人員有多次實地互訪及技術合作的機會，使得國外人士對於臺灣獨特的歷史發展與文化資產有深入的認識與興趣。

被列入全球100大最值得守護及保存的澎湖望安中社村。

伍、積極加入文化資產國際組織及參與相關活動

　　國立文化資產保存研究中心籌備處已加入重要國際文化資產保存組織，包括國際文化紀念物與歷史場所委員會（International Council on Monuments and Sites, ICOMOS）、美國博物館協會（American Association of Museums, AAM）、國際文物保護協會（The International Institute for conservation of Historic and Artistic Works, IIC）、國際博物館委員會（International Council of Museums, ICOM）、美國文物保護協會（American Institute for Conservation, AIC）及日本文化財保存修復學會等。

　　此外，兼具文化特色的「綠色環球21」（Green Glble 21），這個組織是全球唯一涵蓋旅遊行業可進行永續發展的組織，該組織設有旅遊企業標準（Green Globe Company Standard）、旅遊社區標準（Green Globe Community Standard）、旅遊設計和建設標準（Tourism Design and Construction Standard）、國際生態旅遊標準（International Ecotourism Standard）等四類標準，其總部設在澳大利亞的坎培拉，如中國大陸的九寨溝景區就在2002年7月4日為該組織的「綠色環球21」的認證，這是21世紀一項新興的國際認證，值得我們爭取加入，作為推動永續觀光的努力目標。

附錄一　UNESCO已登錄之各國世界遺產名單分布表

國家名稱	遺產名稱	小計
中國（China）	周口店北京人遺址（C, 1987），明清故宮（北京故宮、瀋陽故宮）（C, 1987，2004），泰山（M, 1987），秦始皇陵及兵馬俑坑（C, 1987），莫高窟（C, 1987），長城（C, 1987），黃山（M, 1990），九寨溝風景名勝區（N, 1992），武陵源風景名勝區（N, 1992），黃龍風景名勝區（N, 1992），承德避暑山莊及其周圍寺廟（C, 1994），拉薩布達拉宮歷史建築群（C, 1994，2000，2001），曲阜孔廟、孔林和孔府（C, 1994），武當山古建築群（C, 1994），峨眉山─樂山大佛（M, 1996），廬山國家公園（C, 1996），麗江古城（C, 1997），平遙古城（C, 1997），蘇州古典園林（C, 1997，2000），北京皇家園林─頤和園（C, 1998），北京皇家祭壇─天壇（C, 1998），大足石刻（C, 1999），武夷山（M, 1999），明清皇家陵寢（C, 2000，2003，2004），皖南古村落西遞、宏村（C, 2000），青城山─都江堰（C, 2000），龍門石窟（C, 2000），雲崗石窟（C, 2001），雲南三江並流保護區（N, 2003），高句麗王城、王陵及貴族墓葬（C, 2004），澳門歷史城區（C, 2005），四川大熊貓棲息地（N, 2006），殷墟（C, 2006），中國南方喀斯特（N, 2007），福建土樓（開平碉樓與村落）（C, 2007），五臺山（Mount. Wutai, C, 2008），中國丹霞（N, 2010），登封「天地之中」歷史古蹟（C, 2010）	38
阿富汗（Afghanistan）	尖塔和果醬考古遺址（C, 2002），文化風景和Bamiyan谷考古遺址（C, 2003）	2
中非共和國	馬諾沃貢達聖紳羅里斯國家公園（C, 1988）	1
丹麥（Denmark）	耶靈墓地、古北歐石刻和教堂（C, 1994），羅斯基勒大教堂（C, 1995），科隆博格城堡（C, 2000），伊路利薩特冰灣（N, 2004）	4
伯利茲（Belize）	伯利茲堡礁保護區（N, 1996）	1
佛得角（Verde）	佛得角（C, 2009）	1
烏克蘭（Ukraine）	基輔：聖‧索菲婭教堂和佩喬爾斯克修道院（C, 1990）裡沃夫歷史中心（C, 1998），斯特魯維地理探測弧線（C, 2005），喀爾巴阡山脈原始山毛櫸林（N, 2007）	4
烏茲別克斯坦	伊欽‧卡拉內城（C, 1990），布哈拉歷史中心（C, 1993），沙赫利蘇伯茲歷史中心（C, 2000），處在文化十字路口的撒馬爾罕城（2001）	4
烏干達（Uganda）	布恩迪難以穿越的國家公園（N, 1994）、魯文佐里山國家公園（N, 1994），巴乾達國王們的卡蘇比陵（C, 2001）	3
烏拉圭（Uruguay）	薩拉門多移民鎮的歷史區（C, 1995）	1

國家名稱	遺產名稱	小計
葉門（Yemen）	城牆環繞的希巴姆古城（C, 1982），薩那古城（C, 1986）、乍比得歷史古城（C, 1993），Socotra Archipelago（N, 2008）	4
亞美尼亞（Armenia）	哈格帕特修道院和薩那欣修道院（C, 1996，2000），埃奇米河津教堂與茲瓦爾特諾茨考古遺址（C, 2000），格加爾德修道院和上阿紮特山谷（C, 2000）	3
以色列（Israel）	阿克古城（C, 2001），馬薩達（C, 2001），特拉維夫白城—現代運動（C, 2003），薰香之路—內蓋夫的沙漠城鎮（C, 2005），米吉多、夏瑣和基色聖地（C, 2005），海法和西加利利的巴海聖地（C, 2008）	6
伊拉克（Iraq）	哈特拉（C, 1985），亞述古城（C, 2003），薩邁拉古城（C, 2007）	3
伊朗／伊斯蘭共和國（Iran / Republic of Islamic）	伊斯法罕王侯廣場（C, 1979），恰高·佔比爾（C, 1979），波斯波利斯（C, 1979），塔赫特蘇萊曼（C, 2003），巴姆城及其文化景觀（C, 2004），帕薩爾加德（C, 2004），蘇丹尼葉城（C, 2005），比索頓古蹟（C, 2006），Armenian Monastic Ensembles of Iran（C, 2008），大不里士的集市區（C, 2010），阿爾達比勒市的謝赫薩菲·丁（Safi Al聲浪回教族長）聖殿與哈內加（Khanegah）建築群（C, 2010）	11
匈牙利（Hungary）	布達佩斯（多瑙河兩岸、布達城堡區和安德拉什大街）（C, 1987，2002），霍洛克古村落及其周邊（C, 1987），阿格泰列克洞穴和斯洛伐克喀斯特地貌（N, 1995，2000），潘諾恩哈爾姆千年修道院及其自然環境（C, 1996），霍爾托巴吉國家公園（C, 1999），佩奇的早期基督教陵墓（C, 2000），新錫德爾湖與費爾特湖地區文化景觀（C, 2001），托卡伊葡萄酒產地歷史文化景觀（C, 2002）	8
保加利亞（Bulgaria）	伊凡諾沃岩洞教堂（C, 1979），博雅納教堂（C, 1979），卡讚利克的色雷斯古墓（C, 1979），馬達臘騎士崖雕（C, 1979），內塞巴爾古城（C, 1983），斯雷伯爾納自然保護區（N, 1983），皮林國家公園（N, 1983，2010），里拉修道院（C, 1983），斯韋什塔里的色雷斯人墓（C, 1985）	9
俄羅斯聯邦（Russian Federation）	聖彼得堡歷史中心及其相關古蹟群（C, 1990），基日島的木結構教堂（C, 1990），莫斯科克里姆林宮和紅場（C, 1990）。弗拉基米爾和蘇茲達爾歷史遺跡（C, 1992），索洛維茨基群島的歷史建築群（C, 1992），諾夫哥羅德及其周圍的歷史古蹟（C, 1992），謝爾吉聖三一大修道院（C, 1993），科羅緬斯克的耶穌升天教堂（C, 1994），科米原始森林（N, 1995），勘察加火山（N, 1996，2001），貝加爾湖（N, 1996），金山—阿爾泰山（N, 1998），西	

國家名稱	遺產名稱	小計
俄羅斯聯邦（Russian Federation）	高加索山（N, 1999），喀山克里姆林宮（C, 2000），庫爾斯沙嘴（C, 2000），費拉邦多夫修道院遺址群（C, 2000），中斯霍特特阿蘭山脈（N, 2001），烏布蘇盆地（N, 2003），德爾本特城堡、古城及要塞（C, 2003），弗蘭格爾島自然保護區（N, 2004），新聖女修道院（C, 2004），斯特魯維地理探測弧線（C, 2005），雅羅斯拉夫爾城的歷史中心（2005），Putorana Plateau（N, 2010）	24
克羅地亞	布里特威斯湖國家公園（N, 1979，2000），斯普利特古建築群及戴克里先宮殿（C, 1979），杜布羅夫尼克古城（C, 1979，1994），歷史名城特羅吉爾（C, 1997），波雷奇歷史中心的尤弗拉西蘇斯大教堂建築群（C, 1997），西貝尼克的聖詹姆斯大教堂（C, 2000），Stari Grad Plain（C, 2008）	7
岡比亞	詹姆斯島及附近區域（C, 2003），塞內岡比亞石圈（C, 2006）	2
冰島	平位利爾國家公園（C, 2004），Surtsey（N, 2008）	2
幾內亞	寧巴山自然保護區（M, 1981，1982）	1
剛果民主共和國	維龍加國家公園（M, 1979），卡胡茲—別加國家公園（M, 1980），加蘭巴國家公園（M, 1980），薩隆加國家公園（M, 1984），俄卡皮鹿野生動物保護地（M, 1996）	5
前南斯拉夫的馬其頓共和國	奧赫裡德地區文化歷史遺跡及其自然景觀（M, 1979，1980）	1
南非（South Africa）	大聖盧西亞濕地公園（N, 1999），斯泰克方丹、斯瓦特科蘭斯、科羅姆德拉伊和維羅恩斯的化石遺址（C, 1999，2005），羅布恩島（C, 1999），誇特蘭巴山脈 德拉肯斯堡山公園（M, 2000），馬蓬古布韋文化景觀（C, 2003），弗洛勒爾角（N, 2004），弗里德堡隕石坑（N, 2005），理查德斯維德文化植物景觀（C, 2007）	8
加納	沃爾特大阿克拉中西部地區的要塞和城堡（C, 1979），阿散蒂傳統建築（C, 1980）	2
加蓬（Gabon）	洛佩—奧坎德生態系統與文化遺跡景觀（M, 2007）	1
加拿大（Canada）	拉安斯歐克斯梅多國家歷史遺址（C, 1978），納漢尼國家公園（N, 1978），克盧恩 蘭格爾—聖伊萊亞斯 冰川灣 塔琴希尼—阿爾塞克（N, 1979，1992，1994），艾伯塔省恐龍公園（N, 1979），安東尼島（C, 1981），美洲野牛潤地帶（C, 1981），伍德布法羅國家公園（N, 1983），加拿大洛基山公園（N, 1984，1990），魁北克古城區（C, 1985），格羅斯莫訥國家公園N，（1987），盧嫩堡舊城（C, 1995），沃特頓冰川國際和平公園（N, 1995），米瓜莎公園（N, 1999），麗都運河（C, 2007），Joggins Fossil Cliffs（N, 2008）	15

國家名稱	遺產名稱	小計
印度（India）	埃洛拉石窟群（C, 1983），泰姬陵（C, 1983），阿旃陀石窟群（C, 1983），阿格拉古堡（C, 1983）科納拉克太陽神廟（C, 1984），默哈伯利布勒姆古蹟群（C, 1984），馬納斯野生動植物保護區（M, 1985），凱奧拉德奧國家公園（N, 1985），卡齊蘭加國家公園（N, 1985），卡傑拉霍建築群（C, 1986），果阿的教堂和修道院（C, 1986），漢皮古蹟群（C, 1986），法塔赫布爾西格里（C, 1986），埃勒凡塔石窟（像島石窟）（C, 1987），孫德爾本斯國家公園（N, 1987），帕塔達卡爾建築群（1987），朱羅王朝現存的神廟（C, 1987, 2004），楠達戴維山國家公園和花穀國家公園（N, 1988, 2005），桑吉佛教古蹟（C, 1989），德里的胡馬雍陵（C, 1993），德里的顧特卜塔及其古建築（C, 1993），Mountain Railways of India（C, 1999, 2005, 2008），菩提伽耶的摩訶菩提寺（C, 2002），溫迪亞山脈的比莫貝卡特石窟（C, 2003），尚龐—巴瓦加德考古公園（C, 2004），賈特拉帕蒂·希瓦吉終點站（前維多利亞終點站）（C, 2004），德里紅堡群（C, 2007），簡塔·曼塔天文台（C, 2010）	28
印度尼西亞	婆羅浮屠寺廟群（C, 1991），普蘭巴南寺廟群（C; 1991），科莫多國家公園（N, 1991），馬戎格庫龍國家公園（N, 1991），桑義蘭早期人類遺址（C, 1996），洛倫茨國家公園（N, 1999），蘇門答臘熱帶雨林（N, 2004）	7
瓜地馬拉	安提瓜地馬拉（C, 1979），蒂卡爾國家公園（M, 1979），基里瓜考古公園和瑪雅文化遺址（C, 1981）	3
厄瓜多爾（Ecuador）	加拉帕戈斯群島（N, 1978, 2001），基多舊城（C, 1978），桑蓋國家公園（N, 1983），昆卡的洛斯—里奧斯的聖安娜歷史中心（C, 1999）	4
博茨瓦納	措迪洛山（C, 2001）	1
吉爾吉斯坦	Sulaiman-Too Sacred Mountain（C, 2009）	1
盧森堡（Luxembourg）	盧森堡市、要塞及老城區（1994）	1
古巴（Cuba）	哈瓦那舊城及其工事體系（C, 1982），特立尼達和洛斯因赫尼奧斯山谷（C, 1988），古巴聖地亞哥的聖佩德羅德拉羅卡堡（C, 1997），格朗瑪的德桑巴爾科國家公園（N, 1999），比尼亞萊斯山谷（C, 1999），古巴東南第一個咖啡種植園考古風景區（C, 2000），阿里傑羅德胡波爾德國家公園（N, 2001），西恩富戈斯古城（C, 2005），Historic Centre of Camagéey（2008）	9
哈薩克斯坦（Kazakhstan）	霍賈·艾哈邁德·亞薩維陵墓（2003），泰姆格里考古景觀岩刻（2004），Saryarka – Steppe and Lakes of Northern Kazakhstan（2008）	3

國家名稱	遺產名稱	小計
哥倫比亞	卡塔赫納港口、要塞和古蹟群（C，1984），洛斯卡蒂奧斯國家公園（M，1994），聖奧古斯丁考古公園（C，1995），蒙波斯的聖克魯斯歷史中心（C，1995），鐵拉登特羅國家考古公園（C，1995），馬爾佩洛島動植物保護區（N，2006）	6
哥斯達黎加	塔拉曼卡仰芝－拉阿米斯泰德保護區（N，1983，1990），科科斯島國家公園（N，1997，2002），瓜納卡斯特自然保護區（N，1999，2004）	3
喀麥隆	德賈動物保護區（N，1987）	1
土庫曼斯坦（Turkmenistan）	梅爾夫歷史與文化公園（C，1999），庫尼亞－烏爾根奇（C，2005），尼莎帕提亞要塞（C，2007）	3
土耳其（Turkey）	伊斯坦布爾歷史區域（C，1985），希拉波利斯和帕姆卡萊（M，1985），迪夫裡伊的大清真寺和醫院（C，1985），哈圖莎：希泰首都（C，1986），內姆魯特達格（C，1987），桑索斯和萊頓（C，1988），赫拉波利斯和帕穆克卡萊（M，1988），薩夫蘭博盧城（C，1994），特洛伊考古遺址（C，1998）	9
聖盧西亞（Saint Lucia）	皮通山保護區（N，2004）	1
聖基茨和尼維斯（Saint Kitts and Nevis）	硫磺石山要塞國家公園（C，1999）	1
聖馬力諾（San Marino）	San Marino Historic Centre and Mount Titano（C，2008）	1
塔吉克斯坦（Tajikistan）	薩拉子目古城的原型城市遺址（C，2010）	1
坦桑尼亞聯合共和國（Tanzania, United of Republic）	Ngorongoro Conservation Area（M，1978，2010），基爾瓦基斯瓦尼遺址和松戈馬拉遺址（C，1981），塞倫蓋蒂國家公園（N，1981），塞盧斯禁獵區（N，1982），乞力馬紮羅國家公園（N，1987），桑給巴爾石頭城（C，2000），孔多阿岩畫遺址（C，2006）	7
埃及（Egypt）	阿布米那基督教遺址（C，1979），孟菲斯及其墓地金字塔（C，1979），底比斯古城及其墓地（C，1979），開羅古城（C，1979），阿布辛拜勒至菲萊的努比亞遺址（C，1979），聖卡特琳娜地區（C，2002），鯨魚峽谷（N，2005）	7
衣索比亞（Ethiopia）	塞米恩國家公園（M，1978），拉利貝拉岩石教堂（C，1978），貢德爾地區的法西爾蓋比城堡及古建築（C，1979），奧莫低谷（C，1980），蒂亞（C，1980），阿克蘇姆考古遺址（C，1980），阿瓦什低谷（C，1980），歷史要塞城市哈勒爾（C，2006）	8
吉里巴斯	菲尼克斯群島保護區（N，2010）	1

國家名稱	遺產名稱	小計
墨西哥（Mexico）	聖卡安（N, 1987），墨西哥城與赫霍奇米爾科歷史中心（C, 1987），帕倫克古城和國家公園（C, 1987），普埃布拉歷史中心（C, 1987），特奧蒂瓦坎（C, 1987），瓦哈卡歷史中心與阿爾班山考古遺址（C, 1987），奇琴伊察古城（C, 1988），瓜納托歷史名城及周圍礦藏（C, 1988），莫雷利亞城歷史中心（C, 1991），埃爾塔津古城（C, 1992），聖弗雷西斯科山脈岩畫（C, 1993），埃爾比斯開諾鯨魚禁漁區（N, 1993），薩卡特卡斯歷史中心（C, 1993），波波卡特佩特火山坡上最早的16世紀修道院（C, 1994），烏斯馬爾古鎮（C, 1996），克雷塔羅歷史遺跡區（C, 1996），瓜達拉哈拉的卡瓦尼亞斯救濟所（C, 1997），塔拉科塔潘歷史遺跡區（C, 1998），大卡薩斯的帕魁姆考古區（C, 1998），坎佩切歷史要塞城（C, 1999），霍齊卡爾科的歷史紀念區（C, 1999），坎佩切卡拉科姆魯古老的瑪雅城（C, 2002），克雷塔羅的謝拉戈達聖方濟會修道院（C, 2003），路易斯·巴拉乾故居和工作室（C, 2004），加利福尼亞灣群島及保護區（N, 2005），龍舌蘭景觀和特基拉的古代工業設施（C, 2006），墨西哥國立自治大學大學城的核心校區（C, 2007），Protective town of San Miguel and the Sanctuary of Jesús Nazareno de Atotonilco（C, 2008），瓦哈卡州中央穀地的亞古爾與米特拉史前洞穴（C, 2010），皇家內陸大幹線（C, 2010）	30
安道爾（Andorra）	馬德留—配拉菲塔—克拉羅爾大峽谷（C, 2004）	1
塞內加爾（Senegal）	戈雷島（C, 1978），尼奧科羅—科巴國家公園（M, 1981），朱賈國家鳥類保護區（N, 1981），聖路易斯島（C, 2000，2007），塞內岡比亞石圈（C, 2006）	5
塞爾維亞（Serbia）	斯塔里斯和索潑查尼修道院（C, 1979），斯圖德尼察修道院（C, 1986），科索沃中世紀古蹟（C, 2004，2006），賈姆濟格勒—羅慕利亞納的加萊裡烏斯宮（C, 2007）	4
塞色爾（Seychelles）	阿爾達布拉環礁（N, 1982），馬埃谷地自然保護區（N, 1983）	2
多哥（Togo）	古塔瑪庫景觀（Koutammakou, the Land of the Batammariba）（C, 2004）	1
多米尼克（Dominica）	毛恩特魯瓦皮頓山國家公園（N, 1997）	1
多米尼加	聖多明各殖民城市（1990）	1

國家名稱	遺產名稱	小計
大不列顛及北愛爾蘭聯合王國（United Kingdom of Great Britain and Northern Ireland）	「巨人之路」及其海岸（N, 1986），「巨石陣」、埃夫伯里及周圍的巨石遺跡（C, 1986），喬治鐵橋區（C, 1986），聖基爾達島（M, 1986，2004，2005），圭內斯郡愛德華國王城堡和城牆（C, 1986），斯塔德利皇家公園和噴泉修道院遺址（C, 1986），達勒姆大教堂和城堡（C, 1986），Blenheim Palace（C, 1987，2005，2008），威斯敏斯特宮殿和教堂以及聖瑪格麗特教堂（C, 1987），巴斯城（C, 1987），布萊尼姆宮（C, 1987），享德森島（N, 1988），倫敦塔（C, 1988），坎特伯雷大教堂、聖奧古斯汀教堂和聖馬丁教堂（C, 1988），戈夫島和伊納克塞瑟布爾島（N, 1995，2004），愛丁堡的新鎮、老鎮（C, 1995），格林威治海岸地區（C, 1997），奧克尼新石器時代遺址（C, 1999），卡萊納馮工業區景觀（C, 2000），百慕大群島上的聖喬治鎮及相關的要塞（C, 2000），多塞特和東德文海岸（N, 2001），德文特河谷工業區（C, 2001），新拉納克（2001），索爾泰爾（C, 2001），倫敦基尤皇家植物園（C, 2003），利物浦海上商城（C, 2004），康沃爾和西德文礦區景觀（C, 2006）	27
越南（Viet Nam）	順化歷史建築群（C, 1993），下龍灣（N, 1994，2000），會安古鎮（C, 1999），聖子修道院（C, 1999），豐芽格邦國家公園（N, 2003），河內升龍皇城（C, 2010）	6
委內瑞拉（玻利瓦爾共和國）（Venezuela, Bolivarian Republic of）	科羅及其港口（C, 1993），卡奈依馬國家公園（N, 1994），加拉加斯大學城（C, 2000）	3
大韓民國（Korea, Republic of）	宗廟（C, 1995），海印寺及八萬大藏經藏經處（C, 1995），石窟庵和佛國寺（C, 1995），華松古堡（C, 1997），昌德宮建築群（C, 1997），慶州歷史區（C, 2000），高昌、華森和江華的史前墓遺址（C, 2000），濟州火山島和熔岩洞（N, 2007），Royal Tombs of the Joseon Dynasty（C, 2009），韓國歷史村落：河回村和良洞村（C, 2010）	10
朝鮮民主主義人民共和國（Korea, Democratic People's of Republic）	高句麗古墓群（C, 2004）	1
奧地利（Austria）	申布倫宮殿和花園（C, 1996），薩爾茨堡市歷史中心（C, 1996），哈爾施塔特—達特施泰因薩爾茨卡默古特文化景觀（C, 1997），塞默靈鐵路（C, 1998），格拉茨城歷史中心與埃根博格城堡（C, 1999，2010），瓦豪文化景觀（C, 2000），新錫德爾湖與費爾特湖地區文化景觀（C, 2001），維也納歷史中心（C, 2001）	8

國家名稱	遺產名稱	小計
澳大利亞 （Australia）	卡卡杜國家公園（M, 1981，1987，1992），大堡礁（N, 1981），威蘭德拉湖區（M, 1981），塔斯馬尼亞荒原（M, 1982，1989），豪勳爵群島（N, 1982），澳大利亞岡瓦納雨林（N, 1986，1994），烏盧魯─卡塔麴塔國家公園（M, 1987, 1994），昆士蘭濕熱帶地區（N, 1988），西澳大利亞鯊魚灣（N, 1991），弗雷澤島（N, 1992），澳大利亞哺乳動物化石地（里弗斯利 納拉庫特）（N, 1994），赫德島和麥克唐納群島（N, 1997），麥誇裡島（N, 1997），大藍山山脈地區（N, 2000），波奴魯魯國家公園（N, 2003），皇家展覽館和卡爾頓園林（C, 2004），悉尼歌劇院（C, 2007），澳大利亞監獄遺址（C, 2010）	18
孟加拉國	巴凱爾哈特清真寺歷史名城（C, 1985），帕哈爾普爾的佛教毗訶羅遺址（C, 1985），孫德爾本斯國家公園（N, 1997）	3
尼加拉瓜 （Nicaragua）	萊昂‧別霍遺址（C, 2000）	1
尼日利亞 （Nigeria）	宿庫盧文化景觀（C, 1999），奧孫─奧索博神樹林（C, 2005）	2
尼日爾（Niger）	阿德爾和泰內雷自然保護區（N, 1991），尼日爾"W"國家公園（N, 1996）	2
巴拉圭 （Paraguay）	塔瓦蘭格的耶穌和巴拉那的桑蒂西莫─特立尼達耶穌會傳教區（C, 1993）	1
尼泊爾（Nepal）	加德滿都穀地（C, 1979），薩加瑪塔國家公園（N, 1979），奇特旺皇家國家公園（N, 1984），佛祖誕生地蘭毗尼（C, 1997）	4
巴基斯坦 （Pakistan）	塔克希拉（C, 1980），塔克特依巴依佛教遺址和薩爾依巴赫洛古遺址（C, 1980），摩亨佐達羅考古遺跡（C, 1980），拉合爾古堡和夏利瑪爾公園（C, 1981），塔塔城的歷史建築（C, 1981），羅赫達斯要塞（C, 1997）	6
巴布亞新幾內亞 （Papua New Guinea）	Kuk Early Agricultural Site（C, 2008）	1
巴拿馬（Panama）	巴拿馬加勒比海岸的防禦工事：波托韋洛─聖洛倫索（C, 1980），達連國家公園（N, 1981），塔拉曼卡仰芝─拉阿米斯泰德保護區（N, 1983，1990），巴拿馬城考古遺址及巴拿馬歷史名區（C, 1997，2003），柯義巴島國家公園及其海洋特別保護區（N, 2005）	5
巴林（Bahrain）	巴林貿易港考古遺址（C, 2005）	1

國家名稱	遺產名稱	小計
巴西（Brazil）	歐魯普雷圖歷史名鎮（C, 1980），奧林達歷史中心（C, 1982），瓜拉尼人聚居地的耶穌會傳教區：阿根廷的聖伊格納西奧米尼、聖安娜、羅雷托聖母村和聖母瑪利亞艾爾馬約爾村遺跡，以及巴西的聖米格爾杜斯米索納斯遺跡（C, 1983, 1984），孔戈尼亞斯的仁慈耶穌聖殿（C, 1985），巴伊亞州的薩爾瓦多歷史中心（C, 1985），伊瓜蘇國家公園（N, 1986），巴西利亞（C, 1987），卡皮瓦拉山國家公園（C, 1991），聖路易斯歷史中心（C, 1997）大西洋東南熱帶雨林保護區（N, 1999），大西洋沿岸熱帶雨林保護區（N, 1999），蒂阿曼蒂那城歷史中心（C, 1999），亞馬遜河中心綜合保護區（N, 2000, 2003），潘塔奈爾保護區（N, 2000），塞拉多保護區：查帕達一多斯一維阿迪羅斯和艾瑪斯國家公園（N, 2001），巴西大西洋群島：費爾南多一迪諾羅尼亞群島和羅卡斯島保護區（N, 2001），戈亞斯城歷史中心（C, 2001），聖克里斯托旺的聖弗朗西斯科廣場（C, 2010）	18
所羅門群島（Solomon Islands）	東倫內爾島（East Rennell）（N, 1998）	1
布吉納法索（Burkina Faso）	Ruins of Loropéni（C, 2009）	1
斯洛文尼亞（Slovenia）	斯科契揚溶洞（1986）	1
希臘（Greece）	巴賽的阿波羅·伊壁鳩魯神廟（C, 1986），德爾斐考古遺址（C, 1987），雅典衛城（C, 1987），埃皮達魯斯考古遺址（C, 1988），塞薩洛尼基古建築（C, 1988），曼代奧拉（M, 1988），羅得中世紀古城（C, 1988），阿索斯山（M, 1988），奧林匹亞考古遺址（C, 1989），米斯特拉斯考古遺址（C, 1989），提洛島（C, 1990），達夫尼修道院、俄西俄斯羅卡斯修道院和希俄斯新修道院（C, 1990），薩莫斯島的畢達哥利翁及赫拉神殿（C, 1992），韋爾吉納的考古遺址（C, 1996），帕特莫斯島的天啟洞穴和聖約翰修道院（C, 1999），邁錫尼和提那雅恩斯的考古遺址（C, 1999），科孚古城（C, 2007）	17
德國（Germany）	亞琛大教堂（C, 1978），施佩耶爾大教堂（C, 1981），維爾茨堡宮、宮廷花園和廣場（C, 1981），維斯教堂（C, 1983），布呂爾的奧古斯塔斯堡古堡和法爾肯拉斯特古堡（C, 1984），希爾德斯海姆的聖瑪麗大教堂和聖米迦爾教堂（C, 1985），特里爾的古羅馬建築、聖彼得大教堂和聖瑪利亞教堂（C, 1986），呂貝克的漢西梯克城（C, 1987），波茲坦與柏林的宮殿與庭園（C, 1990, 1992, 1999），洛爾施修道院（C, 1991），上哈爾茨山的水資源管理系統（C, 1992, 2010），班貝格城（C, 1993），	31

國家名稱	遺產名稱	小計
德國（Germany）	莫爾布龍修道院（C, 1993），奎德林堡神學院、城堡和古城（C, 1994），弗爾克林根鋼鐵廠（C, 1994），麥塞爾化石遺址（N, 1995），埃斯萊本和維騰貝格的路德紀念館建築群（C, 1996），科隆大教堂（C, 1996），魏瑪和德紹的包豪斯建築及其遺址（C, 1996），古典魏瑪（C, 1998），柏林的博物館島（C, 1999），瓦爾特堡城堡（C.1999），德紹—沃爾利茨園林王國（C, 2000），賴謝瑙修道院之島（C, 2000），埃森的關稅同盟煤礦工業區（C, 2001），施特拉爾松德與維斯馬歷史中心（C, 2002），萊茵河中上游河谷（C, 2002），不來梅市市場的市政廳和羅蘭城（C, 2004），穆斯考爾公園（C, 2004），德國多瑙河畔「雷根斯堡舊城」（C, 2006），The Wadden Sea（N, 2009）	
挪威（Norway）	卑爾根市布呂根區（C, 1979），奧爾內斯木構教堂（C, 1979），勒羅斯礦城及周邊地區（C, 1980，2010），阿爾塔岩畫（C, 1985），維嘎群島文化景觀（C, 2004），挪威西峽灣—蓋朗厄爾峽灣和納柔依峽灣（N, 2005），斯特魯維地理探測弧線（C, 2005）	7
納米比亞	推菲爾泉岩畫（C, 2007）	1
義大利（Italy）	梵爾卡莫尼卡穀地岩畫（C, 1979），繪有達‧芬奇《最後的晚餐》的聖瑪麗亞感恩教堂和多明各會修道院（C, 1980），羅馬歷史中心，享受治外法權的羅馬教廷建築和繆拉聖保羅弗利（C, 1980，1990），佛羅倫薩歷史中心（C, 1982），威尼斯及潟湖（C, 1987），比薩大教堂廣場（C, 1987），聖吉米尼亞諾歷史中心（C, 1990），馬泰拉的石窟民居和石頭教堂花園（C, 1993），維琴查城和威尼托的帕拉迪恩別墅（C, 1994，1996），文藝復興城市費拉拉城以及波河三角洲（C, 1995，1999），那不勒斯歷史中心（C, 1995），錫耶納歷史中心（C, 1995），阿達的克里斯巴（C, 1995），拉文納早期基督教名勝（C, 1996），皮恩紮歷史中心（C, 1996），蒙特堡（C, 1996），阿爾貝羅貝洛的圓頂石屋（C, 1996），卡塞塔的18世紀花園皇宮、凡韋特里水渠和聖萊烏西建築群（C, 1997），卡薩爾的羅馬別墅（C, 1997），巴魯米尼的努拉格（C, 1997），帕多瓦植物園（C, 1997），龐培、赫庫蘭尼姆和托雷安農齊亞塔考古區（C, 1997），摩德納的大教堂、市民塔和大廣場（C, 1997），薩沃王宮（C, 1997），阿克里真托考古區（C, 1997），阿馬爾菲海岸景觀（C, 1997），韋內雷港、五村鎮以及沿海群島（C, 1997），烏爾比諾歷史中心（C, 1998），奇倫托和迪亞諾河谷國家公園，帕埃斯圖姆和韋利亞考古遺址（C, 1998），阿奎拉古蹟區及長方形主教教堂（C, 1998），提沃利的阿德利阿納村莊（C, 1999），伊索萊約里（伊奧利亞群島）（N, 2000），維羅納城（C, 2000），阿西西古	43

國家名稱	遺產名稱	小計
義大利（Italy）	鎮的方濟各會修道院與大教堂（C, 2000），提沃利城的伊斯特別墅（C, 2001），晚期的巴洛克城鎮瓦拉迪那托（西西里東南部）（C, 2002），聖喬治山（N, 2003，2010），皮埃蒙特及倫巴第聖山（C, 2003），塞爾維托裏和塔爾奎尼亞的伊特魯立亞人公墓（C, 2004），瓦爾·迪奧西亞公園文化景觀（C, 2004），錫拉庫紮和潘塔立克石墓群（C, 2005），熱那亞的新街和羅利宮殿體系（C, 2006），The Dolomites（2008）	43
拉脫維亞（Latvia）	里加歷史中心（C, 1997），斯特魯維地理探測弧線（C, 2005）	2
斯洛伐克（Slovakia）	伏爾考林耐克（C, 1993），歷史名城班斯卡─什佳夫尼察及其工程建築區（C, 1993），阿格泰列克洞穴和斯洛伐克喀斯特地貌（N, 1995，2000），巴爾代約夫鎮保護區（C, 2000），喀爾巴阡山脈原始山毛欅林（N, 2007），Wooden Churches of the Slovak Part of the Carpathian Mountain Area（C, 2008），Primeval Beech Forests of the Carpathians（N, 2007）	7
捷克共和國（Czech Republic）	克魯姆洛夫歷史中心（C, 1992），布拉格歷史中心（C, 1992），泰爾奇歷史中心（C, 1992），澤萊納山的內波穆克聖約翰朝聖教堂（C, 1994），庫特納霍拉歷史名城中心的聖巴拉巴教堂及塞德萊茨的聖母瑪利亞大教堂（C, 1995），萊德尼採─瓦爾季採文化景觀（C, 1996），克羅麥裡茲花園和城堡（C, 1998），霍拉索維採古村保護區（C, 1998），利托米什爾城堡（C, 1999），奧洛穆茨三位一體聖柱（C, 2000），布爾諾的圖根哈特別墅（C, 2001），特熱比奇猶太社區及聖普羅科皮烏斯大教堂（C, 2003）	12
摩爾多瓦（Moldova, Republic of）	斯特魯維地理探測弧線（C, 2005）	1
摩洛哥（Morocco）	非斯的阿拉伯人聚居區（C, 1981），馬拉柯什的阿拉伯人聚居區（C, 1985），阿伊特·本·哈杜築壘村（C, 1987），歷史名城梅克內斯（C, 1996），瓦盧比利斯考古遺址（C, 1997），締頭萬城（C, 1997），索維拉城（原摩加多爾）（C, 2001），馬紮甘葡萄牙城（C, 2004）	8
教廷	羅馬歷史中心，享受治外法權的羅馬教廷建築和繆拉聖保羅弗利（C, 1980，1990），梵蒂岡城（C, 1984）	2
紐西蘭（New Zealand）	湯加里羅國家公園（N, 1990，1993），蒂瓦希普納穆─紐西蘭西南部地區（M, 1990），紐西蘭次南極區群島（N, 1998）	3
斯里蘭卡（Sri Lanka）	波隆納魯沃古城（C, 1982），錫吉里亞古城（C, 1982），阿努拉德普勒聖城（C, 1982），加勒老城及其堡壘（C, 1988），康提聖城（C, 1988），辛哈拉加森林保護區（N, 1988），丹布勒金寺（C, 1991），斯里蘭卡中央高地（N, 2010）	8

國家名稱	遺產名稱	小計
日本（Japan）	姬路城（C, 1993），屋久島（N, 1993），法隆寺地區的佛教古蹟（C, 1993），白神山地（N, 1993），古京都遺址（京都、宇治和大津城）（C, 1994），白川鄉和五屹山歷史村座（C, 1995），嚴島神殿（C, 1996），廣島和平紀念公園（原爆遺址）（C, 1996），古奈良的歷史遺跡（C, 1998），日光神殿和廟宇（C, 1999），琉球王國時期的遺跡（C, 2000），紀伊山地的聖地與參拜道（C, 2004），知床半島（N, 2005），石見銀山遺跡及其文化景觀（C, 2007）	14
智利（Chile）	拉帕努伊國家公園（C, 1995），奇洛埃教堂（C, 2000），瓦爾帕萊索港口城市歷史區（C, 2003），亨伯斯通和聖勞拉硝石採石場（C, 2005），塞維爾銅礦城（2006）	5
柬埔寨（Cambodia）	吳哥窟（C, 1992），Temple of Preah Vihear（C, 2008）	2
比利時（Belgium）	佛蘭德的比津社區（C, 1998），布魯塞爾大廣場（C, 1998），拉盧維耶爾和勒羅爾克斯中央運河上的四座船舶吊車（艾諾）（C, 1998），比利時和法國鐘樓（C, 1999，2005），圖爾奈聖母大教堂（C, 2000），布魯日歷史中心（C, 2000），建築師維克多·奧爾塔設計的主要城市建築（布魯塞爾）（C, 2000），斯皮耶納新石器時代的燧石礦（C, 2000），帕拉丁莫瑞圖斯工場—博物館建築群（C, 2005），Stoclet House（C, 2009）	10
泰國（Thailand）	童·艾·納雷松野生生物保護區（N, 1991），素可泰歷史城鎮及相關歷史城鎮（C, 1991），阿育他亞（大城）歷史城及相關城鎮（C, 1991），班清考古遺址（C, 1992），東巴耶延山—考愛山森林保護區（N, 2005）	5
格魯吉亞（Georgia）	巴格拉特大教堂及格拉特修道院（C, 1994），姆茨赫塔古城（C, 1994），上斯瓦涅季（C, 1996）	3
莫三比克	莫三比克島（Mozambique）（C, 1991）	1
法國（France）	凡爾賽宮及其園林（C, 1979），聖米歇爾山及其海灣（C, 1979），沙特爾大教堂（C, 1979），韋茲萊教堂和山丘（C, 1979），韋澤爾峽谷洞穴群與史前遺跡（C, 1979），豐特萊的西斯特爾教團修道院（C, 1981），亞眠大教堂（C, 1981），奧朗日古羅馬劇場和凱旋門（C, 1981），奧莫低谷（C, 1981），阿爾勒城的古羅馬建築（C, 1981），南錫的斯坦尼斯拉斯廣場、卡里埃勒廣場和阿萊昂斯廣場（C, 1983），聖塞文—梭爾—加爾坦佩教堂（C, 1983），波爾托灣：皮亞納—卡蘭切斯、基羅拉塔灣、斯康多拉保護區（N, 1983），加德橋（羅馬式水渠）（C, 1985），斯特拉斯堡與大島（C, 1988），蘭斯聖母大教堂、聖雷米修道院和聖安東尼宮殿（C, 1991），巴黎塞納河畔（C, 1991），布爾日大教堂（C, 1992），阿維	33

國家名稱	遺產名稱	小計
法國（France）	尼翁歷史中心：教皇宮、主教聖堂和阿維尼翁橋（C, 1995），米迪運河（C, 1996），卡爾卡松歷史城牆要塞（C, 1997），比利牛斯—珀杜山（M, 1997，1999），法國聖地亞哥—德孔波斯特拉朝聖之路（C, 1998），里昂歷史遺跡（C, 1998），聖艾米倫區（C, 1999），比利時和法國鐘樓（C, 1999，2005），盧瓦爾河畔敘利與沙洛納間的盧瓦爾河谷（C, 2000），普羅萬城（C, 2001），勒阿弗爾，奧古斯特·佩雷重建之城（C, 2005），波爾多月亮港（C, 2007），Fortifications of Vauban（C, 2008），留尼汪島的山峰，冰斗和峭壁（N, 2010），阿爾比市的主教舊城（C, 2010）	
毛里塔尼亞（Mauritania）	阿爾金岩石礁國家公園（N, 1989），瓦丹、欣蓋提、提希特和瓦拉塔古鎮（C, 1996）	2
毛里求斯（Mauritius）	阿普拉瓦西·加特地區（C, 2006），Le Morne Cultural Landscape（2008）	2
波蘭（Poland）	克拉科夫歷史中心（C, 1978），維耶利奇卡鹽礦（C, 1978），別洛韋日自然保護區與比亞沃韋紮森林（N, 1979，1992），前納粹德國奧斯維辛—比克瑙集中營（1940-1945）（C, 1979），華沙歷史中心（C, 1980），紮莫希奇古城（C, 1992），中世紀古鎮托倫（C, 1997），馬爾堡的條頓騎士團城堡（C, 1997），卡瓦利澤布日多夫斯津：自成一家的建築景觀朝聖園（C, 1999），紮沃爾和思維得尼加的和平教堂（C, 2001），南部小波蘭木製教堂（C, 2003），穆斯考爾公園（C, 2004），弗羅茨瓦夫百年廳（C, 2006）	13
波斯尼亞和黑塞哥維那（Bosnia and Herzegovina）	莫斯塔爾舊城和舊橋地區（C, 2005），邁赫邁德·巴什·索科羅維奇的古橋（C, 2007）	2
津巴布韋（Zimbabwe）	馬納波爾斯國家公園、薩比和切俄雷自然保護區（N, 1984），卡米國家遺址紀念地（C, 1986），大津巴布韋國家紀念地（C, 1986），莫西奧圖尼亞瀑布（維多利亞瀑布）（N, 1989），馬托博山（C, 2003）	5
洪都拉斯（Honduras）	科潘瑪雅古蹟遺址（C, 1980），雷奧普拉塔諾生物圈保留地（N, 1982）	2
海地（Haiti）	國家歷史公園：城堡、聖蘇西宮、拉米爾斯堡壘（C, 1982）	1
愛爾蘭（Ireland）	博恩河河曲考古遺址群（C, 1993），斯凱利格·邁克爾島（C, 1996）	2
愛沙尼亞	塔林歷史中心（老城）（C, 1997），斯特魯維地理探測弧線（C, 2005）	
玻利維亞（多民族國）（Bolivia）	波托西城（C, 1987），奇基托斯耶穌傳教區（C, 1990），蘇克雷古城（C, 1991），薩邁帕塔考古遺址（C, 1998），挪爾·肯普夫墨卡多國家公園（N, 2000），蒂瓦納科文化的精神和政治中心（C, 2000）	6

國家名稱	遺產名稱	小計
羅馬尼亞（Romania）	多瑙河三角洲（N, 1991），特蘭西瓦尼亞村落及其設防的教堂（C, 1993，1999），蘇切維察修道院的復活教堂（C, 1993，2010），霍雷祖修道院（C, 1993），奧拉斯迪山的達亞恩城堡（C, 1999），錫吉什瓦拉歷史中心（C, 1999），馬拉暮萊斯的木結構教堂（C, 1999）	7
瑞典（Sweden）	德羅特寧霍爾摩皇宮（C, 1991），恩格爾斯堡鐵礦工場（C, 1993），比爾卡和霍夫加登（C, 1993），塔努姆的岩刻畫（C, 1994），斯科斯累格加登公墓（C, 1994），漢薩同盟城市維斯比（C, 1995），呂勒歐的格默爾斯達德教堂村（C, 1996），拉普人區域（M, 1996），卡爾斯克魯納軍港（C, 1998），南厄蘭島的農業風景區（C, 2000），高海岸－瓦爾肯群島（N, 2000, 2006），法倫的大銅山採礦區（C, 2001），威堡廣播站（C, 2004），斯特魯維地理探測弧線（C, 2005）	14
瑞士（Switzerland）	伯爾尼古城（C, 1983），聖加爾修道院（C, 1983），米茲泰爾的木篤會聖約翰女修道院（C, 1983），貝林佐納三座要塞及防衛牆和集鎮（C, 2000），少女峰－阿雷奇冰河－畢奇霍恩峰（N, 2001，2007），聖喬治山（N, 2003，2010），拉沃葡萄園梯田（C, 2007），Rhaetian Railway in the Albula / Bernina Landscapes（N, 2008），Swiss Tectonic Arena Sardona（N, , 2008），La Chaux-de-Fonds / Le Locle, Watchmaking Town Planning（C, 2009）	10
瓦努阿圖（Vanuatu）	Chief Roi Mata's Domain（C, 2008）	1
沙烏地阿拉伯（Saudi Arabia）	Al-Hijr Archaeological Site（Madâin Sâlih）（C, 2008），德拉伊耶遺址的阿圖賴夫區（C, 2010）	2
白俄羅斯	別洛韋日自然保護區與比亞沃韋紮森林（N, 1979，1992），米爾城堡群（C, 2000），斯特魯維地理探測弧線（C, 2005），涅斯維日的拉濟維烏家族城堡建築群（C, 2005）	4
象牙海岸（Côte d' Ivoire）	寧巴山自然保護區（N, 1981，1982），塔伊國家公園（N, 1982），科莫埃國家公園（N, 1983）	3
秘魯（Peru）	科斯科古城（C, 1983），馬丘比丘古神廟（M, 1983），夏文考古遺址（C, 1985），瓦斯卡蘭國家公園（N, 1985），昌昌城考古地區（C, 1986），瑪努國家公園（N, 1987），利馬的歷史中心（C, 1988，1991），里奧阿比塞奧國家公園（M, 1990，1992），納斯卡和朱馬納草原的線條圖（C, 1994），阿雷基帕城歷史中心（C, 2000），Sacred City of Caral-Supe（C, 2009）	11

國家名稱	遺產名稱	小計
突尼斯	傑姆的圓形競技場（C, 1979），突尼斯的阿拉伯人聚居區（C, 1979）迦太基遺址（C, 1979），伊其克烏爾國家公園（N, 1980），科克瓦尼布尼城及其陵園（C, 1985，1986），凱魯萬（C, 1988），蘇塞古城（C, 1988），沙格鎮（C, 1997）	8
薩爾瓦多	霍亞—德賽倫考古遺址（C, 1993）	1
立陶宛（Lithuania）	維爾紐斯歷史中心（C, 1994），庫爾斯沙嘴（C, 2000），克拿維考古遺址（克拿維文化保護區）（C, 2004），斯特魯維地理探測弧線（C, 2005）	4
約旦（Jordan）	佩特拉（C, 1985），庫塞爾阿姆拉（C, 1985），烏姆賴薩斯考古遺址（C, 2004）	3
肯亞（Kenya）	圖爾卡納湖國家公園（N, 1997，2001），肯尼亞山國家公園及自然森林（N, 1997），拉穆古鎮（C, 2001），Sacred Mijikenda Kaya Forests（C, 2008）	4
美利堅合眾國（United States of America）	梅薩維德印第安遺址（C, 1978），黃石國家公園（N, 1978），大沼澤國家公園（N, 1979），克盧恩 蘭格爾—聖伊萊亞斯／冰川灣／塔琴希尼—阿爾塞克（N, 1979，1992，1994），大峽谷國家公園（N, 1979），獨立大廳（C, 1979），紅杉國家公園（N, 1980），奧林匹克國家公園（N, 1981），猛瑪洞穴國家公園（N, 1981），卡俄基亞土丘歷史遺址（C, 1982），大煙霧山國家公園（N, 1983），波多黎各的古堡與聖胡安歷史遺址（C, 1983），約塞米特蒂國家公園（N, 1984），自由女神像（C, 1984），夏威夷火山國家公園（N, 1987），夏洛茨維爾的蒙蒂塞洛和弗吉尼亞大學（C, 1987），查科文化國家歷史公園（C, 1987），陶斯印第安村（C, 1992），卡爾斯巴德洞穴國家公園（N, 1995），沃特頓冰川國際和平公園（N, 1995），帕帕哈瑙莫誇基亞國家海洋保護區（M, 2010）	21
老撾人民民主共和國（Lao People's Democratic Republic）	瑯勃拉邦的古城（C, 1995），占巴塞文化景觀內的瓦普廟和相關古民居（C, 2001）	2
耶路撒冷古城牆（由約旦申報）	耶路撒冷古城及其城牆（C, 1981）	1
芬蘭（Finland）	勞馬古城（C, 1991），蘇奧曼斯納城堡（C, 1991），佩泰耶韋西老教堂（C, 1994），韋爾拉磨木紙板廠（C, 1996），塞姆奧拉德恩青銅時代墓地遺址（C, 1999），高海岸 瓦爾肯群島（N, 2000，2006），斯特魯維地理探測弧線（C, 2005）	7
蘇丹（Sudan）	博爾戈爾山和納巴塔地區（C, 2003）	1
蘇里南（Suriname）	蘇里南中心自然保護區（N, 2000），帕拉馬里博的古內城（C, 2002）	2

國家名稱	遺產名稱	小計
塞浦路斯（Cyprus）	Paphos（C, 1980），Painted Churches in the Troodos Region（C, 1985），Choirokoitia（C, 1998）	3
荷蘭（Netherlands）	斯霍克蘭及其周圍地區（C, 1995），阿姆斯特丹的防禦線（C, 1996），荷屬安的列斯群島的威廉斯塔德、內城及港口古蹟區（C, 1997），金德代克—埃爾斯豪特的風車（C, 1997），迪·弗·伍達蒸汽泵站（C, 1998），比姆斯特迁田（C, 1999），里特維德—施羅德住宅（C, 2000），The Wadden Sea（N, 2009），辛格爾運河以內的阿姆斯特丹17世紀同心圓型運河區（C, 2010）	9
西班牙（Spain）	安東尼·高迪的建築作品（C, 1984，2005），布爾戈斯大教堂（C, 1984），德里埃斯科里亞爾修道院和遺址（C, 1984），格拉納達的艾勒漢卜拉、赫內拉利費和阿爾巴濟（C, 1984，1994），科爾多瓦歷史中心（C, 1984，1994），Cave of Altamira and Paleolithic Cave Art of Northern Spain（C, 1985，2008），聖地亞哥—德孔波斯特拉古城（C, 1985），塞哥維亞古城及其輸水道（C, 1985）奧維耶多古建築和阿斯圖裡亞斯王國（C, 1985，1998），阿維拉古城及城外教堂（C, 1985），加拉霍艾國家公園（N, 1986），卡塞雷斯古城（C, 1986），歷史名城托萊多（C, 1986），阿拉貢的穆德哈爾式建築（C, 1986，2001），塞維利亞的大教堂、城堡和西印度群島檔案館（C, 1987），薩拉曼卡古城（C, 1988），波夫萊特修道院（C, 1991），岡斯特拉的聖地亞哥之路（C, 1993），梅里達考古群（C, 1993），瓜達盧佩的聖瑪利皇家修道院（C, 1993），多南那國家公園（N, 1994，2005），城牆圍繞的歷史名城昆卡（C, 1996），瓦倫西亞絲綢交易廳（C, 1996），聖米延尤索和素索修道院（C, 1997），巴塞羅那的帕勞音樂廳及聖保羅醫院（C, 1997），拉斯梅德拉斯（C, 1997），比利牛斯—珀杜山（M, 1997，1999），伊比利亞半島地中海盆地的石壁畫藝術（C, 1998），埃納雷斯堡大學城及歷史區（C, 1998），席爾加·維德（Siega Verde）岩石藝術考古區（C, 1998，2010），伊維薩島的生物多樣性和特有文化（M, 1999），拉古納的聖克斯托瓦爾（C, 1999），博伊谷地的羅馬式教堂建築（C, 2000），盧戈的羅馬城牆（C, 2000），埃爾切的帕梅拉爾（C, 2000），塔拉科考古遺址（C, 2000），阿塔皮爾卡考古遺址（C, 2000）阿蘭胡埃斯文化景觀（C, 2001），烏韋達和巴埃薩城文藝復興時期的建築群（C, 2003），維斯蓋亞橋（C, 2006），泰德國家公園（N, 2007）	40
蒙古（Mongolia）	烏布蘇盆地（N, 2003），鄂爾渾峽谷文化景觀（C, 2004）	2
贊比亞（Zambia）	莫西奧圖尼亞瀑布（維多利亞瀑布）（N, 1989）	1

國家名稱	遺產名稱	小計
菲律賓（Philippines）	Tubbataha Reefs Natural Park（N, 1993，2009），菲律賓的巴洛克教堂（C, 1993），菲律賓科迪勒拉山的水稻梯田（C, 1995），普林塞薩港地下河國家公園（N, 1999），維甘歷史古城（C, 1999）	5
貝寧（Benin）	阿波美皇宮（C, 1985）	1
科特迪瓦（Côte d'Ivoire）	寧巴山自然保護區（N, 1981，1982），塔伊國家公園（N, 1982），科莫埃國家公園（N, 1983）	3
阿塞拜疆（Azerbaijan）	城牆圍繞的巴庫城及其希爾凡王宮和少女塔（C, 2000），戈布斯坦岩石藝術文化景觀（C, 2007）	2
葡萄牙（Portugal）	亞速爾群島英雄港中心區（C, 1983），哲羅姆派修道院和里斯本貝萊姆塔（C, 1983），巴塔利亞修道院（C, 1983），托馬爾的克賴斯特女修道院（C, 1983），埃武拉歷史中心（C, 1986），阿爾科巴薩修道院（C, 1989），辛特拉文化景觀（C, 1995），波爾圖歷史中心（C, 1996），席爾加・維德（Siega Verde）岩石藝術考古區（C, 1998，2010），馬德拉月桂樹公園，（N, 1999），吉馬良斯歷史中心（C, 2001），葡萄酒產區上杜羅（C, 2001），皮庫島葡萄園文化景觀（C, 2004）	13
馬來西亞（Malaysia）	Gunung Mulu National Park（N, 2000），Kinabalu Park（N, 2000），Melaka and George Town, Historic Cities of the Straits of Malacca（C, 2008）	3

資料來源：整理自UNESCO網頁及維基百科。

Chapter

5

世界遺產與古文明觀光

取材自：UNESCO網頁，http://whc.unesco.org/en/158/（迄105年3月4日止）

The List of World Heritage in Danger is designed to inform the international community of conditions which threaten the very characteristics for which a property was inscribed on the World Heritage List, and to encourage corrective action. This section describes the List of World Heritage in Danger and gives examples of sites that are inscribed on the List.

Armed conflict and war, earthquakes and other natural disasters, pollution, poaching, uncontrolled urbanization and unchecked tourist development pose major problems to World Heritage sites. Dangers can be 'ascertained', referring to specific and proven imminent threats, or 'potential', when a property is faced with threats which could have negative effects on its World Heritage values.

Under the 1972 World Heritage Convention, a World Heritage property - as defined in Articles 1 and 2 of the Convention - can be inscribed on the List of World Heritage in Danger by the Committee when it finds that the condition of the property corresponds to at least one of the criteria in either of the two cases described below (paragraphs 179-180 of the Operational Guidelines):

For cultural properties

Ascertained Danger

The property is faced with specific and proven imminent danger, such as:

- serious deterioration of materials;
- serious deterioration of structure and/or ornamental features;
- serious deterioration of architectural or town-planning coherence;
- serious deterioration of urban or rural space, or the natural environment;
- significant loss of historical authenticity;
- important loss of cultural significance.

Potential Danger

The property is faced with threats which could have deleterious effects on its inherent characteristics. Such threats are, for example:

- modification of juridical status of the property diminishing the degree of its protection;
- lack of conservation policy;
- threatening effects of regional planning projects;
- threatening effects of town planning;
- outbreak or threat of armed conflict;
- threatening impacts of climatic, geological or other environmental factors.

For natural properties

Ascertained Danger

The property is faced with specific and proven imminent danger, such as:

- A serious decline in the population of the endangered species or the other species of Outstanding Universal Value for which the property was legally established to protect, either by natural factors such as disease or by human made factors such as poaching.
- Severe deterioration of the natural beauty or scientific value of the property, as by human settlement, construction of reservoirs which flood important parts of the property, industrial and agricultural development including use of pesticides and fertilizers, major public works, mining, pollution, logging, firewood collection, etc.
- Human encroachment on boundaries or in upstream areas which threaten the integrity of the property.

Potential Danger

The property is faced with major threats which could have deleterious effects on its inherent characteristics. Such threats are, for example:

- a modification of the legal protective status of the area;
- planned resettlement or development projects within the property or so situated that the impacts threaten the property;
- outbreak or threat of armed conflict;

- the management plan or management system is lacking or inadequate, or not fully implemented.
- threatening impacts of climatic, geological or other environmental factors.

Inscribing a site on the List of World Heritage in Danger allows the World Heritage Committee to allocate immediate assistance from the World Heritage Fund to the endangered property.

It also alerts the international community to these situations in the hope that it can join efforts to save these endangered sites. The listing of a site as World Heritage in Danger allows the conservation community to respond to specific preservation needs in an efficient manner. Indeed, the mere prospect of inscribing a site on this List often proves to be effective, and can incite rapid conservation action.

Inscription of a site on the List of World Heritage in Danger requires the World Heritage Committee to develop and adopt, in consultation with the State Party concerned, a programme for corrective measures, and subsequently to monitor the situation of the site. All efforts must be made to restore the site's values in order to enable its removal from the List of World Heritage in Danger as soon as possible.

Inscription on the List of World Heritage in Danger is not perceived in the same way by all parties concerned. Some countries apply for the inscription of a site to focus international attention on its problems and to obtain expert assistance in solving them. Others however, wish to avoid an inscription, which they perceive as a dishonour. The listing of a site as World Heritage in Danger should in any case not be considered as a sanction, but as a system established to respond to specific conservation needs in an efficient manner.

If a site loses the characteristics which determined its inscription on the World Heritage List, the World Heritage Committee may decide to delete the property from both the List of World Heritage in Danger and the World Heritage List. To date, this provision of the Operational Guidelines for the Implementation of the World Heritage Convention has been applied twice.

Some illustrative cases of sites inscribed on the List of World Heritage in Danger

Iranian city of Bam: The ancient Citadel and surrounding cultural landscape of the Iranian city of Bam, where 26,000 people lost their lives in the earthquake

文化觀光

Cultural Tourism

of December 2003, was simultaneously inscribed on UNESCO's World Heritage List and on the List of World Heritage in Danger in 2004. Important international efforts are mobilized to salvage the cultural heritage of this devastated city.

Bamiyan Valley in Afghanistan: This cultural landscape was inscribed on the List of World Heritage in Danger in 2003 simultaneously with its inscription on the World Heritage List. The property is in a fragile state of conservation considering that it has suffered from abandonment, military action and dynamite explosions. Parts of the site are inaccessible due to the presence of antipersonnel mines. UNESCO, at the request of the Afghan Government, coordinates all international efforts to safeguard and enhance Afghanistan's cultural heritage, notably in Bamiyan.

Historic Town of Zabid in Yemen: The outstanding archaeological and historical heritage of Zabid has seriously deteriorated in recent years. Indeed, 40% of its original houses have been replaced by concrete buildings. In 2000, at the request of the State Party, the Historic Town of Zabid was inscribed on the List of World Heritage in Danger. UNESCO is helping the local authorities to develop an urban conservation plan and to adopt a strategic approach for the preservation of this World Heritage site.

The National Parks of Garamba , Kahuzi-Biega, Salonga, Virunga and the Okapi Wildlife Reserve in the Democratic Republic of the Congo: Since 1994, all five World Heritage sites of the DRC were inscribed on the List of World Heritage in Danger as a result of the impact of the war and civil conflicts in the Great Lakes region. In 1999, an international safeguarding campaign was launched by UNESCO together with a number of international conservation NGOs to protect the habitat of endangered species such as the mountain gorilla, the northern white rhino and the okapi. This resulted in a 4-year US$3.5 million emergency programme to save the five sites, funded by the United Nations Foundation and the Government of Belgium. In 2004, international donors, non-governmental organizations and the governments of Belgium and Japan pledged an additional US$50 million to help the Democratic Republic of the Congo rehabilitate these World Heritage parks.

How to help?

The States Parties to the Convention should inform the Committee as soon as **possible about threats to their sites. On the other hand, private individuals, non-governmental organizations, or other groups may also draw**

178

the Committee's attention to existing threats. If the alert is justified and the problem serious enough, the Committee may consider including the site on the List of World Heritage in Danger.

To inform the World Heritage Committee about threats to sites, you may contact the Committee's Secretariat at:

World Heritage Centre
UNESCO
7, place de Fontenoy
75352 Paris 07 SP
France
Tel.: 33 (01) 45 68 18 71
Fax: 33 (01) 45 68 55 70
E-mail: wh-info@unesco.org

Documents
• Compendium of key decisions on the conservation of cultural heritage properties on the UNESCO List of World Heritage in Danger (2009)
• Recueil de décisions importantes sur la conservation des biens du patrimoine culturel inscrits sur la Liste du patrimoine mondial en péril de l'UNESCO (2009)

Activities (1)
• Reducing Disasters Risks at World Heritage Properties

See Also (3)
• Reactive Monitoring
• State of Conservation
• The List in Danger

Chapter 6

飲食文化觀光

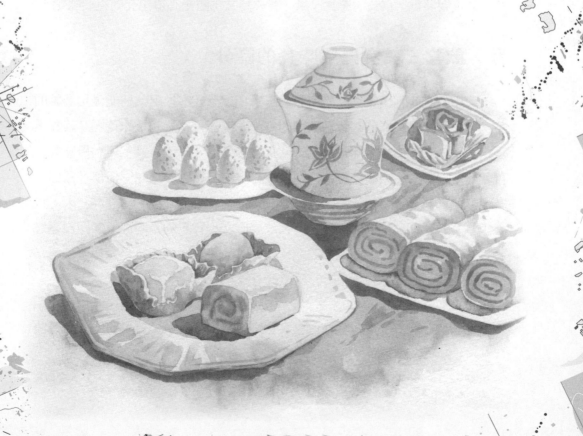

民以食為天，從飲食到美食，雖是帶有濃厚的主觀價值認定，但卻是大多數，特別是饕客們夢寐以求的。因為飲食是必要的，美食則視個人喜好的不同而定，「吃飽」、「吃好」與「吃巧」之間，是由一個人不同的飲食滿足感的差異，所呈現的連續帶現象；只是因為飲食是構成人類生活文化的重要元素之一，也是延續人類生命的必要，在家要飲食，出外觀光旅遊也要飲食，當然會更好奇旅遊目的地的人們飲食些什麼？很自然地構成文化觀光的重要課題。至於是否是美食，那就因人而異了，為維持學術中立，本章不強調美食，而將之平實地定位為飲食文化觀光。至於不同國家或族群的文化差異，影響餐廳的裝潢與布置，包括音樂、盛盤、餐具、服務生禮儀與服裝等，都會影響飲食氛圍，將在文化創意與觀光另章探討。

 ## 第一節　概說

觀光旅遊離不開飲食，有時旅遊目的就是為了體驗或享受與平常生活不同的食與住，因此遊程設計中如何安排特色美食或小吃，往往是決定遊客滿意度的重要關鍵，飲食、美食、風味餐成為文化觀光必須探究的重要課題。

壹、飲食、美食與風味餐的區分

何謂飲食？何謂美食？又何謂風味餐？旅行社常推出號稱能滿足老饕的美食之旅，但是否真能讓各個參團的每位遊客都果真能滿足味蕾呢？其實這是很危險的商品廣告，那是因為「飲食」容易定義，「美食」與「風味餐」可就難下定義，主要癥結是這中間含有非常主觀複雜的認知與價值在裡面，多元文化就有多元價值存在，當你認為是美食，有些人或某些族群的人，也許因為宗教信仰、或因個人體質、甚或族群文化背景的不同則是常顯現趨之若鶩、淺嚐則止、不敢聞問，甚或望之卻步的料理，例如吳哥窟旅遊常會安排「鴨仔蛋」，遊客五花八門的反應就不難看出一般。

曾經有「全能美食估估看」[1]的電視節目，主持人曾國城在節目一開始就分別詢問受邀來品嚐後估價的來賓徐乃麟、洪都拉斯、許瑋倫及元浩等演

[1] 2009年2月5日17時30分，中國電視公司「全能美食估估看」。因不知會有詢答美食的定義，未事先準備，很後悔沒有錄音或錄影將每一位的定義記錄整理下來。

藝人員「什麼是美食？」請大家以簡短的一句話回答，結果是人言言殊，莫衷一是。猶記得有很多的說法，如「美食是從來沒吃過的東西，看到了很想吃，沒吃會睡不著覺」、「美食是很合胃口，色、香、味俱全，大家都喜歡吃的料理」、「價格和食欲都很合理的，很衛生，吃了又會養生美容的」，甚至有滑稽的說「會挑動你的味蕾的料理，不但餓的時候想吃，就是肚子已經飽了還想再吃它的料理」，我覺得這些藝人的答案都對。

其實從馬斯洛（Abraham H. Maslow, 1908-1970）的**需求層級**（hierarchy of needs）**理論**來說，飲食是生理層級，是人類生存求溫飽的民生需求必要先決要件，所謂「民以食為天」；但美食可就是錦上添花，是一種嚐鮮、嚐新，從遊客心理學的角度，是一種好奇的旅遊動機。民間常有問候語說：「你吃飽了嗎？」請客人吃飯結束時也都會關心的問說「有沒有吃飽？」這些雖都是客套的禮貌，但也正表示先民在刻苦歲月關心對方最基本的飲食生活要件。

另外民間也有俗話常說「吃飽、吃好，也要吃巧」，那麼「吃飽」就是「飲食」；「吃好」應該就是「美食」，用這樣標準來區分，或許是比較能讓大家接受。至於「風味餐」應該就是「吃巧」，那是從地方特色食材與料理，加上族群文化或信仰的質素，所繁衍的飲食，這可能在當地居民是吃飽的飲食，但對外地造訪的遊客卻是嚐鮮、嚐新的風味餐。

因此，旅遊產品中如果能讓遊客覺得「吃飽」，那是責任；能讓遊客覺得既「吃好」又「吃巧」那就是讓大家在享受美食了，但這是不牽涉到「價格」的區分，倒是應該跟「體驗」有關。準此以觀，「吃飽」應該就是飲食；「吃好」應該就是引誘味蕾的美食；而「吃巧」應該就是吃過之後回憶滿滿的風味餐了吧。

貳、飲食文化的分類與內涵

飲食文化的展現，與當地民族生活習慣、物產的類別、宗教信仰及特有烹調法之不同而異，一般與飲食文化觀光較常見的分類，分別列述如下：

一、東方飲食文化

亞洲的飲食文化不論是起源或者烹調料理的特色，大都受到東方文化的影響較多，因此在世界的飲食文化舞臺占有很重要的地位。東方文化是什

麼？質言之就是儒、釋、道的文化，與西方文化大異其趣，不但表現在飲食料理迥然不同，就是餐廳裝潢與布置也不同。一般可分為中國菜系、東南亞菜系，東北亞菜系及臺灣菜系等幾大特色菜系，分述如下。

(一)中國菜系

中國地大物博，每一個地區所發展的飲食文化各有其特色，中國的地方特色菜餚很多，很難一一說明，以中國菜的分類比較有影響力的是所謂的「四大菜系」及「八大菜系」。四大菜系指魯（山東菜系）、川（四川菜系）、淮揚（淮河及揚州一帶）、粵（廣東菜系）。而八大菜系則指魯、川、蘇、粵、湘（湖南菜系）、浙（浙江菜系）、閩（福建菜系）、皖（安徽菜系）。另外又有十大菜系的說法，就是以八大菜系為主，再加上北京與上海兩大菜系。而十二大菜系則以十大菜系再加上豫（河南）、陝（陝西）兩個菜系。除了以上代表中國菜的地方特色外，還有一些比較偏遠或是族群

大陸鄉村旅遊的農家菜及餐廳布置。

較少的民族菜餚,所以中國菜系也可以分為御膳、官府菜、家常菜、農家菜或鄉土菜、少數民族菜系、素菜及藥膳等[2]。

(二)東南亞菜系

東南亞位於亞洲的東南方,包括中南半島、印度半島、南洋群島等地區。歐洲所使用的香料或許與航海時代有關,因此大都來自於東南亞各地,其品質與種類都是世界聞名的,東南亞地處熱帶,可能是因為衛生的關系,也可能是因為此地的人民以勞力為主,因此該地區的菜餚以重口味的香料烹調而成為主要的特色。如加了薑黃、荳蔻及其它香料的咖哩料理,瘋迷全球的胡椒粒,不論是綠胡椒、白胡椒、黑胡椒及紅胡椒,其味道各具特色,是東南亞料理中不可或缺的魔術師。

到了印度或斯里蘭卡等南亞地區旅遊,進飯店或餐廳時的迎賓活動,會看到服務生手拿荳蔻粒(cardamom)及砂糖作為祝福及清除口中異味的食物。在中亞的料理中荳蔻、肉荳蔻(nutmeg)或小荳蔻(cumin)的使用,是非常普遍的,而這種烹調方式也常出現在歐洲或土耳其燉肉料理中,這些香料的來源依它的生長習性,應該是來自東南亞或南亞地區,以飲食文化歷史的推測,歐洲使用香料在料理中的習慣,可能是來自東南亞的料理。

中南半島的氣候以熱帶與亞熱帶居多,這些地區的料理食材當然就地取材,中南半島的米產量較多,越南的河粉及泰國米料理都是以米食為主的食物。而在這些地區的料理也是添加不少香料作為輔助,以增加食物的美味,中南半島的料理所使用的香料以香茅、檸檬葉、辣椒、青檸檬、薑黃、香蘭

眼花撩亂的泰式料理。

[2] 趙紅群(2006)。《世界飲食文化》。北京:時事出版社。

娘惹菜（攝於金門金水國小文物館）。

葉等，此地區的料理所使用的香料以新鮮者較為美味，這一點是與南亞地區的香料較為不同，南亞地區所產的香料特色是以乾燥過後使用較多。

馬來半島及其諸島所使用的料理特色與中南半島相仿，肉骨茶、沙爹肉串、水果沙律以及椰漿的使用，具有馬來人豪爽大而化之的特性。東南亞諸國在歷史與地理上，與中國的關係密切，因為殖民的因素或者像華僑遷移的關係，使得東南亞的飲食文化受到中華飲食文化影響甚巨，東南亞料理的煎、煮、炒、炸、燉、炆等烹調法，其實與中華料理有異曲同工之妙。尤其在馬來西亞的檳城或麻六甲一帶，其獨特的娘惹文化及「娘惹料理」，都是值得觀光客體驗的旅遊項目。

東南亞有一些特色飲食，也很值得體驗，如柬埔寨等地有鴨仔蛋，是以即將孵化的鴨蛋加以煮熟，沾或拌入當地特殊佐料享用，當地人視為珍品佳餚，但是對大部分觀光客來說，雖連哄帶騙，說吃了可以養生美容，卻還是不敢領教。

柬埔寨奇珍異食鴨仔蛋及其佐料。

(三)東北亞菜系

東北亞主要有日本及韓國兩個國家，而此兩個國家的淵源與中國的關係
較為密切，同受儒、釋、道東方文化影響，但目前的飲食文化特色各有其不
同的獨特性，分述如下：

■日本料理

日本與韓國都是臨海的國家，所以漁獲的取得較為容易，尤其是日本。
日本是由四個大島及許多小島所組合而成的國家，漁業科技發達，日本人對
於養生的概念，如生魚片、漬物及生冷的食物相當專研，是日本獨特的飲食
特色。日本料理在著重養生的觀念下，講究簡單烹調及以散發食物本身的原
味為主。其特色有：(1)以簡單的烹調為主，重視食物的「原味」，清淡、不
油膩，注重營養；(2)重五味、五色及五烹調法。五味就是酸、甜、苦、辣、
甘等；五色則指黑、白、紅、黃、綠等；而五種常用的烹調法則是指生、
烤、煮、蒸、炸等；(3)以懷石料理、本膳料理及宴會料理等三大料理類別為
主。以下列舉日本較具代表性，又為臺灣人所熟悉、喜愛的日本料理：

1. 會席料理（kaiseki）：會席料理就是宴客時正式的酒菜，日本人講究
 的四季特色也常表現在食材中。通常一套下來有前菜、向付（生魚片
 與醋拌菜的組合）、碗盛（甜煮魚或蔬菜）、烤魚、酢物、蒸物等，
 最後才是飯和味噌湯。此外，還有一種「本膳料理」，是傳統正式的
 日本料理，約源自14世紀的室町時代。

2. 懷石料理（kaiseki）：所謂懷石料理，據說是禪師們在修行與斷食
 中，為克服飢餓感，而以懷抱溫熱的石頭來降低空腹的感覺，因此稱
 為「懷石」。目前主流的是以茶道為基本的「茶懷石」，將茶的美味

日本料理最常見的手捲、生魚片。

187

發揮出來的料理，目前已儼然成為高級料理的代名詞。一般會依照一汁一菜、一汁二菜、一汁三菜三個上菜階段，大概是生魚片與炸物、帶汁小菜、燒烤、汁湯、八寸、招牌菜、香物等約七至八道料理。

3. 日式家常飯食料理：

(1)丼（don buri）：是指能放入食物的大開口容器。中文譯成「蓋飯」。常見的有勝丼（炸豬排）、親子丼、鰻魚丼、天丼（炸天婦羅飯）等。例如炸豬排講究炸皮酥脆，肉質鮮嫩的口感；鰻魚丼除了香噴噴入口即化的鰻魚，濃稠的淋汁更是令人吮指回味的秘訣；親子丼的作法是將雞肉用半熟的蛋攪拌煮熱，加點蔥花淋在飯上。滿滿的菜蓋住整碗飯，物美價廉又大碗，絕對是日本人喜愛的料理。

(2)咖哩（curry）：日本人愛吃咖哩，尤其深受日本婦女及小孩的歡迎。除了在口味上改良外，還發明了更便於調理的咖哩塊。目前的口味種類大致分成：標榜甜味或添加水果的日式咖哩、較辛辣的印度咖哩、溫和的歐風咖哩等。日本也有許多專門的咖哩餐廳，特別是在洋式的餐館中常會見到。

(3)茶泡飯（o chatsuke）：是一道最迅速、最方便的家庭料理。日本人生活忙碌，為解決工作之餘沒有時間下廚的困擾，常會直接在煮好的飯上澆上熱濃茶，配點漬物或海苔、芝麻就是能夠填飽肚子的一餐，當然也常常被夜歸的上班族拿來當作宵夜。

4. 日式家常麵食料理：

(1)拉麵（ramen）：拉麵原本是中國料理，可分成味噌口味、醬油口味（正油味）、鹽口味、豚骨口味（白湯）。味噌口味是在湯中添加了特產味噌讓整碗麵香氣撲鼻，以北海道的札幌拉麵為代表；醬油口味則是在清澄的醬油湯底加上海鮮調味，嚐起來有清淡的甜味，東京拉麵、喜多方拉麵、和歌山拉麵都屬於此口味；豚骨口味是以豬骨、雞肋等長時間熬煮成白濁色的湯底，口味上較濃且油，九州地區的博多、熊本等都屬於這種「白湯」；鹽口味是以鹽和昆布等海產作為湯底，保留了中國風味，北海道的函館拉麵最為代表。除了店家們引以為傲的特製麵條或湯頭之外，叉燒肉、筍乾、海苔、蛋、青菜、豆芽、玉米等的配料也是美味的必備條件。

(2)蕎麥麵（soba）：是一種發源於奈良，盛行於關東地區的傳統麵

食，以新鮮蕎麥果實磨成蕎麥粉，講究一點的則強調用手工揉打的特製麵條。蕎麥麵一定要沾醬油吃，再加點蔥花跟芥末，十分開胃。尤其是盛在竹簍裡的冷蕎麥細麵，也就是我們所謂的日式涼麵，堪稱夏日的最佳美食。另外，蕎麥麵也是在吃的時候允許發出聲音的食物，因為日本人認為若要充分享受香味，就要和著空氣一起吃蕎麥麵。

(3)烏龍麵（udon）：烏龍麵較其他麵條粗、圓、滑，配料上有蛋、海帶、魚板、炸蝦或炸蔬菜等，視覺上看起來營養又健康。也和其他麵點一樣，各店家都努力研發不同的招牌口味。在湯頭上也有地域的區別，大致而言，關西清淡、關東口味較重。

5.壽司（sushi）料理：壽司在日文的漢字又作「鮨」及「鮓」，自16世紀末開始有將生魚放在醋飯上的嚐試，型態和食材不斷變化至今，儼然成為日本人的主食之一，每當有慶祝會或是舉行儀式時也會外叫「宅配壽司」表示隆重。壽司形式大致區分如下：

(1)握壽司（o nigiri sushi）：又名江戶前壽司，是指在醋飯上放魚、蔬菜或漬物等食材的手捏壽司，大小約一口可食。菜單上常見的有鯛（dai）、鮪（maguro, toro）、海老（aebi，即蝦子）、海膽（uni）、章魚（tako）、玉子（tamago，即蛋），還有貝類、魚卵（ikura）及醃製的蔬菜都可作成握壽司。

(2)卷壽司（maki sushi）：是指以海苔包裹醋飯，內部再作素材的變化。例如常見「鐵火卷」是指夾有鮪魚的海苔卷、「河童卷」指的是小黃瓜卷等。也有以海苔包成錐形方便手拿的「手握壽司」。

(3)散壽司（chirashi zushi）：又稱為「五目壽司」或「花壽司」，是一種混合數種生魚和蔬菜的什錦醋飯，素材的種類通常加起來要有九種。

(4)迴轉壽司：除了傳統壽司店之外，近年所謂的迴轉壽司店更以平價及種類豐富的速食店姿態攻占日本人的心。此種店內通常是顧客圍著大橢圓形的迴轉壽司櫃檯而坐，師傅將現捏的壽司放在不停旋轉的轉檯上，顧客可以自由選取想要的菜色。一盤數量大約是二至三個，價格會依該盤子的顏色不同而異。

6.漬物（tsukemono）料理：顧名思義，「漬」是以鹽醃製的意思，用鹽將蔬果事先醃製起來，也是自古嚴寒地區保存食物的方式之一。日

本的漬物根據醃漬的時間長短可分成二至三小時的「淺漬」、一夜漬、三天到一個月的「當座漬」、二至三個月以上的「本漬」（保存漬）等。可以用來作成漬物的蔬菜如：梅子、小黃瓜、生薑、茄子、白菜、蘿蔔等。漬物無論在正式和食料理或家常飯桌上都是不可或缺的搭配，例如京都特產「京漬物」因注重色澤外觀的優雅及造形而讓京都料理成為最美麗的視覺饗宴。另外，漬物對離鄉奮鬥的遊子們而言，往往也成為家鄉味的表徵。

7. 吸物（suimono）料理：湯類在日文的漢字叫做「吸物」，常見的有味噌湯（misoshiru）、海帶芽湯、魚頭湯等，套餐中通常也會附有吸物。

8. 生魚片（sashimi）料理：日文的漢字是「刺身」。吃生魚片時講究鮮度，因此多會以當令的魚類作為材料，從常見的魚到昂貴的龍蝦都可製成生魚片。吃生魚片最好先在肉中央放上適量的芥末，然後將魚肉對折，沾一點醬油再入口。最好不要將芥末與醬油攪拌在一起。

9. 鍋物（nabe mono）料理：各種鍋料理統稱為「鍋物」。各地的特產都可作成獨一無二的季節鍋料理，但最具代表性的大概就屬日式風味的壽喜燒與涮涮鍋了。

　(1)壽喜燒（sukiyaki）：簡單來說就是使用淺底鐵鍋的日式烤肉。其特殊之處在於因砂糖、味淋、日本酒的添加而讓肉帶有甜味，有時也會添加菇茸、青菜等。和火鍋不同的是，湯因為太濃通常不會舀來喝。

　(2)涮涮鍋（shabu shabu）：名稱是由牛肉片在火鍋中揮動的聲音擬聲而來。基本的材料是肉、菇類、蔬菜、烏龍麵等。重點是肉片必須切得非常薄，和臺灣人習慣的火鍋醬不太一樣，吃涮涮鍋時可加點檸檬汁、醋等讓肉質的鮮味更突出。標榜「和牛」的通常採用高級的松阪牛、神戶牛甚至是霜降牛肉，雖然昂貴但肉質鮮美值得一試。

10. 傳統小吃：

　(1)章魚燒（takoyaki）：這是在日本街頭巷尾都可以看到的著名小吃。一般人有時也會在家裡自己做。一顆顆烤得金黃的章魚燒裡，熱騰騰的包著高麗菜絲跟章魚，淋上特殊的醬料、美乃滋或芥末，最後再灑點柴魚片跟海苔，是逛街到腿軟時最好的補充

品。辣度上可自由選擇，通常招牌或海報上都有標示。

(2)什錦燒（konomi yaki）：也有人稱它為「日式煎餅」。是以高麗菜、肉、海鮮再加上麵糊一起在鐵板上現煎的風味小吃。有些餐廳也提供讓顧客自己動手的樂趣。煎透之後再灑上專用醬汁、柴魚片與海苔末，五百至千餘元日幣就可簡單打發一餐。依照不同的煎法與材料，口味上有廣島風（加了麵條）、關東風（麵粉部分較多）、關西風還有文字燒（monjiaya）等變化。

(3)天婦羅（tenpura）：天婦羅可以當主菜也可以是配角，反正只要是炸的蝦、蔬菜一律可稱作天婦羅。沾點蘿蔔泥跟略帶酸甜的醬汁熱騰騰的吃最對味。

(4)串燒（chen yaki）、串炸（chenkatsu）：日本招牌中常見的燒鳥（yaki tori）指的也是串燒。串炸有時也會寫成「串揚」（chen age）。兩者的差異只是一用烤、一用炸，烹飪方式不同罷了。食材上從最常見的雞肉、牛肉、貝類到蔬菜都有。至於最常搭配的飲料方面，最受歡迎的當然是啤酒或日本清酒，因此這也是居酒屋裡最常提供的食物。如果想吃個過癮，不妨參考店內提供的course，讓店家為你配一套既經濟又划算的組合。

(5)關東煮（oden）：是江戶時代至今歷久不衰的國民料理。先以牛筋、昆布、柴魚等熬成底汁，然後放入白蘿蔔、蒟蒻、魚板、竹輪、蔬菜及各種魚漿製品等在鍋中燉煮約四十分鐘即可。嚴格來說也算是「鍋料理」之一。這是日本的屋台（yadai，路邊小吃攤）的典型料理，不然也可在有濃濃家庭風味的料理店吃到。

(6)黑輪：是用鰹魚和海帶等熬成湯頭，加入醬油調味再放入蘿蔔、蒟蒻、雞蛋、油炸豆腐等各種材料煮成的料理。尤其東京的黑輪因味道較濃，也被稱為「關東煮」。黑輪原本是把豆腐串成串，加上味噌醬烤的串豆腐，日語黑輪叫o den，本意是「田」，頗具鄉土味。

(7)鰻魚燒：鰻魚燒是剖開鰻魚腹剔骨，淋上以醬油為主的甜辣湯汁燒烤而成的料理，又稱「蒲燒鰻魚」，一直備受日本人歡迎，用來作為增添體力的料理，特別是在盛夏時節體力下降時吃鰻魚，是自江戶時代流傳至今的習慣。各地料理方法有別，關東地區是將鰻魚從背部破開先蒸再烤，但關西地區則是從腹部切開直接

烤。鰻魚燒除了可以直接食用外，還可以在大碗中盛上米飯並加上湯汁再放入鰻魚燒製成「鰻魚飯」。

(8)人形燒：人形燒是將麵粉、雞蛋、砂糖混合放在專門的鑄鐵模具中烘烤而成的點心。有紅豆餡和無豆餡兩種。造型有模仿七福神、淺草雷門、燈籠等的較多，不過最近受歡迎的是模仿卡通漫畫人物的人形燒。因其發源於中央區日本橋人形町而得名。

11. 日式點心：

(1)蜜豆冰（anmitsu）：是一種傳統日式冰品。小小一碗裡有豆餡、洋菜加水果，或一球冰淇淋，添加抹茶則另有風味。吃這道甜點時搭配一杯傳統抹茶，不但可中和甜膩，也是道地日式風情。

(2)日式涼粉（kuzukiri）：當看到「葛切」兩個漢字就是了。它有點像洋菜，為半透明長條形狀又像較粗的冬粉，熱水煮開後變得柔軟，泡在冰水中則是為了保持它的口感。吃時沾糖水食用即可。

(3)饅頭（manjuu）：是一種包有甜餡（以豆餡為多）的精緻和式甜點。外觀巧思各有不同，口感實密，但對不喜歡甜食的人來說可能稍嫌甜膩，不妨作為茶食搭配著吃。

(4)麻糬丸子（danko）：用糯米磨成的麻糬烤熱後，塗上醬油、芝麻或其他口味，3至5顆一串；最早為供神用的點心，現在幾乎在各商店街、觀光區或茶屋中都可看到販賣。

12. 定食：所謂「定食」就是通常所說的套餐。一般是魚肉類的主菜加上米飯、味噌湯、小菜的組合。主菜多為生魚片、烤魚、豬排、油炸食物等。

13. 居酒屋：居酒屋是日式酒館，可以一邊喝酒一邊品嚐各色菜餚，經濟實惠。作為下酒菜的各種肉類、油炸食物、煮燉物等配上口味較濃的調味，應有盡有，還有可填飽肚子的壽司和茶泡飯等飯類。

■ 韓國料理

一提到韓國料理，最有名氣的應該屬韓式泡菜及韓國烤肉。米食與麵食在韓國同樣受歡迎，韓國料理中比較特別的是他們喜歡用石頭作為加熱的食器，石頭火鍋、石鍋拌飯及韓國烤肉等，所使用的醬料以麻油、薑、蒜、醬油等，與日本料理的精神相近，都以簡單料理為主，比較特別的是韓國特愛烤肉，以牛、羊、豬肉為主。大白菜、蘿蔔、黃瓜所醃漬的食物，加上醋、

觀光客DIY體驗泡菜醃製。

鹽及辣椒,清清淡淡味道很適合養生者食用。

　　泡菜是世界著名的韓國料理,這好像與韓國特殊氣候有關。因為發酵品是韓國料理的基礎,盛產的大白菜可以拿來生吃,也可以製成大白菜卷、沙拉、煮熟、熱炒、涼拌或熬大白菜湯,但若使之發酵作成泡菜,就在生食與熟食間找到了另一種純粹自然與文明之味的第三種熟成之味。泡菜口味的特徵在於泡菜醃漬時,醃漬和醃料有相輔相成的作用,醃漬乾掉,醃料的味道也就融入其中了,到韓國旅遊大都安排有泡菜醃製DIY項目給觀光客體驗。

　　在韓國,除了家喻戶曉的韓國泡菜、烤肉和拌飯外,各地都有地方特色濃郁的美味小吃,如人蔘烏骨雞湯、水冷麵、雪濃湯(牛雜碎湯)、粥等。

(四)西南亞菜系

　　在飲食文化方面,印度人吃飯不是用西洋的刀叉,也不用東方的筷子,而是把「手」當作餐具,稱得上是「雙手萬能」的擁護者。印度食物最主要的特色就是香料,除了咖哩、乾辣椒、胡椒外,還有植物果實、種子、葉子、根等組成的八十多種香料可供調味。印度食物中具有酸、甜、苦、辣、嗆、鹹等六種味道,是由各種香料混合烹調而成。

　　由於宗教信仰,印度教徒食物中不可以有牛肉,而回教徒食物中不可以有豬肉,因此印度主要以羊肉和雞肉為主。印度料理雖有各種烹調方式,但是沒有任何代表性的印度菜餚。一般人印象中的咖哩,也大多用於印度南部,印度咖哩料理使用雞肉、羊肉或魚作底,然後加入番茄、洋蔥、辣椒、薑、咖哩粉等二十幾種材料烹煮而成。

　　在印度,米飯只是部分地區的主食,其他主食還有各式各樣的烤餅,其中比較常見的撲勞(pulao),是由米飯、咖哩、肉類、香辛料、青菜或花

Chapter
6
飲食文化觀光

193

印度烤餅烤製過程。

生雜燴烹調而成。印度烤餅包括有南（nan）、羅提（roti）、普（puri）、恰巴提（chapattis）、哈瓦（halwa），以及小麥粉和各種麵粉烤成的填充麵包與油炸麵包。印度烤餅食用時，可以包著咖哩肉、蔬菜或沾上扁豆糊（dhal）。除了扁豆糊，菠菜、花椰菜、甘藍菜、豌豆等都是最常見的蔬菜。「素食」是印度人傳統的觀念，也就是以植物為主要的食物來源。

印度修行者大都以慈愛、護生為行事準則，他們不忍心為了飲食而戕害生命，所以衍生出只吃蔬菜而不吃肉的觀念。而且素食者在可食用的植物中，必須屏除「五辛」，五辛就是指五種具有辛味的蔬菜，據說吃了這五種辛味的食物後，容易發怒，難以保持冷靜，而且會被神明嫌其臭穢而遠離，導致修行不易成功。北印度食物以烘烤、油炸為主，口味比南印度清淡，烹調方式受到蒙兀兒宮廷影響。在回教式烹調法中，以「天多」（tandoor）雞肉、羊肉最為有名，天多是利用圓錐形的土製爐灶，烘烤經過調味的肉串或麵餅。北印度肉類料理以烤雞（tandoor chiken）、烤羊肉卷（seekh kebab）最受歡迎。

(五)臺灣菜系

臺灣飲食文化，從臺灣的歷史過程分析，相當傳奇，將另立專節探討。可能是臺灣受殖民統治的生活，對於異國或異地的料理，都可以欣然接受，所謂「馬賽克」飲食文化應該很適合臺灣的飲食文化寫照，俗話說「異鄉久留成故鄉」，許多停留在臺灣的異國料理，也入境隨俗演變成具有臺味的異國料理。但如果以狹義的臺灣料理而言，大致上可以分為兩大族群的飲食料理，即以閩南文化為主的清粥、小菜、魯肉飯、米苔目及小吃小點心等料理，點綴了臺灣早期為開發農業時期的飲食。另一則是客家料理，以醃漬物及醬類調配的食物為主，家喻戶曉的客家小炒、客家板條、苦瓜炒鹹蛋、梅

臺灣料理（可分為圖左的年節菜與圖右上的家常菜，家常菜有滷肉飯、肉羹湯等閩南系列料理；圖右下為客家小炒、炒花枝、控魯肉等客家系列料理）。

干扣肉、客家鹹豬肉、薑絲大腸等，善於利用簡單的食材做成風味獨特的料理，從菜餚的「鹹、香、油」三大特色[3]，可以看出客家人勤儉持家的特質。

二、西洋飲食文化

所謂的西餐以廣義的定義，泛指西洋的餐點，其範圍包括地中海、大西洋等所有的歐洲、美洲及北非等國家的飲食文化形態皆是，西餐主要受到歐洲飲食文化的影響，而歐洲的飲食文化又以「義大利料理」為西方飲食文化的發源，從義大利公主凱薩琳嫁給當時的法國王儲亨利二世，這個媒介使得義大利的烹飪技術傳入了法國的貴族社會。法國貴族熱衷新烹調藝術的研究，貴族之間相互競爭使得法國廚藝技術遠超過義大利料理，法國料理可說

[3] 作者按：傳統客家料理具有「鹹、香、油」的三大特色，揆其因，或以客家人大都勤儉耕讀傳家，故需要「鹹」，用來調節流失汗水的身體鹽分；需要爆「香」，以輔簡約粗食，使之下飯；需要「油」，藉以補充努力耕作，所過度消耗之熱量，故先民智慧，其來有自也。

是將義大利料理發揚光大。

　　歐洲料理除了義大利及法國料理外,德國的10月節,大塊吃肉大口喝酒的菜餚製作,展現出日耳曼民族的豪邁個性,德國豬腳、德國香腸搭配德國出品的啤酒,真是人生極大的享受;而在佛朗明哥的樂曲中,從大圓鍋裡聞到陣陣的飯香,熱情的西班牙人正邀請您共同品嚐他們飲食文化的重要資產,「西班牙海鮮飯」(paella)代表了這個海域國家的成就;英國的烤牛肉附約克夏布丁、炸薯條及炸魚條等美味食物,美國的飲食受到英國飲食文化的影響很深。

　　地中海各國因地利之便,推出了「輕食」飲食文化,對於人體的健康是有很大幫助,且地中海沿岸生產許多的橄欖所製做的橄欖油,在營養學者的觀念中是一項保健聖品,將其添加在食物當中,加上海鮮料理的低油脂,是非常符合現代人健康的需求,可降低許多文明病的罹患率,是許多愛好美食又重視健康的人們所喜歡的菜系。

　　美國飲食文化的發展僅有兩百多年,原以英國菜為發展的基礎,美國新大陸地大物博農業發達,食材多樣化加上美國是民族文化的大熔爐,產生多樣性的飲食文化,美國菜餚可說是包羅萬象,是各國美食佳餚的匯合體。堡、炸雞、三明治等速食文化,可配合美國高科技、高工業化的先進飲食特色,節省飲食所占去的時間。簡化後的西餐料理是許多饕客的最愛,結合了法式、義式料理發展出美國獨特的西餐料理。復活節(Easter)的彩蛋及巧克力,感恩節(Thanksgiving Day)的烤火雞附蔓越莓醬是傳統的美式慶典料理,聖誕節(Christmas)與新年假期,家家戶戶布置聖誕樹及各種美味的食物,烤牛肉、烤火腿、烤火雞、烤蛋糕等,充滿了美國人的節慶氣息。

　　加拿大因臨近美國,所表現出來的飲食文化與美國相近,是屬於北美飲食文化群,這是有別於中南美的飲食文化,中南美以拉丁語系較多,飲食也受到西班牙、葡萄牙的飲食文化所影響,巴西窯烤是很具有拉丁特色的烹調方式,大塊的肉用叉子穿叉後掛在熱爐旁邊燒烤,燒出來的肉香味加上熱氣的對流,展現出拉丁美洲的熱情澎湃。

第二節　傳統與現代飲食文化的變遷

壹、飲食文化的二分法與變遷

　　一般文化可大要分為常民文化與宮廷文化。「常民文化」是指一般民間民俗生活文化，如再經過長年累積就成為一個特有的民族文化，換言之，常民文化係指先民遺留下來的生活習俗、文物、藝術，常民文化觀光活動可以發人懷古幽思，年幼者可以有機會接觸傳統的習俗活動，年長者則藉此回憶童趣；宮廷文化又稱「精緻文化」，大都是指皇家宮廷貴族的生活方式，從事宮廷文化觀光，大都在滿足遊客體驗與感受。

　　在飲食方面，也可以分為常民文化與宮廷文化，如滿漢全席或現在的國宴是屬於宮廷飲食文化。但臺灣是移民社會，受先民克勤克儉的影響，大都是只求溫飽三餐，因此以常民飲食文化為主流，其他服飾、建築也都如此。一般常民飲食文化大都隨著族群或地區住民，因應自然、地理、民俗及人文環境，歷經長久的時間適應與調整，所形成的飲食生活文化結構行為模式。

　　在過去運輸、科技、傳播較不發達的年代，飲食所表現出來較有地域的概念，每一個地區有其傳統特殊的料理特色，法國的「藍帶料理」流傳了許多法國的傳統料理，麵食、比薩餅的製作代表義大利人家常菜的料理技巧，印度人喜歡以咖哩粉等重香料來做菜，日本人以生冷的食材的展現出他們民族傳統菜餚的特色，中華料理傳統菜餚北京烤鴨、狗不理包子、西湖醋魚、佛跳牆、五色拼盤、糖醋魚及滿漢全席等，代表了中華料理的博大精深的飲食文化，這些傳統特色飲食在當地流傳了很久。

　　但因今日的運輸交通的發達，傳播教育的普及化，許多國家之間的藩籬也隨之瓦解了，取而代之的是「料理無國界」，「咖哩」這個簡單的食物卻傳遍了全球，雖然每一個地方都可以吃到咖哩這種食物，但因地區人們的喜愛不同就有著不同的料理方式，日本咖哩味道較甜，印度咖哩重味道，而新加坡咖哩則具有馬來味的辣，泰國咖哩則加有一些的椰奶香，同一種食物在不同的地區則有不同變化。

　　鮭魚原產於北大西洋，是歐洲人的最愛，現在它終於飄洋過海來到亞洲，在亞洲地區也是到處可見西方料理，只是西方料理到了亞洲也是入境隨俗的做了一些改變，在臺灣許多的法國料理也是很臺味的，可能是因許多的

西餐廳在食材的選擇上為了降低成本,所以選擇了當地的食材,當然味道上就不如原西餐的品味了,不過因為是取材於當地,當然就較能符合當地人的口味,用當地的食材結合不同地區的料理特色,有著本地的食材加上異國烹調的新鮮感,是很受人們的喜愛。

現代化的飲食不只是對於傳統料理做改變,由於文明人對於身體健康的注重,輕食主義、生機飲食及慢食的概念,也逐漸的改變了現代人的飲食習慣,許多烹調方式簡化以符合健康概念。烹調上以簡單的水煮或生食方式取代油炸、爐烤等複雜的烹調法,西餐料理從重牛、羊、豬等高油脂長肌纖維的食材,逐漸以蔬果、海鮮等低油脂高纖維的食物。

相對於「速食」(fast food)的崛起,現代人開始流行「慢食」(slow food)。速食是因應分秒必爭的工商社會而興起,但是人們已經覺悟到飲食是一種人生的享受,工作的目的是為了享受美食、品味人生,於是開始花時間去吃飯。「慢」不一定是一味地要求拖延,浪費時間,或者是沒有效率,而是要把一件事想好、做好,花時間去體會、去享受,所以慢食是指將時間的價值和藝術在美食的領域裡呈現出來,大都自歐洲興起,尤其法國人更是熱衷慢食,這也是現代化飲食的新趨勢。

貳、常民飲食文化在觀光產業之應用

以地方特有的傳統名產或小吃而言,這些因具有地方特性,亦為一項頗具潛力的觀光資源,如能引進配合當地節慶的特產及小吃,或配合傳統節慶活動的應景食物至遊憩區內,必能提高觀光旅遊活動之吸引力。同時在品嚐過程中,利用文字或媒體介紹其源由、製作材料、方法及食用方式,或藉參觀其製作過程時配合解說,將更能引發觀光客之興趣,進而豐富其旅遊之經驗。

為提高觀光活動的參與性,通常行程中都有規劃安排一些DIY的民俗小吃製作活動,在臺灣如親子焢窯烤蕃薯、搓湯圓、做麻糬、包肉粽、做菜包仔粿,以及煮茶葉蛋等具有獨特鄉土風味的趣味性與益智性操作方式,提升旅遊樂趣。另外也可以搭配適當的遊樂活動,例如打陀螺、扯鈴、放風箏、踢毽子、端午立蛋、划龍舟等,提供更多樣的遊憩活動供觀光客選擇及利用,豐富其旅程及遊憩體驗。

親子焢窯烤地瓜。

參、宮廷飲食文化在觀光產業之應用

　　廷院深深，深幾許？從歐洲皇宮貴族飲食，到清宮滿漢全席，都是一般常人不熟悉又充滿好奇的飲食文化，安排到旅遊行程中必深具觀光價值。據說滿漢全席起興於清代，是集滿族與漢族菜點之精華而形成的歷史上最著名的中華大宴。滿漢全席是我國一種具有濃郁民族特色的巨型宴席。既有宮廷菜肴之特色，又有地方風味之精華，菜點精美，禮儀講究，形成了引人注目的獨特風格。滿漢全席原是官場中舉辦宴會時滿人和漢人合坐的一種全席。滿漢全席上菜一般都在百道菜以上，都是分三天才能吃完。滿漢全席取材廣泛，用料精細，山珍海味無所不包。烹飪技藝精湛，富有地方特色。突出滿族菜點特殊風味，燒烤、火鍋、涮鍋幾乎是不可缺少的菜點；同時又展示了漢族扒、炸、炒、燒等兼備烹調的特色。

　　根據乾隆甲申年間李斗所著《揚州畫舫錄》中記有一份滿漢全席食單，是關於滿漢全席的最早記載，包括[4]：

1. 頭號五簋碗十二件：燕窩雞絲湯、海參燴蹄筋、鮮蕈蘿卜絲羹、海帶豬肚絲羹、鮑魚燴珍珠菜、淡菜蝦籽湯、魚翅螃蟹羹、蘑菇煨雞、轆

皿、魚肚煨火腿、鯊魚皮雞汁羹、血粉湯。

2. 二號簋碗十件：鯽魚舌燴熊掌、糟猩唇豬腦、假豹胎、蒸駝峰、梨片拌蒸果子狸、蒸鹿尾、野雞片湯、風豬片子、風羊片子、兔脯奶房簽。

3. 細白羹碗十件：豬肚、鴨舌羹、雞筍粥、豬腦羹、芙蓉蛋鴨掌羹、糟蒸鰣魚、假斑魚肝、西施乳文思豆腐羹、甲魚肉肉片子湯蕳兒羹。

4. 毛魚盤二十二件：炙、哈爾巴子、豬子油炸豬肉、豬子油炸羊肉、掛爐走油雞、掛爐走油鵝、掛爐走油鴨、鴿臛、豬雜什、羊雜什、燎毛豬肉、燎毛羊肉、白煮豬肉、白煮羊肉、白蒸小豬子、白蒸小羊子、白蒸小羊子、白蒸雞、白蒸鴨、白蒸鵝、白面餑餑卷子、什錦火燒、梅花包子。

5. 配碟八十件：洋碟二十件、熱吃勸酒二十味、小菜碟二十件、枯果十徹桌、鮮果十徹桌。

 ## 第三節　從歷史背景談臺灣飲食文化

在15、16世紀，歐洲各國的海上活動旺盛，許多的海上霸權帝國開始發展他們的新航線，當時的葡萄牙船隻在經過臺灣海面時，從海上遠望臺灣，發現臺灣島上高山峻嶺，林木翁郁，甚為美麗，葡萄牙人對這個遠東小島的文化不瞭解，但是被臺灣優雅的環境所吸引，脫口驚呼為「福爾摩沙」（formosa），後來荷蘭人也引用這個字來稱呼臺灣，代表「美麗島嶼」的意思。

臺灣的歷史可說是富有戲劇性變化的多元文化，據說臺灣的原住民是來自南島文化，也是我們真正「臺灣人」的先住民，這個時候都是先住民飲食文化。因為臺灣與當時的唐山，僅隔臺灣海峽，開始有先民陸續從唐山到臺灣來討生活。荷蘭人也於1624年正式登陸臺灣，建「熱遮蘭城」，即安平古堡舊城。臺南素有古都之稱，大概從荷蘭時期就開始了，當然也會帶進荷蘭飲食文化，只是沒有流傳下來，所知不多。

鄭成功來臺驅走了荷蘭人，爾後追隨他到臺灣的大陸人更多，其中以福建漳州、泉州人最多，廣東客家人也陸續進駐，臺灣成為一個新的殖民天堂，這些先民後來成為「本省人」祖先，也帶來了客家及閩南的飲食文化。

1894年日本發動了甲午戰爭，清廷戰敗後簽定了馬關條約，臺灣與澎湖等附屬島嶼正式割讓給日本，從此日本在臺灣的土地上統治了五十年，也帶來了日本建築與飲食文化。

1945年日本戰敗投降，1949年後，大批國民政府軍隊及其眷屬撤退來臺，這些人及後來從大陸逃出者，都稱作「外省人」，也將大陸各菜系及小吃帶到臺灣。

爾後政府致力發展經濟，從十大建設到十二項建設，臺灣的經濟不斷提升，當時更成為了亞洲四小龍中的經濟強國，許多的發展建設及勞動性的工作需要外勞來支援，1990年立法制定「外勞政策」，外勞引進的來源主要是泰、越、菲等東南亞國家，加上大陸與外籍新娘嫁入臺灣，東南亞的民族到臺灣的人數日益增多，於是東南亞文化不但寫入了臺灣史，也逐漸改變臺灣飲食文化。

21世紀後，因為科技資訊、交通設施的發達，不論是陸、海、空三種運輸的便捷，縮短了世界各國間有形的與無形的距離，「天涯若比鄰」不再只是夢想，國際地球村的觀念實現是值得期待。休閒旅遊、洽公經商、留學遊學等，加速了人的移動速度，頻繁的與外界接觸，生活也幾乎都與觀光、餐旅服務業相關，21世紀將是以服務業為主流，而觀光、餐旅業更是各國爭相發展的主流行業。

臺灣飲食文化大致受到前述歷史背景影響，例如日據時代日本人喜歡到聲色場所，因而出現北投地區「那卡西」中帶有日本風味的飲食。當兩位蔣總統執政時，外省人所開的餐館為當時重要的宴客與家庭聚餐飲食的主流。後來隨著本土意識與地方文化特色的提升，以臺灣料理為主的餐廳，成了當代的餐飲風潮，如臺南小吃在陳水扁總統時就一躍成為國宴的主角，帶動了臺灣小吃飲食文化。

臺灣的殖民統治與多元族群，發展成現在特殊的飲食文化林立，目前臺灣有「閩南人」、「客家人」、「原住民族」、「外省人」、「臺灣人」與「外國人」等多元族群，我們不喜歡族群對立，但是居於發展觀光的立場，我們又很矛盾地希望用流血寫下的歷史愁恨與對立的局勢，轉移到族群間的飲食文化繼續對立，因為從飲食文化的發展觀點來看，這樣的現象可以保留較完整的臺灣多元族群的飲食文化特色，強化各族群間飲食文化的呈現，讓觀光客毫不混淆的辨別出箇中的不同。

其實飲食文化的內涵包括了飲食習慣、禮儀、食物內容、供餐方式、餐

具使用等部分,可以討論的範圍太多,如果從臺灣歷史與族群背景分析,臺灣的飲食文化可分為四大類,簡單說明如下:

壹、原住民飲食文化

原住民飲食文化以臺灣早期住在高山上之族群生活飲食為主,至於平地原住民的平埔族,如道卡斯、凱達格蘭、西拉雅等都因為與漢人的通婚而被同化消失,除了歷史學家會探究其發展外,大部分已無法考究。而原住民飲食以高山地區所供給的食材為烹調原則,許多山地青年會在深山打獵,許多野味成為桌上珍饈,烤山豬肉、酒煮野兔、放山雞及羌肉的烹調,在山林中的野菜,隨手可摘取做菜,馬告、拉維露葉、樹豆、旱芋、山蘇等,或是野生或是人工栽種,這種僅有在山上才可獲得的食材,增添了原住民的飲食風味。蘭嶼達悟族是唯一靠海捕魚維生的族群,其飲食文化當然與高山地區不同,真所謂「靠山吃山,靠海吃海」了。

貳、客家人飲食文化

臺灣客家人主要是來自大陸廣東、福建南部沿海一帶,客家人在臺灣的族群分布僅次於閩南人,是臺灣的第二大族群。「唐山過臺灣」的艱辛過程,不但塑造了臺灣客家人的內聚力,也開啟了客家的新視野,面對臺灣多樣化的自然山川與險惡的族群處境,必須更加落實因地制宜的「移民本色」,因而得以全然不同於中國原鄉的方式,打造出來臺先祖未曾想像的客家新風貌。

客家人勤儉持家,生活的環境以山腳下的平原鄉野為主,他們祖先喜歡在家附近只要有空地方便種植蔬菜,特別是芥菜可以在收成的時候製作成梅干菜,在客家庄幾乎家家戶戶都會製作,將多餘的漁貨用鹽醃漬再曬成乾,魚乾、小蝦米、小魚乾等作為菜餚中的配菜,雖沒有主菜的亮麗,卻增加客家菜餚的獨特風味,有小兵立大功之勢。這些醃漬、乾燥過的食材不僅可以展現出客家風味,更可以延長食物的保存期限及縮小貯存的體積,到客家庄觀光旅遊可別忘了品嚐梅干扣肉、客家小炒、薑絲炒大腸等道地的客家菜。

客家飲食（左為客家飲食店，右為粄條）。

參、閩南人飲食文化

閩南人大都來自福建漳州、泉州，在臺灣是人數最多的族群，閩南人很重視對於節慶與活動的進行，許多的慶典活動會有特殊的祭品，而祭祀後的食物喜與人分享，閩南飲食文化與許多的節慶有關連，再加上閩南的食材生產、風俗民情會影響飲食文化的發展。飲食是維持生命的基本，在人們的心目中視飲食為最重要之事，問候語亦都以飲食為主。因此，民間有「一食二穿」的俗語，逢人便關切地問「吃飽了沒有」。人們平常一日三餐，皆用米飯。農忙之時，則一日五餐，上下午各加點心一餐。殺雞治酒神，至為豐盛。一般家庭於陰曆每月初一、十五在家舉行祈神做福的祭儀叫「犒軍」，商家則於初二、十六「做牙」。這種每月兩次定期的祭祀，祭畢的犧牲則用來加菜，故有所謂「神得金，人得飲」。往昔鄉下人都很儉樸，平時少用米煮飯，而吃番薯簽飯或只買番薯簽吃，白米飯於請客時用。吃剩的菜飯不許倒棄，反覆回鍋，直到吃完為止，名之「惜福」，在食物方面分為「主食」、「副食」，嗜好品則以檳榔、茶、煙和酒等為主。

肆、馬賽克多元複式飲食文化

馬賽克（mosaic）原意是由各種顏色小石子組成的圖案，又稱「碎錦畫」、「鑲嵌細工」。最早起源於美索不達米亞一帶，尤以希臘、羅馬地區最盛行，發展至今已有幾千年。為什麼用馬賽克多元式飲食文化來代表臺灣的飲食文化之一呢？就如同臺灣的歷史發展一樣，可以知道臺灣族群是由多

元族群組合而成的，不論是用什麼方式來到臺灣，也許是強權、也許是外勞、也許是移民、也許是外商等，在臺灣形成另類的多元文化，所謂「異鄉久留成故鄉」，加上臺灣的族群與信仰都是非常平和，外來的文化是比較容易與臺灣文化融入生根。這種現象不妨就稱為跨文化的「馬賽克」多元式飲食文化，可分為如下五種：

一、跨西方料理飲食文化類

西方飲食的浸潤，因為臺灣西化的程度較深、教育普及，與西方國家接軌頻繁，所以我們很容易接受西方飲食文化，在臺灣較為常見的西式飲食以美國速食、法國料理、義大利料理、德國料理、墨西哥料理等。

二、跨中國料理飲食文化類

大陸遷臺後外省軍眷的新移民到了臺灣，隨軍隊來臺的大陸人以服公職較多，國家配置有軍舍以供養家活口，即為「眷村」，這是民國四〇、五〇年代新移民的特殊現象，眷村初創之期一切從簡，貧困是當時共同面臨的問題，但從另一角度來看，絕大多數是親友分隔兩地，眷村成了他們的新家，眷村內的居民來自大陸各省，南腔北調的口音，大江南北的地方小吃，大家在這地方相互幫忙、彼此依靠，因來自的省分不同，不同地方的飲食到了這裡成了新的交流，在那個年代政府財政困窘，大部分的軍人收入並不豐潤，難以維持一家大小的溫飽，因此一些家眷有烹調手藝的人，就開小飯館或小吃店等販售一些家鄉風味的飲食糊口，於是眷村便成為大陸地方風味小吃及菜餚的發源地，之後一些外省族群人士便加入了餐飲食物的製作行列，漸漸將餐飲事業的版圖擴大，許多的外省餐館就如雨後春筍般的成立，成為臺灣的另類飲食文化。

三、跨日本料理飲食文化類

日本飲食文化始自日據時期，日本是一個同時具有地方美食與季節性佳餚的國家，代表日本美食的地方，可以從兩個地方去觀察：一為日本傳統的「居酒屋」；另一為「大酒場」；這兩個地方的門口都會掛著紅燈籠，代表了日本酒店或料理店。「懷石料理」也是日本傳統美食，這種料理在日本已經超過一百年以上的歷史，懷石料理強調的是食物本身的原味，太重的調

味料會奪去食物本身鮮美味道。日本美食的特色在於口味精緻、尊重食物原味及美麗的排盤裝飾，日本美食給人的第一印象是乾淨、美味、健康及精緻等。但是日本料理在臺灣就是精緻不起來，致使很多日本朋友來到臺灣，竟然吃不慣他們自己的「臺灣式」日本料理[5]。

四、跨東南亞料理飲食文化類

東南亞主要包括中南半島及南洋群島等部分，中南半島包括泰國、越南、寮國、緬甸、柬埔寨等，南洋群島包括印尼、汶萊、新加坡、東帝汶、菲律賓、馬來西亞等，歷史上東南亞國家因華人的移民受漢化很深，泰國、越南、印尼、馬來西亞等地的飲食受到中華飲食文化的薰陶，發展出屬於東南亞特殊風味的飲食。

東南亞地處亞熱帶，雨水含量豐富且當地居民以勞力居多，調製的味道偏重，許多的醬料如咖哩、魚露、烤肉醬料及各式沙拉等，以重味道及鹽分，補充工作後所流失鹽分，及增加體內的礦物質平衡電解質。烹調的方式以簡單的浸、炒、卷、烤等，與複雜的中華美食烹調法相較下，東南亞的烹調法似乎是簡單多了。麻雀雖小，五臟俱全，雖然東南亞飲食的烹調法簡單，但對於食材的運用與選擇搭配上，大都就地取材，其優點是食物可以保持鮮度及品質，燒蕉葉魚卷、炸魚餅、菠蘿肉碎、泰式醃粉絲、越南河粉、越南炸蝦餅、越南春卷、椰奶雞湯、南乳碎炸雞等，每道菜餚都可以道出東南亞料理對於食材的用心、醬汁的配搭與製作方法之恰到絕妙處。

五、跨少數民族風味餐料理飲食文化類

這類飲食文化是指在臺灣地區少數族群所表現的飲食文化，包括藏族飲食、印度飲食、雲南飲食、蒙古飲食及維吾爾族飲食等。

藏餐的主要原料為烤羊排、酥油、青稞酒、奶酪等。印度的美食總離不開香料，印度人做菜幾乎都需要用香料來引發它的味道，印度咖哩似乎已經成為印度地方菜的代名詞；印度因地理位置分為南印度菜與北印度菜，北印度以麵餅為主食，而南印度則以米食搭配麵餅；印度與中國一樣，北印產

[5] 按：根據作者觀察，或許受到臺灣人熱火、熱炒、重油、重甜等的重口味及「俗擱大碗」便宜又好客的影響，因此雖掛著日本料理的店招，也極盡日式裝潢與服務，但日本饕客吃完後卻常見不敢領情。

麥、南印產米之故，不過因為印度的種族是十分複雜，所以發展的飲食也多元化，比較普遍的印度著名食物有印度麵餅、奶油雞、普里炸麵餅、坦都里烤雞、波亞尼燉飯、印度定食塔利（thali）等。雲南料理方面，一般人會想到的就是過橋米線、汽鍋雞、宜良烤雞等，雲南因地處國界，加上境內五十六個少數民族，其菜餚具有地方民族色彩，且國界靠近寮國、緬甸、泰國與越南等國，所以菜餚多少會受到這些國家的影響，如傣族料理與泰國料理的本質上就很相近。在民國七〇年代臺灣流行的蒙古烤肉，圓鼎的熱板中烤出美味的食物，臺北蒙古烤肉餐廳到處林立，成為十分流行的菜餚。

總之，臺灣雖然只是一個小島，卻因為特殊的歷史背景，而發展出許多特殊的飲食文化，臺灣特色似乎被飲食文化的光環所籠罩住，許多到臺灣訪問的觀光客，對臺灣的第一印象，美食似乎是不約而同的答案，臺灣可以融合這麼多的民族飲食文化特色，而且可以發展出屬於自己的飲食文化特色，歸因於臺灣的複雜歷史背景與人文素養的互動關係，經過萃取精煉後，就成了臺灣島特殊的本土飲食文化。

第四節　臺灣夜市、小吃與其他飲食文化觀光

臺灣人愛吃、也懂得吃，加上臺灣的多族群與多元文化，因而造就了臺灣小吃、觀光夜市及觀光名產伴手禮等多樣化的飲食文化，除了藉此吸引外籍觀光客之外，未來如何將飲食文化觀光創新，加強衛生與行銷管理，並提升為國際層次，實為一重要課題。茲將臺灣主要飲食文化觀光介紹如下：

壹、觀光夜市

談到飲食文化在觀光產業的應用，就聯想到臺灣的「觀光夜市」，夜市原本只是臺灣社會的黃昏市集，其中包括各種餐飲、服飾、雜貨等攤販，消費族群也以當地民眾為主，但近年來卻逐漸成為發展觀光產業相當重要的觀光資源，為吸引其他地區甚至是外國觀光客的最大賣點，在政府刻意包裝下成為所謂的「觀光夜市」，目前臺灣各縣市都有著名的夜市，特別是其中風味各異的小吃。於是**夜市文化**在臺灣成為一種特殊的飲食文化，幾乎是到臺

灣的觀光客必拜訪的景點之一。自1980年代起，臺灣都市大型百貨公司多規劃樓層為小吃街，可享受冷氣又免日曬雨淋，因而興起全民小吃熱潮。

　　臺灣各地小吃這麼多，也都各具特色，交通部觀光局為加強觀光效果，特舉辦網路票選「2010年特色夜市選拔活動」，選出「最環保」、「最友善」、「最有魅力」、「最好逛」和「最美味」等五項指標特色夜市及「網路最佳人氣夜市」，由近50萬人次網友和專家評審團共同評選推薦，該活動於2010年8月15日結束，臺北士林與高雄六合夜市因觀光人潮眾多且外籍人士旅客造訪比例高而共列為「最有魅力」夜市；臺北華西街因行走空間充足及在地特色餐飲老店榮獲「最好逛」夜市；基隆廟口夜市因具許多知名的特色小吃及外語標示統一製作中、英、日文招牌，囊括「最美味」及「最友善」兩項推薦；臺中逢甲夜市因具許多創新、多元的食物，獲選「最美味」夜市；宜蘭羅東夜市由於對遊客展現主動親切、人情味與善意微笑得到「最友善」夜市；至於「最環保」夜市則因評審一致表示各夜市尚有努力空間，因此經討論決議從缺；高雄六合夜市則摘下「網路最佳人氣」獎。而評審團另選出四項特色推薦獎，由臺北寧夏、嘉義文化街、高雄鳳山與臺南花園夜市獲得，足見夜市之高人氣及位居觀光景點要角。馬英九總統致詞時特別表示，臺灣非常有潛力成為觀光大國，所以將觀光列為六大新興產業，其中夜市獲得超過七成的觀光客青睞，可見夜市是極為重要的觀光資源。[6]

　　以下扼要介紹觀光客比較熟知的臺灣著名十大夜市，供規劃文化觀光遊程的參考：

1. 基隆廟口夜市：位於仁三路和愛四路，廟口因位於聖王廟的奠濟宮前而得名，最有名的小吃包括泡泡冰、天婦羅、蝦仁肉圓、蝦仁羹、鼎邊銼、奶油螃蟹等。

2. 遼寧街夜市：位於臺北市長安東路與中興高中之間，著名的小吃有鵝肉、沙威瑪、滷味等，周邊巷道也開設許多頗具特色的咖啡館，素有咖啡街之稱。

3. 饒河街夜市：從臺北市八德路四段與撫遠街交叉口到八德路的慈佑宮為止，為臺北第一座觀光夜市，以藥燉排骨最為出名。

4. 華西街夜市：位於臺北市西園路與環河南路之間，該夜市的特產首推

6　交通部觀光局電子報雙週刊。〈臺灣特色夜市選拔結果揭曉　總統親頒獎〉。http://portal.pu.edu.tw/rightDown2.do?uid=11310#n4。

左為臺北饒河街夜市,右為臺中逢甲夜市。

蛇肉與蛇酒,另有碗糕、鱉肉等。

5. 士林夜市:位於臺北市士林區劍潭附近,小吃以豪大大雞排、生炒花枝、青蛙下蛋等最為著名。

6. 東海別墅夜市:位於臺中市東園巷、新興路交叉處,著名小吃有雞腳凍、仙草凍、掛包、小籠包、福州包、章魚小丸子、大腸包小腸等。

7. 逢甲夜市:臺中市西屯區,著名小吃有霜淇淋、章魚小丸子、黑輪、茶葉蛋、起司洋芋、可麗餅等。

8. 鹿港小吃:彰化縣鹿港鎮,小吃特色以海鮮聞名,如蚵仔、蝦猴、蛤蜊、花跳、沙蝦等。

9. 高雄六合夜市:高雄市六合路,以牛排店及海產店最為著名。

10. 宜蘭縣羅東夜市:位於宜蘭縣羅東鎮中山公園四周,著名小吃有花生捲加冰淇淋、油豆腐包香腸、龍鳳腿、包心粉圓、米粉羹、當歸羊肉、蚵仔煎、滷味等。

貳、小吃文化觀光

除了觀光夜市之外,小吃文化更是一個不可忽視的觀光資源,兩者的發展更有如影隨形,唇亡齒寒的態勢。為臺灣小吃下一個準確性的定義並不是那麼容易,因為臺灣的政治與族群的關係複雜,如果要嘗試可做以下區分:(1)狹義而言,僅指發源於臺灣的小吃,如珍珠奶茶、筒仔米糕、蚵仔煎、肉丸、棺材板等;然而小吃的變化性極高,易於隨地域、時間有突破性的發展。(2)以廣義來說,包括臺灣興盛與創新的點心種類,及隨處可見發揚光大

的庶民美食，如生煎包、可麗餅、肉粽等；甚至可以包括任何在臺灣十分普及的小吃，像是蔥油餅、臭豆腐、魯肉飯、度小月肉燥麵、周氏蝦捲等。

臺灣小吃之所以發達，有其歷史悠久緣故，整理分析起來大概有下列三個原因：

1. 臺灣自清初開放移民，便將漢人農業自福建技術轉移來臺，由於開墾耕耘是非常耗費勞力，所以小吃生意者便以肩挑方式，挑各樣冷、熱小吃到田邊、山崖供應開墾者食用。

2. 先民墾荒時期，皆在信仰中心廟宇舉辦迎神賽會，久未見面的親友方得以藉這個難得的機會聚首話舊，拜完之後的供品牲禮，自然地就地起個爐灶，簡單溫熱料理一下，分享親友，久而久之，廟口小吃就因而形成。

3. 晚近小吃生意者，常隨各地廟會人潮洶湧而雲集流動，人潮帶來錢潮，自然也就成為臺灣許多小吃流動攤販，都在廟口（旁）市集的原因之一。

目前許多著名的廟口小吃，都很自然成為臺灣最夯的旅遊景點，諸如基隆奠濟宮廟口、新竹城煌廟口、北埔廣和宮廟口等，都吸引了許多外國觀光客來光顧。甚至沒有在廟口的一些小吃店，也將店招稱為某某「廟口小吃店」，儼然成為另一種「舊行業新商品」的品牌，這種發展除了新奇之外，更可以從中瞭解臺灣的庶民文化之可愛。

臺灣目前各縣市政府為吸引觀光客，莫不強力促銷最具代表性的小吃或名產，如臺北市的鼎泰豐小籠包、牛肉麵；新北市的九份芋圓、深坑豆腐、淡水阿給、魚酥、鐵蛋；基隆市的李鵠餅店鳳梨酥；桃園縣的大溪豆乾；新竹市的米粉、貢丸；苗栗縣的大湖草莓及客家小炒；臺中市的太陽餅、鳳梨酥、大甲奶油酥餅、清水筒仔米糕；南投縣的埔里酒廠紹興酒及相關產品；彰化縣的北斗肉圓、蚵仔煎；雲林縣古坑的咖啡；嘉義市的方塊酥、雞肉飯；臺南市的安平豆花、蝦餅、麻豆文旦、碗糕；高雄市的美濃板條、甲仙芋頭冰；屏東縣的萬巒豬腳、東港黑鮪魚；宜蘭縣的金棗糕、蜜餞、牛舌餅（宜蘭餅）、鴨賞、膽肝；花蓮縣的曾記麻糬；澎湖縣的黑糖糕、冬瓜糕；金門的貢糖、高粱酒；馬祖的魚麵等，都是各縣市地方享譽國內外比較代表性的觀光小吃或名產。

就以前述的基隆廟口小吃來說，種類之多，目不暇給，有割包、四神

湯、豆花、粉圓、愛玉冰、冬瓜茶、一口吃香腸、一口吃天婦羅、泡泡冰、楊桃湯、柳橙原汁、木瓜牛奶、鹽酥雞、魷魚酥、肉羹、魯肉飯、鼎邊銼、羊肉羹、米粉湯、烤牛小排、糖醋排骨、海產、排骨羹、雞捲、魷魚羹紅燒鰻、鐵板燒、沙茶牛肉、排骨飯、肉羹清排骨、意麵、三明治、金針排骨、鍋燒麵、海產粥、酸梅湯、可可牛奶、肉圓等[7]，如再加上臺灣其他地方的珍珠奶茶、阿婆鐵蛋、棺材板、藕圓、虱目魚粥、蝦猴、客家板條、燒肉粽，以及常見的水餃、鍋貼、牛肉麵、包子、饅頭等，您會發現臺灣人真會吃，獨樂不如眾樂，如果觀光遊程中安排這些惠而不費的風味小吃，一定會讓觀光客滿心歡喜，滿載而歸。

參、臺灣其他飲食文化觀光資源

除了觀光夜市與小吃文化觀光之外，臺灣還有辦桌、伴手禮、點心與宵夜等，可以作為觀光創意商品，也是導遊介紹與安排觀光客品嚐臺灣鄉土特色風味的必備常識。

一、辦桌

辦桌是臺灣很特殊的飲食文化，每道菜餚都講求寓意，如吃尾牙時最怕雞頭朝著自己，因傳說就是老闆要斬頭路（工作）的對象；坐月子要吃麻油雞，可以補身體；搬新家要擺桌討個好彩頭；結婚要請吃喜酒、女兒回門要吃歸寧宴、生日要請壽麵壽桃、生小孩要吃滿月酒，甚至都走到人生盡頭了，陽世的親友也要辦一桌來生宴，感謝幫忙喪禮的親友，為過世的人代為還清人情債。因此臺灣人的一生，總離不開吃，從呱呱墜地到壽終正寢，都要辦桌請客，就很自然地讓「辦桌」文化興盛起來。

但到底要怎麼「辦桌」才對，菜該怎麼做，才符合老祖宗的規矩，現在懂得人已經不多了，隨著社會環境的改變，這些民俗文化，只剩下一些老師傅還記得，但是如果吃的人不講究，一切道聽途說，做的人也就馬馬虎虎，也就失去「辦桌」文化價值。

2003年的中華美食展，特別請總舖師林添盛先生，推出十二項宴席，一

[7] 楊正寬（2006）。〈淺探臺灣廟口小吃文化之觀光價值與應用——以基隆奠濟宮廟口小吃田野調查為例〉。2006第五屆海峽兩岸科技與經濟論壇，2006年1月16日，福州。

臺灣喜宴辦桌。

共144道佳餚，表演一場空前的辦桌盛宴[8]。這十二項包括天子宴、齋醮宴、普渡宴、新居宴、結婚宴、歸寧宴、滿月宴、生日宴、祈福宴、尾牙宴、闔家宴，以及來生宴，幾乎人的一生都要有的請客，因此每一道辦桌，應該有那些菜來配合請客的目的，就顯得更為重要。

如祈福消災時，國人常要吃豬腳麵線為例，是因吃豬腳的目的要把霉運驅走，所以如果沒有吃豬蹄的部位就不正確。喜宴的湯圓，應該把一年四季，包括芋頭、番薯、米、樹薯等四種配料，象徵春、夏、秋、冬的作物都加到湯圓裡，才算是四季皆福，可惜現在的人甜湯圓煮一煮就算了，不夠講究。又天子宴，規定要三分鐘獻一道酒，八分鐘獻一道菜，菜單是由乩童問過神明之後照著辦。

飲食一直是文化的一部分，點滴古傳，未來都會隨著中餐，西餐，各國餐點文化大量的引進國內而逐漸模糊與消失，其實我們可以借助辦桌所留下的豐厚民俗文化與人情味，安排作為觀光客飲食，不但讓觀光客藉著導遊或美食專家的解說，體驗在臺灣異國的飲食文化，而且也可以藉著發展觀光而繼續將辦桌文化保存下去呢？

二、流水席

流水席好像是只在臺灣才有的飲食文化，可能是形容這種宴席像流水般地準備菜餚，提供給不特定的客人享用故名而為**流水席**。流水席與辦桌最大的區別應該是：(1)沒有發請帖邀請特定賓客，不重視排場儀節；(2)沒有固定要上幾道菜及順序；(3)沒有固定用膳時間，如有客人需要，都可隨意歡迎取

[8] 大紀元（2003）。〈即將失傳的辦桌文化〉。http://www.epochtimes.com/b5/3/8/7/n355221p.htm，2003年7月8日報導。

廟會活動的流水席。

用；(4)沒有收費，純做公益及善事較多。例如每年大甲媽祖遶境進香或其他各地類似宗教信仰活動，也偶爾見於公職人員選舉期間。因為是善事，所以應該沒有「黑心」食材；也因為無法估計客人多少，所以場地總以方便為主要考量，例如馬路旁、大停車場、廟埕等都可舉行，按理應該也可以省下場地租金。

三、伴手禮

無論是出國或到國內遠地旅遊，大部分人多少都會受到餞行或者帶著家鄉親友濃濃的祝福步上旅途。在著重禮尚往來的社會，旅遊結束回國或回家前，總難免會想購買當地的紀念品及食品作禮物送給在家鄉引頸企盼您安全歸來的親朋好友，所以從遊客的角度，這種為家鄉親友準備的禮物就稱作**伴手禮**；若從家鄉親友的角度，臺灣又有一個更傳神的說法，就叫做「等路」，日本人稱禮物為「土產」（omiyage），就是鄉土特產，不但有謙虛表示禮品微不足道，更有象徵代表各地方民俗風味的意思。因此伴手禮的開發與設計必須符合具有鄉土文化特色、易包裝攜帶、不會腐敗，當然也要通過海關動植物商品檢驗標準的禮物為準。

目前臺灣有名的伴手禮很多，各地方也都會舉辦票選活動，例如臺南市曾舉行「2007府城十大伴手禮」網路甄選[9]，結果有周氏蝦捲、臺南米糕、煙燻一族五合一伴手禮盒組、依蕾特布丁、烏糖香餅禮盒、安平豆花、黑橋牌香腸禮盒、藥膳香腸、烏魚子、度小月肉燥罐禮盒等十家。臺北縣2008年也舉辦過十大伴手禮網路票選，結果也選出焦糖滷味、寒天蒟蒻禮盒、金蕎

9 2007年府城臺南市舉行十大伴手禮網路甄選，http://tncg.hihost.com.tw/1124_1.htm。

黃金帝王酥、紅麴高粱香腸、金三峽牛角、香鐵蛋禮盒組、九份蜂巢糕—黑糖麻糬口味、香蕉黑桃燒、紅花蓋杯組禮盒、金月娘等十大伴手禮。

　　交通部觀光局也曾由各地方縣市政府推薦，該局請專家遴選，不管是吃的、喝的、看的、用的，都能代表臺灣的地方特色，屬於官方版的臺灣百大伴手禮，也是導遊介紹給觀光客shopping與國人送禮給遠方親朋好友的必備指南。可分成如下三大類一百大伴手禮[10]：

(一)分享美食佳餚類

　　有新北市的金山地瓜麵、淡水鐵蛋，臺北市牛軋糖、冰沙餡餅、古餅，基隆市花生米老，宜蘭縣牛舌餅、鴨賞、蜜餞，花蓮縣花蓮薯、玉里羊羹、麻糬，臺東縣池上米、剝皮辣椒，桃園縣、臺中市的豆乾、太陽餅、肉乾、鳳梨酥、綠豆椪、小月餅，新竹縣的新埔柿餅、客家福菜醬菜，苗栗縣豆腐乳、客家桔子醬，新竹市米粉，彰化縣鳳眼糕，南投縣的梅子加工製品、埔里香菇，雲林縣的口湖鄉蒲燒鰻、西螺醬油、北港麻油，嘉義縣的新港飴、轎篙筍、山葵醬，嘉義市方塊酥，臺南市的蓮藕粉、青芒果乾、肉乾、鳳梨酥、肉燥罐頭、香腸，高雄市的烏魚子、蜂蜜、鳳梨罐頭、旗鼓餅，屏東縣的油魚子、櫻花蝦乾、蜜汁紅豆，澎湖縣丁香魚，連江縣魚麵，金門縣貢糖等四十九項。

(二)品茗好茶酒醇類

　　有新北市坪林文山包種茶、臺北市木柵鐵觀音、宜蘭縣金桔茶、花蓮縣的瑞穗鶴岡紅茶、原住民小米酒、臺東縣的福鹿茶、洛神花茶、新竹縣東方美人茶、關西仙草茶、苗栗縣客家擂茶、南投縣的凍頂烏龍茶、阿薩姆紅茶、松柏長青茶、梅子醋、紹興酒、嘉義縣的金萱茶、阿里山烏龍茶、雲林縣古坑咖啡、臺南市冬瓜茶、官田蓮花茶、金門縣、高粱酒、連江縣馬祖老酒等二十二項。

(三)地方特產采風類

　　有新北市的鶯歌陶器、小天燈，臺北市的北投燒、琉璃，宜蘭縣白米社區木屐，花蓮縣的大理石雕、玫瑰石雕，臺東縣的達悟族獨木舟紙雕、原

[10] 100大伴手禮 百分百討喜，http://www.leeyan.info/leeyan/tw100.htm。

文化觀光
Cultural Tourism

住民帽子衣服、臺灣玉，新竹縣的臺灣精油（檜木油、樟腦油、香茅油），新竹市玻璃藝術品，苗栗縣三義木雕，彰化縣的彩繪燈籠、硯台，南投縣的竹炭製品、竹雕，雲林縣布袋戲偶，嘉義縣交趾陶，嘉義市石猴，臺南市的葫蘆雕燈飾、永保安康車票、祈福鹽，高雄市美濃油紙傘，屏東縣原住民琉璃珠飾品，澎湖縣的文石印章、珊瑚製品，金門縣的砲彈鋼刀、風獅爺等二十九項。

四、點心與宵夜

在臺灣正常都是以三餐為主，但是早期先民移民來臺灣，因為克勤克儉，三餐簡便，農忙時節為了補充必要的農事耕田的體力，經常會在早、中、晚餐之間加上一些補足體力也順便休息的餐點，稱為**點心**，有點類似現代人上班或學術研討會中間休息的tea time。之後也有一些夜貓子的工作者，如藝人、媒體工作者、作家等，也一樣為了補充體力，常會在深夜為提振精神而吃些點心，久而久之稱為**宵夜**，其實只是深夜吃的點心而已。當然這些點心或宵夜都是求其料理簡便，一般前述夜市小吃所列舉項目都是最佳選擇，同樣都可安排規劃提供觀光客體驗，享受臺灣正餐以外不同的風味。

五、大學校園美食

飲食文化的發展，亙古不變的鐵律是只要「有人」、又想「要吃」，那就一定有新的飲食文化產生，辦桌、點心、宵夜、小吃、夜市，哪一樣不是如此？最近興起「大學校園美食」的新文化也是如此，其實餐飲商家就因為看準了大學校園附近大學生人多、每個人一日三餐還是要解決，但是經濟能力並沒有一般饕客雄厚，所以就發展出「量」大「質」優、「價」廉「物」美又多樣的**大學校園美食文化**，提供給大學生享用。它既是點心、小吃，也是宵夜，更是夜市，唯一跟點心、宵夜、小吃、夜市不一樣的就是它一定緊臨在大學校園旁。最近食尚玩家基於「吃好到相報」的美意，舉辦了網路票選，我們不妨將前六名的最有特色的料理列出，供想要品嚐的饕客參考[11]：

1.第一名淡江大學：有份量超大好喝的奶茶，與日式定食和拉麵、香噴噴烤肉飯、大顆刈包、淡江招牌香豆腐、南部家鄉味滷肉飯和羊肉

[11] 食尚玩家，https://mail.google.com/mail/?shva=1#inbox/12ad548b64130fea。

飯、食材種類爆多的加熱魯味，還有淡江學長姐開的關東煮、帥哥老闆鹹水雞、淡江的招牌香豆腐等。

2. 第二名中原大學：只要200元的日式定食、蔥燒包、韭燒包、水煎包、中原飲料之王多多綠、塞滿餡料的車輪餅等。

3. 第三名成功大學：位在臺南古都，先天體質優良，每一家店不是三十年就是五十年老店，餡料漢堡肉和高麗菜豐富的招牌蛋餅、李安導演超愛的水餃、牛奶、杏仁和抹茶三種口味的杏仁豆腐冰、麻辣科學麵冰、跳跳糖ㄅㄧㄤ丶ㄅㄧㄤ丶冰等。

4. 第四名逢甲大學：除了一般傳統原味炸雞排，還有變化出新奇口味的沙拉雞排、泡菜雞排、炭烤雞排、沒有加泡菜，但吃起來居然有泡菜滋味的臭豆腐、大腸包小腸、冰沙木瓜牛奶、日本拉麵、義大利麵、炒麵麵包等。

5. 第五名臺灣大學：青蛙撞奶、香港燒臘、三寶飯、超大炸雞排、埃及來的阿豆仔老闆沙威馬、加道地中東味醬料的手工煎包、開了三十年的平價越南餐廳，香噴噴的椰汁咖哩雞腿、齒頰留香的蚵仔麵線、一份可以60人吃的巨無霸冰淇淋、Q勁彈牙湯頭鮮美的蕃茄刀削麵、五十年的甜不辣、蚵仔煎、油粿、宜蘭蔥餅等。

6. 第六名東海大學：東海同學說吃到想哭的雞腳凍、芋圓仙草凍牛奶、東山鴨頭、柳橙鴨、巧克力和地瓜口味的紅豆餅、內餡包的可不只有一般的滷五花肉或瘦肉，居然有牛肉、培根、火腿，超有創意的刈包、夠大隻的烤鯖魚、有夠厚的玉子燒、握壽司，充滿異國風情的藝術街等。

Chapter 7

服飾文化觀光

第一節　概說

俗話說：「佛要金裝，人要衣裝」。穿衣不但可以蔽體禦寒，而且是人類文明進化與族群身分地位的表徵，甚至看到不同的服飾，就會分辨出不同的國家、民族、身分、階級與性別，譬如中國的旗袍、日本的和服，以及眾多宗教、軍隊，甚至是原住民或少數民族，區別服飾，就有先入為主的概念，很容易就分辨出誰是長官、酋長、武士、文官、新郎、新娘等所屬族群中的角色與地位了。

所謂**服飾**，一般可分為體飾、衣服、飾物三項，這些琳瑯滿目的衣服與身體穿戴的飾品，腳上穿的鞋子，頭上戴的帽子，常常就成為致力發展觀光的國家或族群社區寶貴的文化觀光資源。特別是各族群的傳統服飾，世界各國莫不積極維護並發揚光大，藉以吸引外來觀光客；而觀光客或人類學者，也都會藉著欣賞比較光鮮璀璨的服飾，深入瞭解與區別不同族群的社會階級、地位與性別，從事一趟深度知性的文化之旅。

服飾文化觀光資源一般包括現代的與傳統的兩個面向，但目前發展觀光大都致力強調傳統的民族服飾，也似乎只有傳統服飾才能代表民族文化特色，引起觀光客好奇。事實上，現代與傳統只是歷史時間上的差異而已，所有傳統的東西，不只是服飾，包括飲食、建築、民俗節慶，大都是過往先民時代摩登的（modern）、時髦的、流行的；同樣的今天吾人所謂現代的服飾，假以時日也都將會變成未來的傳統，因此文化就在時空的遞轉下，二分為「現代」與「傳統」。

有些人會憂心傳統服飾失傳，但仔細想想好像是多餘的，因為有趣的答案是中外各地各個族群，如果大家都同時積極致力恢復或維護傳統服飾，那麼嚴格言之，不就又回到「冬裘夏葛」的原始人類史前時代了嗎？本章為了方便觀光界解說應用的參考，僅著重在以目前的時間點上，各族群或國家自認為代表該地區傳統服飾的探討。

第二節　臺灣傳統服飾與文化觀光

臺灣傳統服飾與其他飲食、建築、信仰等文化一樣，受到特殊的「移民」與「殖民」歷史活動的影響，顯得多元又多采。大致上是從早期約在17

世紀時，曾由荷蘭與西班牙人統治，因此普遍呈現歐洲文化，在服飾上也出現西式服飾的普遍現象。明永曆15（1661）年，鄭成功率領明鄭政權遷臺，臺灣氣候比起大陸又常年如春，所以衣服以薄衣類為主，棉毛厚衣只在寒流侵襲才穿。清康熙22（1683）年，臺灣納入清朝版圖，衣冠服儀制度跟著變化，漢人居民必須遵循滿族衣冠制度與「薙髮令」，以表降滿。

康熙60（1721）年，朱一貴起兵抗清，攻下臺灣府城，國號「大明」，年號「永和」，廢除滿服、長辮剪斷，恢復明朝時的服裝及傳統漢人的髮式。據說朱一貴登基時，為了有別於清朝官服，頭戴通天冠，身穿黃龍袍，以玉帶圍之。但官員爵位封得太多，衣服一時準備不及，只好向附近戲班索取戲服代替，而仍然不足，以致於出現頭戴明朝帽，身穿清朝衣的景象。有詩傳云：「頭戴明朝帽，身穿清朝衣；五月稱永和，六月還康熙」。

乾隆51（1786）年林爽文事件，服飾也具有明朝漢人的概念，藉以與清代滿人冠服制度區別。19世紀西方基督教傳教士馬雅各及馬偕相繼來臺傳教、行醫時，穿著西式服裝，或許是臺灣西服發展之始。[1]

綜上可見，臺灣歷史雖不長，但是因為他是一個既是殖民，又是移民開發的地方，所以族群文化豐富，有閩南、客家，還有原住民，這還不包括消失的平埔族群服飾。最大不同之處是裝飾的部分，大陸與閩籍服飾比較華麗而複雜，客家服飾則簡單樸素；閩籍婦女多穿裙裝，客籍婦女多穿褲裝。但無論是閩或客籍的男女後來大多改穿西式服裝，這是因為大部分受到職業上的需求所影響。根據《臺灣民俗文物辭彙類編》蒐錄，屬於臺灣先民閩客服飾文物將之整理如**表7-1**。

以下就目前臺灣各族群之服飾文化分別扼要介紹如下：

壹、閩南服飾

閩南先民就是被稱為所謂的河洛人（或福佬人），大都屬於福建泉州及漳州兩府較多，移民之初其服飾大都遵循著明朝舊制，衣長而袖窄，清同治以後變為衣短而袖寬，甚至袖寬尺餘，俗稱「臺灣衫」，又分兩種，一種「大裪衫」，鈕扣在身邊；另一種為「對襟衫」，鈕扣排在正中央。褲子為長褲，農夫、工人因工作關係穿短水褲，也有用「褲腿」綁腳以便行走。士紳或讀書人則穿長衫，質料較好，有時再加穿無袖緞質短褂。

[1] 維基百科。臺灣清制時期，http://zh.wikipedia.org/臺灣清制時期。

表7-1　臺灣先民閩客服飾文物一覽表

項目	服飾文物名稱
冠帽	帽：瓜皮帽、鴨舌帽、大甲帽、風帽、冠帽；童帽：虎頭帽、狀元帽、鴟鴞帽、短圈、碗帽[I]；帽飾：帽花
上衣	衫：大襟衫（大裪衫）、對襟衫、長衫、客家藍衫、琵琶襟、直襟；褂：外褂、馬褂；襖：夾襖、棉襖、皮襖；袍：長袍、夾袍、缺襟袍、棉袍、旗袍；官服：蟒袍、補褂、補子；其他：背心、竹衣、汗衫、內衫、肚兜
下裳	裙：百褶裙、魚鱗百褶裙、馬面群、劍帶裙、筒裙、生子裙；褲：棉褲、夾褲、大襠褲、開襠褲、套褲、飾褲；其他：裹腳布
鞋	木屐、三寸金蓮、弓鞋、繡花鞋、翹鞋、虎頭鞋
服飾佩件	耳罩、口涎兜、霞帔、雲肩、響肩、腰帶、荷包、香囊
身體飾物	頭飾：眉勒；髮飾：簪、釵、步搖、簪花、通草花、繞線花、纏花髮飾；頸飾：長命鎖、金項鍊；其他：梳子、襟花、腰佩、腳環
配件	團扇、葵扇、扇袋、眼鏡、眼鏡袋、菸絲袋、鑰匙袋、扳指籠、筆墨袋、剪刀袋
雨具	簑衣、龜殼笠、竹笠、斗笠、洋傘
化妝用品	梳妝箱、明星花露水、箆、剃頭擔
縫紉用具	縫紉機、繡花樣、織帶、編帶

註：I.碗帽是幼兒四個月大時，外婆家所送「從頭至尾」不能或缺的整套衣衫，碗帽外形如瓜皮帽，以帽似碗般罩在頭上而名之，象徵大福。

資料來源：整理自國史館臺灣文獻館。《臺灣民俗文物辭彙類編》。民國98年12月，頁34-60。

　　閩南的一般男子上著衫，下著褲，婦女居家大都上穿衣衫，下著裙褲，也流行頗具鄉土味的紅花布衫。外出或喜慶等正式場合則穿裙子，且以紅色為吉祥，裙的款式有五彩裙、百褶裙、鈕帶裙（宮裙）等。布料不論男女都以青布或黑布為主，上衣的襟邊、袖環和衣服的四周常飾以邊帶或繡以花鳥圖樣，精緻秀麗。

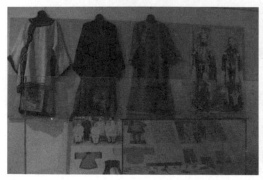

閩南傳統服飾及裁縫工具（攝於臺灣民俗文物館）。

童裝之構造，以兒童生長過程安排，順應其身體及生理需要，有雲肩圍兜、口涎兜、虎頭帽、鷗鴉帽、開襠褲。

貳、客家服飾

客家服飾的特色是顏色固守青、黑之傳統，深色、素淨的暗色給人素雅嚴肅的印象，就像客家人沉穩內斂之民族性。形態上以實用為原則，式樣單純，平面及直線之剪裁，縫製容易。袖口、大襟、袖上之緄邊（即滾邊）及鑲邊，造型單一。布料之顏色以藍、黑、白、紅居多，色彩單純而清新。衣飾、配飾自然純樸，不誇張、不累贅。袖口翻摺與腰帶之使用及固定，可調節長短，便於活動。因此適用於各種身分、年齡層及各種場合。

一般來說，早期客家人服飾的形態及使用，較多傳襲大陸原鄉的形態，保持了源自於大陸原鄉的服裝，穿著藍衫、頭髮梳理結成髻鬖等風俗。男服與童服沒有多大不同，婦女衣服的長短及寬窄在尺寸上雖有差別，但基本構造頗為一致。由於藍衫是客家最具代表性的傳統服裝，在客家的歷史中，一直扮演著象徵客家人硬頸的意義，尤其是客家先民那段長時間和大自然搏鬥，最困頓的開荒墾地的歲月裡，吸汗、實用、不怕髒的藍衫，更是將客家人那種刻苦奮發、勇敢堅強、沉穩內斂之精神表現得淋漓盡致，所以也借用來肯定客家人的特質，而稱之為「藍衫精神」。

客家的藍衫精神（攝於美濃客家文物館）。

參、閩客服飾比較

綜合上述,可以將臺灣先民閩、客兩大族群的服飾比較如下[2]:

1. 領子:閩南大都立領、高領、平領;客家則平領、無領。
2. 袖長:閩南秋冬半長袖、短袖、長袖;客家則長袖、半長袖,在南部也有反褶長袖。
3. 開襟:閩南人的衣服大都為對襟、大襟、琵琶襟;客家人則為對襟與大襟。大襟又稱為大陶衫,用布縫製的鈕扣整排往胸前右斜,而對襟就是排扣在胸前正中間的對襟衫。
4. 服色:閩南男人衣服顏色大都是黑、褐、藍、鐵灰、米黃等;女人較為鮮豔,大都為紅、藍、綠、紫、橘、棕、黃;而客家人較為樸素,因此男女大都是藍、黑或褐色。
5. 質料:閩南大都綢、緞、紗、羅、棉、麻等,提花花紋衣料較多;客家則棉、麻、綢、緞等,素色無紋衣料較多。
6. 紋飾:閩南大都刺繡、織帶、多色布的緄邊,繁縟華麗;客家則單色布的緄邊,樸素簡單。

以上只是概括性的比較對照,難做一定的說法。譬如閩南服飾也有勤勞簡樸者,類似客家系統服飾;而服飾顏色藍、黑、褐,並不表示閩南人都不穿;客家富貴如員外者,也有紅、綠色的綢、緞、紗、羅、棉、麻等,以及刺繡、織帶、多色布的緄邊等繁縟華麗的提花花紋華服。

肆、原住民族

目前經政府認定的原住民族有阿美族、泰雅族、排灣族、布農族、卑南族、魯凱族、鄒族、賽夏族、雅美族、邵族、噶瑪蘭族、太魯閣族,以及撒奇萊雅族與賽德克等十四族,根據行政院原住民族委員會網頁,將其服飾介紹如下[3]。

[2] 參考整理自阮昌銳(1999)。《臺灣的民俗》。交通部觀光局,頁18-29。

[3] 行政院原住民族委員會全球資訊網,http://www.apc.gov.tw/。

各式原住民族服飾（攝於國道三號南投服務區）。

一、阿美族

阿美族女子以紅色及黑色為主要色系，男子則以藍色上衣、黑色短裙或紅色綁腿褲為主要裝扮，男女的裙子均為刺繡精美的圖案。

二、泰雅族

泰雅族傳統服裝綜合了縫製式及披掛式服裝的形式，分日常、工作服和禮用服飾。由於泰雅族傳統社會並沒有明顯的階級，所以頭目家庭的穿著也和族人無太大差異。男子服裝的基本組件包括額帶、頭飾、胸兜、上方、披肩、前遮陰布及刀帶。女子服裝的組合則移除前遮陰布及刀帶，易為片裙和

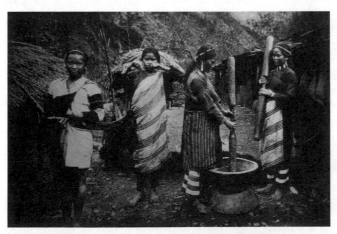

泰雅族傳統服飾老照片（攝於臺灣民俗文物館）。

綁腿。

服裝使用的材質或織物所應用的資源眾多，但多半還是以苧麻為主。服裝的形制以較古老的方衣形態保存，如上衣是以兩片同式的長方織花布或平織布縫合，預留前襟、袖口而成；片裙和披巾則是以同式三塊織物連縫加綁帶製成。

服飾中多彩的橫線是通往祖先福地的彩虹橋；多變的菱紋，織者稱它為眼睛，代表無數祖靈的庇佑。織物的色彩與圖紋：色彩色譜大抵是以藍、黃、紅、黑、白組成，織物的紋樣還是以菱紋及橫條為基本元素加以組合變化，使織者有依循的織路。

三、排灣族

排灣族的服飾在原住民當中堪稱最為華麗典雅，早期以繁複的夾織廣為收藏家喜愛，近年來以刺繡、豐富的圖象表現族人對刺繡藝術的天分。圖案大抵為祖靈像、人頭紋、百步蛇紋、太陽紋。排灣族是個熱愛藝術的族群，雕刻是族人日常的消遣，陶壺則是頭目家族權勢、財富的象徵，色彩豐富的古琉璃珠更是男女老少都珍愛的珠寶。至於籐編、竹編、月桃席的製作在部落裡隨處可見。

四、布農族

布農族通常利用獸皮、麻線、棉線與毛線作為衣服的材料，獸皮與麻線是最傳統的材質，棉線與毛線都是後來與外界接觸後交易而來。布農族服飾在男子方面有兩種：一種是以白色為底，可在背後織上美麗花紋，長及臀部的無袖外敞衣，搭配胸衣及遮陰布，主要在祭典時穿著；另一種是以黑、藍色為底的長袖上衣，搭配黑色短裙。在女子方面是以漢式的形式為主，藍、黑色為主色，在胸前斜織色鮮圖豔的織紋，裙子亦以藍、黑色為主。布農族人的裝飾品種類繁多，包括頭飾、耳飾、頸飾、項飾與腕飾等等，材質多以貝類與玻璃珠製成。

五、卑南族

卑南族傳統服飾，女子以白、黑色上衣加上刺繡精美的胸兜，配上刺繡的裙子及綁腿。男子則以藍、黑、白色的上衣加上刺繡的綁腿褲，年長者穿

著布滿菱形紋飾、紅色為主的無肩短上衣。

六、魯凱族

　　魯凱族服飾的式樣以十字線繡、琉璃珠繡為主，其中以百合花飾的佩戴最為特殊。百合花代表了女子的貞潔，代表善於狩獵的勇士。常用的圖案有陶壺、百步蛇紋、蝴蝶紋等。這些圖案常出現於頭目家的木柱雕刻上，也表現在衣服的圖案上。

　　琉璃珠是排灣族與魯凱族最貴重的飾物，有下列三個意義：

1. 代表社會階級地位：琉璃珠代表著族人的階級。只要分辨身上的琉璃珠式樣，就能分辨不同的階級身分。在傳統社會中，只有頭目階級才能擁有有價值的琉璃珠，平民只能佩戴一般的琉璃珠。

2. 降福、護身的宗教意義：琉璃珠除了代表社會階級地位外，還具宗教意義，它有降福或是護身的意義。在魯凱族的傳說中，琉璃珠還是小鬼湖的湖神迎娶美女芭嫩時所送的禮物；所以族人向來視琉璃珠為傳家與婚聘中不可或缺的寶物。

3. 不同花紋的琉璃珠有著各自獨特的名字和傳說，同時隱含著一個古老的故事與意義；例如，護身避邪的黃珠（vurau）、守護排灣族祖先居住地的土地之珠（cadacadagan）、代表頭目身分的太陽之光（mulimulitan）等。所以在排灣族與魯凱族的婚禮中，琉璃珠是不可或缺的聘禮、家族傳承的寶物。

排灣族與魯凱族的古琉璃珠（攝於臺灣民俗文物館）。

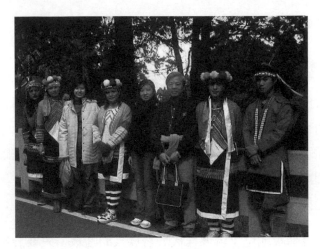

阿里山鄒族服飾。

七、鄒族

鄒族以狩獵為生，皮衣、皮帽是上山的主要裝扮。男子盛裝的打扮為紅色的長袖上衣、胸衣與遮陰布加上山羌皮帽；女子以頭巾纏髮，黑裙、藍色長袖上衣、刺繡精美圖案的胸衣為主。目前頭巾的形式已很少使用，而改為帽子形式的簡便頭飾。

八、賽夏族

賽夏族服飾方面，男女大都穿著長及小腿的無袖外敞衣，再加上無袖短上衣一件，顏色以紅、白兩色為主。祭典時的服飾為長衣，衣服的背面夾織精美的菱形紋飾，另外腕飾、足飾均以貝珠為材料。

九、雅美族（達悟族）

達悟族因為靠海為生，服飾也受到影響。男子的傳統服飾以無袖、無領、短背心，配合丁字褲；女子則以斜繫手織方巾配上短裙，所有手織衣物均以白色為底，黑、藍相間的色彩。不同材質各種式樣的禮帽在不同場合時配戴。男子銀盔或黃金飾片的打造也是其特色，在臺灣原住民當中是唯一有冶金工藝的民族。

在外來的綿紗線未輸入之前，達悟（雅美）族人採用蕁麻科的落尾麻、瘤冠麻、異子麻及山苧麻的韌皮纖維，織成男性的短背心與丁字帶，及女性

的短裙與上身斜繫的方布;並以芭蕉科馬尼拉麻的葉脈纖維織成背心、嬰兒搖籃和船帆。此外,還用馬尼拉麻來編織網袋及結成粗繩,用以固定船舵和船槳等。取用的麻纖維,除瘤冠麻和馬尼拉麻是人工栽培之外,其餘三種都是野生植物。瘤冠麻的纖維除用於織布外,主要的用途是結魚網。

達悟族織布可同時表現多種不同織紋,族人稱為十七種織紋。其織紋、衣別依年齡、性別及審美觀點而有別。夾織時各有其禁忌,至今族人仍遵行不改。如singat、gazok之織紋,相傳早期有人織成衣物,穿用後不久即死,後人因而遵守禁忌,不敢織之。Rakowawoko因其織紋寬廣,如織在男性上衣及丁字帶上不甚美觀,因此都織在女性的方衣上。

拼板舟是達悟族主要的文化特色。達悟人在蘭嶼島上農耕漁牧,發展出與臺灣本島其他原住民族完全不同的海洋文化,而成為臺灣原住民各族中唯一的海洋民族。

十、邵族

邵族男子服飾色彩以深、淺褐色、藍、灰及黑色為多,頭飾以鹿或兔皮揉製而成的軟皮帽為主,額帶為額頭上繞而束之或繫於帽子上。女子服飾過去以黑棉布為之;現在則以布條或黑布為底做成額飾,額飾上縫亮片與珍珠且在耳鬢有小珠子流蘇掛,綁帶則繫於後腦。皮革的部分多用於男性的衣服,由男子自己揉製而成;女子的部分為自織麻布,且曾以水沙連達戈紋布聞名。

十一、太魯閣族

紋面在男子是成年與勇敢的象徵,女子是成年與美麗的象徵。織布是女子的工作,全家人的衣著、被單等都仰賴婦女一針一線織成,其技術在臺灣各族原住民中可說是一流的。織布的材料取自苧麻的樹皮,經剝麻、刮麻、取線、煮麻、染色等繁瑣手續後才能織布。女子自幼就必須學習織布,織布的技術精湛與否,也是部落中評斷女子能力與社會地位的標準,女子織布技藝超群,在部落中便會受到崇敬,也能成為勇士競相追求的對象。另有「貝珠衣」是綠豆顆粒般的白色貝珠,穿綴於服飾,成為太魯閣族的衣飾文化。貝珠衣最尊貴者為部落領袖或獵首英雄,於凱旋賦歸參與盛會時之穿著,亦是結婚時重要之聘禮,另珠裙、珠帽、綁腿亦可用貝珠串成。珠裙常用於訂婚或女子生產後,男方送給女方家長之謝禮,珠帽則為頭目所佩戴。

原住民織布老照片及傳統織機臺種類（分別攝於臺灣民俗文物館及臺東史前文化博物館）。

 # 第三節　亞洲傳統服飾與文化觀光

亞洲除了臺灣與中國之外，還有日本、韓國，以及同受儒、釋、道文化影響的東南亞地區的越南、印尼、泰國、馬來西亞，和受印度文化及回教文化影響的印度、巴基斯坦、斯里蘭卡等國家。茲就旅遊業界慣用分類的幾個旅遊地區概述如下：

壹、中國大陸

中國大陸依據民族分類為漢、滿、蒙、回、藏，以及壯、黎、侗、苗、土家、瑤、布依、彝、傣、白等五十六個民族。各族的服飾也因為民族的不同而大異其趣，特別是少數民族的服飾，已經成為發展文化觀光的重要資源。

一、漢族服飾

漢族傳統服飾雖經漫長歷史發展，但有三個特色還是一直維持著，即等級區分、常服與禮服之分，以及服裝寬鬆、袖長腿寬。漢族傳統服飾為長袍、馬褂，主要配件有帽子、圍巾、腰帶、手套、鞋襪、髮飾，以及首飾等。男帽有鴨舌帽、大盤帽，女帽款式更多，除都有遮陽外，裝飾是共通的功能，重要禮儀場合都有脫帽致敬的習俗。圍巾男女皆宜，用於冬、春，入室內則摘去。腰帶都為皮革製，女子也有編織或紡織者。手套用於禦寒，與

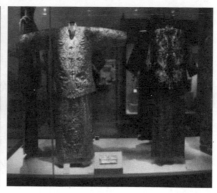

漢族傳統服飾，左為新郎與新娘服，右為富貴人家服飾。

人握手應該脫下。鞋襪以西裝配皮鞋，運動裝、休閒裝配輕便布鞋，居家則穿拖鞋、涼鞋。髮飾男士有平頭、分頭、也有光頭，女士則千姿百態。首飾有各種簪子、耳環、項鍊、戒指等，也有因為宗教信仰而戴十字架、佛像等墜子或念珠。

民國之後，漢族服飾發生如下四大變化[4]：

1.廢止封建王朝官服舊制，服飾上的身分等級區分日漸淡化乃至消失。

2.樣式從寬鬆趨於量身訂做，使之合適。

3.引進並流行西裝革履，西式禮帽。

4.中西合璧式的服飾陸續出現，典型的代表就是中山裝、青年裝。

中山裝改變臃腫的傳統漢服，加入了強烈的意識形態設計，例如以四個

民國以後的漢人服飾——長袍（攝於南京總統府）。

[4] 張世滿主編（2002）。《旅遊與中外民俗》。天津：南開大學出版社，第一版，頁22。

口袋代表禮義廉恥的「四維」；前襟五個鈕扣，代表「五權分立」；袖口三粒釦子，則代表「三民主義」。

　　長袍、西褲、禮帽、皮鞋，是20世紀30、40年代流行的中西合璧服飾，對襟窄袖長衣、折腰長褲、紮褲管、穿布鞋，是城鄉普遍居民的常服，抗戰期間女子仍是上衣下褲與上衣下裙並存。漢族服飾主要崇尚紅色，世俗認為可以避邪代表吉祥，白色則為不吉祥，故喪服都為白色。近年受西方文化影響，服飾色調有了改變，例如婚紗禮服都採用白色而不以為意。

二、滿族服飾

　　滿族服飾與其能征善戰的騎射生活有關係，特徵是束裝錦袖。男子長袍、馬褂、白襪、青鞋。長袍又稱旗袍、大衫，滿語稱介衣，合上下衣為一體，其特點是左衽、無領、束帶、窄袖、四面開缺，袖口馬蹄形，又稱馬蹄袖，這種束裝主要是方便騎射。馬褂又稱行褂，滿語稱額倫代，是穿在長袍外面的上衣，高領對襟，四面開缺，長及腰部，兩袖較短。

　　滿族婦女身著旗袍，款式與男子長袍相同，但講究裝飾，領口、袖口多繡不同顏色花邊或鑲嵌花條，樣式由四開缺變成兩開缺，由寬腰變直筒式，再變成緊身合體流線型，為漢族婦女所喜愛。婦女有戴耳環，穿旗鞋，不分男女老幼都喜佩戴荷包，裡面常裝香料、菸草、小零食。

　　滿族常服還有坎肩、肚兜，一年四季都戴帽子，種類有便帽、禮帽之分。便帽有耳朵帽、四喜帽、帽頭或瓜皮帽等，禮帽又稱大帽，是出門會客或正式場合所戴，又按季節分為暖帽及涼帽。滿族髮式為半剃半留式，即將頭前及周圍頭髮全剃去，只留頭顱後方少量頭髮，並編成辮子垂於腦後，未成年男孩則盤於腦後。婦女分兩期，未成年之前與男孩相同，成年之後蓄髮，名曰留頭，待出嫁時梳成單辮或綰成抓髻，已婚則綰髮髻。

三、蒙古族服飾

　　蒙古族長期在高原地區過著遊牧生活，所以服飾以禦寒的皮件為多，蒙古袍、蒙古鞋、帽子為蒙古族服飾的主要部分。傳統上有大襟長袍（俗稱蒙古袍）、腰帶（蒙古語稱布斯）及高筒皮鞋（蒙古鞋）。男子喜戴藍、黑色帽子，並在腰帶兩邊佩掛吃肉用的刀、火鐮、鼻煙壺等，俗稱「三不離身」。女子喜用紅、藍布纏頭（蒙古語稱卡里），穿坎肩（蒙古語稱烏吉）。喜戴頭飾是蒙古族男女長期形成的一種配戴習俗。

為適應高寒地區的氣候，蒙古族男女老幼都喜歡穿皮、布、綢緞、呢子和氈絨製成的長袍，各式長袍大都袖長、肥大、寬敞，下端左右不分岔，白天穿著溫暖，夜間蓋著舒適，因此兼具衣服與被子的功能。男袍為大斜襟、大領條；少女袍為方襟、方領；成年女袍為小斜襟、方領子。冬、春、秋三季，無論男女都離不開皮袍。

蒙古族的鞋子分為布鞋和皮鞋，前者用厚布或帆布製成，柔軟輕便；後者用牛皮、馬皮或駱駝皮製成，結實耐用，防寒防水。帽子分冬帽和夏帽兩種，男子冬帽為平頂雙層圓形，內層棉布，外層白羔皮，天冷時羔皮翻下來遮臉遮耳。男子夏帽為平頂圓形夾帽，內襯棉布，外覆平絨布料。女子為圓錐形高尖帽，尖端有紅穗子，帽沿環白色胎羔皮。坎肩分長短兩種，用色彩鮮豔的綢緞縫製，鑲上彩色花邊，女子嫁衣的外罩則用四開襟的長坎肩。

四、回族服飾

回族是「回回民族」的簡稱，回回一詞最早出現在北宋沈括《夢溪筆談》，指蔥嶺以東的回紇人，是多民族融合而成，主要受伊斯蘭教的傳入而形成。元代回族興起，信仰伊斯蘭教，遂稱為回教，受阿拉伯、波斯等傳統文化強烈影響。在服飾上，至明代以後的衣著已經逐漸與漢人相同，只是男子在宗教節日等隆重場合及儀式上仍戴一種無簷白色小圓帽，稱為回回帽，或禮拜帽，其形成與伊斯蘭教有關，流行於回族地區。

五、藏族服飾

藏族服飾的特點是肥大、右襟、寬腰、長袖。男子內穿白、紅、綠綢布製成的立領右衽衫，外罩寬鬆無襟長袍，右襟繫帶，下穿長褲，冬季頭戴長檐氈帽。婦女夏天穿著無袖長袍，腰繫色彩艷麗的條紋圍裙，藏族人稱為幫單。冬天則穿與男子相同的服裝，頭戴無檐氈帽。衣飾質料牧區以皮毛為主，農區則以羊毛織成的氈絨居多。女子喜戴珠寶、金銀、玉石等首飾，譬如女子頭頂綴巴珠、髮辮飾銀幣、胸前掛格烏，腰間還配長串銀幣、腰刀、火鐮等，男女都蓄髮結辮，男子編成獨辮盤於頭頂或剪短如蓋，婦女成年後梳雙辮或多辮。

藏袍是藏族傳統服裝，特點是大襟、長袖、肥腰、無兜，最適應青康藏高原寒冷期長的「作、息一襲衣」的遊牧生活，這種樣式幾乎千年不變。藏

鞋皆為直植,不分左右,防失保暖,走路時不沾沙又省力,鞋底穿破後可以換,身受藏人喜愛。幫單是一種藏族圍裙,是藏族婦女喜愛的衣物之一,也是婦女標誌。幫單種類很多,最好的叫斜瑪,一般的叫布魯,西藏山南貢噶縣生產圍裙已有五、六百年歷史,被譽稱為「圍裙之鄉」[5]。

六、苗族服飾

苗族主要分布在貴州、湖南、雲南、四川、廣西、湖北、廣東、海南等省,黔東南和湘西交界,使用苗語的地區。各地區苗族婦女服飾差異很大,但大多數婦女穿大領對襟或胸前交叉的短衣和長短不同的百摺裙,有些地區穿右衽大襟上衣和寬腳褲。婦女無領滿肩衣的邊沿、胸口、袖口,以及褲腳邊都鑲有一朵或數朵大花或鳥,腳穿繡花布鞋。

苗族女性自少女時就開始學繡花,到快要出嫁時是繡花技術的高峰,如果不會繡花,男子就不會親近她。黔東苗女大都將銀飾釘在衣服上,稱為銀衣,頭上帶著形如牛角的銀盾頭飾,高達尺餘,獨具特色,有的苗女盛裝上的銀飾白銀甚至高達10公斤。

苗族男子服飾儉樸,黔西北、滇東北的男子穿戴花紋的麻布衣,肩披織有幾何圖案的羊毛毯。其他各地苗族男子一般都穿對襟大褂或左大襟長衫、長褲、束大腰帶,頭纏青色長巾,冬天腿上裹綁腿。

鮮豔奪目的中國五十六族民族服飾(攝於上海世界博覽會鐵路館)。

[5] 同上註,頁75。

七、其他少數民族服飾

中國大陸是一個一共有著五十六個民族的國家，因此實在難以將所有民族的服飾一一介紹，除了上述人口較多的漢、滿、蒙、回、藏、苗六族之外，為能一饗少數民族文化觀光盛宴，特再列舉瑤、土家、布依、侗、壯、白、維吾爾族及哈薩克等八個少數民族的傳統服飾，扼要介紹如下[6]：

(一)瑤族

瑤族主要分布在廣西、湖南、雲南等處，瑤族人民善於織染與刺繡，瑤斑布頗享盛名。男女服裝主要用青、藍土布製作；男穿對襟無領短衫、長褲或過膝短褲。

廣西瑤族男子喜穿繡邊白褲；廣東瑤族男子喜留髮髻，插雉毛裝飾，並以紅布帕包頭；婦女穿無領大襟上衣、長褲、短裙或百摺裙，服裝周邊飾以桃花、刺繡，頭上喜戴各種銀飾。

(二)土家族

土家族主要分布於湖南、湖北、四川等地，元代至清康熙年間建立土司制度，雍正廢除，實施改土歸流，中國目前實施民族區域自治。

土家族服飾與當地漢人差不多，布料多為自紡自製的土布（又稱溪布或峒布）。男裝為對襟短衫，釦子很多，下著長褲，無論老少，都愛用青布包頭。女裝為短衣大袖，左衽開襟，滾鑲花邊，原是八幅羅裙，後改為鑲邊筒褲，頭纏墨青絲帕或布帕。此外被稱為「土家錦」的土花舖蓋，是土家族婦女獨特的織錦工藝品，享有聲譽。

(三)布依族

布依族主要聚居貴州省黔南、黔西南、安順和貴陽市，使用布依語，元、明時建立土司制度，清實施改土歸流。

布依族人喜歡外罩青、藍色，內襯白色。男子青壯年多半包覆青的或花格的頭巾，穿對襟短衣或大襟長衫和長褲，老人大襟短衣或長衫。婦女穿右大襟衣，少數年輕婦女穿對襟鑲花邊短掛、包頭巾，下身穿長褲或褶裙，別各種銀盾首飾。現在布依族婦女服飾因為地區不同，大概可分為下列三種類

型：

1. 鎮宇扁擔山型：大襟短衣，百褶長筒裙，上衣領口、盤肩、衣袖都鑲花邊（布依族稱欄杆），白底藍花的蠟染花布，婚前頭盤髮辮，戴繡花頭巾，婚後改戴假殼。

2. 羅甸、望謨地區型：大襟寬袖短上衣和長褲，衣襟、領口、褲腳都鑲花邊，繫短圍裙，圍腰繡各種花卉圖案，頭纏青色或花格頭巾，腳穿細尖上翹繡花鞋。

3. 都勻、獨由、龍里、貴定地區型：近五十年來改變較大，與當地漢人婦女已相同，繡花尖鞋也無人穿了。

(四)侗族

侗族分布在貴州省黎平、從江、天柱、錦屏，湖南省新晃、靖縣及廣西壯族自治區等地。女子服飾可分著裙與穿管褲兩種，上衣又因地區而不同，貴州天柱、錦屏穿右衽無領衣，托肩滾邊，釘銀珠大扣。黎平、錦屏接壤處則穿長衣至膝，包三角頭帕。侗族婦女皆喜銀飾，如項鍊、手鐲、戒指、耳環、銀花、銀冠。男子都穿青、藍、白對襟或右衽上衣、長褲、包頭巾、繫腰帶，少數地區頭插雞尾羽毛。

(五)壯族

約90%以上的壯族，聚居廣西壯族自治區，其女子服飾多穿無領、左衽黑色上衣，繡花邊、寬腳的褲子，束繡花圍腰，喜戴銀首飾，廣西西南部也有包方形頭帕，穿黑色寬腳褲。廣西都安的女子若把白色花邊頭帕摺疊成三、四層，蓋在頭上，則表示未婚；反之若把毛巾包頭打結，則是已婚。男子大多著唐裝，過去是用自織土布，現在則多用機織布。

(六)白族

白族大多居住雲南省大理、麗江、貴州筆節等地區，服飾尚白，男子頭纏白色或藍色的包頭，穿白色對襟衣或黑領褂，白色長褲，肩掛卦包。婦女白色上衣，黑色外套或黑領褂，藍色寬褲，腰繫繡花短圍腰，腳穿繡花百節鞋，戴銀質耳墜，領褂銀質五鬚，銀或玉質手鐲、戒指。

新疆維吾爾族少女的歌舞表演。

(七)維吾爾族

維吾爾族分布在新疆維吾爾自治區，男子衣長過膝，寬袖、無領、無扣、腰繫長帶，帶中可放食物及零星物品。女子穿連衣裙，外罩西服背心或西裝上衣，喜愛畫眉，染指甲，配項鍊及戴耳環、首飾、戒指等，南疆婦女除戴帽子，還會蒙上白或棕色頭巾。男女都喜穿皮鞋，戴繡花帽，花帽種類多達十幾種。

(八)哈薩克族

哈薩克族主要分布在新疆伊犁哈薩克自治州，是逐水草而居的牧民，服飾大都以皮毛為原料，且多用冬羊皮縫製大衣。為騎馬方便，一般都比較寬大結實，男子為白上衣，寬襠褲，長及腰部的馬甲，冬季外穿羊皮大衣，腰束鑲有金屬花紋的皮帶，戴白色圓皮帽，穿氈襪和皮鞋。婦女喜穿色澤鮮艷衣服，夏季穿腰際開衩的衣裙，冬季外罩對襟棉大衣，穿長馬甲、長褲、戴白布蓋頭，外再披白色大頭巾，並戴耳環、戒指、手鐲。

貳、日本

西服已成為現代日本人日常穿著的服裝，除了婚禮及慶典的特殊場合，已漸少有人穿傳統服飾「和服」（kimono）了。但是和服還是日本人的最愛，它源自中國的宮廷，約在701至784年的奈良時代，日本宮庭，包括日本

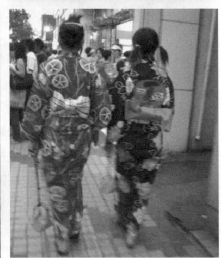

日本少女在祭典穿和服與臺灣哈日式和服的弔詭現象。

天皇及皇后今日所穿著的平安時代朝服，都接受了許多顏色及裝飾的中國唐代袍子式樣，顯示日本受中國文化的影響深遠。日本和服最重要的是在色彩的調和之美，和服、腰帶、配件、材質、花紋、顏色等，如何配合得天衣無縫，正是和服最大關鍵。常見日本少女喜歡在祭典時很有信心地穿上自己文化的和服，而臺灣卻像瞧不起自己文化似地瘋狂哈日，忘了，也不喜歡穿自己的傳統服飾，甚至於在臺灣街頭巷尾都很容易可以看到「日式和服」定製的商家，怎麼解釋這個弔詭的文化現象呢？

因與西洋色彩搭配不同，日本和服所表現出來的典雅氣質，總是有一股非凡的氣息。當然這幾世紀以來，日本在接受外來文化的同時，和服的形式也逐漸在改變，例如在室町時代（1338至1573年），女性引進一種obi的窄腰帶，修改了和服的袖子，適應日本的氣候及服飾風格。和服的腰帶通常很華

日本新一代的服飾潮流（攝於東京地鐵）。

麗且以繡花的絲質製成，今天所見的腰帶一般是25公分寬，3.7公尺長，綁住短袖式和服（kosode），腰帶在婦女穿著外套式和服（uchikake）時角色更重要。

現在只有已婚婦女會穿小袖，而未婚女子則穿長袖的振袖。今日常見較寬且裝飾亦較華麗的絲腰帶，出現在18世紀早期的江戶時代，這種腰帶可以綁成多種樣式，也可用netsuke裝飾[7]。基本上和服有一定制式的規定，不過還是會依地區或儀式的不同而有所改變，例如傳統神道婚禮，包括複雜的新郎與新娘和服，前者為黑色，後者為白色。

此外，浴衣（yukada）也是和服的一種，是洗完澡後或夏天較熱季節時所穿的簡易和服，材質大多綿織品。日本年輕人還是希望傳統和服因應不同場合有較活潑的設計，例如相撲選手穿著的浴衣就是一種夏天穿的棉製蠟染和服；而每年11月15日的七五三節，神社擠滿5歲男童及3歲或7歲女童到神社祈福，穿著和服的兒童非常可愛。明治時代（19世紀後半）之後，日本開始引進洋服、西服等，穿和服的人變少了，近年來在夏天的廟會、煙火大會等熱鬧場所中，浴衣成了年輕女性夏季流行的新寵！到了現代，日本服飾文化可謂新舊交替，正式場合如參加祭典時，仍會穿傳統服飾，但是平常日卻也很隨意或勁爆。

[7] 時報文化編輯部（2006）。《日本》。臺北：時報文化出版公司，初版，頁255。按：netsuke 是一種上有精美刺繡用來固定婦女腰帶的繩子。

參、韓國

　　韓服是韓國的傳統服裝，優雅且有品位，近代被洋服所取代，只有在節日和有特殊意義的日子裡穿。女性的傳統服裝是短上衣和寬長的裙子，看上去很優雅。男性以褲子、短上衣、背心、馬甲等顯出獨特的品位。白色為基本色，根據季節、身分、材料和色彩都不同。在結婚等特別的儀式中，一般平民也穿戴華麗的衣裳和首飾。

　　至於宮中服裝，朝鮮時代隨著儒教地位的鞏固，衣著上也開始重視形式與禮節（如圖7-1）。朝鮮時代大禮服是祭禮服，也稱冕服，戴冕冠。冕服是宗廟、社稷等祭禮，或正月、冬至等大節日裡穿的衣服，王妃穿的大禮服稱翟衣。

　　韓服的美可以從外觀的線條、布料的色彩及裝飾的變化中看出。強調女性頸部柔和線條的短衣，內外邊V字型領或自然柔和的袖口曲線，突出溫和感。從短衣到裙子，垂直下垂的線條都體現出端莊、賢淑，裙子從上到下漸漸擴散細紋，增加優雅之美，線條的美在男性的服裝中也是一樣。

　　韓服的特徵是色彩、紋路、裝飾等都很隨意。使用兩種以上的顏色，超

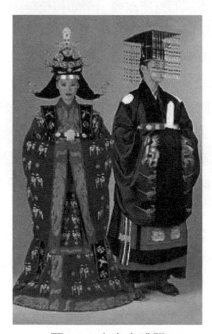

圖7-1　宮中大禮服

資料來源：韓國觀光公社網頁。

越單純色彩的範圍，受陰陽五行思想影響。花紋、衣邊裝飾也增添了韓服的美。男服由男紗帽、外套、褲子、繡花鞋組成（如**圖7-2**）；女服由短衣、領沿、長衣帶、袖口、裙子及紋樣組成（如**圖7-3**）。男女都有足套，像現代的襪子，樣子相同，但男用足套以筆直為特點。根據生活風俗及用途，韓服分為婚禮服、花甲服、節日服、周歲服等。

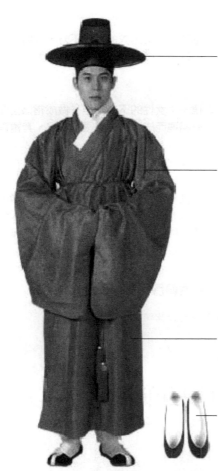

男紗帽

外套：短衣和褲子上面所穿的衣服，可在外出時穿。

褲子：指男性所穿的下衣。根據體形寬鬆製作，以適合坐式生活為特點。

繡花鞋：絲綢上有花刺繡的繡花鞋，對襯托韓服有重要作用，可修飾裙邊的線條。

圖7-2　男性韓服

資料來源：韓國觀光公社網頁。

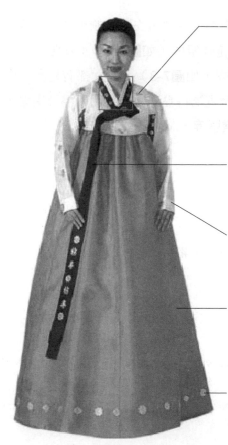

短衣：相當於上衣，男女裝有差異。男式以線條粗、平坦為特點；女式以裝飾華麗，曲線短而美麗為特點。

領沿：指領子部位白色的線。筆直但圍繞頸部且整體曲線很協調。

長衣帶：為扣好短上衣，在兩個前衣襟上各縫有長帶。女性短上衣的長帶垂落在長裙前面，有裝飾作用。

袖口：是指短衣的袖子下方，其特徵為傳統韓屋飛檐的曲線似的自然柔美。

裙子：女性的下衣。裙子做成褶皺型和背心相連而成，分為單裙、襯裙、套裙等。

紋樣和優雅的線條：裙子的邊、袖領肩部等部位加上花紋，可凸顯韓服華麗的風格。紋飾有植物、動物、自然景物等。

圖7-3　女性韓服

資料來源：韓國觀光公社網頁。

第四節　世界其他服飾與文化觀光

壹、英國

　　現代化流行服飾的西裝或西服源於英國，是英國的傳統服飾，式樣幾經改變，但都是用英國特產高級的毛料所製成。包括蘇格蘭的謝特蘭（Shetland）、亞倫（Arran）及費爾（Fair）等，以及海峽群島的根西島（Guernsey）和澤西島（Jersey）都出產西裝毛料，英國最著名手工訂製西裝

在倫敦的沙威洛（Saville Row）[8]。

其他在蘇格蘭另有男士傳統服飾蘇格蘭裙，大都是由路易斯（Lewis）產的高級毛呢裁製，還有Burberry風衣、Jaeger也都是傳統英國服飾。在愛丁堡（Edinburgh）及斯特林堡（Stirling）等地的慶典或遊行常看到一大群男士隊伍穿著華麗有蕾絲的蘇格蘭短裙，戴著高聳蓬鬆的呢絨絲帽，吹著風笛，很具觀光吸引力。英國鄉村婦女至今仍有流傳戴著類似護士帽的傳統白色史黛絲軟帽，甚受遊客喜愛，多會購當來紀念品。

此外，英國皇家禁衛軍騎兵隊鮮紅的上衣，黑長褲、高腳帽，每天上午11點半經由林蔭大道在白金漢宮（Buckingham Palace）前換衛兵的儀式，以及站崗的衛士服裝，也是觀光客的最愛。

貳、西班牙

想到西班牙，大家都會想到鬥牛、吉普塞人和佛郎明哥舞，西班牙的傳統服飾除了少數偏遠地區島嶼及教會活動的服飾外，大致上也是以這三者來加以介紹。

鬥牛開始，會由身著16世紀騎兵服裝的騎兵隊，在進行曲樂聲中引領鬥牛士（alternativa）進場，鬥牛士常穿著鑲嵌金色花紋圖騰的緊身服裝及蕾絲披肩，手拿著大塊紅布與劍，頭戴壓扁的黑色大盤帽，創造出複雜且藝術化的花招，再另由三位持繫有60公分長紙條裝飾的短扎槍手（banderilleros）鬥牛士及二位長矛手展開表演。一般誤解牛是對紅色有反應，據說這是錯誤的印象，事實上鬥牛是色盲，但牠們有攻擊移動中的物體的天生傾向[9]。

西班牙的吉普塞人（西班牙文稱為Gitano）原是六百多年前印度西北方拉哈斯坦省（Rajasthan）的後裔，可能是被侵略慢慢向西遊走，帶著他們的文化、語言、法律，當然包括飲食、服飾，到西班牙落腳，以鐵匠、樂師、算命師、馬商及剪羊毛師為生，目前約有八十餘萬人，大部分居住在西班牙南部安達魯西亞（Andalucia）。吉普塞人學會南方的民謠後，像催化劑一樣，創造了佛郎明哥民俗音樂與舞蹈，蓬鬆的寬又長的鮮豔裙子，腳穿踢踏鞋有時頭戴大紅花，唱著時而嘶啞低沉，時而高亢迴盪的樂聲，告訴世人這

[8] 時報文化編輯部（2006）。《英國》。臺北：時報文化出版公司，初版，頁410。

[9] 時報文化編輯部（2006）。《西班牙》。臺北：時報文化出版公司，初版，頁79。

就是起源於豐富、混雜，和鬥牛及盜賊齊名的半遊牧文化，所以佛郎明哥這個字的起源可能來自阿拉伯文fela-mengu，意思是漂泊的農人[10]。

參、義大利

義大利是一個極度崇尚服飾視覺、情感觀的國家，對流行時尚的嗅覺敏銳，加上豐富的創造力，是使義大利穩執時尚界牛耳的法寶。米蘭（Milan）是世界有名的時尚聖地，在時尚設計師與鑑賞家的眼中，米蘭才是義大利服飾的代言人。身為時尚之都，米蘭是著名服裝品牌的發源地，並因時常舉辦服裝秀聞名於世。使得服飾業成為義大利僅次於觀光業的次要收入[11]，而且服飾時尚被舉世公認比法國還成功，因為米蘭服裝的可穿性和現代感都比巴黎出色許多。

從文藝復興到奇古利（Romeo Gigli）期間，義大利人在服飾方面相當崇尚名牌，腳上穿Ferragamo的鞋子，身著La Perla內衣，外罩Fendi的毛皮外套。在著重外表的國家，連黑手黨的高級幹部，都得穿亞曼尼西裝，搭配Moschino的背心與Pollini的鞋子，就是被捕入獄也要穿Fila或Tacchini的運動衣。在排他性嚴重的義大利社會裡，每個社會團體都有屬於自己的穿著風格，並以自己的穿著風格為傲。例如氣盛的右翼年輕人，下班後偏愛穿Barbour外套，搭配Timberland靴子；左翼的年輕人，則比較喜愛格子襯衫，搭配牛仔褲、套頭毛衣和Loden外套。

義大利人不但在服飾時尚強調個人風格，也是一個很愛現的民族，常為了配合季節穿衣，比只求取悅自己虛榮心更重要，如果是盛裝絕不會到披薩店買披薩；外出散步也不會穿太華麗；但是正式場合，如果沒有穿戴名牌服飾，不開名車，肯定會被別人看輕，他們認為講究風格是態度嚴謹的象徵。

肆、印度

印度給人最鮮明的印象就是在服裝上，印度女性穿著美麗的「紗麗」（sari），顯露出曲線姣好的身材，成為世界上最有特色的民族服飾之一。其實，紗麗不像一般衣服需要裁縫，它只是一塊美麗的長布，長約6公尺，

[10] 同上註，頁102。

[11] 時報文化編輯部（2006）。《義大利》。臺北：時報文化出版公司，初版，頁90。

穿著傳統服裝參加市集的印度人（攝於孟買）。

寬約1公尺。通常印度婦女將紗麗自腰間纏起，繞過胸前，其餘的往後搭在肩上，然後用花樣的別針固定。有的紗麗長度還可以將頭包住，成為頭紗，或者是掩面成為面紗。紗麗的質料分成好幾種，農家婦女穿著適合活動的紗麗，通常是棉製品，色彩也較黯淡。高級的紗麗通常是絲織品，加上圖案化的金、銀絲裝飾，產生華貴炫目的質感，這種紗麗最常出現的場合，就是結婚時新娘子所穿的紗麗。新娘子的紗麗長約6公尺，再戴上2公尺的頭紗，紅色紗質的布料與金色繡線交織，加上黃金飾配的頭環、鼻環、項鍊、耳環、手環、手指環鏈、腳鏈等，一身金光閃閃，象徵新娘未來的豐饒與富裕。

印度女性習慣穿著美麗的紗麗，而男性們則穿著「多蒂」（dhoti），從外觀看來，多蒂像是一條短裙，古代印度男子通常上身赤裸，但貴族或富商則會在身上佩帶項鍊、手環、臂環等，頭上則戴上裝飾性的頭巾。印度男性多半包有頭巾，這種頭巾稱為turban，有各式各樣的包裹方法，其中錫克教男性頭巾有特定樣式。傳統上錫克人從小到大都必須蓄頭髮、蓄鬍鬚，並包著頭巾。小孩頭巾樣式比較簡單，只用黑巾綁成髮髻形狀。成年人的頭巾樣式比較複雜，首先必須用黑色鬆緊帶將長髮束成髮髻，然後再以一條長約3公尺的布，裹成頭巾，樣式為兩邊對襯成規則狀。錫克人頭巾色彩繁多，有的人甚至搭配衣服顏色。此外，印度男性們也會在肩上披一條稱為「恰達」的長巾。

此外印度的回教和耆那教徒的服飾也很特別，一般印度的回教徒不分男女都穿著寬大的袍服，顏色較為單純。回教男性頭上戴著小圓帽，女性則以頭巾包住頭髮。比較保守的伊斯蘭教地區，女性仍以薄紗蒙面。而耆那教女性，全身上下都是白色，有的還戴著白色口罩，是為了避免殺害空氣中的生

物。除了傳統服飾外，耆那教的天衣派修行者主張不應該擁有私人財產，甚至連衣服都不能有，而以天地為衣，所以稱為「天衣派」。天衣派教徒過著裸體的生活，他們只在腰間繫一條腰帶，或在下體以丁字褲遮掩，可以算是天體營最早的提倡者。由於他們大多居住在森林中，遠離世俗，只在重要的宗教慶典才出現，所以也受到印度人的敬仰。

伍、埃及

　　古埃及社會雖然是以男性為主的父系社會，男女衣著款式的差異極小。從觀察古埃及文物中可發現男性穿用的款式女性亦可採用，女性的統狀長衣亦出現在男性雕像上。男女的衣著款式有腰布、統狀束衣、罩衫及披肩四類。男性衣著以腰布為主，女性衣著以統狀束衣為主。主要差別說明如下：

一、男性服裝

(一)腰布

　　腰布（loin cloth）是古埃及男性衣著的主要款式，從埃及博物館展示的埃及男性形象中，大部分是以上半身裸身、下半身穿著腰布的型態出現。有部分的男性是以上半身有罩衫、下半身著腰布的型態出現，另有少部分作品中男性以包裹型長衣出現。腰布以長短、褶飾做變化並區隔階級，從事勞動工作者採用膝蓋以上或更短的腰布、以利工作；男僕、工匠或樂師則採用過膝腰布；法老王、高階官員的腰布長度以及膝為主，但也有過膝腰布的出現。新王國之後的王公貴族的腰布長度有增長之褶飾的運用，一般勞工階級未見其採用。褶飾的應用以前片為主，有置於前中心，也有置於右前或是左右皆有褶飾。據說這樣的裝飾特色似乎可以從埃及的神話中找到其意涵，因為古埃及最大的神學中心，號稱眾神之父的奴恩（Num），有火的作用，這顯示了以後金字塔及方尖碑（obelisk）之男性性器官聖石原型。腰布前三角形的裝飾其形狀正好與金字塔相對應而其位置也正好在男性性器官之上，說明了古埃及人視前中心的三角形裝飾為民族的活力與生命力的象徵，而這樣的裝飾只出現在男性服裝上，也可說明男性被視為是埃及社會命脈的傳承者。

(二)罩衫

從文物中可以看到藝術風格的變化，特別是服裝款式自十八王朝後也出現較豐富的變化，常常出現上半身著裝的男性壁畫象上有兩種形式：在底比斯十八王朝Sobekhotpe陵墓壁畫中有上身穿著T恤型無領罩衫、長及小腿肚並於腰部繫一帶子，飾帶有不同的變化。罩衫底下則是一般腰布，罩衫的材質非常透明，因此從壁畫上看起來是透明有層次的。而這樣的透明與層次成為新王國之後的服飾特色之一。

另一種上衣形式則出現在十九王朝的壁畫上。在夫奈菲爾的《死者之書》（*Papyrus of Hunefer*）中等待受審的男子穿著有摺飾、長及踝的長衣，並利用長衣之多餘份於腰部打摺束住，同時於前中心夾入有摺飾之三角形。負責審判的冥神奧西里斯（Osiris）則穿著包裹式長衣且不打摺。所有參與審判的神，冥神除外，每位神祇的腰布後端皆有帶狀垂飾。這樣的垂帶稱之為獅尾（loin tail），只有在古王國前期的法老王及新王國時期的神祇身上才發現這樣的垂飾，獅尾可能是原始埃及人（上下埃及統一前）勇武的表徵。因為原始社會中領導者多半是由族裡最勇武的人擔任，原來只是裝飾性的獅尾漸漸轉為象徵領導者特質的裝飾物。法老王及神祇在埃及社會組織中，最重要的精神象徵是公平正義，因此一般推論出現於法老王或神祇上的獅尾，可能是法老王及神祇公平正義的象徵。

(三)統狀上衣與披肩

統狀上衣出現在法老王及神祇身上，埃及神祇皆穿著統狀合身上衣、並以單肩帶或雙肩帶固。男性統狀上衣不似女性般單獨穿著，它需與腰布搭配。由於埃及人制式的藝術呈現，從雕像中無法清楚的看出衣著的款式，是長袍加披肩（long wrapped robes）亦或是包裹式長衣。這樣的款式在男性衣著中僅出現在法老王與神祇的身上，是法老與神祇最正式的衣著。

二、女性服裝

(一)統狀束衣

統狀束衣（sheath）以合身外型為主，自胸部以下穿起，長至腳踝上約10公分處，並以一、兩條或沒有肩帶固定。以缺乏彈性的亞麻做成如此合身

的長衣、沒有開叉，很難能想像古埃及婦女是如何活動的。肩帶的材質有亞麻布或以陶珠串成的飾帶。有肩帶時，女性的胸部是隱藏的；單一肩帶或無肩帶時，女性胸部則自然外露。由此可知，胸部外露在古埃及並非是件羞恥的事。從文物中可發現統狀束衣的材質表面多有紋樣、羽毛紋、魚鱗紋或幾何紋，神祉穿著之束衣則多有顏色。

(二)罩衫

女性與男性相同，自十八王朝後，出現了罩衫（tunic）式的衣著，其穿法與男性同，將多餘的衣物紮束於前腰，形成放射狀的摺飾效果。腰上繫有裝飾帶，垂帶於前，層次與透明感亦是新王國以後女性衣著之重點。

(三)腰布與披肩

從文物中發現王室貴族婦女不穿用腰布，女性腰布僅出現在舞者、女僕或從事勞務的女性身上，這可說明女性腰布是屬於中、下階級的衣著。披肩出現在公主或王公貴族的夫人畫像中，由於資料不完整，無法判斷是披肩亦或是包裹式長衣，同時此類款式在女性衣著上僅見用於貴族夫人。

埃及傳統服飾（左為撒哈拉沙漠邊緣綠洲織地毯的婦女，右為亞斯文水壩旁趕駱駝的孩童）。

Chapter 8

建築文化觀光

 第一節　概說

　　文化的定義，如果是人類生活的總稱，自然就包括生活的食、衣、住、行中很重要的「住」，也就是「建築」；文化的意義，如果是在呈現出人們最美好的一面，那最能凸顯特質的絕對也是「建築」。從最原始的穴居、巢居、歷史古蹟，到現代化建築，世界上各族群的人們，無不運用其智慧在各自生存的地方，竭盡所能地設計出實用、舒適與美觀的建築物，因此值得愛好觀光的朋友一探究竟。

壹、從「穴居」到「巢居」

　　自從先秦古籍記載「有巢氏」發明巢居的傳說以來，就早已反映了遠在原始時代人類是由「穴居」而進入「巢居」的情況。1968年12月臺灣大學考古隊在臺東縣長濱鄉八仙洞發現一萬五千年前，約在石器時代的人類遺址「長濱文化」，就是屬於穴居；而「十三行遺址」則屬於巢居[1]。其他如在中國北京周口店山頂的洞裡，則是最早發現約在一萬八千年前，具有蒙古人特徵，屬於穴居的真人。

圖8-1　從「穴居」到「巢居」

資料來源：拍攝自臺灣文獻館臺灣史蹟大樓。左為長濱文化穴居，右為十三行文化巢居。

[1] 參考自國史館臺灣文獻館，臺灣史蹟大樓，「史前考古遺址、平埔族、原住民族展示室」。按：該館改制前為臺灣省文獻委員會，該會原規劃興建的「臺灣歷史文化園區」共有三棟建築，分別是南邊中國宮殿式建築的「臺灣史蹟大樓」、東邊巴洛克式建築的「臺灣文物大樓」，以及北邊閩南式建築的「臺灣文獻大樓」，象徵著臺灣建築發展的歷史。

　　所謂穴居，就是人類尋找天然洞穴，作為遮風避雨，居住之所；而所謂巢居則是指人類已能憑藉智慧，依靠自然界所賦予的土、石、草、木等天然建材，構築起的簡單住屋。世界愈文明，「巢居」就因為各族群為了適應賴以生存的特殊地理環境，朝著「遮風」、「躲雨」、「避震」、「防曬」與「取暖」等安全舒適的住屋功能與格局去改進發展。因此，不同的人類族群，在不同生存的地理環境下，經過一段時日，就會運用人類智慧，去適應而發展出不同的「宜居」建築形式與文化，作為不同族群，在不同地理環境下，隨著建築技術與藝術的進步，發展出來的各類型建築特色與文化差異。

　　時至今日，人類由於文明、富裕了，建築不但要求「安全」、「舒適」、「實用」，更講究「堅固」、「美觀」、「華麗」，甚至已經是「社會地位」、「統治權勢」、「宗教信仰」，並且是「經濟」、「藝術」與「財富」的象徵了。

貳、建築文化的定義與內涵

　　不同地理環境會影響居住該地人類族群的建築形式與格局，人類為了適應各地特殊地理環境，不斷構建出形形色色的建築，群聚或集合在一起的建築形成了「聚落」、「社區」、「村鎮」或「都市」。我們常將古老而富有歷史故事所留存下來的建築稱為「古蹟」或「歷史建築」；無法述說的歷史故事稱為「史前遺址」或「遺跡」，集合的古老建築又保留下來的則稱為「古城」、「聚落」或「老街」，為了觀賞或研究方便，我們將建材、格局、方位、功能、造型等整體的呈現，統稱為**建築文化**（architecture cultural）。

　　依據民國100年11月9日修正公布的文化資產保存法第三條第一款規定，所謂古蹟、歷史建築、聚落，是指人類為生活需要所營建之具有歷史、文化價值之建造物及附屬設施群[2]；再根據該法施行細則第二條更詳細詮釋[3]：

1.古蹟及歷史建築：為年代長久且其重要部分仍完整之建造物及附屬設施群，包括祠堂、寺廟、宅第、城郭、關塞、衙署、車站、書院、碑碣、教堂、牌坊、墓葬、堤閘、燈塔、橋樑及產業設施等。

[2]　文化資產保存法，民國100年11月9日總統華總一義字第10000246151號令修正。

[3]　文化資產保存法施行細則，民國104年9月3日文化部文授資局綜字第10430078592號令、行政院農業委員會農林務字第1041701166號令會銜修正發布。

2.聚落：為具有歷史風貌或地域特色之建造物及附屬設施群，包括原住民部落、荷西時期街區、漢人街、清末洋人居留地、日治時期移民村、近代宿舍及眷村等。

準此以觀，從文化資產保存法對建築文化的內涵，建築文化的定義又可分為狹義及廣義的建築文化兩種：

1.狹義建築文化：僅指人類為滿足最基本的安居，用不同天然材料，所砌造的簡單住屋。

2.廣義建築文化：除指住屋之外，舉凡人類為了達成生存、生活與生命的關聯活動，所設計建造的所有建築體，包括聯絡感情的橋樑、車站及港灣、機場；宗教信仰的教堂、清真寺或寺廟；藝術與文化傳承的公共藝術、碑碣、牌坊及博物館等均屬之。

承上述，由於聯絡感情的橋樑、車站、港灣及機場等交通運輸攸關人類生活，有其文化的獨特內涵與觀光價值，因此本書將以「運輸文化觀光」專章探討。

參、建築文化觀光

一、定義

所謂建築文化觀光，就是讓遊客瞭解某一族群「建築」景觀的形式、建材、格局、方位等建築內涵，以及建築物主人纏綿悱惻的動人故事，作為觀光旅遊的景點或目的地，而設計出深度的、知性的觀光旅遊行程，從而提供觀光客認識及學習不同國家、族群、地方、氣候、地理環境的建築文化差異。

二、分類

建築文化觀光的分類一如下述的建築文化分類，基本上是側重在滿足觀光客對建築文化差異的好奇與瞭解。依據這種差異就可以分為東方與西方、傳統與現代、貴族與庶民、高山與平原、熱帶與寒帶，甚至不同的宗教建築等的建築文化差異性的深度、知性考查與紀錄。特別是年代久遠的歷史建築

與古蹟，甚至史前時代的遺址，都會深深地吸引著人們好奇、探究的衝動，建築文化觀光就自然而然地成為觀光旅遊中一種澎湃發展，銳不可擋的重要觀光新趨勢，實在不容忽視。

三、導遊要領

當導遊人員面對聚落、老街、古蹟或歷史建築，進行講解導覽時，最重要的是要掌握兩把刷子。第一把刷子，要會從建築物的建材、格局、方位、功能、結構、裝飾與造型等特質的變化，務實地依據歷史記載的內容，詳加解說，也要懂得說出建築物本身背後典藏的人、事、物及其吸引人的故事，務必講解說明正確。第二把刷子，是平時就要積累、蒐集有關歷史建築的傳說故事，穿插民間流傳的神話、傳說，死無對證的生動傳達，增強對該歷史建築或古蹟的觀光價值。

四、永續責任

談「建築文化觀光」，吾人一定要意識到它不但是很有發展潛力的觀光資產，具有龐大的商機；而且是務必要兼顧及注意到藉著「建築文化觀光」的行為，去帶動遊客，全面徹底落實進行嚴肅的、文明的「古蹟建築保護」機會教育。唯有如此，才能建構出建築文化的「資產保護」與「發展觀光」，並駕齊驅，獲致共存共榮與永續發展，這也是促成雙贏又兩全其美的不二法門，否則祖先們留下來的「文化財」，很快就被粗魯的觀光行為踐踏殆盡。

肆、建築文化的分類

世界各地建築文化既因前述建築形式與特色的琳瑯滿目，在分類上也因而迥異，為了加深對建築文化概念的瞭解，方便區別建築文化差異，深入導覽解說，吾人約略可將之做如下分類：

1.依地域分類：如東方、西方建築文化；寒帶、溫帶、熱帶、極地建築文化；高山、平原、濱海及沙漠等建築文化。
2.依族群分類：以臺灣而言，如閩南、客家，或阿美族、泰雅族、排灣族、布農族、卑南族、魯凱族、鄒族、賽夏族、雅美族、邵族、噶瑪

蘭族、太魯閣族、撒奇萊雅族及賽德克等十四族原住民等建築文化。

3.依國家分類：如中國、美國、英國、法國、義大利、日本、泰國、印度、埃及、希臘及臺灣等建築文化各有差異與特色。

4.依宗教分類：如基督教、回（伊斯蘭）教、印度教、佛教、道教、孔廟及日本神社等建築各具有獨特的宗教信仰文化。

5.依歷史分類：一般可分為史前時期、上古時期、近代、現代、後現代及文藝復興時期等；如以臺灣而言，又可分為史前時期、荷蘭時期、清領時期、日治時期及戰後等建築文化。

6.依功能分類：如宮殿、衙署、教堂、寺廟、學校、書院、城郭、庭園、博物館、公共藝術、祠堂、宅第、商家、工廠、堤閘、燈塔及橋樑等建築文化。

上述分類列舉的都各有特色，而且形式、結構迥異。關於建築形式與特色，建築界一般都認為是受到氣候、庇蔭需求、材料、構築技術、基地、防禦、經濟及宗教等因素的影響[4]，將在以下各節分別探討與介紹。

伍、建築文化的價值與功能

建築文化深具觀光功能，每當人們抵達旅遊目的地之後，第一眼觸目所及就是新鮮的、令人好奇的各該地區獨特的建築風格，而且無論是古蹟、歷史建築、聚落，藉著觀光旅遊活動，都早已成為今日最受「好古成痴」的觀光客們歡迎的旅遊景點，人們往往喜歡從建築的格局、建材、方位等建築語言中，好奇地急於試圖尋求房屋主人或當地族群人類的建築智慧與故事，一直等到獲致滿意的答案，才盡興地賦歸，應該這就是建築文化的觀光價值了。再根據前述建築文化內涵及其所流露出的觀光價值，約略可將其整理出如下四大功能：

一、歷史記憶的功能

古蹟是「凝固的歷史」，代表著人類高度的智慧與文明，值得大家駐足凝視、探索與讚嘆。例如參觀了安平古堡、赤崁樓之後，我們就會訴說著荷

[4] 張玫玫譯，漢寶德校訂（1991），拉普普著。〈第二章住屋形式的幾個理論〉，《住屋形式與文化》。臺北：境與象出版社，四版。

蘭人占據臺灣的歷史故事；走訪了臺南孔廟及全臺首學，您就會自然地想到了鄭成功、鄭經、陳永華及先民們，當年披荊斬棘，以啟山林的場景；看到嘉南大圳，您必然聯想到「八田與一」的人與事；來到霧峰林家花園的五桂樓，您一定會勾起當年林獻堂與梁啟超兩位偉人，如何在此促膝談心，共商救臺灣的那一幕場景。

二、保護資產的功能

　　建築是資產（heritage）又稱為襲產，無論是近代、現代或後現代建築，常因經過「歲月加持」，成為人類珍貴的祖先遺產；但是珍貴的歷史古蹟，同樣也會因為「歲月加持」，不斷遭受風化、戰爭、天災、人禍，甚至始料未及地被觀光客們瘋狂的光臨與溺愛而摧毀。因此，藉著觀光旅遊實地拜訪，不但可以與古建築對話，而且容易油然而生呵護之情，思考著如何自覺地去保護它、拯救它。吳哥窟1992年被UNESCO列為瀕危遺產；為了興建亞斯文水庫（Aswan Dam），將阿布辛貝神殿重建保護[5]；大陸在長江三峽興建大霸，因而引起世界文化資產有識之士大聲疾呼等的案例，無不強調著愈瞭解愈懂得保護歷史建築。

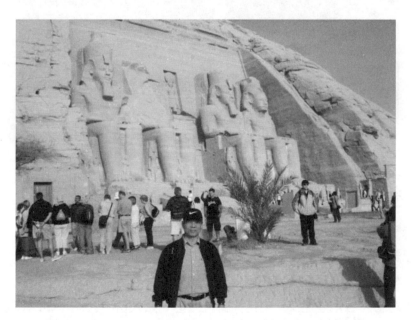

亞斯文水壩的興建促成UNESCO保護移地重建的阿布辛貝神殿。

[5] 楊方（2012）。《世界遺產年鑑1978-2012》。臺北：世界遺產出版有限公司，初版，頁33。

三、教育解說的功能

或許正因為歷史建築、古蹟、老街、聚落是「凝固的歷史」，因此就成為最能夠滿足「好古成痴」的人們好奇、懷舊、尋根、感恩的旅遊動機與心理，以致於一股「遺產熱」的旅遊風潮，澎湃發展開來，帶動觀光商機。這還不包括臺灣所沒有的皇宮、古堡等富麗堂皇的建築，以及少數民族地區的蒙古包或日本白川鄉的合掌屋等特色建築，這些建築景點遍及全世界，各地文史志工及導遊們也無不卯足全力地藉著觀光機會，加強解說導覽，深怕將那一個建築忽略了，沒能讓遊客瞭解似地，不厭其煩講解，讓遊客真正享受行萬里路勝讀萬卷書，或一睹廬山真面目的飽足感。

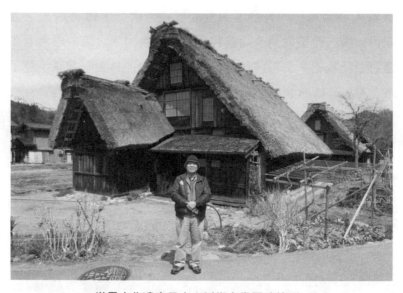

世界文化遺產日本白川鄉合掌屋建築群。

四、發展觀光的功能

很多歷史建築、聚落、老街、古堡等建築景點，遍及全世界各地，而且有的已經被聯合國教科文組織（UNESCO）列為世界文化遺產，受到妥善的保存，始料未及的是觀光客們瘋狂的光臨與溺愛。目前無論是中央或地方政府，都紛紛將各地老建築、老街、傳統聚落，如九份、大溪、湖口等老街及其古建築加以修護，開放給遊客觀光，帶動地方產業發展。

建築是藝術，因東、西方的建築發展基礎不同，便形成了多采多姿的不同建築形式與特色，也因此豐富了愛好建築文化者四處探索，到處旅行追尋歷史的、傳統的，以及現代的不同族群、藝術建築文化觀光的內涵。

第二節　東方建築文化觀光

　　東方建築文化，包括中國、日本、臺灣、韓國、香港，甚至東南亞的泰國、緬甸、新加坡、馬來西亞、印尼及越南等，其最大特色是或多或少受到儒、釋、道宗教文化的影響。本節將就較具鮮明特色的中國、日本及泰國加以介紹。至於臺灣，可以說是集儒、釋、道文化之大成，為了提供導遊解說參考之需，特另立專節詳為介紹。

壹、中國建築形式與特色

一、形式

　　以中國古傳統建築形式為例，尹華光認為兼具建築的地域性、民族性、木構結構、群體布局、大屋頂造型、重裝飾及彩繪等特色[6]。從建築物形式而言，他又將中國建築分為下列六種形式：

1.萬里長城：長城自西元前221年秦始皇為鞏固邊防興建開始，歷經漢朝、明朝修建，可說是有史以來最大的徭役工程，「孟姜女哭長城」

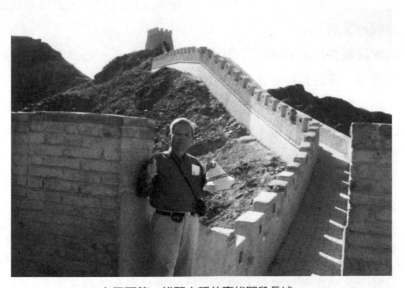

有天下第一雄關之稱的嘉峪關段長城。

[6] 尹華光（2005）。《旅遊文化》。北京：高等教育出版社，頁80-81。

就是家戶通曉的歷史故事。長城西起甘肅嘉峪，東至山海關，又稱「天下第一關」，全長6,700多公里。

2.宮殿文化：秦以前的「宮殿」是指高大房屋建築物，秦、漢之後才成為帝王行使政權及起居住所。秦代阿房宮、漢代未央宮、唐代大明宮、北京故宮，以及清朝瀋陽故宮，都展現了非壯麗無以重威的建築文化特色。

3.壇廟文化：壇廟建築主要功能是祭祀天地、社稷、表達對祖先的崇敬、感恩，以及對偉人的追思、懷念，也可用於會盟、誓師、封禪、拜師等重要儀式。其建築常見有四種形式：

　(1)按周禮考工記的「左祖右社」之制，於皇城東西兩側建築，作為皇帝祭祖和天地之所。

　(2)按「郊祭」古制，建供皇帝祭祀天、地、日、月的祭壇，如北京天壇、泰山岱廟。

　(3)為紀念歷史偉人而建，如孔廟、關帝廟、媽祖廟、延平郡王祠等。

　(4)民間為祭祀自己祖先而建的家廟或祠堂。

4.喪葬及陵墓文化：中國人受到「慎終追遠」，以及「視死如生，入土為安」的傳統觀念影響，無論帝王將相或是平民百姓，對身後之事都非常看重。尤其是歷代封建帝王，如皇帝陵、秦始皇兵馬俑、明十三陵、孔林、袁林、鄭用錫墓等，都是典型代表建築，也已然成為著名的觀光景點。

5.宗教建築文化：中國的宗教以佛教、道教為主，在佛教建築方面有分為佛寺、佛塔與石窟建築三者，由於是文化觀光遊程中最具特色、最令觀光客嚮往的景點或主題，所以另行專節介紹。

6.民居建築文化：民居，又稱為民宅，相對於帝王宮廷，是廣大老百姓安身立命之所，為一個人從出生、童年、求學、成長、結婚，甚至老死以終，提供一處溫暖而安定的生活環境。排除現代化的洋房建築，臺灣傳統民居受到「詩禮傳家、文章華國」或是「耕讀傳家」的影響，無論是富貴或清寒人家，住家一定有一廳堂，並且在尊貴方位擺一供桌，安放信仰的神明及祖宗牌位。早晨起來第一件事就是虔誠地向神明及祖先牌位上香；廳堂門柱一定有對聯，每年新春以紅紙墨字或金字書上祈福的對聯及橫批，象徵除舊布新。比較考究的，廳堂牆上掛滿忠孝節義歷史故事的中堂、墨寶、木雕及彩繪，成為有形無聲

的教材，讓子孫受到潛移默化的學習效果。

二、特色

就中國民居而言，因不同族群、地理環境而變化，比較特殊的有下列六種形式[7]，其特色如下：

1. 四合院：早在商周遺址就有發現，已有二千多年歷史。它是由北房（正房）、南房（倒座）、東廂房、西廂房等四面建物合成的封閉院落，按封建禮教配置，具有完備設施及防禦盜賊與風沙的功能。正房高挑明亮舒適，中間作為廳堂，兩側供長輩居住；東、西兩側廂房供子孫居住；倒座為大門，兩側為書房或客廳。

2. 開杆式民居：是以去皮圓木或修整的方木做成開杆式交叉垛起的牆壁，在其上安置屋架，鋪設屋頂。這類建築歷史久遠，早在西漢的長樂宮就是這種建築結構，而且流傳到日本、西伯利亞。一般分布在東北三省、雲南及新疆阿爾泰等地。

3. 杆欄式民居：這種建築是由巢居發展而來，最早見於六、七千年前浙江餘姚的河姆渡古人類遺址中，是一種樁柱式的房屋，大都以木或竹為建材，建築物與地面明顯分成兩層，亦稱為「樓」，上層住人，下層堆放雜物或養畜，「傣樓」為其代表，目前散見於中國西南傣、哈尼等十多個少數民族地區。

4. 西藏碉房：分布在青海、西藏、甘肅、四川等石材豐富又雨水稀少地區，用石材砌牆，房屋平頂，牆面下大上小，略作傾斜，遠觀似碉堡，故稱之「碉房」，莊嚴雄偉，如布達拉宮、大昭寺即是。

5. 黃土窯洞：分布在黃土高原地區，在豐厚的黃土崖畔開掘拱行洞窯，作為住家。一般約3公尺寬，7至8公尺深，冬暖夏涼，相對濕度約30%至75%，可以阻絕外界劇變氣候及放射性物質，適宜人類生活，有利於長壽健康。

6. 福建土樓：分布在福建閩西、閩南地區的永定、南靖兩縣，建材以竹片、木條為筋骨，以土壤、細沙、石灰為主要材料再拌以糯米飯、紅糖，經過反覆揉、壓，夯築成為土木結構樓房，上面用火燒瓦蓋頂。一般有二至五層不等，常三、四代人，約數十戶人家共樓而居。外觀

[7] 同上註，頁87-88。

莫高窟是黃土高原上的洞窟建築。

福建土樓通常是指閩西、閩南獨有,利用不加工的生土,夯築承重生土
牆壁所構成的群居和防衛合一的大型樓房,俗稱「生土樓」。

有圓形、方形、交椅形、三角形、曲尺形、扇形等。樓內鑿有水井,
備有糧倉,具有防野獸、防盜匪、防震、抗風,以及守望相助的功
能,發展迄今約有一千多年,已被UNESCO列入世界文化遺產。

三、中國十大名樓

中國傳統建築通常以「樓」、「閣」最特別，代表著中國建築特有的藝術與技術，其中以曾準備聯合申請世界文化遺產的十大名樓[8]最具特色，介紹如下：

(一)黃鶴樓

位於湖北武昌，江南三大名樓之一，素有「天下江山第一樓」之美譽。1957年建武漢長江大橋，占用黃鶴樓舊址，如今重建的黃鶴樓在距舊址約1,000公尺左右的蛇山峰嶺上。1981年10月重修工程破土，1985年6月落成，主樓以清同治樓為藍本，但更高大雄偉。鋼筋混凝土，框架仿木結構。飛簷五層，鑽尖樓頂，金色琉璃瓦，高51.4公尺，地層邊寬30公尺，各層布置有大型壁畫、楹聯、文物等。樓外鑄有黃鶴銅雕、寶塔、牌坊、軒廊、亭閣等。登樓遠眺，極目楚天舒，不盡長江滾滾來，三鎮風光盡收眼底，相當雄偉壯觀[9]。

(二)嶽陽樓

位於湖南嶽陽古城，下瞰洞庭湖，前望君山島，北依長江，南通湘江，自古有「洞庭天下水，嶽陽天下樓」之美譽，與湖北武昌黃鶴樓、江西南昌滕王閣並稱為「江南三大名樓」。岳陽樓主樓高19.42公尺，進深14.54公尺，寬17.42公尺，為三層、四柱、飛簷、盔頂、純木結構。樓中四根楠木金柱直貫樓頂，周圍繞以長廊、枋、椽、檁互相榫合，結為整體。為三大名樓中唯一保持原貌的漢朝古建築，展現古代漢人精巧建築技術的聰明智慧。登樓遠眺，一碧無痕，雲影波光，氣象萬千。北宋范仲淹膾炙人口的《嶽陽樓記》更使嶽陽樓著稱於世。

(三)滕王閣

位於江西南昌贛江畔，是江南三大名樓之首。始建於唐永徽4（653）

[8] 百度百科。中國十大文化名樓，http://baike.baidu.com/view/1562520.htm 。按：2012年10月，這十大名樓計畫聯合申請世界文化遺產，並於2012年中國歷史文化名樓市長論壇暨第九屆名樓年會中，共同簽署歷史文化名樓保護「長沙宣言」。

[9] 唐朝詩人崔顥，曾有詩詠黃鶴樓曰：「昔人已乘黃鶴去，此地空餘黃鶴樓。黃鶴一去不復返，白雲千載空悠悠。晴川歷歷漢陽樹，芳草萋萋鸚鵡洲。日暮鄉關何處是？煙波江上使人愁。」

年，為唐高祖李淵之子李元嬰任洪州都督所建。李元嬰出生帝王之家，工書畫，妙音律，喜蝴蝶，選芳渚遊，乘青雀舸，極亭榭歌舞之盛[10]。因李元嬰在貞觀年間曾被封為滕王，故以之冠為閣名。一千三百多年來，滕王閣歷經二十八次興廢，可謂慣看春花秋月，飽經雨雪風霜。明代景泰年間（1450至1456年），巡撫都御使韓雍重修，其規模為三層，高27公尺，寬約14公尺，連地下室共四層，高57.5公尺。滕王閣之所以享有盛名，歸功於初唐四傑之一王勃的《滕王閣序》，特別是一句膾炙人口的「落霞與孤鶩齊飛，秋水共長天一色」[11]。

(四)鸛雀樓

又名鸛鵲樓，故址位於山西省永濟市蒲州城郊黃河岸畔，始建於北周年間（557至581年），歷經唐宋，毀於元初（1272年）戰火。1997年重建，為仿唐形制鋼筋混凝土，總高73.9公尺，總面積33,000平方公尺，共分九層，其中臺基部分三層。主樓遊覽六層，其中，明三層，暗三層，除抱廈、廊柱、迴廊外，樓內還有樓梯間及兩部電梯。由於樓體壯觀、奇特，加之區位優越，前瞻中條，下瞰大河，氣勢雄偉，風景秀麗，為唐宋河東勝景，文人雅士留詩甚多，如唐代著名詩人王之渙登樓賞景，放歌抒懷留下的千古絕唱「白日依山盡，黃河入海流。欲窮千里目，更上一層樓」[12]即是。

(五)閱江樓

位於江蘇南京城西北，瀕臨長江。景區內除閱江樓之外，還有玩咸亭、古炮臺、孫中山閱江處、五軍地道、古城牆等三十餘處歷史遺跡。該樓重建於1999年2月，2001年9月開放，樓高52公尺，共七層，外觀金碧輝煌，與黃鶴樓、嶽陽樓及滕王閣，被譽為江南四大名樓。明太祖朱元璋在盧龍山大敗

[10] 明·陳文燭《重修滕王閣記》。據史書記載，唐永徽3（652）年，李元嬰遷蘇州刺史，調任洪州都督時，從蘇州帶來一班歌舞樂伎，終日在都督府裡盛宴歌舞，後來又臨江建此樓閣別居，實乃歌舞之地。

[11] 傳說詩人王勃探親路過南昌，正趕上都督重修滕王閣後，在閣上大宴賓客，王勃當場一氣呵成，寫下《秋日登洪府滕王閣餞別序》，即《滕王閣序》。從此，序以閣而聞名，閣以序而著稱。王勃作序後，唐代王緒寫《滕王閣賦》、王仲舒寫《滕王閣記》，史書而有「三王記滕閣」佳話。韓愈也撰文述「江南多臨觀之美，而滕王閣獨為第一，有瑰麗絕特之稱」，故有「西江第一樓」之美譽。

[12] 王之渙，登鸛雀樓。王之渙（688-742），字季凌，盛唐時期有名詩人，詩以描寫邊疆風光著稱。

陳友諒，為明王朝建都南京奠定基礎。朱元璋稱帝後，賜改盧龍山為獅子山，下詔在山頂建造閱江樓，並親自撰寫《閱江樓記》，又命眾文臣每人寫一篇，結果大學士宋濂所寫最佳，因此六百年來有兩篇《閱江樓記》流傳於世。

(六)潯陽樓

位於江西九江九華門外的長江之濱，因九江古稱潯陽而得名。始建年代雖不可考，但樓名最早見於唐江州刺史韋應物《登郡寄京師諸季淮南子弟》詩句[13]，之後白居易《題潯陽樓》詩中又描寫了它周圍的景色；康熙年間兵部侍郎佟法海等所詠詩句，可以看出該樓自唐代至清代沿存，且頗具規模。而真正使潯陽樓出名的是古典名著《水滸傳》，敘述宋江題反詩、李逵劫法場等故事，使潯陽樓名噪天下。1989年春，九江市政府在潯陽江畔重新仿宋風格修建。重建後占地1,600平方公尺，樓高31公尺，外三層、內四層，青甍黛瓦，飛簷翹角，四面迴廊，古樸莊重。樓南北兩面頂簷下各懸有趙樸初題寫《潯陽樓》巨幅匾額。

(七)甲秀樓

位於貴陽市城南，南明河鰲磯石的巨石之上，是明萬曆26（1598）年貴州巡撫江東之所建，後屢遭兵燹，經修葺或重建的一座木結構閣樓，三層三簷四角攢頂，總高22.9公尺，底層以十二根石柱托住簷角，四周以白色雕花石欄圍護，頂層額題「甲秀樓」，取科甲挺秀之意。樓前建有九孔玉橋，橋較閣樓建得稍晚，先稱江公堤，後改名為浮玉橋，橋頭建有涵碧亭，橋下水流迴圈，秀雅並致，飛簷揚翹，輔以玉帶流水，景色娟秀。登樓遠眺，遠觀黔靈橫黛，蒼翠透迤；近觀城郊氣象，生機勃勃。自古以來，這裡就是文人墨客聚集吟唱之處，明清兩代來觀景留題的雅士頗多。著名的甲秀樓長聯[14]就是一例。

[13] 唐・江州刺史韋應物《登郡寄京師諸季淮南子弟》詩：「始罷永陽守，復臥潯陽樓」。

[14] 清・劉玉山所撰之長聯，上聯曰：「五百年穩占鰲磯，獨撐天宇，讓我一層更上，茫茫眼界拓開。看東枕衡湘，西襟滇詔，南屏粵嶠，北帶巴衢；迢遞關河，喜雄跨兩遊，支持那中原半壁。卻好把豬拱箐掃，烏撒碉隳，雞講營編，龍番險扼，勞勞締造，裝構成笙歌閣，錦繡山川。漫雲竹壤偏荒，難與神州爭勝概。」；下聯曰：「數千仞高凌牛渡，永鎮邊隅，問誰雙柱重鐫，滾滾驚濤挽住。憶秦通棘道，漢置戕河，唐靖且蘭，宋封羅甸；淒迷風雨，歎名流幾輩，銷磨了舊跡千秋。到不如成月喚獅岡，霞餐象嶺，崗披鳳峪，霧襲螺峰，款款登臨，領略這金碧亭台，畫圖煙景。恍覺蓬州咫尺，頻呼仙侶話遊蹤。」

(八)光嶽樓

位於山東省聊城市東昌府區古城中心，又稱餘木樓、鼓樓、東昌樓，始建於明洪武7（1374）年，其後成化21（1485）年、嘉靖12（1533）年、萬曆年間，及清代、民國多次重修，為四重簷，十字脊木樓閣，建於高臺之上。臺平面為正方形，底邊長34.43公尺，頂邊長31.93公尺，高9公尺。樓從臺面至頂高33公尺，底層面闊進深均為七間，共有一百一十二級臺階，一百九十二根金柱，二百餘斗拱，是中國現存的明代最大樓閣。

(九)鐘鼓樓

西安鐘鼓樓是明代漢族建築風格的古建築。鐘樓建於明洪武17（1384）年，原址在今西大街廣濟街口，明萬曆10（1582）年移現址，成為一座軸心建築。昔日樓上懸一大鐘，用於報警報時。係重簷三滴水、四角攢頂的建築形式。高36公尺，面積1,377.64平方公尺。基座為正方形，高8.6公尺。樓分兩層，每層均有明柱迴廊、彩坊細窗及雕花門扇，並有斗拱、藻井、木刻、彩繪等古典建築藝術，是一座具有濃郁漢民族特色的建築，也是現存規模最大、保存最完整的鐘樓。

鼓樓建於明洪武13（1380）年，比鐘樓早四年。1996年，鼓樓與鐘樓同時被列入中國重點文物保護單位。樓體周圍放置大小二十八面鼓；其中二十四小鼓鼓面以小篆書寫中國傳統二十四節氣，分立於樓南、北兩側；另外四面大鼓分立於樓東、西兩側。樓南北兩側各懸掛一面匾額，南側書「文武盛地」，北側書「聲聞於天」，原匾毀於中國文革期間。

(十)望江樓

位於中國成都市武侯區望江樓公園內，東臨錦江，古建築群是為紀念唐代女詩人薛濤的園林建築，相傳薛濤曾在此汲取井水，手製詩箋「薛濤箋」，並在此留下了許多詩句。因此園內有薛濤井、濯錦樓、吟詩樓、崇麗閣、浣箋亭、五雲仙館、泉香榭、流杯池、清婉室等，是集建築、園林、文化、書法藝術於一體，極富四川風格的園林建築群，也是成都歷史文化名城的標誌。薛濤愛竹，望江樓公園也以竹為特色，竹之品種多達百餘種，其中有許多珍品。

四、中國十大古城

古城不是一棟古厝，也不像只有一條老街的古建築而已，而是一處大面積的集體聚落或村鎮所保存的古建築集合體。中國歷史悠久，文化名城眾多，但因天災人禍，能夠完好保存下來的古城為數已不多。目前中國大陸十大古城有商丘、閬中、平遙、荊州、襄陽、歙縣、麗江、壽縣、大理、鳳凰等[15]。茲將各個古城，整理介紹如**表8-1**：

表8-1 中國十大古城一覽表

名稱	年代	地點	建築特色
商丘古城（今歸德古城）	明弘治16（1503）年重建	河北商丘（城址下同時疊壓著周朝宋國都城、秦漢睢陽城、隋唐宋城、北宋應天府）	原址可追溯至四千四百年前顓頊時代，為世界上唯一一座集八卦城、水中城、城摞城三位一體的大型古城遺址
閬中古城	東周戰國中期（約西元前330年）	川北嘉陵江畔（巴國由重慶遷都閬中。秦統一後，於西元前314年置閬中縣）	四周青山擁抱，一幅「三面江光抱城郭，四圍山勢鎖煙霞」的水墨丹青，渾然天成。城內古街道交錯九十一條街巷中有二十多條仍保持著唐宋的建築風格。其布局、建築物造型、材料等，都風格獨特。大部分是四合院，有些院內迴廊曲徑，古樸典雅，街道交會處，常見樓臺拔地而起
平遙古城	始建於西元前827至782年間，為周宣王為西周大將尹吉甫駐軍於此所興建，後經歷代重修	山西平遙舊稱「古陶」	明洪武3（1370）年重築擴修城牆，總長6,163公尺，高約12公尺，城牆將2.25平方公里的古城隔為兩個風格不同世界。城牆以內街道、鋪面、市樓保留明清形制；城牆以外稱新城。這個呈平面方形的城牆，形如龜狀，城門六座，南北各一，東西各二，南門為龜頭，東西四座甕城，雙雙相對
荊州古城	春秋戰國時楚國的都城	江陵，長江中游與漢水下游的江漢平原腹地	為楚文化的發祥地和三國文化集中地之一。古城盤旋於湖光山水之中，依地勢而起伏，順湖池而迂迴，蜿蜒伸展，狀若遊龍。保存完好的古城牆為清順治3年所建。東門內有江陵碑園

[15] 百度百科。中國十大古城，http://baike.baidu.com/view/4541356.htm#2。按：十大古城所指為何？眾說紛紜，經查還有另一種版本是指廣府、商丘、臨海、西昌、高昌、憑祥、里耶、興城、麗江、平遙等十個。其中商丘、麗江、平遙三個古城與前述版本重複。

Chapter 8 建築文化觀光

（續）表8-1　中國十大古城一覽表

名稱	年代	地點	建築特色
襄陽古城	始建於漢，改建於唐宋，增修於明清兩代	襄陽市漢江南岸，南跨漢沔，北接京洛，水陸交通方便，春秋為楚國之北津戍地，東漢末為荊州牧治，為歷代兵家必爭之地	城牆略呈方形，周長7.5公里，面積約2.5平方公里。城牆高8.5公尺，寬10至15公尺；牆體為土夯築，外表砌磚。城牆四面建有六座城門，每座門外又建有屯兵及存放兵器用的甕城（俗稱月城），城門上均建有城樓。北城牆瀕臨漢江，其餘三面有寬180至250公尺的護城河，易守難攻，是古代軍事防禦工事，又是抵禦水患的堤防。清代重修的小北門城樓仍聳立，重簷九脊，登樓遠眺，北有漢江滔滔，碧波縈帶；南望峴山，岡巒連綿，城廓街市盡收眼底
歙縣古城	秦代即置歙縣，自隋迄今，歙縣一直為徽州首縣	坐落於黃山腳下，在古代為徽州府治，是徽州文化及國粹京劇的發源地，也是文房四寶之徽墨、歙硯的主要產地	有兩山橫亙城中，將古城分為二：東為古歙縣附郭城，為群山環抱，狀似半月；西為古徽州府城，面對練江，地勢開闊。城郭為明代所建，現僅存數座門樓和部分城牆。城內外遍布歷史街巷和古代建築，其民居、祠堂、牌坊被稱為徽州建築三絕。徽州的民居選址注重風水，布置遵從陰陽五行，裝飾精美且富有文化氣息，以位於城西的潛口和呈坎民居最具代表性。祠堂和牌坊最著名的有棠樾石牌坊群、許國石坊、羅東舒祠等
麗江古城	宋末元初	位金沙江的上游，海拔2,400公尺，是古代姜族人的後裔、納西族自治縣中心城市。因麗江狀似大硯臺，故又稱為大研鎮	山川流水環抱，是古納西王國故鄉，地處滇、川、藏交通要道，古代頻繁的商旅活動，成為遠近聞名的集市重鎮。彩石舖成的古老街道，漫遊四方街，便見河渠流水淙淙，河畔垂柳拂水，市肆民居或門前架橋，或屋後有溪，涓涓細流，穿牆繞戶，蜿蜒而去。既無高大圍城，也無寬敞大道，古樸如畫，屋宇因地勢和流水錯落起伏，以木石與泥土構築的住宅，融入了漢、白、藏民居的傳統。常見「三房一照壁」式民宅，即主房、廂房與牆壁的三合院，每當下午至傍晚陽光照耀在這一牆壁上再反光到院內，把整個院落都照得明亮，而稱「照壁」。房屋多在兩面山牆伸出的簷下，裝飾一塊魚形或葉狀木片，名曰「懸魚」，以祈吉慶有餘。庭院門樓雕飾精巧，院內以卵石、瓦片、花磚舖地面，正面堂屋一般有六扇格子門窗雕刻大多是四季花卉或吉祥鳥獸

（續）表8-1　中國十大古城一覽表

名稱	年代	地點	建築特色
壽縣古城	始建於宋朝（1068至1224年），明清以後，為防禦戰爭和防洪之需，又不斷整修	壽縣，古稱壽春，地處皖中，控扼淮泗。古為南北要衝，是兵家必爭之地。西元383年前秦與東晉的淝水之戰就發生在此。以少勝多的淝水之戰，留下了投鞭斷流、風聲鶴唳、草木皆兵等歷史掌故	為略呈方形棋盤式布局的一座宋城，城牆周長7,141公尺，高8.3公尺，底寬18至22公尺，頂寬4至10公尺，以土夯築，外壁貼磚，下部有2公尺高條石砌基。城外東南為壕溝，寬約60公尺，北環淝水，西接壽西湖。城有賓陽、通淝、定湖、靖淮等四門，其中西門的外門朝北，北門的外門朝西，東門內外兩門行錯置，有「歪門邪道」之說，具有軍事防禦及防汛抗洪功能
大理古城	始建於明洪武15（1382）年，清代屢經修建，為白族民居	位於南詔和大理國都城遺址的東部。大理古城有「文獻名邦」之稱。留下很多重要文物古蹟，歸納起來可稱為「三古」即古城、古塔、古碑	大理城方圓12里，城牆高2丈5尺，厚2丈；東西南北各有一城門，上有城樓，城的四角有角樓。外牆為磚，上列矩堞，下環城溝。城內布局呈棋盤狀，從南到北有五條街，自東而西八條巷。如今保存下來的僅南北城的部分城牆及南城樓。主大街縱貫南北；兩旁青瓦民居、商店、作坊相連，一派古樸風貌。值得一提的是，典型的白族民居一般為「三房一照壁」[II]、「四合五天井」，後者指四面都是房子，四個房角交接處分別有四口小天井，加上院中央的大天井，共五個天井。裝飾是白族民居建築特點，十分注重門樓，飛簷翹角，斗拱彩畫，門窗、照壁多用木雕、大理石，彩繪和水墨畫裝飾，工藝精緻，清新典雅，在西南民居建築中，堪稱一流。居民都愛花[III]，「三家一眼井，一戶幾盆花」院內都有花壇，植山茶花等。每年農曆2月14日朝花節，家家戶戶把自己的盆栽花擺在門口，搭成花山，供人欣賞
鳳凰古城	建於清康熙43（1704）年	位於沱江之畔，群山環抱，關隘雄奇。與吉首的德夯苗寨，永順的猛洞河，貴州的梵淨山相毗鄰，是懷化、吉首、貴州銅仁三地之間必經之路。碧綠的沱江依著城牆緩緩流淌，疊翠的南華山麓倒映江中，猶如一幅濃墨淺彩的中國山水畫	沱江兩岸數百年歷史的吊腳樓別有風味。古城岩板街是用條石砌成，兩旁古建築及亭臺樓閣，鱗次櫛比。城外有南華山國家森林公園，城下有藝術宮殿奇梁洞，東門外有黃絲橋古城、南方長城，登上虹橋，還可看到著名的南華綠屏、含蔚籠煙、東嶺迎暉，溪橋夜月，龍潭漁火，梵閣回濤，南徑樵歌，奇峰挺秀等「鳳凰八景」。鳳凰古城曾被紐西蘭著名作家路易艾黎稱讚為中國最美麗的小城

註：I.為現存最完整的一座明清古代縣城的原型。

　　II.「三房一照壁」請參見麗江古城的說明。

　　III.大理人愛花，常以花給女孩子命名。「金花」，是白族姑娘的美稱，因此大理也被稱為「金花故鄉」。

資料來源：作者整理。

貳、日本建築形式與特色

一、淵源

(一)源於政治學習

　　日本建築文化的淵源，除現代化西洋建築外，傳統建築與日本歷史上的兩大圖強有關，主要受到亞洲及歐洲兩個文明的影響，加上自身島國地理環境與大和民族所孕育出來。前者源於大化革新時代，受到中國唐朝的影響，形成日本文化特色的所謂和式建築；後者則是明治維新時期，日本又吸收歐美西洋文化，特別是文藝復興時期的藝術精華形成的巴洛克式建築。

(二)源於建築技術

　　日本最古老的住宅是新石器繩紋文化時期的穴居，但成為最古老建築物的可能是落成於5世紀的伊勢神宮，落成後每隔二十年翻修一次，迄今已經歷六十次大規模重建。由於每次翻修需經年累月，從入山取材柏樹，到涉及特殊的木匠技術與儀式等過程，在在都需要功夫，而且身懷絕技的木匠日漸凋零與耗資龐大，有人預測最近一次1993年的重建將是最後一次[16]。

(三)源於佛教的傳入

　　佛教於西元525年傳入日本，連帶也引進建築文化，包括大陸及韓國。西元607年完成的法隆寺，就是由朝鮮的建築師傅渡海前來日本監造，其依據的基礎，至今仍可在南韓慶州見到。西元7世紀的首都奈良，則受中國建築文化影響甚深，除了建築物本身，連南北向棋盤式街道，都以中國為藍本。宮殿的朱漆柱，翠綠屋頂，琉璃瓦和誇張的飛簷也是。

(四)源於日本固有傳統文化

　　日本在平安時代，從貴族發展出高雅的寢殿造（Shinden-zukuri）風格，被平安朝貴族宮廷所喜愛，特色是對稱排列的長方形建築，其間以長形迴廊相連。後來京都朝廷沒落，權力東移至鎌倉，便被容易守衛的武家造

[16] 參考整理自Insight Guides著（2006）。《知性之旅06——日本》。臺北：時報文化出版公司，初版，頁113。

（Bukke-zukuri）風格取代，特色是周遭有防禦設施，如隱士屋頂、籬笆、牆壁或護城河。此時也傳入中國宋代禪風的寺廟建築文化，特色是木瓦屋頂，柱子設置於石雕的柱頭上。到了室町時代，日本進入封建幕府時期，分裂成紛亂的戰國時代，建築文化逐漸轉成書院（Shoin）風格，像京都的金閣寺和銀閣寺。到了戰國時代末期，為防禦火藥和武器，大型城堡（Castle）風格興起，如姬路城。江戶時代將書院風格與茶室觀念結合，創造出數寄屋（Sukiya）建築風格，京都的桂離宮是其典型。

二、特色

(一)傳統和式建築

具有強烈日本文化特色的**和式建築**，使得日本建築文化頗具悠久的獨立自主性。尤其對日本佛寺建築影響更為深遠，如被列入世界文化遺產的奈良法隆寺與唐招提寺、東大寺，以及清水寺、金閣寺、銀閣寺等的斗栱、木結構，日本神社或武德殿所用的大斗、方斗、軒桁、虹樑、須彌壇、內陣柱、肘木等建築，仍沿用與漢字意義相符的建築名詞。但另有切妻、手挾或入母屋等少數名詞，就完全不能以漢字的原義去理解，反而成為研究中國唐宋木構建築有待深入瞭解之處。

(二)巴洛克式建築

日本明治維新時期吸收歐美西洋文化，特別是文藝復興的巴洛克式建築藝術，像天守閣的城堡即受到歐洲古堡之影響。臺灣自1895年日據之後，日本人引入了和式建築，包括神社、佛寺、武德殿、住宅、招待所、溫泉旅社、別莊及農宅等類型，因此日本的住宅在臺灣很普遍，所用的名詞如玄關、棚、階段、欄間窗、障子、押入、便所、台所與車寄等也常為臺灣老一輩匠師所沿用。另外，也大量建造和、洋混合風格的建築，如現存的臺中州廳、臺中及新竹火車站、總統府、菸酒公賣局與監察院等，都屬於文藝復興的巴洛克式建築。

(三)建築材料偏好自然

日本建築材料以木頭、石材為主。由於林木充沛，尤其是松木，一直是造屋者偏愛的材料，這與日本建築的基礎架構是柱子和樑有關。日本的建築

物，基本上是酷似一個盒子頂著一頂帽子，帽子也就是屋頂，有時屋頂大過於建築物本身高度的一半，結果使屋頂變得十分華麗，但卻格外沉重。也因為木材和樑柱的架構所產生的自然現象，因此日本建築以直線條為主，彎取之處極少，幾乎看不見拱形。由於柱子承受屋頂的重量，牆壁便可變得薄一點，而且不具受力作用，輕而薄的牆壁，變成格子拉門，使房間縮放自如，是日本建築的另一個特徵。

(四)重視庭園造景

日本庭園獨特的美感，來自於大自然元素的細心柔和協調，也是源於日本景觀本身及列島分明的四季。宗教，尤其是禪宗，例如「枯山水」風格，對日本庭園藝術也扮演了舉足輕重的角色。在平安時代（Heian Period），為了紓解夏季的窒悶潮濕，朝臣大官都在住宅與庭院中設置清流、小瀑和池塘，而且經常模擬佛教的極樂淨土。鎌倉時代（Kamakura Period）的軍事倫理，庭園規劃符合武士階級的需求與品味。室町時代（Muromachi Period）花園成為時髦的風尚，人們將之作為禪思的媒介和具體而微的大自然，被譽為日本庭園的黃金時代，發展出茶室及華麗的神社，如日光東照宮。

三、結構與形式

日本傳統和式建築文化的重要結構及形式主要包括：

1. 家屋：指日本民宅或住家，包括鄉下的農宅及都市的店鋪住宅等。
2. 土間：指日式住宅前後出入口處，未設鋪面直接為土面的部分，是進入室內的過渡空間，一般都有花圃。
3. 玄關：指日式住宅主要入口門內的小廳，其地面尚未抬高，入內才上階，可供脫鞋、置放雨傘使用，有的公共建築亦設有玄關。
4. 應接室：指招待客人的客廳，大都是坪數寬廣的榻榻米，中間放置一個大火爐，客人從玄關進入之後，主人招呼圍坐在火爐四周，除了取暖還可以燒開水、沏茶招待客人，有的也會在正面擺放供奉祖先或神道的佛龕。
5. 居間：指住宅內供家人聚會、起居作息的地方，通常設於應接室與食堂之間。
6. 台所：即指廚房，日式住宅中烹煮食物之處。

7.女中室：指日式住宅的幫傭婦女房，通常位於住宅角落。

8.子供室：指日式住宅的小孩臥室。

9.押入：指日式住宅設在臥室內的儲藏室，又稱壁櫥，可收存棉被及雜物，有拉門可以啟閉。

10.物置：指建築物外之儲藏室，多位於後院之角落，儲放薪柴及雜物。

11.便所：指日式建築的廁所，多建於住宅的角落，也有單獨建在室外，以木造蓋瓦頂為主。

12.風呂：指日本浴室，即洗澡間，多建於廚房旁，或設於室外獨立小屋。

13.食堂：日本近代受西洋住宅影響，在應接室隔壁所設的餐廳稱之。

四、臺灣的日式建築問題

臺灣在日治時期所建的大量日式建築，戰後呈現急速消失狀態，原因主要是受到1950年代為消除日本殖民思維而遭刻意毀滅，其次因近年來受都市發展及人口壓力，且木造房屋保養困難，因此屋主大多改建鋼筋水泥樓房。少數被列入古蹟者，在整修時也因維修技術人員式微，常需特別聘請日本匠師來臺指導。目前國人已頗能覺察到，妥善保存有價值的日本式建築，可以豐富臺灣的建築文化內涵，值得重視。

參、泰國建築形式與特色

亞洲除了中國與東北亞的日本之外，就屬東南亞的泰國建築文化最有特色，尤其是表現在皇宮、廟宇及佛塔的建築藝術。雖然中國、印度、高棉及緬甸在過去幾百年來都對泰國建築留下薰陶影響，但獨特的高聳多層次屋頂結構、精緻巧思的裝潢、璀璨瑰麗的色彩運用，以及眼花撩亂的壁畫、精雕細琢的金身佛像，都是泰國匠心獨運的建築文化。茲就寺廟建築藝術與傳統泰式房屋兩部分整理介紹如下[17]：

[17] 參考整理自Insight Guides著（2008）。《知性之旅13——泰國》。臺北：時報文化出版公司，初版，頁109-113。按：buddhavasa 或 phuttha wat意為「一心向佛之地」

一、寺廟建築藝術

一如臺灣，泰國的寺廟不論大小，都在各地社區、聚落中扮演極其重要的社會與信仰功能。一座典型的泰國佛寺（wat）通常有兩層高牆與世俗隔離，出家人的寢室就介於內外兩層牆垣中間。寺中也會建一座鐘塔（hour raking），較大寺廟更會建佛像及迴廊，稱為buddha vasa 或phuttha wat。

寺廟內有大殿佛堂稱bot或ubosot，是寺廟最神聖之處。佛堂中有一座佛祖塑像，就是主殿，稱viharn 或 assembly hall，四周圍繞八塊石板，用於敬奉神明，只有佛徒才可以進入。此外，在內牆之中還有造型像鐘的小佛塔（cudi）。寺廟內隨處可見讓人歇腳的涼亭，叫做sala，至於sala kan parian等大型涼亭多作為午後誦經祈禱或講道的場所。

10世紀時，泰國佛教與高棉、印度等文化融合，印度教各類神像就與泰國佛教並存，常見的神像有四臂大神毘濕奴（Vishnu）、半人半鷹的葛魯達（Garuda）、人身龍蛇造型的魔蛇那嘉（Naga），以及降妖除魔的雅客（Yak）大神。

二、傳統泰式房屋

傳統泰式房屋，平民與貴族的宅院設計，也像寺廟一樣同樣精緻。經過幾百年演進，某些特質可以追溯到中國南方，據稱是泰民族的發祥地的傣族，尖聳的屋頂多半是多層次重疊式，就像寺廟一般，聳立在村落中心。建築材料多數為柚木及竹子，柚木因為大量建築，現在已經瀕臨絕種。

屋內房間不多，有時甚至只有一間大房，必要時依據柱子大致分隔出房間，目的是為了自然通風，藉消暑氣。大部分結構均為預製，再以木準嵌合起來。有些房屋地基突出地面甚高，以防禦洪水或野獸侵擾，而架空部分提供豢養牲畜，或作為日常工作用，例如編織縫紉的場所。這種傳統民居在泰國鄉間仍屢見不鮮，都市內則大都已改建成現代化西式建築。

泰國南部出現不同的建築風格，如法國大使館原址隔鄰兩棟建築物，一座東方大飯店（Oriental Hotel），是由歐洲建築師設計；另一座是華葡混合風格的店屋（shophouse）。這些牆垣厚實的房舍都有雕飾精美的窗戶與屋頂，是過去泰國華人商賈非常普遍的典型雙層住屋。因為華商都以樓下為商店，樓上作為住家，從昭披耶河渡船口張站（Tha Chang）一直到大皇宮這一大區的店屋，就是典型例證。

第三節 西方建築文化觀光

西方文明的發展除了源於希臘、羅馬文明外，由於地緣關係，埃及和波斯文化的發展通常也被歸納在一起。同時，西方文明的發展除源於希羅文化外，更受到宗教的影響；基督教文化呈現在生活各層面，尤其西方的建築藝術，以公共建築而言，教堂、聚會所、博物館、廣場、劇院等，無論從外觀、雕飾、藝術創作等，皆與宗教密不可方。一般可分為下列建築形式[18]：

壹、希臘式建築文化

希臘時期的建築是**城邦建築**的表徵[19]，代表性建築為**神殿**，主要的式樣有三種：一是**多利克式**（Doric）的柱粗頭扁、凝重厚穩；二是**愛奧尼克式**的雕琢繁縟、華美輕盈；三是**科林斯式**的幾何渦卷、纖巧華麗。此外，雅典衛城還有一種「人像式」的建築，其特點是柱子的中央雕成一個亭亭玉立的少女，少女頭上頂著裝飾豔麗的柱頭，上面還有一個蓮花瓣狀的雕刻。這種建築式樣雖然極其美觀，但是在古希臘卻很少採用。

神殿的本質簡單，細節複雜。但基本上是由露臺上的柱列環繞一個矩形大廳構成，柱列全部是多利克式，包括長方形的建築，裡外使用柱體，圓形柱桿和方柱頭，因此可說是西洋建築立面造型的基本原型。

希臘時期是一個大動亂的年代，所以一般藝術家和建築師，也隨著希臘文化的傳播走遍天涯，到處留下他們的精心傑作，因此希臘時期也是一個大興土木的時代，世界到處都有希臘化城市的建立。古希臘建築有一極大特色，就是結構和裝飾精華，幾乎全部發揮在神殿上，因此所謂的希臘建築，大都是指神殿，所以一部古希臘建築史，就等於是一部希臘神殿建築史。

希臘著名的神殿建築有下列三座列舉如下[20]：

1. **雅典娜尼克神殿**（Athena Nike）：位於雅典衛城（Acropolis）西邊入口處山坡上，又名「飛簷勝利女神殿」，大約落成於西元前445年左

[18] 尹華光（2005）。《旅遊文化》。北京：高等教育出版社，頁88-89。

[19] 參考整理自Insight Guides著（2006）。《知性之旅08——希臘》。臺北：時報文化出版公司，初版，頁95-103。

[20] 同上註。

右，長8.27公尺，寬5.44公尺，規模小巧玲瓏，是一座大理石的愛奧尼克式建築，大理石柱比巴特農神殿細，但是柱頭雕刻細膩，裝飾極盡富麗堂皇之美，在神殿的西端，安排一間房子給雅典娜的處女祭司（另稱「童貞女之室」）。

2.巴特農神殿（Parthenon）：位置在雅典衛城頂端的中央偏北部，約呈東西平行走向，東西長60公尺，南北29公尺，總面積是1,740平方公尺，是供奉雅典守護神雅典娜的廟宇，建築材料使用彭泰利卡斯山的純白大理石，外部四周是多利克式的白色大理石柱，總共四十六根，四周環境布滿大藝術家巧奪天工的浮雕。

3.西修斯神殿（Theseus）：位於雅典衛城西北的小高崗上，是專為供奉西修斯神而建的，也有據近代考古學家考證，這座神殿是專為供奉眾神而建，或供奉火神黑非斯塔斯而建，是現存雅典衛城神殿中保存最完好的一座。

貳、羅馬式建築文化

羅馬相傳在西元前1500年便有人定居，古城建在七個著名的山丘上，台伯河流經其間，西元前753年由羅慕洛建立古城，西元前144年引進外地水源，供應羅馬城內的用水，由水道橋的遺跡可見一斑，一系列的建設，實已具完美的都市計畫藍圖，讓人不禁佩服古羅馬人眼光如此宏觀長遠[21]。此外，還闢建第一條連結義大利中部和南部的阿比亞古道，逐漸形成都市的雛形。羅馬建築普遍使用大理石，凸顯龐大和炫麗之建築結構，除利用一系列拱門承載耐震外，並加大跨距和拉高樓高，宏偉流暢，令人歎為觀止。因此，拱門、圓頂，以及大理石磚塊建材可說是羅馬式建築的特色。

羅馬時期建築接受希臘風格中的裝飾元素，如柱式、山牆、挑簷等，運用豐富的雕刻、馬賽克、壁畫和鍍金，增加了裝飾的華麗，但也常因用得太過火而遮蔽了壯觀簡潔的基本結構。

因古羅馬人對都市規劃很用心，故許多著名建築，如西斯汀禮拜堂、梵蒂岡博物館、聖彼得大教堂及大廣場、千泉宮（紅衣主教別墅）、萬神殿、許願池及西班牙臺階、鬥獸場、忠烈祠、君士坦丁堡、凱旋門、古羅馬市

[21] 參考整理自Insight Guides著（2006）。《知性之旅09——義大利》。臺北：時報文化出版公司，初版，頁51-54。

集、聖彼得鐵鍊教堂等各具特色。茲將羅馬時期其他重要建築介紹如下：

1. 鬥獸場：建於巨大橢圓形地基上，自西元72年建造，至80年完成，計動用四萬俘虜興建，足可容納六萬觀眾。地基厚為12公尺，寬51.5公尺，最長直徑188公尺，整個地基由岩石與混凝土砌成，龐大的地下構造，築設於尼祿湖泥土上，屬於浮筏式基礎，既可以緩衝巨大石柱所傳遞之重量和震顫，並使重量均勻分配於地盤上，故歷時兩千餘年，仍巍然屹立。

2. 法國波堤亞格蘭第聖母院：興建於11世紀，其格局為厚重的拱門和第二層一排排裝飾雕刻的小拱門，都是羅馬式建築的特徵，而其複雜的外牆設計更成為後世模仿的對象。門的兩邊與上面拱型深凹進去的門楣，都有人物浮雕。

3. 佛羅倫斯天主教堂前面的洗禮堂（Baptistery）：是義大利最傑出的羅馬式建築，其簡單而雅緻的古典設計，為佛羅倫斯建立一種風格，指引著佛羅倫斯的建築理念。洗禮堂外型是八角屋頂，每一面有三個拱型，東、南、北各有一個入口，而西面則是一個橢圓形聖堂，以大理石切割成幾何形狀來裝飾外牆為特色，這些簡單的橢圓形不僅勾劃出門、窗和牆面，同時也強調建築結構的線條[22]。

參、拜占廷時期的建築文化

自5世紀到9世紀，西歐並未出現大規模的建築，進入停頓的時期，由東方因通商而繁榮起來的拜占庭填補了此一時期的空白發展，其建築發展因代表了羅馬帝國與中東建築之間的融合而受到注目。

拜占庭原是古希臘與羅馬的殖民城市，其版圖包括小亞細亞、地中海東岸和非洲北部。拜占庭建築的發展可分為三個階段[23]：

1. 前期：以西元4至6世紀為興盛期，主要是按古羅馬城的式樣來建設君士坦丁堡，包括城牆、城門宮殿、廣場、輸水道與蓄水池等。在6世紀

[22] 同上註，頁253。按：義大利佛羅倫斯（Florence）為14世紀歐洲文藝復興的誕生地及早期重鎮，到了15世紀文藝復興達到巔峰期，促成了藝術與建築的革命，吉柏蒂（Lorenzo Ghiberti）是第一位受委託在洗禮堂北邊銅門上座雕刻裝飾的藝術工作者。

[23] 參考整理自蕭慧鈺（2002）。《土耳其》。臺北：太雅出版社，初版，頁62-70。

出現了規模宏大的以穹隆為中心的聖索菲亞大教堂。

2. 中期：約在西元7至12世紀，由於外敵相繼入侵，國土縮小，建築減少，規模大不如前。其特點是地少而向高發展，中央大穹隆沒有了，改為幾個小穹隆群，並著重裝飾，如威尼斯的聖馬可教堂。

3. 後期：西元13至15世紀十字軍數次東征，使拜占庭帝國大受損失。此時期的建築不多，也沒新創，後來在土耳其入主後，建築已大多破損無存。

拜占庭建築的特色是融合古西亞磚石拱門、古希臘的古典柱式和古羅馬宏大規模的綜合。教堂格局大致有巴西利卡式、集中式、十字形式三種。此外用彩色雲石琉璃磚鑲嵌和彩色面磚裝飾建築也是其特色。

拜占庭時期最具代表的建築是君士坦丁堡的聖索菲亞大教堂，該教堂是集中式的，東西長77公尺，南北長71公尺，屬於穹隆覆蓋的巴西利卡式。中央穹隆突出，前面有大院子，正南入口有二道門庭，末端有半圓神龕。中央大穹隆直徑32.6公尺，穹頂離地54.8公尺，支撐在四個大柱敦上。內部空間豐富多變，穹隆之下，與柱之間，大小空間前後上下相互滲透，穹隆底部密排著一圈四十個窗洞，光線射入時形成的幻影，使大穹隆顯得輕巧靈空。

除了聖索菲亞教堂，其他的規模都很小，穹頂直徑最大不超過6公尺。不過，這些教堂的外形有改進，穹頂逐漸飽滿起來，遠比早期感覺較為舒展、勻稱，如在俄羅斯、羅馬尼亞、保加利亞和塞爾維亞等正教國家都流行這種教堂。

肆、哥德式建築文化

哥德式建築是從希臘時期開始發展的立面造型式樣，因為結構系統的發展從基本立面元素開始產生變化，羅馬時期開始在基本立面上加上裝飾，拜占庭建築因為穹頂結構的改良在立面上產生了更多的變化，到了哥德時期建築量體與立面造型元素更佳豐富且多樣化。因此，尖拱門、有稜筋的穹隆、飛扶壁及彩色玻璃窗，成為哥德式建築主要的典型特色。哥德時期的建築可說是一種雕刻出來的建築物，幾乎每一塊石頭都是為了建築中特定位置所雕造的，而且每一部分都雕有角線、拱筋、直櫺、支柱、拱圈、邊梃等每一元素都具體呈現建築的機能、結構與裝飾等三個特質。

　　至於建築的內部空間則高曠、單純、統一，以各種方式營造崇高的視覺效果。挑高的設計，從地板到中央頂棚往往高達30、40公尺，以法國巴黎西北方的波維（Beauvais）大教堂為例，其48公尺高幾乎到了高度的極限，利用如人體肋骨般的肋稜及與建築結構本身無關的裝飾性附柱，藏起厚重的樑柱，創造流暢的空間效果。哥德式建築以教堂、修道院最為普遍，後來西歐境內許多城堡、市政廳甚至有錢人的宅邸，也紛紛採取哥德樣式，以展現巍峨、華麗與威嚴的氣勢。

　　哥德式建築首見於12世紀左右，從法國北部發展出來，建於1137年的聖丹尼（St. Denis）教堂被視為是最早的一座哥德式建築物；13世紀期間，從整個西歐延伸到義大利中部以北地區，哥德式建築蔚為風尚；直到15世紀義大利文藝復興勢力興起，完全否定繁複的哥德式建築，哥德式建築才逐漸式微。

　　哥德式建築發展至後期，在不同國家出現不同風格：西班牙專注於蕾絲花邊般精緻的石雕，極力展現靈動的生氣，例如巴塞隆納的聖家堂等[24]；義大利則採用螢幕式的山牆構圖，在雕刻和裝飾則有明顯的羅馬古典風格，如米蘭大教堂，西恩納的市政廳則被公認為是中世紀建築中最美麗的作品之一；德國著重在尖塔的高度向天空爬升，例如科隆大教堂[25]；英國強調整體端正垂直的線條，例如索爾斯堡大教堂、倫敦塔[26]。由於哥德式建築整體外觀因為高聳的架勢、精緻的石雕、線條流暢的飛扶壁和色彩繽紛的玻璃窗，而顯得富麗堂皇，往往成為吸引現代人注目的觀光焦點。

伍、文藝復興時期的建築文化

　　文藝復興時期的建築乃企圖重現羅馬時期一再出現的基本古典元素，如多利克柱式和愛奧尼克柱式結合支撐拱圈的柱墩，多利克柱在下，愛奧尼克柱在上有各自的柱礎、柱頭、頂線盤。其主要的觀念在於針對希臘羅馬時期的一種推崇，也是對於當代建築形式的一種反省與檢討過程。希望以回歸樸

[24] 參考整理自Insight Guides著（2006）。《知性之旅05──西班牙》。臺北：時報文化出版公司，初版，頁251-265。

[25] 參考整理自Insight Guides著（2006）。《知性之旅02──德國》。臺北：時報文化出版公司，初版，頁261-271。

[26] 參考整理自Insight Guides著（2006）。《知性之旅07──英國》。臺北：時報文化出版公司，初版。

實的造型與建築式樣來表示對於當時美學與造型觀念的反感。這是第一次反省建築繁複的立面造型的存在意義。

一、巴洛克式建築

文藝復興時期的建築，共同特點是正方形、圓形和十字形；而巴洛克建築的典型特徵是橢圓形、橄欖形以及從複雜的幾何圖形中變化而來的更為複雜的圖形。用規則的波浪狀曲線和反曲線的形式賦予建築元素以動感的理念，是所有巴洛克藝術最重要的特徵。

「巴洛克」的原義就是「怪異」，歐洲17世紀中葉最特出的建築風格，是文藝復興後期的建築代表。一方面在形式上重返古希臘、羅馬，一方面又不遵照古典建築的規矩，自由的運用素材重新組合，和古希臘時期的神殿相比，顯得不規則、大膽、富變化，並且裝飾華麗。由於在素材的運用上，任意變換位置、誇張的處理，使巴洛克建築脫離了對古希臘建築的全面模仿，而以裝飾性上的轉換和複雜化，奠定自己的風格[27]。較具代表的巴洛克式建築有：

1. 羅馬耶穌教堂：由米開朗基羅（Michelangelo, 1475-1564）助手維紐拉（Vignola, 1507-1673）和戴拉・伯達（G. della porta C. 1537-1602）在1568至1584年間完成，被公認為是從樣式主義轉向巴洛克的代表作。教堂內部突出了主廳和中央圓頂，加強了中央大門的作用，以其結構的嚴密和中心效果的強烈，顯示了新的特色。因此，耶穌教堂的內部和門面，後來都成為巴洛克建築的模式，又可稱為「前巴洛克風格」。

2. 羅馬梵諦岡聖彼得大教堂：在17世紀早期，巴洛克建築代表是馬德諾（C. Maderno, 1556-1629）在1607至1615年繼續完成米開朗基羅未完成的作品。他所設計凸出的門面或深凹的門面，都使得教堂和前面廣場上的空間更進一步的連接。巴洛克建築大師貝尼尼（G. L. Bernini, 1598-1680），以雕刻家而兼精建築，在1624至1633年間完成置於聖彼得大教堂內的「青銅華蓋」，是一座高達29公尺的巨型幕棚，以四根螺旋形雕花大柱支撐蓋頂，雄偉而又華麗（很像布景裝飾而成）。貝

[27] 巴洛克的世界。http://www.baroque.idv.tw/。

尼尼又為聖彼得大教堂設計了門前雙臂環拱形的廣場和柱廊，使它成
為西方最美的廣場建築之一[28]。

3. 羅馬聖卡羅教堂：波羅米尼（F. Borromini, 1599-1667）代表作為四泉
的聖卡羅（San Carlo, 1665-1667）教堂，他用多變的曲線和幾何形體
的複雜交錯，從整體布局到細部安排，被譽為巴洛克鼎盛期建築的典
範。

4. 拉特朗大殿：是巴洛克後期大師加利萊的代表作（1732），表現出18
世紀建築師和藝術家對教堂建築的不同風格。

5. 其他：除羅馬地區外，在義大利北部的杜林（Turin），由瓜里尼（G.
Guarini, 1624-1683）建的聖布小教堂（1668-1694）圓頂，表現天堂的
穹窿，給人一種飄渺無盡永恆的幽思。

　　總之，巴洛克式建築以華麗、動感打造戲劇般的效果，表現出絕對的高
貴與權力，因此在文藝復興時期過後，許多建築為表示其華麗與權力性，都
採用巴洛克式建築方式，造成許多富豪望族、地方士紳及政府建築都爭相模
仿巴洛克式建築。臺灣目前很多巴洛克式建築，如總統府、監察院、菸酒公
賣局，以及臺中火車站、舊臺中州廳等，都是日本明治時期模仿文藝復興巴
洛克式建築所建。

二、洛可可式建築

　　洛可可原意是「貝殼形」，源於法語Rocaille；其建築一般不講求排
場，但講究使用者的舒適感。洛可可建築發端於路易十四（1643-1715）時代
晚期，流行於路易十五（1715-1774）時代，風格纖巧，又稱路易十五式，常
使用C形、S形曲線或漩渦狀花紋是其特色。洛可可藝術的另一個特色是以纖
細、輕挑、華麗、繁瑣為特點的沙龍藝術裝飾，而沒有巴洛克藝術的宗教氣
息和誇張的情感表現。其建築外觀，與巴洛克的建築相近，著重內部繁複的
裝飾。房間通常為圓形、橢圓形或圓角形，多用自然題材作曲線，如捲渦、
貝殼、藤蔓、卷草，以及其它不對稱的曲線，講求嬌豔的色調和閃爍的光
澤，如多用青、黃及粉嫩色、線腳、漆金等，還用大量鏡子、帳幔、水晶燈
等貴重家具做裝飾，雕刻則與家具等成為室內裝飾的一部分，缺乏獨立的機

[28] 同註21，頁153-160。按：梵諦岡聖彼得大教堂既是教堂，也是博物館，更是古墓。

能[29]。

洛可可在形成過程中還受到中國藝術的影響,特別是在庭園設計、室內設計、絲織品、瓷器、漆器等方面,由於當時法國藝術取得歐洲的中心地位,所以洛可可藝術的影響也遍及歐洲各國,處處顯得靈活、親切,表現出對古典主義尊嚴氣派和冷漠秩序的否定。其經典代表作有:

1. 巴黎凡爾賽宮(Palace of Versailles, 1669-1685):是法王路易十四所建,宮內皇后的房間,可以看到自然花草。看似對稱卻又不對稱的曲線,使整個房間的色調和光澤加上帳幔和水晶燈等貴重家具乍看之下還以為來到回教國家的皇宮[30]宮殿內。皇宮中央的King's Apartments呈對稱狀,長度70公尺的豪華鏡廳(Hall of Mirrors),一邊是整排鑲滿了鏡面的拱型牆,另一邊則是面向內院庭園的窗戶。

2. 威尼斯聖馬可大教堂:是以福音傳道者聖馬可(St. Mark)的名字命名,最早由威尼斯商人於9世紀時,從亞歷山卓城撿回他的遺骸[31],隨後威尼斯總督Gustiniano Participazioru就在廣場建築教堂安置。但在一百年後不幸毀於火災,後來於11世紀重建。內部是希臘十字架型,據說靈感來自君士坦丁堡的使徒教堂。大理石板覆蓋了牆下半部,拱型圓頂、拱門、圓頂都裝飾金色鑲嵌畫,所以聖馬可大教堂有時也被稱為金教堂。房間的天花板和牆垣之間有許多造形可愛的小愛神,有的扛著天花板壁畫的鍍金框,有的捧著花環,圓形屋頂浮雕上頭還畫有羅馬神話中的黎明女神。

3. 其他:如慕尼克阿梅林堡別墅的多鏡廳,以及符茲堡宮的樓梯也是洛可可經典之作。

文藝復興時期是一個轉折點,由此開始回到建築立面的造型單純化,但隨著時間的演進,在立面造型上又開始大量加上裝飾手法,此種做法到了巴洛克、洛可可時期更是到達了極致的境界。

[29] 參考洛可可建築,淡大圖書管理學系,http://www.dils.tku.edu.tw。

[30] 參考整理自Insight Guides著(2006)。《知性之旅01——法國》。臺北:時報文化出版公司,初版,頁147、30-31。按:凡爾賽本是簡樸的村莊和小古堡,被路易十四改變為象徵財富、特權、專治體制的地方,宮內的豪華鏡廳是第一次世界大戰結束簽定凡爾賽合約的地方。

[31] 同註21,頁176。按:也有人考證後持不同的觀點,認為遺骸不是撿的,而是偷的。

 # 第四節　宗教建築文化觀光

　　宗教建築是人類信仰的膜拜之所，人與神的靈魂交會中心，更是建築藝術的殿堂，常集信仰、建築、雕塑、繪畫、書法於一身的綜合美術館，各種藝術富含著該項宗教的教義與啟發信徒忠、孝、節、義的故事。文化觀光行程中，假如未安排宗教建築文化的行禮，無論是起源於東方的佛教、道教、印度教，中亞伊斯蘭教，或是西方的基督教、天主教，必定會使得該行程頓然失色，也讓遊客徒生掃興，以其至為重要，因此分為佛教與道教、基督教與天主教、伊斯蘭教及其他宗教等建築文化，加以專節介紹。

壹、佛教與道教建築文化

　　佛教的建築，最早起源於東漢創設的洛陽白馬寺。東方國家包括中國、臺灣、日本及韓國，幾乎是以佛教、道教為主，在建築方面，佛教有寺、廟、祠、塔、庵與石窟等形式；而道教有觀、樓、閣、殿等形式，可說是世界各地觀光客來到亞洲或東方國家文化觀光行程中最具特色、最令觀光客嚮往的景點，茲分別介紹如下[32]：

一、佛教

(一)寺

　　相傳東漢明帝時，天竺僧人迦葉摩騰、竺法蘭以白馬馱經東來譯經弘法，最初住在洛陽鴻臚寺。後來東漢明帝遂將之改建，取名白馬寺[33]，於是寺就成了僧人住所的通稱。梵語的寺叫「僧伽藍摩」，意思是「僧眾所住的園林」。其建築以「山門」為界，常由空門、天相門、天作門等三門併立，入內左右兩側為鐘、鼓樓，迎面為天王殿，主尊為彌勒佛，與之靠背者為韋

32 參考文史網。你知道"寺、廟、祠、觀、庵"有什麼區別嗎？，http://history.bayvoice. net/b5/whmt/2015/11/29/147522.htm

33 同上註。按：寺《說文》意謂「廷也」，即指宮廷侍衛人員，以後寺人官署亦稱為寺，如中央審判機關的大理寺、掌管宗廟禮儀的太常寺等。西漢建立「三公九卿」制，三公的官署稱為「府」，九卿的官署稱之「寺」，即所謂的「三府九寺」。漢代，九卿中有鴻臚卿，職掌布達皇命，應對賓客，其官署即「鴻臚寺」，大致相當於後來的禮賓司。隋唐以後，寺作為官署愈來愈少，而逐步成為中國佛教建築的專用名詞。

駄，殿之兩側為四大天王。天王殿之後即為佛寺主殿「大雄寶殿」，供奉釋迦牟尼，四周為十八羅漢。大雄寶殿之後有大悲閣、藏經閣。兩側還有配殿、齋房等。山西五臺山、四川峨嵋山、安徽九華山、浙江普陀山，合稱中國四大佛教聖地。

(二)廟

廟古代本是供祀祖宗的地方，有嚴格的等級限制。《禮記》：「天子七廟，卿五廟，大夫三廟，士一廟」。「太廟」是帝王祖廟，其他凡有官爵者，也可按制建立「家廟」。人死曰鬼，漢以後，逐漸與原始的神祇，如土地公廟、城隍廟混在一起，將廟作為祭祀鬼神的場所，此外尚用來敕封、追諡文人武士，如文廟的孔子廟，武廟的關公廟或媽祖廟等等。

(三)祠

祠是為紀念偉人名士而修建，相當於紀念堂，與廟有些相似，因此也常常把同族子孫祭祀祖先的處所叫「祠堂」，最早出現於漢代，據《漢書‧循吏傳》：「文翁終於蜀，吏民為立祠堂，及時祭禮不絕。」[34]東漢末，社會上興起建祠，藉以抬高家族門第之風，甚至活人也會為自己修建「生祠」，因此，祠堂日漸增多。

(四)塔

塔又稱浮屠，原是安置佛祖、和尚遺骨的墳墓。由塔剎、塔身、塔基和地宮四部分組成，塔層為奇數，以七層最常見，因此有「救人一命，勝造七級浮屠」之說。西安大雁塔、小雁塔、河北正定華塔、蘇州虎丘塔、北京北海白塔、金剛寶座塔，以及西藏的喇嘛塔群，都是著名佛塔。

(五)庵

古時文人常結草為庵，作為書齋，故稱小草茅屋為庵，如老學庵、影梅庵、四知庵等。漢以後建來專供佛徒尼姑居住之所，於是「庵」也就成了佛教女子出家行佛事的專用建築名稱，又稱「尼姑庵」。

[34] 《漢書‧循吏傳》。按：「時」字，指誕辰及忌日。

(六)石窟

石窟其實就是指洞窟形式的佛寺,隨古印度佛教傳入中國。石窟分為雕鑿佛像供人瞻仰的「禮拜窟」和供僧侶修禪及居住的「禪窟」兩種。一般是建築、壁畫、彩塑組成的藝術綜合體,如莫高窟、雲岡石窟及龍門石窟,號稱為中國三大石窟,均已被列入世界文化遺產。

二、道教

道教源於先秦道家,信奉老子為太上老君,並以老子的《道德經》為修仙、修真境界的主要經典,追求修煉成為神仙的中國本土宗教。由東漢張陵,又稱張道陵於東漢順帝永和6(141)年於四川鶴鳴山所創始,後世尊稱張陵為「天師」或「祖師爺」。以五斗米道、太平道為標誌;以崇尚自然,得道成仙,濟事救人,追求長生為目標[35]。因此四川鶴鳴山就與江西龍虎山、湖北武當山及安徽齊雲山號稱為中國道教四大名山。

道教以「觀」的建築為主,其格局係根據道教神仙的等級品位及供奉主神的不同而差異很大,如道教中三清、四御、五嶽、玉皇,以及真武、關帝、呂祖這些被歷代統治者封為帝王之神,供奉規格高,常以世間帝王居所為模式,建有午門、殿、寢、堂、閣、亭、庫、館、樓、廊、廡及庭園等,並配有石獅、石欄、石橋、櫺星門等附屬裝飾,雕樑畫柱,十分華麗[36];而一般小廟,則十分簡樸,甚至有茅屋、山洞,表現出與世無爭,清高自好的脫俗傾向。

此外,道教建築中普遍鑄造金殿、金碑,亦即銅鑄或銅鑄鎏金的殿堂和碑刻。金殿大都供奉真武帝君,湖北武當山是中國最早鑄造的金殿,迄今已建造將近六百年的歷史。酬神演戲亦為道教習俗,常於殿前的山門建有戲臺。供奉神仙的殿堂、迴廊、亭閣、庭園、墓塔、碑匾、造像、壁畫,以及宮觀建築布局等,是道教徒進行宗教活動的主要場所,也是道教建築的重要組成部分。

[35] 維基百科。張天師,https://zh.wikipedia.org/zh-tw/%E5%BC%A0%E5%A4%A9%E5%B8%88。按:張天師創立道教時,規定入道者需交五斗米,故道教又稱五斗米教。

[36] 道教學術資訊網。http://www.ctcwri.idv.tw/indexd2/D2-13/066-127/13102/071-137/089.htm。按:《釋名》(東漢劉熙撰寫的一部訓詁專著):「觀者,於上觀望也。」意指古代觀察星象的天文觀察臺。漢武帝在甘泉造「延壽觀」之後,建「觀」迎仙,蔚然成風。據傳,最早住進皇家「觀」中的道士是漢朝的汪仲都。他因治好漢元帝的頑疾而被引進皇宮內的「昆明觀」,從此道教信徒感激皇恩,把道教建築稱之為「觀」。

貳、基督教與天主教建築文化

　　這兩個宗教本來就較無明顯區別，在建築文化上亦是如此。整體而言，基督教以尖頂建築為主，屋頂有十字架標誌。羅馬式教堂是基督教成為羅馬帝國的國教以後，一些大教堂普遍採用的建築式樣，它是仿照古羅馬長方形會堂式樣及早期基督教「巴西利卡」教堂形式的建築。巴西利卡是長方形的大廳，內有兩排柱子分隔的長廊，中廊較寬稱中廳，兩側窄稱側廊。大廳東西向，西端有一半圓形拱頂，下有半圓形聖壇，前為祭壇，是傳教士主持儀式的地方。後來，拱頂建在東端，教堂門開在西端。高聳的聖壇代表耶穌被釘十字架的骷髏地的山丘，放在東邊以免每次禱念耶穌受難時要重新改換方向。隨著宗教儀式日趨複雜，在祭壇前擴大南北的橫向空間，其高度與寬度都與正廳對應，因此形成一個十字形平面，橫向短，豎向長，交點靠近東端，以象徵耶穌釘死的十字架，更加強了宗教的意義。

　　天主教建築比較特殊的是十字架常常在上下左右四端都有花邊，而基督教的十字架常是正正的十字架。天主教的歌德式建築（屋頂高高尖尖）比較多，也常有彩繪玻璃，基督教比較少。天主教的彩繪玻璃上頭有聖母馬利亞，基督教比較少。天主教常有雕像在園子裡，基督教幾乎沒有。而哥德式樣被公認是天主教建築之代表，鑲嵌的彩繪玻璃以及尖拱，更是最常見到的裝飾。以下略述四大極其著名教堂。

一、聖彼得大教堂

　　聖彼得大教堂最初是由布拉曼特（Donato Bramante）設計，之後由米開朗基羅根據布拉曼特的設計再加以設計。廣場正面的橢圓形柱廊則由伯尼尼完成，形成了我們今天所見的巴洛克式全貌。伯尼尼進而在大教堂內部致力於創作主祭壇、禮拜堂、壁面墓碑、裝飾雕刻等，特別是華蓋部分，誠為綜合建築與雕刻的優秀作品，它位於中央圓頂下方的交叉部，其發黑的扭轉螺旋柱（twisted column）與周圍的白色大理石柱構成對比。這個華蓋位於聖彼得墳墓的上方，作為永恆的紀念，但是它的形式打破過去教堂的傳統，引起義大利國內及歐洲各國競相模傚。

二、聖母院

聖母院的興建工程始於1163年，卻直到1345年才完工，因此它的風格混合了羅馬式與哥德式的特色。從此以後，聖母院便蒙受了污染之害、政治之影響，也經歷許多美學趨勢與宗教的變遷。路易十五聲稱彩繪玻璃已過時，故將大部分的圓花窗換成透明玻璃（後來又重新換回彩色玻璃）；法國大革命時反教權主義推翻了無數雕像，而尖塔也於1787年被截斷。但是，19世紀時的建築師維優雷勒杜克在整修時獲得充分自由，於是做了徹底的改造。在石材推砌的幽暗內部包含了許多祈禱室、墓穴、雕像，以及保存聖母院中珍寶的聖器收藏室。爬上高塔可眺望極遠，並可就近欣賞它那極其誇張的拱柱。

三、米蘭大教堂

義大利人視教堂為心靈的殿堂，在每一個城市的發展過程中，教堂即為歷史中心區。米蘭大教堂位於米蘭市中心，所有政治、文化、宗教、金融都以教堂為核心向四面八方伸展開來。教堂始建於西元14世紀，以純白的大理石砌成，當時米蘭受家族統治，其後的幾個世紀，法國人、日耳曼人先後占領過米蘭，故教堂內外的修建擴增，揉合了許多不同時期的風格。在教堂內正前方的巨大石雕多數完成於15世紀，是教堂之外雕像最精采的部分。正面的大堂高度62.2公尺，大小雕像大約有三千四百尊，包括九十六尊怪物像。米蘭大教堂，已成為居民從事重要活動的根據地，米蘭人心目中重要的精神堡壘。

四、科隆大教堂

位於德國北方科隆市的萊因河左岸，興建於1248至1880年。在12世紀至13世紀年間，科隆大教堂在同類型的大教堂中，可謂起步相當的晚，當巴黎聖母院及沙特大教堂都完成獻堂時，科隆大教堂才正準備動工，且進度非常緩慢，但它仍然是面積最大的一座。這座大教堂的基本結構仿製法國北部的亞眠大教堂，整體結構平面看像十字型，左右兩側突出部分為翼廊，尾端有一座環型殿，正面左右上方分別聳立了兩座高大的斜塔，狹長的窗戶，除了飛扶壁，拱架下的牆壁也十分特殊。好在歷任建築師們不斷繼承前人的經驗，使得科隆教堂在所有不同類型的教堂建築中，算是最複雜的之一。

參、其他宗教建築文化觀光

一、印度教建築

在西元19世紀之前，建築寺廟通常是由王室或是富人支援或贊助興建。贊助人捐贈寺廟金錢、珠寶、物品和土地等，所以香火鼎盛的寺廟永遠都擁有充裕的財源，而較差的地區就沒有寺廟。現寺廟的獻金被用於支持慈善機構，所以部分印度境內的寺廟都出錢為南亞以外的印度教徒建築寺廟。

印度教寺廟建築充滿地方色彩，其格局與宇宙和神的軀體有關，可分南、北兩種型式的建築風格。

(一)南印度寺廟

南印的寺廟建築風格是主廟設在寬闊的庭院中間，四面有牆壁與外界區隔開，並有四個門上有塔樓。塔樓通常為階梯狀，每一層均以神像裝飾，這些塔樓有的非常宏偉。較大型的印度寺廟有如一座小城。印度教的信徒穿過大門走進內院即可在中央神壇祭祀主神或女神，在四周可見到數個祭祀諸神的小祠。

(二)北印度教寺廟

南印的寺廟建築，其風格特色就是圓錐形屋頂，早期的寺廟僅有一圓頂，突起於中央神像之上。後來，整個寺廟為圓頂所覆蓋，寺廟再擴大以使祭壇前有區域供信徒聚集。

無論是北印度教寺廟或是南印度教寺廟的風格，每個寺廟都以胎房為核心，此處是中央神像所在，以具體的神像呈現。南、北印度寺院的內壁裝飾，均以印度教諸神的雕刻代替壁畫。

印度中部卡傑拉霍的坎達里雅默赫代奧神廟，是9至12世紀昌德王朝鼎盛時期所建造的神廟群中，為最具代表性的印度教建築，以宇宙、神為構思所建造的。古占婆王朝在東南亞文化歷史中，扮演關鍵的角色。根據記載，自西元4世紀末第一座木造廟宇建成開始，經歷代帝王不斷修葺或加建，九百年間，印度的廟宇和塔式建築數目已超過七十座以上，其獨有的文化色彩，活化了印度的文化融和盛況。

二、伊斯蘭教建築

西元7世紀初，穆罕默德在阿拉伯創立了伊斯蘭教，伊斯蘭教由阿拉伯的民族宗教發展成為世界三大宗教之一。伊斯蘭教和中國封建制度相結合，在宗教建築方面，大量吸收了中國的東西，伊斯蘭教的寺廟建築和新疆的某些清真寺建築，均採取阿拉伯或中亞的風格，大殿上均有圓頂建築，有的還單獨建有尖塔，至於中國內地，大部分著名的清真寺其建築風格則不同，大多採納以中國傳統的殿宇式四合院為主要的建築樣式。

伊斯蘭教的「清真寺」，有穹隆狀封閉式「拱頂中庭」，屋頂上通常有一彎新月，阿拉伯風味極濃。建築物上裝飾有抽象圖案、葉狀花紋、可蘭經文字、鐘乳石柱。清真寺內有「祈禱廳」，供信眾集體祈禱場所；寺內並有「壁龕」，裝飾華麗，稱為米哈拉布（Mihrab，伊斯蘭教清真寺禮拜殿設施之一。阿拉伯語音譯，意為「凹壁」、「窯殿」），指示聖城麥加的方向。寺旁的塔形建築「宣禮塔」，是宣禮員告知信徒禱告時刻之處。[37]

新疆維吾爾民族清真寺與內地不同，無論其大小，都非常注意門樓的裝

蘇丹艾哈邁德清真寺（Sultanahmet Camii）是土耳其的國家清真寺，建於蘇丹艾哈邁德一世統治時的1609至1616年，是一座因室內磚塊所用的顏色而被稱為藍色清真寺的清真寺。

[37] 百度知道。回教建築分析，http://zhidao.baidu.com/question/73210418.html。按：世界三大宗教是指基督教、佛教、回教（伊斯蘭教）。

飾,大門周圍或用油彩寫滿阿拉伯經文,或用磚砌成尖拱壁龕狀圖案,極為華麗。門樓高大,兩側各建一座圓形「尖塔」,不僅是大門的陪襯,而且可作為「邦克樓」(即宣禮樓),是召喚信徒來寺禮拜的建築。寺的尖塔一般為圓形,塔身下部大,逐層縮小,頂建一磚砌「圓亭」,亭頂作穹窿式,頂尖亦為一彎新月。

奧瑪清真寺(即圓頂清真寺,又稱岩石頂)是西元前687年第二聖殿被毀後由穆斯林所建。這座金色圓頂美麗建築,堪稱耶路撒冷的地標,不論從任何角度遠眺此城,皆能看見奧瑪清真寺閃爍的光芒。清真寺呈八角形,每邊21公尺長,圓頂是真金箔貼成,頂上有新月形標誌柱子。大理石砌建的牆壁,以馬賽克彩磁貼成阿拉伯圖案裝飾,牆上方還有馬賽克磁磚裝飾之可蘭經文字。寺內圓頂壁柱皆由馬賽克磁磚和彩色玻璃裝飾而成,富麗優美。圓頂下方柵欄內的白色岩丘,據說是亞伯拉罕將其子以撒獻祭予上帝,以及先知穆罕默德由天使加百列引領升天之處。石丘下比雷-阿爾瓦洞穴,即為靈魂之井,傳說是世界地球的中心。奧瑪清真寺被視為是繼麥加和麥地那之後另一偉大的伊斯蘭教聖地。

第五節　臺灣建築文化觀光

臺灣的移民社會與殖民地歷史背景,造就出臺灣建築文化豐富多元的特色,加上國人近年來大力行銷臺灣,人人都要扮演好臺灣主人的角色,特別是旅行業的導遊人員,更應該深入瞭解臺灣建築文化,才能生動準確介紹給接待的外國朋友,因此特別專文介紹。

壹、特色

一、族群多元

臺灣因為海島地理位置、氣候環境與特殊歷史、移民社會發展,以及不同族群生活習俗的匯集,在新式各式洋房大廈中,夾雜舊有的土角厝、紅磚瓦厝、石板屋、茅草屋、木構和式建築,以及國民政府撤退臺灣之後的眷村、碉堡、營房,加上佛、道教、基督教、天主教等宗教建築,使得臺灣建築文化與式樣,形成新舊並存、五族共和,多元而富變化的琳瑯滿目現象。

二、聚居守望

臺灣先民因為需要守望相助，因此都採聚居。居住的聚落以其大小區分，聚落大的、人口集中的為都市或城鎮，聚落小的為村落。鄉村的聚落各地情形都不相同，以濁水溪為界，隨著「一府、二鹿、三艋舺」開發的進程，南部為「集居型」，北部為「散居型」，中部鹿港、員林等地則為兩型的「混合型」。北部散居型的鄉村房屋周圍多繞以竹叢，屋前多曠地，栽種常青籬笆樹或細葉觀音竹。南部集居型的村落，多數屋型較北部為小。

三、移民社會

臺灣因為自明鄭時期以來，包括清領時期的閩南、廣東，以及國民政府大量漢人移民，使得臺灣建築形成強烈的移民色彩，有中國宮殿式、閩南式、客家、眷村等建築，甚至為了保護家園，形成甚多的「厝」，如頂何厝、頭家厝；「莊」，如新莊、下莊；「圍」，如竹圍、壯圍；「結」，如頭結、二結；「社」，如新社、社尾、社頭等建築群；甚至以姓氏同宗，作為建築群，如霧峰林家。

四、殖民色彩

臺灣受到荷蘭及日本的統治，殖民色彩的建築很多，有改建過的荷蘭時期古堡式建築，如安平古堡、紅毛城等；也有日據時期的和式建築與巴洛克式建築，以臺中區而言，就有臺中火車站及其二十號倉庫、宮原眼科、舊臺中州廳、臺中州衛生局（今合作金庫）、彰化銀行總行、太陽堂創始店、臺中舊典獄長宿舍、臺中刑務所演武廳（道禾六藝文化館）、甚至臺中公園及市長公館，配合臺灣大道及原有BRT的快速車道，已經成為具有特色的、知性的、深度的、懷舊的建築文化及文史采風之旅的絕佳熱門遊程。

貳、形式

臺灣建築最普遍也流傳最久的，是先民們用智慧在廣大農村傳承下來，以土、石、竹、木、稻草等就地取材的「土角厝」，以及比較進步的用紅磚、紅瓦砌成的「紅瓦厝」為大宗，還有中國宮殿式及閩南式建築。無論閩南或客家，根據臺灣歷史文化園區臺灣民俗文物館的展示，一般居家常見下

列主要的格局空間[38]：

1. 神明廳：又稱公媽廳，基本功能是日常與年節祭祀、婚嫁喜慶舉行儀式的地方，是家中最尊貴的位置，位於住宅中軸線的正身中央，除重視風水外，對於格局、採光及樣式都很講究，能襯托出主人身分地位。主要擺飾設備有供桌、八仙桌、祖仙牌位、神明位、祭祀用具、燭臺、燈籠、天公爐、太師椅、祖先畫像、書畫對聯等，因此也是彰顯家族精神場所。

2. 大廳：又稱客廳或花廳，是對外出入必經之地，接待客人的場所，一般民宅也有與神明廳合用。富貴人家的大廳頗為講究，滿足主人家審美的感受，同樣也能襯托出社會地位。一般四合院的大廳是家宅的門面，是對外最正式的地點，主要擺飾設備有匾額、太師椅、茶几、書畫墨寶、對聯等，藉以營造出大廳在全宅中的特殊高度與空間使用上的靈活、多元。

3. 書房與帳房：一般民宅多在正廳前的天井兩側設書房，也是總理家務、記帳、付款之所，如富貴人家另設帳房，多位在第一進的次間，主要擺飾設備有記帳桌、帳櫃、錢櫃、靠背椅，以及主客對談的榻、椅、書畫、對聯等。家宅中較為幽靜的地方會設有書房，主要擺飾設備則有書櫃、書桌、高背椅，一般周遭環境會布置盆景、花木、庭園，供主人結交的文人雅士吟詩作對、琴棋書畫或暢談交友之用。

4. 寢室：寢室是居家最私密的地方，除非最親密的親友，否則不能在此聚談。陳設的功能包括就寢休息、貼身物件與細軟的收藏、身體梳洗與妝扮、衣物存放盥洗與方便等。因此主要擺飾設備有紅眠床、公婆椅、衣袈、衣櫃、洗臉架、蚊帳、枕頭、棉被、馬桶等家具。民間習俗很重視床的方位、睡覺方向與床前踏腳凳的風水觀念與信仰。民間婦女重視「床神」的祭祀，床神又稱床母，主宰家中大小平安，每年都會在農曆7月7日的床母生日，準備比一般湯圓大的紅甜湯圓祭拜於床頭，祈求平安健康，順利養育孩童長大。

5. 廚房：又稱灶腳間，大多位於正身或護龍的邊間，即使家中子女已經分家、分炊，仍然要有一間總廚房，由長媳主持，平時分食，一旦家族有重大祭祀儀式，例由長媳領導各房媳婦在總廚房料理。民間相當重視

[38] 參考自國史館臺灣文獻館，臺灣文物大樓，「第三展示室」。

「灶神」的祭拜，常在新年於灶上方的牆面貼「司命灶君」紅紙或神像，每年農曆12月24日送神日要煮甜湯圓祭拜，祭畢還將湯圓黏於灶王爺的嘴，祈求灶王爺「上天言好事，下界保平安」。主要擺飾設備有大灶、竹廚、懸吊竹籃、四方餐桌、長板椅、桌罩、鍋鏟、刀架、碗筷籠、陶製水缸等，與現代化西式流理臺及烹飪方式大異其趣。

6.茅廁：茅廁即現在的廁所，又稱便所，傳統民宅多位在護龍最外端延伸搭建，緊臨家畜間，供男性如廁之用，可以集中處理水肥，作為農家菜圃肥料；女性如廁則在臥房使用馬桶，每日清理。臺灣在1930年代始有陶製便器，光復後才出現抽水馬桶。民間亦有俗信「廁神」者，管生育、婚嫁、吉凶禍福，受到婦女崇拜，常於元宵節夜晚，用紙或木作成紫姑神在廁中祭拜，請神指示吉凶。

參、聚落與民居

「移民社會，聚居守望」是臺灣建築文化的特色，前已述及。其形成、形式與族群有關，可以就原住民及漢人區別如下：

一、原住民

原住民的聚落，或稱「部落」，其形成除了與十四個族群有關外，也跟水源息息相關，其聚居地大都是與同族人沿著溪流或河谷分布，達到聚居守望的目的。聚落的構造除了住屋外，還有穀倉、雞舍、豬舍、產房、瞭望臺與會所等建築物。公共空間有農耕區、狩獵區等。大部分原住民善於雕刻，房屋門檻或樑柱常刻以人物及幾何形紋飾，圖形有人像紋、人頭紋、蛇形紋、鹿形紋等。雕刻技法以陰刻為主，也有浮雕，以排灣族及魯凱族木雕最具特色，以前住屋木雕裝飾，限於頭目階級。

原住民建築形式可因各族居住區域而不同，常見有五種[39]：一是以高約1尺土臺為地基的平臺式，如西拉雅、洪雅的平埔族；二是背山坡築屋的鑿山式，如巴布薩、巴則海族；三是挑高建於木樁上的干欄式，如凱達格蘭與葛瑪蘭族；四是平地式，如阿美、鄒、賽夏、卑南等族；五是豎穴式，如中部泰雅、北部布農、魯凱、排灣與達悟等族。

[39] 同上註。所列一至三種屬於平埔族原住民，四、五兩種屬於高山族原住民。

二、漢人

漢人聚落的形成與移民及開墾有關，臺灣傳統聚落隨土地由南而北開墾的先後，在歷經族群械鬥、民變，逐漸改變部分的聚落，加以鄉村寺廟的興建，廟會與祭祀的往來，整合了鄉莊漢人移民社會，使臺灣聚落從傳統封建的厝、圍、村等地緣團體，發展出更團結的莊、街、城等村落或超村落的形式。

無論是閩南或客家，漢人的建築住宅大都以三合院或四合院為單位擴充而成，一般正堂寬為五開間或七開間，橫向擴展為「護龍」，縱向擴展為「落」，前院稱為「埕」。漁村則多為三合院，正堂寬三開間，如澎湖最多。城市商家大都使用長條型有騎樓的街屋式建築，兩邊與鄰居共用牆壁，目前保存較好，年代較久遠的有九份、大溪、湖口、西螺、斗六、旗山、鹿港等老街。

漢人傳統建築的裝飾藝術，是集文學、繪畫、戲劇、工藝美術於一身的綜合藝術，可分為四大類：一是雕刻類，如磚雕、木雕、石雕等；二是黏塑類，如剪黏、貼金箔、泥塑、交趾陶等；三是鑲砌類，如鑲貝、鑲木、鑲玻璃、鑲寶石、花式磚砌等；四是彩繪類，如平面彩繪、披麻彩繪、浮雕彩繪、聯對、字畫等。現存傳統民宅裝飾藝術精緻之美的有下列臺灣十大傳統民居。

肆、臺灣十大傳統民居

李乾朗先生根據建築年代先後、宅體健存、格局宏大、施工精緻、具藝術價值，較吸引人們去參觀等因素，選出臺灣十大傳統民居[40]，依序為臺北林安泰宅（1821-1850）、彰化馬興陳益源大厝（1846）、新北市板橋林本源宅（1853）、桃園大溪李騰芳宅（1865）、臺中神岡筱雲山莊（1866）、臺中霧峰林宅（1864-1899[41]）、臺中潭子摘星山莊（1871）、臺中社口林宅

[40] 李乾朗（2004）。《臺灣十大傳統民居——傳統宅第的歷史與建築風格》。臺中：晨星出版公司。

[41] 霧峰林宅起造興建確實年代李乾朗在《臺灣十大傳統民居》一書中並未註明，僅於第114頁提及「大花廳建築年代可能跟宮保第同時或稍晚，約在光緒16（1890）年前後。」以排序言之，其起造年代當在1866至1871年間。唯查維基百科網頁顯示：景薰樓於1864至1866年間，由林奠國開始建造，1867年完成第一落內外護龍、正身及景薰門樓；1883年林文鳳建造第二落正身與護龍；之後林文欽接續建築第三落正身與護龍，即後樓的部分，1899年完工。

（1875）、彰化永靖餘三館（1889）及屏東佳冬蕭宅（1860-1880 [42]）等。

伍、建築風水與格局

　　臺灣古時建屋、蓋廟，甚至營造城市都要堪輿，即俗稱看風水、相地理。堪輿出自漢代，研究天地之道。地理一詞，也指仰觀天文，俯察地形。中國最早有風水術，相傳起於晉朝《葬經》書中：「氣乘風則散，界水則止」，後人引申為「氣之來，以水導之；氣之止，以水界之；氣之聚，要藏風。」[43]因此，印證世界上的四大古文明，像埃及尼羅河、中國黃河、印度恆河，甚至美索不達米亞的幼發拉底及底格里斯兩河流域，都有河流。可見有水環繞，氣就出現；要使氣不散，就要有良好地理，才能聚氣、藏風，俗云「地靈人傑」，地有靈氣，人才輩出。這種想法並非迷信，事實上，地理、風水，真的會影響人文發展。特就與臺灣建築風水及格局相關的說法，列舉如下：

一、負陰抱陽的風水

　　古人建屋會顧及地形、地貌、方位、時辰及人的因素，認為千尺為勢，百尺為形，特別是山脈被視為龍，山的走向即是脈，所謂「來龍去脈」，有如人之血氣在體內運行。因為古人認為地球的岩石為骨，山為肉，而水流為血管，所以建築之前要「尋龍點穴」。山的天際線形狀有尖有圓，如像筆架，就象徵文運昌隆；如像馬鞍，就象徵天馬行空；如平兀像硯臺，則象徵文氣鼎盛。

　　山形或龍脈的象徵，也推廣到建築物的屋頂山牆，因此傳統建築的山牆有圓形（金）、長形（木）、波形（水）、尖形（火）及平形（土）等變化。建屋之前也要觀察地形，高大為「龍脈」；小丘為砂，稱為「水口砂」；山谷溪流為「血脈」；山水並存才有生命組合，山水相會之處即為陰陽相遇，六穴吉地。此時要採「負陰抱陽」的格局最佳，也就是建築物背部

[42] 屏東佳冬蕭宅起造興建確實年代李乾朗在《臺灣十大傳統民居》一書中亦未註明，僅於第187頁敘及：「今日蕭家的五進大宅規模，推斷應是日治時期才完全成形。」唯查維基百科網頁表示：蕭家請來唐山師傅負責興建，並全部採用中國的建材，從安平港轉運東港再分送到六根莊（今佳冬），自清咸豐10（1860）年開始，陸續興建了第二堂至第四堂，左右橫屋、染房、馬鹿廊部分，至光緒元（1875）年，又興建了第一堂屋及其左右橫屋，於光緒6（1880）年增建了第五堂，並將左右橫屋聯結成完整的防禦外牆。

[43] 李乾朗（1999）。《臺灣的古蹟》。臺北：交通部觀光局，初版，頁133。

要選有凹入的山勢，屋前要平坦，有如人穩坐龍椅，張開雙手，向前擁抱平坦開闊之地。像一般鄉村農宅，常見背靠山或環植竹林，即是負陰；宅前常鑿水塘或有小溪流過，即為抱陽。

總之，覓龍、察砂、觀水、點穴為風水的基本方法，目的是要讓房屋有山為屏、有水為鏡，讓住家平安，人丁興旺，家運昌隆。

二、計算大小尺度

傳統建築的尺度，兼具衡量距離及判斷吉凶兩種功能。當匠師建造房屋時，屋頂及樑架的高低尺寸運用所謂「納甲法」，八卦中的任一卦都管山川，所以堪輿師只要對照羅盤就可明瞭。其次，尺度還有尺寸運用步數來核算吉凶，一步等於4尺5寸，因此奇數的步為吉，偶數的步為凶，例如4尺5寸為吉，9尺為雙步，被視為凶，所以建屋的院子長寬尺寸不可用9尺。

此外，臺灣先民常利用「魯班尺」，又稱「丁蘭尺」、「文公尺」或「門公尺」[44]，尺上有財、病、理、義、官、劫、害、本等八個字的刻度，門的淨寬應合乎吉祥字。但吉祥字也有差異，例如臥室門合「官」字，象徵早生貴子；但大門合「官」，卻象徵官司纏身。

其實建築尺度說法很多，國史館臺灣文獻館臺灣文物大樓第三展示室[45]，認為運算方式有門公尺法、尺白寸白法、步法等三種。臺灣民間較常用的為門公尺法，其工具有魯班尺、門公尺及丁蘭尺等三種。魯班尺為基準尺，1尺合約29.7公分；門公尺為核對陽宅尺度吉凶，1尺約42.76公分，每1尺為8格，依序刻有財、病、理、義、官、劫、害、本等八字；丁蘭尺為核對陰宅（含神主牌）吉凶之工具，1尺分10格，長約38.1公分，依序刻有財、失、興、死、官、義、苦、旺、害、丁等十字，以示吉凶。

三、相地、格局與厭勝

1. 相地：就是堪輿，又有形家與理氣之分。前者又稱形法及山水，注重山川形勢，山區以山脈走向為主，平地以河川走向為主。後者又稱方位，是以太極、陰陽兩儀、左右前後四向及八卦為基礎，結合河圖、五行、九星、合數等，判斷建築坐向之優劣。臺灣中部大宅，大都坐

[44] 同上註，頁136-137。

[45] 參考自國史館臺灣文獻館臺灣文物大樓第三展示室展示內容。

北朝南，門朝東南，且外埕前有半圓形水池，及受此風水觀念影響。

2.格局：是指建築物的整體配置形式，農村與城鎮、廟宇與民宅的格局不盡相同。一座格局完整的大宅，其宅地大都位於中央偏後的基地上，宅第之前為磚石鋪的內埕，內埕之前的外埕為曬穀場，外埕外側的半月池具有防火、養魚、洗衣等功能，宅第背後為隆起山丘，與魚池前後呼應，使宅第氣勢連貫，左右為護龍，可做家禽、家畜棚舍。

3.厭勝：厭勝目的在於去凶避厄，臺灣早期墾拓開發時期，生活環境險惡，閩粵械鬥、瘟疫流傳，加以鬼神之說，因此避邪亦多，常見者有石敢當、石塔、鎮五營、照壁、刀劍屏、風獅爺、獅子啣劍、白虎鏡、八卦鏡及桃符等，今日民智大開，政府加強醫藥衛生及治安，都已揚棄，而成為民間收藏的藝術品。

陸、臺灣古蹟

根據《文化資產保存法》第三條規定，**古蹟、歷史建築、聚落**：指人類為生活需要所營建之具有歷史、文化價值之建造物及附屬設施群。第十四條又規定，古蹟依其主管機關區分為國定、直轄市定、縣（市）定三類，由各級主管機關審查指定後，辦理公告。未被指定為古蹟，但具有歷史價值者，得經直轄市、縣（市）主管機關審查登錄後，辦理公告，成為歷史建築或聚落。

民國71年5月《文化資產保存法》制定之初，係將古蹟區分為第一級、第二級、第三級三種，分別由內政部、省（市）政府民政廳（局）、縣（市）政府為其主管機關。民國86年4月第二次修法時，改依主管機關區分為國定、省（市）定、縣（市）定三類，分別由內政部、省（市）政府及縣（市）政府審查指定之。民國89年1月第三次修法時，配合精省政策而將省（市）定古蹟簡化為直轄市定古蹟；並在隨後修訂的施行細則中將原有省定古蹟「升格」為國定古蹟。

由於臺灣本島的城鎮發展由臺南（臺灣府城）、彰化鹿港及臺北（艋舺）開始，有一府二鹿三艋舺之謂，所以古蹟眾多。截至2013年3月，全國已公告有767處古蹟，其中國定古蹟就有90處、直轄市定385處、縣市定292處[46]。其詳細統計數字如**表8-2**：

[46] 維基百科。臺灣古蹟列表，https://zh.wikipedia.org/zh-tw/%E8%87%BA%E7%81%A3%E5%8F%A4%E8%B9%9F%E5%88%97%E8%A1%A8。

表8-2　臺灣各級古蹟數量一覽表

坐落轄區	小計	國定	直轄市定	縣市定
臺北市	151	12	139	0
基隆市	13	3	0	10
新北市	67	6	62	0
宜蘭縣	31	0	0	31
桃園市	14	1	0	13
新竹市	27	5	0	26
新竹縣	24	1	0	23
苗栗縣	10	1	0	9
臺中市	37	2	35	0
彰化縣	42	6	0	37
南投縣	15	1	0	14
雲林縣	19	2	0	17
嘉義市	14	1	0	13
嘉義縣	15	2	0	13
臺南市	131	22	109	0
高雄市	45	5	40	0
屏東縣	18	3	0	15
澎湖縣	26	8	0	18
臺東縣	2	2	0	0
花蓮縣	15	0	0	15
金門縣	44	8	0	36
連江縣	3	1	0	2
小計	767	90	385	292

資料來源：維基百科。臺灣古蹟列表，https://zh.wikipedia.org/zh-tw/%E8%87%BA%E7%81%A3%E5%8F%A4%E8%B9%9F%E5%88%97%E8%A1%A8。

　　茲將臺灣地區一級、二級古蹟及國定古蹟分別列舉如下：

一、1997年4月以前公告之一級古蹟

　　有臺北府城（北門、東門、南門、小南門）、紅毛城、基隆二沙灣砲臺（海門天險）、金廣福公館、彰化孔子廟、鹿港龍山寺、王得祿墓、臺南孔子廟、祀典武廟、五妃廟、大天后宮（寧靖王府邸）、臺灣城殘跡（安平古堡殘跡）、赤崁樓、二鯤鯓砲臺（億載金城）、鳳山縣舊城（北門、東門、南門）、澎湖天后宮、西嶼東臺、西嶼西臺、邱良功母節孝坊等二十處。

圖為1997年以前公告之20處一級古蹟之一「西嶼西臺」。

二、1997年4月以前公告之二級古蹟

有新莊廣福宮（三山國王廟）、板橋林本源園邸、淡水滬尾砲臺、淡水鄞山寺（汀州會館）、淡水理學堂大書院、基隆大武崙砲臺、大溪李騰芳古宅（李舉人古厝）、新竹進士第（鄭用錫宅第）、竹塹城迎曦門、鄭用錫墓、後龍鄭崇和墓、臺中霧峰林宅、臺中火車站、秀水馬興陳宅（益源大厝）、彰化市聖王廟、彰化市元清觀、和美道東書院、北港朝天宮、新港水仙宮、南鯤鯓代天府、臺南北極殿、臺南開元寺、臺南三山國王廟、臺南開基天后宮、臺灣府城隍廟、臺南兌悅門、臺南四草砲臺（鎮海城）、臺南地方法院、鳳山龍山寺、恆春古城、屏東霧臺魯凱族好茶舊社、下淡水溪鐵橋、澎湖媽宮古城、澎湖西嶼燈塔、金門水頭黃氏酉堂別業、金門瓊林蔡氏祠堂、金門朱子祠、金門陳禎墓、金門陳健墓、金門虛江嘯臥碣群、金門文臺寶塔、連江東犬燈塔等四十八處。

三、1997年4月以後公告之國定古蹟

有基隆市二沙灣砲臺、大武崙砲臺、槓子寮砲臺、臺北市臺灣總督府博物館、專賣局（菸酒公賣局）、總統府、監察院、行政院、臺北賓館、司法大廈、臺北府城門、嚴家淦故居、士林官邸、新北市淡水紅毛城、林本源

295

園邸、鄞山寺（汀州會館）、滬尾砲臺、理學堂大書院、廣福宮（三山國王廟）、桃園市大溪李騰芳古宅、新竹市進士第（鄭用錫宅第）、竹塹城迎曦門、鄭用錫墓、新竹州廳、新竹火車站、金廣福公館、苗栗縣鄭崇和墓、臺中火車站、霧峰林宅、南投縣八通關古道、彰化孔子廟、鹿港龍山寺、和美道東書院、彰化市元清觀、聖王廟、秀水馬興陳宅（益源大厝）、北港朝天宮、嘉義舊監獄、六腳鄉王得祿墓、新港水仙宮、臺南孔子廟、赤崁樓、二鯤鯓砲臺（億載金城）、祀典武廟、五妃廟、臺灣城殘蹟（安平古堡殘蹟）、臺南北極殿、臺南開元寺、臺南三山國王廟、四草砲臺（鎮海城）、大天后宮（寧靖王府邸）、開基天后宮、臺灣府城隍廟、兌悅門、臺南地方法院、原日軍臺灣步兵第二聯隊營舍、臺南火車站、原臺南州廳、熱蘭遮城城垣暨城內建築遺構、南鯤鯓代天府、原臺南水道、高雄市鳳山縣舊城、臺灣煉瓦會社打狗工場、鳳山龍山寺、美濃竹仔門電廠、屏東縣恆春古城、霧臺魯凱族好茶舊社、下淡水溪鐵橋、澎湖縣天后宮、西嶼西臺、媽宮古城、西嶼燈塔、西嶼東臺、湖西拱北砲臺、馬公風櫃尾荷蘭城堡、馬公金龜頭砲臺、金門縣瓊林蔡氏祠堂、陳禎墓、邱良功母節孝坊、文臺寶塔、水頭黃氏酉堂別業、陳健墓、金門朱子祠、虛江嘯臥碣群、連江縣東犬燈塔、雲林縣麥寮麥寮拱範宮。

四、臺灣古蹟之二十五最

臺灣最古老的建築物可能是原住民部落，但缺乏文獻考據，無法證實。茲將有文獻可稽之「最」者，羅列如下，供導遊解說，認識鄉土之參考[47]：

1. 臺灣最古老建築物是1624年荷蘭人建的熱蘭遮（Zeelandia）城，今臺南安平古堡，1630年完工後又增建外城，即今日所見的一堵高大厚實的磚牆。

2. 最早發現的史前考古遺址是臺北圓山遺址，由日本學者伊能嘉矩所發現。

3. 臺灣古建築中牆壁最厚的可能是淡水紅毛城，也就是西班牙於明崇禎15（1642）年所建的聖多明哥城（St. Domingo），後由荷蘭人改建，室內為半圓拱形屋頂，牆體厚達2公尺之石材與磚頭。

[47] 李乾朗（1999）。《臺灣的古蹟》。臺北：交通部觀光局，初版，頁147-160。按：原書並無「二十五最」之說，係經爬梳整理後冠之，期能方便閱讀，加深印象。

4. 臺灣最古老的孔子廟是臺南孔廟，為明鄭時期參軍陳永華在永曆19（1665）年所建，也是古蹟中皇帝匾額最多的廟。

5. 臺灣現存最古老的城池是高雄左營的鳳山區舊城，建於清乾隆53（1788）年，經道光年間整修，現仍保有北、東及南門。城壁使用珊瑚礁建材，城外護城壕仍然流著溪水。

6. 臺灣府城城門現仍保有甕牆的為臺南的大南門。臺南府城建於清雍正元（1723）年，目前所見為道光16年重修，築甕城加強防禦，並安砲六座，今所見之大南門為民國66年所修建，用鋼筋混凝土構造代替原木構城樓，包括有甕城（又稱外廓或月城）、城座與城樓等，分為內城（長方形部分）及外城（半月形部分），有兩道不對齊的門，是遵循風水之說的結果。大南門外還有一處陳列全臺最多的碑林。

7. 臺灣最高的石柱古蹟為花蓮瑞穗舞鶴村的掃叭遺址，高達6公尺餘，據考證為新石器時代之物，與卑南文化相近。

8. 臺灣長度最長的古蹟應屬橫越中央山脈的八通關古道，是清光緒元（1875）年欽差大臣沈葆楨為開山撫番而開闢，從南投竹山，溯陳有蘭溪至八通關，越過中央山脈抵達花蓮玉里，沿路碑碣甚多，包括「德遍山陬」碑、「萬年亨衢」、「化及蠻貊」及「開闢鴻荒」等碣。

9. 臺灣城門中仍可見到原始城門板的是臺北府北門，建於清光緒5至光緒10（1884）年才竣工。北門門樓採用碉堡式設計，只闢小洞，以防近代火砲。

10. 臺灣最巨大的官紳大宅是臺中霧峰林家宮保第，前後本來有五落，現保存完整的有四落，林家崛起於清咸豐年間，因組鄉勇助官軍平亂有功，族人林文察、林朝棟屢建戰功，乃建豪宅與庭園。

11. 臺灣現存年代最早的建築彩繪，為臺中神岡社口的林氏大夫第，這座四合院古色古香，內樑柱仍保有清同治與光緒年間彩繪，畫工細膩，話題以花鳥、人物為主，也有西洋鐘錶圖案，顯見當時西風東漸，上流社會已流行鐘錶。

12. 臺灣現存唯一廣東潮州式的寺廟是臺南三山國王廟，為潮州移民於清乾隆7（1742）年所建，外觀特殊，屋頂用灰色瓦片，牆體都塗白色，風格與閩南大異其趣。

13. 澎湖馬公的天后宮是文獻上考證最古老的寺廟，創建於明萬曆32

澎湖天后宮位於澎湖馬公市,供奉媽祖,是臺灣歷史最悠久的廟宇,原稱娘娘宮、天妃宮或媽宮,馬公市舊稱即由此而來,現在臺語裡「馬公」仍以「媽宮」稱之。

（1604）年,荷蘭人入侵澎湖時遭火燒毀,後經施琅重建,現為1917年大修之廟,木雕呈現潮州風格,色彩古樸。

14.臺灣唯一高於縣級的都城隍廟在新竹市,創建於清乾隆13（1748）年,現存廟宇於1924年大修,石雕都採自泉州惠安,雕工精美,前殿青石的石獅,曾被選入郵票圖案。

15.臺灣現存唯一節孝祠,位於彰化八卦山下,祠內供奉數百座大都是臺灣中部的節孝婦女牌位,建築古雅,寧靜安詳。

16.臺灣至今保存完好,不是來自廣東,而是來自福建汀洲的客家寺廟,創建於清道光初年的淡水定光佛寺,這座額題鄞山寺的客家廟供奉神像為宋代定光佛。

17.臺灣寺廟石雕龍柱大都一柱一龍,但現存臺北陳德星堂是最早採用一柱雙龍的祠廟,始建於清末光緒年間,1912年遷移現址。

18.臺灣現存的六角形鐘鼓樓是臺北艋舺龍山寺,創建時並無鐘鼓樓,是1919年重建時才由福州王順益設計建造三重簷的六角形鐘鼓樓,也是臺灣首見且唯一的銅鑄龍柱。

19.臺灣現存最古老的教堂為屏東萬金天主堂,原創建於清咸豐年間,為同治8（1869）年由來自菲律賓的良方濟神父督建重修,外觀中西合

璧,屋頂有臺灣建築山牆之造型,教堂內部亦有楹聯,甚具臺灣天主教發展史的價值。

20.臺灣最早西式教育學堂為加拿大基督教長老教會傳教士馬偕在清光緒8(1882)年於淡水所建的牛津理學堂。當時是由加拿大牛津郡信徒捐款而建,故取名Oxford College,招收漢人及平埔族學生,培養本地傳教士,這座紅磚購自廈門,造型有臺灣風格,屋頂上有類似佛塔的裝飾。

21.臺灣現存最古的洋樓是高雄港哨船頭山丘上前清打狗英國領事館,創建於清同治5(1866)年,以紅磚建造,四周有半圓拱廊,十足英國風格。後來英國又於淡水紅毛城內建立一座同樣的紅磚英式洋樓,也保存良好,南北輝映。

22.臺灣最古老的鐵路隧道,是臺灣巡撫劉銘傳於清光緒14(1888)年動工,施工兩年竣工,全長235公尺的基隆獅球嶺隧道。隧道內使用石拱與磚拱,南洞口還有劉銘傳的題額「曠宇天開」。

23.臺灣僅存的接官亭在臺南市,這種建築只有牌樓,古時作為接送官員來臺的碼頭標誌,建於清乾隆4(1739)年。原先在臺北府城靠淡水河邊碼頭也有一座,惜已被拆除。

24.臺灣碩果僅存,也較完整的日本神社,被指定為古蹟者只有桃園神社,建於1938年,全部以阿里山優質檜木建成,造型古雅,略有唐朝建築風格。

25.臺灣現存規模最大、最完整的中國古庭園,應是板橋林本源園林,也稱為板橋林家花園,主人林家是清末臺灣首富,先經商致富,後轉入大地主,從清道光年間陸續興建,迄光緒14(1888)年完工,景點包括方鑑齋、來青閣、橫虹臥月、觀稼樓及月波水榭等,美不勝收。

Chapter 9

運輸文化觀光

 ## 第一節　概說

　　人類食、衣、住、行等的總體現象是文化，這是對文化很基底的定義。孫中山先生也以食、衣、住、行為基礎去論述民生主義，並以交通為實業之母來勾勒實業計畫，可見「行」、「交通」或「運輸」是人類生活文化的一部分，而安全輸送旅客到各自規劃的目的地，又安全的回到家，甚至體驗一趟特別的「移動」方式，更是觀光非常重要的服務項目。規劃讓觀光客體驗或享受各種不同的「行」、「交通」或「運輸」的移動方式，便自然地成為文化觀光重要的一環。

壹、從「步行」到「太空旅行」

　　「移動」方式或說交通、運輸的文化，儼然已經隨著人類生活在進步，如果說人類的歷史就是人類移動方式與技術的一部發展史，應該一點也不為過。因為人類從最原始的「步行」到正在企圖夢想成真的「太空旅行」，其間人類努力地運用人力、獸力、石油、電力，甚至核能、太陽能等動力；經歷著無數次人力車、蒸汽機、火車、汽車、滑翔翼、熱氣球、飛機、噴射機、竹筏、帆船、輪船、潛水艇等發明的工具；嘗試著陸地、水域、空域所謂「三D立體」空間的不斷實驗，終於讓「運輸文化」於焉粲然大備矣。

　　人類社會如此，對其他生物如蜜蜂、螞蟻、大象、獅子、昆蟲或鳥禽等，不管是天上飛的、地上走的、山上爬的、水裡游的或地下鑽的生物社會，為了各自生活、生存與生命，不也都是如此重視「移動」的方法與速度嗎？人類由於受到生存環境的「地理」因素影響，或平地、或丘陵、或高山、或濱海、或島嶼，每每會隨著「歷史」時間的進化，以及「人類」智慧的改良，為了謀生存、通有無，會有不同的交通工具或方式去適應，而有了多采多姿的運輸文化，成為吾人在觀光或旅遊之前，最常被規劃、期待去體驗的行程內容，也是政府推動觀光發展政策值得留意去開發的重要選項之一。

　　每當吾人對遠行的朋友獻上一句「一路順風」時，除了寓意著誠摯祝福旅途平安之外，也代表著旅人正要快樂享受一趟人類在運輸文化的智慧與創意，這智慧已然成為未來旅遊產業市場探求如何讓世界距離更縮短，讓人們更親近而瞭解之際，於是「行」、「交通」或「運輸」文化等同意語的觀光

發展研究，已逐漸被大家重視。為求一致與敘述方便，本書將之整合為「運輸文化」，並為章名。

貳、研究運輸文化的必要性

觀光雖然有很多屬性，世界各國有隸屬文化部門的、有隸屬經濟部門的，但卻有很多國家將觀光主管機關隸屬於交通部門，例如我國無論是目前交通部觀光局，或行政院組織改造的交通及建設部觀光署，命定的都將「觀光」隸屬於「交通」部門[1]。這應該或許多少受到觀光（tourism）的字根 "tour" 本意是「轆轤」的影響，因為中外學者常以「從日常生活熟悉的住家到某個目的地，去完成某項有目的的行為，再回到原來住家」，來解釋觀光一詞，而這個具有目的地的行為，無論是探親、訪友、經商、學術、教育、公務、考察或旅行等，此一簡單定義實已強烈的隱含有：「運輸」是人類為達成以上生活目的或任務的重要工具。

工欲善其事，必先利其器，騎單車自然比徒步快；開車當然又比騎單車更快；其他還有游泳、划船、搭輪船等等；或是天上飛的熱氣球、滑翔翼、飛機、火箭，雖然都有速度、高度、效率與舒適等的科學研究層面上的技術問題，但我們要研究的卻是如何藉著琳瑯滿目的運輸工具，讓旅客們認識它、喜歡它、體驗它，因而愛上它，創造更廣大的觀光商機。例如飛行在舊金山納帕（Napa）酒鄉及土耳其卡帕多其亞（Cappadocia）高原上的五彩熱氣球、臺北貓空纜車、搭一趟德國漢堡（Harmburg）開進大輪船的火車到丹麥、埃及（Egypt）尼羅（Nile）河的遊輪，還有必須藉助六種交通工具才能完成日本黑部立山之旅，觀賞到陡峭雪壁的行程，都會因不同的運輸文化的體驗，讓遊客們驚呼連連，讚聲不已，而回味無窮。

參、運輸文化觀光的內容與分類

人類為萬物之靈，能夠發揮「人定勝天」的智慧，來適應不同的惡劣地形、地質與天候的無常與萬變，創造或發明出各種適應陸、海、空「三D」立體發展的運輸方式，去完成某項有目的的行為，再回到原來住家，這雖是

[1] 國家發展委員會。行政院組織改造，https://www.ndc.gov.tw/Content_List.aspx?n=B2A19E946103A4B9。

人類為生活、生存的移動目的，但卻是今後發展觀光不能忽視的重要旅遊資產或市場。

總的來說，運輸文化會因人、因時、因地，以及動力的不同而大異其趣，大致可以依循新興觀光休閒產業的「三D」立體發展[2]，整理歸納為陸域、水（海）域及空域等三大類，列如**表9-1**。

由**表9-1**可知，雖說人定勝天，但整理之後仍發現空域的獸力及蒸汽，以及水域的獸力及電力運輸方式似乎仍然付之闕如，或可請教旅遊玩家幫忙填補。為方便介紹，本章計畫以**表9-1**上所列的三大類運輸文化觀光內容作為主題，依序舉述。

表9-1　運輸文化觀光內容一覽表

動力＼種類	陸域	水（海）域	空域
人力	遠足、健走、慢跑、登山、滑雪、挑夫、溯溪、攀岩、獨輪車、自行車、三輪車	游泳、潛水、衝浪、划龍舟、獨木舟、腳踏船、溯溪、竹筏、泛舟（漂流）、舢舨	滑翔翼、降落傘、高空彈跳、流籠
獸力	騎牛、騎馬、騎驢、騎駱駝、馬車、牛車、雪橇	--	傳信鴿
火力（蒸汽）	蒸汽火車	蒸汽輪船	熱氣球
石油（引擎）	火車、汽車、BRT、雙層巴士、機車、休旅車、大卡車、貨櫃車、嘟嘟車、吉普車	輪船、郵輪、遊艇、漁船、水上摩托車、Ferry、水路兩棲車（鴨子車）、潛水艇	輕型航空器、直升機、飛機、噴射機、破冰船
電力	捷運、高速鐵路（動車）、電氣化火車、Cable Car	--	升降梯、手扶電梯、摩天飛輪、空中纜車
其他	太陽能汽車	風帆船、核能潛艇	太空船、火箭

資料來源：本表按太陽能、核能、火力、風力，以及將種類少者列入其他動力加以分類整理。

[2] 楊正寬（2015）。《觀光行政與法規》。臺北：揚智文化事業出版公司，精華版第八版，頁192-193。

第二節　陸域運輸文化觀光

　　陸地是人類重要生存活動場所，從史前時代的人類狩獵、農耕活動，以每小時約3至5公里的徒步本能開始，發展到今天動輒200、300公里的高速鐵路，這中間經過漫長的人力、風力、獸力、蒸汽、石油及電氣化等不同動力的歷史發展洪流，加上人類為了適應各地自然環境因素，包括地形、地質、氣候等因素影響，也就發展出形形色色的交通工具，形塑出林林總總的運輸文化。大要言之，依其運輸動力的發展歷程，可列舉如下：

壹、人力的陸域運輸

一、走路是最好的養生運動

　　人力，是指運用人類最原始的本能，依賴自己體力或藉助簡單器材，來達成移動的方式或技能，可說是目前普遍盛行的最傳統的、最原始的，也是最健康的、最時髦的養生休閒運動，如徒步、遠足、健走、慢跑、登山、滑雪、挑夫、拉竿、抬轎、溯溪、攀岩、獨輪車、人力車、自行車等，特別是時下配合高齡化社會的來臨，養生專家常以「每日萬步走，疾病遠離我」來鼓勵人們養成健走的習慣。

　　走路一般依速度又可以分為踱步、慢走、快走、健走、慢跑、快跑、馬拉松賽跑等。馬拉松（marathon）是一項考驗體能耐力的長跑運動，現在規定的長度是42公里195公尺或26英里385碼。全世界每年舉行的馬拉松比賽已超過八百次，大型的賽事通常有數以萬計的參與者，多數人以健身休閒為目的。馬拉松傳說首次被記載於公元1世紀時的普魯塔克的雜文 "On the Glory of Athens"。

　　在第一屆現代奧林匹克運動會中設立馬拉松比賽的想法，來自於法國歷史學家米歇爾‧布萊爾（Michel Bréal）。這個想法得到了現代奧林匹克創始人古柏汀男爵（Le Baron Pierre de Coubertin, 1863-1937）的大力支持，希臘人斯皮里頓‧路易斯（Σπυρίδων "Σπύρος" Λούης）以2小時58分50秒贏得了第一屆奧運會馬拉松比賽的冠軍。女子馬拉松被列入正式比賽項目是在洛杉磯的1984年夏季奧運會。美國的瓊‧本諾伊特（Joan Benoit）贏得了比賽，

成為現代奧運會中第一個女子馬拉松冠軍。她的時間是2小時24分52秒。[3]

二、轎子是尊貴的運輸工具

轎子是給新娘、皇帝及神明等為了完成任務而移動之用的運輸工具，只有尊貴人物或神明才可以享受，所以在步行時代，「轎子」是尊貴的運輸工具。一般分為下列三種：

1. 花轎：花轎原名輿，也叫喜轎或彩轎。是傳統中式古婚禮上使用的特殊移動方式。一般裝飾華麗，以紅色來顯示喜慶吉利，因此俗稱大紅花轎。古時由於交通不發達，婚姻嫁娶，均以轎代步，一是顯得隆重氣派，二是表示熱鬧喜慶。花轎是竹或木編組構成，外邊覆以紅色綢緞做成的轎衣，在四周用彩線繡出百年好合、龍鳳呈祥、花好月圓、雙燕齊飛等喜慶圖案後，套上長木挑桿即成。抬花轎者一般為4人，也有8人的，轎前轎後各半，並配有對彩旗、對嗩吶、對銅鑼、對高燈等隨轎而行。

2. 龍轎：是古時供皇帝使用的轎子。最早見於北宋，宋高宗趙構南渡臨安（今杭州）時，廢除乘轎的有關禁令，自此轎子發展到了民間，成為人們的代步工具並日益普及。南宋孝宗皇帝為皇后製造了一種龍肩輿，上面裝飾着四條走龍，用朱紅漆的藤子編成坐椅、踏子和門窗，內有紅羅茵褥、軟屏夾幔，外有圍幛和門簾、窗簾，是最早的彩輿。[4]

3. 神轎：是指目前民間迎神賽會，通常會將供奉在廟內的神明請出來遶境進香，神威廣被，讓各方信徒膜拜，這種讓神明坐的轎子就稱作神轎。為了對神明表示恭敬，這些神轎也都製作得非常精美，甚至有龍轎的架式。但也有一種竹或木做的簡單型轎子，提供神明法會時乩童們作法時使用，稱為**撐轎**。

3　維基百科。馬拉松，https://zh.wikipedia.org/wiki/%E9%A9%AC%E6%8B%89%E6%9D%BE。又另外還有所謂「超級馬拉松」（Ultramarathon，簡稱超馬），是距離超過42公里的長跑比賽或耐力賽。超級馬拉松自1980年代興起，知名賽事如1983年起的斯巴達超馬（Spartathlon）、撒哈拉超馬（Marathon des Sables）等，這些均已有三十多年歷史。

4　中文百科在線。花轎，http://www.zwbk.org/zh-tw/Lemma_Show/165442.aspx。按：最早記載見司馬遷的《史記》，說明早在西漢時期就已經有轎子了。晉六朝盛行肩輿，即用人抬的轎子，到後唐五代，始有轎之名。

「大甲媽祖遶境進香活動」為臺中大甲鎮瀾宮於每年農曆3月間舉行的
9天8夜民俗節慶活動，大甲媽出巡會依序遶境，終點多在嘉義新港奉
天宮，於2008年7月4日被指定為「國家重要無形文化活動資產」。

三、輪子的發明

　　人類的老祖先在五千年前就已經發明輪子，而為了適應不同移動需求，
陸續設計出手推車、人力車、馬車等交通工具。黃帝大戰蚩尤所用的指南
車，就是人類早期的一大智慧。另外，獨輪車、拖板車、自行車及人力三輪
車等，則是人類設計使用於各種載人或送貨的車輛，以人力踩踏完成運輸任
務。很多觀光地區如日本京都、馬來西亞的麻六甲等街頭，都有類似復古人
力車載送觀光客，車伕不但穿著可愛的傳統古裝，還會充當導遊講解景點特
色。在東南亞及大陸，經常在街頭還會看到人力板車，供人使喚運送貨物。
機場、港口的行李推車，不但是旅客們得力助手，更是廠商廣告的最愛。

　　另外，輪子的發明，也不全然就都是稱為車子，比如行李箱、溜冰鞋或
輪椅，稱箱、稱鞋、稱椅，雖然都不稱車，但也是在幫助人們生活上完成某
些「移動任務」，功不可沒。

新疆烏魯木齊的三輪小客貨兩用車。

四、U-Bike公共自行車

　　臺灣自行車的發展有目共睹，到處闢建了自行車道，還有很方便取用的U-Bike公共自行車，不但優化了低碳城市，而且讓國民更健康。交通部觀光局也在民國104年底在東北角國家風景區管理處，舉行「自行車環島1號線」啟用典禮，在總長968公里的自行車專屬車道上設置一百二十二處補給站，建構出自行車主幹的綠色路網，推廣低碳運輸目標的重要工具，只要沿著「自行車環島1號線」專屬標誌標線騎乘，一個人也能順利完成自行車環島壯舉[5]。考量有些民眾無法一次騎乘9天環島，交通部還特別規劃十一處兩鐵（鐵路＋鐵馬）轉運站，例如松山車站等，讓騎士能以分段騎乘的方式完成全島旅程。另為服務車友，臺鐵也增開兩鐵運送班次，縮短人車共乘的行旅時間。臺灣到103年止，全臺自行車路線已達4,486公里，可繞臺灣將近四圈。

五、臺灣的古道

　　提起古道，常會令人想起元朝馬致遠的「古道、西風、瘦馬，斷腸人在天涯……」那種荒煙、蒼涼、淒美，如詩、如畫的景色，引人入勝。如果說臺灣的歷史是寫在荒煙的古道上，應該一點也不為過。因為有了古道，先民

[5]　中央通訊社，民國104年12月30日，「自行車環島1號線啟用，鐵馬環臺更快活」。

才能奉獻篳路藍縷的拓荒精神,讓前山、後山打成一片;讓一府、二鹿、三艋舺榮景成真。所以古道扮演著交通動脈及文化血管的重要角色,具有政治的、經濟的、文化的三大功能。

黃炫星認為古道的肇端有四:首先由原住民踏出了遷移路線,再由漢人踏查拓荒路線,繼由清廷開山撫蕃,以及日本警察理蕃治山的結果[6]。經過他的調查,臺灣的古道有三十三條,分布如下:

1.北部:有淡蘭古道、北宜山道、福巴越嶺道、桶後越嶺道、哈盆越嶺道、角板山古道、匹亞南山道、比亞豪山道、司馬庫斯山道、龜崙嶺古道、鹿場連越嶺道等十一條古道。
2.中部:有北坑溪道路、大甲溪道路、合歡越嶺道、能高越嶺道、八幡崎越嶺道、水沙連山道、郡大溪山道、丹大越嶺道、八通關古道、八通關越嶺道等十條古道。
3.南部:有玉山山道、鐵線橋古道、關山越嶺道、內本鹿越嶺道、知本越嶺道、卑南道路、浸水營山道等七條古道。
4.東部:有蘇花道路、磯崎越嶺道、奇美古道、安通越嶺道、北絲關越嶺道等五條古道。

貳、獸力的陸域運輸

一、英國的有軌馬車

牛、馬、驢、狗及駱駝等動物,人類一方面養來作為食物或寵物,另一方面又是人類的運輸、作戰或耕作的原始動力來源。牛和馬都能拉車、耕田;好馬又稱「良駒」,路遙知馬力,「伯樂」與「千里馬」,都是熟悉的典故;驢和駱駝可騎乘又可馱重物;狗可在雪地拉雪橇,這些都是先民很好的動力來源與朋友。歷史上最早的鐵路出現在還沒有蒸汽火車的英國,是一種為了運送煤礦而設計的「有軌馬車」,也就是在路上鋪設了兩條平行的木軌,運用馬匹拉煤,直到18世紀末,蒸汽火車發明,才徹底改變了世界的交通與運輸文化。

[6] 黃炫星(1991)。《臺灣的古道》。臺中:臺灣省政府新聞處,初版,頁15-60。

二、臺灣的水牛精神

牛一直是人類早期的經濟夥伴，在西藏高海拔的犛牛如此，臺灣也是如此。臺灣的牛一般可分水牛和黃牛兩種，除了拉車之外，水牛也是還沒農業機械化之前，先民移墾臺灣，賴以耕作農田的動力來源，很多臺灣人至今不敢吃牛肉，除了有些人是基於信仰吃素原因之外，主要就是長輩們交代要心懷感恩，不能恩將仇報吃牛肉，甚至用詼諧的「偷換牛皮」[7]有趣傳說，來美化水牛憨厚、吃苦耐勞、勤奮耕田的精神。而水牛精神或硬頸精神也就成為肯定臺灣人不怕苦、不服輸的形容詞。

三、雲貴高原的茶馬古道

大部分人們豢養獸類，另一目的是作為交通工具，代替人力來騎乘。因此騎馬、騎牛、騎驢、騎駱駝等，就成為塞外大漠或高原的商旅最佳伙伴，「茶馬古道」就是典型的代表。走一趟茶馬古道，就能感受「茶」與「馬」為何會交融在一起了，而且是可與「絲綢之路」相媲美的中國古代商業路網。

茶馬古道位在中國西南部的橫斷山區與青藏高原之間，起自中國四川省的成都、雅安，雲南省的昆明、思茅等地，終點為西藏自治區的拉薩，以及東南亞等地。路網遍布四川省、雲南省、貴州省和西藏自治區，橫跨長江（金沙江）、瀾滄江、怒江及雅魯藏布江等四大流域，為中國西南地區各民族間互通有無，進行經濟、文化交流的紐帶。根據文獻記載，茶馬古道大約形成在西漢時期，其形成與中國茶文化的發展及傳播有密不可分的關係。另有一說，茶馬古道是中國軍隊對馬的需求和西藏對茶的愛好，在11世紀時所形成的跨越青藏高原的貿易路線，並延續到1950年代為止[8]。

7　傳說水牛是荷蘭人在荷據時期自印尼引進臺灣，提供給臺灣人（西拉雅人）耕作之用。這種水牛比較魁偉高大，生長在赤道，很怕熱，酷愛泡水，有一次天氣很熱，看到溪流，隨即脫下美麗的外套放在岸邊，跳入水中泡澡，這時有一頭當地土產牛路過，就將它偷換，留下牠自己又小、又黑、又髒、又不美麗的外套在岸邊，換上水牛又大、又美麗的金黃色外套就溜走。水牛上岸後看不到自己的外套很不高興，但卻也只能穿著這件不合身的緊身黑色外套離去。後來有一天在路上偷外套的牛被撞見了，水牛一直追趕著偷牠外套的牛，要要回自己那件美麗的金黃色外套，於是一邊沿路追趕一邊大聲呼喊「換」，而這頭穿著偷來金黃色外套的牛，就一邊跑給水牛追，一邊回喊「不要」。所以現在大家聽到水牛的叫聲是「換」，黃牛的叫聲是「不要」（請注意，「換」與「不要」必須用正宗閩南語發音）。因為黃牛穿著太大件的黃外套，所以現在看到黃牛頸部下的贅肉特別大片，水牛頸部則特別緊身；更有趣的是，現在這兩種牛已經由名詞轉而變成形容詞了，例如凡是勤奮、耐勞、辛苦的就被稱為有「水牛精神」；而生性比較投機、耍賴的騙子常被稱為「黃牛」，或許就是這個傳說的緣故吧！

8　維基百科。茶馬古道，https://zh.wikipedia.org/zh-tw/茶馬古道。

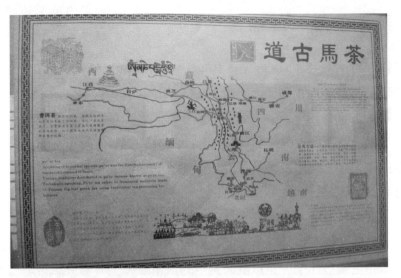

茶馬古道是與「絲綢之路」相媲美的中國古代商業路網，位處於中國西南部的橫斷山區與青藏高原之間。

四、歐亞北部絲綢之路

絲綢之路，簡稱為絲路，此詞最早來自於德國地理學家費迪南男爵於1877年出版的一套五卷本的地圖集。**絲綢之路**通常是指歐亞北部的商路，與南方的茶馬古道形成對比，西漢時張騫以長安為起點，經關中平原、河西走廊、塔里木盆地，到錫爾河與烏滸河之間的中亞河地區、大伊朗。因為由這條路西運的貨物中以絲綢製品的影響最大，故得此名。其基本走向定於兩漢時期，包括南道、中道、北道三條路線。但實際上，絲綢之路並非是一條「路」，而是一個穿越山川沙漠且沒有標識的道路網絡，並且絲綢也只是貨物中的大宗，所以這條道路也就被稱為陸路絲綢之路，2014年6月22日，在杜哈舉行的第三十八屆世界遺產委員會會議上，絲綢之路同京杭大運河一起，被聯合國教科文組織列為世界文化遺產，全稱是「絲綢之路：長安—天山廊道的路網」（Silk Roads: the Routes Network of Chang'an-Tianshan Corridor）[9]。

9 維基百科。絲綢之路，https://zh.wikipedia.org/zh-tw/絲綢之路。按：該項遺產是由中國與哈薩克、吉爾吉斯、塔吉克、烏茲別克、土庫曼五國達成協議，聯合申遺，沿線共有三十三處景點，相當值得旅遊界開發。

參、蒸汽的陸域運輸

自從英國人瓦特（James von Breda Watt, 1736-1819）在1765年發明了蒸汽機帶動工業革後；英國人史蒂芬生（George Stephenson, 1803-1859）在1814年將蒸汽機裝在車輪上，發明了第一部蒸汽火車，從此開啟世界鐵路運輸文化，以及興起鐵道觀光的新頁。

相信極大多數的鐵道迷們最嚮往與期待的事，莫過於能夠搭乘著得以重溫昔日兒時陪著媽媽回外婆家的蒸汽火車，看著他那奔馳在一望無際的青山綠水及田野間，在長長鐵枝仔路[10]上拉著一縷長煙緩緩蠕動的蒸汽火車；看著沖上天際的濃煙，以及從火車屁股奔放出來那漫天亂飛的雪白水蒸汽；聽著從火車頭上鳴放出來，足以劃破長空的汽笛聲，尤其當火車帶著濃煙穿過山洞之後，人人都變成了包黑子，大家沒有怨氣，卻帶來一片歡樂的喜氣，一邊又高唱「火車快飛」[11]的兒歌，這可能是鐵道迷們追求記憶中的典範之旅吧！

肆、石油的陸域運輸

原始人類沒有車輛代步，只有靠人力和獸力，如果要搬移重物或行往遠方，很不方便。但自從人類發明了圓形的東西之後，滾動起來就省力多了，於是從原木發展出輪子，又進一步有了人力或獸力車子出現。

石油，包括汽油、柴油或煤氣，以及配合環保研發的生質汽油及酒精。1885年，德國人戴姆勒和朋馳發明了汽油引擎之後，裝置起來快捷又便利，於是各種石油引擎的車輛成為交通工具的新寵兒。特別是利用汽油引擎高性能追求速度，使得不同車輛在觀光旅遊活動上發揮極大功效，諸如公共汽車、BRT（快捷巴士）、雙層巴士、計程車、遊覽車、機車、休旅車、嘟嘟車、吉普車等，觀光旅客及旅遊業者莫不倚之甚深。其他如大卡車、貨櫃車、砂石車、戰車、工程車等更是國防、經濟上的重要移動工具，有其一定的運輸文化價值。

然而石油能源的運輸，也有面臨被冠以環境汙染的罪魁禍首，而被大聲

[10] 即閩南語的鐵路。

[11] 記憶中的全部歌詞似是「火車快飛，火車快飛，穿過高山，越過小溪，不知跑了幾百里。快到家裡，快到家裡，外婆看見真歡喜！」

很多觀光旅遊景點都配備有電動遊園車、摩托車加掛客車等供遊客使用。

撻伐的隱憂,成為運輸文化被拿來政治炒作的無奈議題,尤其是世界上各產油國家操弄石油市場油價,加上石油能源日益枯竭,讓依賴石油的國家,不得不更努力尋求替代能源,因此將來的運輸文化勢必又將全面改寫。

伍、電力的陸域運輸

為防範石油枯竭與顧及環境保護,人類開始思考更快捷與少排放污染的電力交通工具,於是將蒸汽火車電氣化,將穿梭都會的巴士(Bus)改為大量移動乘客的捷運,將鐵路以電力高速化、磁浮化,讓乘載量激增、里程大為延長、速度更為便捷、時間更加縮短。「電力」運輸塑造「低碳」環境,已然成為人類不分彼此的共同努力目標。

油電兩用汽車已經悄悄應運而生,電瓶車是未來低碳能源的理想,但仍然難逃廢止「核能發電」的魔咒,為了解決廢核議題,開發生質能源、太陽能等替代能源,又是人類未來的掙扎與挑戰,甚至於成為政治籌碼。可憐的是吶喊「我反對核能之後」,後續的政策在那裡?特別是臺灣目前再生能源只占整體能源的3%而已,而先進國家支持減少核電,再生能源都占高達10%以上[12]。如何將高碳污染的石油動力交通工具,改變為電力或低碳能源,並推廣「步行」、「自行車代步」與「發展大眾運輸」成為當前不得已,唯一可以減緩空氣污染的緩兵之計,也是人類在運輸文化議題上,值得鼓勵發展的低碳能源運輸,是目前世界各國都有共識的做法。

[12] 彭慧明(2015年9月5日)。〈張忠謀:臺灣氛圍「喜歡就民主,不喜歡就民粹」〉。《聯合報》財經網。

陸、鐵道文化之旅

　　「鐵道旅遊」並非是「鐵道迷」的專利；「鐵道文化」也並非止於享受鐵路的「交通設施」，應該包括鐵道以外周邊景點的自然生態與人文風情的感覺。

　　在臺灣鐵路全面環島電氣化之後，蒸汽火車已經變成為鐵道迷的懷念與最愛，臺灣鐵路管理局陸續推出太魯閣號、普悠馬號等兼具觀光的、舒適的、快速的列車，取代舊有的復興號、莒光號、自強號。其他如臺灣在古早開發時期運煤用留下來的瑞芳、菁桐線，運送木材用的二水、車埕線與阿里山高山森林鐵路線，及其鐵路沿線散發出來，充滿古樸風味的老舊車站與老街，如瑞芳、九份、菁桐、集集、水里、車埕、竹崎、奮起湖等，都早已經成為國內外鐵道迷們瘋狂追逐的最愛了。

　　其實鐵道旅遊文化正在世界各地興起，高檔的蘇格蘭皇家列車（The Royal Scotsman）、威尼斯辛普朗東方快車（Simplon Orient Express）、亞洲東方快車（Eastern Oriental Express）、印度豪華皇宮列車（Palace on Wheels）、澳洲印度太平洋（Indian Pacific）列車、南非「非洲之傲」列車（Rovos Rail）、南非藍色列車（Blue Train）、墨西哥Sierra Madre快車、瑞

臺灣鐵路全面環島電氣化之後，為保留鐵道文化各地可說是不遺餘力。

士冰河列車（Glacier Express）及加拿大人號（VIA Rail Canada）列車，是網路號稱全球鐵道迷們追逐體驗的世界十大頂級豪華列車（World's Ten Best Luxurious Trains）。

其他像美國舊金山的Cable Car，是很具有觀光價值的地下電纜車，造訪舊金山的觀光遊客都一定會去體驗的交通工具。還有海南島海口到廣西北海、義大利本土到西西里島、德國漢堡到丹麥，搭火車上輪船，船到火車也到，包山包海，看山看海，是很不錯的旅遊體驗，值得旅遊業者重視與推廣，作為滿足旅客們「不虛此行」的另類振奮。

19世紀末到20世紀是世界鐵路史上的黃金時代，世界上最早一條鐵路，是在1830年由英國利物浦（Liverpool）到曼徹斯特（Manchester），長度31英里的鐵路，當時平均行駛時速14英里，證明蒸汽火車確實比馬車快速而載貨又多。在這個蒸汽火車發明的古老國度裡，到現在還保存著不少蒸汽火車路線，提供人們回味19世搭那機車頭吐著白煙的燒煤列車。技術傳入美國後，方便白人西移，揭開美國西部拓展的新頁。從此，火車使人類陸上交通起了革命性變化，成為現代文明社會的重要樞紐。

臺灣鐵路早在首任巡撫劉銘傳於清光緒13（1887）年就建築，依循丁日昌的倡議，於17（1891）年完工通車的基隆到臺北段鐵路，全長28.8公里；嗣又於光緒14（1888）年繼續建築，光緒19（1893）年完工通車的臺北到新竹段鐵路，全長78.1公里[13]，軌距1,067公分，屬於窄軌距，雖短短一段卻是臺灣及整個中國最早有鐵路的省分，目前停在國立臺灣博物館廣場一角的蒸汽火車「騰雲號」火車頭就是其始祖。

火車的規模大小常以軌距來衡量，所謂**軌距**，是指鐵路軌道的寬度，世界上的鐵路軌距一般可分三類[14]：

1. 標準軌距：1,435公分，又稱國際軌距。如臺北高運量捷運系統、臺灣高鐵等屬之。
2. 寬軌：軌距大於標準軌距1,435公分者即稱之。如俄羅斯1,524公分、西班牙1,674公分等屬之。
3. 窄軌：軌距小於標準軌距1,435公分者即稱之，以1,076公分和762公分兩種最為普遍。如臺鐵1,076公分、阿里山森林鐵路762公分。

[13] 交通部臺灣鐵路管理局網頁，http://www.railway.gov.tw/tw/index.html。
[14] 同上註。

以柴油引擎為動力的火車約在1960年代以後取代了蒸汽火車,而在環保的趨勢下,再發展成電氣化。電氣化火車重量輕、速度快、污染少、噪音小,為20世紀最主要的火車。除了電氣化之外,火車的進展更逐漸地下化,也就是地下鐵,火車奔馳在地底下可以避免地上噪音及交通阻塞。

柒、公路

一、適合「微旅行」的公路運輸

比起鐵路,公路算是較靈活、便捷、可及性高的運輸方式。自從人類發明了輪子之後,在公路上行駛的運輸工具,從獨輪車、二輪的自行車、平衡代步車、人力拉車、摩托車,三輪車,到四輪的牛車、馬車、小轎車、計程車、越野車、露營車、小貨車,甚至六輪、八輪、十輪、十二輪不等的大客車、遊覽車、雙節公車、大貨車、貨櫃車、砂石車、油罐車等;還有在公路上鋪設軌道的運輸工具,如電車、輕軌電車、捷運、BRT及舊金山的Cable Car等,都隨著運輸目的與功能,甚至為了發展觀光而保留下來供遊客體驗,可說是目不暇給。

公路旅行很適合遊興相投的三五好友**微旅行**[15],尤其目前家庭汽車擁有率日增,很適合家庭旅遊。特別是在假日,車子一開,把全家大小平常各忙各的疏遠距離全都拉近了,有說有笑地選擇自己喜歡去的旅遊景點、喜歡吃的地方美食、喜歡玩的遊憩體驗,徜徉在大自然的懷抱中,培養另類家庭倫理,這種靠著公路的微旅行,的確是值得安排體驗的人生一大賞心悅事。

二、充滿文史氣息的美國66號公路

美國66號公路,又稱66號美國國道(US Route 66),是美國歷史上主要開拓西部的交通要道,也是美國最早的幾條公路之一。始建於1926年11月,由芝加哥一路連貫到洛杉磯。途經伊利諾州、密蘇里州、堪薩斯州、奧克拉荷馬州、德克薩斯州、新墨西哥州、亞利桑那州以及加利福尼亞州,全長約3,939公里。在州際公路興起之後重要性逐漸被取代,利用率降低,而在1985

[15] 比照不是大部頭、大規模的電影常被稱為「微電影」,因此將不屬於旅遊團體的旅遊,包括背包客、自助遊及家庭旅遊等,吾人不妨稱之為「微旅遊」或「微旅行」,也有人稱為「輕旅行」。

年6月27日被正式從美國國道系統中刪除，一些路段變為州內公路，一些成為地方公路，還有一些淪為私人車道，甚至直接被遺棄。

儘管完整不間斷地從芝加哥經66號公路開車去洛杉磯早已成為過去，但許多原先的路線，以及替代路線還是可以通車的。另外，即使作為州內公路，在一些地方人們依然沿用了它的「66」這個名字，一些國道以及分布於老公路周圍的市內道路也保留著「66」這個數字。[16]特別值得一提的是，這條公路充滿了下列藝術文化的景觀紀錄：[17]

1. 《66號公路》（*Route 66*）：《66號公路》是一齣在1960年時開播的美國電視連續劇。

2. 《憤怒的葡萄》（*The Grapes of Wrath*）：為美國作家約翰·史坦貝克的長篇小說，紀錄主角在「66號公路」上發生的故事，後來被改編拍成電影。

3. 《在66號公路上找樂子》（*Get Your Kicks on Route 66*）：為爵士作曲家兼演員鮑比·特魯普（Bobby Troup）畢生最有名的一首歌曲，後來經知名歌手納·金·高爾（Nat King Cole，或譯納金高，本名Nathaniel Adams）發行，使這首歌成為當時的熱門歌曲。

4. 《汽車總動員》（*Cars*）：由皮克斯動畫出品的2006年美國卡通電影，故事舞臺「油車水鎮」（Radiator Springs）被設定在66號公路的沒落西部小鎮。

此外，除了沿途景觀誘人之外，特別值得一提的是在亞利桑那州的604公里之處，經過了科羅拉多大峽谷南緣和美國海拔最高的地方；在新墨西哥州的610公里中，沿途為印第安人居住區，頗具文化觀光價值。

[16] 維基百科。66號美國國道，https://zh.wikipedia.org/wiki/66%E5%8F%B7%E7%BE%8E%E5%9B%BD%E5%9B%BD%E9%81%93。按：該路又名威爾·羅傑斯高速公路（Will Rogers Highway，取自美國諧星威爾·羅傑斯之名）、美國大街（Main Street of America）或母親之路（Mother Road）。

[17] 同上註。

三、臺灣早期公路建設

清領時期或之前，臺灣並無所謂提供汽車之用的公路建設，從一些古籍及文獻，例如郁永河的《裨海紀遊》[18]，搭著當時最高級的運輸工具「牛車」，一路由南而北。因此，古早的臺灣大致上都是用獸力運輸，例如騎馬，或利用馬車、牛車通行，而且都是顛簸不平的泥土便道。一直到日據時期，臺灣的交通仍相當不便，北部至東部僅能靠海運或步行方式通過，車輛行至蘇澳後就無法通行至花蓮；南北的往來交通更受濁水溪阻隔，只能採用擺渡或涉溪的方式通過。

蘇花公路在經多次擴修後於民國21年完工通車，因路線標準甚低，為顧及行車安全，由官廳在蘇澳、東澳、南澳、大濁水、新城及花蓮設置管制站，並派崗警駐守，對領有通行證車輛才可通行，執行嚴格管制。

西螺大橋在日據時期僅完成橋墩工程，民國38年政府遷臺後獲得美國援助購置鋼材於民國41年底完工。[19]其餘臺灣公路的發展，另於後再與鐵路、航空、海運等交通發展作專節介紹。

[18] 《裨海紀遊》或名《採硫日記》、《渡海輿記》，作者郁永河。根據《臺灣通史》卷三十四之〈郁永河傳〉記載：郁永河字滄浪，清初仁和（浙江杭州）人。性喜冒險遊歷，自云：「余性耽遠遊，毋避險阻」，且認為「探其攬勝者，毋畏惡趣；遊不險不奇，趣不惡不快。」康熙30（1691）年來到福建，在省會福州覓得一份幕僚工作。幾年之間，已遍遊閩中山水，對於未到當時隸屬福建之臺灣一遊引為憾事。
康熙35（1696）年冬天，福州火藥局發生爆炸，五十餘萬斤火藥全部焚毀。朝廷下令嚴辦，要求地方當局負起賠償責任。當局聽說臺灣北部北投一帶出產硫磺，正是製造火藥之所需，於是決定派員前往臺灣負責採辦硫磺事宜。次年，康熙36（1697）年元月，郁永河即銜命自福州出發赴臺。《裨海紀遊》即為其在臺10月所為之工作紀錄，而在返回福州後整理而出者。《裨海紀遊》版本甚雜，根據方豪《裨海記遊重刊・并言》：凡二十種，已見者有十種，書名各異；即便同名，「裨」或作「稗」，卷數亦不相同。今以〈紀遊〉之（上、中、下）三卷為主，略去附錄之〈鄭氏逸事〉、〈番境補遺〉、〈海上紀略〉、〈宇內形勢〉等其他部分不論。〈紀遊〉所記，乃為經歷所見及遭遇艱難辛苦之狀，並賦有竹枝詞。由於成書於臺灣入清後僅十餘年，實為研究清初臺灣極有價值的文獻，因此其後私家著述或官修志書，經常多所引錄。

[19] 交通部公路總局網頁，http://history.thb.gov.tw/index_history.html。

 第三節　水（海）域運輸文化觀光

壹、漂流木的啟蒙

　　船的歷史說來話長，應該從數千年前、甚至更早以前的史前時代說起吧！早期的人類在洪水之後，無意間發現了木頭、樹枝可以浮在水上。後來有人掉到水裡，赫然發現，人抓在木頭上也可以漂流水面不會下沉，從此木頭就成了人類最早使用的「船」了。後來又有人想到：如果把原木中間挖空，不但可以載運更多的人和貨物，又可以增加浮力，於是發明了獨木舟；接著，他們又發現把幾根原木或竹子綁在一起，在水上浮動的效果更佳，於是相繼發明了竹筏、木筏。

　　此後，人類利用槳和帆航行的船隻又持續了好幾百年，一直到15世紀才有較大的改變。船舵代替了槳來控制船的行進方向。船的體積也愈來愈大，帆片也增多，船身更是色彩鮮豔，並裝飾了各式各樣的旗幟。再加上中國指南針的發明，於是各國開始了海上探險。19世紀中葉，船的發展除了體積變大之外，在速度上也愈來愈快。

人類的水（海）域運輸文化從木頭、竹筏開始，一直發展到大型的遊輪、客貨運輸等。

貳、第一艘蒸汽船的發明

　　瓦特改進蒸汽機後不久，1787年美國發明家菲奇就把蒸汽機作為船舶的動力，製成了第一艘蒸汽船。之後美國工程師富爾頓曾經請求法國皇帝拿破崙支持他研製輪船，並且說明法國可以用蒸汽機製造動力的艦艇、艦隊，打敗海上強國英國。但是拿破崙沒有支持。後來認識了當時美國駐法公使利文斯頓，剛好他也正想發明輪船。二人志同道合，最後利文斯頓竟招富爾頓作為自己的女婿，這讓富爾頓在輪船研製上獲得堅實的經濟後盾。

　　富爾頓和利文斯頓在法國建造了一艘輪船，於1803年8月9日在巴黎的塞納河上進行試航。這艘輪船長70英尺，寬8英尺，外輪直徑2英尺，並安裝一台8馬力的蒸汽機，儘管這船結構簡單，但畢竟是新發明，不幸的是，它在準備試航的前一天晚上被狂風摧毀，沉入了河底。

　　1807年，在美國紐約哈得遜河上，富爾頓又造了一艘名為「克萊蒙特」號的輪船，於8月17日在哈得遜河上試航，經過了32小時的航行，從紐約順利抵達相距240公里上游的小城阿爾巴尼。以前藉由人力船隻航行這段路程，即使在順風的天氣裡航行，也得花上48小時。從此，克萊蒙特號成了哈得遜河上的定期班輪，來往於紐約與阿爾巴尼城之間。[20]富爾頓這次試航的成功，正式揭開了航運史上輪船時代的序幕。

參、鄭和七次下西洋

　　鄭和，雲南人，又稱三保太監，初事燕王於藩邸，從起兵有公，累擢太監。因成祖懷疑惠帝逃亡海外，欲追蹤其蹤跡，且欲耀兵異域，誇示大明富強，明永樂3（1405）年6月，明成祖命太監鄭和率領二百四十多艘海船、27,800餘名船員的龐大船隊遠航[21]，拜訪了三十多個在西太平洋和印度洋的國家和地區[22]，加深了大明帝國和南海（今東南亞）、東非的友好關係。每次都由蘇州瀏家港出發，一直到明宣德8（1433）年，一共遠航了有七次之

[20] 蒸汽船，http://w3.fhsh.tp.edu.tw/sub/subject04/chen/dynamics/dynamics_16.htm。

[21] 馮承鈞譯（2005），伯希和著。《鄭和下西洋考》。臺北：臺灣商務印書館，一版，頁156。

[22] 指鄭和曾到達過爪哇、蘇門答臘、蘇祿、彭亨、真臘、古里、暹羅、榜葛剌、阿丹、天方、左法爾、忽魯謨斯、木骨都束等三十多個國家，在中東方向最遠曾達麥加，在非洲方向最遠曾達莫三比克的貝拉港，並有可能到過澳大利亞、紐西蘭和美洲。

鄭和雲南回族人，據傳鄭和「身長九尺，腰大十圍，四岳峻而鼻小，眉目分明，耳白過面，齒如編貝，行如虎步，聲音洪亮」。

多。最後一次，宣德8年4月回程到古里時，於船上因病過世。明代故事《三寶太監西洋記通俗演義》和明代雜劇《奉天命三保下西洋》將他的旅行探險稱之為「三保太監下西洋」。[23]

　　鄭和艦隊，曾被日裔美籍防務專家凱爾‧溝上（Kyle Mizokami）名列史上最強的五大海軍艦隊之一。溝上將公元前480年的希臘海軍、1433年的鄭和艦隊、1815至1918年的英國海軍、1941年的日本海軍、1945年的美國海軍，稱為「史上最強大的五支海軍」。[24]溝上指出，明朝初期制訂了向外發展的政策，希望保護貿易航線，為一個不斷壯大的中國進口奢侈品和原材料。當時，中國海軍的技術很可能是世界上最先進的，其造船技術已領先歐洲一千年。鄭和第一次下西洋的船隊規模非常龐大，由三百一十七艘船組成。其中六艘被稱為「鄭和寶船」的船隻，長達148公尺，寬也有60公尺，船上多達九根桅桿和十二面風帆。鄭和前後進行了七次遠征，船隊的航行範圍令人吃驚，其中包括東南亞、印度、東非及波斯灣。

23 維基百科。鄭和，https://zh.wikipedia.org/wiki/%E9%84%AD%E5%92%8C。按：總航程達7萬多海里，足足繞地球三周有餘；比西方發現好望角、哥倫布發現美洲新大陸，早了七、八十年，是當時人類史上最龐大的遠航船隊，《鄭和航海圖》是世界現存最早的航圖集。

24 中央通訊社（2015年7月13日）。史上最強五大海軍，鄭和艦隊名列其中，http://www.cna.com.tw/news/firstnews/201507130399-1.aspx。按：該報導係轉載美國《國家利益》（The National Interest）雙月刊官網12日發表的文章，文中指出世界史上最強大的五支海軍中，明朝宦官鄭和下西洋所率領的艦隊，名列其中。

肆、哥倫布發現美洲新大陸

哥倫布（Christopher Columbus）於1451年出生在義大利，自幼熱愛航海冒險。他讀過《馬可·波羅遊記》，十分嚮往印度和中國。當時，**地圓說**已經很盛行，哥倫布也深信不疑。他先後向葡萄牙、西班牙、英國、法國等國國王請求資助，以實現他向西航行到達東方國家的計畫，都遭拒絕。一方面，地圓說的理論尚不十分完備，許多人還很懷疑，把哥倫布看成江湖騙子[25]。另一方面，當時，西方國家對東方物資財富的需求，除傳統的絲綢、瓷器、茶葉外，最重要的是香料和黃金。其中香料是歐洲人起居生活和飲食烹調必不可少的材料，需求量很大，而本地又不生產。當時，這些商品主要經傳統的海、陸聯運商路運輸。經營這些商品的既得利益集團也極力反對哥倫布開闢新航路。哥倫布為實現自己的計畫，到處遊說了十幾年。直到1492年，西班牙王后慧眼識英雄，說服了國王，甚至要拿出自己的私房錢資助哥倫布，這時哥倫布的計畫才得以實現。

1492年8月3日，哥倫布接受西班牙國王派遣，帶著給印度君主和中國皇帝的國書，率領三艘百十來噸的帆船，從西班牙巴羅斯港揚帆出大西洋，直向正西航去。經七十晝夜的艱苦航行，1492年10月12日凌晨終於發現了陸地，哥倫布以為到達了印度。後來才知道，哥倫布登上的這塊土地，屬於現在中美洲加勒比海中的巴哈馬群島，他當時為它命名為聖薩爾瓦多。

1493年3月15日，哥倫布回到西班牙。此後他又三次重複他的向西航行，又登上了美洲的許多海岸。直到1506年逝世為止，他一直都認為他到達的是印度。後來一個叫作亞美利加（America）的義大利學者，經過更多的考察，才知道哥倫布到達的這些地方不是印度，而是一個不為人所知的新大陸，新大陸雖然是由哥倫布發現，卻是用證明它是新大陸的人所命名，後人稱之為「亞美利加洲」。

後來，對於「誰最早發現美洲」的議題，不斷出現各種微詞，哥倫布發現新大陸的結論是不容置疑的，這是因為當時歐洲乃至亞洲、非洲整個舊大陸的人們確實不知大西洋彼岸有此大陸。至於誰最先到達美洲，則是另外的

25 維基百科。地圓說，https://zh.wikipedia.org/wiki/地圓說。按：據說有一次，在西班牙關於哥倫布計畫的專案審查委員會上，一位委員問哥倫布，即使地球是圓的，向西航行可以到達東方，回到出發港，那麼有一段航行必然是從地球下面向上爬坡，那麼帆船如何能爬得上來，這個問題使得滔滔不絕、口若懸河的哥倫布為之語塞。

問題，因為美洲土著居民本身就是遠古時期從亞洲遷徙過去的。中國、大洋洲的先民航海到達美洲也是極為可能的，但這些都不能改變哥倫布發現新大陸的事實。

　　哥倫布的遠航是大航海時代的開端，新航路的開闢，改變了世界歷史的進程。自此海外貿易的路線由地中海轉移到大西洋沿岸，西方終於走出了中世紀的黑暗，開始以不可阻擋之勢崛起於世界，並在之後的幾個世紀中，成就了海上霸業，締造了全新的工業文明，成為世界經濟發展的主流。

伍、郵輪之旅

　　郵輪旅遊最令人驚豔的地方，就是有如置身在一座富麗堂皇的移動城堡中，裡面有餐廳、劇院、游泳池、Spa、運動中心、舞廳等，設備應有盡有，來自世界各地的旅遊同好相遇城堡中，彷彿共度一場大型的度假Party，每天早晨醒來，城堡就停靠在全新的景點，一個新奇的世界正等著您去探索，如果想繼續留在船上玩樂，享受郵輪城堡的休閒設施或美食、躺在甲板放空的感覺，也不會有人反對，成為旅遊行家最嚮往的旅遊方式。

　　從事郵輪旅遊要先做好旅遊規劃，特別是要確實瞭解該郵輪航權、停靠點、噸位、下水年代、設施、餐飲、救生艇數量、服務人員數量、國籍、語言與導遊、陸上行程、售價、簽證、艙房位置與是否使用防火建材，甚至打探一下品牌口碑等等。總之，「安全」最重要，鐵達尼的浪漫悲情，看看電影就好，最好別真的讓自己當上主角。

尼羅河上的郵輪就像一艘移動的五星級旅館。

目前全世界主要郵輪路線，大致區分為東南亞線、加勒比海線、地中海、愛琴海線、北歐線與阿拉斯加線等航線，另外還可加上極地線、南美洲線、夏威夷線、環遊世界等航線，以及延伸到內地河流的長江三峽或尼羅河郵輪等航線，產品豐富，也各有特色。茲將臺灣旅遊業界常推出的郵輪航線介紹如下：

一、阿拉斯加郵輪航線

出發地點主要集中在美國西雅圖與加拿大溫哥華，可結合落磯山脈旅遊，加上美西與溫哥華的先進印象，還有郵輪產品多、選擇多、易操作，因此一直是臺灣郵輪旅遊的發燒產品，阿拉斯加的冰河、生態，還有夏季時分冰河崩落時的驚人聲響與夜晚星空等等大自然力量，都是阿拉斯加郵輪最吸引人的地方。

二、地中海郵輪航線

主要都在歐洲與北非之間巡遊，因為整個區塊歷史悠久、建築優美、加上國家與國家間距離近，因此可能每天醒來，看到的都是不同國家的文化與風光，每天都是不一樣的浪漫情境。一般先前往維也納，帶領遊客走訪當年莫札特活躍的熊布朗皇宮、多瑙河、薩爾斯堡等等地點，接著搭乘郵輪走訪義大利拿波里、西西里島巴勒摩市、北非突尼西亞的首都突尼斯、西班牙帕爾瑪港、巴塞隆納、法國馬賽、普羅旺斯，最後再由義大利米蘭回臺灣。

三、愛琴海郵輪航線

愛琴海行程一般也會先前往維也納與莫札特相關的各地遊覽，接著前往義大利水鄉威尼斯登船走訪義大利東岸亞得里亞海著名的度假城市巴里，再前往希臘奧林匹亞、土耳其伊茲密爾、伊斯坦堡、克羅埃西亞都柏林克，再回到威尼斯並由米蘭回臺灣。

四、北歐郵輪航線

北歐郵輪航線強調的是挪威冰河中的峽灣景觀，以及北極圈內的自然風光與人文建築，是同時結合了探險感覺與先進國家人文歷史的高檔行程。一般會先前往丹麥首都哥本哈根，接著登船走訪世界最長的挪威松內峽灣、搭

乘高山火車、觀賞蓋倫格峽灣、卑爾根、克里斯蒂安桑、奧斯陸等著名峽灣
景觀，再接續陸上行程走訪北角、芬蘭赫爾新基、拜訪聖誕老人故鄉、斯德
哥爾摩等，一次遊覽丹麥、瑞典、芬蘭與挪威等四大北歐國家。

五、極地郵輪航線

極地郵輪航線可分為南、北極地兩線：

1.南極地郵輪航線：南極因為地貌豐富，高山、峽谷、甚至在一片冰天
雪地中還緩緩冒出溫泉，看起來十分豐富，也難怪住在這裡的企鵝總
是每天無憂無慮的傻傻樣。

2.北極地郵輪航線：北極則是地形變化較小，屬於探險行程，船隻要具
有「破冰」功能，有很多郵輪都是由當年蘇聯的極地探險破冰船改裝
而成，在設備舒適度上不如一般專為度假而設計的郵輪，屬於探險而
非享樂行程，且價格昂貴，每年適合旅遊的時間也相當短暫，需要提
前做好旅遊計劃。

六、東南亞郵輪航線

東南亞郵輪航線主要基地位在香港、新加坡與吉隆坡等地，走訪路線集
中在馬六甲海峽、吉隆坡、檳城、蘭卡威等等東南亞熱帶的城市與離島。

七、其他

其他郵輪航線如加勒比海、夏威夷、墨西哥郵輪航線等，都較屬於熱帶
地區郵輪，一年四季都可出發成行。還有埃及尼羅河及中國大陸長江三峽的
內河遊輪航線，也都各有千秋，別具特色。

第四節　空域運輸文化觀光

壹、飛行是古早人類的夢想

飛行是古早人類的夢想，風箏可能是最早的空域休閒活動。早在幾千
年前，人類的老祖先在仰望天空時，看到自由飛翔的鳥兒，就已經開始了種

種幻想和實驗。西元前三、四年前，希臘有位著名的學者製造了一隻可以飛翔的木鴿子，但利用什麼方法卻沒人知道[26]；同時間，在中國的漢朝，大將軍韓信發明了類似滑翔翼的風箏，運用在戰場上。而蘇軾更是異想天開地在阿姆斯壯登陸月球之前，就有「我欲乘風歸去，唯恐瓊樓玉宇，高處不勝寒。」[27]的空域旅遊夢想。

經過人類的努力，飛行已不再是夢想，從風箏、滑翔翼、降落傘，到直升機、飛機、噴射客機，甚至太空火箭，人類已可以遨翔在天空，與鳥兒在天上競技了。臺灣地區在民國76年7月15日解嚴後，空域遊憩活動已成為新興觀光產業，除了各航空機場外，目前在新北市萬里區翡翠灣、宜蘭線頭城、南投縣埔里鎮虎子山、屏東縣三地鄉賽嘉航空公園、花蓮縣秀林鄉三棧、花蓮市七星潭、花蓮縣壽豐鄉鯉魚山、豐濱鄉磯碕、臺東縣鹿野鄉泰平山及高臺都設有飛行場地[28]，提供飛行愛好者揮灑的空間。

貳、滑翔翼滿足人類想飛的第一步

滑翔翼（hang glider）又稱懸掛滑翔機和三角翼，有動力和無動力兩種。**無動力**的又稱為懸掛式三角翼，具有硬式基本構架，用活動的整體翼面操縱，由塔架、龍骨、三角架、弔帶四部分組成，各部分由鋼索連接，為能安全救助還配有備份傘。它構造簡單、安全易學，只要有合適的山坡、逆風跑5至6步，即可翱翔天空。當它與空氣做相對運動時，由於空氣的作用，在傘翼上產生空氣動力（升力和阻力），因而能載人升空進行滑翔飛行。

早在萊特兄弟發明飛機之前，以滑翔翼這樣的簡易飛行工具，實現人類飛翔的概念其實早已出現。公元19年，新朝皇帝王莽募集奇特技術可以攻匈奴者，「或言能飛，一日千里，可窺匈奴。莽輒試之，取大鳥翮為兩翼，頭與身皆著毛，通引環紐，飛數百步墮。」[29]

26 豆丁網。空中交通的演進，http://www.docin.com/p-96823072.html。

27 維基百科。蘇軾，https://zh.wikipedia.org/zh-tw/%E8%8B%8F%E8%BD%BC。取自蘇軾《水調歌頭》。按：蘇軾（1037年1月8日至1101年8月24日），字子瞻，又字和仲，號東坡居士。眉州眉山（今四川眉山市）人，北宋文豪。全文是「明月幾時有，把酒問青天。不知天上宮闕，今夕是何年。我欲乘風歸去，又恐瓊樓玉宇，高處不勝寒。起舞弄清影，何似在人間。轉朱閣，低綺戶，照無眠。不應有恨，何事長向別時圓。人有悲歡離合，月有陰晴圓缺，此事古難全。但願人長久，千里共嬋娟。」

28 中華民國滑翔翼協會網頁，http://paragliding.com.tw/place.html。

29 出自《漢書‧卷九十九下‧王莽傳下》。

到了1638年，據說在土耳其蘇丹穆拉德四世在位時的鄂圖曼帝國時期，一位赫扎芬・艾哈邁德・賽勒比（Hezârfen Ahmed Çelebi），利用一對人造大翅膀，爬上了金角灣畔的加拉塔（Galata Tower）塔上，飛越博斯普魯斯海峽，在對岸斯屈達爾（Uskudar）的竇根希樂（Dogancilar）廣場平安著陸，成功地飛行超過2公里。[30]

參、降落傘是休閒也是偷襲利器

降落傘又稱保險傘，一般認為，降落傘是阿拉伯人在公元9世紀左右發明的。在歐洲中世紀亦有類似降落傘的工具的紀錄。1485年，達文西在米蘭畫下了降落傘的草圖，設計了降落傘的初步形象。1783年，法國人Louis-Sébastien Lenormand研製了新型的降落傘。1785年，Jean-Pierre Blanchard使用降落傘從熱氣球上安全躍下。隨後，人們在降落傘的框架上面鋪設了用麻布製作的東西，增大空氣阻力，從而減低了降落傘的危險性。1790年代，有人用更輕的絲製品試製了降落傘，1797年，安德烈用新的絲製降落傘進行了降落試驗。1912年3月1日，美國陸軍上尉亞拉伯・貝利（Albert Berry）在密蘇里州進行了來自飛機降落傘的測試。1913年，斯洛伐克的Štefan Banič第一次取得現代降落傘的專利權。[31]

目前降落傘除了休閒遊憩外，主要用於空難、航空安全等飛機失事時拯救飛行員的性命，保持飛機的穩定性、幫助飛機著陸時減速、在空中回收飛行器等，至於可用於傘兵空降之軍事任務有敵後突襲、偷襲等。

肆、熱氣球其實就是天燈或孔明燈

熱氣球（fire balloon），是利用加熱的空氣或氫氣、氦氣等密度低於氣球外的空氣密度以產生浮力而飛行，通過裝置底部的加熱器來調整氣囊中空氣的溫度，從而達到控制氣球升降的目的。

熱氣球在中國已有悠久的歷史，稱為天燈或孔明燈，1241年蒙古人曾經在李格尼茨戰役（Battle of Liegnitz）中使用過龍形天燈傳遞信號。在世界很多不同的國家，街道上常看到用不同顏色的彩繪氣球做行銷宣傳。氣球也可

[30] Çelebi, Evliya (2003). *Seyahatname*. Istanbul: Yapı Kredi Kültür Sanat Yayıncılık, p. 318.

[31] 維基百科。降落傘，https://zh.wikipedia.org/wiki/降落傘。

以用來作為慶祝大典的點綴，在一些開幕的儀式中，人們會刺破氣球，藉以凝聚慶祝氣氛。

18世紀，法國造紙商蒙戈菲爾（Montgolfier）兄弟Joseph和Ettienne因受碎紙屑在火鑪中不斷升起的啟發，用紙袋聚熱氣做實驗，使紙袋隨着氣流不斷上升。1783年6月Montgolfier兄弟兩人在里昂安諾內廣場公開表演，讓圓周110英尺用布製成的氣球，用稻草和木材在氣球下面點火，氣球慢慢升了起來，飄飛了1.5英里[32]。同年9月在巴黎凡爾賽宮前，Montgolfier兄弟兩人為國王、王后、宮廷大臣及13萬巴黎市民舉行熱氣球升空表演。同年11月21日兄弟兩人又在巴黎穆埃特堡進行了世界上第一次載人空中航行了25分鐘。這次飛行比萊特兄弟的飛機飛行整整早了一百二十年。

二戰以後，新技術使熱氣球的球皮材料與燃料得到進步，熱氣球成為不受地點約束、操作簡單方便的休閒活動。1982年美國著名刊物《福布斯》雜誌創始人，福布斯先生駕駛熱氣球、摩托車到中國旅遊，自延安到北京，終於完成以熱氣球飛臨世界每個國家的願望。[33]

臺灣在解嚴後，天空開放，玩熱氣球的人日增，特別是從2011年以來，在臺東縣鹿野鄉高台，已經成功舉辦了四屆「臺灣國際熱氣球嘉年華」。[34]

熱氣球升空搭載遊客前的準備情景。

[32] 中文百科在線。熱氣球，http://www.zwbk.org/MyLemmaShow.aspx?zh=zh-tw&lid=163331。按：蒙戈菲爾兄弟氣球的第一批乘客不是人，而是一隻公雞、一隻山羊還有一隻醜小鴨。

[33] 同上註。

[34] 2015臺灣國際熱氣球嘉年華，http://balloontaiwan.taitung.gov.tw/。

伍、萊特兄弟發明飛機，開啟了活潑的航空事業

　　1500年左右，義大利著名的達文西設計了一種有翅膀的飛行機械，於是「飛機」的構想逐漸形成。17世紀摩洛哥歷史學家艾馬·卡里（Ahmed Mohammed al-Maqqari）記述，早在875年就有大量目擊者記錄當時已經65歲的科爾多瓦摩爾人博學家弗納斯（Abbas Ibn Firnas）從科爾多瓦城牆起飛，飛行幾百尺後，又回到了出發點，但他在著陸時傷到了後背，無法再進行第二次飛行，並在十二年後因後背的傷勢而去世，但這仍然被視為航空史上人類第一次成功的飛行。[35]

　　1903年12月17日奧維爾·萊特（Orville Wright）和威爾伯·萊特（Wilbur Wright）兄弟，駕駛自行研製的固定翼飛機飛行者一號，實現了人類史上首次重於空氣的航空器，持續且受控的動力飛行，被廣泛譽為現代飛機的發明者，從而為飛機的實用化奠定了基礎，也開啟了今天活潑、無遠弗屆的航空事業。[36]

圖9-1　萊特兄弟飛行者一號的首次飛行

資料來源：取自維基百科。萊特兄弟，https://zh.wikipedia.org/zh-tw/
萊特兄弟。圖為攝於1903年12月17日，奧維爾擔任駕駛
員，威爾伯在翼尖處跟著跑。

[35] Harding, John (2006). *Flying's Strangest Moments: Extraordinary But True Stories from Over 1000 Years of Aviation History.* London: Robson.

[36] 維基百科。萊特兄弟，https://zh.wikipedia.org/zh-tw/萊特兄弟。按：奧維爾·萊特（Orville Wright, 1867-1912）和威爾伯·萊特（Wilbur Wright, 1871-1948）兩兄弟分別生於美國印第安那州及俄亥俄州，為美國航空先驅。

第五節　特殊運輸文化與遊程體驗

　　旅行就是一種移動，而移動的方式，決定了旅行一半的樂趣。享受特殊的運輸文化可以增加體驗的方式，瞭解人類的智慧，豐富旅遊的內容，充實旅遊的記憶。本節將蒐集介紹世界各地特殊運輸文化，改變過去「上車睡覺，下車尿尿；嘻哈吵鬧，很快就到」的刻板旅遊印象，提供給旅遊玩家們作為高格調又優質運輸文化的挑戰。

壹、旅行世界六十種非玩不可的交通工具

　　中國旅遊出版社網羅一批大牌玩家們，在繞著地球五大洲一大圈之後，特別精挑細選出六十種值得愛好旅行者體驗的交通工具，以頗具參採價值，特扼要列舉如下[37]：

一、歐洲

1.倫敦（London）雙層巴士（Double Decker）：1829年在倫敦馬李波恩大道（Marylebone St.）行駛，稱為Omnibus，是法文「給所有人」的意思，為Bus的由來。圓圓大頭的紅色雙層，後車廂還是開放式的，可以給匆忙的乘客追趕跳上。

2.倫敦黑頭出租車（Black Cab）：具有皇家氣勢，19世紀就出現在街頭，有優雅的流線設計，寬敞的內部空間，按規定可搭乘5至6人。

3.威尼斯（Venice）綱朵拉（Gondola）船：10世紀平底木製，船尾為鐵製，輕便行駛於威尼斯各運河間的交通船。

4.威尼斯（Venice）水上巴士（Vaporetto）：威尼斯由一百多個島嶼組成，並由四百多座橋樑串連起來，因市區內無法行車，水上巴士就成為重要交通工具，以一號線行駛於市中心S型的大運河（Grand Canal）最受歡迎。

5.巴黎（Paris）塞納河上的Bateaux Mouches客輪：Bateaux Mouches客輪直譯為「蒼蠅船」，是一種扁平式大船，有景點介紹、午餐、晚餐等

[37] 大雅生活館編著（2008）。《旅行世界60種非玩不可的工具》。北京：中國旅遊出版社，初版，頁6-155。

服務。

6.威爾士（Wales）雪墩山蒸汽火車（Snowdon Mountain Railway）：建於1896年地形險峻、氣候多變的正宗蒸汽火車，幫助很多登山客達成願望。

7.馬爾他公車（Malta Buses）：馬爾他是地中海島國，公共汽車為黃色，最大特色是裝設於車頭兩側的車燈，造型好像外星人ET的眼睛，十分可愛。

8.希臘窄軌與寬軌火車（Greek Railway）：希臘鐵路分為巴爾幹半島1.44公尺，可以連接歐洲各國鐵路的寬軌系統；另一種是行駛於伯羅奔尼撒半島1公尺的窄軌兩種，車型和服務不同，寬寬窄窄，可以遊遍全希臘。

9.希臘島嶼渡輪（Greek Ferry）：希臘位於巴爾幹半島南端，愛琴海上有一千四百多個島嶼，只有一百六十九個島嶼有人住，依賴五、六層樓高的渡輪，底層作為運送車輛用。

10.希臘登山火車（Diakofto-kalavryta Railway）：建於1885年，沿著瓦拉克斯（Vouraikos）河峽谷而行，景觀優美，全長22.5公里，卻爬升約700公尺，非常陡峭。

11.希臘騾子出租車（Greek Mule）：在聖托里尼島費拉（Fira）市中心到舊港約六百級的石梯，落差約200公尺，遊客可體驗這不跳表、不超速的另類Taxi，騾子出租車。最近興建纜車後，騎騾子的遊客就很少了。

二、美洲

1.美國鐵路之王（USA Amtrak）：是一條可以一鼓作氣，橫貫美國大陸的鐵路，從東岸奧蘭多（Orlando）出發，到西岸落杉磯（Los Angeles）都不必轉接，常誤點為其特色，還有180度的觀景窗口，曾被美國《國家地理雜誌》評為世界十大鐵路風光之一。

2.美國滑坡雪輪（Snow Tubing）及雪橇滑板（Sledding）：是近年來美國時興的雪地活動，前者是用輪胎，後者是平底塑膠板子，從高處滑下，不像越野滑雪講究技巧和體力，驚險刺激，老少咸宜。

3.阿拉斯加穿山火車（Alaska Glacier Discovery Train）：是一種把汽車開上火車，翹起二郎腿就到目的地的體驗。阿拉斯加由於地形特殊，

各城鎮幾乎沒有公路相連,二戰期間為運送軍用物質,於1943年興建,沿路都是高山及沼澤地。

4. 阿拉斯加破冰船（Icebreaker）：阿拉斯加有數千條冰河,除了搭飛機外,最方便的就是郵輪或破冰船,分上、下兩層,供應簡餐,因船身比郵輪小,活動靈活,可以靠近冰山或冰瀑,近距離觀賞冰山崩落的奇景。

5. 舊金山金門公園8人腳踏車（San Francisco Bike）：幾乎沒有任何屏障的視野,一次可以多人同車騎乘,人人同時當司機,分為4人、6人,最大為8人座,有三排座椅及腳踏板,還有兩個兒童座椅,邊騎邊遊覽史托湖（Stow Lake）。

6. 舊金山叮噹車（Cable Car）：Cable Car已經不是單純的運輸工具,而是舊金山獨特的,也是全世界唯一的城市風景。1873年英國發明家哈樂迪（Andrew Smith Hallidie）目睹五匹馬拉車上山過重而倒地斃命,發明了這種有纜電車。目前只剩下三、四十台,僅存三條路線,每年卻帶來1,000多萬遊客的觀光商機。

7. 舊金山蒸汽火車（Roaring Camp）：由1890年製造的老蒸汽火車頭,寶刀未老地拉著一列沒有頂篷的開放式車廂,駛入樹齡可達2000歲以上的紅杉林中,這火車早已是鐵道迷們的最愛。運氣好的話還可以看到鹿、獅子、浣熊等動物。

8. 納帕（Napa）酒鄉熱氣球（fire balloon）：是享受一種速度、高度、能見度絕佳的童話式飛行。位於舊金山北方的納帕,是世界知名葡萄酒產地,除了品酒,也可以搭熱氣球升空到150至450公尺的高空,俯瞰廣袤的葡萄園、紅杉林、太平洋海岸線、河谷山景等。

9. 紐約羅斯福島空中纜車（Roosevelt Island Tramway）：位於曼哈頓島的紐約東河（East River）,建於1976年,是當時唯一連接兩地的交通工具。全長近1,000公尺,時速約25公里,在約5分鐘的旅程中,可以凌空俯瞰曼哈頓街景、東河、皇后大橋（Queensboro Bridge）及羅斯福島,號稱紐約最刺激的視野。

10. 紐約百年地鐵（New York Subway）：1900年的紐約已經是世界第二大城,為緩解交通,紐約地鐵於3月動工,1904年10月27日通車。相對於其他大都會地鐵,紐約百年地鐵相當落後,沒有空調,沒有液晶螢幕顯示班車時間,總老是看到月臺上一個個快變成長頸鹿般在頻頻

探頭的乘客，還有猖獗的老鼠及髒亂。

11. 紐約雙層巴士（Gray Line）：與倫敦一樣都是紅色，但倫敦是市井小民，而紐約則是遊客專用，穿梭在各景點之間，買了票可不限次數使用，遊客看了中意的景點下來玩夠了，再搭下一班車即可。目前這種雙層班車也已經推廣到日本東京、歐洲巴黎、羅馬等各個大的旅遊城市。

12. 紐約斯塔藤島渡輪（Staten Island Ferry）：1817年開始營運，每天約有7萬人次搭乘連結曼哈頓與斯塔藤島，航程約8公里，航行25分鐘的渡輪，現在行駛的三艘雖然是2004年製造，但甲板、船艙、座位都散發出懷舊氣息。

13. 波士頓（Boston）水陸兩棲鴨子車（Duck Tours）：原是二戰水陸兩棲登陸戰車改裝而成，遊客不但可以暢遊波士頓各景點，車子開到查爾斯河（Charles River）仍然可以輕易游過。因為外型像極了鴨子，故名鴨子車。

14. 紐奧爾良（New Orleans）慾望街車（Streetcar）：從1831年就開始穿梭於紐奧爾良市區，是美國最古老的輕軌電車公共交通系統。目前的35輛是1923年製造，一輛平均52名乘客，因為24小時營業，成為體驗不夜城的最佳交通工具。

三、亞洲

1. 日本JR（Japan Rail）列車：是日本國鐵，全長21,000公里，由於連年虧損，從1987年開始民營化，分割成JR九州島、JR四國、JR西日本、JR東海、JR東日本、JR北海道等六個客運株式會社，採取既獨立又合作的經營方式。外國觀光客只要在自己國內，出發前憑護照買一張JR周遊券，作好行程規劃，就可以暢遊全日本，非常方便。

2. 北海道（Hokkaido）鐵道員列車（Poppoya Train）：起因於2000年上演的《鐵道員》電影，將早已停駛的紅色氣動車復原，情節描述一位小車站的站長佐藤乙松因為敬業，將一生奉獻給面臨裁撤的幌舞小站，為了懲罰自己對不起死去的妻女，終日站在冰天雪地的月臺的感人故事，這個小站就是富良野的幾寅站。

3. 北海道鈴蘭號蒸汽火車（Suzuran Steam Locomotive）：日本蒸汽火車在1976年卸下運輸角色，但鈴蘭號這輛1940年製，編號C11171仍大受

歡迎，曾經出現在NHK的連續劇，日本人遂把日暮西山的古董車變成觀光列車。

4.北海道函館電車（Hakodate light-rail）：函館是在19世紀鎖國政策被打敗後，與橫濱、長崎同時成為日本最早的國際貿易港，是搭火車到北海道的第一個城市，很早受西方文化洗禮。這種電車速度不快，坐在車內邊看街景，邊享受有節奏的晃動，看到喜歡的店時，還可以無限次的隨上隨下，滿足自由悠哉又省力的輕旅遊方式。

5.日本本州（Honshu）SL川根路號蒸汽火車（Kawane SL）：日本國鐵宣布蒸汽火車退役後，不屬於國鐵的大井川鐵道位於名古屋，1935年啟用的SL川根路號蒸汽火車卻重新整修，呈現最古老、最質樸、最純真、最原始的一面，服務旅客。沿著大井川河道，居高臨下，坐在木製的古老座椅上，從窗外飄入綠色清新與煤灰混合著的空氣，邊欣賞靜岡縣廣大碧綠茶園與農村，邊聽著老伯們沙啞地吟唱川根路老歌，而老婆婆們則輕輕拍手點頭，微笑附和，真是一趟很難忘懷的鐵道之旅。

6.印度恆河手划小舟（India Ganga Rowboat）：印度北方瓦拉那西（Varanasi）是印度教徒的聖地，相傳是濕婆神（Shiva）創造的城市，有一千五百座以上的印度教寺廟，教徒所謂的人生四大樂事，是住瓦拉那西、飲恆河水、敬濕婆神、結交聖人。手划小舟正好可沿著恆河觀察二十幾個河階壇（Ghat）的儀式或動靜。

7.印度機動三輪車（Auto Rickshaw）：這可是交通工具中的特技高手，1940年代出現在印度，與東南亞或南亞國家常見的嘟嘟車一樣，行進中常會發出嘟嘟的引擎聲，當地人也稱它為Tuk-Tuks。司機英文都很不錯，有時可以扮演最好導遊的角色，但在車陣中要記得戴口罩或矇住口鼻，以免吸進大量柴油廢氣。

8.印度人力三輪車（Rickshaw）：印度十幾億人口僅次於中國大陸，最不缺乏勞力，因此人力踩踏的三輪車是城市普遍的代步工具，有些車伕會在車子上裝飾花朵，在車輪上漆上波浪紋，在車篷上畫上圖案，吸引乘客注意，在窄小的巷子與聖牛阻礙的大馬路上，三輪車反而是靈活的出租車。

9.印度雜牌軍巴士（Ordinary Bus）：要在廣大的印度奔走，除了火車，巴士是另一種選擇。城市間常見普通（Ordinary）巴士、快車

（Express）、豪華巴士（Deluxe）、豪華空調巴士（Deluxe AC），甚至有豪華臥舖巴士（Deluxe sleeper）。普通巴士都是私人經營，只要車輛還能動，內裝不用太講究，多半是柴油引擎，輪胎紋都已經磨平，車款型態都不一樣，但卻是最接近印度人的移動方式。

10.印度觀光大象（Elephant）：西元3500年前就有印度人將野生亞洲象馴養，來墾荒、築路、伐木、搬運重物的記載。象頭神迦內沙（Ganesha）是濕婆神的兒子，也是印度教主神之一。各名勝古蹟大象是供遊客體驗的出租車，主人常會為大象穿上五顏六色的彩衣，吸引遊客注意。象背常有供四人座的大籃子，遊客兩兩背對背，人從象鼻爬上駕駛，因此與其說是騎大象，不如說是坐大象比較貼切。這在尼泊爾、斯里蘭卡及泰國等東南亞國家也有。

大象與汽車都是東南亞國家（如泰國）常見的交通工具。

11.印度臥舖火車（Sleeper Class Train）：印度鐵路是英國殖民時期，1853年為了將棉花運回英國而建築的，印度鐵路超過6萬公里，是世界鐵路大國之一。因幅員廣，需要搭八、九個小時是常見的事，所以有臥舖車廂。在一列16到20節的車廂中，從頭等軟臥到三等硬臥都有，開車時間也都配合在晚間6到8點，臥舖車廂會貼旅客到達地點及時間，以便服務員叫醒。

12.孟買通勤火車（Mumbai Train）：這是「擠」出通勤列車的叢林法則，以人口計算1,600萬人，加上不斷從鄉下湧入的流動人口，孟買絕對是世界五大城市之一，這麼多人要輸送到工作岡位，就一定得仰

賴通勤火車。孟買有兩條鐵路系統，分別是哥德式建築的維多利亞（Victoria）及教堂門（Church Gate）車站，好像任何時間都是尖峰時間，車子沒有門，車子一來就蜂擁而上，真是絕無僅有。

13. 孟買TATA國產出租車（TATA Brand Taxi）：TATA是印度最大汽車生產公司，尤其最吸引人的是滿街跑的TATA牌出租車，黑身黃頂，樣似像英國復古的小車奧斯汀，車內沒有空調，計價器常掛在車外，更可愛的是，都已經是嬌小的車子了，還為了避免在擁擠路上與別車擦撞，司機都把後照鏡收起不掛，算是奇景。

14. 孟買雙層巴士（Double Decker）：印度為英國殖民地，自1954年倫敦第一輛雙層巴士受到好評，自然就引進到印度，企圖解決擁擠的大眾運輸。車還沒停好，乘客已完成上下車，孟買人上下車像在表演特技，令人瞠目結舌。

15. 喀什米爾希卡拉（Kashmir Shikara）：喀什米爾位於喜馬拉雅山南麓，具有優美的湖光山色，是19世紀英國殖民時期英國人及印度貴族最愛的避暑勝地。當時英國人在達爾（Dal）湖、納金（Nagin）湖上建造船屋，因此日常生活代步工具就是希卡拉的傳統木船，又稱為水上出租車。

16. 斯里蘭卡中央山的火車（Sri Lanka Train）：斯里蘭卡是生產紅茶、橡膠的島國，16世紀就被葡萄牙、荷蘭、英國統治，1948年才獨立。這條鐵路是英國殖民時建造，於1865年完成，從第二大城Kandy到中央山地景色優美，162公里路程得花6.5小時，有四十五個山洞。

17. 尼泊爾奇旺國家公園大象（Nepal Elephant）及獨木舟：奇旺（Chitwan）是尼泊爾的一個國家公園，1984年被UNESCO列為世界自然遺產，由於園區野生動物兇猛，大象就成了最適合的交通工具。另外，搭乘原始的獨木舟賞鳥，或尋找躺在沙洲上的鱷魚，也是很不錯的體驗。

18. 菲律賓吉普尼（Philippine Jeepney）：菲律賓受西班牙及美國文化影響，交通工具也不例外，吉普尼就是戰後改造美軍吉普車的創意，將車身加長，從後門上下車，外表裝扮得五彩繽紛，沿路播放流行音樂，都是私人擁有。

19. 泰國嘟嘟車（Thailand Tuk-Tuks）：泰語稱為Samior，和印度Rickshaw一樣的機動三輪車，是曼谷特色之一，只要你是外國人，車

主一定主動向你招攬生意。費用便宜，有的會免費搭載到金飾店或購物商場，不用買沒關係，車主會從商店得到油費補貼或傭金。

20.泰國曼谷53號公車（No.53 Bus）：53號公車從曼谷的火車站開始，沿途經過位於耀華力路（Yaowarat Road）上的中國城。讓曼谷有「東方威尼斯」之稱的湄南河、大皇宮、玉佛寺（Wat Phra Kaeo）及自助旅遊者的聖地考山路，只要坐上53號公車，就全部搞定曼谷重要旅遊景點。

21.泰國曼谷摩托出租車（Motor bike Taxi）：曼谷交通堵塞出了名，雖然政府正推大眾運輸，但緩不濟急，因此街頭Motor Bike Taxi就成了方便的交通工具，曼谷人稱它為Motorcycle，全泰國約有二十萬輛，搭乘時記得戴口罩。

22.柬埔寨鐵火車（Cambodia Train）：柬埔寨鐵路以首都金邊（Phnom Penh）分成兩條線，一線是建於二次大戰的西北線，長382公里，另一線是建於1969年的西南線，長263公里。柬埔寨火車因長年戰火，有其獨特文化，配置機關槍，車窗也是鐵製，早期還禁止外國人搭乘，常出軌，時速很慢才20公里。共有四節車廂，最後一節才有座位，第一節常免費，因怕碰觸地雷爆炸。

23.韓國雪岳山纜車（Seoraksan Cable Car）：位韓國東北部江原道雪岳山國家公園，該纜車1.2公里，每趟可載30人，最高點是海拔800公尺的權金城。相傳是高麗時期，由權、金兩位將軍一夜之間興建而成，抵禦蒙古大軍而得名。

24.韓國阿爸村平板船（Sokcho Boat）：阿爸村位於韓國東北束草市，該村到市區相隔青草湖，出入要繞一大圈，因此1998年用FRP材質製成平板船，每趟可搭35人，已經成為束草市的象徵，韓劇《藍色生死戀》即在此拍攝。

25.蒙古騎馬乘駱駝搭牛車（Mongolia Horse Camel Cattle）：蒙古馬雖矮小，但耐力比歐洲馬強，為當年成吉思汗稱霸天下的利器；騎駱駝居高臨下，視野寬廣；搭牛車速度慢，適合攜帶大量行李的旅程；這些都是蒙古很不錯的體驗。

26.江南水鄉舢舨船（China Old Boat）：來到「中國第一水鄉」的周莊，或「東方威尼斯」的朱家角，還有電視劇《似水年華》拍攝地的同里，一定要搭古老的舢舨船，遊水巷，穿過石拱橋，看著河邊浣衣

婦，欣賞明、清古老建築，才會不虛此行。

27. 武夷山竹筏漂流（Bamboo Drafting）：武夷山位於福建西北約70平方公里，是世界文化與自然的雙遺產。區內有酒罈峰、鐵拐李、大王峰、玉女峰等奇峰怪岩，共三十六峰、七十二洞、一〇八個景點。長62.8公里的九曲溪蜿蜒流經全區，1980年代興起竹筏漂流，從星村碼頭搭楠竹（毛竹）製成竹筏，順流至武夷宮9.5公里，歷經九曲十八彎，約需2小時，一筏搭6人，撐篙船夫也是解說員。

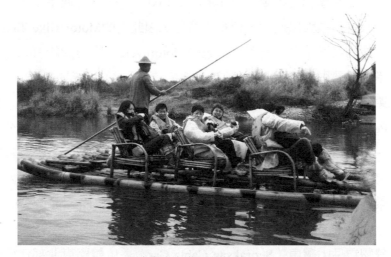

武夷山九曲溪的竹筏。

28. 香港山頂纜車（Hong Kong Peak Tram）：山頂纜車全長1.4公里，1888年啟用，當年是為住在海拔397公尺太平山頂上的港督、官員和富商們而興建的，現在已經開放給遊客享受45度傾斜上山的體驗，是到山頂欣賞夜景的運輸工具。

29. 香港雙層巴士（Double Decker）：香港早在1920年代就有巴士服務，但第一輛雙層巴士是在1949年4月開始。為了大量湧入的人潮發展雙層巴士，港府特別規定，行駛經過路線的店鋪招牌及路樹修剪一律離地面4.8公尺高。

30. 香港天星小輪（Star Ferry）：自1898年開始營運，在海底隧道未通車之前就是連接香港島及九龍唯一的交通工具。至今仍採用開始營運傳統，所有維多利亞港內的渡輪都維持採用「星」，如金星、世星、午星、銀星等名稱。

31. 香港電車（Tramways）：香港電車自1904年開始營運，1912年隨著

文化觀光
Cultural Tourism

乘客增加引進雙層電車，主要行駛於港島北面的筲箕灣至上環一帶。因為行駛時發出「叮叮」聲，故也被暱稱「搭叮叮車」，因上、下車站都設在馬路中央故要小心交通安全。

四、非洲

1. 埃及無動力小帆船法魯卡（Egypt Felucca）：是埃及尼羅河特有的小帆船，最大特色是高掛著白色的三角型大布帆，必須等待風向操作，如遇到無風就停在水面上，一艘可搭2到10人不等，夏季燠熱，最好選擇下午3、4點以後出航。

埃及尼羅河上的風帆船。

2. 突尼斯TGM電車（Tunisia TGM Light-rail）：突尼斯的首都突尼斯市於1871年就有了非洲第一條電力驅動的鐵路，由突尼斯到東邊的古萊特（Goulette），隔年延伸至馬薩（Marsa），而TGM就是Tunis、Goulette、Marsa的簡稱。

3. 突尼斯紅蜥蜴列車（Red Lizard Train）：建於1910年，原本是法國殖民時期，行政長官來往突尼斯與夏供的專用火車。1995年改為觀光用途，其外觀與內裝仍保留殖民時期風格，是進入西爾札峽谷（Selja Gorges）唯一的交通方式。

4. 摩洛哥駱駝（Morocco Camel Trek）：摩洛哥南方屬於薩哈拉沙漠的Dunes de l'Erg Chebbiwsp沙丘，是世界級的美麗沙丘，高低起伏，一定要騎駱駝才可以欣賞一望無際，遍地金黃細沙的廣大壯觀的沙漠。

五、澳洲

澳洲的基督城在20世紀80年代都使用蒸汽火車，直到1954年才改為電車。紐西蘭基督城電車（New Zealand Christchurch Tramway）全長2.5公里，有九個站，沿途有大教堂廣場、藝術中心、鐘塔、Casino、維多利亞廣場、新攝政街，環繞的都是觀光景點。傳統「叭叭」的喇叭聲，搭配古典造型車廂，可說是難忘的一趟「懷舊電車」之旅。

貳、利用六種不同交通工具才可登上立山黑部

被立山連峰所環繞著的黑部峽谷，是日本最大的雪壁峽谷，稱為「立山黑部」或「黑部立山」。由於氣候多雨雪及地勢險峻，使得大自然的狀態被完好保存著，其生態近乎原始。因此黑部河水豐富且落差極大，是興建水利發電最佳之處。1956年關西電力廣泛運用科學、知識與經驗，歷時七年，工程耗資513億日元，動用1,000萬人的勞力，於1963年建成黑部大壩的世紀工程。

黑部水壩除了提供日常生活所需之能源外，同時維持周遭之自然景觀，黑部源流與日本阿爾卑斯山融合，創造出美麗雄偉的景觀，每年入冬之後，國立立山公園因為積雪過深而選在11月底的時候封山，到了翌年4月底才開山，讓民眾踏遊體驗這片淨土。特別是要轉換六種不同的交通工具，方能完成遊歷立山黑部的阿爾卑斯之路，可以一趟行程就體驗了最多元化運輸工具的玩法。尤其當臺灣已經初夏，可是攻頂到立山，仍然可見一片白皚皚超過20公尺高的雪壁，漫步其中，深刻感受大自然壯闊雄偉的景觀，一趟行程下來，只有讓您徒增不斷的驚訝聲與讚嘆聲。

正由於地形崎嶇險峻，因此想要完成一趟一睹立山雪壁真面目的願望，一定要利用六種不同交通工具，才能登上立山黑部峽谷及頂峰，全程共計37.2公里，如**圖9-2**。

至於其它個別路段、距離、需要時間與搭車種類等，特詳列如下：

1. 立山車站至美女平，搭立山電動纜車1.3公里，約需7分鐘時間。
2. 美女平經彌陀原、天狗平到室堂（海拔2,450公尺）搭立山高原巴士23公里，約需50分鐘的時間。
3. 室堂經立山主峰到大觀峰，搭立山隧道無軌電車3.7公里，約需10分鐘

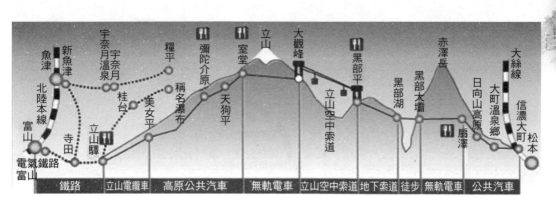

圖9-2　利用六種不同交通工具登上立山黑部峽谷連峰示意圖

資料來源：取自雄獅旅遊。黑部立山，https://www.liontravel.com/。

的時間。

4.大觀峰到黑部平，搭空中纜車1.7公里，約需7分鐘的時間。

5.黑部平經黑部湖到黑部水壩，搭黑部地下纜車0.8公里，約需5分鐘的時間，下車之後再徒步0.6公里，走過水壩上方，約需15分鐘的時間。

6.黑部水壩到扇澤，搭關電隧道無軌電車6.1公里，約需16分鐘的時間。

參、西藏高原天路之旅

　　青藏鐵路的建設，從勘測設計到開工建設，前後經歷了半個世紀，是世界上海拔最高、路線最長的高原鐵路。這條處在世界屋脊，青藏高原上的青藏鐵路沿線地質情況十分複雜，全長1,956公里，沿線有四十五個車站，全線橋隧總長約占線路總長的8%，格爾木至拉薩段的凍土層行車時速最高為100公里，非凍土層時速最高120公里。目前旅客列車全程行車時間約為25小時[38]，青藏鐵路起於青海省省會西寧，向西經湟源、海晏，沿青海湖北緣繞行，經德令哈至錫鐵山，南折與315國道並行後到達柴達木盆地中的格爾木。由格爾木南行起攀上崑崙山，穿越可可西里，經過風火山、唐古拉山，進入西藏的安多、那曲、當雄，最後終到西藏自治區首府拉薩，[39]如**圖9-3**所示。

[38] 根據民國101年6月22日作者搭乘體驗時筆記，火車沿線站名及海拔為：拉薩3,641公尺→羊八井（左右邊可觀賞念清唐古拉山草原）→當雄4,293公尺→那曲4,523公尺（停6分鐘）→安多4,702公尺（看世界最高的淡水湖—瑪旁雍錯湖4,596公尺）→唐古拉山5,072公尺（可看藏羚羊）→沱沱江4,547公尺（可看黃河、長江、爛倉江的源頭）→五道梁（晚上了）→格爾木2,828公尺（停20分鐘）→西寧2,200公尺。

[39] 維基百科。青藏鐵路，https://zh.wikipedia.org/zh-tw/青藏鐵路。

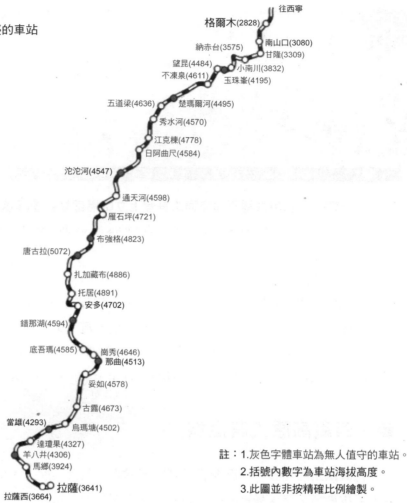

○ 普通車站
● 設有觀景臺的車站

往西寧
格爾木(2828)
納赤台(3575)　南山口(3080)
甘隆(3309)
望昆(4484)　小南川(3832)
不凍泉(4611)　玉珠峯(4195)
五道梁(4636)　楚瑪爾河(4495)
秀水河(4570)
江克棟(4778)
日阿曲尺(4584)
沱沱河(4547)
通天河(4598)
雁石坪(4721)
布強格(4823)
唐古拉(5072)
扎加藏布(4886)
托居(4891)
安多(4702)
錯那湖(4594)
底吾瑪(4585)　崗秀(4646)
那曲(4513)
妥如(4578)
古露(4673)
當雄(4293)　烏瑪塘(4502)
達瓊果(4327)
羊八井(4306)
馬鄉(3924)
拉薩(3641)
拉薩西(3664)

註：1.灰色字體車站為無人值守的車站。
　　2.括號內數字為車站海拔高度。
　　3.此圖並非按精確比例繪製。

圖9-3　青藏鐵陸格爾木至拉薩段路線圖

資料來源：維基百科。青藏鐵路，https://zh.wikipedia.org/zh-tw/青藏鐵路。

　　海拔4,000多公尺以上路段共占960,000公尺，常年沿連續凍土的地段長約550,000公尺，其最高點位於海拔5,072公尺的可可西里自然保護區核心地帶，全長11.7公里的清水河特大橋，是世界上建在高原凍土上最長的鐵路大橋。因為這裡的凍土不像美國阿拉斯加那樣常年不化，而是夏天時地表上的凍土就融化成爛泥。

　　因此，青藏鐵路採取的設計準則為「主動降溫、冷卻地基、保護凍土」，儘量繞開有不良凍土現象的地段，並採用在凍土地區大規模使用「以橋代路」的方式解決問題，而各橋墩間的一千三百多個橋孔也是專門為可供藏羚羊等野生動物自由遷徙。因翻越常年白雪皚皚的唐古拉山口，所以有

「高原大路」之稱，意指離天堂最近的鐵路；位於海拔4,905公尺的風火山隧道，是世界上最高的鐵路隧道；位於海拔4,767公尺的昆侖山隧道，全長1,686公尺，是世界上最長的凍土隧道。同時，因為這條鐵路穿越了可可西里、長江源、羌塘大草原等自然保護區，其獨具特色的環保設計和建設，也被稱之為中國第一條環保鐵路。

由拉薩站始發的旅客列車均採用經特殊設計以適應高原環境的25T高原型客車，全封閉式的車廂採用彌散式供氧與分布吸氧方式，提高車內氧氣含量至23.5%，透過分布式供氧，如果有旅客需要更多的氧氣，可以隨時取用設置於車廂各處的吸氧管，以避免出現高原反應。廁所內有集便器，車內裝有廢物、廢水和垃圾回收裝置，以免污染環境。餐車使用電磁爐，不會產生油煙。至於面對青藏高原風沙大、紫外線強的自然環境，列車車窗的防壓差雙層玻璃都裝有防紫外線貼膜。此外，車廂內的裝飾都有明顯的藏族特色，色彩以藏青色、藏紅色為主，車廂內電子顯示屏會用藏、漢、英三種文字播出車內溫度、列車時速、到站信息等相關內容，而車內所有標示也都採用了這三種文字，以方便旅客。為了保障旅客健康安全，售票點出售往拉薩的車票時會免費提供「旅客健康登記卡」，旅客上車時，需持有效車票和健康登記卡才能進站上車。根據鐵道部發出的「高原旅客提示」，凡有心臟病、慢性呼吸系統疾病、糖尿病、重感冒等疾病的旅客，不宜進入3,000公尺以上高海拔地區旅行。

肆、世界上十二座最壯觀的空中吊橋

橋樑是聯繫陸域與水域的重大功臣，也是運輸文化觀光中的酵母菌，有了橋樑，使得兩地之間的人、事、物可以溝通，不同的族群、文化，以及陌生的情感都可以因此獲得交流。戰爭交惡時，首先要破壞的也是橋樑，因為破壞橋樑，就可以阻斷軍援，中斷補給，讓敵人無法越雷得逞，是值得留意的主題。以下是CNN報導的世界上十二座最壯觀的空中吊橋[40]：

1.瑞士的Peak Walk by Tissot吊橋：該橋位於瑞士伯爾尼高地，是世界上第一座峰頂吊橋，於2014年11月正式開放。高聳於阿爾卑斯山脈間，連結View Point、Scex Rouge兩座山峰，總長107公尺，可遠眺阿爾卑

[40] Tamara Hinson, CNN.

斯山區著名的高峰白朗峰（Mont Blanc）、馬特洪峰（Matterhorn）、艾格峰（Eiger）、莫希峰（Monch）及少女峰（Jungfrau），一覽伯爾尼高地的迷人景致。

2. 俄國的Sky Bridge：這條「天空之橋」位於俄羅斯冬奧會舉辦的城市索契，橫跨索契國家公園的Akhshtyrskaya山谷上，全長500公尺，是世界上最長的懸架人行吊橋，吊橋邊新開設了高空鞦韆的極限娛樂項目，讓遊客可以坐著，自高空俯瞰500公尺深的峽谷美景，也是目前世界上最高的鞦韆，能飛躍上170公尺的空中。

3. 法國的南針峰懸索橋（Aiguille du Midi Bridge）：坐落於白朗峰斷層間的南針峰懸索橋，海拔高度3,842公尺，前往懸索橋前需搭乘世界最高的垂直升降纜車。在橋的最高處，遊客可同時鳥瞰法國、瑞士和義大利三國交界的風光。

4. 菲律賓的薄荷島竹吊橋（Tigbao Hanging Bridge）：這座竹吊橋看似純以竹片搭成，橋面看起來不怎麼牢靠，但它卻是由金屬構成，為了看起來更具特色，才在橋面上覆上竹編材質，以符合當地風情。吊橋全長25公尺，橫於碧綠的河水之上，據說是影集《印第安那‧瓊斯》劇中吊橋的取材原型，遊客還可以在橋岸上買到同款牛仔帽。

5. 馬來西亞的Taman Negara國家公園樹冠吊橋：吊橋長530公尺，是馬來西亞最長的懸吊橋，懸於古老的原始雨林Taman Negara國家公園之上，初始建造的目的是為了方便人們就近觀察樹冠層的生態。Taman Negara國家公園是目前世界上最古老的雨林，可追溯到約1.3億年前，裡面物種多樣，包括野豬、水鹿、竹節蟲、蛇、蠍、印支虎、亞洲象等，更有多種鳥類，由於位在雨林深處，自Taman Negara國家公園入口至少得步行1小時的距離。Taman Negara樹冠吊橋的橋面僅容1人通過，且行走人數、時間也都有所限制。

6. 加拿大的Capilano吊橋：Capilano吊橋公園是北溫哥華著名且歷史悠久的景點，一年吸引超過700,000萬來自世界各地的觀光人潮。這座吊橋長137公尺，懸於溫哥華Capilano河上，1889年由蘇格蘭工程師George Grant Mackay設計建造，以繩索及杉木搭造而成，1956年時重建，改以鋼纜加強橋的穩固性。

7. 尼泊爾的Ghasa吊橋：與其他人行吊橋不同，Ghasa吊橋上頭常常走著驢子、牛和山羊。據說這座橋起初是為了動物而搭建的，因為Gahasa

這地區的路多狹小,常會導致牛驢羊大塞車的情況。現在除了讓動物使用外,還能讓人行走與運送一些物資給另一個山頭的居民。

8.瑞士的Trift吊橋:是目前阿爾卑斯山山區中最長、最高的吊橋,參照尼泊爾當地三繩橋建造的方式搭建,橫跨Trift冰川,綿延170公尺,和法國的南針峰橋一樣,必須搭乘纜車前往。據說在冰川頂上有一間登山小屋,原本是可以踩在冰上,步行而至,惜近年因氣候暖化,冰川大量融化,這座吊橋成了前往該登山小屋的唯一途徑。

9.德國的瑪莉安橋(Marienbrucke):橫跨峽谷間的小橋就坐落在德國著名景點新天鵝堡附近,由城堡的建造者路德維希二世以其母之名命名,全長45公尺,在橋上可瞭望新天鵝堡全景。這座橋本來是木造橋,路德維希二世將之以鋼鐵加固,使其更加堅固,屹立至今。

10.北愛爾蘭的Carrick-a-Rede Rope吊橋:Carrick-a-Rede Rope吊橋橫吊在濱海的岩石上,原是搭建方便漁民們能在20公尺、寬30公尺深的岩縫間,查看他們的鮭魚網,現在變成北愛爾蘭熱門的旅遊景點之一。附近的Sheep Island View Hostel收藏了一系列「吊橋上的特技」的照片,捕捉人們在橋上進行各種特技的圖片,其中有一張圖是一位當地人搬了一張椅子到橋的中間,然後就在椅子上倒立了起來。

11.日本的九重夢大吊橋:位在日本九州大分縣(Oita)九重(Kokonoe)町,是目前日本境內最長、最高的吊橋,長390公尺、高173公尺,橋面水泥製,橋身由鋼筋架構,走起來較穩定,不易晃動。九重夢大吊橋亦有天空步道之稱,在橋上可以飽覽當地山澗溪谷,更能遠眺著名的「震動瀑布」,秋日時還能鳥瞰廣闊的楓紅美景,美不勝收。到九重夢大吊橋遊覽,則可連同當地著名的溫泉景點湯布院一併前往拜訪。

12.奧地利的Headline 179吊橋:這座吊橋是新開放的新興景點,其連結境內著名景點Burgenwelt Ehrenberg城堡廢墟和Fort Claudia,長403公尺、高110公尺。

伍、中國十大著名古橋

1.盧溝橋:位北京西南永定河上,為連拱石橋,建於明昌3(1192)年,全長212.2公尺,有11橋孔,10橋墩,寬5.3至7.25公尺不等,橋兩側有

石欄，柱高1.4公尺，各柱頭上有石獅，或蹲、或伏、或大撫小、或小抱大，共有485頭，橋兩端各有御碑亭及碑刻。民國26（1937）年在此發生七七事變，引發中日八年抗戰。

2.廣濟橋：又稱湘子橋，位於廣東潮安縣潮州鎮東，橫跨韓江。建於南宋乾道6（1170）年，原是86隻船連起來的浮橋，潮州知軍、州知事沈崇禹、曾汪分別主持建東、西橋墩，歷時五十六年，1226年完成。全長515公尺，橋墩及橋樑均以巨石砌成，橋墩上建有形式各異的24對亭臺樓閣，還有兩隻鐵牛分立東西兩頭。中間一段水流湍急，無法架橋後用18艘船連結成浮橋，能開能合，是世界上最早的一座開關活動式大石橋。

3.五亭橋：位於揚州，建於乾隆22（1757）年，仿北京北海五龍亭和頤和園17孔橋而建，上建五亭，下列四翼，橋洞正側15，因狀似盛開蓮花，故又稱蓮花橋。

4.趙州橋：又名安濟橋，位於河北趙縣交河上，是世界上最早、保存最好、跨徑最大、單孔敞肩的巨石拱橋。見於隋大業年間（西元605至618年），已一千四百多年歷史。橋長50.82公尺，跨徑37.02公尺，因橋兩端肩部各有兩小孔，故稱敞肩型，與沒有小孔的滿肩或實肩型不同。

5.安平橋：又名五里橋，位於福建晉江市安海鎮和南安市水頭鎮之海灣上，長2,255公尺，寬323.8公尺，共316個橋墩，橋墩與橋面都用花崗岩砌成。橋上有憩亭五座，橋面兩側有石護欄，欄柱上有獅子、蟾蜍等石雕。始建於南宋紹興8（1138）年，是中古時代最長樑式石橋。

6.十字橋：位於山西太原市晉祠內，聖母殿前。北宋崇寧元（1102）年建，橋樑為十字形故名，全橋由34根鐵清八角石支撐，柱頂有柏木斗拱與縱橫樑連接，上舖十字橋面，魚沼飛樑，漢白玉欄杆，方磚舖面，南來北往，東去西行，都可通行。

7.風雨橋：是侗族獨有的橋，由橋、塔、亭組成，全用木構，橋面舖木板，兩旁設欄杆、長凳，橋頂蓋瓦，形成長廊式走道。塔、亭建在橋墩上，有多層、檐角、飛翅，頂有寶葫蘆等裝飾，行人過往能避風雨，故名風雨橋。位於廣西三江林溪河上的程陽橋是風雨橋的代表，其他浙江新昌橋、管陽橋、湖南龍津橋、普修橋等也都是風雨橋。

8.鐵索橋：位於四川瀘定縣城西的大渡河上，為川藏要道。始建於1705

年，長103公尺，寬3公尺，由13條鐵鏈固定在兩岸橋臺，9根底鏈，4
根分兩側做扶手，共12,164個鐵環相扣，全橋鐵鏈40餘噸，兩端橋頭
堡為木結構古建築，風貌獨特，有康熙御筆題「瀘定橋」，並立碑橋
頭。

9.五音橋：位河北遵化縣，清順帝孝陵神道上，長110.6公尺，寬9.1公
尺，橋上有石望柱128根，抱鼓石4塊，兩邊有方解石欄板126塊，如
以石頭敲擊欄板，會發出不同聲音，包羅古代宮、商、角、徵、羽五
音，故稱五音橋。

10.玉帶橋：位於北京頤和園西堤，為一高拱石橋，是乾隆從昆明湖乘船
到玉泉山的通道，橋身用漢白玉雕砌，為蛋尖形拱橋，欄柱有各式向
雲中飛翔的仙鶴石雕，遠望如玉帶點綴在碧波粼粼的昆明湖上，是頤
和園中著名的建築物。

　　中國其他名橋還有蘇州寶帶橋、泉州洛陽橋（又名萬安橋）、寒山寺北
的楓橋、裡西湖斷橋、紹興八字橋、承德避暑山莊「水心榭」、頤和園七孔
橋、浙江泰順的溪東橋、甘肅渭源的灞凌橋、雲南建水的雙龍橋等，都是值
得前往造訪的名橋。

第六節　臺灣運輸文化觀光的發展

壹、臺灣交通話說從頭

一、原住民時期

　　原住民時期的交通非常原始，在陸地大都只有步行，雖然有造船的技
術，但卻因所造之船不利長期遠距航行，所以只能夠在附近的港口往返。其
後由於漢人到來，退入山中，使得他們造船及用船的技術退化。對深居高山
之後的原住民而言，山上與山下之間的垂直交通就比水平面的交通更重要，
因為這樣才能將他們的貨物運到平地交易，所以都靠體力攀爬，也同時發明
了流籠。

二、荷據時期

歐人的統治可分成荷人及西班牙人，在這個時期中，歐人在臺的交通建設均是為了經濟上的掠奪為主，其次才是撫番。荷人最主要的據點都在臺南地區，為了控制臺南，且囊括臺灣北部，就打通淡水至大員通道。

當時道路的品質不佳，每逢雨季即泥濘難行，所以雖有道路但使用的效率並不高，人們仍習於行走在由牛車走出來的小徑上。西班牙人據北部有部分路段與荷人銜接，兩者都欲控制臺北地區。西班牙人對內陸交通上的建樹是打通了雞籠經基毛里、大巴里迂迴北方而至淡水的通道，其目的在能更有效的控制淡水雞籠地區。到了崇禎5年，更開闢基馬孫河（基隆河）到基隆的道路，確保在基隆一帶的統治勢力。

交通工具方面，由於地形關係，東西部交通被中央山脈所阻擋，南北部交通由河流所切斷，故陸上除了步行之外，也已有轎子的通行，但只限於有錢人。道路和道路間的聯結程度不高，僅止於村落間的羊腸小徑。較大的城市間以較寬的鄉間道路相通，但仍在雨季時不良於行，有時也以「牛車」運送甘蔗或貨物為主要交通工具。此外，當時也引用荷蘭人自印尼所引進的水牛等獸力騎乘，大宗貨物運送的交通工具則仍靠沿海小船舶、舢舨運輸。

三、明鄭時期

明鄭時期，因受滿清實施封鎖臺灣海上交通的政策，使得明鄭治理臺灣的初期集中於內陸交通開發上，重點放在北臺地區，目的在於防臺軍事的布置之需，特別是開發唭哩岸到關渡一帶，以利屯墾。除人為開發外，也溯溪（淡水河）而上，沿著河岸開發小道。

此外，由於清朝的鎖國政策，並未使得明鄭在臺的經建受到影響，反而強化了中國沿岸居民對臺灣的貿易交通。而鄭氏為得外援，也在治理後期積極發展海外貿易，曾遠到南洋都有臺灣商人的蹤跡。海外交通對外貿易對象主要除日本外，更遠達南洋暹邏。此時，內陸聚落的分布多沿著運河或河流的坡岸，形成長條狀沿溪聚落，沿岸或沿河地區以竹筏及帆船為主。

四、清領臺時期

清朝治理臺灣的開發，可以「一府、二鹿、三艋舺」說明，臺南府城、彰化鹿港和臺北萬華（大稻埕）在當時的海運地位重要。清朝治理臺灣後

期，才開始大規模整理南北向的陸上交通。至於東西部的連結，沈葆楨、吳沙等人分別開闢淡蘭古道、八通關古道等橫越雪山山脈、中央山脈的山間小徑，如八通關古道、草嶺古道等，作為東西部往來的捷徑。

臺灣修築鐵路最早源於丁日昌治臺時期，丁日昌以臺灣關係東南亞海防，口岸眾多，非辦鐵路、電線不足通血脈而治要害，請奏朝廷批准。但日後建造之時，卻為人民以破壞盧墓風水而停止。直至劉銘傳再度延續丁日昌的鐵路計畫，興建基隆至臺南的鐵路，可惜清朝後繼官員不重視臺灣建設，因此這條鐵路雖然已測量至大甲溪，但僅完成基隆至臺北、臺北至新竹兩條路線，雖然如此，但也已經領先當時中國其他地區的鐵路建設。

清朝對於建築公路的目的主要仍為開山撫番。分北、中、南三路進行：

1. 南路：又分兩條，一條由鳳山縣赤山庄（港東上里）到後山卑南（南鄉）；另一條由鳳山縣射寮到大卑南。
2. 北路：由噶瑪蘭廳蘇澳到後山奇萊、花蓮港。
3. 中路：也分兩條，一條由彰化縣林圯埔（沙連堡）到達後山璞石閣（奉鄉）；另一條由集集街到牛輞轆（沙連堡）。

以上三路的開通代表了中央山脈橫貫公路開通之始，也加強了東西的聯絡，這樣的撫番開道前後約七次，對於番地的開通，東西、平地人及原住民的文化交流有相當大的功勞，使清朝能更完整的統治臺灣。因此，自有先民以來，隨著開發所形成的道路約計有六條：西部南北幹道、羅漢門道路、埔里社南北口道路、恆春卑南覓道、臺北府至噶瑪蘭道路、開山撫番南北道。這六條道路每一條都屬於季節性的道路，一到雨季仍有不良於行的困擾。而且並非每一條道路都是相通的，且路面狀況也很差。因為清朝在治理臺灣初期曾遭朱一貴等人反抗，若讓每一條道路都不相通，則反抗的事件就會是局部化而好處理，所以即使禁令已開，對臺灣的交通建設，仍有所顧忌。

也因為怕民變的原因，使得此時的陸上交通仍不如水運來得經濟，坐牛車由彰化到臺北約需10天，水運由鹿港到淡水則只需2天，且牛車所能承受的負重又小於水運，運費也較高，而各地所需的物資又都來自大陸沿海各省，故此時臺灣內陸陸運不如沿岸水運，沿岸水運又不如與大陸的水運。

五、日據時期

　　馬關條約簽訂後,日本取得臺灣主權,而今日臺灣交通建設的基礎,大都也是奠基於此時期。尤其臺灣較現代化的公路,大都是由日本軍工開始修築。第一條完成於1913年,其後公路的修建進展得相當快。公路運輸旅客及貨物也在此時日漸繁榮。擴展之快使得鐵路的營運一度受阻,臺灣總督府為了阻止公路和鐵路的營運競爭,乃接管了全島公路,以避免雙重的投資。並選擇與鐵路平行較具經濟價值的路線。

　　交通工具方面,自日本國內引進「臺車」,以利山地開發,並有助於山地農產品及人力的流動。還有「人力車」及「腳踏車」,方便都市人代步,運用起來比清朝留下來的傳統「轎子」普遍而實用。

　　當時西部鐵路接續清朝路段,架設由新竹延伸至屏東枋寮,還有東部的花蓮、臺東之間也建有鐵路。整個臺灣西部,為發展糖業、鹽業、林業、礦業等,分別興建了窄軌的各種產業專用輕便鐵路,交錯密布。[41]光復後這些鐵路隨著經濟、政治及國際大環境改變,因為產業已經沒落而拆除,僅留下阿里山森林鐵路、集集線、平溪線等少數供做觀光之用。

　　至於空中交通,大致上也是奠定於日據時期,但大都以軍事為優先,尚無客運飛機,特別是二戰期間,日本政府發起大東亞戰爭,及為了南進政策需要,闢建很多軍用機場。來往中國、日本之間大都搭乘客貨兩用輪船。

六、民國時期

　　光復後,臺灣道路交通,原來遵循日本靠左行駛的道路規則,直至政府接收後,才改為靠右行駛。[42]政府遷臺後由於面對兩岸情勢的危機,早期的交通都以軍事目的為主,例如「南北平行預備線」臺三線的戰備道路、完成西螺大橋的修築,以及中部橫貫公路的開闢等。

　　臺灣退出聯合國之後,蔣經國總統實施十二項建設,促成臺中港、大造船場、中山高速公路、桃園國際機場等大型交通建設。接著又進行鐵路電氣化、環島鐵路計畫、第二高速公路及東西向快速公路,還有雪山隧道、高速鐵路等的一一完工,加上島內各大城市捷運輕軌等交通系統的興築,使得今

41 因軌距小,故俗稱五分仔車。

42 維基百科。交通通行方向,https://zh.wikipedia.org/wiki/交通通行方向。

日臺灣交通呈現現代化面貌[43]。

貳、陸上交通

一、公路

　　臺灣公路遍及全島及澎湖群島各鄉鎮，公路系統依公路法規定分為國道、省道、縣道、鄉道、專用公路共五級，總長度40,262公里（2007年止）。除以上五級公路外，其餘為普通道路，道路又分由水土保持局管理的農路、由林務局管理的林道、位於都市計劃區內的市區道路（含市區快速道路、巷弄）和其它普通產業道路及私人道路。

　　民國80年代之後，東西向快速道路及第二高速公路等的通車，加上對小汽車的管制已不若以往嚴格，而公路的運費也遠低於鐵路，且競爭的公司又多，使得公路的運費大降而威脅到鐵路，公營的臺灣汽車客運公司民營化改組為國光客運。目前在臺灣的汽車運輸業，依公路法規定可分為公路汽車客運業、市區汽車客運業、遊覽車客運業、計程車客運業、小客車租賃業、小貨車租賃業，以及汽車貨運業等七類。

二、鐵路

　　臺灣的軌道運輸服務，主要分為傳統臺灣環島鐵路、臺灣高速鐵路、阿里山森林的專用鐵路，以及大眾捷運法所規定的輕軌、纜車等大眾捷運系統。臺灣在日治時期，主要發展鐵路運輸，各種產業鐵路曾密如蛛網遍布全島。第二次世界大戰結束進入民國時期後，政府受到美式公路主義影響，改以公路為主要交通方式，例如臺北市發展城市軌道交通系統時程，就較亞洲其他新興首都遲上許多；公路建設的興盛，也造成鐵路運量降低，許多鐵路線因而走入歷史。直至1990年代以後，隨著全臺快速、高速公路建設逐漸完備，以及都市面臨壅塞、污染問題，政府方又重視軌道運輸，推動如臺鐵捷運化等政策。民國70年代仍舊是公路的時代，此時，中央政府直接介入臺灣地區的公路現代化。臺灣公路的現代化始於高速公路的開闢。

　　2006年8月22日，行政院經濟建設委員會正式宣布未來將以軌道運輸取

[43] 臺灣省政府交通處（1998）。《臺灣交通回顧與展望》。南投中興新村：臺灣省政府交通處。

代公路建設，以解決環境問題。2007年起，由於大量軌道運輸路線的興築，以及公路建設已近完備的原因，軌道與公路的建設日趨進步。2011年，臺鐵先後開闢沙崙線、六家線，為臺鐵十九年以來新線。

參、空中交通

一、民用航空站

　　臺灣的機場多為軍事與民間合用，民用部分由交通部民用航空局管理，軍用則分由空軍與海軍管理。位於桃園縣大園鄉的臺灣桃園國際機場營運國際航線、高雄市小港區的高雄國際機場兼營國際和國內航線，臺中水湳機場關閉後啟用的清泉崗機場、花蓮和澎湖馬公機場可供國際包機起降。另外還有臺北松山、嘉義水上、臺南仁德、屏東屏北、屏東恆春、澎湖七美、澎湖望安、臺東豐年、臺東綠島、臺東蘭嶼、金門、馬祖南竿和馬祖北竿等十八座國內機場。跑道長度超過3,047公尺的有臺灣桃園、臺中清泉崗、高雄、臺南、嘉義、屏東等六座。2,438至3,047公尺之間的有金門尚義、澎湖馬公、花蓮、臺北松山、臺東五座。1,524至2,437公尺之間的有恆春、馬祖南竿兩座。914至1,523公尺之間的有馬祖北竿、蘭嶼、綠島、澎湖望安等四座。低於914公尺的有澎湖七美一座。

二、直升機航空站

　　直升機航空站包括有東引、東莒、西莒（連江縣政府）、小琉球（屏東縣政府）、玉里（花蓮縣玉里鎮公所）、嘉義竹崎（中興航空公司）、溪頭米堤、天龍，臺中童綜合醫院及臺北榮民總醫院也申設有醫療急救用的直升機航點。

三、航空公司

　　中華航空和長榮航空，為臺灣最大的兩家營運國際航線的航空公司。而復興航空、立榮航空（長榮航空子公司）、華信航空（中華航空子公司）、德安航空、遠東航空則是以經營國內航線為主的五家公司，部分業者也飛行短程國際航線。

肆、海上交通

臺灣四面環海，海上交通發達，國際貿易仰賴海上運輸，也造就臺灣無論是本島或外島，均擁有大量的港口設施以及航運公司。

荷據時期，淡水及安平主要的貿易對象為日本、南洋及中國大陸。在荷人的經營之下，對外貿易尚稱繁榮，可歸功於荷蘭人利用航海技術經略臺灣的策略成功。可見，荷人在臺最主要的建樹為對外的貿易，及為撫番而作的內陸小道。到了清朝取代明鄭治理臺灣，可說是臺灣交通發展的重要時機。清初由於對明鄭的顧忌而採取鎖國政策，但臺灣西部各港口，北自雞籠八尺門（基隆港），南迄琅喬後灣仔（今恆春南灣），以及東部的蛤仔難（宜蘭）及釣魚臺（臺東）等較大的港口，都有偷渡流民的足跡。而朱一貴事平之後，偷渡風更盛，於是乃有開臺解禁之議。自此，漢人又可自由的進出臺灣，而清朝也因臺灣的位置險要而加強開發臺灣。

一、港口

臺灣港口的管理業務，分別由交通部負責管理國際商港、國內商港，經濟部負責管理工業專用港，行政院農業委員會漁業署負責管理漁港。

交通部以國營之臺灣港務公司經營各商港，並劃定各港務分公司轄區；離島方面，交通部委託金門縣政府、連江縣政府成立港務處，管理縣內國內商港。目前有四座國際商港、四座國際商港輔助港口、五座國內商港。工業專用港共有兩座營運中、一座興建中。漁港則有九座第一類漁港、二百一十六座第二類漁港。

二、航運

日本人對於內河航運並不積極加強，因為鐵路修建後，所有的貨物幾乎都由鐵路運送到港口後運出，內河航運反而遭到抑制。航海方面，由於此時東西鐵路仍不相通，而銜接東西的蘇花公路及南迴公路路況尚差，通車又遲，因此東西間環島的海運仍舊維持了相當的規模。直至環島鐵路建設完成，國內航運又趨沒落。目前國內以陽明海運（原為公營）、長榮海運（長榮集團）與萬海航運為最大的三家海運公司，而離島與本島間的海上客運則由政府與民間業者共同經營。

Chapter 10

民俗文化觀光

第一節　概說

壹、定義

　　民俗（folklore），顧名思義，是民間風俗的簡稱，也是文化的底蘊，甚至與文化等量齊觀，經常被合稱為「民俗文化」。民俗學家對於民俗一詞的解釋，意見相當分歧，但總離不開將其原意作為民間知識的總稱，具有強烈鮮明的在地性。現在學者多採用廣義的解釋，把「民俗」視為「民間文化」（folk culture），或者說民間的傳統生活習俗，這種習俗乃是由於人們生活在一起，長期共同互動養成的一套習慣或生活方式[1]。

　　「民俗」一般認為係從日文轉譯而來[2]，日本學者岡田謙認為，「民俗」這個字眼經常被人使用，但都不盡明確，有些場合，「民俗」代表著民間珍奇的風俗習慣，有時候又代表日常生活通俗的一般性，總覺得無法與高層次文化扯上關係。因此岡田認為這就是民俗帶給人們的無盡魅力，強而有震撼性的「鄉土文化」了，會有這樣的形容詞是因為岡田覺得鄉土文化為高度文化之母，是一切新文化的根源，具有傳承性[3]。可見鄉土文化也是民俗的另一種稱法，有別於宮廷文化、貴族文化。

　　活生生的民俗，如果是現在的，吾人可以藉觀光旅遊去目的地直接觀察、研究與瞭解，但是如果要瞭解各族群過去的生活，那就必須藉助先民遺物的保存、整理、記憶、口述歷史的紀錄去瞭解。因此民俗文化又常與文物分不開而合稱為「民俗文物」，所謂**民俗文物**可以說是某一族群的物質文化，反映該族群的生活方式與風土特徵，是認識和瞭解該族群生活和歷史根源最好的途徑。因此也可以用博物館展覽形式呈現，所以「民俗文物館」或「博物館」就成為文化觀光的寶貴資源之一，世界各地為了發展觀光，莫不積極致力發展博物館事業。

　　總之，民俗文化從人、時、地的因果關係而言，就是指一定地域的特定人群，經過一段時間的生產、生活，和生存需求與互動發展所形成的行為和

[1] 阮昌銳（1999）。「臺灣的民俗」。臺北：交通部觀光局訓練教材，頁3。

[2] 尹華光（2005）。《旅遊文化》。北京：高等教育，頁150。按：尹氏認為民俗係從日文轉譯而來，取代風俗、土俗等說法。

[3] 收錄於林川夫主編，岡田謙（1995）著。〈關於民俗的種種〉，《民俗臺灣》（第一輯）。臺北：武陵，頁1。

思想的習慣性事物與共通意象。也就是大家習以為常而能夠不具法律規範就自覺奉行，又世代相襲與維繫的所有風俗習慣的總稱。

貳、內容與分類

　　民俗文化的內容非常豐富，幾乎體現所有人類生活的內涵，包括衣著服飾、居住、飲食、生產、買賣交易、婚姻、喪葬、稱謂、歲時節慶、信仰、禮儀、禁忌、旅行、結盟、交往、娛樂、繼承、財產分配，以及社會部落制度都屬之。因此，民俗文化會隨著內容而有很多種分類，有新、舊民俗文化之分；有傳統、現代民俗文化之分；有分為屬於貴族的、領導者的、高級知識分子的「上層民俗文化」，以及指農夫的、鄉民的「基層民俗文化」兩類。

　　除了二分法之外，也可以從傳承的特質分為如下三類[4]：

（臺灣史蹟源流館）

1. 經常反覆性的事務，時日一久所形成的一種類型，如技術、祭禮、節慶、生命禮俗、傳說、歌舞、遊戲等。

2. 基於鄉土生活實踐要求，反覆為同一事務生活扎根的現象，如宗教、信仰等。

（臺灣民俗文物館）

3. 用心型塑出代表自己特殊性風格的傳承，如飲食、服飾、居住建築、交通運輸、生產方式等。

　　阮昌銳也將民俗文化分成物質的、社會的及心理的三類，所謂**物質的民俗**是指與日常生活有關的衣飾、飲食、居住、運輸、生產、工藝等屬之；所謂**社會的民俗**是指與家族、宗族、結社、聚

（臺灣文獻史料館）

坐落在研究臺灣歷史與文化重鎮的臺灣歷史文化園區內的三大館，正好呈現中國宮殿、巴洛克及閩南式建築型態。

[4] 同上註，頁2。按：各類並未舉例，係由作者參酌岡田氏引霧台博士分類內容意義加以整理列舉。

落等有關的習俗皆屬之；而所謂**心理的民俗**則凡是與神靈信仰、生命禮俗、歲時祭禮、巫術道法等皆屬之。

當然也可以從民俗文物分為四類文物與文獻，如生活的、社會的、宗教的、藝術的。各類包括[5]：

1. 生活的民俗文物：包括生產、飲食、衣飾、居住、運輸等。
2. 社會的民俗文物：包括親族、生命禮俗、經濟、財產、法律、政治等。
3. 宗教的民俗文物：包括神像、寺廟、祭祀文物、吉祥文物等。
4. 藝術的民俗文物：包括音樂、戲劇、舞蹈、民謠、民間工藝等。

不管分為幾類，其目的都只是在幫助我們方便掌握對某一族群民俗文化的認識而已，如果從各國各地的博物館展覽的角度，依據各該民族特色與內容，那就更為紛歧。以「臺灣民俗文物館」為例，除地下室的典藏庫及四樓行政辦公室之外，為完整呈現臺灣民俗文化，從一至三樓的仿歐洲文藝復興時期的巴洛克式建築，總樓板面積19,590平方公尺中，共分為六個展示室，其配置內容如下[6]：

1. 第一展示室：主題是臺灣的歷史與文化導論，包括臺灣的史前文化、族群、開發史略、海洋文化特質、現代都市的興起等。
2. 第二展示室：主題是臺灣的民俗，包括臺灣民俗的源流、農村曲、漁村即景、高山青等。
3. 第三展示室：主題是臺灣的日常生活起居，包括公媽廳、大廳（客廳或花廳）、書房、帳房、寢室、廚房、廁所、傢俱、聚落、建築、辟邪、厭勝物等。
4. 第四展示室：主題是臺灣民間工藝文化，包括生活器物、社會器物、宗教器物及民間藝術等。
5. 第五展示室：主題是臺灣民間信仰、祭儀、藝能、戲曲，包括原住民祭典、臺灣廟宇、醮祭、出巡陣頭、民間藝能、信仰及神像、祀神用具、民間戲曲等。

[5] 臺灣省文獻委員會委託，「臺灣歷史文化園區民俗文物館研究規劃設計報告書」，民國86年11月，頁15-16。

[6] 臺灣省文獻委員會，「臺灣民俗文物館導覽手冊」，民國89年12月。

6.第六展示室：主題是臺灣人的生命過程及禮儀習俗，包括出生、結婚、疾病、慎終追遠、祖德流芳、歲時、節慶，以及過去、現在、未來等。

除上舉六個常態展示室之外，另有「福爾摩沙」及「蓬萊鄉情」兩個特展室，提供不定期民俗文化的主題展覽。按該館坐落於南投中興新村臺灣歷史文化園區，區內另有「臺灣史蹟源流館」及「臺灣文獻史料館」，是所有想研究認識臺灣或想做真正的臺灣主人及導遊人員者，強烈建議必訪之處。

參、在觀光上的價值與功能

研究民俗文化在觀光上到底有那些價值與功能呢？這也與定義及分類一樣，是個見仁見智，言人人殊的問題。先從民俗文化在觀光上的價值來說，毫無疑問的它應該是直接能滿足遊客好奇、感恩、懷舊與尋根溯源的目的，從而引發強烈前往一探原委的旅遊動機。

至於在觀光上的功能，綜合來說也有下列三大項：

1.民俗文化是重要的旅遊資源：旅遊資源十分廣泛，大致可分為人文和自然旅遊資源兩大類，人文旅遊資源大都牽涉到人類自身所創造的各地區、各民族豐富多采的民俗事項，而且容易引起異地遊客感興趣的東西。人文旅遊資源大都屬於前述民俗文化內容，歸於人文地理的範疇，比如奇巧精妙的建築、居住習俗、隆重熱鬧的節慶祭典、優美動人的歌謠戲曲、別具民族特色的風味餐、運輸工具等，都已經受到各旅遊業發展國家的重視與開發。

2.藉助民俗文化觀光可促進文化交流與發展：從跨域文化動因的連續帶來說，文化觀光可說是居於文明及野蠻的中道，而民俗文化又常是文化觀光最能吸引人的部分。遊客在不同旅遊目的地之間穿梭流動，既帶來遊客本身的風俗習慣給目的地的人學習，另一方面也觀摩認識了旅遊目的地的風情民俗，就在接觸、碰撞之間，也就促進了文化交流與發展，這包括主、客雙方的思維和行為都起了質變，因而形成了所謂全球化（globalization）或地球村（a global village）時代的來臨。

3.瞭解民俗文化可增強旅遊接待能力與解說導覽能力：對異地觀光客來說，渴望瞭解或體驗旅遊目的地的民俗文化之旅，是旅遊業者開發的

商機,旅遊接待者與導遊人員一定要熟悉自己當地的民俗文化,以便回答外地觀光客隨時可能提出的有關問題,如果旅遊接待者與導遊人員一問三不知,必然會令觀光客失望。

另一方面,旅遊接待者與導遊人員也要熟悉所接待的旅遊團客源地的有關民俗習慣,針對不同國家、地區、民族或信仰的遊客生活習俗與需求,做好最深度知性與周到的導覽、接待與服務,使自己提供的服務讓觀光客有賓至如歸的滿意度,以及意想不到的客製化及被尊重的感動,這種知己知彼的民俗知識累積,是民俗文化在觀光上很重要的價值與功能。

第二節　文化差異與民俗采風

中國有句古話說:「百里不同風,千里不同俗」,好奇是人類的天性,文化差異更是觀光的商機。如何尋找文化差異滿足遊客的好奇,是開發文化觀光市場的終南捷徑,吾人可以利用前述的「文化差異停、聽、看」與「特色搜奇訓練」,就可以先馳得點,捷足先登,免去像孔子周遊列國式地必須花費好多時間精力踏勘采風,就能將不同旅遊地點的文化特色事先掌握,然後設計成多元特色的遊程商品,提供多元化的遊客選用。

以下採集一些世界上與臺灣民俗文化比較具有明顯差異的國家或地方,當然也可以說是國人喜歡搜奇探秘的文化旅遊熱線,參考各文史方家高見,整理列舉說明如下[7]:

壹、印度的民俗

印度人口超過7億5,000萬人,以每月增加100餘萬的出生率不斷增長。全世界人口中每6人就有1人是印度人,只有中國的人口比他多。印度是一個多元種族的國家,不同種族混合、遷移與交流,構成殊異的人文風情,是印度吸引人的特質之一。印度境內種族複雜,最主要人種有印度原住民族達修人、印歐民族、雅利安人、蒙古人、土耳其人、伊朗人等七種。達修人膚色黝黑、身材較為矮小,現在多半移居南印度一帶。印歐民族來自西北山區,

[7]　參考自維基網頁、旅遊書籍及個人旅遊見聞心得綜合整理而得。

皮膚比較白。雅利安人早期是從伊朗和裏海附近遷徙而來，分布於印度西北及恆河平原。蒙古人種身材較為短小，活躍在印度中部、東北高地和喜瑪拉雅山區。達修人和印歐民族文化交流後，最明顯的共同特徵為陽物的崇拜。男性生殖器在達修人的文化傳統中，扮演著象徵生產肥沃的角色，後來雅利安人和混血人種也保持此一信仰。

印度種族複雜，不同種族使用不同語言。長久以來印度境內異族雜居、遷徙、入侵，使得同一語系又發展出各種方言。目前印度方言多達二百種以上，如果細分大約可達一千六百種以上。在印度，官方規定的公用語言就有十五種，在印度發行的百元紙鈔正面，標示有這些公用語言的名稱。

其中北印度通行的印度語，是目前的國語，而英語則為準國語。其他還有：阿薩姆語（Assamese）、西孟加拉語（Bengali）、古吉拉特語（Gujarati）、卡納塔克語（Kannada）、喀什米爾語（Kashmiri）、喀拉拉語（Malayalam）、印地語（Hindi）、奧裏薩語（Oriya）、旁遮普語（Punjabi）、拉賈斯坦語（Rajastheni）、坦米爾語（Tamil）、安德拉邦語（Telugu）、烏爾都語（Urdu）。

印度受到英國殖民統治的影響，屬於內閣制。國會分為上議院（Rajya Sabha）及下議院（Lok Sabha），下議院共有五百四十四個席次，每五年改選一次，除非總理解散政府，提前改選。總統由上、下議院及各省的議會所

印度除了音樂與舞蹈之外，佛教繪畫藝術更是經典，阿占塔（Ajanta）石窟為世界三大佛教藝術最珍貴的遺產地。

共同選舉，但總統為虛位制，實際的政治權力仍掌握在總理手上。印度中央及各省的業務劃分相當明確，包括員警、教育、農業、工業都是由各省政府所主政。印度號稱是全世界最大的民主國家，但政局發展卻異常混亂。更嚴重的是，各政黨對於經濟發展及吸引外資的立場不一，且經常選前選後立場改變，或是搖擺不定。

印度的社會階級制度最著名的就是由印度教傳達的種姓制度。種姓制度來自早期的吠陀經文，將社會劃分為婆羅門（Brahmana）、剎帝利（Chhetri）、吠舍（Vaisya）、首陀羅（Sudra）等四大階級。其中前三者，被認定為是純潔階級，並以婆羅門地位最高，多半是僧侶和統治者階級；剎帝利是武士和藝匠階級；吠舍是指商人或從事農耕畜牧的人，這三大階級的男性，一生中必須經歷學生期、家長期、林隱期、棄世期等四個階段的行為規範。首陀羅是指出身卑微，靠勞力維生者，無論男、女及賤民都是不潔的；而首陀羅階級的人與婦女，都被排除在教育系統之外。

印度不同種姓階級的人不能通婚、不能交換食物、也不能自由選擇職業，這種制度是代代相傳的，從一出生開始，就註定了與生俱來的社會地位、語言、信仰和行為規範。根據法典，各種階級都有不同的教育內容、人生義務、社交範圍與法律制度，因此，可以鞏固特定族群的力量，所以迄今仍然無法完全消除。但隨著時代變遷、社會開放，印度種姓階級制度已逐漸簡化，婦女地位也開始受到重視，在思想比較進步的地區，即使不是三大階級的人，只要能夠接受教育、力爭上游，同樣可以獲得肯定與尊嚴。

在藝術文化方面，宗教是印度人日常生活的主要規範，而音樂與舞蹈是隨著各種宗教慶典、民間儀俗所產生的，是最常見的一種藝術形式。印度音樂傳統來自古老的「婆摩吠陀」經書，分別是印度斯坦系統與卡納塔克系統。前者流行於印度北部，風格受到中亞和波斯地區影響；後者流傳在南印度地區，風格始終不變。印度古典舞蹈主要有卡塔克、婆羅多舞、瑪尼普利、卡塔卡利等四大流派，此外還有奧蒂西、庫奇普蒂等。印度的舞蹈除了古典流派之外，還有流行於印度山區的狩獵舞蹈、各地豐年祭舞蹈、民俗舞蹈和街頭藝人即興式的演出。印度擁有全世界規模最大的電影業。它僱用近200萬人，每年生產故事片逾七百部，每星期大約有7,000萬印度人排隊去看最新上映的電影。電影業也因此成為各邦政府的重要收入來源之一。印度的電影雖然規模宏大，電影明星的人數卻不多。大多數的影片由少數幾個受歡迎的演員主演。他們往往同時拍攝二十部影片，劇本幾乎全是不斷改頭換

面，難以分辨情節的才子佳人的故事，其中照例穿插一些歌舞。

在印度手工藝方面，大致可分為兩派，一派是由以農耕或畜牧維生的男性或婦女，製作來供自身或裝飾用的，偶爾也能在他處的市場上看到這一類藝品；另一派則是由一群職業工匠接受特定市場或買主委託而作的。針織、臘染、刺繡、縫飾、織錦、木板印刷、繪製、紋染、飾亮片；由簡單到繁複，由幾盧比到天價，每個季節或是慶典都有合宜的物品可用，有的也許有象徵意義，有的也許只是好看而已。

貳、伊朗的民俗

伊朗於1925年建立，原名巴勒維王朝，1977年底，爆發反君主政權的政治動亂，迫使巴勒維國王在1979年1月16日逃亡國外；同年2月1日，領導反國王運動的宗教領袖霍梅尼結束了十四年的流亡生活，重返伊朗。並透過公民投票，於4月1日宣布成立「伊朗伊斯蘭共和國」（The Islamic Republic of Iran, Iran），簡稱伊朗。

伊朗是著名的文明古國家之一，位於亞洲西南部，北鄰亞美尼亞、阿塞拜疆、土庫曼斯坦，西與土耳其和伊拉克接壤，東面與巴基斯坦和阿富汗相連，南面瀕阿曼灣。是兩千多年前波斯大帝國的發源地，也是中東地區的古代君主國，又稱波斯。伊朗人也曾經歷經許多異族的征伐，但都能以強大的適應力，將不同文化融於自己的文化當中。精緻絕倫的清真寺隨處可見，首都德黑蘭更是西亞的藝術中心，什葉派聖地伊斯法罕為昔日波斯帝國的文明之都，因此也興建了許多象徵帝王清真寺的建築物。幾千年來，勤勞、勇敢的伊朗人民創造了輝煌燦爛的文化。如大醫學家阿維森納在西元11世紀所著的《醫典》、伊朗人修建了世界上最早的一座天文觀測臺、發明了和今天通用的時鐘相似的日規盤、詩人費爾多西的史詩《列王記》、薩迪的《薔薇園》等，都是世界文明的瑰寶。

石油和天然氣資源豐富，占世界總儲量的15.6%，僅次於俄羅斯，居世界第二位，是伊朗的經濟命脈，石油收入占全部外匯收入的85%以上，伊朗是OPEC成員國中第二大石油輸出國。森林是伊朗僅次於石油的第二大天然資源，面積達1,270萬公頃。伊朗水產豐富，魚子醬舉世聞名。盛產水果、乾果、開心果、蘋果、葡萄、椰棗等遠銷海內外。伊朗的農業比較落後，機械化程度也較低，但波斯地毯聞名全球，自二千五百年前伊朗就非常盛行地毯

製作，除了具有保暖的實用性之外，美麗的地毯編織造型與居家擺飾也是身分地位的象徵。

伊朗都是回教徒，禁食豬肉，因而伊朗不論餐館或飯店幾乎不供應豬肉作的菜餚。肉食方面多使用羊肉、牛肉與雞肉，料理則多以燒烤為主；伊朗的鄉土菜餚據說也是世界聞名的，有機會的話，不妨入境隨俗品嚐一下當地最具特色的鄉土菜，是旅遊的一大樂趣。飲料方面則以咖啡或紅茶為主要飲品。伊朗以麵食為主，有各式的餅，薄的、厚的、用石頭烤的，很像中國新疆的饢，波斯語讀音也是饢。蔬菜的品種雖然不少，但只在果蔬店見到，飯店比較少，可以數出來的如烤雞塊、烤巴巴、烤雞腿，還有就是土豆、牛肉加上番茄汁煮製成的菜。烤肉一般是用竹籤子串著；烤巴巴是用碎羊肉，加上調料，再用手捏成條狀串在竹籤上烤熟，味道很特別。一頓講究的正餐是：一份烤肉，配一些生洋蔥，整個或半個烤番茄，一些饢，另外加上一瓶伊朗生產的可樂類飲料。在德黑蘭賓館中，正餐還有米飯，是用藏紅花水醃製過，黃黃的，裡面放了茴香苗的飯食。

伊朗人喜喝紅茶，不論在家或是在外，都會準備一個小煤氣罐，罐頂有一個小架子，放上小水壺，就可以煮茶了。伊朗人喝茶時要吃方糖，與世界上多數國家把糖放入茶水中的習慣不同，他們是把方糖先放在嘴裡再喝茶。這是一種很特別的習慣，常見一群人圍坐在地毯上，放著簡易茶具，口中嚼著半塊方糖，手裡端著熱氣騰騰的茶杯，聊述著親切動人的故事，是伊朗人常見的社交生活。

參、尼泊爾的民俗

尼泊爾夾在中國和印度兩個大國之間，北與中國為界，而東、西、南方與印度為鄰，同時也是攀登冰封的「世界屋脊」最為險峻的一個階梯。透過地圖能瞭解尼泊爾危險的處境，尼泊爾的國土形狀略呈長方形，長約800公里，寬約90到220公里，國土分布沿著喜瑪拉雅山脈成弧狀，因處內陸沒有港灣，防衛、戰略地位十分不利。建國於西元前7、8世紀左右，基拉王朝（Kiratis）包括第一位君王亞蘭巴（Yalambar）在內，總共歷經28位君主統治。迄1990年4月，畢蘭德拉（Birendra）國王宣布解除黨禁，11月頒布新憲法，採君主立憲制度，實施多黨政治。畢蘭德拉國王統治尼泊爾二十九年，於2001年6月1日晚上，因皇室發生喋血事件而喪生。2001年6月4日，畢蘭德

拉國王之弟賈南德拉繼承王位,一直到現在。

尼泊爾是個多民族國家,依種族劃分,大致包括居住在加德滿都谷地的尼瓦族(Newar),及分布在丘陵地帶的瑪加族(Magar)、林布族(Limbu)、古倫族(Gurung)、雷族(Rai)、來自谷地邊緣的大蒙族(Tamang)、台拉河流域的塔魯族(Tharu),與住在高山的雪巴族(Sherpa)等。因為種族多元,語言也很複雜。日常生活中的共通語言是以尼泊爾語為主,英語是官方語言之一,然而各族群仍多使用他們本身獨特的語言,如在加德滿都谷地,使用尼瓦語,在Sai Khumbu的雪巴人以說雪巴語為主,此外也有尼泊爾人會講印度語。

尼泊爾是世上少數信奉印度教(Hinduism)為主的國家,占90%以上,另一大主流是佛教(Buddisn),還有藏傳佛教(Tibetan Buddism)和少數回教徒(Islam)、基督徒。印度教神祇雖然很多,但主要為三位神祇,包括大梵天(Brahma)、毗濕奴(Vishnu)和濕婆(Shiva)等,分別代表創造、保護和破壞等力量。在印度教中,大部分的神像和寺廟,都是供奉毗濕奴、濕婆神以及他們的化身。而大梵天,在創造宇宙之後,已經返回天上,所以很少見。保護神毗濕奴是最受人喜歡的神祇,他在人間的化身包括有羅摩王子、庫裏須那等,經常出現在印度史詩或神話故事中。而尼泊爾國王、釋迦牟尼被視為毗濕奴的化身之一,同樣被印度教徒膜拜。

種姓制度是信奉印度教的尼泊爾人特有的階級劃分,從出生就註定他們的社會階級,與印度人一樣,分為婆羅門、剎帝利、吠舍、首陀羅這四大階級。其中以婆羅門階級地位最高,主要是僧侶或尼泊爾統治者;其次是剎帝利階級,多半為武士、貴族或藝術工匠;吠舍階級則為商人、從事農耕和畜牧者;首陀羅階級則代表出身卑微或靠勞力生活而被視為不潔階級的人。隨著時代變遷、思想逐漸開放,尼泊爾的種姓制度雖仍無法完全消除,但已經淡化許多,階級地位較低者或婦女,只要能夠接受高等教育,還是可以得到社會的認同和尊重。

家庭是支持和庇護之所,也是社會安全和保險的主要組織。從小就藉著尊敬親戚長輩和守護神,來學習如何適應社會,以及如何參與宗族和階級。有時這種共同生活的家庭是三代同堂,擁有30或30人以上的成員。家庭生活中的許多儀式和義務,都是每一個家庭成員責無旁貸、無可規避的。固堤(guthi)是一種家庭聚會,它象徵對團體生活的熱切渴望。固堤聚會代表著每一家庭的社會地位和經濟狀況潛力。同時這種聚會還提供打破階級阻礙

的一個管道，甚至還可能透過固堤獲得機會，進入另一個較高階級的固堤聚會。它一直都是社會融洽整合的要素，也是文化價值和成就得以保存的方法之一。

音樂是尼泊爾的主要動脈，是尼泊爾人生活中非常重要，而美得動人心魄的伴奏。蓋尼（gaini）是種職業樂師、吟遊詩人的流浪藝人，他們會帶著沙玲吉（saringhi）四弦琴，從一個村落遊唱到另一個村落，從這個節慶唱到另一個節慶。沙玲吉是一種用木頭雕刻而成的小型四弦琴，以拉弓的方式演奏。蓋尼不只是為尼泊爾人民帶來娛樂，同時也傳遞了一些訊息，然而在現今社會已逐漸式微了。此外，宗教音樂通常由許多種樂器來演奏，包括鼓、鑼鈸、喇叭、笛子、口琴等都可以使用，這是屬於達梅（Dami）階級的領域，這些樂師平時是以縫紉為業，也有組成身著制服的粗腔俗調行進樂團。

比較常見的舞蹈是最適於圍爐時欣賞的巴克塔布「面具舞」，這種舞兼具原始、堂皇和帶勁等特色，內容大約是述說古代神祇間的戰役，以及邪惡的力量，非常質樸而莊嚴。另外那瓦杜兒葛（Nawa Durga）舞者，和前述戴面具的舞者完全不相同。密教的信徒也戴了面具，在巴克塔、克提布的街上，及賽丘（Thecho）的村子裡行走、旋轉或跳躍，人們相信這些人的身上附有神靈，所以對他們也崇敬如儀。

肆、歐洲的民俗

歐洲人認為，打碎了杯盤會有好運，因為「歲歲平安」，打碎鏡子或是打翻鹽罐就要出現「悲劇」了。如果是星期五又是13號，那麼最好不要出門，以免不測。據「德國之聲」報導[8]，許多人會認為這都是迷信，毫無根據，但現實是歐洲人迷信的還真不少。

儘管人類已經進入數位時代，科學知識也相當普及，但迷信思想依舊存在。以德國為例，25%的德國人認為，誰能找到一片四葉苜蓿就肯定有好運；36%的德國人堅信，巧遇清煙囪工人也是好運的象徵；如果看到一隻從左邊跑過的黑貓，對於25%的德國人來說都是要倒楣的前兆；大部分德國人都相信流星的神奇力量，看到流星時許下心願，也許會心想事成。

在德國，「迷信」早就成了一個巨大的產業，從占卜算命，到透過星

[8] 今日新聞網（2010年8月14日）。「歐洲人迷信？見黑貓倒霉、跨年吃葡萄求好運」，http://www.nownews.com/2010/08/14/545-2636339.htm。

座看運勢或是尋找夢中情人，有統計數字顯示，德國的「迷信」行業每年創收180到250億歐元，而且還有增至350億歐元的趨勢。經濟形勢越不好的時候，相信超自然神奇力量的人就越多。

德文中「迷信」最初是個貶義詞，有異教、不道德和邪說的意思。不過迷信思想直到今天仍在歐洲存在。有時候在特定的一天會有一些特殊的現象。比如義大利人在送舊迎新的時候會穿紅色內衣，以求新的一年裡愛情豐收，一切順利。因為義大利人認為紅色會驅走妖魔鬼怪。

在元旦前夜，西班牙人會在敲響午夜12點鐘聲時吃葡萄，每敲一下吃一顆，這樣來年就會有十二個心願實現。西班牙超市在臨近元旦時都會出售十二顆成盒包裝的無核葡萄，是相當受歡迎的商品之一。

在塞爾維亞每天都有數百人，前往距首都貝爾格萊德50公里遠的一個村子，然後在街上勾畫的一個圓圈裡站上半個小時，據說這個圈子裡圈著來自地下的神奇輻射，在這裡站一站，病痛就會消失得無影無蹤。

不僅在日常生活中，即使在政治層面也少不了迷信的蹤影。比如過往只要舉行俄羅斯總統大選，就會請「算卦先生」對選舉結果進行預測，而且這位「先生」不是別人，正是大名鼎鼎的章魚哥保羅。

除了章魚之外，也有以龍蝦為節慶的，這是每年8月7日在瑞典舉行的「龍蝦節」，這一天並不是邀請大家開心的大口吃龍蝦的日子，而是鼓勵小男孩效法龍蝦勇往直前的奮進精神，故又稱做「男孩節」。

伍、伊斯蘭教的民俗

伊斯蘭社會的基本單位是家庭，伊斯蘭教界定了家庭各個成員的義務和法定權利。父親負責家庭的財政，有義務向他的家庭成員提供福利。財產繼承的劃分在《古蘭經》裡亦有說明，《古蘭經》提到大部分遺產都會由直系親屬繼承，一部分會用作支付債務及遺贈之用，婦女一般可繼承的財產是擁有繼承權男子的一半。

伊斯蘭教婚姻是民事合同的一種，是婚姻雙方在兩名見證人在場的要約和承諾。合同規定新郎將聘禮（馬爾，mahr）送給新娘。如果一位穆斯林男子認為他可以平等地對待每一位妻子，那麼他最多可以擁有四個妻子。反之，穆斯林女子只可以有一名丈夫。在許多穆斯林國家，伊斯蘭教裡的離婚又稱為塔拉克（talaq），由丈夫提出來開始離婚的進程。學者對於聖典在傳

統的伊斯蘭習俗，如面紗、隔離的根據存在分歧，20世紀伊始，穆斯林社會改革者反對這些諸如一夫多妻制的習俗，但成效各異。同時，穆斯林婦女嘗試以積極的生活方式和對外莊重的結合來順應現代，一些伊斯蘭組織如塔利班則力圖繼續實行適用於婦女的傳統法律。

穆斯林的曆法是在西元622年的希吉拉正式開始，那是穆罕默德重要的轉捩點（自麥加遷居麥地那），因此，將那一年定為伊斯蘭曆元年。伊斯蘭曆是陰曆，在三十年的周期裡，十九年為平年（354天），十一年為閏年（355天）。在轉換成西元時不能只在伊斯蘭曆上加上六百二十二年，因為希吉拉曆的一個紀元只對應基督教曆的97年。伊斯蘭穆斯林節日固定在陰曆之上，因此這些節日會在公曆不同年份的不同季節上出現。伊斯蘭教最重要的節日是都爾黑哲月第10天的古爾邦節，是麥加朝覲的日子[9]。

 # 第三節　歲時節慶文化觀光

壹、臺灣的歲時節慶

臺灣歷史民俗文化，雖然大部分類似中國文化，但是如果與新疆、雲南、廣西、貴州等大陸各地少數民族比較起來，很容易顯現臺灣獨有的特色，主要是受到歷史不長、族群多元、面積狹小、外來殖民文化入侵、海島地形、地理、氣候等特殊因素影響的文化，所有的民俗、信仰、節慶都是一個典型受到人、時、地因果互動的跨域文化，很容易跟世界上其他文化區別出來，特別是同樣受到儒、釋、道影響的大陸文化、日本文化、韓國文化，甚至是也具有殖民遭遇的香港、澳門等東方文化，都可涇渭分明的區別出來，這也是如果身為導遊人員如何扮演好臺灣主人所應具有的基本常識與解說能力。

一、春節與元宵

農曆正月初一到初五是「新春」，是民間最重要的節慶，現在稱為「春節」，其中以初一最為重要，吳自牧在《夢粱錄》中說：「正月朔日，謂稱

9 維基百科。伊斯蘭教，http://zh.wikipedia.org/zh-tw/伊斯蘭教。

臺灣的元宵燈節小朋友提燈籠及嘉義舉行的
2010臺灣燈會。

元旦，俗呼為新年」。隋代杜台卿《玉燭寶典》中說得更為明白：「正月一
日為元日，亦云三元，歲之元、時之元、月之元。」民間對於春節的活動都
有固定的安排，「初一早，初二巧，初三老鼠娶新娘，初四神落地，初五隔
開」。

　　正月十五是元宵節，又稱上元、元夕或燈節，是民間多采多姿的節日，
也是春節的最後一天，民間熱鬧慶祝，故有小過年之稱。元宵節的活動有很
多，舉其重要的有上元祈福、元宵祭祖、迎花燈、舞獅舞龍和炸邯鄲等。

二、清明節

　　國曆4月5日是民族掃墓節，也是清明節，為祖先崇拜的具體表現。祭祀
祖先的場所，在古代的王室以宗廟為主，據文獻記載，到了孔子之後才有墓
祭，但可能限於貴族。自貴族制度沒落之後，一般民眾也到祖先的墳墓去祭
祀，但掃墓的日子歷代不一，大體都在清明先後，清明是春分後15天，自此
寒去春來，視為生命胎動，農事開始。唐宋以來，清明成為重要節日，而宋
代更是盛況空前，「清明上河圖」更可看出京城開封一帶熱鬧的情景。

三、端午節

　　農曆5月初五是「端午節」，又稱「端陽節」，俗稱「五月節」，是我
國三大節日之一。端午節在時序上是從溫暖的春天，進入炎熱的夏天，人們
對這種變化，往往在適應上發生問題。因為夏季來臨之際，蟲蛇繁殖，危
害人畜生存，導致飲食衛生且易發生疾病，所以民間稱五月為「毒月」。古
人相信任何的不幸都是由於邪魔鬼怪作祟所致，因此產生了去邪的巫術信

仰,以祈求心靈上及生活上的平安,在這背景之下端午節就產生了。端午節的起源很久,自漢以來端午的習俗日漸形成,漢時以五綵線繫臂稱為「長命縷」。隋唐增加娛樂成分,有競渡和鬥草等遊藝活動。明清以後,端午成國定節日。

四、七夕與中元

農曆7月初七是床母、七星娘娘和魁星爺的生日,也是牛郎織女在天河會面的日子,因此這天民間流傳著富有人情味的故事及特有的習俗。

民間以農曆7月為「鬼月」,7月初一開鬼門,7月30日關鬼門。人們相信6月30日午夜起冥府鬼門大開,孤魂就來到人間,接受人間的祭祀,整整一個月。中元節為多元性的節日,融合儒釋道三教之精神,祭祀地官、祖先和孤魂,具有酬神報饗,打儺逐疫,祈安的宗教意義。

五、中秋與重陽

8月15日中秋節,古代民族在中秋節前後舉行豐收祭,同時也祭祀月神,有文字記載中秋之事亦有二千多年。到唐代記載更多,後來加上吃月餅殺韃子的傳說,中秋節成為有民族意識的節日。

農曆9月初九為「重陽」,又稱「重九」。重九成為節日,據文字記載可以早到漢代,《西京雜記》載:「漢武帝宮人賈佩蘭,九月九日佩茱萸,食蓬餌,飲菊花酒,云令人長壽。」可見西漢時已過重九節。民國63年內政部為敬老崇孝而核定重陽節為「老人節」。

六、冬至與除夕

天文學家將圓天分為360度,作為一年時間的分配,自春分起,將春分、夏至、秋分和冬至各放在90度的位置,所以以陽曆而論,每年的冬至約在12月22或23日。冬至這一天太陽在最南方,白天最短,過了這一天白天就漸漸地長起來。清代《重修鳳山縣志》記載:「十一日冬至,家作米丸,祀先、禮神畢,卑幼賀尊長者,節略如元旦。有祖祠者合族祭之謂之祭冬,家團圓而食,謂之『添歲』。即古所謂『亞歲』也。門扉器物,各黏一丸,謂之餉耗。」這雖是清代的紀錄,但卻流傳在我們民間的社會裡。

12月30或29日是一年最後的一天,俗稱「過年」,在農耕的社會與作

蕭壠文化園區展示之除夕之前的民間行事曆及年夜飯。

物的收穫有關,在殷墟甲骨文上,「年」字亦可能解釋為「收穫」,說文解字中解釋為「穀熟」,所以古代過年與今日原住民的豐年祭相似。過年的目的在於除舊布新,因此民間在12月24日送神上天,接著就舉行大掃除,俗稱「清黗」,將家內洗刷一新,意味除去舊年的一切晦氣,貼著紅色的春聯顯現出即將來臨吉祥的新氣象。

除夕當日午後,各家張燈結綵,每家備牲禮、菜碗、粿類祭祀祖先和神明,供品中一定會有發粿和年糕,表示年年高、步步高,事業發達。祭祀神靈之後,一家大小吃年夜飯,俗稱「圍爐」。圍爐之後長輩開始分壓歲錢,將圍爐所攤的制錢或另用紅線穿的銅錢一百個「取其長命百歲」作為壓歲錢,現在則以紅包代替。分過壓歲錢後就開始守歲,民間認為守歲具有為父母祈壽的效用,是孝道的表現。守歲到午夜12時後,大家放爆竹,迎接新年。

貳、日本的歲時節慶

日本的歲時節慶通稱「祭」(mazuri),數百年來已成為日本人生活的一部分,因為許多節日慶典都跟日本的農業歷史有很深的淵源。目前雖然已是高度現代化的日本社會,日本人卻仍認為這是生活中一種難得的機會,可以藉機盛裝打扮或穿著傳統和服,重溫回味古早生活樂趣。

日本祭典的重頭戲之一就是遊行,並以神轎(mikoshi)載著當地神社的神明(神道教的神)參加。神明在一年當中只有這時候會離開神社,被載著環繞城鎮。許多祭典中也會有山車(dashi)環繞城鎮,上有信徒演奏鼓和笛

Chapter

10

民俗文化觀光

371

子。每一個祭典都有不同的特色。有些祭典屬於安靜沉思性質，而有些則熱鬧喧擾，下列為一年四季日本頗受歡迎的祭典[10]：

1. 1月6日救火會大遊行，於台場中央路舉行。
2. 2月第一個星期日為止的5天雪節，在北海道札幌舉行。
3. 2月3日或4日節分（立春的前一天），每逢節分晚上，全國神社及寺院從事撒豆驅鬼活動。
4. 3月3日女孩節。凡有女孩的家庭，大都購備成套人形娃娃陳列家中。
5. 4月1日至4月30日都踊（櫻花踊），於京都祇園地區的歌舞戲院舉行。
6. 4月14、15日高山節，於岐阜縣高山市的日枝神社舉行。
7. 5月3日或4日博多Dontaku節，於九州福岡市舉行。數以萬計的男女市民，穿著五光十色的服裝，在鼓笛伴奏下，於通衢大道載歌載舞。
8. 5月11至10月15日鸕鶿捕魚節，以岐阜市的長良川最有名。
9. 5月15日葵節，由京都的上茂賀及下茂賀神社聯合主辦。壯麗的行列，仿效了古代皇室前往神社禮拜的儀式。
10. 5月的第三個星期六及星期日三社節，於東京的淺草神社舉行。許多青少年肩抬小型神龕，於通衢大道遊行。
11. 5月17及18日春季日光東照宮大節，於日光東照神社舉行。
12. 6月14日為插秧節，於大阪市住吉神社舉行。
13. 7月1至15日博多花車行列，於九州福岡市舉行。
14. 7月13至15日燈節，若干家庭滿懸紙燈，以示祭慰亡靈之意。
15. 7月16、17日祇園祭，由京都八幡神社主辦活動，是京都著名的盛會之一，最精彩的部分是在第2天的花車行列。
16. 7月24、25日天神節，於大阪天滿宮神社舉行。
17. 8月2至7日大燈籠祭（Nebuta），由北本州弘前市及青森市主辦的豪華行列。每晚聚集很多男女老幼，提著扇形或人形大燈籠，在通衢大道上遊行。燈籠畫著歷史上有名的英雄美人。
18. 8月5至7日竿燈祭，於北本州秋田市舉行，許多年輕人高舉排列於竹架的紙燈，遊行市街。
19. 8月6至7日七夕祭，又稱星節，是宮城縣仙台市的民間活動。七夕雖然在仙台式舉行節慶活動，但對日本人而言也是個許願的日子，習

[10] 日本國家旅遊局，http://www.welcome2japan.hk/indepth/history/annual_event.html。

慣上會把願望寫在紙籤後掛在竹枝上，希望美夢成真。這種許願的習俗是從江戶時代才開始流傳，當時盛行在竹枝上掛上各種紙籤及紙製藝術品，在七夕的夜裡向牛郎織女祈禱，並在隔天將竹枝與紙籤放到河裡，讓它順水流走。

20. 8月12至15日阿波踴（dori），是四國德島市舉行的聞名日本全國的傳統舞蹈，男女老幼皆載歌載舞，盡情狂歡。

21. 8月16日祝火節，在京都大文字山畔的黑夜之中，燃起一個大字形的祝火，還有種種娛樂活動。

22. 9月16日流鏑馬，於神奈川縣鎌倉市的鶴岡八幡宮神社舉行騎射競技。

23. 10月7至9日Okunchi節，於長崎市諏訪神社舉行舞龍及化裝舞蹈。

24. 10月9、10日高山節，於岐阜縣高山市的櫻山八幡神社舉行。

25. 10月11至13日御會式，於東京本門寺舉行，是紀念日蓮大僧的節目。第2天12日晚上，參加的人們手提紙花方燈，列隊遊行。

26. 10月17日秋季日光東照宮大節，於日光東照宮神社主辦的盛大千人行列。

左上為弘前市及青森市大燈籠祭（Nebuta），右上為秋田市竿燈祭，左下為山形市花笠祭，右下為仙台市七夕祭。（按相片顯示自8月3至6日，建議有興趣者可安排自由行由北而南，連續四晚觀賞最精彩的日本四個夏日祭典）

27. 10月22日時代節,由京都平安神社主辦,約有2,000至3,000人參加,分別穿著京都千年以來各重要時代的鮮豔衣服,可以說是歷代古裝的大展覽。

28. 11月3日諸侯行列,於箱根舉行,是當時封建諸侯旅行形式的再現。

29. 11月15日七五三節,由父母率領子女就近參拜神社,為子女的未來而祈禱。

30. 12月17日春日神社節,於奈良春日神社舉行。參加行列的人們,有的披著盔甲,有的穿著古裝。

參、泰國素可泰水燈節

泰國著名的水燈節傳承至今已經約七百三十年,是一個充滿歡慶與感恩的節日,水燈節發源地是泰北古城素可泰,其儀式呈現著行禮如儀的古典浪漫,古蘭納王國所在的清邁,則是常民化的滿城歡騰,成為每年秋末冬初(泰曆12月15日)每年月圓之夜[11],最值得造訪的泰國經典。

泰國人都會對水神舉行崇敬的祭儀,又以泰北地區最為盛行,包括素可泰(Sukhothai)、清邁(Chiang Mai)、達府(Tak)等,都是極具代表性特色的地點。之所以冠上「水燈節」之名,相傳是源自於素可泰王朝第三位國王蘭坎亨王(King Ramkhamhaeng)的王后,以巧手編織芭蕉葉為美麗的水燈獻給國王祭祀水神,人民紛紛仿效之後,才將此節日稱為「水燈節」。

位於泰國北部最南端的素可泰,為泰國第一個王朝所在地,水燈節通常舉辦3天,主場地則在聯合國教科文組織(UNESCO)列為世界遺產的「素可泰史蹟遺產公園」,數百年的佛教遺蹟作為場景,毫不費力地就將氣氛營造得浪漫非凡,就如回到素可泰王朝的美好年代。平日的素可泰史蹟遺產公園是禁止任意設攤,但在水燈節期間特別開放,園區內的特定地區擺滿了販售水燈、飲食、特產、手工藝品的攤位,園區外則有大象在內的慶祝遊行,晚間的家戶都會在庭院、家屋旁點燃燭火,節慶氣氛濃郁。

水燈節的重頭戲除了公園內各式大型花燈展示外,於「瑪哈泰寺」的聲光秀特別值得一看。瑪哈泰寺為素可泰史蹟遺產公園內範圍最大、佛寺與佛像莊嚴宏偉的焦點區塊,聲光秀便以此處為展演場所,劇情則以素可泰建立

11 泰國觀光局臺北辦事處,http://www.tattpe.org.tw/。按:如以2009年為例則為陽曆11月2日。

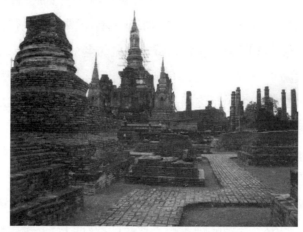

聯合國教科文組織世界文化遺產的素可泰（Sukhothai）史蹟遺產公園為泰國第一個王朝所建。

王朝與蘭坎亨王、水燈祭儀起源的故事為主。這齣劇的首演原來是為了款待日本天皇造訪而編排，劇本經過泰國皇家二公主審閱後定案，此後每年就在水燈節期間上演3天。

　　素可泰所在的位置，原本為高棉人所統轄，1240年代印拉第王（King Intradit）打敗了高棉人並一統各部落，建立了泰國第一個王朝，第三位國王蘭坎亨則將王朝帶入最輝煌富庶的太平盛世，也成為泰國人最尊崇的古代帝王。蘭坎亨王在位的1279至1298年間，他創立了泰國文字，開啟了有文字記載的泰國歷史；迎請錫蘭高僧廣傳佛教、大興佛寺，讓泰國自此成為虔誠的佛教國家，也將素可泰王朝帶入建築、藝術領域，成就璀璨，是人民生活安康富足的盛世。每年雨季結束，是泰國人歡慶豐收的日子，人們也會在此刻感謝河神庇佑進行祭典，相傳蘭坎亨王的王后利用芭蕉葉、鮮花，巧手製成

了可點燃燭火、漂浮在水上的「水燈」，讓國王以此在月圓之夜作為祭祀水神之用，美麗的水燈於是廣為仿效流傳，成為今日節慶主要的特色祀品[12]。

 ## 第四節　臺灣民間生命禮俗

壹、生育週歲習俗

生育的觀念，尤其是生男兒的觀念，在中國傳統的社會家族中是最重的一環，並形成支配中國人數千年主要的傳統，主要原因有二：一為傳宗接代，因為我們是父系社會，為家族的綿延，有所謂「不孝有三，無後為大」；一為養老的觀念，所謂「積穀防饑，養兒防老」，到老年時有人奉養。

我國求子習俗，古書有許多的記載，如《禮記》月令篇仲春之月：「是月也，玄鳥鳥至，至之日以大牢祈於高禖。」高禖就是求子之神，也是司生育之神。

剛生下來的嬰兒是用軟布，蘸著熱水擦拭，用麻油塗身，並以舊衣包上，再用棉花蘸鹽水擦嘴，並餵以甘草水和糖水，最後再餵「白蝴蝶花頭」汁。產後3日，做「三朝」，由接生婆為嬰兒洗身換新衣，由祖母抱嬰兒以雞酒、油飯、牲禮祀神祭祖，並將已取好的名字稟告神明與祖先，嬰兒就有了名字。

嬰兒出生一個月後就要做滿月，這一天要剃掉嬰兒的胎髮，理髮時，理髮師會說一些吉利話來祝賀：「雞蛋身、雞蛋面，剃頭莫變面，娶某（妻）得好做親」，或「鴨卵身、雞卵面，好親成來相配」。

嬰兒產後四個月要行收涎禮，是讓孩子不再流口水，祝他長大，家長準備酥餅十二個或其倍數的餅，用紅線穿起來，掛在嬰兒的脖子上，然後由母親將嬰兒抱到親友家，由親友自嬰兒脖子上拿下一個酥餅，在嬰兒嘴邊擦拭一下，同時口說吉祥話，如「收涎收離離，明年招小弟」。嬰兒出生後一年，就要做「週歲」，要祭祀祖先、神佛，送禮賓客，從前還有抓週的習俗。

[12] 謝禮仲（2009年11月9日）。今日新聞網，「遊泰國／素可泰水燈節—世界遺產中的古典浪漫」，http://www.nownews.com/2009/11/09/10848-2530516.htm。

貳、成人禮

　　成人禮古稱冠禮，以服飾的改變來表示成年，男稱為冠，女稱為笄。孩子到了16歲，民間認為成年，就可以不必掛護符，就要「脫符」。因為民間認為16歲以前孩子是要受到註生娘娘或七娘媽的保佑，到達成年後就不必受到保佑，所以這一年神的佛誕生日，家長帶著子女到寺廟去謝神，把符取下，稱為脫符。

　　除了脫符外，連橫《臺灣通史》記載，「富厚之家，子女年達十六者，糊一紙亭，祀織女，刑牲設醴，以祝成人，親友賀之。」一般臺灣人會在農曆七夕這一天，為家中年滿16歲的子女「做16歲」，除準備素果牲禮在自家門口祭拜之外，焚燒一座紙糊的「七娘媽亭」回禮，感謝七娘媽十六年來的照顧。在臺南市也有廟裡特地舉行成年禮，讓年滿16歲的青少年鑽進七娘媽亭下再爬出來，表示已經成年。

參、婚姻禮俗

　　民間的婚禮，大體保存著古代的六禮，所謂的六禮即指問名、訂盟、納采、納聘、請期和迎親等六個婚姻過程的儀禮。婚前禮包括有議婚、訂婚、完聘和請期四個儀禮：

1. 問名：即「合八字」或「議婚」，八字又稱生庚，將男女當事人的出生年、月、日、時用「天干、地支」寫在寬1寸、長8寸的紅紙上，男女雙方在交換八字後各自放在大廳神明桌前，若家中三日內均平安即代表合適，可商請媒人（婆）作媒。

2. 訂盟：又稱「訂婚」或「送定」，主要是送訂金，金額依各地習俗及男方經濟狀況而定。由擇日仙選定吉日後，當天由媒人陪同男方親戚攜帶庚帖（八字）、訂金、聘禮前往女家，聘禮包括金飾及禮餅等，並由將嫁的女兒出廳奉「甜茶」，男家親戚依序回贈紅包，俗稱「壓茶甌」。之後男方對女子行「掛手指」（戒指）之禮，禮成則婚約成立，並奉告神明祖宗。

3. 迎親：或稱迎娶，是婚禮中最重要又繁雜的儀節，結婚當天，新郎由媒人和儐相6或8人陪同乘轎前往女家，依照吉時與新娘祭拜神明、祖先，並叩別父母後，新娘由好命人扶上花轎。迎娶隊伍行列依序為

文化觀光
Cultural Tourism

竹簑（頂端繫著一片豬肉的連根帶葉整株青竹）、媒人轎、鼓吹、儐相、舅爺（新娘之弟）、新郎、叔爺（新郎之弟）、嫁粧、新娘轎、隨嫁嫻、子孫桶（產盆）等，到男家後新娘由好命婆扶下花轎，頂覆竹篩或黑傘，腳踩破紅瓦，跨過紅爐後，踏上紅地毯進大廳，與新郎同拜天地、祖先、父母，交拜後入洞房，飲交杯酒後婚禮才算完成。

肆、喪葬禮俗

喪禮是人生的終點，也是人的靈魂從人的世界進入幽冥世界的過程，對遺族來說，失去親人自然是件苦痛的事，但又怕鬼魂徘徊人間，因此要與死靈斷絕關係，讓死靈在陰間定居，護佑後世子孫，所以民間都會小心翼翼地從事喪葬儀式遵循傳統習俗。

構成臺灣喪制的習俗包括臨終、入殮、做孝、埋葬、作旬。死者死後每七日一祭，稱為「做七」，從「頭七」到「七七」共七次，閩南人以三七、客家人以四七為「女兒七」，是日女兒必須備祭品請道士或和尚做「功德」，以報親恩。滿七之後，百日、忌辰、對年、三年都是喪中大事祭。喪葬期間，逢年過節喪家不可蒸年糕、做鹹粽、搓湯圓，過節所需則由親友餽贈，三年喪滿，將死者姓名寫入祖宗牌位稱為「合爐」。

喪服又稱「孝服」，依其與死者輩分及親疏遠近而有所不同，孝男、孝媳服較粗麻衣，長孫男及媳服麻上加較細苧麻，孫輩、姪輩、出嫁女服苧麻，曾孫輩服藍衣，玄孫輩服黃布，孝服只有祭拜時才穿，平時則於袖上或髮際配戴與孝服同材質的小布塊，稱為「戴孝」。

墳墓規模依身分地位而有差別，要先經地理師堪輿適當的風水方位，做好後要擇吉下葬。墳墓看起來像饅頭狀，臺灣人稱「墓龜」，把泥土向兩邊升高，稱「墓山」，前有「墓庭」，供祭拜之用，墓的左右稱「墓手」，常刻有「龍神後土，山明水秀」等字，上以石獅、馬、羊、石筆為裝飾，墓左或右前方常置土地神。

 第五節　宗教信仰文化觀光

壹、世界三大宗教信仰

一、佛教

佛教由古印度的釋迦牟尼（又稱佛陀），在大約西元前6世紀建立，與基督教和伊斯蘭教並列為世界三大宗教。印度佛教發展出「三乘」佛教，乘為乘車，喻為法門。第一種是「小乘佛教」，是指從佛陀在世至佛滅後一百年為止的佛教，又稱為原始佛教或根本佛教，其目標是將每個人從「我見」的妄想中解脫出來，這種從脫離苦難到涅槃境界的人稱為「阿羅漢」。小乘佛教是大乘佛教興起後對原有佛教的歧視性名稱，在1950年世界佛教徒會議已經決議廢除這種稱呼，而改稱為「上座部佛教」。

第二種是「大乘佛教」，也就是發願讓眾生皆得解脫的佛教，這種發願普渡眾生的人稱為菩薩，菩薩惟有在眾生解脫之後，自己才願解脫，大乘佛教約在佛陀死後五百至一千年間流傳於印度。第三種是「壇朵拉（Tantra）乘佛教」，也就是大乘佛教中的密教，所謂Tantra指密教的經典，也就是咒術乘，由於具有壓倒性及速效性的力量，而且又需特別的技術，所以又稱為「金剛乘」[13]。佛教目前主要流行於東亞、東南亞及南亞等地區，在歐洲、美洲、大洋洲和非洲也有相當數量的信徒。

此外，在南北朝時期，印度僧人菩提達摩來到中國創立了禪宗，提倡「不立文字，直指人心」的禪宗法門。禪宗認為解脫不在身外，也無需借助經典的指導，解脫之道就在人的內心，只要能夠放下執著，放下自我，便是解脫。其後禪宗師徒次第相傳到五祖弘忍時發生分裂，神秀、惠能各號六祖，這兩個傳承者分別被稱為北宗和南宗。經歷了一系列的辯論交鋒，結果以惠能為六祖的南宗後來居上成為禪宗的主流。自唐以降，禪宗在中國的發展非常興旺，對中國的文學、藝術、思想文化等產生了很大的影響，並傳入日本、朝鮮等國。[14]

[13] 楊永良（1999）。《日本文化史》。臺北：語橋，頁107。

[14] 維基百科。南北朝，http://zh.wikipedia.org/zh-tw/南北朝。

二、基督教

基督教，是一個相信耶穌基督為救主的一神論宗教。估計現在全球共有15至21億的人信仰基督宗教，占世界總人口33.32%。最早期的基督宗教只有一個教會，但在基督教的歷史進程中卻分化為許多派別，主要有天主教、東正教、基督新教（中文又常稱為基督教）三大派別，以及其他一些影響較小的派別。基督教可以指宗教信仰的內容，也可以指所有基督教會的總和，或者所有基督徒的總和。基督教基本經典是基督教聖經，由《舊約聖經》和《新約聖經》兩大部分構成，有四十餘位執筆作者，前後寫作時間跨越約一千六百年。

基督教產生於1世紀的羅馬帝國猶太省（今以色列、巴勒斯坦地區）的猶太人社群中。第1世紀結束前即逐漸發展到敘利亞、埃及和小亞細亞等地，並擴及希臘地區及義大利地區。在4世紀以前基督宗教是受迫害的，直到羅馬帝國君士坦丁大帝在313年發布米蘭敕令宣布它為合法宗教為止。在380年時狄奧多西大帝（Theodosius I）宣布基督宗教為羅馬帝國的國教，並且所有人都要信奉。1054年，基督宗教發生了大分裂，東部教會自稱為正教，即東正教，西部教會稱為公教，即天主教。16世紀又從公教中分裂出新教，以及其他許多小的教派。[15]（其演變如圖10-1）。

從觀光資源而言，基督教有下列聖城可供文化觀光遊城設計之用：(1)伯利恆：耶穌的出生地；(2)耶路撒冷：以色列的首都，耶穌被釘十字架和發生其他聖經事件的地方；(3)拿撒勒：耶穌長大的地方，耶穌又被稱為「拿撒勒人耶穌」；(4)安提阿：基督宗教向羅馬帝國開展的中心；(5)梵蒂岡：全球天主教教會的中心，歷任教宗的辦公地點；(6)君士坦丁堡：一直到1453年拜占庭滅亡為止，一直是東正教的中心。

三、回教

回教又稱伊斯蘭（Islam）教，舊稱清真教、天方教、大食法、大食教度（中國宋代對伊斯蘭教的稱謂）、回回教，是以《古蘭經》和聖訓為教導的一神論宗教；《古蘭經》被伊斯蘭教信徒視為唯一真神阿拉逐字逐句的啟示，而聖訓為伊斯蘭教先知穆罕默德由同伴們轉述收集的言行錄。Islam的名

[15] 同上註。按：天主教為借用中國神話中的天神—天主，但事實上兩者並無關係。中文也意譯為公教、羅馬公教。

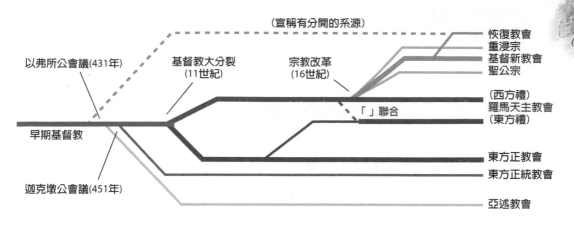

（宣稱有分開的系源）

恢復教會
重浸宗
基督新教會
聖公宗

（西方禮）
羅馬天主教會
（東方禮）

東方正教會

東方正統教會

亞述教會

以弗所公會議(431年)

基督教大分裂
(11世紀)

宗教改革
(16世紀)

「」聯合

早期基督教

迦克墩公會議(451年)

圖10-1　基督教演變流程圖

資料來源：維基百科。基督教，http://zh.wikipedia.org/zh-tw/基督教。

土耳其伊斯坦堡的藍色清真寺的內部陳設。

字來自閃族字根S-L-M，意為「順從真主」；穆斯林（Muslim）的名字也來自這個字根，意為「順從者」。穆斯林信仰獨一且無與倫比的真主，名曰阿拉，而人生的唯一目的是崇拜真主。真主派遣了多位先知給人類，包括易卜拉欣（亞伯拉罕）、穆薩（摩西）、爾撒（耶穌）等，但最終訊息是傳達給最後的先知穆罕默德，並載於《古蘭經》；先知們傳達的啟示凡有衝突的，以最後的先知為準。伊斯蘭教的宗教習俗包括清真言、薩拉赫（即禮拜）、天課（即施捨）、齋戒及朝覲等五功，五功也是統合穆斯林為一個社會的五個義務。

　　伊斯蘭教的歷史對伊斯蘭世界內外帶來了深遠的政治、經濟及軍事影響，

也是研究文化衝突與差異很好的題材。在穆罕默德首次誦讀《古蘭經》的一個世紀內,伊斯蘭帝國的版圖由西面的大西洋延伸至東面的中亞。這個新政體很快便陷入內戰,繼承國相互攻伐,又要應付外來的威脅。雖然如此,伊斯蘭教仍繼續散播至非洲、印度次大陸及東南亞。在中世紀,伊斯蘭文明是世上最先進的文明之一,但西方經濟及軍事上的增長使歐洲超越伊斯蘭。

貳、世界三大宗教的比較

世界上除了這三大宗教之外,其實還有很多影響層面甚廣的宗教,如中國的道教、印度的印度教、臺灣的一貫道,以及各個國家包括中國大陸少數民族及臺灣原住民族等的獨特宗教信仰,都是文化觀光研究的好題材,限於篇幅無法詳加介紹。為了讓大家能清楚對世界三大宗教有所區別,此處特就創立者、創立時間、淵源、信仰、教義的異同、經典、聖地、成為國教、迫害、流行地區,以及傳入中國情形等項目,列如**表10-1**加以比較。

表10-1　世界三大宗教比較表

項目	佛教	基督教	回教
創立者	釋迦牟尼	耶穌	穆罕默德
創立時間	西元前6世紀	西元1世紀	西元7世紀
淵源	婆羅門教	猶太教(太陽教)	基督、猶太及古老的多神教
信仰	不反對多神信仰	一神論(耶和華)	一神論(阿拉)
教義相同	均有精神和肉體的苦修,以及天堂與地獄的觀念		
教義不相同	1.輪迴觀念 2.打破階級觀念 3.長期齋戒 4.人生有苦痛與慾念	1.來世審判 2.個人救贖 3.深信原罪	1.來世審判 2.個人救贖 3.不承認人的原罪 4.每年齋戒一月 5.麥加朝聖
經典	《金剛經》、《心經》等	《新約聖經》、《舊約聖經》	《可蘭經》
聖地	——	耶路撒冷	麥加
成為國教	印度孔雀王朝	羅馬帝國	
迫害	中國三武之禍	羅馬帝國	
流行地區	1.大乘:中國、日本 2.小乘:錫蘭、東南亞	以歐洲、美洲為主,並遍及全球	敘利亞、巴基斯坦、中亞、波斯
傳入中國	西漢時傳入中國,於盛唐時興盛,現已成為中國化佛教	唐時景教傳入元代	唐初時傳入中國,於元時興盛,清代勢衰

資料來源:整理自相關文化史參考書。

參、臺灣的宗教信仰

一、信仰的建構基礎

　　民間信仰是以遠古的泛靈信仰為基礎，再融合我國境內歷史悠久的宗教：儒、釋、道三家，而成為一種綜合性的宗教，這也反映了中國文化的包容性，只要適合社會需要，全都能接受，且融合在一起構成民間信仰的特色。

(一)遠古的泛靈信仰

　　「泛靈信仰」是相信世界上所有的物體都附有精靈或靈魂的存在，是人類古老的宗教信仰型態。主要包括了亡靈崇拜、自然崇拜、庶物崇拜及巫術禁忌等。

(二)儒教

　　儒家的倫理教訓，自古以來是中國人道德生活的基礎，基本上儒家是重視人與人間的人際關係，而人際關係的調適需要靠「禮」。錢穆教授認為，禮「最先是宗教的，禮之一字，左邊是神，右邊是俎豆忌物，是對神的一種虔敬和畏懼，故帶有濃厚的宗教性」。到孔子談禮樂時，禮的社會意義就更加重，成為中國傳統中理想的思想行為模式，儒教也因此被視為倫理化的宗教。儒家對民間信仰的主要影響有兩點：一為祖先崇拜，一為宗親組織。

(三)佛教

　　佛教傳入臺灣甚早，遠在荷蘭侵占臺灣前，佛教即隨大陸移民而入臺。清代，閩粵一帶移民傳入南方佛教禪宗分派的臨濟宗及曹洞宗。當時僧侶除了布教之外，尚兼辦慈善事業，因此信徒漸漸增加，佛教也漸興盛起來。臺灣最早大部分的佛寺是由福建鼓山湧泉寺或怡山長慶寺的僧侶所建，皆歸屬於禪宗，而其內容則傾向淨土宗，兼修坐禪及唸佛。齋教在臺甚為盛行，為佛教臨濟宗的一派，由於修行者不在寺廟，而在自己家裡，因此又稱為「在家佛教」。另外，佛教主張因果報應，所謂「善有善報，惡有惡報」，故有「輪迴」之說。

(四)道教

　　道教思想起於西元前2697年的黃帝時代，距今四千六百餘年，春秋時

代，老子李聃襲古代黃帝之道，崇尚自然發展，化育萬物適應人生，成為道
家開宗；列子、莊子等學者承其門流。

東漢之時，張陵學道西蜀鵠鳴山中，潛心禪思，製作道書並制定種種
斗儀，創立「道教」，張陵遂被尊為「天師」。道教分有五個道派：積善道
派、符籙道派、經典道派、占驗道派及丹鼎道派。在臺灣所流行的是占卜道
派，一般地理師、命相師等均屬之；積善道派，一般扶鸞、出乩等屬之；符
籙道派，即所謂正一教或天師教，為道教主流之一。

武當山、青城山、普陀山、峨眉山是中國四大道教勝地，也是世界文化
遺產，更是珍貴的文化觀光資源。

二、民間的器物神

庶物崇拜為民間信仰的特色，構成我國民間信仰的主要基礎是原始的泛
靈信仰；起初相信物物有神，後演化成只要附有靈的物就成為靈物或物神。
以下就幾種重要的物神略述之。

(一)床神（床母）

床是人休息睡覺的地方，人的一生之中，幾乎有一半的時間與床為伴，
自然與人生關係密切。床的崇拜原先僅為器物崇拜，後演化成靈魂崇拜，床
是予人安全感最大的地方，等於是母親的懷裡，因此床就被女性化，民間多
尊為「床母」，床母亦是兒童的保護神。

(二)門神

門神是物神，是古代五祀之一，祭門神的目的在避邪和保平安，後來門
神人格化，成為古代將領。門神一般可分為三類：一為泛指門戶的神；一為
神荼和鬱壘，簡稱「荼壘」；一為秦瓊和胡敬德。門神雖無專門的寺廟，卻
是每家所崇信的神明，而一般民間奉門神並無專指何種神靈，而是泛指門戶
的守護神。

(三)豬稠公與牛稠公

養豬的豬稠，民間相信有豬稠公，但豬稠公姓誰名誰則尚未產生，一
般認為豬稠公也許有兩神靈：其一為有應公之類的鬼魂，附在豬稠上，人們
於年節祭拜，祈求牲畜平安、興旺；其二為土地公，一般稱養豬為「土地公

錢」，係指全賴土地公保佑之助，因此當豬賣出之後，要酬謝土地公，祭祀豬稠公。而養牛的人家在牛節時亦祭牛稠公。牛稠是牛居住處，也許是相當於人居住於房屋，要拜地基主一樣；牛稠公即類同於牛舍的地基主。

(四)司命灶君

司命灶君又稱司命灶神、或稱護宅天尊或九天東廚煙主、九天東廚司命灶君，簡稱灶神、灶君或灶王爺。我國祭灶的風俗，起源甚久，據文獻記載，至少在三千餘年前商周時代就已有之，古代列為五祀之一，所謂五祀，據《周禮·禮記》：「天子祭五祀。注五祀：戶、灶、中霤（地基主）、門、行也，此蓋殷制也。」灶神究竟為何人？古籍上眾說紛云，莫衷一是。據《周禮》記載：「顓頊氏有子曰黎為祝融，祀以為灶神。」《懷南子》：「炎帝作火官，死為灶。」民間對灶君流傳有幾個故事：其一灶君是玉皇大帝的小兒子，因好色而被降到人間來作灶君；其二灶君姓張名隗，字子郭，長得十分英俊，因好色有違天規，被賜予下凡人間命為灶神；其三灶君是位好女色的神，遂任命為「司命灶君」，每天可以盡情欣賞美女。但玉帝責成他要記錄這家婦女在廚房的言行，每年農曆12月24日返回天庭稟告玉帝，作為對這戶人家降福或降禍的獎懲依據。

臺灣民間的器物神崇拜──灶君。

三、民間的靈魂神

(一)關聖帝君

關公名羽字雲長，又號長生，河東解良人（今山西省解縣），與劉備、

張飛三人恩若兄弟，於桃園結義，後人追諡關公為「狀繆侯」。關公在唐代以從祀受到國家祭祀，而真正以主神受國家祭祀則起自於宋徽宗封其為「忠惠公」時；而到明代，關公受到的尊崇達於極盛，明神宗萬曆年間，加封關公為「三界伏魔大帝，神威震遠天尊，關聖帝君」。

(二)媽祖

媽祖出生於官宦世家，其父為林願，傳說其母王氏懷胎十二個月才生下第七胎女兒媽祖，而媽祖出世一個多月，仍不會啼哭，林願夫婦遂為她取名為「默」，稱默娘。媽祖自幼聰敏過人，10歲時便朝夕焚香誦經拜佛，此外，又喜歡游泳，善知水性，湄州一帶近海，媽祖都能如意游泳，因此福建沿海一帶的居民，紛傳媽祖為海神轉世。

媽祖升天後，常顯靈感應，有時在驚濤駭浪中，民眾見媽祖穿紅衣提紅燈（俗稱媽祖火），航海的人只要向紅燈划去，即可安然無恙。地方人士感念其孝誠和靈驗，便發起建祠，尊稱她為「通靈賢女」。

(三)開漳聖王

開漳聖王又名威惠聖王、聖王公、威烈侯、陳聖王、陳聖公、陳將軍、陳府將軍等，一般簡稱為「聖王」。開彰聖王是漳州移民的守護神，就是唐代僖宗時的武進士陳元光。於唐僖宗時奉命開拓龍溪、漳浦、南靖、長泰、平和、詔安、海澄等七縣，將中原文化移植漳州，對地方開拓與百姓之教養，貢獻斐然，博得漳州人士普遍的崇敬和讚揚。2月15日為開漳聖王聖誕之日，漳州移民居住的地方多設置開彰聖王廟，以宜蘭縣較多。

(四)開臺聖王

開臺聖王亦稱為開山聖王、開山尊王、延平郡王、國姓爺、國姓公、國聖公、國聖爺以及鄭國姓、鄭國聖、鄭延平等。開臺聖王即鄭成功，福建南安石井人，初名森，字大木，父芝龍，母為日人田川氏。明天啟4年7月15日誕生於日本。7歲返國，20歲入太學，拜宿儒錢謙益為師，明唐王封成功為忠孝伯。開臺聖王祭典例定於4月20日，因此日為延平郡王登陸鹿耳門之日，又稱「興臺紀念日」。

(五)寧靖王與五妃

寧靖王為明太祖朱元璋九世孫，名術桂，字天球，號一元子。初授輔國將軍，崇禎17年鎮國將軍，並奉命隨長陽王鎮守寧海縣，繼襲監國，隆武元年封寧靖王，督軍於閩粵。永曆37年，清軍攻克澎湖，克塽議降，寧靖王自以天潢貴冑，義不可辱，便召傳妻袁氏、何氏、王氏、媵婢秀姑、梅姑而告之曰：「孤不德，顛沛海外，冀保於年，以見先帝於地下。今大勢已去，孤死有日，若輩幼艾，可自計也。」五妃皆回說：「殿下既能全節，妾等寧甘失身，王生俱生，王死俱死。」各人製新衣，備棺木。6月26日既見克塽發降表，便沐浴更衣，設席歡飲，五妃向寧靖王叩別：「妾等先死，以候殿下。」頃刻自縊而亡。寧靖王特為收殮，葬於桂子山，即今五妃墓。

(六)王爺

王爺又稱千歲爺或「某府千歲」，屬於人鬼崇拜。王爺共有一百三十二姓，又以朱、池、李三姓最多，寺廟多以王爺數尊合祀，因此稱二王爺廟、五王爺廟等。民間信奉為治病、求福禳災、驅害之神；巫覡祀之為其祭神；工人船夫等亦祀之為守護神。王爺因與海洋文化有關而兼具海神性質。王爺原為瘟神，在瘟疫流行時，居民製造「王船」，祭祀後放走海上，咸信即可免除一切疾病和災難。

(七)有應公

有應公崇拜，是臺灣民間信仰的一大特色，所祭祀的是「無緣鬼魂」，祭祀不知姓名籍貫之枯骨，大體上死於平亂的稱義民爺、忠勇功，其祠廟稱旌義亭、忠義亭、義民廟；死於械鬥的稱老大公、義勇公，其祠廟稱義民廟或有應公；其他枯骨則稱有應公、萬善爺、善度公、大基公等。

肆、日本的宗教信仰

一、固有宗教——神道

日本人生活的核心在於遠古即存在的信仰靈魂論的神道，神道給予日本人日常生活所應遵循的基本規範，並因佛教的傳入豐富了神道的內涵，因此日本的佛教與神道並存，甚至有時是互相融合的。

　　對日本人來說，他們對神的信仰與對來世的觀感，以及對生命形而上的意義，都蒙上了一層迷霧般的神秘。日本人較傾向於接受一個充滿許多灰色地帶的世界，而非一神論，我們常可發現神道的神社與佛教的寺廟共用一塊聖地，兩者相互補足對方的不足，而成為一整體。

　　神道早已成為日本人日常生活中固有的信仰，而神道這個字眼，是西元6世紀才出現在日本的歷史文獻中，其目的是為了區別從中亞傳來的佛教。神道原來也沒有神像，一直到佛教在日本建立了自己的雕像，神道才有了自己的雕像[16]。

二、日本佛教——密教

　　佛教在日本屬於密教，奈良時代約4到6世紀接受初期密教，信仰的代表佛寺是東大寺、唐招提寺、大安寺等，以誦讀真言作為實踐修行。至平安時代約7世紀，由天台宗祖師最澄與真言宗空海兩人傳來的《大日經》及《金剛頂經》為主的中期密教經典及文化。江戶時代約8至9世紀的後期密教，雖有由宋朝帶來漢譯經典，以及經由黃檗宗傳來也屬於後期密教的喇嘛教，但對日本密教都沒造成影響。

　　日本密教中出現的尊格可以分為五類[17]：

1. 佛、如來：指領悟或實現真理的人，為釋迦、阿彌陀佛、藥師如來等之總稱，在密教中是以大日（毘盧遮耶）如來為中心。
2. 菩薩：指在修行中的人，常見的有觀音、文殊、地藏等菩薩。
3. 明王：指「持明王者」之意，乃象徵真言威力憤怒之佛，常見的有不動明王、愛染明王、降三世明王等。
4. 天等：意為「天部等」，所謂「天部」是指守護佛教的「護法」與實現辯才天等。至於「等」的尊格，則包括九曜、十二宮等星宿之神。
5. 祖師：為日本佛教各宗派的開山始祖，如真言宗的空海、淨土宗的法然、日蓮宗的日蓮、淨土真宗的親鸞等歷史人物為中心。

三、民間信仰

　　由於日本四面環海，七成陸地都是山嶽，所以民間信仰除了神道之外，

[16] 楊永良（1999）。《日本文化史》。臺北：語橋，頁46。
[17] 同上註，頁109。

以山神及海神為主。海神種類很多，最廣為日本人信仰的是「惠比須」（Ebisu），被尊奉為航海與漁撈之神，被列入七福神之一。山神又分為樹木之神、狩獵之神、金屬之神、石頭之神、火神、水神等眾神。此外，還有與人類生活有關的神祇，如家中的灶神、火神、水神等，以及日本人也有的祖先崇拜信仰，這些祖先的靈魂稱為祖靈。

日本民間信仰最普遍的是稻荷（Inari）及八幡（Hachiman）信仰，目前日本約有十四萬間神社，而稻荷與八幡社就占了一半。在日本鄉村、小鎮，甚至大樓陽臺上經常可以看見漆著紅色的鳥居（torii），這些幾乎都是稻荷神社，稻荷的原意就是「稻成」，亦即掌管稻子收穫之神，也有人將之追溯到日本神話中的食物之神，不過這農業之神到了現代卻成了商業之神。

稻荷的總社是位在京都深草的伏見道荷，創於711

上為東京浦田御園神社祭預告、中為松本城深志神社祭拜儀式、下為祭拜後的神轎遊行。

年，由朝鮮半島引進，創建不久就被朝廷賜予「正一位」的神階。稻荷社樹立的狐狸神原本是「御食津神」（Miketsugami），剛好與「三狐神」同音，因此就將狐狸視為稻荷神的使者。

　　八幡的本社位於九州大分縣北部的宇佐八幡。八幡神相傳原是宇佐家族的氏神，由於宇佐地區擅長咒術，咒術師常被大和朝廷邀請去治療疾病。平安時代宇佐八幡被邀到京都的石清水，石清水八幡宮就成為與伊勢神宮並列的國家級大神社。到了鎌倉幕府，八幡神又被請到鎌倉當守護神，被武士階級當作武神信仰，這就是有名的鶴岡八幡宮。

左為鎌倉鶴岡八幡宮、右為京都深草稻荷神社。

Chapter 11

文化創意觀光

　　文化創意產業（cultural and creative industries），源自英國，民國91年列為國家重點發展計畫之後雖仍處於新興階段，但因產官學界的重視，將之視為經濟發展的新生命，而逐步影響我國經濟發展的結構。文化就是生活，它所創造出的不只經濟效益，還包括無形的附加價值；為此，行政院文化建設委員會在推動文化創意產業之核心概念上，以「人才培育」、「環境整備」及「文化創意產業扶植」等三項為主軸，蘊含著軟體和硬體雙軌並行[1]。

　　臺灣多元的自然與人文環境，以及豐富的地方特色是文化創意觀光產業發展的重要基礎，它所凝聚的活力，具有美學經濟的價值。以文化創意應用到觀光為例，可依各族群、地域資源和民俗特色等進行規劃，建構、營造良好文化環境，提供文化觀光產業使用，鼓勵民眾參與、創作與展演，刺激創造使成為觀光產業跨領域與資源整合的平臺，發揮臺灣文化觀光資源的獨特魅力與產值，創造品牌，將文化創意觀光產業推向國際。

第一節　概說

壹、以文化創意產業推動文化觀光

　　由於文化的定義廣泛，加上創意可以運用在任何的科技、技術上，使得文化創意產業的範疇與定義相對模糊。聯合國教育、科學及文化組織（United Nations Educational, Scientific and Cultural Organization, UNESCO），在英國、紐西蘭、香港、加拿大及臺灣都有不同定義，可列如表11-1。

　　文化產業或可被視為「創意產業」（creative industries），以經濟術語來說是「朝陽或未來取向產業」（sunrise or future oriented industries）；以科技術語來說是「內容產業」（content industries）。聯合國教科文組織認為，文化產業的概念一般包括：印刷、出版、多媒體、聽覺與視覺、攝影與電影生產，亦等同於工藝與設計。對某些國家來說，這個概念也包括建築、視覺與表演藝術、運動、音樂器具的製造、廣告與文化觀光[2]，顯見已將文化觀光列入。

　　聯合國教科文組織又將文化創意產業分成文化產品、文化服務與智慧

[1]　行政院文化建設委員會，文化創意產業發展計畫，http://web.cca.gov.tw/creative/page/。
[2]　同上註。

表11-1　文化創意產業之基本定義

定義機構或國家	定義與說明
聯合國教育科學文化組織（UNESCO）	創意是人類文化定位的一個重要部分，可透過不同形式表現，表現的手段透過產業流程與全球分銷而被複製與提升，是構成一個國家經濟的重要資源。主要為「以無形、文化為本質的內容，經過創造、生產與商品化結合的產業」。亦即，文化產業會對內容進行加值，並為個人與社會創造價值，是知識及勞力密集、創造就業與財富，並培育創意、支持生產與商品化過程中的革新。其內容是受著作權保障，並以產品或服務形式呈現
英國、紐西蘭、香港	那些源自個人創意、技能和才幹的活動，透過知識產權的生成與利用，而有潛力創造財富和就業機會
加拿大	藝術與文化被界定為文化產業，包括實質的文化產品、虛擬的文化服務，亦包括著作權的基本概念
臺灣	以文化與創意為核心，透過知識產權的生成、利用與保護，以創造財富與就業機會的產業。簡言之，就是文化產業化，以擴展文化創作的消費市場；產業文化，以文化內涵強化創意設計動力，提高產品的附加價值

資料來源：行政院文化建設委員會，「創意文化園區總結報告」，頁2-1。

財產權三項。文化產品指書本、雜誌、多媒體產品、軟體、唱片、電影、錄影帶、聲光娛樂、工藝與時尚設計；文化服務則包括表演服務，如戲院、歌劇院及馬戲團、出版、出版品、新聞報紙、傳播及建築服務。它們也包括視聽服務，如電影分銷、電視、收音機節目及家庭錄影帶；生產的所有層面例如複製與影印；電影展覽、有線、衛星與廣播設施或電影院的所有權與運作等；圖書館服務、檔案、博物館與其他服務[3]。而以上所列與文化觀光都有密切發展，換言之，文化觀光也能藉助文化創意去拓展嶄新的一片天空與光明前景。

　　經濟部對於文化創意產業係參酌**表11-1**各國對文化產業或創意產業的定義，以及臺灣產業發展的特殊性，將其定義為：「係指源自創意或文化積累，透過智慧財產的形成運用，具有創造財富與就業機會潛力，並促進整體生活環境提升的行業。」[4]根據這個定義，那麼文化創意觀光產業的定義也就呼之欲出了。

[3]　行政院文化建設委員會，「文化創意產業發展計畫」，http://web.cca.gov.tw/creative/page/。

[4]　經濟部投資業務處，〈臺灣文化創意產業的發展〉，《經濟前瞻》，2006年9月，第107期，http://twbusiness.nat.gov.tw/。

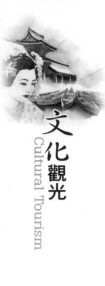

　　臺灣過去並未針對「文化創意產業」做詳細的分類與統計，文建會依據主計處「中華民國行業標準分類」，將與文化有關的產業分類為第N類的「文化、運動與休閒服務業」中；而臺灣經濟研究院則分為：(1)出版；(2)電影及錄影帶；(3)手工藝品；(4)古物、古董買賣；(5)廣播；(6)電視；(7)表演藝術；(8)音樂；(9)社會教育（博物館、美術館及文化設施）；(10)廣告；(11)設計；(12)建築；(13)電腦軟體設計；(14)遊戲軟體設計；(15)文化觀光；(16)婚紗攝影等十六類，在十六類當中，除了與聯合國教科文組織同樣將「文化觀光」列入第十五類外，其餘各類事實上與文化觀光也都有密切關係。文建會認為文化創意產業有相當大的成長空間，在服務業人口快速增加的情況下，文化創意產業包括文化觀光在內的就業人口也逐漸在增加之中，成為臺灣重要產業別之一[5]，因此文化創意可說是觀光產業的「活水」，如何藉著文化創意產業的蓬勃，帶動觀光產業發展，值得觀光產業界重視。

貳、文化創意趨勢與觀光發展機會

　　以國際發展來看，文化創意產業幾乎成為各國近年來少數幾項具有大幅成長潛力的產業。例如，英國是第一個推動文化創意產業的國家，1997年工黨政府首次將創意產業列為國家重要政策，當年其創意產業產值為6億英鎊，有96,000人從事創意產業，到2002年，產值快速增為210億英鎊，而創意產業就業人口數則增為195萬人。中國大陸為抓住創意產業發展的契機，積極規劃一系列的推動策略，包括文化部已設立文化市場司、文化產業司，在2001年3月第九屆人大第四次會議，正式將文化產業納入全國「十五規劃綱要」，將其視為大陸此一階段國民經濟和社會發展戰略的重要部分，並發表「2001中國文化產業藍皮書總報告」[6]。

　　有鑑於英國在科技創新之外，另外回頭思考如何利用既有的文化藝術，予以重新包裝，並賦予新的展現型態與內涵，已經獲致優異成果，香港、澳洲、丹麥政府也陸續投入文化產業或創意產業的推動，新加坡也在1998年制訂了「創意新加坡計畫」，2002年又明確提出要把新加坡建設成全球的文化

[5]　行政院文化建設委員會，「文化創意產業發展計畫」，http://web.cca.gov.tw/creative/page/。

[6]　行政院文化建設委員會，「文化創意產業發展計畫宣導手冊」，http://web.cca.gov.tw/creative/page/。

和設計中心、全球的媒體中心。另外，韓國近年來在數位內容、遊戲、影視等相關產業的發展上，也展現傲人的成績，並引起世界各國的重視，使得文化創意產業儼然成為已開發國家在科技產業之外，另一個新興工業的主軸。

但在我國，政府雖然在界定文化創意產業範疇時，除了考量符合文化創意產業的定義與精神外，亦加上了產業發展面上的考量依據，其原則為：(1)就業人數多或參與人數多；(2)產值大或關聯效益高；(3)成長潛力大；(4)原創性高或創新性高；(5)附加價值高。[7]這些原則文化觀光應該都有具備，但經濟部文化創意產業推動小組決議的十三類文化創意產業範疇中就是未將「文化觀光」列入推動計畫（如**表11-2**所示）[8]，還不如前述聯合國教科文組織與臺灣經濟研究院將之具體明白列入，儘管如此，事實仍無法否定文化觀光在文化創意產業的舉足輕重。

表11-2　文化創意產業之範疇及其主辦機關

項次	產業名稱	主辦機關	產業概括說明
1	視覺藝術產業	文建會	凡從事繪畫、雕塑及其他藝術品的創作、藝術品的拍賣零售、畫廊、藝術品展覽、藝術經紀代理、藝術品的公證鑑價、藝術品修復等之行業均屬之
2	音樂與表演藝術產業	文建會	凡從事戲劇（劇本創作、戲劇訓練、表演等）、音樂劇及歌劇（樂曲創作、演奏訓練、表演等）、音樂的現場表演及作詞作曲、表演服裝設計與製作、表演造型設計、表演舞臺燈光設計、表演場地（大型劇院、小型劇院、音樂廳、露天舞臺等）、表演設施經營管理（劇院、音樂廳、露天廣場等）、表演藝術經紀代理、表演藝術硬體服務（道具製作與管理、舞臺搭設、燈光設備、音響工程等）、藝術節經營等之行業均屬之
3	文化展演設施產業	文建會	凡從事美術館、博物館、藝術村等之行業均屬之
4	工藝產業	文建會	凡從事工藝創作、工藝設計、工藝品展售、工藝品鑑定制度等之行業均屬之
5	電影產業	新聞局	凡從事電影片創作、發行映演及電影周邊產製服務等之行業均屬之。包括影片生產、幻燈片製作業、影片代理業、電影片買賣業、電影片租賃業、映演業、影片放映業、電影製片廠業、電影沖印廠業、卡通影片製作廠業、影片剪輯業、電影錄音廠業等

[7] 經濟部投資業務處，「臺灣文化創意產業的發展」，http://twbusiness.nat.gov.tw/。
[8] 同上註。

（續）表11-2　文化創意產業之範疇及其主辦機關

項次	產業名稱	主辦機關	產業概括說明
6	廣播電視產業	新聞局	凡從事無線電、有線電、衛星廣播、電視經營及節目製作、供應之行業均屬之。包括廣播電臺業、無線電視臺業、有線電視臺業、其他電視業、配音服務業、廣播電視節目製作、錄影節目帶製作、廣播電視發行業等
7	出版產業	新聞局	凡從事新聞、雜誌（期刊）、書籍、唱片、錄音帶、電腦軟體等具有著作權商品發行之行業均屬之。包括報社業、期刊、雜誌出版業、書籍出版業、唱片出版業、雷射唱片出版業、錄音帶出版業、錄影帶、碟影片業等
8	廣告產業	經濟部	凡從事各種媒體宣傳物之設計、繪製、攝影、模型、製作及裝置等行業均屬之。獨立經營分送廣告、招攬廣告之行業亦歸入本類。包括廣告製作業、廣告裝潢設計業、戶外海報製作業、戶外廣告板、廣告塔製作業、霓虹燈廣告製作業、慶典彩牌業、廣告工程業、廣告代理業、廣告創意形象設計業、廣告行銷活動製作業、其他廣告業等
9	設計產業	經濟部	凡從事產品設計企劃、產品外觀設計、機構設計、原型與模型製作、流行設計、專利商標設計、品牌視覺設計、平面視覺設計、包裝設計、網頁多媒體設計、設計諮詢顧問等行業均屬之。包括視覺傳達設計業、視覺藝術業、工業設計業、工商業設計業、機構設計業、產品外觀設計業、模型製作業、專利商標設計業、產品設計企劃業、設計管理業、產品造形設計業、電腦輔助設計業、時尚造形設計業、流行時尚設計業、工藝產品設計業、包裝設計業、企業識別系統設計業、品牌視覺設計業、平面視覺設計業、廣告設計業、數位設計業、網頁設計業、動畫設計業、多媒體設計業、媒體傳達設計業、視訊傳播設計業等
10	設計品牌時尚產業	經濟部	凡從事以設計師為品牌之服飾設計、顧問、製造與流通之行業均屬之
11	建築設計產業	經濟部	凡從事建築設計、室內空間設計、展場設計、商場設計、指標設計、庭園設計、景觀設計、地景設計之行業均屬之。包括造園業、景觀工程業、建築設計服務業、土木工程顧問服務業、電路管道設計業、景觀設計業、室內設計業、花園設計業等

（續）表11-2　文化創意產業之範疇及其主辦機關

項次	產業名稱	主辦機關	產業概括說明
12	創意生活產業	經濟部	凡從事符合下列定義之行業均屬之：(1)源自創意或文化積累，以創新的經營方式提供食、衣、住、行、育、樂各領域有用的商品或服務；(2)運用複合式經營，具創意再生能力，並提供學習體驗活動。2004年修正為：「以創意整合生活產業之核心知識，提供具有深度體驗及高質美感之產業」
13	數位休閒娛樂產業	經濟部	凡從事數位休閒娛樂設備、環境生態休閒服務及社會生活休閒服務等之行業均屬之。包括：(1)數位休閒娛樂設備：3DVR設備、運動機臺、格鬥競賽機臺、導覽系統、電子販賣機臺、動感電影院設備等；(2)上網專門店、電子遊戲場業（益智類）、遊樂園業、兒童樂園、綜合遊樂場、電動玩具、電子遊樂器、電動玩具店（益智類）；(3)社會生活休閒服務：商場數位娛樂中心、社區數位娛樂中心、網路咖啡廳、親子娛樂學習中心、安親班、學校等

資料來源：取材自經濟部文化創意產業推動計畫。按：文建會已改制為文化部、新聞局已併入文化部。

　　從**表11-2**看出除了第十三項數位休閒娛樂產業直接與觀光有關之外，其餘十二項的產業內容，從觀光的包容性來看，其實也都間接是文化觀光的本質，有助於文化創意觀光的推動。質言之，文化創意產業所有範疇都與文化觀光息息相關，也是觀光產業界可長可久的發展趨勢與配合努力推動的方向。

第二節　文化資源與創意觀光

壹、文化創意觀光資源的建構

　　文化是受到地理環境、經濟活動、社會組織及信仰價值等因素的影響而形成各具特色的差異，已如前述，因此不同的文化是可以相互比較出各該文化的特色，例如不同族群、歷史與地理互動所形成的不同飲食、民俗、服飾、語言、建築、藝術、宗教、教育、工藝、資訊、思想、交通、家庭、戲曲、耕種、市集等特色，造成珍貴的文化差異，這可以說是創意的源泉，吾人可以善用文化差異的資源設計出無窮無盡、多采多姿的創意觀光商品；也因為各個文化之間具有明顯的差異，所以也可以因而設計更多跨域文化的觀光產品並建構出**圖11-1**模式。

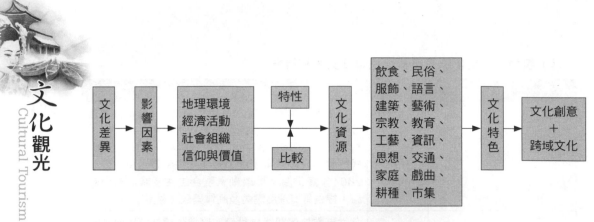

圖11-1　文化創意觀光資源建構模式

資料來源：作者繪製。

綜合上述，吾人可加以整理出前述推動文化形成創意的觀光產業，其過程與概念則可整理如**圖11-2**：

A 文	A1	文化是臺灣價值核心
	A2	文化價值的關鍵在創意與美感
	A3	創意與美感是開發不盡的永續資源
B 創	B1	靈感的境界還要比創意更高
	B2	文化觸動心靈，感動產生價值
	B3	創意是百業發展的推手
C 資	C1	文化就是力量
	C2	文化發展提升觀光產業活力
	C3	地方文化觀光發展貢獻全球價值
D 源	D1	歷史記憶是重要的文化資產
	D2	文化資產是觀光發展之核心價值
	D3	文化發展條件決定觀光活動能量

圖11-2　文化創意觀光產業的過程與概念

資料來源：參考整理自吳錦發，「文化創意產業」，2006年12月1日，靜宜大學演講。

因此，文化創意產業的核心價值（core value）在於文化創意的生成（culture and creative production），而其發展關鍵在於具有國際競爭力的創造性與文化特殊性，應用到文化觀光時，其概念如**圖11-3**：

| 文化資源 | → | 創意 | → | 觀光產業 |

圖11-3　文創產業與觀光產業間的連結

資料來源：作者繪製。

貳、文化資源與觀光創意

　　文化資源無窮無盡，舉凡古蹟、歷史建築、聚落、遺址、文化景觀、傳統藝術、民俗文物、穀物及自然地景等文化資產保存法第三條列舉的文化資產項目，都可以是開發文化創意觀光的對象，設計成商品遊程加以行銷，那麼文化觀光或旅遊就已經不再是走馬看花的浪費時間，而是可以從事一趟更有深度的、知性的主題之旅。

　　尋找足供文化觀光創意的文化資源必先具備主題性、誘導性、學習性、好奇性、稀少性，例如現在世界各地觀光客最夯的遺產熱、韓流、老饕饗宴、哈日風等遊興，不都是在掌握人們的這些心理嗎？如果能運用這些要領，別出心裁設計出引人入勝的文化觀光遊程商品，那麼文化觀光就創意無限，前途無窮了。以下列舉數則供有意開發文化觀光主題創意遊程時的參考：

一、追求TOP之旅

　　人生苦短，相信每一個人都很想在有限的歲月，搜奇探勝，尋找全國之最、世界之最，儘管都已經在書上閱讀到了，或從親友中聽到了，但總不如自己親自腳到、眼到來得過癮，正所謂「百聞不如一見」的心理作用，這應該已經是普遍的旅遊心理現象，文化觀光就是要掌握這個心理因素，盡力去開發這類創意遊程產品，讓遊客們滿足而且覺得不虛此行。例如目前外國觀光客來到臺灣一定會到2004年興建完成時曾經是世界最高的508公尺的臺北101大樓，但是這種世界最高樓層的建築，各國就好像不服輸似地在競賽，現在觀光客登上臺北101已經無法滿足追求TOP之癮。因為短短不到六年，世界最高的建築頭銜，早已經被2010年完成的541公尺高的紐約曼哈頓（Manhattan）大廈，以及2008年完成的705公尺的杜拜（號稱七星級觀光大飯店）所取代了。儘管如此，觀光客來到臺灣還是免不了要登上臺北101，才覺得是滿足了到臺灣不虛此行的願望，尤其2008年開放大陸人士來臺觀光

後，由於受到陸客的加持，使得臺北101雖在世界最高大樓獨占鰲頭的2004到2008的年代，卻營運虧損的窘境轉虧為盈[9]（圖11-4），致勝的竅門似乎是陸客來臺登上臺北101的「觀景台」吧！

在臺北101之前，追求世界TOP的狂熱早已進行著，最早首推1887年興建完成318公尺高的法國巴黎艾菲爾鐵塔，可以算是始作俑者吧？然後接踵而至的是紐約381公尺的帝國大廈；芝加哥也在1973年蓋了443公尺的Sears Tower；馬來西亞也不服輸於1998年在吉隆坡蓋起了452公尺高的雙子星大樓。像這種很有意思，漫無止盡的追求TOP，不只世界各國競相計較，除了爭取最高建築之外，連國家競爭力排名也很在意，影響所及，各國觀光客追求TOP，登臨世界最高峰的旅遊心理，似乎中外皆然，可見這是一個有創意，又不容輕易放棄的旅遊商機啊！

此外，還有在絲路旅遊的行程中，安排到世界上最熱的地方，也就是溫度高達攝氏53.6度的新疆吐魯番窪地[10]；到歐洲可以安排穿過世界最長的公路隧道，也就是瑞士的聖哥達雙向公路隧道；或者到日本，路經世界最長的

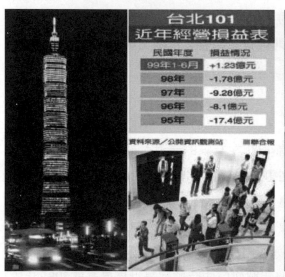

圖11-4　臺北101近年經營損益表及致勝的竅門──「觀景台」

資料來源：聯合新聞網（2010年9月10日）及作者拍攝。

[9] 聯合新聞網（2010年9月10日）。「陸客加持　臺北101轉虧為盈」，http://tw.news.yahoo.com/article/url/d/a/100910/2/2crxx.html。

[10] 相對於最熱的地方，有世界最冷地方之名的是美國的安莫森，溫度為零下74.5℃；世界最多雨的地方是印度阿薩密省的乞拉朋齊，年雨量2,044毫米；以及世界最乾旱的地方，智利北部的沙漠，1845至1936年間，未曾下過一滴雨。

海底鐵路隧道，也就是連接青森與函館的青函海底隧道[11]；甚至搭一趟海拔5,000多公尺貫穿世界屋脊的青藏世界最高的鐵路；登上世界第一座鋼鐵結構的巴黎艾菲爾鐵塔；登臨世界上最長的城牆，13,400多公里的萬里長城；造訪世界上最大的皇宮——北京故宮；還有到全國土地都在海拔1,000公尺以上的世界最高國家，非洲的賴索托；面積只有0.44平方公里世界上最小的國家，也就是義大利首都羅馬西北方一個高崗上的教廷梵蒂岡；以及面積僅22平方公里，位於太平洋密克羅尼西亞群島，世界上最小的島國諾魯；世界最北的共和國芬蘭；世界上高峰最多的國家尼泊爾；水最昂貴的國家科威特；甚至到橋樑最多的城市義大利威尼斯；獨一無二的跨歐、亞兩大洲名城土耳其伊斯坦堡；離海岸最遠的城市新疆維吾爾自治區首府烏魯木齊；世界最高首都，海拔3,577公尺的玻利維亞拉巴斯市等[12]，只要行程有主題、有特色，享受「世界之最」的滿足感，相信再昂貴的旅遊費用，人們還是會趨之若鶩，就是再苦再累也都甘之如飴，那是因為已經滿足了征服欲啊！如要規劃有關更多的追求世界TOP之旅，可參考附錄二。

二、懷舊之旅

「老舊」有時是挪揄的話，例如批評人家思想老舊，行為落伍了；但有時卻是肯定的用語，例如老伴、老酒、老前輩，或舊居、舊情、舊好。又如果再將「老舊」拆解，「老」常是指人，「舊」常是指物而言，然而不管是人還是物，都是以現在的時間點去推論，與「新」相對稱，十足充滿現代人思古懷舊、追本溯源的濃濃心理，利用人類這種心理，也可以創造無限文化觀光的商機。

最具體的例子可能就是交通現代化了，臺灣的鐵路自1837年劉銘傳建造以來，已經有一百多年的歷史，但是人們在鐵路電氣化，以及高速鐵路貫通，蒸汽火車被強迫退休之後，油然興起懷念起老火車過山洞的汽笛聲、追著臺糖五分仔機關車撿食掉落的甘蔗的野趣、想著圓圓的又香噴噴的鐵路排骨便當、期待火車到站時小販們沿著窗口的叫賣聲，甚至閒置鐵路倉庫及所

[11] 《世界之最》，臺北：人類智庫，2006年11月，頁102。按：瑞士的聖哥達雙向公路隧道從戈森南到埃爾魯，全長16.32公里，1969年動工，1980年9月通車。日本青函海底隧道穿過津輕海峽，離水面距離240公尺，內徑9.6公尺，總長度53.85公里，遠超過英、法兩國計畫開拓的英吉利海峽隧道。

[12] 同上註，頁137-196。

文化觀光
Cultural Tourism

有的號誌設施，都為大家瘋狂熱愛與追逐，難怪原來被鐵路局列為該拆沒拆倖存下來的平溪縣、集集線或方興未艾，號稱世界三大高山鐵路的阿里山線，卻如日中天，成為炙手可熱的觀光資源。

還有產業升級後，傳統產業受到環保、工資、勞工權益，以及加入WTO之後等因素的影響，紛紛歇業、遷廠外移，因而造成很多閒置空間及歷史建築。行政院文化建設委員會文化資產總管理處籌備處，曾就閒置產業空間推動產業生產再生計畫，將布袋鹽場、總爺糖廠、七股鹽田、臺東糖廠、宜蘭酒廠、花蓮糖廠、虎尾糖廠、溪湖糖廠及臺中酒廠等沒落產業經過輔導，使之再生，確實明智，只不過如果能過再引進旅遊、休閒，以及社區營造等資源的導入、整合與發展，將之規劃為頗具創意的旅遊產品，那麼附加的市場價值，必有可觀之處。

三、尋根之旅

美國旅行業界常設計有讓美國人尋訪美國獨立之前，造訪在英國祖藉地，或加州居民到美東巡訪早年開發西部的祖先們居住的地方，訴說著先祖們一樁樁可歌可泣的感人故事；同樣的，更多尋根的旅遊方式也都在世界各地蔓延開來，例如美國黑人會想回去非洲祖籍國家嗅聞祖先的遺芳；民國60、70年代的每年光輝10月，旅居外國的華僑，會從僑居地紛紛藉回國參加慶祝國家慶典的機會回臺省親；政府在民國76年7月15日解嚴之後，也禁不住人倫之常，隨即於同年11月2日開放當年隨國民政府來臺的國人和老兵赴大陸探親。早期華僑到南洋發展，與馬來族通婚之後形成的另一種介於漢人與馬來人之間，新的「峇峇娘惹文化」（Baba-Nonya cultural），在檳城及麻六甲都有博物館，不斷地告訴後人，他們的祖先是來自福建與廣東[13]。

臺灣是一個典型的移民社會，瞭解臺灣開發歷史的人都知道，除了所謂南島語族的原住民之外，其他所有居住在臺灣的人可以說都是從外地移民過來的，無論是早到或晚到，也不論是從廣東、福建或其他省份過來，慎終追遠，尋根訪祖的天性，中外皆然，就是近年來開放外籍勞工政策，急速增加了新臺灣人的族群，他們也會想家，想著故鄉的親人。這些都是很好的文化觀光資源，也是最佳的旅遊創意產品，旅行業界如果能夠善用這個商機，設計兼具尋根與觀光的旅遊套裝遊程，就是極佳的文化主題創意觀光。

[13] 如果想瞭解峇峇娘惹文化，也可以就近在金門的金城金水國民小學閒置空間改建的文物陳列館參觀。

馬來西亞檳城娘惹文化博物館。

四、關懷與希望之旅

　　最近一、二十年來，人禍加上天災，使得大地反撲，地震、颱風、海嘯頻繁，空難、海難，甚至大小戰爭屢傳。我們也常發現每當重大災難發生，人們常會因為好奇心的驅使，都很喜歡聚集圍觀，因而經常影響救災任務與造成災區居民再度受到創傷。但是旅行業界如果能夠因此延伸創意，設計災區關懷與希望之旅，藉著災區的實地災情，履勘並規劃旅遊安全動線，建構並傳達正確的解說資訊，將希望之旅的創意旅遊商品，帶給遊客本著以悲天憫人、哀矜勿喜、環境教育及自我省思的心情，也可以適度發願樂捐善款，提供給社會各界一個正面的教育機會，未嘗不是一趟充滿回憶又豐碩的旅遊體驗。

　　例如民國88年的921集集大地震已經屆滿十週年，可以參考當年地震文獻或歷史照片（如**圖**11-5），設計全套以921地震為主題的關懷或希望之旅，旅程中除參觀霧峰的921地震紀念博物館，體驗與地震有關的逃生常識及減災教育之外，再安排到中部災區實地履勘、省思，到九份二山原爆點感

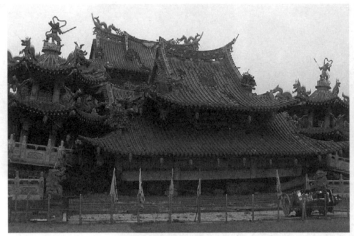

圖11-5　黑色旅遊的反思與關懷

註：右為921地震當年臺灣省文獻委員會適時調查紀錄的歷史文獻；左為災區集集一座倒
　　塌而被保留下來的廟宇。

受大地反撲的威力，行程中還要用同理心去學會尊重災民的心情，讓災民同時感受到人間處處有關懷，這種創意遊程相信必定會帶給遊客一個很健康的成長學習機會。

　　同樣的創意主題開發案例，還可以設計如南亞海嘯之旅、四川汶川災區之旅、八八水災關懷之旅、泰國曼谷紅衫軍之旅、兩伊戰場之旅，甚至是六十年前結束二次大戰的廣島、長崎原爆之旅，應該都具有創造旅遊市場商機的潛力，但是還是要強調一定要在確保災區居民尊嚴與旅遊安全的前提下才可進行。也曾在網路上見到將這種到死亡、災難、痛苦、恐怖事件或悲劇發生地區的主題旅遊，稱之為**黑色旅遊**（black tourism），但總覺得太過悲情，還是稱為「關懷希望之旅」似乎較為積極正面些。

五、革命之旅

　　最近世界各國為了彰顯各自艱辛的開國革命精神，紛紛推出以革命建國為歷史故事旅遊景點，藉旅遊活動，帶動遊客或國人興起緬懷革命先烈拋頭顱、灑熱血，建國立國振奮人心、感人的故事，寓遊於教的知性旅遊，吾人可通稱之為「革命之旅」；這在中國大陸稱為「紅色旅遊」，意思是指以1921年中國共產黨建立以後的革命紀念地、紀念物，及其所承載的革命精神為吸引物，接待旅遊者進行參觀遊覽，實現學習革命精神，接受革命傳統教

育和振奮精神、放鬆身心、增加閱歷的旅遊活動。也就是把革命傳統教育與促進旅遊產業發展結合起來的新型主題旅遊，並使之成為一種文化[14]。

例如大陸推出以中國共產黨革命建國的故事及歷史景點，其中最令人熟知的有：(1)江西省的井岡山革命烈士陵園、井岡山革命博物館、南昌八一起義紀念館、礦工人運動紀念館、寧都起義及翠微峰旅遊區；(2)福建省的福建省革命歷史紀念館、長汀縣福建省蘇維埃舊址、南平市武夷山赤石、大安紅色旅遊景區、泰寧縣紅軍街、赤石暴動舊址；(3)廣東省的毛澤東同志主辦農民運動講習所舊址、田墘抗日英烈陵園、廣州黃埔軍校舊址、廣州起義烈士陵園；(4)湖南省的毛澤東故居、彭德懷紀念館全方位攻略、毛澤東廣場、胡耀邦故居、中國人民抗日戰爭勝利受降紀念館；(5)貴州省的中國女紅軍紀念館、王若飛故居陳列館、青杠坡戰鬥遺址、習水縣土城鎮渾溪口渡口；(6)廣西省的程思遠故居陳列館、古河革命紀念館、紅七軍紅八軍會師地舊址、八路軍駐桂林辦事處舊址、中越胡志明足跡之旅、瓊海市紅色娘子軍紀念園；(7)雲南省的中緬友好紀念館、紅色旅遊之昆明渡金江、石鼓紅軍渡口、李根源故居、艾思奇故居、水城紅軍擴軍舊址；(8)四川省的遊廣安鄧小平故居、廣元市劍閣縣紅軍血戰劍門關遺址、甘西革命英烈紀念館、華鎣山遊擊隊紀念館、開縣劉伯承同志紀念館；(9)甘肅省的慶陽市華池縣陝甘邊區蘇維埃政府舊址、戰關區八路軍駐蘭州辦事處舊址、哈達鋪紅軍長征紀念館、陝甘邊區蘇維埃政府舊址、甘肅白銀縣會寧縣紅軍長征會師舊址、西路紅軍最後一戰紀念塔、界石鋪紅軍長征紀念館；(10)陝西省的感受紅色旅遊聖地延安夜宿在窯洞、楊家嶺毛澤東舊居、毛主席巨幅畫像現身寶雞、延安中央書記處棗園小禮堂等[15]。

如果以「紅色旅遊」的概念類推，那麼以中國國民黨革命建國的歷史紀念景點為旅遊主題去規劃的創意行程不就可以稱為「藍色旅遊」，而民主進步黨為主題景點的也可以稱為「綠色旅遊」了嗎？特別是民國100年之際[16]，以推翻滿清，建立民國為歷史故事景點的主題，都是可以有無限創意的旅遊商機，端視乎業者如何逮住機會去開發，因為過了一百年似乎就沒有太大意義而缺乏市場了。

[14] 百度百科。紅色旅游_百度百科，http://baike.baidu.com/view/15319.htm。

[15] 中國紅色旅遊網。中紅網──中國紅色旅游網，http://www.crt.com.cn/。

[16] 作者曾以「民國百年檔案勘考之旅」，於「文化觀光研究」課程中作為遊程設計比賽主題，計獲得大學部三名，研究所二名，將另於遊程設計專章介紹。

民國百年檔案勘考之旅的理想景點（左上為武昌辛亥革命博物館，左下為馬來西亞孫中山檳城革命募款基地紀念館，右上為南京中山陵及右下的總統府）。

 # 第三節　文化創意產業發展法與觀光

　　政府為加強文化創意產業的發展，於民國99年2月3日制定公布「文化創意產業發展法」，全文共三十條，第一條就載明其立法宗旨：為促進文化創意產業之發展，建構具有豐富文化及創意內涵之社會環境，運用科技與創新研發，健全文化創意產業人才培育，並積極開發國內外市場，特制定本法。民國99年10月6日行政院文化建設委員會依據該法第二十九條規定，發布「文化創意產業發展法施行細則」十二條，其相關規定包括：

壹、定義與範圍

　　根據該法第三條規定，所稱文化創意產業，指源自創意或文化積累，透過智慧財產之形成及運用，具有創造財富與就業機會之潛力，並促進全民美學素養，使國民生活環境提升之下列產業：

1.視覺藝術產業。

2.音樂及表演藝術產業。

3.文化資產應用及展演設施產業。

4.工藝產業。

5.電影產業。

6.廣播電視產業。

7.出版產業。

8.廣告產業。

9.產品設計產業。

10.視覺傳達設計產業。

11.設計品牌時尚產業。

12.建築設計產業。

13.數位內容產業。

14.創意生活產業。

15.流行音樂及文化內容產業。

16.其他經中央主管機關指定之產業。

前項各款產業內容及範圍，由中央主管機關會商中央目的事業主管機關定之。為區別文化創意產業與事業，該法第四條又規定，所稱**文化創意事業**，指從事文化創意產業之法人、合夥、獨資或個人。

貳、主管機關與職責

文化創意產業的主管機關，依據該法第五條規定，在中央為行政院文化建設委員會；在直轄市為直轄市政府；在縣（市）為縣（市）政府。同法第六條規定其職責為，中央主管機關應擬訂文化創意產業發展政策，並每四年檢討修正，報請行政院核定，作為推動文化創意產業發展之政策依據。

除中央主管機關職責外，另規定主管機關應會同中央目的事業主管機關建立文化創意產業統計，並每年出版文化創意產業年報。第十二條更規定主管機關及中央目的事業主管機關得就下列事項，對文化創意事業給予適當之協助、獎勵或補助：

1.法人化及相關稅籍登記。

2.產品或服務之創作或研究發展。

3.創業育成。

4.健全經紀人制度。

5.無形資產流通運用。

6.提升經營管理能力。

7.運用資訊科技。

8.培訓專業人才及招攬國際人才。

9.促進投資招商。

10.事業互助合作。

11.市場拓展。

12.國際合作及交流。

13.參與國內外競賽。

14.產業群聚。

15.運用公有不動產。

16.蒐集產業及市場資訊。

17.推廣宣導優良文化創意產品或服務。

18.智慧財產權保護及運用。

19.協助活化文化創意事業產品及服務。

20.其他促進文化創意產業發展之事項。

前項協助、獎勵或補助之對象、條件、適用範圍、申請程序、審查基準、撤銷、廢止補助及其他相關事項之辦法，由中央目的事業主管機關定之。

參、與觀光有關的規定

嚴格來說，文化創意產業不但具有文化的、經濟的功能，而且也有觀光的功能，特別是發展文化觀光功能的效用最大。目前政府推動一系列的地方文化館、閒置空間再利用等措施，這些都是文化觀光的本質，但就是沒有文化觀光的產業及輔導補助項目。

除第三章併「文化觀光三法」加以比較之外，茲就「文化創意產業法」中與觀光有關的規定列舉如下：

1. 中央目的事業主管機關得獎勵或補助民間提供適當空間，設置各類型創作、育成、展演等設施，以提供文化創意事業使用。前項獎勵或補助辦法，由中央目的事業主管機關定之。（第十六條）

2. 公有公共運輸系統之場站或相關設施之主管機關，應保留該場站或相關設施一定比率之廣告空間，優先提供予文化創意產品或服務，以優惠價格使用；其比率及使用費率，由主管機關定之。（第十八條）

3. 中央主管機關應協調相關政府機關（構）、金融機構、信用保證機構，建立文化創意事業投資、融資與信用保證機制，並提供優惠措施引導民間資金投入，以協助各經營階段之文化創意事業取得所需資金。政府應鼓勵企業投資文化創意產業，促成跨領域經營策略與管理經驗之交流。（第十九條）

4. 中央目的事業主管機關為鼓勵文化創意事業建立自有品牌，並積極開拓國際市場，得協調各駐外機構，協助文化創意事業塑造國際品牌形象，參加知名國際展演、競賽、博覽會、文化藝術節慶等活動，並提供相關國際市場拓展及推廣銷售之協助。（第二十條）

5. 有關「公有文化創意產業」規定在第二十一條，主要可分為：

 (1) 為促進文化創意產業之發展，政府得以出租、授權或其他方式，提供其管理之圖書、史料、典藏文物或影音資料等公有文化創意資產。但不得違反智慧財產權相關法令規定。

 (2) 依規定提供公有文化創意資產之管理機關，應將對外提供之公有文化創意資產造冊，並以適當之方式對外公開。管理機關依規定取得之收益，得保留部分作為管理維護、技術研發與人才培育之費用，不受國有財產法第七條及地方政府公有財產管理法令規定之限制。

 (3) 利用人係為非營利目的而使用公有文化創意資產時，管理機關得採優惠計價方式辦理。

 (4) 公有文化創意資產之出租、授權、收益保留及其他相關事項之辦法或自治法規，由中央目的事業主管機關、直轄市或縣（市）主管機關定之。

6. 文化創意事業自國外輸入自用之機器、設備，經中央目的事業主管機關證明屬實，並經經濟部專案認定國內尚未製造者，免徵進口稅捐。（第二十八條）

7. 為促進文化創意產業創新，公司投資於文化創意研究與發展及人才培

訓支出金額，得依有關稅法或其他法律規定減免稅捐。（第二十七
條）

8.政府應協助設置文化創意聚落，並優先輔導核心創作及獨立工作者進
駐，透過群聚效益促進文化創意事業發展。（第二十五條）

9.政府機關為協助文化創意事業設置藝文創作者培育、輔助及展演場所
所需公有非公用不動產，經目的事業主管機關核定者，不動產管理機
關得逕予出租，不受國有財產法第四十二條及地方政府公有財產管理
法令相關出租方式之限制。（第二十二條）

10.營利事業之捐贈，其捐贈總額在新臺幣1,000萬元或所得額10%之額
度內，文化創意產業法第二十六條規定，得列為當年度費用或損失，
不受所得稅法第三十六條第二款限制：

(1)購買由國內文化創意事業原創之產品或服務，並經由學校、機
關、團體捐贈學生或弱勢團體。

(2)偏遠地區舉辦之文化創意活動。

(3)捐贈文化創意事業成立育成中心。

(4)其他經中央主管機關認定之事項。

 # 第四節　文化創意觀光產品的開發

根據前述文化創意觀光原理或原則，嘗試舉介數則文化創意觀光產品或
概念，借供有意開發者之參考。

壹、創新加值的主題遊樂園

臺灣地區觀光遊樂業自民國70年代興起，91年有了專屬的「觀光遊樂業
管理規則」之後，無論旅遊安全、娛樂節目或美化綠化等的管理上洵屬已臻
完美，但國內外觀光市場競爭激烈，如果不求創意，墨守成規，很容易就被
淘汰。

游國謙以「價值觀、價值主張、價值鏈、價值網」四個價值創造力，說
明五個創新加值觀光遊樂產業的成功案例。其所謂「經營觀光遊樂產業的四

個價值創造力」的主張與做法是[17]：

1. 價值主張必須「從臺灣看臺灣」、「從臺灣看世界」、「從世界看世界」、「從世界看臺灣」四個角度的思維和視野，重新認識產業的特性，與團隊建立共識，增強組織力量。

2. 觀光遊樂產業已經成為資本密集、資源密集、人才密集、人力密集、創意密集、技術密集、娛樂密集、服務密集、風險密集等九大密集的產業。

3. 必須以多元服務設施與實體環境，同時滿足遊客主題之旅、定點旅遊、深度體驗、複合多元、物超所值與安全無虞的遊樂需求，區隔大眾化、分眾化、小眾化、個眾化、個人化和個性化的寓教於樂、美學品味、娛樂價值、紓解壓力的感情與感官體驗，並鎖定某一個目標區塊，集中火力深耕區塊客層，自然就不會遭遇太多惡性競爭的威脅。

4. 為了挑戰生命週期的宿命，引介期要短、成長期要衝高、成熟期要長而穩，衰退期一方面要慢而緩降，同時另一方面要以更新力和創造力孕育另一個高峰，或孕育另一產品的誕生。

5. 面對全球化競爭，集客設施與服務品質必須同步世界水準，能在全球競爭，才能在國內立足，創造更高的顧客價值。創造國際級的商品價值，建立國際化的品牌價值，擁有世界級的消費族群。

6. 主題樂園的產業像一場沒有終點的馬拉松賽跑，它的遊戲永遠沒有終止的一天。必須不斷以求新求變的創意，和獨樹一格的差異化創新策略，持續投入，方能產出價值。創意產生的關鍵在於尋求具有價值創造力、貢獻力的人才與執行團隊，人才是產業勝出的最大動能。

7. 與觀光遊樂產業相關的產、官、學、研、民、媒與海內外產業面、產業鏈、產業價值網和資源的優勢互補、互享、資訊互通、市場互惠、機制互動。

8. 整合供給面、需求面、媒介面、政策面的資源，擴大空間市場、延長時間市場、推廣關係市場、掌握個人市場。

9. 要做就做不同的、做最好的，讓遊客留下深刻體驗，產生口碑，建立

[17] 游國謙（2007）。「以創意創造四個價值創造力——以五個成功案例說明創新加值觀光遊樂產業的四個價值創造力」。臺中：2007年4月25日演講稿。按：作者原為電視節目製作人，後轉觀光休閒遊樂產業，目前為劍湖山世界休閒產業集團副董事長。

顧客忠誠度，鞏固舊顧客、增加新顧客。向精品奢華學習，以商品價值創造品牌價格，以價值走出價格的迷失。

10.除以硬體較勁與軟體取勝外，更需要有不斷推陳出新的節慶活動行銷與大型節目演出，才能打通集客力的任督二脈。活動的規劃，必須同時符合主活動、次活動、子活動，讓活動題材取之不盡、用之不竭，不斷以跳躍式、充滿創意性的特定活動，創造不可取代的優勢，才能發掘未被開發的新市場與新領域。

在國際遊樂業界頗多創意加值的主題遊樂園的成功案例中，以華特迪士尼世界（Walt Disney World）王國為標竿。迪士尼世界由華特迪士尼（Walt Disney）及洛伊迪士尼（Roy Disney）兩位兄弟，以「夢想、信念、果敢、實踐」這四個概念激盪出非凡成就與完美的文化創意典範，迪士尼世界裡的米奇老鼠、唐老鴨、白雪公主、灰姑娘、愛莉絲、小熊維尼、睡公主、花木蘭等童話故事人物，享譽全球，創造出典型結合西方文化創意的主題樂園。目前全世界已有五個，分別為[18]：

1.美國加州洛杉磯迪士尼樂園，主要特色為神奇王國、萬物之國、未來世界（巨星之旅、海底探奇等等）。

2.美國佛羅里達州奧蘭度迪士尼世界，主要特色為神奇王國（美國大道、夢幻城、灰姑娘、堡壘等）、迪士尼影院、動物王國、未來世界等。

3.日本東京迪士尼樂園，是迪士尼歡樂王國第一個建在美國以外的據點，主要特色為世界市集、動物天地、西部樂園、探險樂園、夢幻樂園、卡通城及明日樂園等七大主題。另在附近經營迪士尼海洋世界，也分別有地中海港灣、美國海濱、神秘島、美人魚礁湖、阿拉伯海岸、失落三角洲等七大主題[19]。

4.法國巴黎迪士尼樂園（Disneyland Resort Paris），位於法國巴黎Marne-la-Vallée巴黎迪士尼樂園度假區（下稱「度假區」）內的主題樂園，占地約56公頃，由Euro Disney S.C.A. 建設及營運。分為美國小鎮大街、

[18] YAHOO奇摩知識網（2009）。http://tw.knowledge.yahoo.com/question/?qid=1105052000293。未來上海如果要蓋即是六個。按：Roy為Walt兄長，因父親不支持Walt，認為是不切實際的幻想，只有Roy背後默默支持，加上兩人的努力，終於締造迪士尼世界，但現在大家普遍都忘記Roy了。

[19] 日本東京迪士尼世界，http://www.tokyodisneyresort.co.jp/。

探險世界、邊域世界、幻想世界及明日世界五個主題園區[20]。

5. 香港迪士尼樂園，坐落於香港大嶼山，主要特色主題為美國小鎮大街、幻想世界、探險世界、明日世界[21]。

目前臺灣雖沒有類似迪士尼樂園的大型創意主題遊樂園區，但是根據交通部觀光局網頁顯示，目前有二十四處觀光遊樂業，依序為八大森林樂園、九族文化村、八仙海岸、大路觀主題樂園、小人國主題樂園、小叮噹科學遊樂區、小墾丁牛仔渡假村、六福村主題遊樂園、月眉育樂世界、火炎山溫泉遊樂區、臺灣民俗村、布魯樂谷主題親水樂園、尖山埤江南渡假村、成豐夢幻世界、西湖渡假村、杉林溪森林遊樂區、香格里拉樂園、泰雅渡假村、野柳海洋世界、新竹楓育樂中心、萬瑞森林樂園、頑皮世界、遠雄海洋公園及劍湖山世界等[22]。

以臺灣面積與人口而言，頗為可觀，其中雖多少富有文化主題創意者，但與迪士尼相較，仍屬小巫。未來如果都能各自建立文化創意主題，不千篇一律抄襲，單調重複的被機械遊樂或水泥建築污染充斥，建立各自文化創意主題特色，特別是加強臺灣特有的神話傳說故事及文化主題節目製作，當能增加外國觀光客及大陸人士來臺觀光的掌聲與重遊意願。

貳、地方文化觀光創意商品

文化是「人文化成」一語的縮寫，文化與地方特色形成之因素都與地方資源、產業、人文、宗教、歷史息息相關，所以文化觀光產業為一具有歷史文化沿革與傳統技藝之產業，尤其傳統產業，無論是農業、鹽業、糖業、漁業、森林、牧業，甚至是鐵道、軍事等，無不生於地方、長於地方，有著深厚的在地性或草根性，對於地方能有活絡經濟發展與增進地方建設之貢獻者，通常地方之文化產業都會在獨特的、本土的產業文化帶動下逐漸發酵，形成地方性的文化觀光資源，都可以藉著創意遊程設計去開發與行銷。

行政院文建會常以兩個相輔相成的操作型定義說明「文化產業」運作方式，就是「文化產業化」和「產業文化化」，作者認為今後實在必須再加上

[20] 維基百科，http://zh.wikipedia.org/wiki。

[21] 香港迪士尼樂園（2009），http://park.hongkongdisneyland.com/hkdl/zh_HK/。

[22] 交通部觀光局（2009），http://admin.taiwan.net.tw/indexc.asp。

文化觀光
Cultural Tourism

「文化產業觀光化」,才可以加速行銷推廣各地文化產業,因為起碼可以提供地方政府或觀光機構以下三個概念:

1. 文化產業化:以文化為核心,經過精練、再造後,發展成可以帶來經濟效益的產業,這個產業可以是一種具有地方文化特色的產品,也可以是利用金錢直接買賣的商品。

2. 產業文化化:強調以文化作為產業的包裝,或將產業整合到地方文化特色之中,為產業附加文化特色及生命在生產成品中,提供販售的文化附加價值。

3. 文化產業觀光化:以觀光方法作為在地特色文化產業行銷或推廣的手段,以文化作為行銷訴求,確認愈「本土化」就會愈帶來「全球化」的商機,建立分享文化資源的觀光休閒產業。

參、建構地方縣市觀光資源特色

臺灣近一、二十年來在各界致力發展本土文化的影響下,各鄉鎮的文化特色已經建構得非常成功,例如提起美濃就想到油紙傘、提起三義就知道木雕、提起大甲也很快聯想到媽祖或草席。但是如果觀光客問起各縣市的文化觀光特色,可能連導遊都很難完整呈現答案。為了加深印象,以下特別以簡潔而不超過二十字的短句,嘗試詮釋各縣市的特色。就在不給答案的前提下,不妨賣個關子,請大家猜猜看每一個短句到底是意指那一個縣市文化特色的鳥瞰[23]?

1. 搭貓空纜車,從艋舺大稻埕,看101龍山寺。
2. 一心求十全,光廊愛河夢西子,聖母到鹽埕打狗。
3. 雨港廟口雞籠山有仙洞,八斗白米是海門天險。
4. 滬尾枋橋,北天燈,大臺北都會帶,有十八王公。
5. 大溪豆干,一魚三吃,從石門吃到國家大門。
6. 城隍廟口,米粉貢丸,吹著有科學的竹塹風。

[23] 楊正寬,「臺灣各縣市文化觀光特色」,中華民國觀光導遊協會,臺灣歷史與兩岸文化現職導遊研習班上課教材,97年10月24日。按:所指各縣市的答案依序是臺北市、高雄市、基隆市、新北市、桃園縣、新竹市、新竹縣、苗栗縣、臺中市、彰化縣、南投縣、雲林縣、嘉義市、嘉義縣、臺南市、臺南縣、屏東縣、宜蘭縣、花蓮縣、臺東縣、澎湖縣、金門縣、連江縣等二十三個縣市地方。

創新加值的主題遊樂園（左為劍湖山世界，右為香港迪士尼樂園）

7.老街懷舊，北埔茶香，關西細妹俺靚，金廣福一家親。

8.從草莓木雕，到賽夏矮靈，玩透貓狸大山城。

9.臺灣之心喝珍珠奶茶，大墩犁頭店有文化城。

10.默娘鎮瀾，牛罵五叉，吹薩克斯的癡情花背葫蘆。

11.二鹿、二水、二林，蚵仔煎、火燒麵，半線摸乳八卦多。

12.921青梅竹藝紹興，泰雅、布農、鄒邵，日月合歡。

13.笨港朝天，濁水米，七坎大橋，海岱掌中有文旦、花生。

14.諸羅忠義，雞肉飯、方塊酥，八掌交趾，管樂在桃城。

15.大埔、中埔滿布袋，諸羅太保水上番路，北回阿里山。

16.一府、鹿耳、驅荷成功，擔仔麵、棺材板、億載安平赤崁。

17.鹽水製糖，蜂炮蕭壟西拉雅，柳下新營南瀛官田。

18.鳳、岡、旗山無國王，美濃、茖濃、曹公、阿公，彌陀無佛光。

19.排灣蘭花，瑯嶠牡丹，萬巒豬腳、黑珍珠、鮪魚在海角。

20.噶瑪看戲，太平望龜山，頭二城跳四城，礁溪洗溫泉。

21.洄瀾港大理石，太魯閣慈濟加持，後山變前山。

22.三八仙分蘭綠，知本阿布魯達卑排，共創卑南文化。

23.平湖跨海有七美，古榕姥姑巡檢漁翁逐荷出西瀛。

24.古寧頭823，大膽二膽鋼彈菜刀，浯州高粱貢糖。

25.南北竿、東西莒，引大小坵登島，風火山牆吃魚麵。

事實上民國99年2月3日公布的文化創意產業法第二條就強調，政府為推動文化創意產業，應加強藝術創作及文化保存、文化與科技結合，注重城鄉及區域均衡發展，並重視地方特色，提升國民文化素養及促進文化藝

術普及,以符合國際潮流。因此,「注重城鄉及區域均衡發展,重視地方特色」,自然也就成為推動地方縣市觀光資源特色的重點,特別是文化觀光必須追求地方特色,惟有本土化、草根性的觀光特色,才能引起國際觀光客的好奇與興趣,從而誘發來臺觀光的動機。換言之,愈能本土化、鄉土化的紮根,就愈能達到全球化、國際化的發展,這是發展臺灣各縣市地方本土文化觀光應具有的信心與努力方向。

肆、文化創意觀光應注意的三不政策

創意是創新文化產業的源泉,藉著人類的智慧與需求,創意可以像泉水一樣源源不斷湧出,活化既有的、傳統的觀光產品,讓觀光產業推陳出新,讓文化觀光如日東昇地發展。但是要注意的是,「創意」絕對不是爭取文化觀光商機的萬靈丹,因為根據觀察瞭解,很多文化觀光產業,或者說所有觀光產業都是一樣,為了尋求「創意」,經常都會在一連串的誤導、誤解與誤會中犯了很多錯誤,這些錯誤常在不知不覺中誘導創意者,讓一味追求文化創意的努力得不償失,以致於因為不被市場認同而心灰意冷。這些因為誤導、誤解與誤會而有的錯誤現象,舉其犖犖大者經整理結果,個人將其名之為文化觀光創意的「三不」政策,特列舉歸納說明如下,提供有心推動文化觀光創意者參考。

一、不標新立異

文化創意觀光產品的設計不是標新立異、無中生有的突發奇想,而是要有實質的文化內涵。例如很多餐廳的菜單設計,以為要擄獲客人的味覺,就要推陳出新,就曾聽說有業者在蚵仔煎上加了迷迭香或埃及香料,相信大家沒吃就可以想像得到是什麼滋味了。還有適當的廣告、標語,當然有其必要,因為它會起某些程度心戰作用的市場效果,然而有些廣告、標語其實是跟觀光產業的經營無關,或者只是為了迎合某些社會及政治目的,甚或為了討好某些族群,往往就在旅遊行程、菜單設計、旅遊紀念品中出現諸如「幼加哭爸」、「俗擱脫褲」等不勝枚舉的文字,這樣標新立異的結果,不但藉創意污染了原本高尚的本土文化,有時還可能因為認知的落差而招來消費者糾紛,更重要的是外國觀光客,或是陸客,雖然同是華文,但根本看不懂,傳錯情、會錯意的結果當然就達不到廣告宣傳的效果,不可不慎。

二、不東施效顰

　　文化創意觀光產品的設計不可以一窩蜂的學習，要有厚實的文化基礎作後盾。例如國人經常出國去旅遊，認識很多外國觀光景點，為了經營這個特殊國家文化的餐廳，當然免不了選用該國的景點作為餐廳的名稱，如「普羅旺斯」、「聖托里尼」等來經營義大利餐、希臘餐，但偶見國內鄉土料理業者不察，光只看到人家生意不錯，就改換成這些極盡洋化，或者日本的店名與裝潢，但是餐廳服務及菜單料理還是臺灣鄉土的、客家的料理，以為這就是創意，「換湯不換藥」的結果，客人去了一次再也不來，永遠接的是愈來愈少的新客人，而不是捧場的老主顧。

　　此外，在講究著作權、專利權的時代，東施效顰的文化觀光創意，也是必須小心謹慎的，因為尊重著作權、專利權，這也是文明社會的要求。特別是競爭激烈的服務業，像一些特色旅遊行程的市場開發，包括景點、餐飲、動線規劃，在網路發達方便的時代，很容易流於複製與競價，最好還是自己實地踏勘，開發具有主題創意的深度知性的旅遊商品去招徠客人。又如餐飲方面也有一些標榜「祖傳秘方」、「百年老店」等的特色料理，尤其在電視美食頻道發達的今天，更要小心，不要將東施效顰的學習誤以為創意，搶攻市場的結果也帶來了官司，那就得不償失了。

三、不數典忘祖

　　文化創意觀光產品的設計不可以忘了自己是誰？忘了自己老祖宗傳給您的是什麼文化？結果中不中、西不西；人不像人，鬼不像鬼。因此，一定要植基於自己所屬傳統的文化背景去創新，因為悖離了自己的文化，就猶如浮萍般沒有根基，甚至予人有數典忘祖的不良印象。例如風景遊樂區的設施、觀光旅館的裝潢、鄉土料理、餐飲服務等，都必須認清文化的根還是脫離不開臺灣本土的文化，因為所謂創意，是要在臺灣傳統文化底蘊框架上，加上一些新的、奇的、古的、怪的東西，否則全盤丟掉臺灣文化的質素，會直令觀光客，特別是對臺灣文化好奇的外國觀光客，不但發現不到臺灣文化真面目，而且覺得臺灣根本就是美國、日本、或者是歐洲文化的翻版，後悔來到臺灣的結果，怎麼能期待他們重遊呢？例如遊樂區到處都是白雪公主、七矮人，表演都是俄羅斯、土耳其的節目，除非是要吸引國內遊客，否則建議仍然要有臺灣的味道，例如用布袋戲演羅密歐與茱麗葉等莎士比亞戲劇，不是很容易瞭解劇情又讓外國觀光客感受真正來到臺灣的感覺嗎？

 附錄三 「世界地理之最」一覽表

一、自然地理

(一)山

紀錄	保持者	位置	相關數據
海拔最高的山峰	珠穆朗瑪峰	中國／尼泊爾	海拔8,844.43公尺
從地心到頂部最高的山峰	欽博拉索山	厄瓜多	海拔6,310公尺，位置正處赤道上
從結構體底部到頂部的最高峰	冒納凱亞火山	美國，夏威夷島	海拔4,207公尺，海下5,996公尺，總高達10,203公尺，火山體積達75,000立方公里
體積最大的山			
最高的島上山峰	查亞峰	巴布亞紐幾內亞／印尼，紐幾內亞島	海拔4,884公尺
最長的陸上山脈	安地斯山脈	南美洲	長約7,500公里
最長的海底山脈	中洋脊	五大洋	長約80,000公里

(二)火山

紀錄	保持者	位置	相關數據
體積最大的火山	冒納羅亞火山	美國，夏威夷島	海拔4,169公尺，火山體積達75,000立方公里
海拔最高的火山及死火山	阿空加瓜山	阿根廷，門多薩省	海拔6,962公尺（阿空加瓜山亦是西、南半球的最高峰）
海拔最低的火山	笠山	日本	海拔112公尺
海拔最高的活火山	奧霍斯德爾薩拉多山	智利	海拔6,893公尺

(三)島嶼

紀錄	保持者	位置	相關數據
最大的島嶼	格陵蘭島	丹麥	面積2,166,086平方公里
最大的河中島	巴納納爾島（Bananal Island）	巴西，托坎廷斯	面積20,000平方公里
最大的湖中島	馬尼圖林島	美國／加拿大，休倫湖	面積達2,766平方公里
最大的島中湖中島	沙摩西島（Samosir）	印尼，蘇門答臘島多巴湖	面積達520平方公里
最大的隕石坑類湖中島	連尼尼華撤拉島（René-Levasseur Island）	加拿大，魁北克省	面積達2,020平方公里
最大的純沙質島	芬瑟島	澳洲，昆士蘭州	面積1,630平方公里

最大的完全被淡水包圍的海中島	馬拉若島	巴西亞馬遜河口	面積達40,100平方公里
地勢最高的島嶼	新幾內亞島	印尼／巴布亞紐幾內亞	島上的查亞峰海拔4,884公尺
人口最多的島嶼	爪哇島	印尼	人口約有1億2,400萬
人口密度最高的島嶼	鴨洲	中國香港	人口密度每平方公里68,200人
最大的群島	南洋群島	印尼／菲律賓	由印度尼西亞的13,000多個島嶼及菲律賓的7,000多個島嶼組成
最大的無人島	德文島	加拿大	面積55,000平方公里

(四)湖泊

紀錄	保持者	位置	相關數據
最大的湖泊	裏海	俄羅斯／亞塞拜然／伊朗／土庫曼／哈薩克	面積371,000平方公里，體積78,200立方公里
最大的鹹水湖			
蓄水量最多的湖泊			
最大的內流湖			
最大的淡水湖	蘇必略湖	美國／加拿大	面積82,100平方公里
最大的人工湖、水庫	沃爾特水庫	迦納	面積8,502平方公里
最大的島上湖	尼德寧湖（Nettilling Lake）	加拿大	面積5,066平方公里
最大的湖中島中湖	馬尼圖湖	美國／加拿大，休倫湖	面積104平方公里
最深的湖泊、淡水湖	貝加爾湖	俄羅斯	水深1,940公尺，體積23,600立方公里，據估計存在超過2500萬年
最古老的湖泊			
蓄水量最多的淡水湖			
最深的鹹水湖	死海	約旦／以色列	水深330公尺，湖面海拔負418公尺（已露出陸地的最低點），湖水鹽度300‰（為一般海水的8.6倍）
海拔最低的湖泊			
最鹹的湖泊	阿薩勒湖（Lake Assal）	吉布地	湖水鹽度34.8‰
海拔最高的火山口湖	奧霍斯—德爾薩拉多山的火山口湖	智利	湖面海拔6,390公尺
海拔最高的鹹水湖	納木錯	中國	湖面海拔4,718公尺
海拔最高的淡水湖	瑪法木錯湖	中國	湖面海拔4,585公尺
海拔最高有航線的湖泊	的的喀喀湖	秘魯／玻利維亞	湖面海拔3,821公尺
蓄水量最多的人工湖	布拉茨克水庫	俄羅斯	體積169立方公里
最大的冰下湖	沃斯托克湖	南極洲	面積15,690平方公里

蓄瀝青量最多的瀝青湖	彼奇湖	千里達及托巴哥	面積0.4平方公里，瀝青量1,200萬公噸

(五)河流

紀錄	保持者	位置	相關數據
最長的內流河	窩瓦河	俄羅斯	全長約3,690公里
最長的河流	尼羅河	非洲東北部	全長約6,650公里
流域面積最大的河流	亞馬遜河	南美洲中北部	流域面積約6,915,000平方公里，流量達每秒222,440立方公尺（占世界河流流量的20%）
流量最大的河流			
含沙量最多的河流	黃河	中國	1977年錄得最高含沙量達每立方公尺有920公斤沙
流經最多國家的河流	多瑙河	流經西歐至東歐共十八個國家。流經德國、奧地利、斯洛伐克、匈牙利、克羅埃西亞、塞爾維亞、羅馬尼亞、保加利亞、莫耳多瓦、烏克蘭、波蘭、瑞士、捷克、斯洛維尼亞、波士尼亞赫塞哥維納、黑山、馬其頓及阿爾巴尼亞。	
歷史上最長的運河	京杭運河	中國	全長約1,794公里，目前只有少部分河段可供航運
最長的運河	卡拉庫姆運河	土庫曼	全長約1,375公里
最早建成的運河	古蘇伊士運河	埃及	建於公元前19世紀，完成於前500年，於8世紀被毀棄，19世紀重建
最大的無船閘運河			

(六)海洋

紀錄	保持者	相關數據
最大的洋	太平洋	面積約1億55,557,000平方公里，最深處深淵深度約11,000公尺
最深的洋		
最小的洋	北冰洋	面積約14,056,000平方公里
最大的海	珊瑚海	面積約4,791,000平方公里
最小的海	馬摩拉海	面積約11,350平方公里
最淺的海	亞速海	平均深度約只有13公尺，最深處僅15.3公尺
最鹹的海	紅海	北部鹽度有42‰，比起世界海水平均鹽度35‰為高
最淡的海	波羅的海	海水鹽度只有7-8‰，各個海灣鹽度更低，只有2‰
最多島嶼的海	愛琴海	擁有7個群島，總共有2,500個大小島嶼

(七)高原

紀錄	保持者	位置	相關數據
面積最大的高原	巴西高原	巴西	面積約400萬平方公里
海拔最高的高原	青藏高原	中國	平均海拔約4,000公尺

(八)峽谷

紀錄	保持者	位置	相關數據
最長的峽谷	雅魯藏布江大峽谷	中國，雅魯藏布江	長約496.3公里，平均深度約5,000公尺
最深的峽谷			

(九)海峽

紀錄	保持者	位置	相關數據
最窄的海峽	土淵海峽	日本	闊度約9.93公尺
最寬的海峽	德雷克海峽	智利／阿根廷／南極洲	最寬約965公里
最長的海峽	莫三比克海峽	莫三比克／馬達加斯加	長約1,600公里
最窄的可航行海峽	位於艾浦亞島和歐洲大陸之間	希臘	約有40公尺

(十)瀑布

紀錄	保持者	位置	相關數據
落差最大的瀑布	安赫爾瀑布	委內瑞拉	落差高度約979.6公尺
最寬的瀑布	伊瓜蘇瀑布	巴西／阿根廷	寬度長約4公里
歷史上有記載最大的瀑布	瓜伊拉瀑布	巴西／巴拉圭	水量可達到每秒50,000立方公尺
曾存在的最大的瀑布	乾瀑布	美國	瀑布的流量為如今世界上所有河流總流量的10倍

二、人文地理

(一)國家

紀錄	保持者	相關數據
歷史上面積最大的國家	大英帝國	最盛時總面積約33,670,000平方公里
現今面積最大的國家	俄羅斯	總面積約17,075,200平方公里
面積最小的國家	教廷	總面積約440,000平方公尺
人口最多的國家	中國	2009年估計人口約1,330,000,000人（數目不包括港澳地區）
人口最少的國家	教廷	2005年時約有900人
人口密度最高的國家	摩納哥	人口密度為每平方公里16,620人（摩納哥面積為1.95平方公里，約有32,409人）
人口密度最低的國家	蒙古	人口密度為每平方公里1人（蒙古面積為1,564,000平方公里，約有2,800,000人）
海岸線最長的國家	加拿大	長約202,080公里
國界最長的國家	中國	長約22,117公里
海拔最高的國家	中國／尼泊爾	最高海拔8844.43公尺（兩國邊界的珠穆朗瑪峰）
平均海拔最高的國家	不丹	平均海拔3,000公尺以上

海拔最低的國家	馬爾地夫	平均海拔只有1公尺
最多鄰近國接壤的國家	中國／俄羅斯	兩國鄰近共有14個國家接壤
兩個國家間最長的國界	美國／加拿大	兩國之間的國界長約8,891公里
死亡率最高的國家	獅子山	2006年統計時平均每1,000人約有22.1人死亡
死亡率最低的國家	科威特	2005年統計時平均每1,000人約有2.42人死亡
出生率最高的國家	尼日	2006年統計時平均每1,000人約有50.73人出生
出生率最低的國家	德國	2006年統計時平均每1,000人約有8.25人出生
嬰兒死亡率最高的國家	安哥拉	2007年統計時平均每1,000名嬰兒出生約有184.44名死亡
嬰兒死亡率最低的國家	新加坡	2007年統計時平均每1,000名嬰兒出生約有2.30名死亡
婦女生育率最高的國家	馬利	2007年統計時平均每1名婦女就生育7.38名嬰兒
婦女生育率最低的國家	新加坡	2007年統計時平均每1名婦女就生育1.07名嬰兒
自殺率最高的國家	俄羅斯	2002年統計時平均每年10萬人當中約有38.7人自殺，當中男性每年10萬人當中約有69.3人，女性則平均每年10萬人當中有11.9人
生產總值最高的國家	美國	2005年估計約有12兆332億美元
人均國內生產總值最高的國家	盧森堡	2004年據國際貨幣基金統計人均約有75,130美元
國民預期壽命最長國家	安道爾	2006年平均壽命有83.51歲
國民預期壽命最短國家	史瓦濟蘭	2006年平均壽命有33.22歲
歌詞最多的國歌	希臘國歌《自由頌》（Imnos eis tin Eleftherian）	共有158段，但實際上只有前兩段被正式訂為國歌歌詞
最長的國歌	孟加拉國歌《金色的孟加拉》（Amar Sonar Bangla）	長142小節
歌詞最少的國歌（最短的國歌）	日本國歌《君之代》	只有32個字
最古老的國歌	荷蘭國歌《威廉·凡那叟》（Wilhelmus van Nassouwe）	1568年被制定為國歌
一天最早開始的國家	吉里巴斯	世界上唯一跨過國際換日線的國家
第一個授予女性參政權的國家	紐西蘭	1893年

(二)行政區劃及城市

紀錄	相關數據	保持者
最北端的首都	(經緯度為北緯64度08分0秒，西經21度56分0秒)	冰島雷克亞維克
最南端的首都	南緯41度17分20秒，東經174度46分38秒	紐西蘭威靈頓
最西及最東端的首都	蘇瓦	斐濟
海拔最高的首都	位於海拔3600公尺上	玻利維亞拉巴斯
面積最大的城市	呼倫貝爾市有263,953平方公里	中國，內蒙古自治區
人口最多的首都	總人口約12,000,000人，整個城市群共有35,000,000人	日本東京
最北端的城市	朗伊爾城，位於北緯78度	挪威，司瓦爾巴特群島
最南端的城市	烏斯懷亞，位於南緯54度50分	阿根廷
人口密度最高的城市	人口1,660,714，人口密度達每平方公里43,079人	菲律賓馬尼拉
人口密度最高的行政區劃	人口538,000，人口密度達每平方公里18,811人	中國，澳門
人口密度最高的地區	平均密度為每平方公里13萬人	中國，香港旺角
人口密度最低地區	平均密度只有每平方公里0.1人	格陵蘭
面積最大行政區劃	薩哈共和國，面積達3,103,200平方公里	俄羅斯
人口最多行政區劃	總人口約175,922,300人	印度北方邦
婦女生育率最低的城市	平均每1名婦女生育0.95名嬰兒	中國，香港
最長的地名	泰國首都曼谷的泰文全名	泰國首都曼谷
英語書寫最長的地名	Taumatawhakatangihangakoauauotamateapokaiwhenuakitanatahu（共有92個英文字母）	紐西蘭
最長的湖泊名稱	查哥加哥文程加哥朮巴根加馬古（Chargoggagoggmanchauggagoggchaubunagungamaugg）	美國

(三)其他地理之最

紀錄	保持者	位置	相關數據
最大的平原	亞馬遜平原	巴西	面積約650萬平方公里
最低的盆地	吐魯番盆地	中國	低於海平面154公尺
最大的沙漠	撒哈拉沙漠	北非	總面積約906.5萬平方公里
以降雨量計算最大的沙漠	南極洲	南極洲	年降水量僅30公釐
最大的洲	亞細亞洲	歐亞大陸	總面積約4,457.9萬平方公里
最小的洲	大洋洲	太平洋	總面積約894.5萬平方公里
最深的海溝	馬里亞納海溝	太平洋	深11,034公尺
最大的珊瑚礁群	大堡礁	澳洲	全長2,011公里

最大的三角洲	恆河三角洲	印度／孟加拉	總面積約7萬平方公里
最早成立的國家公園	黃石國家公園	美國	成立於1872年
最大的半島	阿拉伯半島	西亞	面積300萬平方公里
最大的濕地	潘塔納爾濕地	巴西／巴拉圭／玻利維亞	總面積達242,000平方公里
最大的獨立岩石	艾爾斯岩	澳洲	周長約為9.4公里
最長的水中洞穴	位於尤卡坦半島	墨西哥	長約153公里
最大及最古老的隕石坑	弗里德堡隕石坑	南非	300公里，估計20億年前已經存在
歷史上年降水量最多的地方	乞拉朋吉	印度	1860年8月至1861年7月間下了22,987公釐的雨量，1861年7月下了9,299.96公釐的雨量
歷史上月降水量最多的地方			
有紀錄最熱的地方	阿齊濟耶	利比亞	1922年9月13日錄得最高57.4℃（129℉）
有紀錄最冷的地方	沃斯托克站	南極洲	1983年7月21日錄得最低－89.6℃（-128.6℉）
全年平均降雨量最多的地方	Loró	哥倫比亞	全年錄得平均最高523.6吋
全年平均降雨量最少的地方	阿里卡	智利	全年錄得平均最高0.03吋
最長的洋流	南極洋流	南冰洋	長達21,000公里
最大的自然洞穴	山河洞	越南	長度是6.5公里，高200公尺，寬150公尺

資料來源：維基百科，http://zh.wikipedia.org/zh-tw/%E5%8F%B0%E5%8C%97101。

Chapter 12

文化觀光產品設計與行銷

文化觀光，一如生態觀光、節慶觀光或運動觀光一樣的議題，只是將觀光的目的偏重在族群、人物、歷史、事件、飲食、服飾、建築、遺產、老街、交通運輸、宗教等文化的主題內容，唯同樣須顧及遊程規劃的技術及觀光行銷。本章依序就文化觀光產品的特性、設計原則、設計主題的遴選與行銷方法加以介紹，一來作為本書的總結，另則殷盼讓需要珍惜、保存的寶貴文化資產，將之轉換成人人都喜愛體驗的觀光產品，也藉此喚醒世人在體驗之後，能對文化資產與資源，更加珍惜與愛護。

 # 第一節　文化觀光產品的特性

文化觀光產品設計前要先瞭解並掌握產品特性，才能在從事設計與行銷時事半功倍。文化觀光產品具有下列五大特性。

壹、無形性與不可先驗性

雖然文化觀光資源很具體，如老街、聚落、古蹟、服飾、美食、戲曲等，而且人人都可以看、可以聽，但卻不易展示、溝通、形容或品嚐。何況它容易被混淆視聽，加上帶團解說服務人員品質參差不齊，也無法先行體驗，只能依賴口碑。且同質性旅遊複製產品多、創意也多，致無法申請專利，或先行體驗了滿意再去。因此，行前具體詳實可行的旅遊行程計畫表介紹，以及輔以圖片、電腦虛擬實境或影片欣賞，讓消費者充分瞭解遊程產品細節內容，包括入住飯店的外觀與房間格局、設備、文化主題旅遊景點圖片與文字介紹、用餐的餐廳裝潢與菜單、乘坐的遊覽車與牌照、航空公司的機位與服務等，並隨時接受消費者的提問。當雙方都滿意以後，才依旅行業相關法規訂定旅遊契約，如此可有助於減少或解決因無形性與不可先驗性所產生的旅遊糾紛。

貳、不可分割性

不可分割性又稱不可分離性（inseparability），是指遊程產品的生產和消費同時發生，是一貫進行的，不能像一般市場產品將生產與消費分開，生產者可以大量製造，然後倉儲起來待價而沽，也可以大量薄利傾銷。同時遊

程產品都是套裝的,也就是一趟行程中的航空機票、飯店、餐廳、遊覽車、景點門票等,都不能分割。

　　雖然同樣的文化主題旅遊產品,業者可以因應遊客年齡、性別、愛好進行市場區隔加以行銷與招攬,但是生產和消費還是同時發生,遊客不能要求只買產品的某一部分就好,就像是享受特色文化美食套餐,不可能切割只要求主菜,不要前菜的道理是一樣的。當然也因為不可分割性的緣故,業者對於服務人員,包括領隊、導遊的素質就要加強,所以無論招募、選才、指派任務、教育訓練、督導、激勵等都要嚴格,遊客消費者的滿意度才會與精心設計的主題遊程一樣,同時相輔相成地提高。

參、異質性

　　服務業者的領隊、導遊或餐服人員也是人,在服務的過程中難免會摻雜著許多人為因素與情緒因素,如遇到遊客情緒變化、個別喜好、天氣、交通狀況等,這些都會影響遊客心理而產生不同滿意度的變化,這種**異質性**也稱為**差異性**(heterogeneity)或**易變動性**(variability)。譬如陸客來臺登阿里山,不一定每次都可以看到日出奇景,聽說就有未見到日出的陸客抱怨連連,或有陸客到臺灣用餐交代餐廳要加辣,結果覺得不夠辣,就耍「格老子」脾氣。

　　觀光客的年齡、體力、脾氣、嗜好等都不一定整齊,不同的旅行社或領隊、導遊或餐服人員,也都會有不同的服務品質,這種異質性也是觀光業會比其他行業糾紛多的原因。為了降低遊程產品異質性產生的旅遊糾紛,觀光業者可以設定標準化服務流程與嚴謹的管理服務品質來避免,現在較具規模的餐廳、旅館、遊樂區、航空公司及旅行社都有頒訂標準服務作業手冊與標準作業程序(Standard of Operating Procedure, SOP),來控管服務品質的一致性。

肆、易滅性

　　所謂**易滅性**即指**產品無法儲存的特性**,這是呼應前面無形性與不可先驗性,觀光旅遊是一種行動,始於「高高興興出門」,終於「平平安安回家」,加上行程中的「快快樂樂遊覽」,就銀貨兩訖了,除了留下滿滿的回憶與照片之外,一切就幻滅於無形,如果有留下什麼的話,那就是「口碑」

與「滿意度」了。

又由於旅遊產品無法庫存，再藉物流配送至各地銷售，因此招攬不到旅客無法出團時，航空機位就消失，飯店房間也無法保留，故又稱為**不可儲存性**（perish ability）。特別是觀光業的淡季與旺季需求差異非常大，但供給與成本卻是不變，甚至還要負擔不可預知的風險，就連人力需求也是無法兼顧，常出現淡季人力過剩、旺季人力不足的窘境而影響服務品質。

因此，業者為了防範旅遊產品易滅性所遭致的損失，特別要注意行銷與市場調節技巧。例如旺季時堅守利潤，提高產能，嚴格執行「訂金」政策，但不能薄利多銷，削價競爭，降低旅遊品質；淡季時則運用飯店或餐廳等各項也都處於淡季的成本，規劃高水準的主題特色行程，適度合理的進行廉價促銷。特別是同一種遊程產品，在淡旺季可以採用價差定價策略，在人力調配上採用Part Time方法，解決易滅性與不可儲存性的困擾。

伍、主題性

主題性即任何文化觀光的遊程都要選定某一特色主題，就好像會料理的廚師一樣，同樣的食材可以因為火候與佐料，變成一道道有好聽菜名又令人垂涎的佳餚。文化觀光主題也是一樣要在同樣的目的地中，給予不同主題的設計，賦予鮮明的內容，迎合各取所需的市場。至於主題如何遴選？要領如何？將再本章第三節詳細介紹。

第二節　文化觀光產品的設計原則

文化觀光主題遊程的設計是一項高度技巧的任務，不但要有豐富的歷史文化知識，而且要有敏銳的觀察力，才能夠嗅出具有市場潛力的文化主題，精心規劃作為吸引觀光客選擇的旅遊商品。以下是幾個提供大家進行文化觀光產品設計時的參考原則：

壹、滿足遊客好奇與蒐秘心理

「好奇」與「蒐秘」應該都是人類共有的本能，可以藉著學習與體驗來滿足它，旅遊正是最好的學習與體驗方式，俗語說：「行萬里路，勝讀萬卷

書」，不也說明了個中道理嗎？例如學生們在中小學都唸了很多歷史，瞭解很多人物，也都會在各種考試裡精準的作答出萬里長城、絲路有多長、埃及金字塔有多壯觀、木乃伊有多神奇、長江經過那三峽？那幾省？等到長大了又經濟許可時，總是會居於好奇很想進行或滿足百聞不如一見的圓夢計畫，無論自助或參加旅行團，這樣抓住遊客「好奇」與「蒐秘」的心理切入進行遊程規劃，應該就有市場潛力了。

然而「好奇」與「蒐秘」也應該顧及普世價值與道德，曾聽聞德國最近出現一間專賣「人肉」的餐廳，他們宣稱把進食視為一種精神行為，這些被食用的器官會將其精神和力量傳達給食用者，這些餐廳甚至還在網路上刊登廣告，要饕客們捐贈自己的任何器官，稱這是食人的「祭品文化」（Wari-culture）[1]。類似這種太噁心又不合法，或開玩笑、鬧噱頭的「好奇」與「蒐秘」，可千萬別標奇立異去規劃「搞鬼」的遊程。

貳、運用文化差異比較方法

愛比較是人類的天性，前已述及，其實這也是「好奇」與「蒐秘」心理的延伸。這是可以透過觀察訓練來獲得的，也就是可以運用文化差異，藉著對某一異文化進行停、聽、看的訓練來發掘商機，這種練習原本是要靠「行萬里路」之後，才能藉著敏銳觀察力去記錄、比較之後才可獲致，但是現在拜資訊媒體的進步，就可以「秀才不出門，能知天下事」，既輕易又清晰地鎖定到異文化差異處，作為文化主題遊程設計的目的地了。

實際運作時可以一個人到數個知己好友，甚至全班同學，先由大家或老師選定不同文化對象的教學影帶或光碟，例如不同國家、少數民族等，再依據大家想知道的文化內涵，例如族群、宗教、建築、服飾、飲食、交通等進行觀賞。當然這種差異性的練習，是要站在自己所屬文化的角度去認真探索，再佐以網路、書籍的參考閱讀，就會釐清大家共同認知的異文化差異，從而設計規劃遊程。旅行業界也可以嘗試運用文化差異與人類愛比較的天性，來實際開發一些具有市場潛力的新遊程。

[1] 現代傳媒，http://www.nownews.com/2010/08/29/545-2640995.htm。按：該網頁根據德國《圖畫報》（Bild）報導，轉述該餐廳的說明表示，這項計畫源自於巴西瓦瑞卡卡（Waricaca）族中，一種「具有同情心」的食人文化，認為他們把吃人肉視為一種精神行為，這些被食用的人，其精神和力量會傳達到食用者的身上。

參、抓住懷舊與尋根的心理

　　人是感情動物，「懷舊」與「尋根」都是感情的東西，文化觀光正好可以滿足人們這方面感情上的匱乏，中外皆然，而且有愈來愈盛行的趨勢與機會，等待大家來開發。

　　一般在「懷舊」現象方面，最常見的就是人們趨之若鶩於古道之旅、古蹟之旅、鐵道迷的懷舊便當與搭老火車之旅、古厝探奇、老阿嬤的灶腳等，甚至古戰場、古聚落、古文物，我看不只老年人，年輕人尤其更甚，可以說幾乎現在的人都已經好「古」成「痴」了！

　　在「尋根」現象方面，不數典忘本並不是中國人的本性，連外國人也很時興，例如美國參加越戰的老兵，紛紛在有生之年安排時間，返回越南這個曾經讓他們出生入死的地方，去哽咽、抽搐，做一趟療傷止痛之旅；又如當年祖先是黑奴的非裔美國人，也很熱衷於返回自己祖籍地旅遊，目的也是在滿足飲水思源不忘本的心理；在我國亦復如此，所以老兵返鄉探親、僑胞返國參加國家慶典、外籍勞工回國省親；還有，都已經兩、三百年了，臺灣人還是不敢忘記自己的「堂號」與「祖籍地」，甚至很多人都藉旅行之便，悄悄到舊「漳州府」、「泉州府」或「潮州」、「汕頭」等先民渡海來臺的地方去憑弔、感傷。

　　這種「懷舊」與「尋根」昇華、擴散的結果，世界各地都已經興起了一股「遺產熱」，各國政府知道有利可圖，為了發展觀光，紛紛將自己老祖先留下的古建築與景點，努力爭取申請為「世界遺產」，抓緊「懷舊」與「尋根」心理，為旅行業界帶來利多。

「懷舊」與「尋根」有愈來愈盛行的趨勢，不論是懷舊老火車廂（左）還是復古觀光巴士（右），都可以滿足人們感情上的匱乏。

肆、掌握文化創意要領

文化本來就是靠人類的「創意」一點一滴地發展而來，否則不談創意，堅持維護傳統原味的話，那我們今天不就仍生活在蠻荒世界，過著茹毛飲血、天荒地凍的原始生活嗎？另外，「創意」也不是從無到有的現象，它是要在既有的文化基礎之上，因應時空環境的變遷而變遷，使之更加「適者生存」。

文化觀光常很容易被誤認為只是狹隘的旅遊，其實不然，因為從經濟或行銷的角度，它和文化是一樣的，可以是一種產業，是一種在「文化產業」與「觀光產業」之下的整合性產業，所以除了遊程設計外，舉凡餐飲、連鎖經營、菜單設計、旅館服務等都屬之。可見如果文化創意無限，那文化觀光產業發展也就無窮。一般而言，文化創意在觀光產業上的應用有：

1. 在連鎖經營上：如加盟式產業、餐飲與旅館連鎖經營、行銷策略聯盟等。像是餐飲業中的麥當勞與肯德基，會隨著地區的不同而有所調整，融入當地文化調整為當地人喜愛的口味。如臺灣的麥當勞除了牛肉還賣炸雞，而在店外站崗歡迎客人的麥當勞叔叔，到了泰國就變成雙手合十，只差沒喊聲 "SAWADEKA"；希爾頓連鎖經營在各地的飯店亦隨著融和當地的文化；Starbucks則在臺灣推出茶飲，這也是從原本只賣咖啡的相關飲料，為融入臺灣飲茶文化所做的行銷變化，進而創造了新的茶飲文化；更奇怪的是，到了一片藍白色的希臘，

只差沒喊聲 "SAWADEKA" 的泰國
麥當勞叔叔。

Starbucks的招牌也就換成了黑色;85度C也掌握了跨域與連鎖的要領,順利攻上美國市場;還有臺中的珍珠奶茶,很奇怪的也攻上了大陸及世界各地市場,只是這珍珠奶茶應該不是商家連鎖經營的吧!

2. 在遊程設計上:特別是行程規劃、遊程規劃、主題觀光、生態旅遊等,都要仔細去探討當地文化的特色,掌握各個文化的價值,隨著各地的不同特色做靈活調整。運用瞭解當地的特色去規劃出有價值的行程。如泰國的潑水節,旅行社即可利用此節慶推出一系列的主題遊程;上海世博會期間旅行業者也推出結合蘇、杭古城文化的行程。可惜的是,民國100年,朝野都很重視,推出很多文化活動,但為何還沒有看到有推出建國百年主題的創意旅遊行程呢?

3. 在餐飲服務上:除了要兼顧前述觀光旅遊的四大特性之外,文化差異、跨域文化等也都要著重,用心去發現各國不同的民俗傳統文化差異,並細心去瞭解有那些是應該注重與需要規範的。譬如許多東南亞國家在找零錢時,不可以用右手給錢;泰國人打招呼時是雙手合十並略為彎腰的方式,而且不能用手指著泰國人的頭部,那是極其不禮貌的;日本人的腰在打招呼時就彎得更厲害,和式餐食上菜時,特別是女性服務員還要跪下或半蹲。在經營不同特色的料理店時,不能只顧料理味道或湯頭,還要注意餐飲服務,就連菜單樣式、餐廳裝潢、打招呼、送客的舉止,都要注意。

4. 在菜單設計上:必須注意到不同族群的喜好、東方人與西方人、回教、基督教與佛教徒等。像是回教徒不吃豬肉,佛教徒要素食,素食還分吃蛋或鍋邊素,這在餐飲業要格外注意。餐具方面,東方人擅長筷子,西方人則多用刀叉;在食物上東方人的主食為米飯,西方人則以馬鈴薯居多;當然,還必須瞭解到各國有很多的禁忌與習慣,都要去尊重他們的文化差異,並設計結合跨域文化的菜單。

5. 在旅館管理上:建築、裝潢、顏色、光線、休閒設施與設備、工作人員的服務與服飾,都須注意。譬如在旅館建築與裝潢上隨著各地文化的不同而出現不同的效果,還有許多國際飯店房間的天花板,會標明回教徒朝拜的箭頭方向;飯店內的說明書與指示標誌除了中文之外,還要有英文與日文;床頭櫃中除為了服務國際觀光客的慣例,需要放置常用的基督教聖經之外,也要擺放可蘭經或佛經,表示尊重回教徒或佛教徒的客人。

會一再希望業界格外注重跨域文化與差異性，那是因為文化創意觀光的時代已經來臨，千萬不要疏忽而吃了眼前虧。

伍、其他遊程設計要領

如果文化觀光產品還是以帶著遊客去看、去聽、去嚐、去體驗為主軸，那麼與生態觀光、運動觀光等一樣，都要用一套理想周全的遊程貫穿起來，才能讓觀光客達成旅遊的夙願。除了前述四個原則之外，遊程設計的要領也很重要，一般要注意的要領有下列各點：

一、注意市場調查分析與定位

市場調查分析的目的是提供遊程產品規劃設計的方向，除了業者直覺的經驗法則之外，同業遊程產品內容、成本、售價、旅客意願、資源、供需，以及同業產品的競爭與重疊性等，都須注意蒐集。

市場定位（market positioning）又稱**產品定位**（product positioning），其目的是要建立屬於自己本身旅遊產品獨特優越的品牌，讓消費者在傳播媒體過度廣告的市場中，面對充斥著各式各樣的旅遊產品，在消費時心目中有一定的地位及選擇對象。

二、考慮遊程成本

完成一個同樣主題與目的地遊程時，須投入如下的成本：

1. 遊程的推進方法：如是否採取放射狀來回、線條式前進、圓圈型或點對點等遊程動線的方式，都要充分瞭解景點的特性、路況、時間與體力負荷後，予以權變規劃。

2. 交通工具的選擇：如國際線從桃園或小港機場出發，大陸線要選擇有直航的定點航站或小三通？那一家航空公司？在國外的國內線，或國外的國與國之航段如何處理較合乎成本？機場接駁及旅程中採用的遊覽車大小？能否避免安排到空車回程？沿路的停車費、過路費、司機餐費與油料費等是否估算了？遊程中有無其它交通支出，如纜車、船渡等？上述這些都是應該仔細考量的。

3. 餐食：包括遊程中應該安排的每日早、中、晚餐用餐方式；單價；

中、西式等，都必須予以估算。有的飯店附有早餐，或是航空公司的飛機上餐食，這些都要瞭解並清楚的向旅客說明後在契約上註明。也有類似安排參訪夜市、廟口的活動又剛好是用餐時間，就可以自行處理。此外，特別是在重視體驗、品嚐的文化觀光旅遊，各地的特色美食、小吃、風味餐、土家菜、鄉土菜等，都是遊客嚮往已久的機會，此時千萬不要安排自己熟悉的家鄉菜，或是到處都很普遍的麥當勞等速食，應該想辦法將特色美食納入行程中給予旅客體驗的機會，其實這些特色風味餐有的成本很低，但卻足以讓遊客回味無窮。

4. 稅與保險：稅的部分包括隨機票徵收的機場稅，新臺幣300元，及外籍旅客購物總金額3,000元以上的出境退稅[2]；保險則包括依據「旅行業管理規則」規定的責任保險及履約保證保險，以及其他實際在國外不同國家規定的稅金與保險，這些都是遊程成本要考慮進去的。

5. 其他：如廣告費、贈品、簽證費、說明會、景點門票、付費方式、領隊出差費及簽證費，以及匯率、淡旺季節、經濟景氣、各國物價指數等，都是遊程設計時應該考慮的成本。

三、遊程的包裝設計

廣告與說明書是包裝遊程最主要的方法，按照「旅行業管理規則」規定，必須納入旅遊契約中執行。因此，不可以譁眾取寵，讓遊客的期待有了落差，這樣最容易滋生糾紛。一個完整的遊程包裝首重「誠信」，包括產品名稱、出發日期、出團人數、價格、淡旺季期間的價差、相關限制與規定、易產生認知落差的特別說明、行程特色、參觀景點與方式、餐食條件、交通工具、行車距離與時間、航班時間與艙等、氣候與氣溫等等，行前都要誠實以告。

在印製行程表時，除了須精美外，還要於行程中附上精采的實地照片，特別是具有文化主題特色的行程廣告，必須靠文字、圖片、影片及說詞來包裝。一般也會比較其他同類同行程內容的價格，或提出附加價值方法的說明，如同樣價錢可以有的高規格待遇等；也有運用優勢強調法、劣勢攻擊法及價差比較法來包裝行程，爭取消費者的認同進而購買。

[2] 依「發展觀光條例」及「外籍旅客購買特定貨物申請退還營業稅實施辦法」規定，外籍旅客同一天向經核准貼有銷售特定貨物退稅標誌（TDR）商店，購買退稅範圍內貨物之總金額3,000元以上者，出境時可申辦退稅。

 # 第三節　設計主題的遴選

　　主題性是文化觀光產品的特性之一，有了主題就需要有特定的內容，有了內容就要蒐集準備豐富的導覽解說材料，提供觀光客滿足一趟深度與知性之旅，這就叫做「精緻旅遊」，也是提倡優質觀光旅遊的趨勢之一。至於主題該如何遴選才有特色、才有市場呢？這就要從文化的本質或是因果關係去思考，去尋找靈感或創意，以下嘗試從人、時、地，以及其它面向，提出幾個遴選主題的方法供大家參考。

壹、以族群或人物為主題

　　「人」是故事的主角，也是文化形成的最重要成因。人事、人事，有人就有事，從管理學上是領導、激勵的問題，但是從歷史學上，它就是一則淒迷故事的主角，引人入勝的情節。有時一個人可以改變歷史，像華盛頓、希特勒、孫中山；但有時一個人可能不成氣候，這時候就要幾個人、幾十人、幾百人，甚至好幾千、幾萬人、幾百萬人才有能力改變歷史，創造新文化，這樣子我們就稱前者為「人物」，而後者這多數的人就是「族群」。

　　研究人物與族群文化，絕對不是歷史及人類學者的專利，反而是人人都有的本能，例如我們不是從小就愛聽故事嗎？就是因為人們愛聊八卦、探人隱私，然後媒體才有生存機會嗎？有的違背常理去取得訊息，我們稱為不道德的行為，可是透過遊程設計去體驗、旅行、考察，就是冠冕堂皇的君子行為，因此以人物或族群為設計遊程的主題，是一本萬利的做法。以下分別就「人物」與「族群」的主題為例說明如下：

一、以「人物」為主題

　　選定某一位人物為主題時，一般都會選擇正面的，而且足資學習的偉人作為對象，讓遊客肅然起敬，見賢思齊。選妥人物之後就依序蒐集該人物的生平與事跡，包括該人物的故居或有關的歷史建築、小吃、習俗、人生觀、著作、交往友人、成就、對臺灣或世界的貢獻等。將該人物的家世背景、年歲、出生地、求學、就業的地點考證詳實，當然也包括一些傳聞、傳說。然後一方面將這些地點規劃入遊程，一方面準備解說導覽詞。如果是以臺灣歷

史人物為主題,下列都是可以參考的人物:

1. 荷西與明鄭時期:有鄭成功、鄭芝龍、鄭經、鄭克塽、陳永華、沈光文、顏之齊等。

2. 清領臺時期:有施琅、朱一貴、林爽文、戴潮春、吳沙、沈葆楨、王得祿、鄭用錫、劉銘傳、連橫、林文察及林朝棟、林維源、馬偕等。

3. 日治時期:有後藤新平、施乾、八田與一[3]、蔣渭水、林獻堂、杜聰明、黃土水、莫那魯道等。

例如蔣渭水文化基金會曾經於民國99年6月26日起辦理「蔣渭水大稻埕行跡巡禮」活動,將這一位日據時期與林獻堂同樣對臺灣新文化運動頗有貢獻的歷史人物,安排以蔣渭水生前推動臺灣新文化運動有關的紀念景點,包括臺灣新文化運動紀念館、蔣渭水紀念公園、靜修女中、江山樓、臺北更生院、九間仔民眾講座、春風得意樓、大安醫院、民眾黨本部、蓬萊閣、永樂町郵便局、永樂座、港町文化講座,再配合精闢深入的解說,就是一趟深度知性之旅。

二、以「族群」為主題

以臺灣為例,因為特殊歷史與地理緣故,使得臺灣蘊含豐富、多樣的文化元素,包括原住民文化、荷蘭文化、西班牙文化、日本文化、漢人自中國帶來的文化、漢人在臺灣自己所創造出的文化,以及近來的西方文化,因此臺灣文化呈現跨文化的多元特性。臺灣活潑多樣的族群文化生態,在不同文化的對立、妥協、再生的歷史過程中演變。而這些先民過去流傳下來的文化資產,包括傳統建築、人文史蹟、民俗與藝術等,如今在臺灣仍處處可見。

臺灣的歷史,雖然有正式記載開發的時間不過四百年左右,然而根據考古學者研究證實,時間相當久遠,可以追溯到二千年、五千年,甚至幾萬年前之久。根據考古學家的推測,最早在臺灣居住生活過的長濱、圓山、卑南、靜浦、十三行遺址等都屬史前人類,很多地方岩洞內的史前遺跡正是史前人類生活過最好的歷史見證,安排一趟臺灣史前博物館、十三行博物館知性之旅,就可以瞭解臺灣史前時代的完整態樣。

[3] 八田與一,日本石川縣人,生於1886年7月4日,卒於1942年5月8日,為臺灣嘉南大圳的設計者,烏山頭水庫的建造者,而有「嘉南大圳之父」、「烏山頭水庫之父」之稱。

一般推測臺灣的原住民，是很早以前就來臺灣定居的南島語族，所謂「南島語族」是指分布於西起非洲東南的馬達加斯加島，越過印度洋直抵太平洋的復活節島，北起臺灣，南到紐西蘭地區，也是世界上分布最廣的民族，臺灣剛好是南島語族分布的最北端。臺灣原住民族可略分為原住民族和平埔族，約有49萬人，占臺灣總人口數的2%，目前經政府認定的原住民族有：阿美族、泰雅族、排灣族、布農族、卑南族、魯凱族、鄒族、賽夏族、雅美族、邵族、噶瑪蘭族、太魯閣族、撒奇萊雅族及賽德克等十四族，各族群進入臺灣以後以多樣的技術與工具，從事狩獵、採集、農耕並行的生產活動，也擁有自己的文化、語言、風俗習慣和社會結構，對臺灣而言，原住民族是歷史與文化的重要根源，也是珍貴文化的美麗瑰寶。

之後的荷蘭人、西班牙人、日本人在臺灣也留下一些遺跡，如淡水紅毛城、臺南安平古堡（熱蘭遮城）與赤崁樓（普羅民遮城），或是總統府、立法院、監察院、學校建築、各地的政府機構、集會場所等建築物，以及三貂角（譯自西班牙語聖地亞哥）、榻榻米、歐巴桑等地名或生活習俗，都是這些外來移植文化所留下來的歷史見證，也可作為前後舞臺現象的跨域文化典型。

不過臺灣最主流的歷史文化，還是要算中國帶來的漢文化與漢人在臺灣自己所適應創造出的河洛文化。不管是先來的閩南人與客家人、後到的外省人，以及外勞與大陸新娘的新移民，甚至因為貿易及學術動因而定居的外國人等，各族群在臺灣一方面孕育出屬於自己的特有文化，一方面又互動融合

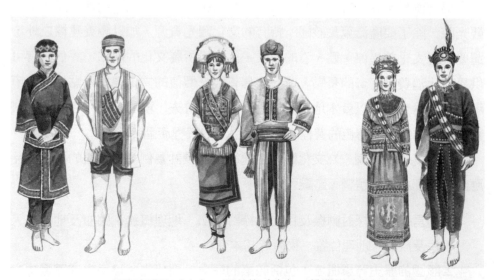

圖為布農族（左）、阿美族（中）、排灣族（右）

成另外一個不同於日治或清領臺時期的臺灣民俗文化。在文化學上,前者是文化差異現象,後者則稱為跨域文化現象,也是以族群為文化觀光主題的最佳題材,臺灣如此,國外也是如此。

貳、以國家或地方為主題

「地」是文化形成因素之一,也是前述人物或族群上演文化的「舞臺」,如果以國家或地方為文化觀光主題的遊程設計,很容易幫助我們瞭解一個國家或地方的風土民俗文化,印證過去在地理或歷史課本上的知識。如果沒有事先加以妥當的規劃或設計,將其文化特色找出來,會很容易流於「劉姥姥遊大觀園」的旅遊方式,花錢費時的結果,入寶山仍是空手回。

以下針對準備開發一個國家或地方的旅遊市場,設計具有市場潛力的文化主題旅遊產品,尤其是將背包客自助旅遊時,應該考慮的步驟及注意事項介紹如下:

一、以「國家」為主題

以國家為文化觀光主題的遊程設計,算是比較浩大的工程,實際設計時有兩個思考角度,一個是行銷自己的國家,例如政府為爭取「觀光客倍增」,就要以國家主人的角色,按國內的觀光資源分類後去設計多元的遊程,再透過國際行銷或駐外單位的宣傳,廣為招徠外國觀光客。

另一個是業界要行銷以某「國家」為主題的旅遊商品,招攬本國人出國觀光時,除了要廣泛蒐集該國所特有的文化觀光資源,加以調查建檔之外,還要進行文化差異停、聽、看的作業,從自己所屬文化的觀點,評估具有可供異文化消費者好奇的景點,或評估具有觀光價值的文化觀光景點,從事市場開發。當然也可以就本地現有旅遊市場進行普查,檢討各該行程的優、缺點,重新進行具有特色的遊程設計,產生新的遊程產品。

以下就一份以國家為文化觀光主題的遊程設計為例,提出新的遊程產品應該具有那些內容題綱,建議列舉如下:

1. 前言:包括探討動機及目的、探討方法、地理概述、國旗及地圖、人民及族群、地理位置、物產等基本資料。
2. 該國的歷史背景概述:包括該國的簡史、斷代史、移民史或開發史、

重要歷史事件及人物等。斷代史是以橫切面的方式認識一個文化之所由，如以臺灣為例，就必須更深入瞭解荷據時期、鄭氏治臺時期、清領臺時期、日據時期，以及國民政府遷臺後的政治、經濟及社會的影響，這些都是文化的根源所在。

3. 該國的觀光資源調查：除前言已列的基本資料之外，還可以分下列三大部分進行調查建檔，作為特色搜奇的參考：

 (1)文化觀光資源：包括該國的世界遺產或古蹟、飲（美）食、服飾、建築、交通運輸、宗教信仰、節慶、民俗、藝術、戲曲、文字、語言等。

 (2)自然觀光資源：包括該國的地形、地貌、地質、氣候（象）、動植物生態、自然或文化地景等。

 (3)其他觀光資源：指除上述一般文化及自然觀光資源之外，為該國特殊的異文化及景觀的珍奇資源。

4. 現有遊程調查及評估：包括調查本國旅遊市場現有推出前往該國的旅遊商品名稱、旅行社家數、各該產品特色、行程內容，並加以評估優、缺點及建議等。

5. 嘗試開發及設計新遊程：針對現有市場調查及評估結果，改進缺點，超越優點，嘗試開發及設計一套具有市場潛力的新遊程，包括以不同天數的主題、特色的行程設計，並評估新產品的優點等。

6. 參考文獻：包括完成該遊程設計的參考書籍、期刊及網站等資料。

二、以「地方」為主題

以「地方」為文化觀光主題的遊程設計比較親切，所謂「人不親土親」。會以「地方」作為遊程設計的，要以扮演地方主人好客的心情，如數家珍地「展寶」態度，會較為成功。一般還可以依據範疇大小而有不同的分類，一般有依行政區域分省、直轄市；縣、省轄市；鄉、鎮、縣轄市；村、里等；依社區分眷村、公寓大廈、農村、漁村、故鄉等。

遊程設計的主題可以很多，如果以「話我家鄉—○○鄉（鎮、市）尋根懷舊之旅」為主題，那麼遊程設計時一般要考慮到的有：

1. ○○鄉（鎮、市）開發歷史（沿革）：可按臺灣大家熟悉的荷西時期、清領時期、日治時期、光復以後等歷史加以考據演繹，最好也找

出一些當地的新舊照片，引起遊客的興趣。

2. ○○鄉（鎮、市）文史觀光資源：既然是文化主題，又是深度之旅，那麼就要將文化資源的元素蒐集進來，包括當地族群、服飾特色、傑出人物與貢獻、地名的由來、歷史建築、古蹟、廟宇、宗教信仰、美食、小吃、節慶等，都要詳加調查，可作為解說導覽的基本資料。

3. 現有遊程調查與評估：針對市場現有到該鄉（鎮、市）地方的遊程玩法加以調查，評估其優劣，作為創新遊程，取長補短的設計依據。

4. 在遊程設計上：可以按該鄉（鎮、市）某一主題或綜合性的玩法，分別設計一至二天的多元化主題，包括古蹟之旅、節慶之旅、美食之旅等，提供遊客選擇。

5. 參考文獻：包括完成該遊程設計的參考書籍、期刊及網站等資料。

參、以歷史或事件為主題

「時」也是文化形成的因素之一，是前述人物或族群在某個「舞臺」上演的時間，它的久暫可以決定一齣文化戲碼的成熟度，例如荷蘭人與日本人在臺灣時間不同，對臺灣文化的影響也不同。漢人得地利之便，就像演連續劇一樣，鄭成功的晚明政府來了、清朝政府又來了、國民政府也來了，這些都是中國人或漢人影響臺灣的歷史；由於時間最長，所以臺灣的漢文化也最深。在這長長的歷史長河中所上演的事件，就像珍珠項鍊一樣，可以串連成一齣齣可歌可泣的淒迷故事，這些不正就是我們要尋找的主題嗎？

一、以「歷史」為主題

如果以臺灣為例，就是要將前述的荷據時期、明鄭時期、清領臺時期、日治時期及戰後國民政府等斷代的歷史中，將與文化有關的現象作為主題，去設計類似的懷舊之旅遊程。初步可以想到的如臺灣荷據時期建築之旅、降鄭始末之旅；明鄭時期的鄭成功攻克臺灣之旅、明鄭教育及書院巡禮；清朝的先民渡海來臺緬懷之旅、民俗節慶體驗之旅、八郊文化探秘之旅、古地名勘考之旅、聚落建築之旅、古道之旅；日治時期的巴洛克式建築與古蹟巡禮、糖業發展之旅、鐵道建築之旅、八田與一及嘉南大圳水利發展之旅；乃至於民國時期的228事變、美麗島事件、中美斷交始末等，都是很好的懷舊又知性的主題。

以歷史為主題的平溪觀光鐵道──黑金的故鄉之旅。

　　以歷史為主題的遊程設計,必須特別留意歷史年代、地點、人物等,這些都要考證清楚,不但在遊程內容及動線規劃上,就是擔任導遊人員者在解說導覽時更不能含糊其辭,最好能將歷史人物在遊程中能夠解說得活靈活現,好讓遊客都覺得很有收穫,不虛此行,那就是這類歷史主題遊程設計的成功了。

二、以「事件」為主題

　　以事件為主題就更活潑有趣,而且無論中外都唾手可得。以臺灣歷史為例,四百多年來比較重要的事件,約略可以列舉如下[4]:

[4]　參考整理自《臺灣史大事簡表》,臺灣省文獻委員會,民國89年3月。

1. 明永曆6（1652）年的「郭懷一抗荷事件」，失敗後荷蘭人大肆屠殺在臺漢人。

2. 清康熙60（1721）年的「朱一貴抗清事件」，清廷派軍來臺討平。

3. 清乾隆51（1786）年的「林爽文抗清事件」，清廷派軍來臺，歷時年餘始平。

4. 清同治元（1862）年的「戴潮春抗清事件」，臺籍福建陸路提督林文察等於翌年奉命回臺平亂，歷時約三年始平。

5. 清同治13（1874）年的「牡丹社事件」，日本籍琉球人被牡丹社殺害，派兵侵臺，又稱「臺灣事件」或「琅橋事件」。

6. 清光緒21（日明治28、西元1895）年的「臺灣民主國事件」，清軍戰敗，中日簽訂馬關條約，將臺灣、澎湖割讓予日本。臺民成立「臺灣民主國」，護土抗日，推巡撫唐景崧為總統，丘逢甲為抗日義勇軍統領，軍務幫辦劉永福為民主國大將軍。

7. 日明治45（1912）年的「林杞埔事件」。林杞埔即今竹山地區竹農，因當局擅將竹林放領予日財閥，劉乾、林啟禎等率眾攻擊日警，史稱「林杞埔事件」。

8. 日大正14（1925）年的「二林事件」。起因於彰化二林地區的蔗農，為爭取權益爆發的抗爭。

9. 日昭和5（1930）年的「霧社事件」，為霧社泰雅族原住民莫那魯道領導爆發的抗日事件。

10. 日昭和11（1936）年的「皇民化運動」。日本政府恢復武官臺灣總督，海軍大將小林躋造就任第十七任總督，宣布將臺灣工業化、皇民化、南進基地化，鼓勵臺人改日本姓名。

11. 民國36（1947）年「228事件」發生，迅即蔓延全臺。

12. 民國47（1958）年「823炮戰」發生，中共猛烈砲擊大、小金門，美國派第七艦隊於臺灣海峽戒備。

13. 民國68（1979）年「美麗島事件」發生，臺灣開始有黨外組織活動。

以上每一個事件如果都能考證詳實，按照事件發生始末，將事件主、配角人物的舊居，或爭戰的路線與戰場都排入遊程中，藉著遊程的移動，佐以圖片與解說，讓事件型的主題遊程在大家一股凝重、感傷、悲喜交加的起伏情緒顫動中結束，完成這個深度知性的難忘遊程。

三、以「歷史」搭配「事件」為主題

這種主題較為困難，因為要兼顧歷史與事件兩者的設計技巧，還好正逢中華民國建國一百周年，這可以作為典型例子來說明。為了突顯兼顧歷史與事件的主題，題目可以暫定為「民國百年檔案勘考創意主題遊程」，在這個大主題之下，其實還有很多創意無窮的遊程可以設計，例如：

1. 人物方面：除孫中山先生之外，還包括陸皓東、黃興、秋瑾、蔡鄂，以及袁世凱等民國前後與建立民國有關的人物皆可。
2. 地點方面：除大陸、臺灣之外，還包括馬來西亞檳城、香港、澳門、日本、美國夏威夷及英國倫敦等與僑胞募款、策動起義有關地點皆可。這些地點還可以納入戰後兩岸三地紛紛籌設的紀念博物館，如臺灣的國父紀念館、香港孫中山先生博物館、大陸南京第二歷史檔案館、武昌革命起義紀念館等，加上黃埔軍校、黃花崗七十二烈士墓、南京中山陵、總統府等景點。
3. 史實或故事方面：除孫中山先生革命史實之外，從民國前10年到民國10年間，包括袁世凱稱帝、張勳復辟、武昌、雲南起義、孫中山先生倫敦蒙難等皆可。
4. 其他：除前述人物、地點及史實之外，具有與民國肇建有關者皆可。

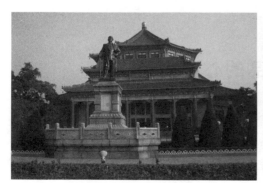

以人物史實搭配地點的著名景點──廣州中山紀念堂。

選定之後，要查證各該主題與民國百年有關的史實，並做成簡介，方便解說導覽之用。各景點包括主題旅遊地的民俗、文物、飲食、建築，儘量與民國百年有關的史實連結，如能搜集到圖片更佳，但需請註明資料來源。遊程時間視參加旅客情況而定，一般除臺灣可一至三天外，也可以設計一套五至七天的大陸遊程，或國外如倫敦、馬來西亞檳城、夏威夷等十天左右的遊程。

　　同樣的以歷史搭配事件為主題的例子在國外更多，如美國獨立戰爭之旅、法國大革命之旅、日俄戰爭之旅，更古老一點則有木馬屠城記、11世紀十字軍東征、13世紀蒙古西征、14世紀的文藝復興、15世紀的鄭和下西洋、16世紀的歐洲人航海探險，甚至第一及第二次世界大戰等，都是非常不錯的兼顧歷史與事件兩者的設計主題。

 ## 第四節　文化觀光產品的行銷

　　文化主題觀光遊程設計妥當之後，本身就是可以推到旅遊市場的商品，它不能送去倉儲起來，要馬上行銷，引起消費市場或消費者的注意，以期招徠廣大消費者前來購買與體驗。因此，談行銷方法還必須抓住遊客的心才能奏效，不能認為已經針對文化觀光產品特性，並掌握主題設計原則就可以待價而沽，等著顧客上門就行，其實按照本章的設計要領，也設計了很多主題，但充其量只不過是一項計畫或產品而已，它不能就此心滿意足地孤芳自賞。

　　文化觀光產品的行銷，不但是文化行銷，也是觀光行銷，但不論是何種行銷，都必須先瞭解掌握市場趨勢及掌握如何讓遊客購買的心理，然後再談行銷方法。因此，本節將先探討遊客購買文化觀光產品的心理因素，再探討行銷方法。

壹、遊客選購文化觀光產品的心理因素

　　遊客購買文化觀光產品的心理因素，可以說就是消費者購買決策的因素，算是旅遊心理學的一環。雖然Robert W. McIntosh認為，消費者的年齡（age）、收入（income）、教育程度、職業（occupation）、種族（race）、性別（gender）、態度（attitudes）、時間（time），甚至時尚（fashion）、風俗（custom）、習慣（habit）和傳統（tradition），都是影響消費者購買觀光產品的因素[5]，但是單就文化觀光的產品就必須再詳加探究。以下特就文化觀光產品行銷時，要注意消費者選購行為的心理因素[6]，

[5] Robert W. McIntosh & Charles R. Goeldner (1990). *Tourism: Principles, Practices, Philosophies* (6th ed.), pp. 365-384. New York: John Wiley & Sons, Inc.

[6] 劉純編著（2002）。《旅遊心理學》。臺北：揚智，頁35-194。

臚列說明如下：

一、感覺與知覺

　　所謂**感覺**（sensation），是指由人的眼睛、耳朵、鼻子、嘴巴、手指等感官，對於所遇見事物的聲、色、光、味等刺激後直接的反應，會喜愛文化觀光主題的遊客，無論是享受美食、服飾，或欣賞藝術表演，感覺都應該會特別靈敏。而所謂**知覺**（perception），就是對這些刺激的反應之後，所做的選擇是否決定選購與體驗某一文化主題觀光的行為。或許有可能偏於過度主觀的直覺判斷，也或許是受「從眾心理」的影響，驅使他去決定接受或捨棄某一文化觀光產品或節目，但總是經過旅遊消費者的感覺與知覺判斷之後的結果。

二、學習與記憶

　　學習（learning）是動物的本能，人類是萬物之靈，當然就更懂得如何學習，所以才有今日文明的社會，文化觀光是知性的旅遊，自然是最好的學習機會。而**記憶**（memory）就是將訊息儲存到頭腦中，以備隨時取用。「讀萬卷書，行萬里路」是學習也是旅行。因此，文化觀光的懷舊、好奇、尋根、探秘，都是因為遊客本身已先有了「讀萬卷書」的學習，也記憶了一些主題中的人、時、事、地、物等內容，再決定安排時間去「行萬里路」的旅遊；也可能是要圓「百聞不如一見」的夙願，藉旅遊去學習，待「一睹盧山真面目」之後，再儲存一些屬於自己知識的資訊。

三、動機與價值

　　驅使（motivation）一個人去決定做他自己想做的事，這個過程就叫動機。而動機一般都會與價值結伴同行，因為個體認定的價值會引導著自己去滿足動機。喜好文化觀光產品的動機與認定的價值何在？一直是研究不完的論文題目，主要是因為人的個別差異，也就是俗話說的「一樣米養百樣人」，男的、女的、老的、少的，再加上職業、學歷、族群、家庭背景、經濟、社群等的差異性，使得動機與價值無解，但是從事行銷者不能因此而氣餒，要讓大多數的消費者認同，逐漸提升市場占有率，這便代表了文化觀光產品的設計與行銷成功。

四、態度

所謂**態度**（attitude），是指消費者對某一人、時、事、地、物，以及自己等對象（object）或標的物的一種想法與看法。觀光產品本來就是人、時、事、地、物等對象組合起來的綜合體，一趟文化觀光遊程勢必都要將這些內容物涵蓋進去，遊客消費者也會因為這些遊程內容，產生選購的動機與認定的價值，才來決定其是否選購或去體驗的態度。無論任何主題的人、時、事、地、物，遊客都會產生一定的感覺與知覺，產生動機與價值，最後確定是否選購的態度，因此態度其實就與前述因素環環相扣，行銷時都必須掌握，才能有勝算。

五、個性

個性（personality）也是教育心理學上常講的個別差異（individual differences）或人格特質（personality characteristic），主要是指遊客受成長過程影響，所具有的獨特的心理構成因素，以及這些因素如何在個人對環境的反應中有一貫的作用。

常見影響遊客對文化觀光產品選購與體驗的個性有好思考、活躍、善社交、內向、外向、開朗、好奇、自信、克制、認真、焦慮、依賴、勇敢、敏感、主動、被動、孤僻、衝動、猜疑天真、樸素、奢侈、浪漫等形容詞，但很難說那些個性適合文化觀光，好像無論那一個性的人都會參加，這也是旅遊團中常見團員有「百樣人」的現象，考驗著領隊人員的耐性與智慧，就好比老師如何帶領一班個性或人格特質懸殊的學生，是一樣的真本事、硬功夫。

六、參考群體

群體的概念是指消費者個人心理上有一定的聯繫網絡，並相互影響成員間構成與感情交往的一種組織形式，這個組織也有共同目的與利益，群體領袖能領導成員實現這個共同目的與利益，滿足大家的需要。群體的規模有大小之分，小型群體如家庭、朋友等，用直接的、面對面的接觸和聯繫，其影響力有時大過宗族、社會等大型群體。而**參考群體**（reference group）則是對消費者本人的評價、期望或行為，具有重大參考性的個人或群體，其力量是一些足以改變他人行為的偶像、訊息、合法性、專家、回報及強制等力量，

統稱社會力量（social power），這些力量都可以影響消費者選購或體驗某一文化觀光產品的決策及行為，行銷時必須予以注意。

貳、影響文化觀光產品行銷的因素

Robert W. McIntosh認為，一位觀光行銷經理必須要會找出包括下列十項影響靈活行銷的組成要素[7]，其實這些觀念也很適合文化觀光產品的行銷：

1. 時機（timing）：如注意假期、淡季與旺季等市場周期的起伏變化。

2. 商標（brands）：包括要讓消費者記住您推出觀光產品的名稱、商標、標籤，和其他可以協助辨認的產品標誌。

3. 包裝（packaging）：雖然觀光產品是無形性，不需包裝，但Robert W. McIntosh認為，觀光產品以外的交通、住宿、服務設備、遊憩活動等，是一起包裝被銷售出去，而非只賣文化景點的參觀解說而已。

4. 價格（pricing）：包括推出一系列淡、旺季、打折價及其他優惠價的多樣化產品價格，供消費者選購。

5. 行銷通路（channels of distribution）：如考慮採取直接銷售、旅行社代銷、整團操作（wholesale tour operations）等。

6. 產品（product）：觀光產品本質的特性或屬性，可以決定市場定位，並提供消費者作為面對激烈的眾多競爭對象時選購的指南。

7. 印象（image）：指消費者對產品的認知，包括對該產品的風評與品管的印象。

8. 廣告（advertising）：付出廣告費推銷是必要的，但要小心考慮廣告的時機、地點及對象，才有效果。

9. 銷售（selling）：Robert W. McIntosh認為，內部及外部兼顧的行銷是銷售計畫的必要組合。所謂內部行銷（internal marketing）是指公司對員工的訓練與激勵，使員工提供更佳的服務給顧客；所謂外部行銷（external marketing）則係指公司經由傳統 "4P" 服務顧客的經常性工作。這兩者不但要兼顧，而且要權變地運用各樣的銷售技術，才能成功。

10. 公共關係（public relations）：要將銷售計畫延伸到公共關係，並經常

[7] 同註5，頁391-393。

不斷與遊客、社區、供應商和同仁們建立並維持好的聯繫與和諧。

參、文化觀光產品行銷的計畫與方法

文化觀光產品的行銷計畫、文化評價、行銷組合及行銷方法，是決定文化觀光產品行銷成功與否的關鍵，特逐一探討如下：

一、行銷計畫

凡事豫則立，不豫則廢，因此要有行銷計畫。所謂**行銷計畫**（marketing planning），是企業為了達成行銷目標所擬定的詳細計畫，其功能在於提供企業各種活動的行銷依據，使整個組織的行銷活動都能配合目標市場的需要，並達成行銷的目標。曹勝雄認為，行銷計畫的內容要包括執行摘要、組織使命、市場情勢分析、行銷目標的設定、行銷策略的訂定、執行計畫的研擬、行銷預算的編列和進度、計畫執行的控制與評估等八個部分[8]，這些觀念與計畫內容，都可以作為行銷文化觀光產品擬定行銷計畫的參考。

Robert W. McIntosh提出市場區隔（market segmentation）的概念，將觀光產品的行銷區隔為地理學（geographic）、人口統計學（demographic）、社會經濟學（socio-economic）、消費心理（psychographic）、行為模式（behavior patterns）、消費模式（consumption patterns）、消費者行為（consumer predispositions）等為基礎[9]，看似與文化觀光無關，但如將市場區隔的觀念帶進文化觀光行銷計畫之中，計畫行銷時，務必針對文化觀光產品的主題及消費者的個別差異加以歸類，建立不同的市場區隔去推銷，作為計畫的行銷策略。

二、文化評價

Chris Cooper等提出文化評價（cultural appraisals）的觀念，認為遊客必須評估目的地是否有足夠文化的吸引力，和值得投資適當的時間與金錢去觀光的價值，稱為**文化評價**[10]。雖然不一定是衝著文化觀光行銷而來，但是

[8] 曹勝雄（2001）。《觀光行銷學》。臺北：揚智，初版一刷，頁341。

[9] 同註5，頁407-408。

[10] Chris Cooper, John Fletcher, David Gilbert, & Stephen Wanhill (1993). *Tourism: Principles and Practice*, p. 21. London: Pitman Publishing.

統稱社會力量（social power），這些力量都可以影響消費者選購或體驗某一文化觀光產品的決策及行為，行銷時必須予以注意。

貳、影響文化觀光產品行銷的因素

Robert W. McIntosh認為，一位觀光行銷經理必須要會找出包括下列十項影響靈活行銷的組成要素[7]，其實這些觀念也很適合文化觀光產品的行銷：

1. 時機（timing）：如注意假期、淡季與旺季等市場周期的起伏變化。
2. 商標（brands）：包括要讓消費者記住您推出觀光產品的名稱、商標、標籤，和其他可以協助辨認的產品標誌。
3. 包裝（packaging）：雖然觀光產品是無形性，不需包裝，但Robert W. McIntosh認為，觀光產品以外的交通、住宿、服務設備、遊憩活動等，是一起包裝被銷售出去，而非只賣文化景點的參觀解說而已。
4. 價格（pricing）：包括推出一系列淡、旺季、打折價及其他優惠價的多樣化產品價格，供消費者選購。
5. 行銷通路（channels of distribution）：如考慮採取直接銷售、旅行社代銷、整團操作（wholesale tour operations）等。
6. 產品（product）：觀光產品本質的特性或屬性，可以決定市場定位，並提供消費者作為面對激烈的眾多競爭對象時選購的指南。
7. 印象（image）：指消費者對產品的認知，包括對該產品的風評與品管的印象。
8. 廣告（advertising）：付出廣告費推銷是必要的，但要小心考慮廣告的時機、地點及對象，才有效果。
9. 銷售（selling）：Robert W. McIntosh認為，內部及外部兼顧的行銷是銷售計畫的必要組合。所謂內部行銷（internal marketing）是指公司對員工的訓練與激勵，使員工提供更佳的服務給顧客；所謂外部行銷（external marketing）則係指公司經由傳統“4P”服務顧客的經常性工作。這兩者不但要兼顧，而且要權變地運用各樣的銷售技術，才能成功。
10. 公共關係（public relations）：要將銷售計畫延伸到公共關係，並經常

[7] 同註5，頁391-393。

不斷與遊客、社區、供應商和同仁們建立並維持好的聯繫與和諧。

參、文化觀光產品行銷的計畫與方法

文化觀光產品的行銷計畫、文化評價、行銷組合及行銷方法，是決定文化觀光產品行銷成功與否的關鍵，特逐一探討如下：

一、行銷計畫

凡事豫則立，不豫則廢，因此要有行銷計畫。所謂**行銷計畫**（marketing planning），是企業為了達成行銷目標所擬定的詳細計畫，其功能在於提供企業各種活動的行銷依據，使整個組織的行銷活動都能配合目標市場的需要，並達成行銷的目標。曹勝雄認為，行銷計畫的內容要包括執行摘要、組織使命、市場情勢分析、行銷目標的設定、行銷策略的訂定、執行計畫的研擬、行銷預算的編列和進度、計畫執行的控制與評估等八個部分[8]。這些觀念與計畫內容，都可以作為行銷文化觀光產品擬定行銷計畫的參考。

Robert W. McIntosh提出市場區隔（market segmentation）的觀念，將觀光產品的行銷區隔為地理學（geographic）、人口統計學（demographic）、社會經濟學（socio-economic）、消費心理（psychographic）、行為模式（behavior patterns）、消費模式（consumption patterns）、消費者行為（consumer predispositions）等為基礎[9]，看似與文化觀光無關，但卻將市場區隔的觀念帶進文化觀光行銷計畫之中，計畫行銷時，務必針對文化觀光產品的主題及消費者的個別差異加以歸類，建立不同的市場區隔去推銷，作為計畫的行銷策略。

二、文化評價

Chris Cooper等提出文化評價（cultural appraisals）的觀念，認為遊客必須評估目的地是否有足夠文化的吸引力，和值得投資適當的時間與金錢去觀光的價值，稱為**文化評價**[10]。雖然不一定是衝著文化觀光行銷而來，但是這

[8] 曹勝雄（2001）。《觀光行銷學》。臺北：揚智，初版一刷，頁331。

[9] 同註5，頁407-408。

[10] Chris Cooper, John Fletcher, David Gilbert, & Stephen Wanhill (1993). *Tourism: Principles and Practice*, p. 81. London: Pitman Publishing.

臚列說明如下：

一、感覺與知覺

　　所謂**感覺**（sensation），是指由人的眼睛、耳朵、鼻子、嘴巴、手指等感官，對於所遇見事物的聲、色、光、味等刺激後直接的反應，會喜愛文化觀光主題的遊客，無論是享受美食、服飾，或欣賞藝術表演，感覺都應該會特別靈敏。而所謂**知覺**（perception），就是對這些刺激的反應之後，所做的選擇是否決定選購與體驗某一文化主題觀光的行為。或許有可能偏於過度主觀的直覺判斷，也或許是受「從眾心理」的影響，驅使他去決定接受或捨棄某一文化觀光產品或節目，但總是經過旅遊消費者的感覺與知覺判斷之後的結果。

二、學習與記憶

　　學習（learning）是動物的本能，人類是萬物之靈，當然就更懂得如何學習，所以才有今日文明的社會，文化觀光是知性的旅遊，自然是最好的學習機會。而**記憶**（memory）就是將訊息儲存到頭腦中，以備隨時取用。「讀萬卷書，行萬里路」是學習也是旅行。因此，文化觀光的懷舊、好奇、尋根、探秘，都是因為遊客本身已先有了「讀萬卷書」的學習，也記憶了一些主題中的人、時、事、地、物等內容，再決定安排時間去「行萬里路」的旅遊；也可能是要圓「百聞不如一見」的夙願，藉旅遊去學習，待「一睹盧山真面目」之後，再儲存一些屬於自己知識的資訊。

三、動機與價值

　　驅使（motivation）一個人去決定做他自己想做的事，這個過程就叫動機。而動機一般都會與價值結伴同行，因為個體認定的價值會引導著自己去滿足動機。喜好文化觀光產品的動機與認定的價值何在？一直是研究不完的論文題目，主要是因為人的個別差異，也就是俗話說的「一樣米養百樣人」，男的、女的、老的、少的，再加上職業、學歷、族群、家庭背景、經濟、社群等的差異性，使得動機與價值無解，但是從事行銷者不能因此而氣餒，要讓大多數的消費者認同，逐漸提升市場占有率，這便代表了文化觀光產品的設計與行銷成功。

四、態度

所謂**態度**（attitude），是指消費者對某一人、時、事、地、物，以及自己等對象（object）或標的物的一種想法與看法。觀光產品本來就是人、時、事、地、物等對象組合起來的綜合體，一趟文化觀光遊程勢必都要將這些內容物涵蓋進去，遊客消費者也會因為這些遊程內容，產生選購的動機與認定的價值，才來決定其是否選購或去體驗的態度。無論任何主題的人、時、事、地、物，遊客都會產生一定的感覺與知覺，產生動機與價值，最後確定是否選購的態度，因此態度其實就與前述因素環環相扣，行銷時都必須掌握，才能有勝算。

五、個性

個性（personality）也是教育心理學上常講的個別差異（individual differences）或人格特質（personality characteristic），主要是指遊客受成長過程影響，所具有的獨特的心理構成因素，以及這些因素如何在個人對環境的反應中有一貫的作用。

常見影響遊客對文化觀光產品選購與體驗的個性有好思考、活躍、善社交、內向、外向、開朗、好奇、自信、克制、認真、焦慮、依賴、勇敢、敏感、主動、被動、孤僻、衝動、猜疑天真、樸素、奢侈、浪漫等形容詞，但很難說那些個性適合文化觀光，好像無論那一個性的人都會參加，這也是旅遊團中常見團員有「百樣人」的現象，考驗著領隊人員的耐性與智慧，就好比老師如何帶領一班個性或人格特質懸殊的學生，是一樣的真本事、硬功夫。

六、參考群體

群體的概念是指消費者個人心理上有一定的聯繫網絡，並相互影響成員間構成與感情交往的一種組織形式，這個組織也有共同目的與利益，群體領袖能領導成員實現這個共同目的與利益，滿足大家的需要。群體的規模有大小之分，小型群體如家庭、朋友等，用直接的、面對面的接觸和聯繫，其影響力有時大過宗族、社會等大型群體。而**參考群體**（reference group）則是對消費者本人的評價、期望或行為，具有重大參考性的個人或群體，其力量是一些足以改變他人行為的偶像、訊息、合法性、專家、回報及強制等力量，

個名詞已經為文化觀光產品行銷帶來新的啟發，因為這個定義已然強調了文化的吸引力（cultural attractive）。

其實文化評價有時很「主觀」，有時也很「客觀」；有時是「價格」的，有時卻是「價值」的，端在消費者面對該文化觀光產品的認知與印象，尤其產品主題性一定會占消費者作決策的舉足輕重地位。當然主題很多，歷史的、事件的、族群的、人物的、地方的、國家的、社區的，甚至還可依其內容分為飲食的、服飾的、建築的、運輸的、宗教的、民俗的、節慶的文化等，消費者的性向、專長、嗜好與興趣都可以決定選購意願。

文化評價有時也會有預想不到的事，譬如精心設計的產品剛推出時，或許評價很高，然而行銷結果卻曲高和寡，有行無市；也有時是通俗文化的大眾化遊程產品，雖不一定到俗不可耐的程度，但卻引起選購熱潮。評價如果是與價格有關，那麼有時評價價值高，產品價格卻低廉；反之產品價格高昂，卻價值很低。舉一個有趣的實例，之前大家最夯的文化觀光遊程產品，可能要算是期待到上海參觀世界博覽會，然而很多朋友去參觀回來後，問他的心得時，總是失望地回答說：要我答一個字時就是「累」、兩個字是「後悔」、三個字時就勸您「不要去」；或者甚至挖苦說：「不去後悔，去了更後悔。」這或許跟參觀進場排隊太耗時間有關吧！值得產品設計者參考。

三、行銷組合

一個成功的行銷，一般都要留意從產品製造到市場的各個關卡，到底應該如何掌握住引起消費者注意並樂意購買的一系列組合的問題，這也就是很多行銷專家喜愛強調的幾個P的問題。其中又以行銷4P的組合最常見，如果將它應用到文化觀光產品的行銷，那4P應該就是指：

1. 產品（product）：即指開發設計後的文化觀光遊程產品內容，包括各種具有深度主題的故事、歷史、懷舊、人物傳奇等觀光動線、參觀或體驗景點、餐飲及住宿等服務項目等。

2. 價格（price）：指完成一趟文化觀光遊程的旅遊契約行程所需的售價與折扣。包括分析競爭者的價格與成本、擬定價格與銷售策略、針對不同的買者或季節給予不同的折扣等。

3. 通路（place）：指根據客戶的偏好、地理因素、產品特性、企業資源等，評估如何透過旅行社、票務中心、電腦訂票系統、網路等通路，

以及以何者行銷最有利。

4.促銷（promotion）：指採用廣告、小冊子、海報、公關活動，然後建立預期促銷目標、決定有利的促銷類型，選擇何種媒體及廣告，去規劃及執行促銷活動。

除了4P，其實還有很多市場行銷學者會因為關注的焦點不同，再延伸出5P、6P、7P，甚至高達8P的論點，但目的無非都是為了提醒銷售業者要留意行銷組合的建構，使之更為周延及有效率，例如Morrison, Alastair M.就認為除了前述4P之外，餐飲服務業還要注意到客戶（people）、包裝（packaging）、行銷方案（programming）及經營伙伴（partnership）等四個行銷組合的要素，合起來一共8P[11]，這也是可以提供文化觀光遊程產品行銷的參考。至於幾P才合適，那就端視計畫行銷的產品內容與特性、市場區位（地點）與區隔（對象）、行銷季節與景氣等而權變因應。

四、行銷方法

戲法人人會變，特別是面對那麼多遊客選購文化觀光產品的複雜心理因素，更要選擇正確的行銷方法，對症下藥，才能像千里馬遇到伯樂一樣，招攬到認同或肯定您產品的遊客，克竟其功。一般常見有下列文化觀光產品的行銷方法：

(一)目標市場之確認

目標市場是指消費者的旅遊目的地必須確認清楚。文化觀光旅遊消費者的客群心理因素既然已經瞭解掌握，就要進一步審視旅遊目的地的文化主題吸引力何在，並選擇在判斷上可能會對該目的地產生興趣的客群，做好市場區隔。旅遊目的地的歷史故事、人物傳奇、古典建築、美食小吃、奇風異俗、世界遺產等，有可能引起旅遊消費者的興趣的資訊，再加上對交通、氣候、住宿、餐飲等旅遊訊息的瞭解，就可以確認好目標市場，規劃好遊程商品。

[11] Alastair M. Morrison (1998). *Hospitality and Travel Marketing*, pp. 210-213. New York: Delmar Publishers Inc.

(二)旅遊合作開發

消費者對文化主題遊程商品的瞭解管道是多元的，觀光業者如何做好宣傳，旅遊目的地、旅館業者與旅行社聯手宣傳，共同在旅遊雜誌刊登廣告，或是自行出版旅遊專刊及手冊、月曆，分送客戶及當地居民。此外，可以配合文化產業組織舉辦各項活動，如天燈、蜂炮、搶孤、划龍舟、古蹟勘考等，這些活動也可以尋求繁榮地方文化產業的共同目標，透過政府文化及觀光單位、民間社團、觀光業者來聯合舉辦，這種策略聯盟的效果更好。

(三)參加旅展

旅展是最近很盛行的旅遊宣傳方式，它是直接將多樣的旅遊產品攤在消費者面前，細心地為消費者解說產品的特色，除了主題、內容之外，包括價格、機場接送、住宿等服務，都可以接受提問與談判。常見的如消費者中有素食的佛教徒對前往回教國家旅遊如何吃？心臟病或慢性病者如何接受該趟遊程的挑戰？甚至對推出遊程旅行的時間長短、季節等，都可以面對面溝通予以解決，彌補了只看宣傳摺頁、傳單，只有單向溝通的缺點。也可以依據市場區隔、客群屬性、消費者需求等情況，選擇參加國內旅展、兩岸旅展或國際旅展，來爭取客源。

(四)網路行銷

早在十年前全球上網的人口就達到4億9,000多萬，將近5億人，到了現在更加倍的快速發展，利用網路發展出來的電子商務，已經是各行各業不能缺席的行銷方式，文化觀光行銷更必須把握這個無遠弗屆的行銷利器。尤其文化觀光的美食、餐飲、古蹟、建築、老街、文物、鐵道、戲劇等等，如果用有限的傳單或口語介紹，效果絕對不會比網路來得傳神，吸引消費者注意。更何況網路除了設置文化主題網站之外，還可以用部落格（blog）、臉書（facebook）、MSN、電子信（e.mail）、I-phone、BBS及電子報等方式將產品用各種語言行銷出去；產品的介紹除了文字以外，更可以用簡報檔（ppt）、圖片檔、影像檔去靈活呈現，不但可以節省行銷成本，又可以線上交易，唯一要注意的是，須經常留意資訊的及時更新與校正，否則或因費用、日期、住宿等級等資料的誤繕，又居於信用原則，以致時常滋生旅遊糾紛就麻煩了。

肆、文化觀光產品行銷的新趨勢

面對觀光產業日益競爭，行銷手段推陳出新的未來，文化觀光行銷如要有所突破，一定要求新求變，尋求行銷的新戰術與戰略，才能為文化觀光闖出可長可久的生路。以下就如何掌握未來文化觀光產品行銷的新趨勢，列舉說明之：

一、建立品牌與行銷品牌

品牌（brand），其實就是如何將文化觀光產品贏得消費者的認同，建立與其他旅遊產品的差異化的方法，所以品牌有時候就是旅遊產品的名稱（name）、標誌（sign）、符號（symbol），也是產品的定位、形象、品質與品味，有時候又代表業者的信用、信譽與消費者的權益（equity）、保障等的代名詞。

一般講品牌管理其實是要透過長期地努力經營，建構品牌的知名度、品牌的忠誠度、顧客滿意度、品牌知覺與品質、品牌聯想，以及品牌權益的一系列管理。一般可分為創造品牌特色、追求品牌績效、建立品牌意象、分析品牌評價、塑造品牌感覺及顧客品牌共鳴等六個經營階段，這六個階段也可再整合為三大步驟，即[12]：

1. 計畫：創造品牌特色並發展品牌策略與行銷溝通計畫。
2. 執行：整合資源，執行品牌行銷與溝通計畫。
3. 考核：與消費者對話，問卷調查，藉以修正計畫並形成持續的品牌管理。

品牌忠誠度與滿意度可說是品牌建構是否成功的指標，品牌忠誠含有四種意義：一是偏見的選擇行為（bised choice behavior），也就是消費者對你的產品在眾多品牌產品中，有不公平或偏見的購買行為；二是重複購買行為（repeat buying pattern），是指不同時間對於特定喜歡的品牌會重複購買；三是抗拒品牌轉換（brand switching），指會產生對特定產品呈現幾乎不理性的執著；四是高度的購買頻率（probability of purchase），也就是對特定品牌情有獨鍾的經常光顧。

[12] 鄭自隆、洪雅慧、許安琪（2006）。《文化行銷》。臺北：國立空中大學，頁291。

旅遊品牌建立，除了可以由單獨某一家公司自創品牌之外，也可以由兩家或多家公司共同創造一個完全相同的旅遊產品的品牌。前者如「雄獅旅遊」、「鳳凰旅遊」等，大概消費者就都清楚知道是由雄獅旅行社、鳳凰旅行社負責，而其服務態度、品質如何也大都了然於胸了；後者如「長榮假期」、「加航假期」等品牌，也都知道這是由長榮航空、加拿大航空公司等提供機位或「機加酒」自由行的產品，再由多家旅行社負責行銷，但產品的內容、服務及價格都一致；當然也有單一公司名稱與開發的單一旅遊產品品牌名稱不同的，例如「易飛網」（ezfly）是由誠信旅行社負責、「桂冠旅遊」則由台新旅行社負責。

以上是一般常見由某一家旅行社建立品牌的模式，但是從文化觀光的角度來說，希望品牌的建立是以文化觀光的內容為主要考量，例如「吳哥窟之旅」可以由柬埔寨國家旅遊機構針對吳哥窟世界文化遺產規模，搭配行銷該國美食、服飾、風情、民俗等，設計套裝遊程；「上海世博遊」，也可以由世界博覽會主辦機構就世界博覽會場域及各洲國家館的配置，設計多項套遊程供各國觀光客選擇之後，再提供航空公司或旅行社銷售組團前來，但遊程中享受的待遇或體驗的內容都完全一樣。

一旦品牌建立了之後有何好處呢？一般會有降低行銷成本、維持老顧客吸收新顧客、提供較多的上架機會、舊雨新知對品牌內容，包括住宿飯店的等級、交通、餐飲等都瞭解，無須浪費時間介紹，以及有充裕時間回應競爭者的威脅。因此，如果想要有這些好處就必須建立品牌印象，這個印象包含品牌特徵、利益及態度三個要素，例如要想推出一套老街之旅的話，除了時間、動線及費用之外，就要把旅程中特色如老街的建築年代、族群背景、建築風格、人物故事有系統的檔案都要建置妥當，透過解說導覽可以有系統的讓遊客完整感覺還原老舊事物。換言之，品牌就是引君入甕的最佳法門，所以品牌經營務必留意信用與品質。

二、連結「故事」同步行銷

文化是人、時、地互動的合成產物，也是人類寶貴的資產，因果關係非常鮮明。換言之，如果文化是一齣戲的話，那麼「人」就是主角，也是族群；「時」是歷史，也是演戲的時間；而「地」就是舞臺，舞臺的燈光、音響效果，就像地理環境的氣象、溫度、雨量、颱風等影響著人類生存的條件一樣，不斷地加諸戲劇的演出效果。文化學者常將這個現象比喻為「前後舞

臺理論」，既然文化是舞臺、主角、排演時間的長短所互動的結果，那麼一定有其感人的劇情、淒迷的故事吸引著消費者，因此任何文化觀光產品都必須有「故事」，行銷時必須同步帶給消費者，而不是只在費用、天數、折扣、服務等去浪費時間。

因此，今後要體認或覺悟到任何文化觀光產品都必須有「故事」，這不是假設，而是文化觀光行銷必須正視的大前提，也唯有這樣才會引起消費者興趣。例如主題遊樂區的七矮人、白雪公主的故事，像強力磁鐵般吸引著小朋友拉著家長去體驗；一道道美味的蚵仔煎、虱目魚、擔仔麵等，都充滿了先民開發臺灣的血淚故事，讓饕客在「色」、「香」、「味」之外又加入了「知」的品嘗項目；一處世界文化遺產或歷史建築的旅遊，都像歷史老師上完課之後的家庭作業，引領您帶著歷史課本到現場去比對與體驗一樣。

上述這些故事在行銷之前要做好兩項功課：一是對故事的情節、人物、地點、年代等，要確實考證清楚；另一則是儘量蒐集與這個產品有關的天方夜譚或漫畫式的神話、傳說故事，蒐集到的愈多，就愈能吸引旅遊消費者的興趣。這種傳說、神話在國外，特別是古文明國家更多，相信大家都有到過土耳其旅遊，體驗《木馬屠城記》的故事的經驗，當大家被導遊哄騙得團團轉之後，還很高興充滿感激的大方地付給導遊小費。其他很多如荷馬史詩、太陽神、丘比特、徐福、西遊記、紅樓夢、陳靖姑、媽祖、大道公、十八王公等等，真真假假，不勝枚舉的故事都必須反映在文化觀光產品中，同時將之行銷出去，行銷效果才會事半功倍。

三、策略聯盟與群聚效應

閩南俗話說：「喫魚喫肉，嘛愛有菜軋（音ㄍㄚˋ）。」從健康養生的觀點不難理解這句話的意思。文化觀光的行銷也是要這樣，不能單槍匹馬、孤軍奮鬥，這樣就容易事倍功半，甚至厭膩而排斥。也就是說，今後文化觀光要採取策略聯盟（strategic alliance）的行銷方法，來製造群聚效應（clustering effect）的行銷效果。簡單地說，銷售者一定要承認一個事實，那就是縱然你很用心開發了很有創意的旅遊產品，一道創意料理、一間特色民宿，或一趟主題遊程絕對沒有一個創意設計的文化觀光產品是神來之筆，完美無缺地被所有消費者喜愛；而消費者對文化觀光產品的喜愛程度，也不可能百分之百的狂熱到以排斥其他旅遊方式來挺你。特別是文化觀光愛好者，經常也會有喜歡生態、運動，或其他挑戰體能極限的旅遊活動；反之，

其他有興趣的遊客多少也會喜歡偶爾從事文化觀光。換言之，遊客的興趣是多元的，對某些興趣也會有程度上的差異，所以結合異業，策略聯手行銷，共存共榮，相輔相成，是未來觀光行銷的趨勢。

舉例來說，民國90年代初期，政府為了發展地方文化，各縣市及民間文史社團紛紛成立地方文化館，也都很精心規劃，用心經營，可是榮景不常，如今變成了孤芳自賞的蚊孳館所在多有，如果各地方文化館能夠結合旅遊業、餐飲業、交通運輸業、社區營造及教育單位，構成行銷網絡，相輔相成，那麼地方文化館的營運目標不就很容易達成？

一個策略聯盟算是成功的案例，是政府負責的行政院文建會在草屯的工藝文化園區，聯合中興新村的臺灣歷史文化園區，以及行政院農委會在集集的特有生物保育中心，加上終點站的日月潭國家風景區或埔里酒廠，幾乎就把文化的、歷史的、生態的、休閒的不同菜餚，組成一道兼顧各方口味的絕佳料理，聯盟也結合旅行業、交通業共同群策群力，可說是異業聯盟行銷的典範。

參考文獻

一、中文部分

人類智庫文化（2006）。《世界之最》。臺北：人類智庫。

尹章義、陳宗仁（2000）。《臺灣發展史》。交通部觀光局。

尹華光（2005）。《旅遊文化》。北京：高等教育。

尹駿、章澤儀譯（2006），Stephen J. Page、Paul Brunt、Graham Busby與Jo Connel著。《現代觀光——綜合論述與分析》（*Tourism: A Modern Synthesis*）。臺北：鼎茂圖書。

方志遠、王健、朱湘輝（2005）。《旅游文化探討》。北京：經濟管理出版社，第一版。

毛一波（1977）。《臺灣文化源流》。臺中：臺灣省政府新聞處，第四版。

王玉成（2005）。《旅游文化概論》。北京：中國旅遊出版社，第一版。

王佳煌、陸景文譯（2005），James Davison Hunter著。《文化戰爭：為美國下定義的一場奮鬥》（*Culture Wars: The Struggle to Define America*）。臺北：正中書局，初版，序。

王明星（2008）。《文化旅遊》。天津：南開大學出版社，第一版。

王曾才（2003）。《西方文化要義》。臺北：五南圖書，初版。

左濤譯（2002），John Mattock著。《跨文化經商》（*Cross-Cultural Business*）。香港：三聯。

全中好譯（2005），Kittler Sucher著。《世界飲食文化傳統與趨勢》（*Cultural Foods: Traditions and Trends*）。臺北：桂魯有限公司，第一版。

行政院文化建設委員會（2008）。《2009臺灣文化觀光導覽手冊》。

行政院文建會暨國史館（2008）。《臺灣民俗文物大觀》。臺北：行政院文化建設委員會及國史館臺灣文獻館出版，初版，目錄。

庄志民（2005）。《旅游經濟文化研究》。上海：立信會計出版社。

吳國清（2006）。《中國旅遊地理》。上海：人民出版社，第二版。

吳錫德譯（2003），Jean-Pierre Warnier著。《文化全球化》（*La Mondialisation de la Culture*）。臺北：麥田，初版。

李世暉（2008）。《文化趨勢——臺灣第一國際品牌企業誌》。臺北：御璽，初版。

李亦園（1995）。《文化與行為》。臺北：商務印書館，第二版。

李先鳳（2008）。「組織再造　學者專家對文化及觀光部無共識」。臺北：中央社。

李郁夫（2005）。《失落的文明》。臺北：漢宇國際文化，初版。

李乾郎（1999）。《臺灣的古蹟》。交通部觀光局。

李銘輝（1998）。《觀光地理》。臺北：揚智文化，初版。

李銘輝、郭建興（2000）。《觀光遊憩資源規劃》。臺北：揚智文化，初版。

沈昭伶（2004）。《世界地理不可思議之謎》。臺中：好讀出版，初版。

那濤、紀江紅（2005）。《世界文明奇蹟》。北京：北京出版社，第一版。

阮昌銳（1998）。《臺灣民間信仰》。臺北：交通部觀光局。

阮昌銳（1999）。《臺灣的民俗》。臺北：交通部觀光局訓練教材。

岡田謙（1995）著，林川夫主編。〈關於民俗的種種〉，《民俗臺灣》（第一輯）。臺北：武陵。

林富元（2004）。《創造價值脫穎而出》。臺北：時報文化，初版。

紀江紅主編（2005）。《世界文明奇跡》。北京：北京出版社，第一版。

唐學斌（1996）。《觀光統一中國》。臺北：中國觀光協會，初版。

夏學理、凌公山、陳媛編著（1990）。《文化行政》。臺北：國立空中大學，初版。

孫武彥（1995）。《文化觀光：文化與觀光之研究》。臺北：九章。

時報文化編輯部（2006）。《紐西蘭》。臺北：時報，初版。

時報文化編輯部（2006）。《法國》。臺北：時報，初版。

時報文化編輯部（2006）。《德國》。臺北：時報，初版。

時報文化編輯部（2006）。《澳洲》。臺北：時報，初版。

時報文化編輯部（2006）。《埃及》。臺北：時報，初版。

時報文化編輯部（2006）。《西班牙》。臺北：時報，初版。

時報文化編輯部（2006）。《日本》。臺北：時報，初版。

時報文化編輯部（2006）。《英國》。臺北：時報，初版。

時報文化編輯部（2006）。《希臘》。臺北：時報，初版。

時報文化編輯部（2006）。《義大利》。臺北：時報，初版。

時報文化編輯部（2007）。《菲律賓》。臺北：時報，初版。

時報文化編輯部（2008）。《泰國》。臺北：時報，初版。

根木昭、和田勝彥（2002）。《文化財政策概論》。東京：東海大學出版會，第一版。

郝長海、曹振華（1996）。《旅遊文化學概論》。吉林省：吉林大學出版社，一版。

馬端臨。《文獻通考‧總序》。

高美齡、楊菁、趙晨宇、李昧（2006）。《埃及》。臺北：時報文化，初版。

國史館臺灣文獻館（2009）。《臺灣民俗文物辭彙類編》。南投：國史館臺灣文獻館。

張世滿（2005）。《旅遊與中外民俗》。天津：南開大學出版社，第五版。

張世滿主編（2002）。《旅遊與中外民俗》。天津：南開大學出版社，第一版。

張玉欣、楊秀萍（2004）。《飲食文化概論》。臺北：揚智文化，初版。

張海榮（2001）。《旅遊文化學》。上海：復旦大學出版社，第一版。

張習明（2004）。《世界遺產學概論》。臺北：萬人出版社。

曹勝雄（2001）。《觀光行銷學》。臺北：揚智，初版。

盛清沂、王詩琅、高樹藩（1994）。《臺灣史》。南投：臺灣省文獻委員會。

連橫。《臺灣通史》。

陳炳盛（2006）。《世界之最》。臺北：通鑑文化，第二版。

陳貽寶譯（1998），Ziauddin Sarder著。《文化研究》（*Cultural Studies for Beginners*）。臺北：立緒，初版。

陳瑞倫（2006）。《遊程規劃與成本分析》。臺北：揚智，初版。

陳嘉琳（2005）。《臺灣文化概論》。臺北：新文京，初版。

陳瀅巧（2006）。《圖解文化研究》。臺北：易博士，初版。

章海榮（2004）。《旅遊文化學》。上海：復旦大學出版社，第一版。

傅朝卿（2003）。〈從教育導覽到文化觀光——由「國際文化觀光憲章」談熱蘭遮城城址試掘在永續經營上的助益〉，《熱蘭遮城》。第五期，2003年11月號。

彭順生（2006）。《世界旅遊發展史》。北京：中國旅遊出版社，第一版。

曾永義、游宗蓉（1998）。《中國戲曲概說》。臺北：交通部觀光局。

游國謙（2007）。「以創意創造四個價值創造力——以五個成功案例說明創新加值觀光遊樂產業的四個價值創造力」。臺中：2007年4月25日演講稿。

程大學（1986）。《臺灣開發史》。臺北：臺灣省政府新聞處。

馮久玲（2003）。《文化是好生意》。臺北：城邦文化，初版。

馮克芸、黃芳田、陳玲瓏譯（1998），Robert Levine著。《時間地圖》（*A Geography of Time*）。臺北：臺灣商務印書館，初版。

黃能馥、陳娟娟（2005）。《中國服飾史》。上海：人民出版社，第一版。

黃碧君譯（2005），小川英雄著。《圖解古文明》。臺北：易博士。

楊幼炯（1968）。《中國文化史》第一篇。臺北：臺灣書店，初版。

楊正寬（1998）。〈優質休閒文化的建構——實施隔週休二日必先建立的正確休閒觀〉，《人力發展月刊》。南投中興新村，第48期。

楊正寬（2006），「淺探臺灣廟口小吃文化之觀光價值與應用——以基隆奠濟宮廟口小吃田野調查為例」。2006第五屆海峽兩岸科技與經濟論壇，2006年1月16日，福州。

楊正寬（2008），「臺灣各縣市文化觀光特色」，中華民國觀光導遊協會，臺灣歷史與兩岸文化現職導遊研習上課教材。

楊正寬（2008）。《觀光行政與法規》。臺北：揚智文化，第五版。

楊永良（1999）。《日本文化史》。臺北：語橋。

楊明賢（2010）。《旅遊文化》。臺北：揚智，初版。

楊國樞、文崇一、吳聰賢、李亦園（1985）。《社會及行為科學研究法》（上冊）。臺北：東華書局，第八版。

楊蓮福（2001）。《圖說臺灣歷史》，臺北：博揚文化。

鄒樹梅（2005）。《旅游史話》。天津：百花文藝出版社，第一版。

熊月之、熊秉真（2004）。《明清以來江南社會育與文化論集》。上海：社會科學院出版社，第一版。

臺灣中華書局辭海編輯委員會編（1982）。《辭海》。臺北：臺灣中華書局，增訂本臺二版。

臺灣省文獻委員會（2000）。「臺灣民俗文物館導覽手冊」。

臺灣省文獻委員會委託（1997）。「臺灣歷史文化園區民俗文物館研究規劃設計報告書」。

臺灣省文獻委員會譯（1985），伊能嘉矩著。《臺灣文化志》上、中、下卷。南投：臺灣文獻委員會，第一版。

臺灣省文獻會（2000）。《臺灣史大事簡表》。南投：臺灣省文獻委員會。

臺灣商務印書館編審會編（1978）。《辭源》。臺北：臺灣商務印書館，增訂本臺一版。

趙紅群（2006）。《世界飲食文化》。北京：時事出版社，第一版。

劉紅嬰（2006）。《世界遺產精神》。北京：華夏出版社，第一版。

劉修祥（1994）。《觀光導論》。臺北：揚智文化，初版。

劉純編著（2002）。《旅遊心理學》。臺北：揚智。

潘淑滿（2003）。《質性研究：理論與應用》。臺北：心理出版社，初版。

潘寶明（2005）。《中國旅遊文化》。北京：中國旅遊出版社，第一版，。

鄭自隆、洪雅慧、許安琪（2006）。《文化行銷》。臺北：國立空中大學，初版。

賴文福譯（2000），David M. Fetterman著。《民族誌》（*Ethnography: Step by Step*）。臺北：弘智文化，初版。

薛絢譯（2003），Margaret Wertheim著。《空間地圖》（*The Pearly Gates of Cyberspace*）。臺北：臺灣商務印書館，初版。

韓傑（2004）。《現代世界旅遊地理》。青島：青島出版社，三版。

魏振樞（2005）。《旅遊文獻信息檢索》。北京：化學工業出版社。

蘇成田（2006）。〈對文化觀光部之一、二淺見〉。臺北：民間文化工作坊。

二、外文部分

Alastair M. Morrison (1998). *Hospitality and Travel Marketing*. New York: Delmar Publishers Inc.

Alf H. Walle (1998). *Cultural Tourism: A Strategic Focus*. Colorado: Westview Press, Cover.

Bob McKercher & Hilary du Cros (2002). *Cultural Tourism: The Partnership Between Tourism and Cultural Heritage Management*. New York: the Haworth Hospitality.

Bruce Prideaux, Eric Letendre, & Kaye Chon (2005). *Cultural and Heritage Tourism in Asia and the Pacific*. London & New York: Routledge.

C. M. Hall & S. J. Page (1999). *The Geography of Tourism and Recreation: Environment, Place and Space*. New York: Simultaneously Published.

Chris Cooper, John Fletcher, David Gilbert, & Stephen Wanhill (1993). *Tourism: Principles & Practice*. London: Pitman Publishing.

Chris Ryan (1997). *The Tourist Experience: A New Introduction*. London: Cassell.

David Leslie & Marianna Sigala (2005). *International Cultural Tourism: Management, Implications and Cases*. Oxford: Butterworth-Heinemann.

Dominic Power & Allen J. Scott (2004). *Cultural Industries and the Production of Culture*. London & New York: Routledge.

Donaid Garfield (1993). *Tourism at World Heritage Cultural Sites*. Spain: the World Tourism Organization.

Doreen Peiris (2006). *A Ceylon Cookery Book*. Sri Lanka: Vishva Lekha, 12th Edition.

Douglas Pearce (1992). *Tourist Organizations*. UK: Longman Group UK Ltd.

Greg Richards (2007). *Cultural Tourism: Global and Local Perspectives*. New York: The Haworth Hospitality Press.

Hilary du Cros & Yok-shiu F Lee (2006). *Cultural Heritage Management in China*. London & New York: Routledge.

Malcolm Miles (2006). *Cities and Cultures*. London & New York: Routledge.

Melanie K. Smith (2003). *Issues in Cultural Tourism Studies*. London & New York: Routledge.

Melanie Smith & Mike Robinson (2006). *Cultural Tourism in a Changing World: Politics, Participation and (Re)presentation*. New York: Channel View Publications.

Nigel Thrift & Sarah Whatmore (2004). *Cultural Geography*. London & New York: Routledge.

Philip Cooke (2007). *Growth Cultures: the Global Bioeconomy and its Bioregions (Genetics and Society)*. London & New York: Routledge.

Robert W. McIntosh & Charles R. Goeldner (1990). *Tourism: Principles, Practices, Philosophies*. New York: Wiley.

Thomas, J. A. (1964). "What makes people travel?", *ASTA Travel News*.

US/ICOMOS (1993). *Tourism at World Heritage Sites: the Site Manager's Handbook*. Madrid Spain: The World Tourism Organization.

Yvette Reisinger & Lindsay Turner (2002). *Cross-Cultural Behaviour in Tourism: Concepts and Analysis*. Oxford: Butterworth-Heinemann.

三、網路部分

100大伴手禮 百分百討喜。http://www.leeyan.info/leeyan/tw100.htm。

2007年府城臺南市舉行十大伴手禮網路甄選。http://tncg.hihost.com.tw/1124_1.htm。

Introducing UNESCO。http://www.unesco.org/new。

sina新浪新聞（2009年10月17日）。〈聯合國教科文組織選出首位女總幹事〉，http://news.sina.com.tw/article/20091017/2269679.html。

UNESCO。http://portal.unesco.org。

UNESCO。http://whc.unesco.org/en/danger/。

UNESCO。http://whc.unesco.org/en/list。

UNWTO。http://www.unwto.org/aboutwto/his/en/his.php?op=5。

UNWTO。http://www.unwto.org/states/index.php。

YAHOO!奇摩知識網。「全球共有幾座迪士尼樂園？」，http://tw.knowledge.yahoo.com/question/?qid=1105052000293。

Yahoo!奇摩知識網。「請問關於中國大陸的女書文字？」，http://tw.knowledge.yahoo.com/question/question?qid=1305083003189。

Yahoo!奇摩部落格。「納西民族的東巴文字——鄭老師的作文診所，納西民族的東巴文字」，http://tw.myblog.yahoo.com/daisycat.tw/article?mid=1726&prev=1936&next=1614&l=f&fid=10。

大紀元（2003年7月8日）。「即將失傳的辦桌文化」，http://www.epochtimes.com/b5/3/8/7/

n355221p.htm。

大紀元新聞網（2010年4月19日）。「世界唯一女性文字女書瀕臨滅絕」，http://www.epochtimes.com/b5/5/4/19/n893209.htm。

大臺灣旅遊網。http://w114.news.tpc.yahoo.com/article/url/d/a/070919/62/kuay.html。

中國紅色旅遊網。中紅網——中國紅色旅游網，http://www.crt.com.cn/。

中華世界遺產協會。「世界遺產的保護」，http://www.what.org.tw/heritage/what_heritage_03.asp。

今日新聞網（2010年8月14日）。「歐洲人迷信？見黑貓倒霉、跨年吃葡萄求好運」，http://www.nownews.com/2010/08/14/545-2636339.htm。

今日新聞網（2010年8月29日）。德國驚現「人肉餐廳」要饕客自己捐器官做食材，http://www.nownews.com/2010/08/29/545-2640995.htm。

文化研究學會（2001年4月14日）。文化研究方法論與學程規劃座談會。http://hermes.hrc.ntu.edu.tw/csa/journal/03/journal_forum_3.htm月。

日本東京迪士尼世界。http://www.tokyodisneyresort.co.jp/。

日本國家旅遊局。http://www.welcome2japan.hk/indepth/history/annual_event.html。

世界遺產協會。http://www.what.org.tw/unesco/。

世新大學異文化研究中心。http://acc.aladdin.shu.edu.tw/。

古埃及文字。http://www.mingyuen.edu.hk/history/2egypt/11words.htm。

交通部觀光局。http://admin.taiwan.net.tw/indexc.asp。

交通部觀光局電子報雙週刊。〈臺灣特色夜市選拔結果揭曉　總統親頒獎〉，http://portal.pu.edu.tw/rightDown2.do?uid=11310#n4。

全球臺商服務網。經濟部投資業務處，「臺灣文化創意產業的發展」，http://twbusiness.nat.gov.tw/。

百度百科。紅色旅游_百度百科，http://baike.baidu.com/view/15319.htm。

行政院文化建設委員會（2004）。文建會「文化白皮書」第二篇第一章第七節，〈與世界遺產接軌〉。

行政院文化建設委員會。「文化創意產業發展計畫宣導手冊」，http://web.cca.gov.tw/creative/page/，檢索日期：2010年8月。

行政院文化建設委員會。http://wh.cca.gov.tw/tc/learning/，檢索日期：2010年8月15日。

行政院文化建設委員會。行政院文化建設委員會——文化法規，「文化資產保存法」，http://www.cca.gov.tw/law.do?method=find&id=30，檢索日期：2008年3月4日。

行政院原住民族委員會全球資訊網。http://www.apc.gov.tw/，檢索日期：2010年8月。

何美玥。「發展臺灣產業群聚，強化核心競爭力」。臺北：行政院經濟建設委員會，2008臺灣經濟金融發展系列講座——高屏場。網址：http://www.cepd.gov.tw/。

李斗。《揚州畫舫錄》，yahoo!奇摩知識網，關於滿漢全席的問題，http://tw.knowledge.yahoo.com/question/question?qid=1004121400126。

林俊逸。「中國古文明，甲骨文」，http://studentweb.bhes.tpc.edu.tw/91s/s860436/www/new_page_2.htm。

思薇。「文化是什麼？」香港：香港中文大學人文哲學會網頁，http://www.arts.cuhk.edu. hk。

苗栗縣政府國際文化觀光局。http://www.mlc.gov.tw/content/index.asp?Parser=1,3,15。

食尚玩家。https://mail.google.com/mail/?shva=1#inbox/12ad548b64130fea。

香港迪士尼樂園。http://park.hongkongdisneyland.com/hkdl/zh_HK/。

泰國觀光局臺北辦事處。http://www.tattpe.org.tw/。

財團法人國家政策研究基金會。馬蕭文化政策──國家政策研究基金會。http://www.npf. org.tw/post/11/4118。

國史館臺灣文獻館。http://www.th.gov.tw/。

教育研究法講座。http://www.1493.com.tw/upfiles/skill01101373983.pdf。

彭國棟。「國際自然保育組織及公約」，http://wwwdb.tesri.gov.tw/content/information/in_ org-f1.asp。

經濟部投資業務處。〈臺灣文化創意產業的發展〉，《經濟前瞻》。2006年9月，第107 期。http://twbusiness.nat.gov.tw/。

經濟部投資業務處。「臺灣文化創意產業的發展」，http://twbusiness.nat.gov.tw/。

維基百科。巴黎迪士尼樂園，http://zh.wikipedia.org/zh-tw/巴黎迪士尼樂園。

維基百科。世界遺產，http://zh.wikipedia.org/zh-tw/世界遺產。

維基百科。四大文明古國，http://zh.wikipedia.org/zh-tw/四大文明古國。

維基百科。伊斯蘭教，http://zh.wikipedia.org/zh-tw/伊斯蘭教。

維基百科。西來庵事件，http://zh.wikipedia.org/zh-tw/西來庵事件。

維基百科。南北朝，http://zh.wikipedia.org/zh-tw/南北朝。

維基百科。基督教，http://zh.wikipedia.org/zh-tw/基督教。

維基百科。臺北101，http://zh.wikipedia.org/zh-tw/臺北101。

維基百科。聯合國教育、科學及文化組織，http://zh.wikipedia.org/zh-tw/聯合國教育、科學 及文化組織。

臺東縣政府文化暨觀光處。http://www.ccl.ttct.edu.tw/。

臺南市政府文化觀光處。http://newculture.tncg.gov.tw/about2.php。

臺灣環境資訊協會。http://wpc.e-info.org.tw/PAGE/ABOUT/brief_iucn.htm。

聯合國教科文組織網站。http://whc.unesco.org/en/news/647。

聯合新聞網。「陸客加持　臺北101轉虧為盈」，http://tw.news.yahoo.com/article/url/d/ a/100910/2/2crxx.html。

謝禮仲（2009年11月9日）。今日新聞網，「遊泰國／素可泰水燈節　世界遺產中的古典 浪漫」，http://www.nownews.com/2009/11/09/10848-2530516.htm。

韓國文化體育觀光部。http://www.mcst.go.kr/chinese/aboutus/history.jsp。

韓國文化體育觀光部。http://www.mcst.go.kr/chinese/aboutus/organizationchart.jsp。

嚴長壽（2008）。「要整併的文化觀光」，http://tw.myblog.yahoo.com/jw!vjpcyJCe FRITy9cn.UbUfz8ieA--/article?mid=-2&next=1133&l=a&fid=1。

觀光旅運系列

文化觀光──原理與應用

著　　者／楊正寬
出 版 者／揚智文化事業股份有限公司
發 行 人／葉忠賢
總 編 輯／馬琦涵
主　　編／范湘渝
地　　址／新北市深坑區北深路三段 260 號 8 樓
電　　話／(02)8662-6826‧(02)8662-6810
傳　　真／(02)2664-7633
　E-mail ／service@ycrc.com.tw
　I S B N ／978-986-298-219-8
二版一刷／2016 年 3 月
定　　價／新臺幣 550 元

國家圖書館出版品預行編目資料

文化觀光：原理與應用／楊正寬著. -- 二版. --
新北市深坑區：揚智文化, 2016. 03
面； 公分. -- （觀光旅運系列）

ISBN 978-986-298-219-8（平裝）

1. 文化觀光

992 105003354